21世纪职业教育教材·通识课系列

影视欣赏

于保泉　田丽红　主　编

周　江　程福菊　李小伟
　　　　高俊杰　李　爽　副主编

北京大学出版社
PEKING UNIVERSITY PRESS

内容提要

本教材从影视欣赏的角度介入写作,共分三个部分:影视艺术发展史、影视艺术制作流程、影视欣赏的理论基础,并附有世界经典电影欣赏。教材结合高职高专教育教学的特点,以培养当代大学生的人文素养为目的,广泛吸收当代影视理论最新研究成果,以影视接受与批评为主线,有取舍地介绍了影视艺术的历史发展、电影流派、导演作品。

全书语言通俗,叙述流畅,影评真实,注重人文关怀性,富有文学可读性,兼备学术思辨性。本书可作为高职高专院校影视艺术欣赏公选课的首选教材,也可作为影视评论专业的技术参考书或导读教材。

图书在版编目(CIP)数据

影视欣赏/于保泉,田丽红主编.—北京:北京大学出版社,2007.8
(21 世纪职业教育教材·通识课系列)
ISBN 978-7-301-12710-0

Ⅰ.影… Ⅱ.①于… ②田… Ⅲ.电影-鉴赏-高等学校:技术学校-教材;电视(艺术)-鉴赏-高等学校:技术学校-教材 Ⅳ.J905

中国版本图书馆 CIP 数据核字(2007)第 136770 号

书　　　　名:	影视欣赏
著作责任者:	于保泉　田丽红　主编
责 任 编 辑:	梁 勇
标 准 书 号:	ISBN 978-7-301-12710-0/J·0181
出　版　者:	北京大学出版社
地　　　　址:	北京市海淀区成府路 205 号 100871
电　　　　话:	邮购部 62752015　发行部 62750672　编辑部 62765126　出版部 62754962
网　　　　址:	http://www.pup.cn
电 子 信 箱:	xxjs@pup.pku.edu.cn
印　刷　者:	北京飞达印刷有限责任公司
发　行　者:	北京大学出版社
经　销　者:	新华书店
	787 毫米×980 毫米　16 开本　21.5 印张　460 千字
	2007 年 8 月第 1 版　2023 年 7 月第 12 次印刷
定　　　　价:	46.00 元

未经许可,不得以任何方式复制或抄袭本书之部分或全部内容。
版权所有,侵权必究
举报电话:010-62752024;电子信箱:fd@pup.pku.edu.cn

前　　言

在知识经济时代，劳动岗位对知识的综合要求越来越高，就业受综合素质的制约越来越明显。要成为未来的知识化人才，必须具有对各种知识的系统掌握、融会贯通、互相渗透、综合运用的能力。未来经济活动中的文化内涵将不断得到提升，这也对人才的人文素养提出了较高要求。知识经济时代的服务概念将由今天的以物为本转向以人为本，突出消费者的情感和美感需求等。在消费中丰富精神生活，弘扬人文精神，凸现物质文明和精神文明、经济生活与文化生活的和谐统一将是我们的终极追求。

高等职业教育以培养应用型技术人才为主要目标，在关注人才的就业空间和职业能力的同时，更要加强学生的人文素质培养，使学生成为全面、和谐发展的人，而不仅仅是会劳动的人。使他们在技术过硬的前提下同时具备对多元文化的融合能力，学会共同生活，通过对他人历史、传统和精神的了解，达到相互理解、包容、和睦相处，具有对多元价值的兼容意识和融合能力。这种综合的人文素质底蕴才是培养人才的真正核心所在。

在这种综合的人文素质生成过程中，影视文学鉴赏和批评作为文学鉴赏和批评的一种，一直扮演了非常重要的角色。正是在这种鉴赏和批评里，一代又一代人长大成人，不但终生喜爱文学，而且依照文学的指引，明是非，辨善恶，知道自己从哪里来，确定自己到哪里去。

法国电影评论家安德烈·巴赞说过："电影本质上是大自然的剧作，没有开放的空间结构也就不可能有电影，因为电影不是嵌入世界之中，而是替代这个世界。"马尔库赛也说过："替代这个世界的电影是一门有着鲜明个性的作为现实映像的艺术。这种艺术在现实社会中已经成为对人类进行精神控制和思维导引的工具。"霍华德·劳逊说电影"是一种无比的社会力量，它给予千百万人以文化生活，并给他们解释生活，这种解释影响到他们的信仰、习惯和情绪状态。很多善于思想的人都认为电影能（至少有可能）扩大人们的眼界，刺激起创造的精神"。

现在的大学生知识贫乏、视野狭窄已经是很普遍的现象。这与近些年来急功近利，忽视学生人文素质培养的办学思想有很大关系。

通过文学鉴赏"育人"是我们的宝贵传统，文学艺术和人的关系不是简单的欣赏和被欣赏的关系，更不是单纯的消费和被消费的关系，而是让文学艺术反客为主，让文学艺术影响人的修养、情操和道德，耳濡目染，潜移默化。

通过影视文学欣赏这门课程，给学生提高文学修养和文化素养提供一个潜移默化的平台，正是我们编写这本书的初衷。在本书里面几千年的世界文学历史演绎为一道连绵不断的美丽风景，其中有连天芳草，有习习谷风，有霜天鼓角，也有电闪雷鸣，观众在其中可

以随意徜徉流连，不但增长了知识，提高了修养，还可以享受在文学艺术中漫步的快乐。

影视艺术是一门视听造型艺术，更是一门心灵的艺术，离开了心灵共鸣它的价值就无从谈起。它是我们的生活，是我们的想象和梦想，更是我们的追忆和怀念。它从我们思考的内心深处来，指引我们的灵魂跨越一个又一个亦真亦幻的银幕空间，直视我们的历史和生活，反思人性与自我，寻求超越与解脱，让我们的心灵得到暂时的轻松或永远的自由。在色彩与光影交替中我们的内心也暗流涌动。当我们看到繁花似锦、阳光、微笑、善良与爱，心灵收获的是温暖与欣喜；当我们看到血腥、杀戮、黑暗、自私，心灵感受的是对人性弱点的战栗。在真与假、善与恶、明与暗、是与非的边缘，我们或者享受人性美好的盛宴，或者经受着灵魂的无情拷问……透过画面看世界，透过世相读人生，人生百态与人生百味，无一不直逼人心。

每一部影片都是一个大千世界，给我们打开了一扇门，而这扇门又通向无数的门；每一部影片都在讲述一个故事，而每个故事又都蕴含着无数的故事。希望现在的大学生在上网聊天、听MP3、看动漫的同时，不要拒绝读书，不要拒绝影视文学欣赏，因为拒绝了它们就拒绝了生活、世界和心灵的丰富性。

承担本书编写任务的老师有：东营职业学院文法系副教授于保泉（第一、二、三章和第四章一、二节）；济南职业学院文传系助教李爽（第五章）；淄博职业学院讲师周江（第六至九章）；滨州职业学院讲师程福菊（第十章和第十一章第六节）；东营职业学院讲师李小伟（第十一章一至五节）；济南职业学院文传系讲师田丽红（第四章第三节和附录第1～8、10、12、13、15、16篇）；青岛酒店管理职业技术学院助教高俊杰（附录第9、11、14、17～20篇）。

最后我们要说的是：这是一本不完美的书。

尽管我们的出发点是帮助读者追寻完美。但由于水平所限，书中难免有错误、缺漏之处，敬请专家和广大读者批评指正。但我们相信，在编写者心中闪现的刹那的智慧与灵感，已尽可能地呈现在读者面前，这是最值得我们欣慰的地方。透过纷繁复杂的表象，希望读者能够体味到这智慧与灵感，并和我们一起重新审视我们的生活，烛照出我们更美丽的内心世界。

<div style="text-align:right">

编者

2007年6月17日

</div>

目　录

第一篇　影视艺术发展史 .. 1
第一章　第七类艺术：电影 .. 2
　第一节　电影的诞生 .. 2
　　一、世界电影的诞生 .. 2
　　二、中国电影的诞生 .. 5
　　三、电影成为第七类艺术 .. 6
　第二节　电影的界定和历史分期 ... 10
　　一、关于电影的界定 ... 10
　　二、关于电影的分期 ... 11
　　三、关于本书的体例说明 ... 12
第二章　世界电影发展史 ... 13
　第一节　法国电影发展史 ... 13
　　一、法国印象派电影（1918—1930） 14
　　二、超现实主义电影 ... 16
　　三、法国的诗意写实主义电影（1930—1945） 20
　　四、法国新浪潮电影与"左岸派"电影 24
　　五、法国的"政治电影" .. 32
　　六、"新巴洛克"电影（1980年—） 33
　第二节　美国电影发展史 ... 38
　　一、美国早期电影 ... 38
　　二、古典好莱坞电影时期 ... 41
　　三、好莱坞电影的黄金时代 ... 50
　　四、"新好莱坞"时期电影创作 .. 56
　第三节　苏俄电影发展史 ... 69
　　一、苏联早期电影 ... 69
　　二、社会主义现实主义的电影 ... 75
　　三、五六十年代苏联新浪潮电影 ... 79
　　四、70年代的四大电影题材创作热潮 88
　　五、经典文学名著改编的苏联电影 93
　　六、80年代的苏联新电影 ... 94
　　七、90年代以后的俄罗斯电影 ... 95

第三章　中国电影发展史 99
第一节　中国的早期电影（1896—1932） 99
一、"影戏"时期 99
二、中国第一代导演与三大公司 101
第二节　中国电影的成熟期（20世纪三四十年代） 103
一、电影的变革与流派 103
二、第二代导演与战后现实主义电影（1937—1949） 105
第三节　新中国电影（1949—1978） 108
一、"十七年"与"文革"时期的电影（1949—1978） 108
二、第三代导演与第四次创作高潮 109
第四节　新时期电影（1978—） 112
一、新时期电影兴盛的背景 112
二、第四代导演 113
三、第五代导演 115
四、90年代以来的电影 121
五、第六代导演——新生代导演 124

第四章　其他国家电影的发展 130
第一节　意大利电影发展史 130
一、意大利的早期电影 130
二、意大利新现实主义电影（1942—1956） 130
三、1990年以后的意大利电影 135
第二节　德国电影发展史 139
一、德国表现主义电影（1919—1926） 139
二、新德国电影运动 141
三、1990年以后的德国电影 146
第三节　日本电影发展史 148
一、日本早期电影（1896~1931） 148
二、有声电影出现与二战期间的电影（1931~1945） 150
三、独立制片运动（1945~1960） 151

第五章　电视艺术的发展史 154
第一节　电视机的历史 154
一、尼普可夫圆盘——电视的鼻祖 154
二、机械电视 155
三、电子电视 156
四、新媒介——家庭录像、电缆电视、卫星直播电视、多功能电视等 158
第二节　电视剧艺术的发展 159

 一、电视剧艺术的特征 ... 159
 二、电视剧发展的三个阶段 ... 161
 三、电视剧的分类 ... 162
 第三节 世界各国电视剧的发展概况 ... 164
 一、英国 ... 164
 二、美国 ... 164
 三、前苏联 ... 165
 四、日本 ... 166
 五、韩国 ... 166
 第四节 中国电视剧艺术的发展 ... 167
 一、初创期——艰难的发轫（1958—1965） ... 168
 二、停滞期——沉寂的荒漠（1966—1976） ... 169
 三、复苏期——重要的转折（1977—1979） ... 169
 四、发展期——长足的进步（1980—1984） ... 170
 五、成熟期——空前的收获（1985—1990） ... 171
 六、繁荣期——迅猛的飞腾（1991—1998） ... 173
 七、整合期——完美的突破（1998至今） ... 175

第二篇 影视艺术制作流程 ... 179
第六章 影视艺术编剧 ... 180
 第一节 影视剧本的创作 ... 180
 一、影视剧本创作作为文学作品的一般规律 ... 180
 二、影视剧本创作的特殊要求 ... 181
 第二节 影视脚本的创作 ... 187
 一、以镜头为基本编写单位 ... 187
 二、以铺展画面为主 ... 188
 三、强烈的实用性与非文学性 ... 188
 四、导演是主要创作者 ... 189
 五、多样的具体写作形式 ... 189

第七章 影视艺术的导演 ... 191
 第一节 导演的地位与素养 ... 191
 一、导演在影视创作中的中心地位 ... 191
 二、导演的主要工作内容与程序 ... 192
 三、导演的基本素养 ... 193
 第二节 导演的构思艺术 ... 195
 一、在影视文学剧本的基础上构思 ... 195

二、导演构思要运用电影思维 ... 199
　　三、导演构思的文字结晶——导演阐述与分镜头本 201
第三节　导演构思的体现 ... 202
　　一、场面调度是实拍阶段体现导演构思的主要手段 202
　　二、演员表演是导演构思的主要形象载体 203

第八章　影视艺术的表演 ... 207
第一节　表演艺术的基本原则 ... 207
　　一、表演的"三位一体"性质 ... 207
　　二、表现与体验 ... 208
　　三、演员与角色 ... 210
第二节　影视表演的基本特征 ... 212
　　一、影视表演的生活化原则 .. 212
　　二、影视表演的独特形态 ... 214
　　三、镜头前的表演 .. 215
第三节　影视演员 ... 217
　　一、影视演员的基本素质 ... 217
　　二、演员表演的类别 ... 219

第九章　影视艺术是集体艺术 ... 221
第一节　影视作品筹备阶段的集体合作 ... 221
　　一、影视作品的选题与立项需要多方面的密切配合 221
　　二、剧本的创作已趋于工作室化 .. 223
　　三、导演的案头准备工作需要多人参与 ... 223
　　四、挑选演员和选择外景更需要各个方面协同合作 224
第二节　拍摄阶段是各部门集体合作的过程 226
　　一、成立摄制组和彩排 .. 226
　　二、实拍 .. 227
第三节　后期制作阶段的集体合作 .. 228
　　一、剪接（剪辑） .. 228
　　二、混录 .. 229

第三篇　影视欣赏的理论基础 ... 231
第十章　影视的镜头元素 ... 232
第一节　影视的镜头元素 ... 232
　　一、景别 .. 233
　　二、焦距 .. 234
　　三、镜头运动 .. 234

 四、镜头的角度 235
 第二节 蒙太奇 237
 一、蒙太奇的含义 237
 二、蒙太奇句子和句型 237
 三、蒙太奇段落及其划分 238
 四、蒙太奇转场 238
 五、蒙太奇的构成方法 240
 六、蒙太奇的叙述方法 240
 七、蒙太奇的作用 242
 第三节 长镜头 245
 一、长镜头的产生 245
 二、电影技术的发展 245
 三、巴赞的长镜头理论 246
 四、长镜头的局限性 248

第十一章 影视艺术的听觉、视觉造型元素 250
 第一节 影视声音发展概况 250
 第二节 影视的声音 254
 一、听觉造型三元素 254
 二、影视的声音 255
 第三节 影视中的言语及其欣赏 256
 一、言语（人声）的定义 256
 二、言语（人声）欣赏 258
 第四节 影视中的音乐及欣赏 261
 一、音乐的定义 262
 二、音乐欣赏 263
 第五节 音响 264
 一、音响的定义 264
 二、音响欣赏 267
 第六节 影视的色彩 269
 一、影视色彩的表现作用 269
 二、影视作品色彩处理的几种情况 271
 三、影视作品色彩的处理 272
 四、电影作品中的色彩感受 273

附 世界经典电影欣赏 276

参考文献 334

第一篇　影视艺术发展史

第一章 第七类艺术：电影

第一节 电影的诞生

一、世界电影的诞生

电影，20 世纪最为主要的艺术门类，在人类文明的发展历程中，有着格外璀璨的一页。人类文明的演进、文化潮流的更替都与电影艺术的发展有着紧密的联系。法国电影理论家安德烈·巴赞说过，电影本质上是大自然的杰作。卡努杜认为：电影所固有的表现领域是那样辽阔，以致我们在目前难以尽述。在艺术家眼里，电影的表现领域就像一条神带一样，还在不断扩大。电影已经成为左右人类文化方向，影响社会进程的重要因素之一。

但是，电影是何时进入人类文明发展进程中的呢？

电影出现在 19 世纪末 20 世纪初。电影自它诞生之日起，发展到今天，还仅有百年的历史。法国电影理论家安德烈·巴赞说："电影太年轻，太难于同它的演进相分离，因而无法要求自己长期重复，五年就相当于文学的一代。"虽然电影很年轻，但是已经有人把它称为是一门艺术了。意大利诗人乔治·卡努多是电影史上第一个宣称电影是一门艺术的人。乔托·卡努多在 1911 年发表的论著《第七艺术宣言》中第一次宣称电影是一种艺术。从此，"第七艺术"成为"电影艺术"的同义语。卡努多认为：在建筑、音乐、绘画、雕塑、诗和舞蹈这六种艺术中，建筑和音乐是主要的；绘画和雕塑是对建筑的补充；而诗和舞蹈则融化于音乐之中。电影把所有这些艺术都加以综合，形成运动中的造型艺术。作为第七艺术的电影，它具有小说的叙事形式和情节线索、诗歌的抒情特征、绘画的空间观念和色彩意识、音乐的旋律和节奏、雕塑的运动感和造型方法、戏剧的表演技巧和语言艺术。这是把"静的"艺术和"动的"艺术，"时间"艺术和"空间"艺术，"造型"艺术和"节奏"艺术全都包括在内的一种综合艺术。

由此，我们可以概括：电影是直接诉诸视听的运动的影像艺术。

电影的诞生与发展离不开现代科学技术，它是现代科学技术的产物。

1. 电影的物理学原理——视觉滞留

公元前 5 世纪左右，墨子在《墨经》中提出"光至景亡"的光学论断。在黑暗中，我们燃烧一块木炭并挥动它，就会看到一条火带。1829 年，比利时物理学家约瑟夫·普拉托发现了"视觉滞留"原理——当人们眼前的物体被移走之后，该物体反映在视网膜上的物

象不会立即消失，会继续短暂滞留一段时间，物理实验证明，这时间一般为0.1~0.4秒。他用自己的这一发现，结合前人的"法拉第轮"的原理和"幻盘"的图画制成了"诡盘"，这就使一系列活动画片产生运动，并能使视觉上所产生的运动分解为各个不同的形象。后人高度评价普拉托的发现，认为这就是后来导致电影发明的原理，他因而获得了"电影祖父"的称号。此后，奥地利人又将幻灯和活动视盘结合起来，使绘制的静止的图画投影在银幕上，制作出活动幻灯，形成了早期的动画。

随着对电影特性了解的不断深入，到了20世纪60年代，电影理论家和教育家发现"视觉滞留"原理并不足以完全解释"活动影像"现象。观影过程是一种强烈的心理活动，银幕上的静态画格之所以出现运动的感觉，是因为观众根据生活经验，承认连续出现的、姿势不断变化的影像是同一个被摄体，从而产生一种真实、流畅和连续运动的"幻觉"，因而，在电影被观众接受的过程中，"视觉滞留"是不起作用的，真正起作用的心理机制是"视像的残留"（欧纳斯特·格林伦《论电影艺术》）。"由于视像的残留作用填没了一系列静态的画面之间的间隙，结果不仅造成了一个连续的视觉印象，同时由于画面表现的是某一运动的顺序形态，还造成了再现运动幻象。"[①]电影语言也正是建立在人的视觉听觉所产生的心理活动——幻觉的基础上的。

于果·明斯特伯格从电影的经验感知入手，对电影做了心理学的解释。他在《电影：一次心理学的研究》中谈到，影像的运动感和深度感不仅产生于观众对影像视觉残留的心理机制，还依赖于把各个画面组织成更高层次的动作整体的心理过程这一特殊的内心体验。面对逐格放映的一连串静止的画面，观众在头脑中呈现的却是运动的印象，"运动不是真正从外观看到的，而是由我们的思维活动强加到静止的画面上去的"。他得出的论断是：电影不存在于银幕，只存在于观众的头脑里。

2．电影的科学技术——摄影和放映

发现电影的物理学原理，是制作电影的重要一步，但要真正创造电影还需要利用现代科学技术——摄影和放映。

摄影技术的使用，有一个漫长的过程。世界上第一次照片拍摄时，需要曝光14个小时。1840年，曝光时间缩短为20分钟。1851年，曝光时间缩短为几秒钟。逐格摄影成为"照片"活动起来的技术雏形。

1839年，法国人达盖尔根据小孔成像原理发明了"达盖尔照相法"。1872年，摄影师爱德华·幕布里奇将照相法运用于连续拍摄。1879年，法国人雷诺在胶片的边缘凿孔，以齿轮带动胶片转动，以手摇拍成影片。1882年，法国人马莱利发明了"软片式连续摄影机"。1888年法国人雷诺发明了"光学影戏机"，使人们能够看到几分钟的活动影戏。1894年，美国人爱迪生发明了"电影视镜"，可以连续放映50英尺胶片，这是电影的雏形。1895年，法国的卢米埃尔兄弟把爱迪生的"电影视镜"和自己的"连续摄影机"结合起来，综合研

[①]〔英〕欧纳斯特·格林伦：《论电影艺术》，北京：中国电影出版社，1994年，第20页。

制出"活动电影机"。

1895年12月28日，法国人卢米埃尔兄弟在巴黎卡普辛路14号大咖啡馆的地下室里，第一次公映了自己摄制的影片《火车进站》、《水浇园丁》、《工厂的大门》、《婴儿午餐》、《烧草的妇女》、《出港的船》等12部影片，每部只有一分钟。这一天是电影诞生之日。这次具有划时代意义的放映活动，当时法国的报纸是这样描述的：

灯光一熄灭，里昂贝尔古广场的景象就出现在银幕上，"想用这玩意儿来糊弄我们"，有一个观众悄悄地向他旁边的人说，"这种东西我已经看了十年了"。

突然，一匹马拖着一辆汽车向前走去，紧跟着又是一些汽车，然后又出现一些走路的孩子。他们摆动着手臂和头，他们又说又笑，整个热闹的街道都出现在小银幕上。

有一些观众开始窃窃私语，还有一些惊奇得目瞪口呆。

当一辆汽车从贝尔古广场那头向剧场里的观众飞速开来的时候，一些观众赶紧作让开的姿势，好几位太太都站起来了，直到汽车拐了个弯消失在银幕的角落里时，才勉强坐下。

当看见婴儿喝汤时，人们笑了。不一会儿，人们又小声议论："看那些河边的树，树叶在风中颤动。"

这一切显得如此奇特，所有的人从未见过这样抖动的树叶，从未见过如此有生命的树。

当放映结束时，大家都鼓掌。从他们脸上可以看出他们惊奇的表情。他们喊道："这和现实中的完全一样啊！这太奇怪了，这简直是场梦。"

观众的惊奇在于：他们在一个完全陌生的时空情境下，看到了和现实一模一样的影子世界。这是一个人间"奇迹"。它吸引了法国的千百万观众，吸引了俄国的沙皇、英国的国王、奥地利的皇室，吸引了形形色色的观众。高尔基在巴黎旅行的时候，也去看了这一"奇迹"。他的观感也许能够代表那个时代观众的普遍心理：

昨天晚上，我去拜访了影子的王国。那是一个无声、无色的世界。在那里，每一样东西——土地、树木、人、水和空气——都沉浸在一片单调的灰色之中。灰色的叶子，都是烟灰的颜色。那不是生活，只是生活的影子，那不是运动，只是无声的幽灵，……卢米埃尔用来展示他的发明的那间房子里灯光熄灭之后，幕布上便突然出现一幅巨大的灰色画面，'巴黎一条街'——一幅拙劣的雕刻画的影子。你凝视着它时，你看到了马车、建筑物和千姿百态的人，全都一动不动地冻结在那里。但是突然有一道奇特的闪光掠过幕布，画面活动起来了。马车从画面深处的某个地方径直朝你驶来，消失在你座位周围的黑暗之中……这种无声的灰色的生活终于使你开始感到不安，感到厌烦。它似乎在向你发出某种包含着模糊的但是险恶的涵义的警告，使你感到心颤。你忘记了你正置身何地。种种奇怪的想象侵入你的脑子，你的意识开始变得模糊，茫然不知所措。[①]

从高尔基的话语中，我们可以概括出早期电影的三个特点：

第一，这些影片都是现实生活的影像再现。他们自己就说："我们所做的一切只是再现

① 邵牧君：《西方电影史概论》，北京：中国电影出版社，2004年，第59页。

生活。"他们的影片主要取材自现实生活。例如,《水浇园丁》中,一个园丁正在浇水,一个男孩出现在画面中,用脚踩住水管,水断流时,园丁低头检查水管嘴,男孩把脚缩了回去,水猛地喷到园丁的脸上。园丁十分生气,追打淘气的男孩。这是最早的故事片的雏形。

第二,这些影片直接拍摄自现实生活。卢米埃尔兄弟的影片实际上只是"一种有系统的活动照片",无需导演的编排,无需演员的表演。这就是"马车从画面深处的某个地方径直朝你驶来"所带来的效果。例如,1895年6月,卢米埃尔兄弟参加一个照相师会议,他把会议现场情况拍摄下来,24小时后放给会议代表们看这部《代表们的登陆》,反响强烈。卢米埃尔兄弟还请会议代表在幕布后面重复自己的发言,加强了影片的真实观感。这既是电影历史上的第一次配音的尝试,也是第一次尝试拍摄新闻记录片。

第三,这些影片无声无色、无故事情节。囿于当时科技发展情况,影片无声——默片时期;影片无色——黑白片;影片无故事情节,影片只是在"抄写生活",而不是"演出生活"。只有生活的过程,而没有生活的丰富的故事情节,这种写实主义的影片使观众产生了某种反感的心理。因为,随着观众欣赏品位的提高,他们已经把电影看作是一门艺术,而不仅是生活的消遣、娱乐。

二、中国电影的诞生

远在公元前5世纪的春秋战国时代,我国古代的哲学家和科学家就对光和影的关系,以及物像理论作过精辟的论述。《庄子·天下》篇中说:"鸟飞之景,未尝动也。"景,即影。影子的形成在于光,鸟影是不动的,但鸟的飞动产生光的变化,从而使人觉得它在动,这同银幕上的电影一样,影子本身是不动的。如《墨经·经下》云:"景倒,在午有端。""午"指纵横相交的点,相当于针孔相机上的小孔;"端"指光线经小孔而成的光束。意思是说:"影子所以倒,是因为光束经过小孔而成。"墨子还指出:"光至景亡,若在,尽古息。""景,光之人、煦(照射之意)若射;下者之人也高,高者之人也下。"即是说:"光直接照射的地方,影便消失,而影存在的地方,光就熄灭。""光照犹如射箭一般,从下往上照,人影变高;从上往下照,人影变低。"显然,墨子的论述就已经阐释了光线呈直线运动的原理。可以说,墨子关于光学的论述是全世界公认的最早的光学科文献。

正是基于对墨子的光学论述的认识,我国古人很早就发明了"走马灯"和"皮影戏"。走马灯在我国流传已有1000多年的历史。南宋诗人范成大在《灯市行》中写道:"吴台今古繁华地,偏爱元宵影灯戏。春前腊后天好晴,已向街头作灯市。"诗中的"吴台",即今天的苏州,"影灯"即走马灯。《西游记》第91回也写道:"鳌山灯,神仙聚会;走马灯,武将交锋。"它是用彩纸糊成方形或圆形灯壳,中间装有纸轮,用纸剪成的人、马附系其上。当灯中点燃蜡烛后,热气上升,纸轮转动,纸人与纸马就随之转动,影子落在灯壳上。这种走马灯,与电影有点类似:蜡烛——电影放映机光源,纸人纸马——电影胶片上的影像,灯壳——银幕。

当然，同电影关系更为密切，而又有丰富内容的，还要算"皮影戏"。"皮影戏"又称"影戏"、"灯影戏"、"羊皮戏"，起源于公元前100年左右的汉武帝时代。据宋代高承《事物纪原》记载："影戏之原，出于汉武帝李夫人之亡，齐人少翁言能致其魂，上念夫人甚，无已，乃翁夜为方帷，张灯烛，使帝他坐，目帷中望之，仿佛夫人像也，盖不得就视之，由是世间有影戏。"灯影戏在宋代（11世纪）日渐流行。皮影中的人物初用厚纸雕刻，后来采用驴皮或羊皮，并施以各种颜色，人物的关节可以自由活动。这些皮人挂在一块白幕后，用灯光照射，于是纸影就落在白幕上。观众在幕前观看。演出时，人在幕后牵线，使皮人做种种动作，同时还有人在幕后奏乐、歌唱，皮人按音乐的节奏而动。可见，皮影戏与现代的电影十分相似。白幕相当于如今的银幕，灯相当于电影放映机中的放映光源，皮影相当于放映到银幕上的影像，乐器声、歌唱声相当于电影中的配乐、主题歌、插曲。到了13世纪，"皮影戏"随着蒙古军队的远征，流传到波斯、阿富汗、土耳其，后来又流传到东南亚、法国和英国等地。"皮影戏"传入法国时，被称为"中国影灯"。法国人对其作了进一步改造后，改称"法兰西影灯"，颇受当地人的喜欢。后来电影的发明，不能说没有受到"皮影戏"的启发和影响。也正是这个原因，某些电影史学家认为，"中国影灯"是电影发明的先导。①

三、电影成为第七类艺术

艺术总是与文明同时演进的。法国电影理论家安德烈·巴赞将电影的诞生与古埃及人对"木乃伊"的崇拜联系起来。古埃及人认为，人死后，只要肉身不腐败，生命就留存了下来。于是，人们就将尸体处理后制成木乃伊，人体外形保存下来，就意味着战胜了死亡，超越时间，获得永生。巴赞认为，电影的发明正是基于"木乃伊情结"，人类渴望突破时间和空间的有限性，获得一种超越时空的物质手段，将人类生动鲜活的形象与生存状态记录下来。电影的诞生，满足了世界各民族早在远古神话传说中就梦寐以求的理想。安德烈·马尔罗在发表于《激情》杂志上的那篇文章中写道："电影只是在造型艺术现实主义的演进过程中最明显的表现，而现实主义的原理是随文艺复兴运动出现的，并且在巴罗克风格的绘画中得到了最极端的体现。"由此，我们可以看到电影与传统艺术的最大不同，在于其表现对象是"活动影像"。

1911年，意大利诗人乔治·卡努多在其论著《第七艺术宣言》中第一次宣称电影是一种艺术。从此，"第七艺术"成为"电影艺术"的同义语，卡努多认为：作为第七艺术的电影，是把"静的"艺术和"动的"艺术，"时间"艺术和"空间"艺术，"造型"艺术和"节奏"艺术全都包括在内的一种综合艺术。从这个意义上讲，电影艺术是以电影技术为手段，以画面和声音为媒介，在银幕上运动的时间和空间里创造形象，再现和反映生活的一门艺

① 袁智忠：《影视艺术导论》，重庆：重庆大学出版社，2005年，第3页。

术。

　　《电影艺术词典》中说过：电影逼真地呈现拍摄对象的性质。电影是从照相术发展而来的一种艺术，是一种活动的照相，能够直接纪录现实世界的人和事物的空间状貌，可以逼真地反映事物的运动和发展，科技发展又使她能再现事物的声音和色彩，从而具有任何事物无法企及的真实地反映对象的能力

　　然而，电影是否就是一门艺术，却被人们争论了很久。有许多人认为电影根本就不是一门艺术。鲁道夫·爱因汉姆在其著作《电影作为艺术》中概括了这些人的观点："现在还有许多受过教育的人坚决否认电影有可能成为艺术，他们硬是这样说：'电影不可能成为艺术，因为它只是机械地再现现实。'拥护这种观点的人援用绘画的原理来进行辩解。就绘画来说，从现实到画面的途径是从画家的眼睛和神经系统，经过画家的手，最后还要经过画笔才能在画布上留下痕迹。这个过程不像照相过程那么机械，因为照相的过程是：物体反射的光线由一套透镜所吸收，然后被投射到感光板上，引起化学变化。"

　　其实这些人的观点恰恰说明了电影的特异性。

　　克拉考尔认为："如果电影是一门艺术，那么它便是一门不同于寻常艺术的艺术。它跟照相一样，是唯一能保持其素材完整性的艺术。""你一旦承认，电影保有照相的主要特征。你就将发现，所谓'电影是一种跟其他传统艺术并无二致的艺术'这一得到普遍承认的信念或主张，其实是不可能成立的。"通俗点说就是，他认为，电影跟戏剧、小说、音乐、绘画等等所有艺术是根本没有什么共性可言的完全不同的艺术，原因是它所特有的照相性使它将表现对象不加取舍、原封不动地（即他所说"完整地"）变成了作品。

　　马尔丹在他的《电影语言》中说："电影首先是一种时间的艺术。"①首先电影的时间有三种含义：（1）放映时间：影片的持续时间。（2）剧情的展示时间：故事所持续的时间（3）观看时间：观众主观感受的时间。电影可以通过自己特殊的艺术手段，使瞬间的时间得到延长，使不同的时间得到自由的转换，过去、现在、未来在电影的语言中自由地变化。这都说明电影是一种和绘画、雕塑等空间艺术不同的，它既可以为我们展示与现实生活同步前进的真实的物理时间，又可以通过长镜头、蒙太奇等艺术手段为我们展示人物的心理时间。

　　于是，我们看到：电影是艺术，是一门有着自己鲜明个性的艺术。正如法国电影评论家安德烈·巴赞所说的"电影本质上是大自然的杰作，没有开放的空间结构也就不可能有电影，因为电影不是嵌入世界之中，而是替代这个世界。"②

　　电影的优势在于它是一门视听结合、全面发展的艺术，具有记录和模拟客观现实的逼真性，能充分调动人类审美潜质的方方面面。电影以其丰富的信息含量和全面直接的感染方式，成为人们喜闻乐见的审美娱乐方式。

① 〔法〕马赛尔·马尔丹：《电影语言》，北京：中国电影出版社，1982年，第195页。
② 〔法〕安德烈·巴赞：《电影是什么？》，北京：中国电影出版社，1987年，第173页。

作为最年轻的一门艺术，电影被发明出来后，人们并没有立即认可它，尤其是没得到知识阶层的重视。在电影的发明史上，随着现代科学技术的发展，电影先驱者不懈的探索和实践，伴随着的是人们对电影本质的认识加深。它从一种杂耍的视觉运动工具———一种能记录客观世界的能够连续运动现象的机器，转变为能够纪录宏大叙事的艺术，进入到人类交流思想感情的语言符号范畴之中。这其中，爱迪生、卢米埃尔兄弟、格里菲斯、鲍特、梅里爱等人起到了非常大的作用。

爱迪生的发明对电影事业的发展做出了巨大贡献。1887年他和他的助手狄克逊在胶片间发明了凿孔方法解决了活动照片的放映问题，这便是"爱迪生型"影片的问世。此发明被视为爱迪生对电影事业的最大贡献之一。

他的第二个贡献，是于1894年发明了"电影视镜"。它象一只大柜子，上面装有放大镜，里面装有50英尺的凿孔胶片，绕在一组小滑轮上，当马达开动后，胶片便渐渐移动，画面循环出现。"电影视镜"面世后，深受人们的欢迎。

1896年4月23日，爱迪生利用自己的"维太放映机"首次用这种机器在纽约的科斯特—拜厄尔的音乐堂放映影片，受到公众极其热烈的欢迎。后来，爱迪生的发明使电影技术日臻完善。他运用"电影视镜"拍摄了一些娱乐性的舞台影片，成为了世界电影史上摄制戏剧电影的最早记录，如1893年拍摄的《奥特打喷嚏》就是一个著名的例子。

卢米埃尔兄弟发明了电影机，但是，他们相信电影只是一个转瞬即逝的流行玩意，倾向利用电影摄影机牟取商业利益，拍摄了一些风景电影和时事电影。他们拒绝拍摄任何虚假的东西，这就使电影仍处于一种娱乐杂耍的层面上，没能够成为叙事的艺术。

梅里爱继卢米埃尔兄弟之后，开始了他的电影探索。梅里爱是一个戏剧和魔术爱好者，他把魔术表演的剧院改造成摄影棚，进行他的"电影魔术"试验。他对电影的摄影技巧、舞台布景进行了卓有成效的试验。在电影的拍摄中探索运用了停机再拍、多次曝光、特写、叠印、叠化、渐隐和渐显等手法。梅里爱较早地把剧本、演员、服装、化妆、布景等戏剧艺术手法引进到电影中去，拍摄了具有较长篇幅和有一定情节的影片，例如《缅因号船事故》、《月球旅行记》、《极地的征服》等。1903年梅里爱在英文本影片目录的第一页上写了这样一篇警告性的序言："乔治·梅里爱是用人工布景摄制电影的创始人，而这一创造曾给予将要死亡的电影事业以新的生命。他还创造了幻想的和魔术的景象。"但他迷恋在摄影棚中人工制造生活幻象的魔力，认为摄影机的位置就像一个戏剧观众的固定视点，这样就彻底割断了电影和现实的关系。梅里爱促使电影走向艺术，但仅仅限于电影的技术发展方面，这确实是电影技术最重要的一步，但是他还没有找到电影最本质的特点。

"格里菲斯的贡献即在于奠定了电影作为一门独立的艺术的基础"，这是我国著名的电影理论家邵牧君的评价。而格里菲斯的主要成就就是两部电影：《一个国家的诞生》和《党同伐异》。1915年拍摄的《一个国家的诞生》则标志着电影艺术的最终形成。

格里菲斯的影片《一个国家的诞生》最大的贡献是在艺术上实现许多前所未有的突破和创新。美国电影研究专家约翰·劳逊说："从未有过一部电影会在技巧的革命性和内容的

反对性之间存在着这样触目的矛盾。"

对于这一电影发展史中的里程碑式的人物的贡献，我国学者潘天强在著作《西方电影简明教程》中总结为三点：镜头成为一种表现手段；确立了基本的电影叙事语言；用形象画面进行宏伟的艺术构思。

他在影片中开创了后来被称为蒙太奇的叙事方法，即把各自独立的镜头组合在一起，形成一个有机的整体，完成某种叙事使命。格里菲斯运用平行及交叉剪辑的叙事手法描绘惊心动魄的追逐和"最后营救"场面，为电影独特的叙事奠定了一种基本模式。平行蒙太奇是格里菲斯首创的一种剪辑技巧。在本片中，格里菲斯进一步发展了这种技巧。他为了造成刺激和悬念而使用交叉剪辑的技巧，使影片在表现动作场面时大大超出了戏剧的表现力。他善于通过平行蒙太奇营造追逐和救援的紧张气氛，如片末本杰明援救艾尔西那场戏，在同一时间、不同空间内三K党队伍和黑人的镜头交替出现，造成出一种心理上的紧张气氛。这种手法日后被称为"格里菲斯最后一分钟的营救"。此外，格里菲斯还善于运用景别的变化来进行叙事，以加深观众的印象。《一个国家的诞生》结构严谨，叙事清晰，富于节奏感，极大地丰富了电影的叙事功能。从格里菲斯开始，电影成为一种具有丰富表现力的语言。因此，本片被认为是电影成为艺术的标志之一。

在此基础上，格里菲斯建立起电影叙事的成功典范，使影片可以叙述一个较为复杂的故事。《一个国家的诞生》是一部史诗性的巨著，叙事结构严谨完整，具有强烈的戏剧性，但这种戏剧性是通过电影艺术的独特手法表现出来。在此之前的影片，只是由于胶片长度的原因而进行简单的"剪"和"接"，格里菲斯却实现了真正的剪辑，将不同长度和角度的镜头按照叙事法则组接在一起，形成了电影特有的节奏和情节的连续性。格里菲斯创立的"平行剪辑"、"最后一分钟营救"等叙事手法影响巨大，成为经典叙事模式。例如，这部影片结尾部分，南方种植园主卡梅伦一家被黑人士兵围困在原野上一座孤零零的小木屋里，黑人凶狠地攻击着防守脆弱的木屋；卡梅伦全家拼死抵抗，不断有人负伤；三K党人闻讯赶来营救，白色马队潮水般疾驶而来。以上三组画面交替出现在银幕上，营造出气势宏伟、紧张激烈的叙事效果，同时也形成了强烈的悬念，牢牢吸引着人们的注意力。最后，卡梅伦一家得救，黑人被镇压，悬念得以解决，而格里菲斯所要传达的同情南方种植园主的意念也在影片叙事中潜移默化地流露出来。格里菲斯充分意识到剪辑在影片叙事节奏中的重要地位，有意识地运用这种手法来讲述故事，它吸引了观众的兴趣，使电影不再仅仅是记录的手段，而成为一种能够用故事来映射生活的艺术。正因为如此，它获得了极大的成功，票房收入创下了空前的纪录。格里菲斯仅仅用九周的时间，投资10万美元拍摄的这部影片到1931年收入达到1800万美元，观众超过2亿人次，至今仍保持着默片的最高票房纪录。它也开启了好莱坞大场面、大制作的先河，对电影生产体制和电影的形态都发生了深远的影响。所以，电影史家萨杜尔写道："该片首次在美国上映的日子，乃是好莱坞统治世界的开始，同时也是至少在以后几年里好莱坞艺术称霸世界的发端。"1916年，格里菲斯又拍摄了《党同伐异》，但这次却是"光辉的失败"。格里菲斯用四个发生在不同时空之中的故

事来阐述自己抽象的思想：人类从党同伐异到宽容的进化。但是抽象的思想无法得到当时人们的理解，于是，它就成为又一部"在思想和技巧上存在触目矛盾"的作品。

在影片中出现的"摇篮"镜头是格里菲斯思想的象征：一个母亲摇动着摇篮，画面上出现惠特曼的诗句："今天如同昨天，循环无穷。摇篮摇动着，为人类带来同样的激情，同样的忧乐悲欢。"这就使影片具有一种超越时空的穿透力。

《党同伐异》的蒙太奇剪辑同样令人称道。当四个故事的救援开始以后，作为切换标志的摇篮镜头消失了，影片开始频繁切换，节奏紧张起来，耶稣被钉上了十字架、山姑娘驾车报信、拉杜尔穿越街区救助妻子、"心爱女"追赶火车的镜头迅速出现，观众的情绪也被调动起来。这些段落的成就，同样是格里菲斯先进的电影意识所造成的。格里菲斯自己说："四个故事在开始是四条分别从山上流下来的河流，它们分散地缓慢而平静地流着；随后它们逐渐接近，愈流愈快；到最后它们汇合成一股惊心动魄、情感奔腾的急流。"正是这样，格里菲斯打破了电影所附庸的古典戏剧的"时间、地点、情节"同一的"三一律"，使电影语言最终与戏剧手法区别开来。

电影艺术从此诞生。如果说，电影发展的历程是一条流动的河流，那么，在它从简单的记录手段转变为艺术的时期，梅里爱和格里菲斯恰似两个水手，把木筏从上游传递到下游。上游是平缓的、短途的，而下游却一直蜿蜒到现在，河道广阔、波澜起伏、风景万千。他们的成就，开创了技术主义传统，成就了好莱坞，也最终成就了电影艺术。

第二节 电影的界定和历史分期

一、关于电影的界定

电影是什么？什么是电影？只所以提这样的问题，是因为电影诞生一百多年来，人们一直在回答这样的问题，却没有确切的表述能够概括电影的本质。

1. 安德烈·巴赞的电影理论被视为电影理论史上的里程碑。他的一本经典评论集《电影是什么》是这样解答的：电影是一种语言；电影是一种幻想现象；电影的出现使摄影的客观性在时间方面更臻完善；电影几乎与科学精神无关。

2. 北京电影学院周传基教授的观点：电影是科学技术的产物，电影是一门用视听语言（nonwordal language and ordio-visual language），用光和声传达信息的技术。

3. 中国艺术研究院教授李少白认为：电影刚刚成立的时候，电影是一个机械的玩意。后来电影是艺术，电影是商品，电影是意识形态。它有一个基本的东西是大众娱乐的形式，是通过商业渠道和市场渠道运作的一个大众娱乐形式。

4. 物理学意义上的电影，通常是指用摄影机拍摄，对运动中的人与事物进行快速曝光，然后由放映机放映的过程，一般以同步的方式再现影像与声音。

5. 传播学意义上的概括：电影是一种媒介，一种用半自动化的机器，通过光和声纪录与还原生活里运动的视听影像的媒介。

6. 从传播媒介性质看，电影则是一种用现代科学技术（声、光、电、化、自动控制等）手段全面装配起来的集艺术、审美和大众娱乐功能于一体的媒介手段。

7. 中国《电影艺术词典》的解释，电影是"根据'视觉暂留'原理，运用照相（以及录音）手段，把界事物的影像（以及声音）摄录在胶片上，通过放映（以及还原），在银幕上造成活动影像（以及声音），以表现一定内容的技术。"

8. 把电影上升到艺术的层次，电影艺术是以电影技术为手段，以画面和声音为媒介，在银幕上运动的时间和空间里创造形象，再现和反映生活的一门艺术。

其实，在电影发展的百年历史长河中，关于"什么是电影"和"电影是什么"的探讨有很多，正所谓仁者见仁，智者见智。仁者和智者的见解都是和时代的发展密切相关的。正如安德烈·巴赞所说的"电影本质上是大自然的杰作，没有开放的空间结构也就不可能有电影，因为电影不是嵌入世界之中，而是替代这个世界。"①

总之，电影是现代科技发展的综合产物，对于电影的认识，不能仅凭脱离时代发展的个体才智就可以贸然下结论的，应当遵循的原则是：电影是集体智慧的结晶。

二、关于电影的分期

电影自诞生之日起，发展到今天，仅有百年的历史。21世纪科学技术飞速发展，信息传播频繁加速，电影也起到了重要的作用。作为一门艺术，电影的阶段性变化非常明显。安德烈·巴赞说："电影太年轻，太难于同它的演进相分离，因而无法要求自己长期重复，五年就相当于文学的一代。"电影具有对现代科技的巨大依附性，而且还受到观众审美层次、欣赏品位变化的影响，它的表现内容和艺术形式就不能长期重复，以致它的分期呈现出较为复杂的类型。

1. 《世界电影史》分为：早期电影（从电影的发明到大约1918年），默片晚期（1919—1929）。有声电影的发展期（1926—1945），二战后时期（1946—1960），当代时期（1960至今）②。这种划分反映了电影形式和风格的发展、电影生产、发行和放映方面的重要变化以及国际流行趋势等。

2. 我国著名电影理论家邵牧君主张把电影的历史分为：形成期（1985—1927）、成熟期（1927—1945）、发展期（1945—）。

3. 乔治·莎杜尔则主张把电影史分为三部分：无声电影（1895—1930）、有声电影的开端（1930—1945）、当前时代（1945—当今）。

4. 六个时期：电影的发明（1832—1895）、先驱者时期（1895—1908）、电影成为一种

① 〔法〕安德烈·巴赞：《电影是什么？》，北京：中国电影出版社，1987年，第173页。
② 〔美〕克莉丝汀·汤普森：《世界电影史》，北京：北京大学出版社，2004年，第5页。

艺术（1908—1930）、有声电影的开端（1928—1945）、当前时代。后一分法也就是《电影通史》各卷的分法。

5. 着眼于电影技术发展的角度，电影史可以分为：发明期、无声期、有声期、彩色期。

6. 着眼于电影技术的形成，电影史可以分为：奠基期、形成期、确立期、成熟期。

我们主要是采用的邵牧君的三分法。

三、关于本书的体例说明

本书主要是讲述几个主要影视大国的发展概况，结合它们在影视发展史上的重要地位，进行针对性地介绍与说明。法国是电影的诞生地，美国有好莱坞的类型片，苏联作为蒙太奇电影理论的始创国家，中国也是一个电影大国，然后介绍相关的几个在电影的发展历程中起到重要作用的电影流派；以介绍电影流派与著名的导演、作品为主。

第二章　世界电影发展史

第一节　法国电影发展史

自法国电影诞生以来，法国的电影工业就是全球最大规模的，而且，法国电影也是全世界观众最喜欢观看的电影之一。随着现代科技的发展，法国电影进一步地加长，镜头数量逐步增加，剧情愈来愈复杂。法国电影在形式上的变化是前所未有的，风格上的变化也是出人意料的。

1905—1906年期间，法国有两大制片公司——百代和高蒙公司。百代公司是最早实施垂直整合经营模式的公司。垂直整合模式一般是指一个公司单独控制一部影片的制片、发行和放映的一种电影工业体制。它们自己制造摄影机、放映机、制作电影和电影底片。早在1904年前后，百代公司为了开辟海外市场，先后在伦敦、纽约、莫斯科、柏林等地区开辟了新的销售网点，建立了新的剧院，以后逐步在世界各地收购剧院，建立起庞大的制作、销售、发行网络。百代公司还实施了横向整合策略，即专门就电影工业链条中的某一个部门进行大力扩张，在世界各地设立了分支机构，从而使电影的生产、销售、放映和当地的文化传统、民俗民情结合得更加紧密。

1910年前后，法国电影工业依然繁荣。此时，进口的美国影片已经开始进占法国电影市场。1913年，百代公司率先实施了一系列对电影业造成伤害的措施。公司压缩了电影生产部门不断上涨的制作成本，资金被集中到见效快、能赢利的发行和放映部门。尽管百代公司和高蒙公司主导了法国电影的生产与销售，但是他们无意垄断整个电影工业的生产与销售市场，这就为今后美国电影的入侵和法国电影的衰落埋下了隐患。

隐患不久就成为现实，第一次世界大战改变了法国电影的发展历程。美国电影大量侵占法国电影市场。到1917年，美国电影在法国所有上映影片中的占有率已经超过了50%。一个叫菲利普·索波特的作家对此的描述是：

突然有一天，我们看到墙上悬挂着像蟒蛇一样长的巨幅海报。每一个街头角落都有一个男子，他的脸上盖着一块红手帕，举着一把左轮手枪，指向路人。在想象中，我们似乎听到了马匹的奔驰声，摩托车的发动声，还有爆炸声和死亡的嚎叫声。我们冲进电影院，才恍然明白所有事情都在瞬刻之间发生了变化。银幕上出现的是珍珠·怀特的微笑——那是一种几乎称得上残忍凶险的微笑。这种微笑宣布一场革命的到来，一个新世界的开始。[①]

[①] 转引自〔美〕克莉斯汀·汤普森：《世界电影史》，北京：北京大学出版社，2004年，第37页。

此时的法国电影有一批不同于好莱坞经典叙事片的电影流派与电影运动，且具有相当地域特色。第一个就是印象派电影运动，虽然属于先锋与前卫的风格，但仍然主要生存在电影工业体系之中。大多数印象派导演一开始都是为法国大制片厂拍片，其中有些先锋影片也确实让制片厂赚到了钱。直到20世纪20年代中期，大部分印象派导演才成立自己的公司独立制片。他们依托大制片厂租借其摄影设备器材，通过大发行商来发行他们独立制作的影片，但仍可算是依然在主流商业电影制作维持体系之中。第二个是超现实主义电影运动，它主要存在于商业电影制作体系之外。同其他艺术领域的超现实主义艺术家们一样，超现实主义电影的拍摄主要依靠私人赞助来获得运作资金。在这里令人惊讶的是，20世纪20年代的法国能够让截然不同的电影运动，同时存在于一个时间与空间的环境之中。

一、法国印象派电影（1918—1930）

（一）法国印象派电影的界定——Impressionism

法国印象派电影是1920年前后法国电影创作者路易·德吕克及友人创立的电影学派。路易·德吕克在《电影》杂志上提出"影像精灵"概念和"纯粹电影"主张，企图以"纯艺术"的电影来复兴法国电影，实现对法国电影的拯救，达到使"法国电影成为真正的电影，真正的法国电影"的目的。印象派电影的特点是：不注重影片的故事情节，着重创造氛围，以风景或背景作为影片中的重要角色，追求造型美、新奇的视觉形象和新颖的拍摄角度。路易·德吕克还联合阿倍尔·冈斯、谢尔曼·杜拉克、让·爱浦斯坦、马赛尔·莱皮埃等人进行电影创作实践，力求在影片中进行他的革新目标。代表性作品：德吕克的《狂热》、《沉默》、《流浪女》，冈斯的《拿破仑传》、《车轮》，杜拉克的《西班牙的节日》、《微笑的布德夫人》，莱皮埃的《黄金国》、《无情的女人》，让·爱浦斯坦的《红色的旅店》、《忠实的心》等。

由于印象派电影抛弃了人物而过分追求造型，越来越脱离观众，不为广大观众所接受。但正是这样，使法国的一些电影后继者，通过印象派电影制作与销售中的曲折和磨难，为法国电影的复兴找到了一条光明之路。

（二）法国印象派电影的兴起与衰落

第一次世界大战对法国电影工业是一次沉重的打击。持续的战争征召了许多电影工作人员，制片、导演、演员、编辑、剪辑等不再是一个固定的专业团体。许多制片厂要完成所谓的"战时任务"，只是有限度地生产符合某些利益团体需要的影片。法国影片出口数量大幅度下降。而两大电影企业百代公司和高蒙公司拥有的许多连锁影院需要片源，于是，百代公司集中全部精力，集中发行美国独立公司生产的电影，从而在不知觉中成为美国电影侵占法国电影市场的桥头堡。

当时，法国的知识分子和一般大众，非常崇拜美国电影明星，以佩尔·怀特、道格拉斯·范朋克、卓别林和托马斯·英斯等人为代表。好莱坞电影在1917年底几乎主宰了法国

电影市场。战后，法国电影工业仍然没有能够恢复元气，在1920年前后的法国，观众观看好莱坞影片比观看国产片多出8倍，尽管法国电影工业相关部门采取了几项措施试图收复电影市场，例如模仿好莱坞的制片模式及类型等，然而他们发现：要想降低美国电影在法国电影产业市场上的占有率，几乎是不可能的。

从1918年到1923年之间，法国新一代的电影工作者试图把电影当作一种艺术来进行深入的探索与研究。法国电影艺术上重要的里程碑是由一些著名的电影导演们创立的，其中有阿贝尔·冈斯、路易斯·德吕克、谢尔曼·杜拉克、马赛尔·莱皮埃以及让·爱浦斯坦等人。

这批导演与他们的前辈非常不同。上一代的人认为电影是谋求商业利益的工艺品，而这一代年轻导演却更加富有理论且雄心勃勃，他们写文章宣称电影与诗歌、绘画、音乐一样，同样是一门艺术。他们认为电影就是电影，无需借助于文学或戏剧。此外，美国电影的朝气蓬勃的活力也给他们留下了很深的印象，他们把卓别林比喻成尼金斯基，将哈特的影片称作《罗兰之歌》。而且他们还认为，电影首先应当是一个让艺术家表达情感的场所，冈斯、德吕克、杜拉克、莱皮埃、爱浦斯坦和这个运动的其他成员一道，纷纷将这种美学观念运用到他们自己的影片实践与制作之中。

阿贝尔·冈斯的《第十交响乐》是印象派电影运动的第一部重要的影片。影片讲述的是一个作曲家创作了一部交响乐，因为极其具有震撼力与感染力，使得他的朋友都误认为是继贝多芬的第九交响乐之后的另一杰作。在影片中，冈斯试图通过以一系列视觉化的影像设计来暗示听众对乐曲的情绪反应。这是一种试图传达或表现情感和情绪的"印象"尝试，并最终成为印象派电影运动理论的中心。

在印象派导演中，最富创造性、最脍炙人口的作品是冈斯的《车轮》。影片成功地创造了加速蒙太奇手法，用以表现火车车轮风驰电掣的钢铁运动：风景、人的面孔、机车制动杆、水蒸气等交替出现，节奏越来越快，观众的神经愈来愈紧张，画面产生了令人惊心动魄的视觉效果。加速蒙太奇的发现赋予电影以一种近似音乐的品格，使电影成为一种"可视的音乐"。在电影的后半部中，则出现了类似蒙太奇节奏的单一画格的镜头，从而使影片在20年代具有极大的影响力。

冈斯的影片《拿破仑》最伟大的创造是三面银幕的运用。当影片出现波澜壮阔的大场面时，三部放映机把不同的场景投在三个并置的银幕上，并通过快速剪辑的方式，使画面迅速变化，并结合了多重画面叠印的手法，形成了他们所倡导的"视觉节奏"，扩展了观众的视野，给人身临其境的感觉。

马赛尔·莱皮埃的《法兰西的玫瑰》是印象派电影运动的第二部电影，也是他的处女作。但因其晦涩难懂，未能得到广泛放映。莱皮埃的影片代表了"典型的印象派"。他在1921年拍摄的《黄金国》表现了一个被遗弃的舞女为抚养残疾的孩子而艰难地生活着，最终因绝望而自杀。在这部影片中，这个在西班牙酒店里的舞女站在舞台上时，心中挂念着病中的残疾儿子。她那担忧、焦虑的情绪被导演通过滤光镜用模糊的形式传达出来。而当

其他女演员把她从沉思中拉回舞台的时候，滤光镜消失了。莱皮埃不采用任何人主观的视点镜头，充分利用滤光镜的视觉效果渲染气氛，使镜头具有了主观色彩。电影史学家认为，莱皮埃用"视觉记号说明了能够说明的一切"，而《黄金国》则"开辟了法国默片完全成熟的时期"。

德吕克执导的影片《流浪女》（1924）典型地体现了这个时期印象派导演的特点，在主观感受的基调上将人们习以为常的风景诗化。1924年，随着34岁的德吕克去世，印象派电影就告一段落了。

印象派电影与先锋派电影在理论和创作上都有紧密联系，有人将其归为一类。但是，由于印象派电影并不否认电影的叙事功能，所以它和现实生活仍保持着相当密切的关系，印象派电影实质上是对法国20世纪20年代现实生活的一种直率感觉和镜像表现。

作为一个独特的电影运动，印象派可以说到1929年就终止了。究其原因有两条：一是因为风格化电影技巧的丰富使导演开始转型，二是实验电影的冲击。自20年代中期到后期，诸如超现实主义电影、达达主义电影、抽象主义电影等，都开始和印象派电影割据独立，导致了印象派电影风格的扩展与泛化，最终趋于消亡。但是，印象派风格形式的影响却持续下来，例如心理叙述、主观镜头和剪辑模式等。这种延续可以从希区柯克和玛亚•德伦的作品中发现，还可以从好莱坞的"蒙太奇片段"，以及某些特定的美国类型片和风格片（恐怖片、黑色电影）中找到这种影响。

二、超现实主义电影

（一）超现实主义电影的界定

超现实主义电影（Surrealist film）1920年兴起于法国，是受弗洛伊德精神分析学说的影响出现的一种电影思潮。超现实主义电影将人的潜意识活动与本能看作是艺术创作的源泉，主要是将意象做特异的、不合逻辑的安排，强调无理性行为的真实性，强调梦境，强调对快感的追求。超现实主义者力图突破道德和美学观点的束缚，表现一个潜意识的世界。在电影历史上有影响力的超现实主义电影作品代表作是刘易士·布努艾尔的《一条安达鲁狗》（1928年），这是早期超现实主义电影的经典作品。布努艾尔不但是超现实主义的代表者，还是终结者。他拍摄的影片《黄金时代》（1930年）宣告了超现实主义的结束。

（二）超现实主义电影的兴起与衰落

超现实主义电影的兴起旨在反抗写实主义与传统艺术，并和达达主义电影有着相承关系。领导人安德烈•布勒东的一篇宣言中提到："一种纯粹的心灵自动作用，在此作用之下，试着以语言、文字或其他任何方式，来表现思想真正的运作情形。"

达达主义是第一次世界大战期间出现的现代文艺流派。倡导者是法国诗人特里斯堂•查拉。1916年，一群艺术家在苏黎世集会，准备为他们的组织取个名字。他们随便翻开一本法德词典，任意选择了一个词，就是"dada"。在法语中"达达"一词意为儿童玩耍用的摇

木马，用它作文艺活动的名称，显然毫无意义。但这正是这些艺术家所追求的旨向——否定：反对一切传统，反对一切常规，反对被认为有意义的一切文学艺术，包括自身。达达主义在电影领域所进行的实践活动却以失败而告终。达达主义的宗旨便是颠覆和破坏，颠覆资本主义社会既有的道德、宗教、政治传统，破坏一切艺术规范，推崇个性的彻底自由。达达主义影片的特点：没有故事情节，没有头尾，没有开始也没有结束，没有人物的正面与反面，不存在过去和未来的一切界限，因此也就缺乏观众的欣赏，并被认为是荒唐的作品。

不久，达达主义电影就被超现实主义电影所取代。超现实主义电影是一个更加激烈前卫的电影运动。根据超现实主义电影代表人物安德烈·布勒东的说法："超现实主义根源于一种信仰，相信某些被忽略的联想形式存在于现实之外，它们存在于梦境中，存在于不受控制的思想之中。"由于深受弗洛伊德精神分析学说的影响，超现实主义艺术寻求表现潜意识的暗流，"不需要任何理性的控制，而且超越任何美学的或道德的框架。"超现实主义电影所追求的最高美学境界是把艺术创作视为一种偶然的启示或悲剧式的预言。他们参照弗洛依德的精神分析学说，认为人只有在非理性状态下才能显出他的真实自我，人的潜意识反映了人的灵魂世界的潜在秘密；而梦则是把人的过去、现在和未来昭示明白，因此，他们着力表现的是人的潜意识和梦。日常生活因其平淡无奇而不可能进入超现实主义电影的表现镜头，观众也就更加迷惑与震撼于超现实主义拍摄的影片了。

（三）超现实主义电影的代表作品与导演

超现实主义电影成为许多先锋派电影艺术的最终归宿。谢尔曼·杜拉克拍摄的《贝壳与僧侣》（1926年），刘易士·布努艾尔拍摄的《一条安达鲁狗》（1928年），加斯东·拉韦尔拍摄的《珍珠项链》（1929年），以及曼·雷伊拍摄的《海之星》（1929年）等等，都成为这一时期超现实主义电影的代表作品。在这些具有戏剧因素，但缺少戏剧动作的影片中，爱情成为他们描写梦幻与现实相离异的主要对象。

1. 杜拉克的《贝壳与僧侣》被看作是超现实主义电影的第一部作品。

影片描写了一个禁欲而性无能的牧师幻想着和一个先后扮作传教士、将军和监狱看守的情敌之间为争夺一个女孩儿而展开的故事。影片以一系列的画面去揭示出弗洛伊德的性压抑给牧师造成的变态心理和种种古怪行为，导演意图强调牧师狂乱的幻想和痛苦的悲哀，然而，却因缺少那个时代应有的幽默感，没有引起观众的多大兴趣。

2. 杜拉克真正的超现实主义影片是《海贝与教士》，它深入到了人的梦境与无意识之中。

影片主人公是一位教士，他用一个巨人海贝摆弄液体，一位将军夺去海贝，用刀劈开。教士在教堂里抓住将军衣领，将军变成了一个神父。教士在一个黑暗的走廊里打开一扇又一扇的门，然后在公园里追逐将军和女士。在一间大厅里，有人为教士和女士举行了结婚仪式。教士在海边上把将军——神父推入海中，又在教堂里偷看将军与女士，接着教士走上前去，扯下了女士的胸罩。许多人在大厅里跳舞，将军与女士坐上贵宾席，教士手捧海

贝出现,将军与女士消失不见。影片直接表现一个梦境,其中混合了宗教与性的欲望,压抑与释放,嫉妒与死亡,升华与堕落,这是一个开创性的贡献。教士用海贝向烧瓶里灌液体,可以看作是欲望的缓慢释放,而将军代表权威,他用劈海贝的行动意味着社会对于教士正常欲望的压抑。教士在街道上爬行,象征教士公开服从权威。教士的奔跑是一种释放,而他在教堂里窥视将军与妇人,表明外部世界对于他的引诱,而他只能暗地里向往着;处于嫉妒之中的教士攻击将军,这是对于权威的反抗,将军变成了神父,意味着权威就是宗教。将军的脸的破裂是权威的破裂,但是外界权威的破裂并不意味着禁忌的完全解除,教士还在黑暗中摸索,他用钥匙打开一扇又一扇沉重的门。接下来他还得在权威的代表将军之后追逐女性,直至获得合法结合,撕掉女人胸衣和看见女人乳房意味着他得到了性的满足,海贝覆盖女性乳房指明了海贝所代表的性含义。当女性变得圣洁的时候,教士手中的海贝跌落,燃烧成灰烬,这进一步证实了前面关于海贝就是性欲望象征的解释。教士黑袍过长的下摆妨碍教士追逐女人,当然是教士的身份在起着阻碍作用。将女性放入水晶球中,意味着教士的欲望最终升华成为精神追求。

为了使得复杂的梦境化为可视的形象,影片运用了多种电影手法。当将军出现时,教士正在挥动海贝,将军以慢动作从背后接近教士,暗示着权威无形的威胁;将军变形成为神父以及脸部破裂,前面已经作了说明;女士的胸罩变为海贝,直接象征教士的欲望对象;将军面部与破碎水晶球的叠印表示教士理想的破灭,而女士面容与水晶球的叠印则表示教士欲望的升华;教士手中出现城堡与帆船,也许意味着他希望能够给予女人的馈赠;而影片中众多女仆和男仆,可能代表着教士对于公众的感觉,对于教士来说,公众具有双重身份,他们既受他的教导,又在监督着他,他们的出现和迅速消失,体现了教士对于公众压力的感觉,以及他希望这种压力消失的愿望。通过更换衣着变化人物身份和时间地点的随意变幻,影片创造了一种梦境般的氛围。各种电影魔术与荒诞情节相互配合,使这部影片成为超现实主义电影的开山作品之一。

3.《一条安达鲁狗》(1928)由侨居法国的西班牙籍导演路易斯·布努埃尔与超现实主义画家萨尔瓦多·达利共同编写。

这是一部被视为超现实主义电影典型代表的作品。布努艾尔就曾经宣称《一条安达鲁狗》,是"对谋杀的一次热情呼唤"。导演的初衷是想在资产阶级群体为代表的生活理念严密的幕布上狠狠地划上一条口子,既是挑衅,又是嬉戏和反讽;既有严肃的主题,又有玩世不恭的游戏色彩。影片主要描写一个精神困顿的流浪汉的一连串梦境,并深

入到人类潜意识状态去进行探索,以此试图激发观众观看影片的内心冲动,引起人们真正的注意。布努埃尔说,影片出自两个梦的结合:一个是他本人的,他梦见一片云彩割破了月亮,一片剃刀割破了一只眼睛;一个是达利的,他梦见一只爬满蚂蚁的手。他们决定根据这两个梦拍一部影片。剧本的写作原则:"不要可能得出任何理性的、心理的和文化的解释的任何思想和任何形象。除了令我们震惊的画面,别的都不要,也不打算知道为什么。"因而,影片追求一种非理性、非常规的创作模式,将现实与幻想、神秘与荒诞、欲望与破坏、自由与束缚、美丽与凶残、幸福与痛苦等对立内涵在特定时空下,富有诗意地融为一体,形成了一种张扬个体自我的、自由跳跃的电影风格。

影片没有任何统一的逻辑线索,描写的只是一个朦胧的诗意世界,用直接的视觉形象来表现心灵的感受和震动。影片中充满了暴力和血淋淋的镜头:一片去削切着月亮,一柄剃刀割开一只眼睛,一只爬满蚂蚁的手,一只伏在钢琴上的死驴,变成臀部的乳房等等。影片追求惊人的、激烈的效果:一双男人的手在磨剃刀,随后,剃刀一下子切开一个女人的眼珠,与此相呼应的是一片浮云划过圆月……男人抚摸女人的乳房……男人的手被卡在门缝里,突然,手上出现了黑洞,四围爬满了蚂蚁……男人闯进屋,想要拥抱他所渴望的女人,却被两根系着南瓜的长绳绊住,绳子另一端绑着两个修道士和两架钢琴,两头死毛驴放在钢琴上……显然,从上述段落中,很难找出实在的逻辑关系和情节线索,由此可以看出超现实主义电影与一般叙事性电影的差异,后者强调情节的因果关联和符合逻辑的连续性,而超现实主义电影漠视和打破了这一藩篱。在这部影片中,反映出了一种令人发疯的绝望,一种无政府主义的骚动,也成为当时反抗现实的青年知识分子的写照。

4. 布努艾尔导演的《黄金时代》(1930)也是一部典型的超现实主义影片。

在这部影片中,象征和譬喻手法得到了更为广泛的运用。例如,影片表现一个高贵的社交场所,忽然冲进一辆垃圾车,车上坐着几个举止粗鲁的工人;庄严的城市奠基仪式被一对搂抱在一起疯狂做爱的男女所扰乱;汽车司机把金质的圣器塞到肥胖臃肿的主人脚下;在上流社会盛大宴会上,客人们的脸上却落满了苍蝇……在这些超现实主义的隐喻中,不难窥见编导进行社会批判的锋芒,超现实主义成为一种社会批判的武器,其核心总是围绕着"欲望与束缚"这个超现实主义的经典主题。

进入 20 世纪 20 年代,超现实主义的命运和现代主义文艺思潮一样,开始进入走下坡路。在当时,人们对传统道德观念无目地地反抗,力求挣脱理性的束

缚，用非理性的原始力量去追求"真正的自我"。这就使超现实主义电影成为彻底否定情节结构，注重对人的内心世界尤其是梦境的发掘，也给观众留下了迷狂和幻想的观感。失去观众支持的超现实主义电影在1930年之后便走向没落；但是一些超现实主义电影导演仍在孤军奋战，其中最著名的是布努艾尔，他在自己的创作生涯中将这种风格延续了50年，他晚期的影片如《白日美人》（1967年）和《资产阶级审慎的魅力》（1972年），也都保持了这种超现实主义电影的传统。

三、法国的诗意写实主义电影（1930—1945）

（一）诗意写实主义电影

兴起于20世纪30年代的法国，又被称之为"诗意现实主义"的电影倾向运动。这不是一个统一的、有组织的运动，而仅仅表现为一个总体的倾向。诗意写实主义电影关注的主体都是一些生活在社会边缘的群体，他们或是失业的工人，或是罪犯。在工作失意、生活潦倒、爱情受困之后，这些卑微的社会底层群体在影片的最后都有一段美好的感情，可惜的是时光太短暂，之后他们又重新坠落到失望的深渊，或以生命的终结来收束，或以死亡来结局。

诗意写实主义电影特征：诗意的对话，引人入胜的视觉影像，透彻的社会剖析，复杂的虚拟架构，丰富多彩的哲理暗示。缺陷：忽视电影艺术的视听性和缺乏创作个性地大量复制影片。

代表作品：杜威维尔的《逃犯贝贝》，雷内·克雷尔《巴黎屋檐下》、《百万法郎》，让·雷诺阿《大幻灭》、《游戏规则》。

（二）诗意写实主义电影代表性导演与作品

1. 杜威维尔的《逃犯贝贝》（1936）这是诗意写实主义电影的代表之作。

贝贝是一名帮派分子，躲藏在阿尔及尔声名狼藉的凯丝巴地区，警察不敢在这里抓他，却把该地区给围了起来，只要他一离开此地区，就会受到警察的追捕。贝贝爱上了一个很世故的巴黎女子盖壁，这个女子也偶尔来凯丝巴地区和他幽会。虽然，贝贝有老婆，但是他不能忘怀巴黎的繁华喧嚣，他太耽溺于恋爱，也由于他的忧郁厌倦和糜烂生活，使他成为一个失败的人物，并且是一个从开始就注定失败的人物。影片结尾：贝贝

冒险要与盖壁逃离阿尔及尔。在码头,他被警察逮捕,他要求看着盖壁的船驶离码头;当他情人的船驶向大海的时候,他自杀身亡。

这样的一个宿命式结尾是诗意写实主义电影的典型结局。

2. 雷内·克雷尔的《百万法郎》

1931年摄制的《百万法郎》,是雷内·克雷尔根据乔治·贝尔和吉依莫的一出无名的通俗笑剧改编而成。这部影片是继《巴黎屋檐下》一片之后拍摄的,但比《巴黎屋檐下》更为精彩。其表现手法和《意大利草帽》一片很相似。

影片主人公穷困潦倒的画家米歇尔在遭一群债主围攻逼债时,意外发现自己买的一张彩票中了百万大奖,但问题是那张彩票被他放在一件夹克衫内,而那件夹克又被逃避警察追捕的小偷拉蒂利普从他女友毕阿特丽丝那里骗走了,拉蒂利普又把夹克以低廉的价格卖给了"抒情歌剧院"的男高音歌唱家索普拉纳利,当他正准备穿上这件夹克登台演出时,债主、朋友、歹徒、演员和警察都闻讯赶来,一场为争夺彩票而寻找夹克衫的大战随即展开……这些傻头傻脑或者存心不良的朋友和前来要帐的各种小商人:肉店老板、牛奶铺伙计、面包房老板等等,都象拉比什的通俗笑剧里的人物那样,用一些小道具标志出他们的身份。

影片精彩之处在于后台的一场混战:拳打脚踢的人们,几个被吓昏过去的胖女人,被认错而挨揍的人,一些打扮得奇形怪状的强盗,纷纷丑陋地表演着。镜头又转到前台,表现一个唱歌的场面:演员正在高唱《只有我们两人》这首情歌,接着,银幕上又出现了混战的场面。这里,克雷尔讽刺性地把戏剧场面和电影画面形成对照。他利用音响对位法,以一场橄榄球赛的喧闹声,来加强这场争夺战的激烈气氛。最后彩票终于找到了,故事在手拉手的集体跳舞中宣告结束。

《百万法郎》这部影片由于它的节奏、对白、主题、讽刺和柔情,使它永远具有一种新颖的气氛和魅力。它可以说是克雷尔剪辑得最完美、同时在剧情安排上又最注意对称的一部作品。

3. 写实主义大师让·雷诺阿的《大幻灭》、《游戏规则》

让·雷诺阿是法国诗意写实主义的象征。巴赞曾称他为——诗意写实主义的真正首领,并在《法国电影十五年》中指出:"在战前有声片的决定性的年代里,雷内·克雷尔不在法国,而让·雷诺阿的作品以其构思的独特性和丰富的美学价值,无可置疑地占据了'黑色

现实主义'之行列,但是它们是电影的先锋,从诸多方面预示着后来电影风格在形式和内容上的演进。"

雷诺阿的作品中,《大幻灭》(1938年)和《游戏规则》(1939年)是最重要的两部。

(1)《大幻灭》拍摄于对德国宣战迫在眉睫的时候,导演采取了和平主义的立场,从战争与和平的角度对世纪初欧洲历史进行了微观研究。

影片讲述的是第一次世界大战时期,法国战俘在德国俘虏营的故事。影片中属于工人阶级的马瑞查和他的犹太朋友罗森托终于从德国战俘营里逃了出来,但是他们的长官却英勇牺牲,德国俘虏营的高层指挥官摘下了狱中仅有的一朵花进行悼念。这暗示着在充满着仇恨的监狱中,还有着超越国家间冲突的更高层次的人性。其中的一个情节是围绕着用于越狱的一根绳子的戏:

德国人要来房间搜查绳子,大家忙把绳子藏起来。而当德国人进入房间之后,按照情节的发展接下来应该是搜查绳子,然而,却展开了一场关于贵族荣誉的议论,德国贵族军官要法国贵族军官以贵族的荣誉向他保证"在这个房间中没有企图越狱的行为",从而让观众去品味着一个贵族出身的人的教养。雷诺阿在影片中淡化情节的处理,使他的作品趋于纪录,形成了写实主义的风格。

尽管战争使"国与国之间存在着冲突,但同阶级的人是会互相谅解的"。麦斯特在他的《电影简史》中谈到:影片"表面动作是第一次世界大战期间的故事。它的真正的动作是一个隐喻:欧洲贵族的旧的统治阶级的灭亡,以及工人和资产阶级新统治阶级的成长。战俘是雷诺阿对欧洲社会的一张缩图。战俘中有法国人、俄国人和英国人,有教授、演员、技师和银行家,有贵族、资本家和劳工"。

麦斯特在分析《大幻灭》时谈到:"在这部充满着灾难性的政治幻灭的影片中,很难决定哪一个是'大的'。是战争可以解决政治争端吗?是国界存在还是国界不存在?是阶级差别不存在吗?是民族的区别强于阶级的差别?还是阶级的差别强于民族的差别?不论这些有意搞得自相矛盾的幻觉之中哪一个更大些,《大幻灭》鲜明地谴责了那个造成这场大战,并将被这场大战所消灭的统治阶级的堕落和多余的人物。欧洲的贵族随着第一次世界大战,做了姿态优雅的自杀。把生命变成冷酷无情的谋杀的游戏,并附有一套人造的规则,最终就是把生命变成死亡"。在这部影片中,雷诺阿所做的以上种种暗示,在他的下一部影片《游戏规则》中,则以一个专门的主题进行了表现。

(2)《游戏规则》是一部表现贵族阶级的衰落和工人阶级的复苏之间的影片。

二战前,法国飞行员安德烈·朱利约完成了用 23 小时飞越大西洋的壮举。但在欢迎的人群中,却没有克里斯蒂娜的身影,朱利约异常绝望。为了安慰他,老朋友奥克塔夫答应让他见到克里斯蒂娜,但他同时警告朱利约不可胡来,因为和上流社会的女人打交道,一定要懂得他们的规则。奥克塔夫说动了克里斯蒂娜,请朱利约到别墅做客,并且征得了克里斯蒂娜的丈夫罗伯特的同意。这天,当朱利约出现在别墅时,客人们纷纷上前向他表示祝贺。眼前的场面刺激了克里斯蒂娜的虚荣心,她向众人公开了她和朱利约的关系。而此时的罗伯特正被他的情人热纳维埃芙缠着。他已决定和热纳维埃芙分手,热纳维埃芙希望罗伯特再抱她一下,回味一下以前相爱时的幸福。正当他们紧紧拥抱时,克里斯蒂娜看到了这一幕。晚上,克里斯蒂娜找到热纳维埃芙,经过一番会心的商谈,两个女人达成了某种默契。晚会上,热纳维埃芙再无顾忌的与罗伯特亲热,克里斯蒂娜则挽着另外男人的手聊天。朱利约终于找到了克里斯蒂娜,克里 斯蒂娜提出要跟他远走高飞,这使朱利约既激动又为难。突然,罗伯特看到了他们,扑上去和朱利约厮打起来。就在俩人打得不可开交之时,奥克塔夫却与克里斯蒂娜躲在阳台上,回忆着他们青年时代的生活。奥克塔夫想和克里斯蒂娜远走高飞,但当他看到仍痴情不改的朱利约时,改变了主意。他让朱利约把大衣给克里斯蒂娜送去,正当朱利约兴冲冲地去找克里斯蒂娜时,被马夫误以为是妻子的情夫,一枪打死。朱利约死了,只有奥克塔夫真正伤心的哭泣。克里斯蒂娜似乎与罗伯特没有了嫌疑,整个庄园又恢复了平静。

在影片中,许许多多纠缠不清的爱情都发生在一个繁冗而别有用心的别墅中,人物在房间中穿梭,爱情在镜头前转换。大家在爱情的游戏中遵守着各自的规则。正如影片中的台词一样:"游戏中仍有意外,而那只不过是个意外,谁也不会把它认真地对待,那不过是游戏的一部分"。这些人虽然显得有些愚蠢,但却没一个坏人。影片的深刻之处,在于它本身并没有指责什么,剧中人物都是温存的,他们每个人都是按照自己的人性和社会的制约真诚地行事。这里更深的悲哀是人生的悲哀。导演借他们的口告诉给我们:在这个世界上,令人害怕的事情是每个人都有他的理由。这句台词经常被引用,也成为雷诺阿电影的象征。

雷诺阿"描绘的是一个死亡社会的死亡的价值——实际上是两个死亡的社会——富有的主人的社会和那个模仿他们主人的假绅士派的寄生的仆人的社会。主人和仆人都是重仪表轻真诚和人情的坦率表露,其必然结果就是死亡"。而在走向死亡中,影片揭示了说谎就是上流社会的准则,谁违背谁就遭殃的逻辑。影片的含义和情调的核心就是"影片中所有

的痛苦和悲哀都是作为人生快乐的副产品"。

（三）诗意写实主义电影成就[①]

1．更新"现实"观念

让·米特里曾对诗意写实主义的"现实"观念，做出了极为准确的评价，他在《电影史》中指出："实际上，这一风格中，电影家并非重复或复制现实，那怕仅从形式的表层上看，他们在模仿生活创造的活动，它的情感迸发、它的内在运动，依据此点进行创作，仅仅只保留其最奇特、最具特色的那些方面。对真实的把握仅在于表达'本质意义的'真理"。

2．景深镜头的确立与使用

坚持独立制片的雷诺阿，在他的作品中大量地使用景深镜头，并形成了一整套系统的电影语法。他的创作实践为巴赞的"场面调度"的理论提供了实证，并在很大程度上影响了现代电影银幕的创作。景深镜头的确立与使用，对于"电影本体论"的发展做出了极大的贡献。

3．发挥电影中的文学力量

电影编剧使法国"诗意写实主义"的影片在银幕上大放光彩，它再一次显示了生活自身的活力和电影文学的功力，在电影创作中的重要位置。这一时期的著名导演克雷尔、费戴尔、贝盖尔都是自己所导演的影片的编剧，雷诺阿、杜威维尔也均参与自己影片的编剧工作。以新闻记者生涯起步的卡尔内的成功，一方面来自他自己的艺术观察力、鉴赏力与导演的功力，而另一方面则主要得力于来自超现实主义小组的诗人普莱卫文学力量的优势。普莱卫在拉丁区"双烟头"咖啡馆超现实主义的氛围中，培育了他那诗人的气质和才华，形成了他的创作灵魂，并成为支撑他全部作品的脊梁。

四、法国新浪潮电影与"左岸派"电影

（一）精致电影十年与新浪潮电影兴起的背景

20世纪40中期至50年代中期，法国电影界由一批被叫做"精致电影"的影片所统治。这是一个指向某些特定导演和剧作者的名称。这些人极力制造一种所谓"精致"和"高尚"的电影，热衷改编19世纪的经典文学作品，多是热情与忧郁并存的优雅故事。他们启用超一流的明星和剧团，努力营造一种浪漫主义的氛围。这些电影画面华丽却情节陈旧，结尾完美却脱离现实，电影技术纯熟，深谙商业操作规则。被誉为法国精神之父的导演弗朗索瓦·特吕弗在1954年的论文《法国电影的某种倾向》撰文批判这种中规中矩的"精致电影"。他认为：这是一种"剧作者的电影"，均缺乏原创性，过度依赖于文学经典名著，以致无法分清编剧和导演谁是电影的作者。其实，按照弗朗索瓦·特吕弗的观点，编剧不过是剧本的编写者，导演仅是剧本的排演者，只有符合"摄影机如自来水笔"理想的导演才是真正的

[①] 郑亚玲，胡滨：《外国电影史》，北京：中国广播电视出版社，2006年，第122-123页。

导演。在亚历山大·阿思·特吕克的《摄影机如自来水笔》中提到电影正在变成一种和先前存在的一切艺术完全一样的表现手法。"电影从市集演出节目、类似文明杂剧或记录时代风物的工具，逐渐变成——能让艺术家用来像今天的论文和小说那样精确无误地表达自己的思想和愿望的一种语言。这就是为什么我称这个新的时代为摄影机是自来水笔式的时代。这种电影画面含有精确的意义，也就是说，它正在逐渐摆脱视觉形象、为画面而画面、直接叙事、表现具体景象等旧规的束缚，以至于这种方法成为一种像文字那样灵活而巧妙的写作手段。"

此时的法国电影已经被看作是一种艺术，因此，就需要一批新生的导演去挑战传统的电影观念，用崭新的银幕形象去诠释影像中的法国，尤其是代表着法国前进的新生一代。这些人多是中产阶级的青年。他们视政治为"滑稽的把戏"，只关心自己的生理需要，渴了就喝，饿了就吃，夸夸其谈，无所事事。这些人在美国被称作"垮掉的一代"——他们宣扬通过满足感官欲望来把握自我，以虚无主义对抗生存危机；这些人在英国被称作"愤怒的青年"—— 他们蔑视现存秩序，抨击中产阶级的道德伦理和阶级偏见，指斥上流社会的伪善与平庸，并挑战他们的妄自尊大与装腔作势；这些人在法国则被称作"世纪的痛苦"或"新浪潮"。在冠以"新浪潮"名称的影片中，从主题到情节，从风格到表现手法都带着20世纪中期法国的时代印痕。

"新浪潮"电影的骨干人员多是以安德烈·巴赞的《电影手册》杂志为中心的一批影评家和创作人员。其中有五位核心人物：克劳特·夏布罗尔、弗朗索瓦·特吕弗、让吕克·戈达尔、雅克·里维特、艾力克·罗麦尔。安德烈·巴赞的理论文章《论法国电影的倾向》成"新浪潮"电影的一个理论宣言。"新浪潮"电影强调电影的纪实本性，主张运用长镜头与景深镜头保持时空的完整性以避免蒙太奇的强制切割。

"新浪潮"电影发展历程一般被认为仅有5年：1958年是诞生年，特吕弗拍摄了《淘气鬼》，夏布洛尔拍摄了《漂亮的塞尔其》；1959年是幸福年，特吕弗拍摄了《四百下》（1959）；1960年是顶峰年，1961年是没落年，1962年是危机年。

（二）"新浪潮"电影的代表导演及作品：

新浪潮的主将有让—吕克·戈达尔、弗朗索瓦·特吕弗、卡雅特、里维特和夏布罗尔。

让·吕克·戈达尔的作品：《筋疲力尽》（1959）、《中国姑娘》、《美国造》、《一、一》、《东风》、《断了气》、《女人就是女人》、《枪兵》、《轻蔑》、《我所知道她的二三事》、《周末》、《给简的信》、《爱的礼赞》、《电影史》。

弗朗索瓦·特吕弗的作品：《四百下》（1959）、《朱尔和吉姆》（1961）、《二十岁的爱情》（1962）、《偷吻》（1968）、《夫妻关系》（1970）、《飞逝的爱情》、《苦境》、《射杀钢琴师》、《夏日之恋》、《黑衣新娘》、《骗婚记》。

1. 弗朗索瓦·特吕弗的《四百下》

1959年，年仅27岁特吕弗拍摄了他的处女作《四百下》，一举夺得夏那电影节的最佳导演奖。这部影片至今看来仍然是激动人心的。虽然场景和剧情有点平铺直叙，但是始终

维持着一种张力,在结尾的时候定格为一张少年的迷惘的面孔,带着犹疑和困惑凝视着镜头,把此前积累的张力无声地爆发出来。这个电影史上被经常提到的经典场面,宣告新浪潮运动登上电影的历史舞台。

这是部探讨十三岁少男的内心世界的电影,以一种平铺的手法引出本片的中心人物,忠实记录着每个人都曾拥有过的青春期回忆:逃学、对现行的教育制度、老师的怀疑、对亲情的反叛与排斥,辗转于学校、家庭、警察局与感化院之间。这部电影可以说是导演自己童年生活的自传,故事鲜少是虚构的,大部分都是他及其玩伴的真实故事。在法国有句俗语叫做"如果胡作非为就打他四百下"。这就是片名的由来,所以这部影片也叫做《胡作非为》。

这个十三岁的少年身上带着特吕弗自己成长的印记,一个问题少年。在青春期的叛逆、僵化的学校教育制度和不和睦的家庭之间内心找不到宣泄的出路。成了一个程式化的社会表面之下潜藏着的对于个人忽略的体制的牺牲品。特吕弗自己说:"和别人的青春期比起,我的青春期相当痛苦,希望藉本片描述青春期的尴尬。"

13岁的安托万是个私生子,他与母亲和继父同住在巴黎。安托万得不到任何温暖。安托万有个好朋友叫勒内,他们同在一所学校读书。安托万功课一直不好,又和老师合不来,有时老师就不准安托万在课间和同学们一起出去休息。他和勒内都很讨厌那个刻板严厉的学校,于是一起逃学。

他们逛游乐场,安托万骑在"大转筒"上的时候,越来越感觉到眩晕,望着周围的人一片模糊。后来安托万看到他母亲在街上与情夫接吻,为之一惊。安托万回到学校,老师问他为什么旷课,他竟随口谎称母亲死去。当他的父母来学校戳穿了他的谎言后,老师恍然大悟,随手煽了安托万一记耳光。安托万很生气,他既伤心,又害怕受罚不敢回家,在外过夜。一天,他做了一篇自鸣得意的文章,老师硬说他是从巴尔扎克的小说中抄来的。他一气之下决心不再上学。勒内把他藏在自己的家中。

一天,安托万深夜潜入他继父的办公室,偷了一台打字机,但是他无法销赃换成现钱,只好又把打字机送回到办公室。然而不料在送回去的半路上,偏偏碰到巡夜的人,结果当

场被抓获，人赃俱获。

继父很生气，把安托万送上法庭，后来又送到青少年罪犯拘留所。安托万受到审讯，同刑事犯和卖淫者关在一起，那里非人性的教育更加变本加厉。在少年管教中心，安托万向心理治疗的女医生诉说了自己不幸的家庭生活。他的母亲来探望，戴了一顶新帽子，安托万隔着桌子看着她。母亲告诉他，继父再也不管他了。少管所里非人性的教育比学校更加变本加厉。绝望中的安托万选择了逃跑。

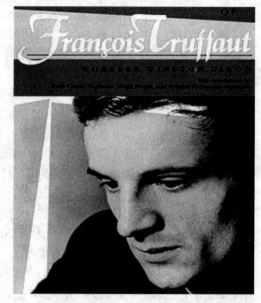

少年管教所里，孩子们在踢足球，突然间，安托万从球场中冲了出来，奔向篱笆，从篱笆下面的一个洞钻了出去，逃走了。警笛响了。一个看守在追踪。安托万不停地跑，他跑过农舍，穿过田野，经过灌木丛边的房子，却没有碰到任何人。安托万仍旧在跑，从一个坡上滑下来，他看到了大海，正要跨进大海，忽然停下身回过头来，出现了我们开头所说的一幕。

14 岁的时候，特吕弗被迫辍学打工。没有想到，生活的窘境反而使他获得了选择的自由，使得他取得成功。一年后，流浪的特吕弗得以结识了法国著名电影理论家安德列·巴赞。从此著名的电影理论家巴赞与未来的杰出电影导演特吕弗之间，结成了一种感情亲如父子的关系，巴赞不止一次的把特吕弗从危难中解救出来，还一次次的帮他找工作。不幸的是，1958 年，年仅 40 岁的巴赞英年早逝，特吕弗悲痛万分。为了表达自己的感激和怀念，特吕弗终于拿起了摄影机，拍摄了《四百下》，以此献给他的恩人和知音，既为那一段象父子一样的感情默哀，又为自己忧郁的童年唱一首无声的挽歌。

《四百下》被认为是最重要的最有影响力的法国电影，影片以一种悲悯的情怀来对待青少年在成长中的出轨，无声地指责了自私而缺乏关爱的父母，还有严厉而缺乏生趣老师。将成长的青涩和学校的压抑在银幕上反映出来。在这部影片中有很多特吕弗执导之下捉到的精彩瞬间。特吕弗深受希区柯克的影响，而且还和他仰慕的大师之间进行过深入的对话。这在特吕弗的镜头中表现了出来。跟拍是特吕弗的标志性语言，俯拍老师带着学生跑步，穿越巴黎的街道，而学生三三两两地溜掉。

当警察带安托万去另外一个监狱时，我们听到熟悉的当他们穿越巴黎街道时的小提琴曲。在夜晚灯光的照耀下，在伤感的音乐中，我们看到了安托万的面部特写，这个少年试图显得坚强一点，但是我们看到了他眼中涌出的泪水。

这部电影无数次被当成法国新浪潮电影的标志。电影在这里不是仅仅用来娱乐的，而是激发人的思考。《四百下》表现了每一个人都可能与之有关联的东西，无论你是那一个国

家的人，都会有成长的困惑。

特吕弗打破了传统叙事手法，将影片的叙事语言始终保持在生活的渐近线上，形成了一种崭新的艺术风格。这部影片同时在国际影坛上产生了巨大的反响和欢迎，为"新浪潮"的崛起打下了基础。

"新浪潮"提出："拍电影，重要的不是制作，而是要成为影片的制作者"。戈达尔大声疾呼："拍电影，就是写作"。特吕弗宣称："应当以另一种精神来拍另一种事物，应当抛开昂贵的摄影棚……，应当到街头甚至真正的住宅中去拍摄……"。当他们自己拿到了摄影机之后，靠很少的经费，靠选用非职业演员，靠以导演个人风格为主的制片方式，大量的采用实景拍摄，靠非情节化、非故事化、打破了以冲突律为基础的戏剧观念，影片制作周期短等等。

戈达尔说："新浪潮的真诚之处在于它很好地表现了它所熟悉的生活、事情，而不是蹩脚地表现它不了解的事情"。电影作为在20世纪兴起的艺术，经历了很多艺术家的摸索和探求，"新浪潮"可以说是其中最有影响力，最具有生命力，最具有代表性的一种，在很长的时间里，不断激发出后来者的灵感。"新浪潮"所宣扬的艺术理念和价值取向被证明是最有生命力的，他们使电影作为一种艺术有了更多的可能性，在表达方式上也更加丰富多彩。而以自己生命的激情掀起这滔天巨浪的人正是以特吕弗等人为代表的"电影手册派"。《四百下》以它朴实无华的美学观念和对现实的穿透力揭开了电影史上的一个新的篇章。

2.《朱尔和吉姆》

20世纪初巴黎的一段友谊：朱尔和吉姆形影不离，一起长大，陶醉在生活、艺术和自我愉悦之中。卡特琳来到了朱尔和吉姆中间。他们被同一个古典式的微笑所倾倒，她的微笑是如此的神秘，他们同时爱上了她。从此，三个人的命运就绑在了一起。朱尔向卡特琳正式求婚。后来，一战爆发。朱尔有着德国国籍，而吉姆是法国人。一对挚友从此各为其主，兵刃相向。战争结束后，吉姆收到一封来信，是朱尔和卡特琳邀请他去做客。他们结婚并有了一个女儿，然而朱尔和卡特琳的关系并不和谐。朱尔向吉姆讲述了他的苦衷，卡特琳红杏出墙，而他只有默默承受。而后吉姆和卡特琳开始暗自交往，朱尔知道卡特琳在吉姆那里得到爱抚，他默许了这种关系。三角畸恋仅仅维持了很短的时间，吉姆又回到了巴黎，在巴黎，他和另外一个女友生活在一起。三个人原本走出了各自的视线，却在一个巴黎电影院中再度

偶遇。朱尔和卡特琳住的离吉姆很近，吉姆照例常常登门拜访。卡特琳邀请吉姆一同开车兜风。刚出门不久，她就把车开下了山谷。最后，朱尔独自一人扶着吉姆和卡特琳的灵柩，缓缓地走向火葬厂。

这部影片被认为是对自由的赞美以及不可企及的爱的哀叹。

3. 戈达尔和《筋疲力尽》

"今天的艺术，那就是戈达尔；今天的电影，那就是戈达尔。"

在西方电影世界里，戈达尔是最具有影响力的导演之一。法国电影史学家亨利·朗格鲁瓦就认为，如果早期电影历史可分为"格里菲斯前"和"格里菲斯后"的话，那么当代电影就可以分为"戈达尔前"和"戈达尔后"。这是因为他以《筋疲力尽》带出整整一代法国电影新浪潮，而且他的作品对电影语言产生了革命性的影响。戈达尔被成为是"存在主义的马克思主义者"，因为在他的影片中反映了他的存在主义哲学观念。戈达尔以存在主义哲学认识理解生活，对人物行为的动机、社会和心理因素不做任何解释，以展示生活的荒诞、无逻辑。

戈达尔1930年出生于法国巴黎，幼年移居瑞士，长大后回到巴黎。他大学时攻读的是人种学。戈达尔自小对电影就有狂热的兴趣，1950年，他进入法国《电影手册》编辑部，开始从事专职影评。随后的十年间里，他整天泡在电影资料馆，研究和观看了大量各种类型的影片，打下了深厚的电影素养的底子。1954年到1958年，他尝试导演了五部短片。1959年，在特吕弗的帮助下，29岁的戈达尔导演了第一部长故事片《筋疲力尽》并一举成名。这部影片一经公映，立即点燃了新浪潮电影运动的烽火。1959年完成的这部影片是让-吕克·戈达尔与"卡哈尔杜"电影公司摄制组人员的共同成果，它彻底地将电影类型划分为"老电影"和"新电影"。所谓"老电影"，是那些在摄影棚里拍摄的，依靠演员刻意的化妆和道具服饰来表现人生悲欢离合的电影。"新电影"则是在棚外实景拍摄，例如街道、咖啡馆、普通居室等，并运用电影独特的手段来批判社会现实的电影。这是一种颠覆性的尝试，使用不知名的演员，表达了对未来电影发展的迫切地追求。由此，一种打破传统的电影拍摄模式破茧而出，《筋疲力尽》是新浪潮电影的开山之作，它宣告法国新浪潮电影的诞生。

自1967年拍摄《中国姑娘》以来，特别是1968年法国"五月风暴"之后，戈达尔与当时法国学生运动领导人让·比埃·高兰组织了"维尔托夫小组"，声称他信奉苏联早期"电影眼睛派"创始人吉加·维尔托夫的理论，要用影片作为无产阶级革命的武器，同时，"为了摄制革命电影，首先应该对电影进行革命"。戈达尔和它的小组拍了一系列的"政治影片"。其中包括《真理》、《东风》、《意大利的斗争》、《直至胜利》、以及《一切顺利》。

70年代，戈达尔曾遭遇车祸，一度中断拍片，移居瑞士。直到1980年才重又回法国拍摄故事片，主要有《故事》、《芳名卡门》、《新浪潮》等。

戈达尔作品年表：《筋疲力尽》(1963)、《卡宾枪手》(1963)、《疯狂的比埃洛》(1965)、《我略知她一二》(1966)、《中国姑娘》(1967)、《真理》(1969)、《东风》(1969)、《意大

利的斗争》（1970）、《直至胜利》（1970）、《一切顺利》（1972）、《故事》（1980）、《芳名卡门》（1983）、《新浪潮》（1990）。

《筋疲力尽》故事简介：无所事事的青年米歇尔经常以盗窃汽车为生，一次逃跑时，他开枪打死了警察。逃亡到巴黎后，米歇尔不可救药地爱上了街边偶遇的美国姑娘帕特莉夏，并且打算带她一起远走高飞。结果就当他们万事俱备的时候，帕特莉夏却向警察告发……结尾处：清晨，米歇尔的朋友开车来，把钱还给了他。米歇尔对他说，帕特丽夏已把自己告发，让他赶快离开。他的朋友说可以一起走，米歇尔却声称哪儿也不想去，因为他已经筋疲力尽了。这时警长带人赶到。米歇尔捡起朋友逃走前扔给他的手枪，但警方先开了枪，米歇尔身上连

中数弹，可他还是摇摇晃晃地向前跑着，最后在大街的尽头倒下了。帕特丽夏跑过来，望着米歇尔。米歇尔作了几个怪相，说了一句"真可恶"就死了。帕特丽夏回过头来，像是自言自语又像是对着别人发问："可恶？这是什么意思？"

没有规则就是一个好的规则，这是新浪潮电影秉奉的创作原则。《筋疲力尽》是一部电影，有着新浪潮电影的典型结尾。这是一部无规则影片，或者说，它的规则是：以往的常规都是错误的，或者是被错误地使用了。

男主人公米歇尔是那种有今天没明天的人，他没有正当职业，似乎也没什么羞耻心和道德观念，趁情妇更衣时偷她的钱包，使小伎俩抢车抢钱，甚至毫无缘由地射杀警察……他好像从没有对自己的人生认真过，而是当作一场冒险的旅程。他不停地奔跑，不停地叫喊，不停地嘲弄一切，当有一天他疲倦得再没有力气跑了，他也就不复存在了。他的惨死街头与一般的电影结局大相径庭。米歇尔躺在地上，垂死挣扎，用力地吸了一口烟，吐向空中，做了一个鬼脸，最后闭上了双眼。没有哪个英雄死得如此平凡，这样的死法是一种彻底的叛逆，它预示着一个新的时代到来了。我们唯一能够确定的就是他爱帕特莉霞，想跟她一起前往阳光明媚的意大利。正是这个"唯一"，成了他的致命之处。

其实，米歇尔的不喜欢思考、做事只凭一时之念的行为，是因为害怕赤裸裸地面对自己。帕特莉霞则不同，从始至终她都在反复思量，具体表现为她考虑"自己是不是也爱米歇尔"这个问题。每次米歇尔问她什么时候才能知道，她总是低声说，"快了，意思就是快了！"她的犹豫，她的冷酷，她甜蜜的忧伤，乃至她最后对米歇尔的背叛，貌似突兀、不合理，其实是真实可信的。

（三）"左岸派"电影——现实主义的革新派

"左岸派"电影导演是在"新浪潮"电影的后期加入进来的。他们对电影艺术的探索要早于"新浪潮"，但却公开拒绝"新浪潮"。"左岸派"电影的导演们认为：他们与"新浪潮"有共同的爱憎，但他们的电影美学思想和人生观却是无法替代的。阿伦·雷乃的《广岛之恋》被认为是电影界的"核爆炸"。

"左岸派"的代表作品有：阿仑·雷奈的《广岛之恋》；亨利·高尔比的《长别离》（1961年）；阿兰·罗伯叶格里叶编剧，阿仑·雷奈导演的《去年在马里昂巴德》（1961年），阿兰·罗伯叶格里叶的《横跨欧洲的特别快车》（1967年）；玛格丽特·杜尔曾经是《广岛之恋》的编剧，此后导演了《音乐》（1966年）、《黄太阳》（1970年）等影片。

如果一定要为西方电影从古典时期转为现代时期寻找一部电影作为划时代的里程碑的话，那么这部电影无疑应当是《广岛之恋》。《广岛之恋》以其现代意义的题材，暧昧多义的主题，令人震惊的表现手法，与新小说派的紧密联结，在多重意义上，启发和开创了现代电影。

1959年5月，阿伦·雷奈携他于去年拍摄完成的新片《广岛之恋》来到法国戛那参加在这里举办的第十二届电影节，影片如一枚重磅炸弹，立即轰动了整个西方影坛。有人认为这是一部"空前伟大的作品"，是"古典主义的末日"，"超前了十年，使所有的评论家都失去了勇气。"但同时也有人批评它是"一部异常令人厌烦的、浮夸的、充满了最遭人恨的文学的电影。"或许，阿仑·雷奈该为这些极端对立的观点和喋喋不休的争议感到骄傲，它为我们明确了阿仑·雷奈作为现代电影大师在法国精神生活中和在世界电影史上的重要位置，也使《广岛之恋》这部决不是能轻易看懂的影片的名字如顽疾一般始终萦绕在后来者的脑际之中。

阿仑·雷奈在《去年在马里昂巴德》狂热地沉浸在回忆与忘却的主题里，在一座拥有巴洛克式建筑风格的城市里，戏剧演出正在进行，男人x与女人a相遇。男人告诉女人：一年前他们曾在这里相见，她曾许诺一年后在此重逢，并将与他一起出走。a起初不信，但是男人不停出现在她面前，并且不断描述他们曾经在一起的种种细节。于是，a开始怀疑自己的记忆了，她开始相信，或许真的在去年发生过——《去年在马里昂巴德》重要的是叙述与回忆，在讲述中，形成了强烈的风格，一种对于回忆

的迷恋，与往事相纠葛的现实，从无法置信到若有所悟，似乎是镜中之镜，叠现出日常中不见的自己。电影的编剧是"新小说派"的代表罗伯·格里叶，在崭新的叙事时序中，营建了属于内心世界的空间和时间。影片中用了特别多的闪回，用法大胆，连续不断地闪，仿佛是切入内心的X光线。沉迷在回忆之中，有时候记忆只是一种表象，如果不去发现、去提醒或者就会失却真实的内心想法。

阿伦·雷奈打散人名（角色甚至没名字，只有A、M、X等代号，没有时间、与地点的确定性，走进对怀疑的思考，他在封闭的时空内打转，加上和画面并不相应的画外音。画面上的时空也不知是客观存在的外在世界，还是主观内在的思想。《去年在马里昂巴德》对很多人来说是一个未知，但更重要的是这是一个叙事和时间关系的实验。同时影片在摄影、美术上的成就，令它在剧情之外单是视觉上的愉悦已经足以登上经典电影的位置。记忆成了影片的主角，从一开始一个男子在欧洲的一个风景胜地回忆一段关于过去的爱情故事。在这里，回忆让我们觉得即使不可能的又是必需的。

五、法国的"政治电影"

（一）政治电影的兴起背景

1960年到1970年前后，欧洲的主流电影已在相当程度上被政治化了。东欧发生的剧烈政治动荡，社会主义格局的裂变，西方国家的腐化与堕落，新殖民主义的威胁，女权主义运动，男女同性恋运动，促使着青年学生开始质疑文化权威并排斥美国通过好莱坞影像传播的文化价值观。于是，"在我们的手中，电影不是一种麻醉剂、一种乏味的、花言巧语的控制机器。电影是一种武器、一会中对抗、反驳并揭穿资本主义媒体说谎嘴脸的武器。"这种观点代表了现代电影要以一种前所未有的政治参与的姿态进入社会变革的领域中来，走在最前列的就是法国的"政治电影"。

（二）政治电影的概念

这是一种混合了左翼政治倾向和经典剧情影片的故事叙述，在商业领域取得重大成功的电影类型。它们的故事情节建立在一个或者确有其事、实有其名或者被隐约含糊掩饰过的官方丑闻的调查基础之上。又被称为"政治恐怖片"，因其提供了类似侦探片的兴奋刺激并通过丑闻真相的揭露为观众带来心理的震撼。其代表性作品是法国电影导演科斯蒂·科斯塔－加夫拉斯拍摄的影片《Z》。"任何与实际事件、生存或死亡的人的相似，都不是一种巧合，而是有意为之。"这是影片《Z》的开场白，宣告了"政治电影"的政治性纲领的诞生。与"本片为艺术虚构，凡与此片相符的人与事纯属巧合"不同的是，政治电影都宣称"本片根据真人真事拍摄，所反映的事件和实情都有文件材料作依据"。

政治电影作品基本上可分为四类：一，表现真人真事或以真人真事为原型的故事片。代表作有：法国科斯塔－加夫拉斯的一系列影片，如《Z》（1969，写希腊左派议员格里戈里斯·兰姆斯基被军政府谋杀事件）、《逼供》（1970，写捷克斯洛伐克的斯兰斯基案的一

个幸存者)、《戒严》(1973,揭露美国中央情报局在乌拉圭进行的颠覆活动),美国片阿仑•帕科拉的《总统班底》(1976,写水门事件)、《执行者》(写肯尼迪总统遇刺事件),英国片弗莱德•齐纳曼的《豺狼的日子》(1973,写一次阴谋刺杀戴高乐总统未遂事件)等。二,虚构的故事片。代表作品有意大利片达米亚诺•达米亚尼的《警察局长的自白》(1971)、艾里奥•佩特里的《工人阶级上天堂》(1972)、纳尼•罗伊的《等待审判的人》(1972)和第诺•里西的《以意大利人民的名义》(1973),法国片戈达尔的《中国姑娘》(1967),美国片彼得•瓦特金的《惩罚公园》(1971)和特•法兰克的《比利•杰克》(1971)等。三,幻想片和喜剧片。代表作品有美国片威廉•克莱因的《自由先生》(1967),意大利片费里尼的《乐队排练》(1978)、朱利阿诺•蒙塔尔多的《封闭的圈子》(1977)、鲁易基•科曼契尼的《道路阻塞》(1979)、弗•罗西的《高贵的尸体》(1976)等。四,新闻纪录片和其他故事片。主要是法国战斗电影团体和美国一些政治电影小组拍摄的短纪录片。政治电影到70年代中期便趋于衰落。

政治电影的特点有以下几个方面:

直接表现当代真实的政治事件、政治运动和政治思潮;直接表现参加这些政治事件、政治运动的工人、学生和其他人们的思想、行为和命运;反映当代某一重大社会政治问题。它们的共同特征是以政治问题为中心,着重表现政治事件、政治思想和行为以及个人与这些事件、思想和行为的关系。从20世纪60年代后期至70年代中期,政治电影曾在西方各国成为一种引人注目的电影创作潮流。

六、"新巴洛克"电影(1980—)

(一)"新巴洛克"电影

西方当代最著名的美术史家贡布里希在《艺术的故事》中这样说:"艺术史常常被描述为一系列不同风格更迭变换的故事。我们已经听到十二世纪的带有圆拱的罗马式或诺曼底式风格是怎样被带有尖拱的哥特式风格所取代;哥特式风格又是怎样被文艺复兴风格所取代。……跟在文艺复兴风格后面的那种风格通常叫做巴洛克风格……"

所谓"新巴洛克"电影,是指20世纪80年代前后在法国兴起的后现代电影浪潮。这类电影作品响应"回到影像"艺术潮流,将摄影机对准城市,追求一种快节奏、高技巧的电影风格。他们多用流行视听元素、高科技器材,借鉴广告电视的拍摄手法,结构反常的画面,设置出人意料的焦距,以略显怪诞的故事来揭示当代城市人的精神困境,因此,具有了"后现代"的风格。

1981年,一部名不见经传的电影《歌剧红伶》在巴黎上演,这可以说是历史上第一部"新巴洛克电影",饱受评论界与观众的冷遇,被指为"怪诞"、"粗野"、"趣味堕落"——这正是巴洛克一词的本义。与巴洛克艺术不同的是,新巴洛克迅速获得了认同。影片导演让－雅克•贝内说服一家电影院连续放映他的电影长达一年,渐渐征服了观众,在次年的

恺撒电影节上囊括四项大奖。随之以后，卡拉克斯的《当男孩遇上女孩》、《坏痞子》、《新桥恋人》，吕克·贝松的《尼基塔》、《碧海蓝天》、《杀手莱昂》，以及让－雅克·贝内的《巴黎野玫瑰》、《死亡转帐》相继问世，这三个年轻的法国导演被《电影手册》并称为"金色少年"，而上述电影作品也一概被贴上了"新巴洛克"的标签，新巴洛克电影成为法国电影史上继新浪潮电影之后的最富活力的艺术思潮，又被称为"新新浪潮"。

（二）新巴洛克电影的代表作

作为艺术的新巴洛克电影，其多元性主要体现在对电影类型的有意跨越和对声光色画的自由拼贴。譬如，《坏痞子》（卡拉克斯，1986）、《杀手莱昂》是黑色电影、浪漫爱情、动作、惊悚等类型的巧妙整合，《新桥恋人》是公路电影、浪漫爱情、伦理剧的并置叠加——这与以某种电影类型为主的好莱坞电影颇有不同，也与以伯格曼、费利尼、塔可夫斯基"三位一体"的作品为代表的欧洲艺术电影大异其趣。"大师模仿，天才抄袭"，昆丁·塔伦蒂诺的一句戏言，却道出了新巴洛克电影的拼贴复制的艺术特征，在开放、混沌的体系中，越来越可疑的原创性被互文性取代。他们的电影佳作主要还是依托着对美国电影的复制而取得成功的。这与以前的"新浪潮电影"已经相去甚远。但是不可否认的是：新巴洛克电影也是力图冲破好莱坞电影的封锁，重振法国电影在世界电影中的雄风。它们在法国政府独特的"文化例外政策"的扶持和帮助下，在电影的各个产业链条上都具有了和国外电影尤其是好莱坞电影的竞争力，使法国的一个支柱产业得以保存并壮大起来。

代表作主要有：贝尼科斯的《歌剧红伶》（1982）、《明月照阴沟》（1983）、《巴黎野玫瑰》（1985）和《IP5或厚皮动物》（1992）；吕克·贝松的《地铁》（1985）、《碧海蓝天》（1988）、《尼基塔》（1990）《杀手莱昂》（1994）、《第五元素》（1997）、《圣女贞德》（1999）、《出租车》（I、II，1998、2000）、《致命龙之吻》（2001）、《天使A》（2005）、《亚瑟和他的迷你王国》（2006）、《侠盗魅影》（2006）；莱奥·卡拉克斯的《小伙子遇见了姑娘》（1984）、《坏血》（1986）、《新桥恋人》（1992）；克里斯多夫·甘斯的《狼族盟约》（2001）；让·皮埃尔·儒内的《异形4》（1997）、《天使爱美丽》（2001）；麦克尔·哈尼克的《钢琴教师》（2001）等。21世纪的法国电影创作呈现出三个趋向：国际化、大众化和对性与暴力的追逐。即使是在对好莱坞电影的睥睨与追求中，与欧洲电影的联合与竞争中，法国新巴洛克电影创作依然精彩纷呈，佳作不断。

（1）莱奥·卡拉克斯的《新桥恋人》

米歇尔在路上遇到一个酩酊大醉的人，她以为他已经死了，就叫人来搭救他。日后，在大街上她又遇到这个人。她管他叫于连，因为那是她的第一个恋人的名字。他们一同在一座正在施工修葺的桥上露宿，他帮助她弄来食物，又成了她的模特。他发现，在米歇尔的颜料盒里，有一只手枪。他们在桥上像一对相依为命的夫妻。米歇尔的眼睛得了严重的疾病，看东西越来越模糊，她想在她失明以前再去博物馆看看她喜爱的画，老乞丐满足了她的愿望。她的父母在寻找自己离家出走的女儿，她的画像贴满大街小巷，他不愿她离开，纵火烧了所有的画像。在这个无人问津的小桥上，在这些街头流浪者中间，同样萌生着人

类至真至善的爱。当全城的人们都入眠之后，他们可以尽情享受自己的都市了。

（2）让·皮埃尔·儒内的《天使爱美丽》

法国女孩阿梅丽·布兰从来就没有享受过家庭的温暖，她的童年是在孤单与寂寞中度过的。八岁时，母亲因意外事故去世，伤心过度的父亲也患上了自闭症，沉醉在自己的世界里。他是一名医生，因此他除了给阿梅丽做医疗检查之外，很少和女儿接触。可笑的是，他仅仅根据阿梅丽在检查时心跳较快就断定她有心脏病，并决定将她留在家里休养。阿梅丽又被剥夺了与同龄伙伴一起玩耍的乐趣，孤独的她只能任由想象力无拘无束地驰骋来打发日子，自己去发掘生活的趣味，比如到河边打水漂，把草莓套在十个指头上慢慢地嘬等等。

终于等到她长大成人可以自己去闯世界了。阿梅丽在巴黎的一家咖啡馆里做女侍应，光顾这家咖啡馆的似乎总是一些孤独而古怪的人，他们的行为往往乖张怪癖。不过总的说来，她的生活还过得不错。但阿梅丽并不满足，她的满腔热情还不知向那里发泄呢。

1997年夏天，戴安娜王妃在一场车祸中不幸身亡。阿梅丽突然意识到生命是如此脆弱而短暂，她决定去影响身边的人，给他们带来欢乐。一个偶然的机会使阿梅丽在浴室的墙壁里发现了一只锡盒，里面放着好多男孩子们珍视的宝贝。看来这应该是一个小男孩藏在这里的。那个男孩现在或许已经长大，早已忘记了童年时代埋藏的"珍宝"。于是，阿梅丽决心寻找"珍宝"的主人，以悄悄地将这份珍藏的记忆归还给他。

阿梅丽积极行动起来，冷酷的杂货店老板、备受欺侮的伙计、忧郁阴沉的门卫还有对生活失去信心的邻居都被她列入了帮助对象。虽然遇到了不少困难，有时甚至也得耍手段、用用恶作剧，但经过努力，她还是获得了不小的成功。

在她斗志昂扬的朝着理想迈进时，她遇上了

一个"强硬分子",她的那一套"法术"似乎对这个奇怪的男孩——成人录象带商店店员尼诺没多大作用。她渐渐发现这个喜欢把时间消耗在性用品商店,有着收集废弃投币照相机底架等古怪癖好的羞怯男孩竟然就是她心中的白马王子……

(3) 麦克尔·哈尼克的《钢琴教师》

年届四十的爱莉卡是一个严厉冷峻的钢琴教师,在维也纳音乐学校教授钢琴,而且以对她的学生严格出名。她与年老但控制欲极强的母亲同住,在母亲异常严厉的管教下长大。这使她形成了压抑矛盾欲求不满的个性。在人性窘迫的困境中,两个女人互相折磨,日日争吵。外表贤淑的爱莉卡唯一的发泄渠道是去录影带店看色情影片,或到露天电影院看情人们做爱以宣泄情欲,甚至到厕所内以剃刀自虐得到快感。透过病态的偷窥欲望与自毁倾向的受虐癖来抒发心中的愤怒与不满。

直到有一天,一位满头金发活力十足的男学生,亟欲拜师念头驱使着闯进她的生命中,被她那种奇特沉静的外表所吸引,再加上他自己奇异的人格,开始对老师进行一连串的性爱诱惑,互相以精神与肉体虐待对方。

(三) 新巴洛克电影的代表导演——吕克·贝松

吕克·贝松(Luc Besson),素有"法国斯皮尔伯格"之称,他往日的威名至今依然有着极大的影响力。吕克·贝松1959年生于巴黎,他应该是法国目前在商业性方面获得最大成功和观众欢迎、在影评界又长期受到质疑的导演,他的"后期"的代表作(如《尼基塔》、《杀手莱昂》、《第五元素》、《圣女贞德》)具有华丽、刺激,以及无伤的危险的新巴洛克电影风格。

20世纪70年代,被誉为"电影摇篮"的法国,其电影业已陷入窘境,日渐式微;而一向被他们所不齿的美国好莱坞却日趋壮大,渐成世界电影之都,19岁的吕克·贝松远赴美国学习电影制作,希冀他日重振法国影业。漂泊在异乡的吕克·贝松,在片场做着话筒员、置景工、助理剪辑等工作,3年后,吕氏踌躇满怀的返回故乡法国,在多部影片中担任助理导演,闲时亦独立制作了《小美人鱼》等四部短片。24岁时,吕氏的才华终于得于展示,他的第一部处女长片——《最后的决战》一经推出即受瞩目。影片描述核战后,幸存者几乎生活在原始社会般的环境中。影片获得多项电影大奖,亦使吕氏一举成名。1985年拍制的《地铁》更被视为另类电影的经典之作。弗莱德在一次抢劫后逃遁到法国地铁深处,才发现

自己闯入了一个奇特的社会群体。这里寄居着各式各样的无业游民,他们就像水渠中的老鼠被世人所厌弃,但弗莱德却在此得到了友情……依旧无法忘却海边的快乐时光,1988年拍摄《碧海蓝天》以资纪念。吕氏将自己对海的挚爱倾溢入影片中。尽管本片在美上映时获得劣评,票房亦不佳,但却讨尽了欧洲人的欢心,仅巴黎就有 300 万人观看。同时,也成为戛纳影展的开幕片。1990 年,吕氏拍摄的经典杀手电影《堕落花》,再次轰动世界。此片不仅夺得两项凯撒电影大奖,票房亦报捷,真正确立了其大师地位。

 1994 年吕氏再次回归好莱坞,此番他拿出其巅峰之作——《这个杀手不太冷》。那个满脸冷漠却带着一抹孤寂的神情,还有那些看似与其不相衬的癖好,爱喝鲜奶、好养盆栽、喜看金·凯利歌舞片的雇佣杀手 Reon 的形象已深入人心,而他与邻家小女孩之间的感情更感人肺腑。1997 年的《第五元素》是由吕氏的少年梦演化而成的影片。他曾说"这是我小时候的梦想,我已忍了二十年,在筹划的三年中也遇到许多挫折,不过它终究完成了,就像一场梦一样。"《这个杀手不太冷》拍竣后,吕氏再次修改《第五元素》剧本,此回终于获得公司的首肯,并大手笔的投资了近 1 亿美元,成为 1997 年法国最昂贵的一部电影。这回吕氏将影片的时光调拨到 23 世纪的地球,影片炫目特效成功地把全球观众吸引到影院,创下全球票房 2 亿 7 千万美元收入的骄人成绩。

 (1)《这个杀手不太冷》

 纽约贫民区住着一个意大利人,名叫莱昂,职业杀手。一天,邻居家小姑娘马蒂尔达敲开他的房门,要求在他这里暂避杀身之祸。原来,邻居家的主人是警察的眼线,只因贪污了一小包毒品而遭恶警剿灭全家的惩罚。马蒂尔达得到里昂的挽留,开始帮里昂管家并教其识字,里昂则教女孩使枪,两人相处融洽。

 女孩跟踪恶警,贸然去报仇,反倒被抓。莱昂及时赶到,将女孩救回。他们再次搬家,但女孩还是落入恶警之手。莱昂撂倒一片警察,再次救出女孩并让她通过通风管道逃生,并嘱咐她去把他积攒的钱取出来。莱昂化装成警察想混出包围圈,但被恶警识破。最后一刻,里昂引爆了身上的炸弹……

 (2)《绿芥刑警》

 亚伯是个强悍的警察,他嫉恶如仇,有时冲动起来常二话不说就动手开打。其实,面恶心善的他有段不为人知的伤心往事,19 年前当亚伯秘密前往日本执行任务时,他遇见了日本女孩惠子,并娶她为妻,孰料惠子旋即神

秘失踪。20年来亚伯朝思暮想，从未对惠子忘情。某天，一通来自日本的电话告知惠子因癌症过世的死讯，亚伯成为唯一的遗产授与人。于是他动身前往东京，20年后再次造访日本，没想到惊奇不断、状况频传：先是亚伯当年的糊涂伙伴桃太郎，居然还在日本为法国情报局工作，亚伯也就顺理成章跟著桃太郎来到日本；其次，他发现惠子并非死于癌症，而是被暗杀；更离谱的是，自己居然有个 20 岁的女儿。这个怪怪女孩由美情绪化、赶时髦、行径怪异、爱美又败家，不过她的银行户头里居然有 2 千万美金的巨款。由于黑道想吞掉由美的钱，所以哈伯得尽力保护她的安全，此时桃太郎也无端卷入是非之中，亚伯只好用自己的方式来惩奸除恶。

跨进 21 世纪，吕氏专心致志的作起了编剧和监制，他找来心仪的导演完成自己喜爱的题材。先后出品了飙车题材的《的士速递Ⅱ》（1998），《光芒万丈》（2000）；由李连杰参演的《龙之吻》（2001）；讥讽法国社会的《企业战士》（2001）；让·雷诺和广末凉子合演的《绿芥刑警》（2002）；以及开篇提到的以风靡欧洲五十年的漫画改编的《车神》。自 80 年代起法国的电影慢慢复苏，正是以吕克·贝松为首的一批新锐电影人，包括贝内克斯、卡拉克斯、费朗等，将沉寂了几十年的法国电影唤醒，开创了影评家所称的"新巴洛克派"或"新浪漫派"。他们使法国的电影重新赢得了全世界的尊重和掌声。

第二节　美国电影发展史

一、美国早期电影

早期的美国电影，是当时人们的一种新鲜迷人的玩意，也是一种休闲娱乐活动。观众欣赏电影品位的培养与提高，全有赖于拍摄者的镜头组合和镜像的呈现方式。恩格斯指出："科学的发生和发展一开始就是由生产决定的。"美国电影的出现，是紧密伴随着爱迪生不断地发明创造而出现的。

（一）爱迪生与电影

1891 年 5 月 20 日，第一台成功的活动电影视镜在新泽西州西奥兰治城的爱迪生实验室向公众展示。爱迪生在美国又申请了活动电影放映机专利。

1893 年，爱迪生发明电影视镜并创建"囚车"摄影场，这被视为美国电影史的开端。同年，爱迪生实验室的庭院里建起了世界上第一座电影"摄影棚"。这是一所长方形建筑，中间部分特别高畅，它的顶部有一个很大的门，打开时能使阳光照到演员身上。整个摄影棚可以在围成半圆形的铁轨上移动，以保证拍摄区域全天都有阳光照射。这座摄影棚是由木头和黑色防水纸搭成的，被称为"黑色玛丽亚"。

初期的影片大部分都是在"黑色玛丽亚"摄影棚内拍摄的。在这里，爱迪生拍摄了美国第一部商业片《处决苏格兰玛丽女王》。片中有一个简单的特技摄影。摄影机起动，表

演开始，然后在一定的时间内，演员按导演要求静止不动。这时，撤换场景中的某些东西，然后，表演和摄影再继续进行。在这部影片中使用了一个假人来代替扮演苏格兰玛丽女王的演员。当表演继续进行时，假人的头被刽子手砍掉，然后刽子手拾起假头让观众看。这是第一部使用了特技摄影的影片。

最初，"黑色玛丽亚"所拍摄的活动照片，动作单纯，如简单的舞蹈，动作不大的拳击等。虽然拍摄的内容很平常，但人们很感兴趣。当这些照片放映到银幕时，人们却都一齐拍手叫好。据爱迪生后来说："在1893年芝加哥的世界博览会上（活动电影放映机放出的这些影片），吸引了大批观众。"

1894年4月14日，纽约开了第一家活动电影放映机影院。这家影院共有10台机器，影片是装在一个硕大的、两端相连的圆环上，它在一套滚轴上转动。通过机器顶端的窥视孔往里瞧就可以看到一部5分钟长的影片。爱迪生说过："我发明'电影视镜'的念头是从一个小的名叫'走马盘'的机器得到的……我的机器只不过是一个用来表示我现阶段的研究成果的小小模型而已。"

1896年4月23日，爱迪生推出新的放映机，取名为"维它思科普放映机"。第一次用这种机器在纽约的科斯特—拜厄尔的音乐堂放映影片，受到公众极其热烈的欢迎。之后，电影的放映很快就遍及美国。

第二天，《纽约时报》描述了首次映出电影的情景，它描绘到："昨天晚上，音乐厅的灯光全部熄灭后，从角楼里传出了一阵阵嘈杂的机器声音，一道异常耀眼的光柱射到了幕布上。于是，大家看到两个金发妙龄演员，穿着花花绿绿的衣服，飞快地跳着雨伞舞。她们的动作是那样的清晰鲜明。当她们消失之后，出现了一片惊涛骇浪，向靠近石堤的沙滩冲击，使观众大吃一惊……接着，有一个瘦长的滑稽演员和一个矮胖的家伙，表演了一场滑稽的拳击比赛；之后，是一出寓言喜剧《门罗主义》和霍坦剧院的滑稽剧《乳白色的旗子》中的一个片断，重复了好多遍，最后以一个高大的金发女郎表演飞裙舞而告结束。这些镜头都异常逼真，因而特别使人兴高采烈。"

爱迪生在美国电影初期占有重要地位，并不是因为他早期的发明，甚至也不是因为他的机器的质量。实际上"是因为他通过一系列法律方面的活动，为其摄影机和放映机在美国取得了专利"。为了独占电影的发明权，爱迪生在1897年宣布了一个"专利权的战争"。

爱迪生见电影业有利可图，决心将"专利权的战争"继续到底。他成立了一个"托拉斯"的电影企业联合组织。它要求制片商每洗印一英尺的电影拷贝须缴付半分钱给托拉斯；发行商每年须交纳5000美元的执照费；一个放映商每星期要交付5块美元。这些收入给托拉斯每年带来了将近100万美元的利益。这实际是美国电影发展中的绳索与羁绊。

此后，爱迪生又开始试验使用字幕。爱迪生在日记中记下了他实验字幕的情况："我们常常使用跑表在不同类型的观众中试验字幕效果，以使确定出一种合适的字幕延续时间，使人们都能看清字幕的内容。我们选择的对象有孩子、老人、职员、技工、商人、个体劳

动者、家庭妇女等,对他们使用不同字数的字幕进行试验。最后发现,当我们一次打出七八个单词时,许多人都不能得出连贯的印象,这对我们来说是一种启发。"

爱迪生在1912年创有声活动电影,把留声机和活动电影合而为一。他说,"我早就想把声和像合在一起,已经想了30多年,现在算大功告成了。"

爱迪生的发明创造对美国电影的兴起与发展奠定了重要的不可缺少的基础。但是,爱迪生谦虚地说:"对于电影的发展,我只是在技术上出了点力,其他的都是别人的功劳。我希望大家不要只拿电影来赚钱,也要为社会多做一些有益的贡献。"

爱迪生在美国电影初期居举足轻重的地位。约翰·默塞尔说:"必须承认,在美国,是爱迪生公司最先生产商业影片的。"美国著名电影导演、电影史学家兼评论家刘易斯·雅各布斯说:"电影,在实验室里诞生,被组合起来作为一种表达工具,用来作为广大群众的娱乐,又是在科学家、艺术家和实业家合作之下才获得发展的。各个方面的人们对电影的兴起,形成它的特色和加强它的效果,都做出了贡献。"

(二)镍币影院与美国早期电影

1. 镍币影院

1905年,约翰·哈里斯和哈里·戴维斯在匹兹堡把一家空店堂改装成专放电影的华丽戏院,起名为"电影院"。这家电影院票价五分钱,美国五分钱是一个镍币,所以又叫镍币影院。这种影院票价低,可营业时间从上午八点一直到夜间十二点,吸引人的影片加上音乐的演奏,近百个座位没有虚席。一个星期下来,收入竟在千元以上。这种生意不胫而走,各种娱乐场所竞相改成五分钱影院,不长时间镍币影院遍布全国大中小城市,最多时候全国的镍币影院竟发展到近万家。

镍币影院主要建立在工人区和贫民区,光顾这类影院的多是工人和工人家属。美国是由多民族移居逐渐建成的新兴大国,大批移民涌入美国西部辽阔疆土并遍布美国各地,1902到1903年间,美国移民达到最高潮。大量的移民一方面为美国农业经济发展和工业化进程提供了丰富的廉价劳动力和广阔的国内市场,另一方面也迫切需要美国政府迅速建立一套相对完整的社会秩序。镍币影院的常客恰恰是以众多移民为主体的工人群众。早期镍币影院放映的多是介绍国际时事、世界人物、外国及本土风光以及上面提到的那类影片。在短短的一二分钟里,影片表现的乐观主义、正义感、对美国进步的自豪感、豪迈的劳动热情,都能使一个普通公民感受到对新事业发展的振奋。这期间反映社会现实、流行风尚及社会活动的早期美国影片可谓占尽了天时、地利、人和。

2. 美国早期电影

务实的美国人更感兴趣的是来自美国现实社会的题材。

自打有制片业以来,美国一直以西部牛仔、工人、农民和普通市民生活以及社会犯罪现象为表现对象,尤其是埃德温·S·鲍特根据新闻报道制作显示出来的电影反映现实的巨大潜力,更加推动了这种制片思想。这类题材的电影还有《对密探的一次袭击》、《火车大劫案》、《撬银行保险柜强盗落网记》等。贫穷及恶劣的生存状况是20世纪初的美国人关

注的话题，如《黄金的罪行》表现了矿工的女儿为了给父亲治病去拦路抢劫驿马车，民团了解她抢劫原因后不仅释放了她还给予捐款；《守财奴的窖藏》表现一个贫穷的寡妇，找到守财奴的窖藏秘密，使家人得救。但最经典的作品还是《火车大劫案》。

《火车大劫案》，内容描述一群歹徒抢劫一列火车的经过，共有十四场戏。影片从一间电报收发室中展开，透过窗户可见一列火车正驶过。一群歹徒进入电报室将电报员绑起来，抢劫财物后离去。电报员的女儿见状，立刻报警。跟着歹徒骑马抢劫列车，警方则自后追赶歹徒。双方在小丛林中展开大火拼。最后以一个歹徒持枪指向观众的特写镜头结束全片，以收"惊恐"之效。本片在电影技巧方面颇多创新之举，为日后的剧情片发展提供了典范。例如：摄影机突破了舞台剧的框框，不在固定的位置拍摄（摄影机安置于疾走的火车顶上拍摄歹徒抢劫情形，可见马上的歹徒与火车平行疾走）；在画面构图上不但有深度感，且有强烈戏剧张力（片末歹徒在小丛林中分赃时，画面上可见一群警员自背景中悄悄向前景的歹徒爬近）。更重要的是本片在场与场之间的剪接运用蒙太奇技巧，使全片风格显得统一而紧凑，建立起一般剧情片的结构雏型，是"西部电影"类型的开山作。本片在美国和欧洲连放数年，引起大家看电影的兴趣，对于将电影发展成庞大企业功不可没。

还有一类朴素的现实主义和道德宗教的影片，如《犯过罪的人》，叙述一个犯过罪被开除的人，救了一个富人家的孩子。回家后面对贫病的家人，他又去偷窃，恰巧偷到被他救过的孩子家。经孩子辨认，他最终得到了帮助。这类影片还有《浪子回头》等。与同情和教育穷人相对应的还有一类描绘有钱人的影片，仅从片名上就可以看出其表现的内容，如《坏心眼银行家》、《贪污犯》、《守财奴的命运》、《政客》和《放债人》等。

再有一类体现道德准则的影片，如《妇女家范》、《妇女的天职》、《海洋故事》等。表现酗酒危害的有《醉眼朦胧看景致》等系列影片。而表现西部开拓精神的大量影片更为美国观众所喜爱，如《一个牛仔的生活》、《探矿者》、《义马救主》等。

二、古典好莱坞电影时期

（一）好莱坞电影中心出现

1908年初，摄影师托马斯·伯森斯和导演弗兰西斯·鲍格斯为了拍摄一部由一个失业的魔术师来演出的影片《基督山伯爵》，到了洛杉矶市的郊外。为了拍摄这部影片，他们在一个荒凉的小村建立了一所小小的摄影棚，这个小村被卖主起名为好莱坞，意即长青的橡树林，虽然这种树木在加利福尼亚州根本不能生长。

美国早期的电影公司都设在新泽西和纽约，还有一些电影公司分布在芝加哥、费城等地区。1910年前后，许多电影公司开始迁往加利福尼亚，洛杉矶的一个小镇好莱坞成为电影公司的主要聚集地。洛杉矶地区具备美国其他很多地方所不具有的有利条件：气候干燥，天气晴朗，有利于一年四季户外拍摄；地形多样，景观复杂，有利于各种场景下的拍摄影片；远离美国电影专利公司的控制，可自由拍片。

1914年第一次世界大战的爆发,改变了世界电影的发展历程。这次战争极大地削弱了两个电影生产大国法国和意大利的影片产量,美国电影趁机崛起,影片生产数量大幅提升。1916年,美国电影就成为世界上首屈一指的电影出口国。而这种局面的出现,也得益于美国电影生产中心——好莱坞的独立制片厂制度和明星制度,由此奠定了古典好莱坞电影的时代。

1. 独立制片厂制度

随着人们对电影艺术本质的认识加深,有关电影拍摄与剪辑的技术也日益复杂化,这就需要电影的制作走向专业化、细密化。美国电影制作公司实行了导演和制片人职责分工的办法:导演负责影片的拍摄,制片人负责控制电影生产制作的全过程。他们采用类似工厂流水线方式来制作电影,这就是独立制片厂制度。这一制度的中心人物是制片人。为了追求电影最大的经济效益,制片人既控制影片的拍摄费用,又决定影片拍摄的各个要素。为了让导演集中精力指导演员的表演并指挥摄影机的运作,制片人对制片班子进行了精细的分工。编剧负责编织情节,导演负责镜头拍摄,星探负责发掘人才,布景、美工、服装、特技、录音等部门雇用各行专家专司其职。制片厂的风格淹没了导演的风格,电影只是生产线上的产品,而不是艺术家们的作品。德国导演冯·斯登鲍就说:"我的工作只是把剧本搬上银幕,我的全部工作就是原封不动地用全景、中景和特写把规定好的场面拍下来,再搞一些备用镜头,然后由剪辑师去剪接,导演不得过问。每天的样片都必须由制片人或经理过目。"

2. 明星制度

明星制度的产生、形成及其发展,很大程度上源自好莱坞电影的商业化需要。由于好莱坞电影已经成为一种娱乐的手段,一种工业化的商业,造星运动成为好莱坞电影取得成功的一个重要方面。进入电影院的许多观众,并不多么了解电影的摄制技术,而是受到自己喜爱的明星吸引。于是,好莱坞众多电影公司根据观众的口味,制造了一批又一批的明星。

明星制度最早是由环球公司的老板卡尔·莱默尔采用的。在当时,电影演员的地位非常低下,受到社会歧视,工资待遇菲薄,甚至不能够使用自己的姓名。颇善经营之道的莱默尔相信:给予演员更高的报酬和类似使用真实姓名的权利,既可以提高电影公司影片的销售业绩,又可以通过固定观众的"回报"收回自己的成本。于是,他利用演员假死的炒作方式,制造了公司的第一个明星:弗洛伦斯·劳伦斯。明星的"一夜成名"制造了极大的轰动效应。其他电影公司纷纷效仿,也以高薪聘请演员,改变电影演员过去使用艺名的作法,在影片上开始用自己的真名。各电影公司展开了相互挖墙角、争夺明星的斗争,明星的身价越来越高。电影公司围绕明星展开一系列的商业活动:编剧写明星式剧本;导演启用表演风格类型化的明星;摄影、灯光服从于塑造明星;制片人以各种宣传手段捧红明星、制造明星……明星制度就此产生。于是,观众观看明星,欣赏明星:玛丽·璧克馥始终是一位天真可爱的姑娘,嘉宝是神秘莫测的深沉女子,丽泰·海华丝是性感的荡妇,凯

瑟琳·赫本是贤妻良母……

（二）古典好莱坞电影的代表性成就

善于运用娴熟而高超的制作技巧，完美而清晰的故事叙述，轻松明快的电影节奏，类型化电影的出现，这都是古典好莱坞电影的代表性成就。

1. 制作技巧方面

电影工作者运用更加复杂化的交互剪辑技巧。主观镜头经常为导演采用，更具弹性。连戏剪接成为基本的电影技巧。格里菲斯在拍《一个国家的诞生》（1915）和《党同伐异》（1916）时，采用很长篇幅与交叉剪辑，同时交待好几个地点或场景发生的事件。《党同伐异》最后一段中追逐场面的快速剪辑，被公认为对20年代苏联蒙太奇风格有相当大的影响。这个时期里，更进一步的叙事性剪辑在一些导演的拍摄实验中慢慢出现。

2. 故事叙述原则

1903年，鲍特拍摄了《火车大劫案》。从某种意义上说，这是美国经典电影的原型。在其中，剧情发展已经具有清楚的时间、空间和逻辑上的线索，从劫匪开始抢劫到最后被歼，可以看到剧情一步步进展。1905年，鲍特在拍摄《盗窃狂》中，还运用了简单的平行叙事原则，将一富一贫两位妇女在行窃时当场被抓的情景进行了对比。此时的电影角色已经具有了易于理解且具连续性的特色：主角总是具有远大目标的人物。他们努力工作，具备常人难以企及的优点，却与其他人物的目标产生冲突，以致引发争端，直至结尾才大团圆式的化解。在情节设置方面，多是几条线索相互交织，彼此呼应，在结尾处达到高潮。"最后的摊牌"、"不断升温的冲突"、"最后一分钟的营救"等成为导演常用的编辑手法，既突出了影片的"悬念"，又带动了观众的兴趣。

3. 类型电影的出现

"类型电影就是按照不同的类型或样式的规定创作出来的影片，是由于不同题材或技巧而形成的影片范畴、样式或形式。""类型电影是好莱坞表现美学在全盛时代特有的产物，一种与商品生产结合在一起的特殊的影片创作方法。它是在制片厂制度下形成和发展的，它的主要特点同制片厂制度的生产管理有着密切的联系。作为一种拍片方式，类型电影实质上是一种艺术产品标准化的规范。好莱坞全盛时期的巨头们经常关心的是他们所生产的影片的商品价值，他们宁愿生产相互雷同而不是独具个性的影片。"[①]此时，好莱坞电影初步呈现了类型电影的拍摄模式和基本元素：公式化的情节，定型化的人物，图解式的视觉形象。类型电影有：喜剧片、西部片、犯罪片、科幻片、歌舞片、恐怖片、记录片等。

（三）类型电影

1. 喜剧片

喜剧片，真正意义上的存在时间，主要是指1912至1930年间的默片时期。美国影评家詹姆斯·埃吉把这一时期称为"美国电影喜剧的最伟大的时代"。埃吉说："有了对白以

① 潘天强：《西方电影简明教程》，上海：复旦大学出版社，2003年，第52页。

后，真正精通默片表演艺术的喜剧演员们反倒没有用武之地了，因为他们不能把自己的喜剧风格和对白结合起来。而靠对白来演戏的喜剧演员因为自己是在一块既宽又大的扁平银幕上演出，结果也捉襟见肘，处处露出马脚，不像是个电影喜剧演员。"能够作为这一时代的喜剧艺术的体现者的是："美国电影喜剧之父"麦克·塞纳特和四个最卓越的电影喜剧大师：查理·卓别林、波斯特·吉顿、哈罗德·洛克、哈莱·兰格东。

查理·卓别林（1889－1977）是美国最有影响力的喜剧幽默大师。卓别林最大的贡献是把他为笑而笑的庸俗"闹剧"，提到批判现实主义艺术的高度，以独特的喜剧艺术表演风格和辛辣的讽刺，尖锐地批判了资本主义社会的罪恶。

他的影片主题主要集中在4个方面：(1) 鞭挞社会的不公正、不人道的资本主义社会，反抗剥削和压迫；(2) 反对法西斯独裁，谴责侵略战争；(3) 歌颂底层"小人物"的真、善、美；(4) 针砭人性的弱点，警示人生的误区。[①]

点评：卓别林的喜剧性的表演令人捧腹大笑，但是又使人笑后感到泪水的苦味，充满了对受压迫受欺凌的人们的同情。在近100年后的今天，他戴着礼帽、穿着小礼服灯笼裤、留着小胡子、拿着手杖的形象仍然受到大家的喜爱。

查理·卓别林是驰名世界的喜剧大师，也是默片时代的巨星。1889年4月16日，卓别林诞生在英国伦敦的一个贫民区。他的父母都是喜剧演员，经常在伦敦的游艺场里演出。后来父母离异，母亲带着他和比他大四岁的哥哥，生活十分贫苦。由于过度劳累，母亲染上了喉炎，卓别林五岁那年，母亲在一次演唱时，由于嗓音过于微弱，被观众哄下了舞台。管事灵机一动，让卓别林代替母亲演出，卓别林故意用沙哑的嗓子学妈妈唱歌，没想到观众却大为欣赏，报以热烈的掌声。卓别林就这样第一次登上了舞台。

生性活泼好动的卓别林，一直向往当一名真正的演员，他曾随一个闯荡江湖的戏班巡回演出，还曾在一个马戏团里当一阵子杂技演员。1907年，卓别林终于被伦敦专演滑稽哑剧的卡尔诺剧团录用，他刻苦训练，精益求精，把杂技、戏法、舞蹈、插科打诨、令人发笑的忧郁和让人流泪的笑巧妙而自然地融为一体，初步形成了他后来的那种独特的哑剧风格，几年过去，卓别林成了卡尔诺剧团的台柱，获准到法国和美国等地演出。

1913年底，好莱坞的启斯东制片公司看中了卓别林，和他订了一年的合同，卓别林为启斯东公司拍摄了35个短片，从《赛车记》开始，卓别林塑造的形象——头戴圆顶紧小的高礼帽，身穿紧绷绷的上衣和肥大而又鼓囊囊的裤子，足配一双特大号靴子，手持有绅士气派的轻便手杖，脚板朝外蹒跚行走开始出现在银幕上，这就是著名的流浪汉夏尔洛形象。卓别林对此曾经解释说，"你瞧，这个小伙的个性是多方面的。他是一个流浪汉，一个绅士，一个诗人，一个梦想者，他感到孤单，永远想过浪漫生活，做冒险事情。他指望你会把他当作一个科学家，音乐家，公爵，玩马球的。然而，他只会捡拾烟头，或抢孩子的糖果，当然如果看准了机会，他也会对着太太小姐的屁股踢上一脚，但只有在非常愤怒的时候才

① 彭吉象：《影视鉴赏》，北京：高等教育出版社，1998年，153页。

会那样。"夏尔洛的银幕形象成为固定不变的：一个纯朴、正直、惹人喜欢的小人物，一个经常处于尴尬之中却又永远不安于命运的倒霉者，一个穷困潦倒而又强扮绅士模样的流浪汉。他渺小普通，常常失业，到处流浪，处于社会底层，为生活奔波；他爱贪点小便宜，偶尔也欺负一下别人，或与警察、守卫、工头、老板等现存社会秩序的维护者巧妙周旋，嬉笑怒骂，反戈一击，好好教训一番。他工作态度认真严谨、尽职尽责、一丝不苟，他善良，同情弱者，扶危济困，富于自我牺牲精神——尤为重要的是，夏尔洛在任何时候任何情况下都试图保持人的尊严。正如卓别林自己所说的："我希望表现一个 20 岁到 50 岁的平凡的小人物——不管他是谁，不管他是在哪个国家里，他的愿望是得到尊严。" 他总是一副绅士风度的样子，希望过好日子，对未来生活充满信心，从不失望悲观，他孜孜以求发财，渴望进入上流社会，对女性彬彬有礼，西装、领结、绅士帽和从不离手的文明棍，构成了电影银幕世界中风靡全球的喜剧形象。这是一个非常典型的、独特的美国小市民或城市平民的形象，是对美国文化与美国精神的非常形象具体的概括。他身上的冒险精神、个人奋斗意识、不服输的劲头，无疑体现了美国人的精神和价值观。

与启斯东公司合同期满后，卓别林又先后与爱赛耐公司、缪区尔公司、第一家公司等签订合同，1918 年，卓别林受到英、美罢工工人的启示，拍摄了《狗的生涯》，描写流浪汉夏尔洛露宿街头，处处受辱的悲惨遭遇，1919 年，卓别林和他的好友范朋克等组成了联美公司，1925 年，完成了轰动一时的长片《淘金记》，描写 19 世纪末美国发生的淘金狂潮。《淘金记》在卓别林的艺术生涯中具有承前启后的意义，既是他早期作品的总结，又为他以后更成熟的作品奠定了基础。

20 世纪 30 年代到 50 年代，卓别林的创作生涯达到了巅峰，他先后创作了《城市之光》（1931 年）、《摩登时代》（1936 年）、《大独裁者》（1940 年）和《舞台生涯》（1952 年）等优秀作品。在《城市之光》和《摩登时代》里，他无情揭露了资本主义对工人的剥削和劳动人民遭受的苦难；在《大独裁者》里，他把矛头直接指向希特勒和墨索里尼；在《舞台生涯》里，他进行了严肃的人生探索，表现了对未来的希望。

卓别林在其漫长的艺术生涯中，共拍摄了 80 多部电影。他的动作夸张而又内涵深刻，妙趣横生。他不但擅长表演，而且胜任导演、编剧，还能作曲配乐，演奏多种乐器，他的大部分电影都是自编、自导、自演、自己作曲、自己指挥的。无怪乎萧伯纳称赞他是"电影界独一无二的才子"。由于他的巨大成就，1962 年英国牛津大学授予他名誉博士学位；1971 年法国政府授予他荣誉军团高级绶带；就连曾经对他进行迫害的美国，也于 1972 年由美国电影艺术与科学学院授予他荣誉金像奖。

2. 西部片

西部片是最能够反映美国人民的民族性格和民族精神的经典模式，这被安德列·巴赞称为"典型的美国电影"。影片植根于美国挺进西部开发原野荒地的历史，多以广袤奇险的西部旷野为背景。西部旷野意味着自由的疆土、理想的福地，可以逃脱尘世的束缚。影片描写了正义与邪恶、文明与野蛮的冲突，但却高扬了粗犷的个人冒险主义和适者生存的社

会法则。西部片一般具有模式化的情节:铁骑劫美、英雄解困、除暴安良、打斗枪杀;人物也是被神化了的人物:智勇双全且扶弱凌强的牛仔、善恶分明且坚忍不拔的警长,他们代表着美国人民崇尚自由的精神;杀人越货的盗寇草莽、妖魔化的印第安人,他们代表着未被开发的愚昧和落后的草莽文化。西部片的人物身上带有明显的道德特征。托马斯·沙梓描述为:"一个孤独的西部人骑马来到一个田园般的河谷,并被一名焦虑不安的农民指控为受雇于无政府的牧场主的枪手(《原野奇侠》,导演乔治·史蒂文斯,1953年);孤独的骑者在山腰上停下来观看铁路工人在他上面炸隧道,在他下面则是一批匪徒在抢劫一辆驿车(《强尼·吉塔》,导演尼克拉斯·雷伊,1954年);远处传来一声火车汽笛声,一条黑蛇般的火车在偏远的广阔空间里蜿蜒而行(《打死自由勇士的人》,导演约翰·福特,1962年)。"①在意识形态方面,西部片往往"反映某种道德理想的神话或寓言,体现善必胜恶的中心思想",同时也或多或少地宣扬"美国精神"和资产阶级价值观。

自1904年鲍特的《火车大劫案》问世以来,西部片的发展经历可分为三个重要阶段:第一阶段——20世纪初期到20年代中后期,西部片的创作首次出现热潮。第二阶段——30年代末期到二战结束,约翰·福特的经典影片《关山飞渡》的公映,标志着经典西部片进入全面繁荣时期。第三阶段——二战结束到现在,西部片开始结合新的审美需要,呈现多元化的风格。

西部片的重要作品有:詹姆士·克鲁兹的《掩护篷车》(1923);韦斯利·拉格尔斯的

《壮志千秋》(1930);约翰·福特的《铁骑》(1924)、《三个坏人》(1926)、《关山飞渡》(1939)、《搜索者》(1956);霍克斯的《红河谷》(1948);奇纳曼的《正午》(1952);斯蒂文斯的《原野奇侠》(1953)等。

《关山飞渡》是一部类似法国作家莫泊桑的小说《羊脂球》的电影。剧中有8个人物:从东部的上流社会来的、身怀有孕的军官家眷露茜·马洛尼夫人是去与她在骑兵连的丈夫重逢;威士忌酒推销商皮科克准备回到他在堪萨斯城的家里与妻儿团圆;马车夫巴克除了要驾驶驿车外,也是要回到他在罗斯堡的家里;警长卷毛此行的目的则是要试图抓住越狱的林果。

乘坐那趟驿车离开汤多镇的还有两名不受欢迎的人,他们是被镇上"受人尊敬"的分子赶出来的。一个是医生布纳,当地有名的佘账酒鬼;

① 转引自郑亚玲:《外国电影史》,北京:中国广播电视出版社,2006年,第98页。

另一名也是被逐出镇的妓女达拉斯。他们两人都没有自己固定的目的，只不过是想另找一个他们能获准住下的地方。赌徒哈特菲尔德同样也没有他自己固定目的，而只是试图保护露茜一路的行程。同时，片中的叙事在驿车出发那一刻少交代了两名旅客，并安排他们稍后再上驿车，为的是把他们和其他人区别开来：一个是携款出逃的银行家盖特伍德，他的目的是想偷偷逃走；另一个是越狱的林果，片中的西部主人公，他为的是去罗斯堡找那几个杀害他的父兄的普罗姆兄弟复仇。

当驿车抵达行程的终点——罗斯堡，剧中人物的命运得到了全面交代：在与印第安人的交战中，警长和越狱犯拼命抵抗，银行家被逮捕，赌徒哈特菲尔德被打死；布纳大夫吸取教训改邪归正；妓女获得爱情。在影片结尾处，警长请越狱犯林果去喝酒，他答道，"只喝一杯。"

影片中的犹他州著名大峡谷代表了西部片中的典型场景，高耸入云的碑式岩石代表了拓荒者的西进精神，军队骑兵的"最后一分钟的营救"，蒙太奇节奏的快速转换，这是《关山飞渡》被称为最经典和最完美的西部片的主要原因。

60年代有成就的西部片包括：马龙·白兰度的《独眼杰克》（1961），约翰·休斯顿的《不适环境的人》，大卫·米勒的《勇敢者是孤独的》（1962），萨姆·佩金帕的《在高原上驰骋》（1962）和《狂野的一帮》（1969）。

70年代，由于美国城市化进展迅速，人们对西部的空旷原野失去了兴趣，西部电影走向了衰落。罗伯特·奥尔特曼的《麦凯布和米勒夫人》（1971）标志着西部片的衰落。西部片直到90年代初由于凯文·科斯特纳的《与狼共舞》（1990）和克林特·伊斯特伍德的《杀无赦》（1992）赢得奥斯卡奖而重现光辉。

3．犯罪片

美国的犯罪片的涵盖很广泛：强盗片、警匪片、黑色片、侦探片、惊悚片等，其核心是强盗片。有人指出，"强盗片的历史就是美国的犯罪史"，因为"强盗"一词可泛指一切不法之徒和犯罪分子，无论他们从事私造酒精、诈骗勒索的勾当，还是专擅抢劫强奸、杀人越货；无论他们是自己单干，还是有组织的犯罪。托马斯·沙兹说过："强盗人物是经典的孤独的狼和唯利是图的美国男性的缩影。"在这样的"狼"的身上，既具有难以置信的邪恶和反抗秩序的无畏，也寄托着美国人民辛勤劳作、不吝献身的梦想。

于是，犯罪片的展开就以一个大都市为背景，以一桩罪案的始末为内容，以略带有社会新闻性质的事件为噱头。罪犯在影片的开始就带着邪恶的面具，出现在观众的面前；观众品味的是，这样的罪犯该如何落入法网，受到何样的惩罚。无论这个罪犯怎样的狡诈、邪恶、神出鬼没、无往而不利，结局恰如犯罪片的主角所说："我最初拍的34部影片中，我被枪杀了10次，上电椅或绞架8次，入狱9次。"这正好符合了观众的社会心理需要：天网恢恢，疏而不漏，多行不义必自毙。

犯罪片的代表作主要有：冯·斯特堡的《下层社会》（1927），茂文·洛埃的《小凯撒》（1930年）、《我是一个越狱犯》（1932年），威廉·威尔曼的《人民公敌》（1931年），

霍华德·霍克斯的《疤脸大盗》（1932年）、麦克尔·科第斯的《走投无路》（1938）、《污脸的天使》（1938）等。

最著名的犯罪片导演是阿尔弗雷德·希区柯克（1899－1980），这是一位被称为是"悬念大师"的艺术家。著名的影片有：《蝴蝶梦》（1940）、《疑影》（1943）、《电话谋杀案》（1945）、《美人计》（1946）、《绳索》（1948）、《火车上的陌生人》（1951））、《后窗》（1954）、《眩晕》（1958）、《谍海疑云》（1959）、《西北偏北》（1959）、《精神病患者》（1962）、《群鸟》（1964）等。

（1）《西北偏北》

罗杰·索荷是个有点幽默感的普通广告商，在他和客户吃饭的时候，忽然两个人上来绑架了他，并叫他凯普林。罗杰莫名其妙地被带到一间大房子里，见到了几个不明身份的人，为首的一个也认定他就是凯普林，并要他合作交出东西。

还没等罗杰明白，几个人给他灌了大瓶波旁酒，把他扶上一辆汽车，看来要制造一个酒后驾车坠海而死的假象。罗杰朦胧中居然没有出事，只是被警察指控酒后驾驶偷来的汽车。

第二天，罗杰的供词没有人相信，大房子里的人也一口咬定是他参加宴会后酒醉而去的。为了自己的清白，也是出于好奇心，罗杰根据前晚的线索，找到凯普林的酒店房间，但没有发现什么，却又被人追赶。他又来到联合国大厦，想找大房子的主人，却背上杀害联合国官员的凶手的罪名。

罗杰根据其他线索上了开往芝加哥的火车，一位迷人的年轻女郎坎多主动帮他逃过了警察的搜查，并和他一夜风流。火车到站后，坎多又替他联络了凯普林，约定了见面的时间地点。在见面的地点，罗杰不仅没有见到凯普林，反而被一驾小飞机追杀。当他逃过追杀去找凯普林时，却发现他早已退房了，罗杰似乎明白了。他找到坎多，坎多虽然很高兴，但还是让他尽快离去。

罗杰跟踪坎多来到拍卖会，遇到了上次绑架他的男人维丹，当维丹再次准备绑架他时，他在现场开始胡闹，最后被警察带走。FBI 的负责人把他带走，告诉了他真相，原来根本没有凯普林这个人，都是 FBI 制造出来迷惑冷战间谍维丹的，而坎多则是 FBI 的卧底。

为了让坎多彻底得到维丹的信任，罗杰和坎多上演了一出空包弹的假枪杀，两人也冰释前嫌。FBI 想利用坎多跟维丹离开美国，以获取更多情报，但罗杰不能无视坎多接受这样的结果。

罗杰赶到维丹的住所，正好遇到维丹识破了空包弹的计策，罗杰和坎多抢过装有情报

胶片的古董逃走。双方在雕刻着美国历任总统头像的巨大山岩上展开搏斗，最终维丹落下山崖，同伙也被赶来的 FBI 击毙。

（2）《群鸟》

任性的富家女米兰妮是一家报社老板的女儿，一天她与律师米契在旧金山一家鸟店里邂逅，米契认出了曾经刁蛮的米兰妮，戏弄了她。米兰妮却没有气恼，反而记下了米契的车牌，还订购了米契要找的八哥鸟（lovebird）。第二天，米兰妮提着八哥找到米契的住处，但却得知米契到海边家中度周末去了。一心想捉弄米契的米兰妮驱车来到海边小镇波德加湾，得知米契有个妹妹凯茜后，本想报复的她把八哥悄悄留在米契家中送给了凯茜。米契见到鸟笼，又看到米兰妮在归途中被一只海鸥啄伤，就留米兰妮晚上在家吃饭。米兰妮见到了米契的母亲丽迪亚、妹妹凯西，以及他的前任女友安妮，她与米契的感情也在顺利发展。

就在这时，灾难发生了。先是一群海鸥突然袭击了米契妹妹的生日野宴，接着从烟囱中飞进的一伙麻雀又把米契的家搅得天翻地覆。第二天一早，丽迪亚就发现一位镇民在家里被群鸟杀死，体无完肤，眼睛也被啄掉了。米兰妮照顾丽迪亚睡下后，到学校去接凯西回家，却发现校园里密密麻麻的已经聚满了鸟群。孩子们迅速被疏散回家，疯狂的鸟群在路上袭击了们。把凯茜安置在安妮家后，米兰妮来到镇上餐馆，把消息告诉了父亲。很快，先是加油站遭到袭击，酿成了一场可怕的火灾。整个镇子都被笼罩在被群鸟袭击的恐怖之中，安妮为了保护凯茜，惨死在屋前。当晚，无法离去的四个人在家中再次遭到鸟群的袭击，米契奋力维持住屋子不被鸟群攻进。一轮攻击过后，米兰妮来到楼上查看，被闯入的群鸟啄成伤，米契拼命把她救出。凌晨，一家人决定冒险闯出鸟群到旧金山去。四个人蹑手蹑脚地走出屋子，成功进入车中，米契缓慢地把车子驶向道路的远方。

4．纪录片

这是一个不属于古典好莱坞电影艺术风格的类型电影。因其技术主义和写实主义倾向的并存，记录与搬演、真实与虚构的齐在，因此，在美国古典电影时代是不能不提的。

"纪录片"（documentary film）一词是纪录片学者和导演格里尔逊20世纪20年代创造的，他还提出了"创造性地处理现实"的基本观点，强调纪录片的"解释"作用。由于纪录片可以运用故事片的很多方法和手段，以致于无法分清纪录片和故事片的特有因素和主要区别。但是，纪录片与故事片都在创造着一种真实，即艺术的真实；与众不同的是，纪录片的作者是通过对自己所发现的事实的视觉和声音材料进行选择，进而表现他自己的

思想。

美国的罗伯特·弗拉哈迪被称为纪录片之父,他的纪录片不是现实生活的真实记录,而是诗意性的再创造。1922 年的《北方的纳努克》,是他最具代表性的经典作品。影片是一部基于个人实地观察爱斯基摩人的生活纪录,第一次把游移的镜头从风俗猎奇转为长期跟踪一个爱斯基摩人的家庭,表现了他们在与大自然搏斗的过程中展示出来人类的尊严与智慧,抨击了现实社会中现代人缺乏纯洁的信仰。不幸的是,纳努克一家为了艺术做出了巨大的牺牲。因为他们主要是靠捕鱼狩猎为生,为了拍片,他们错过了狩猎季节,未储存任何食物,翌年,全部饿死。

1926 年的《蒙阿纳》则是对太平洋萨摩阿群岛居民生活的再现。1931 年的《亚兰人》表现了亚兰人为了生活而在大海上觅食求生,捕杀鲨鱼的场景。随后,他又断续地拍摄了《土地》(1946)、《路易斯安娜州的故事》(1948 年)。

1925 年,欧内斯特·肖德萨克和梅里安·库伯推出《草原:一个国家的生存之战》,影片叙述了伊朗的一个游牧民族为他们的牲口寻找草地而冒险迁移的经历。1928 年,他们拍摄的《张氏》记录了暹罗农民家庭在丛林中与各种危险抗战的故事。

受到美国有关部门的资助,帕尔·劳伦斯拍摄了《开垦平原的犁》(1936 年),《河》(1937 年)、《电力与土地》(1941)。

二战期间,为了配合战事宣传,鼓舞士气,弗兰克·卡普拉拍摄了《我们为何而战》系列影片:《战争前奏曲》(1942)、《纳粹的进攻》(1942)、《瓜分与征服》(1943)、《英伦之战》(1943)、《苏联之役》(1943)、《中国之战》(1944)、《战争迫近美国》(1945)。经典记录影片还有:约翰·福特的《中途岛战役》(1942)、威廉·惠勒的《枭巢喋血记》(1941)、《英烈的岁月》(1944)等。

纪录片的拍摄和发行,都受到政府有关部门和企业的大力赞助。这与好莱坞电影追求娱乐价值与商业利益的原则背道而驰,因此,受到了他们的排挤和责难。当带有写实主义倾向的影片《贪婪》(导演冯·斯特劳亨)被从好莱坞的殿堂中驱赶出来以后,这"意味着一个新的纪元的开始,也就是好莱坞从此真正建立起来了。"(雷内·克莱尔语)[1]

三、好莱坞电影的黄金时代

(一)声音进入电影

1899 年,电影在爱迪生的实验室里已经带有声音。卢米埃尔、梅里爱以及其他一些人也曾利用在银幕后面说话的办法,使得电影带有声音。声音技术的引进扩大了好莱坞电影的影响力。美国是最早研制电影声音技术的国家之一。有声电影的出现既要受到经济和技术的影响,也要受到电影风格的限制,更是受到那些无声艺术大师们的挑战,如卓别林、

[1] 邵牧君:《西方电影史概论》,北京:中国电影出版社,2004 年,第 68 页。

金·维多、雷内·克莱尔、茂瑙、普多夫金、爱森斯坦等均对有声电影的出现予以排斥。他们说："仿照戏剧的形式，把一个拍成的场景加上台词的作法，将毁灭导演艺术，因为这种台词的增添必然要和主要由各分离的场面结合在一起而组成的整个剧情，发生抵触。"但是有声电影的出现是不可阻挡的。

1923年，利·蒂福瑞士特推出他的声音胶片，可实现声音和影像的同步，并推广到海外市场。1925年，西方电气公司推出它们的唱片录音系统，并在华纳公司的电影拍摄中得到应用。1926年8月6日，华纳公司公开放映的故事片《唐璜》中，已经有了录制的音乐。紧接着，华纳公司开始将有声电影普及化。1927年10月6日，《爵士歌王》首映并取得巨大的成功。这部影片实际上是把声音记录在唱片上。这一成功使得华纳公司继续推出更多的带有"部分讲话"性质的影片，直到1928年的"百分之百讲话"的电影《纽约之光》出现，到了1930年，全美国的电影院都安装上了音响设备。1932年，美国电影制作与播映成功转向有声电影。声音进入电影带来了电影美学形式的变化，带来了电影时空结构的突破，特别是电影的叙事时空和非叙事时空在电影声画观念上的演变，使电影真正成为一门具有独特表现形式的视听艺术。这也就带动了美国好莱坞电影在制作风格、导演个性、声响使用、音像剪辑等方面产生新的突破，为好莱坞电影的黄金时代十五年的出现，奠定了基础。

（二）八大电影公司和三类导演

20世纪三四十年代的好莱坞电影企业共有5个大公司和3个小公司。五大公司割据称雄，各有特色：（1）派拉蒙公司，一个属于导演和作家的公司，它拥有思斯特·刘别谦、冯·斯登堡、比莱·怀尔德、西席·地密尔和里奥·哈莱等众多著名的电影制作者。该公司雇用了大量的欧洲导演，影片以欧式风格而闻名，擅长拍讽刺喜剧和历史巨片。（2）米高梅公司，在路易·梅冶和厄文·萨勒波的控制下，号称"麾下签约的影星比天上的星星还要多"，如格丽泰·嘉宝、格丽尔·嘉森、克拉克·盖博、金·凯利、凯瑟林·赫本和米奇·尼龙等大明星。米高梅公司的影片强调质量取胜，讲究浪漫、热闹和表面的光彩，耗资巨大、气派豪华，《飘》便是这家公司的突出标志。（3）20世纪福斯公司，由于有著名的导演约翰·福特、亨利·金等；有著名的明星亨利·方达、约翰·韦思，以及小童星秀兰·邓波尔等，因此，他们最具特色的是西部片、喜剧片和音乐歌舞片。（4）华纳兄弟公司，以拍摄低成本的影片来谋取适度稳定的利润求得生存。这家公司最拿手的是强盗片、音乐片、战争片。（5）雷电华公司，具有一定的冒险精神，利润微薄且存在时间最短的公司，最著名的影片是幻想影片《金刚》（1933）、《伊里诺州的亚伯·林肯》（1940）和奥逊·威尔斯的《公民凯恩》（1941）。（6）其他公司，环球公司著名的影片有《吸血鬼》（1931）、《富兰肯斯坦》（1931）、《隐形人》（1933）；哥伦比亚公司的著名影片有《一夜风流》（1934）、《满城风雨》（1935）、《假日》（1938）、《天使的翅膀》（1939）；联美公司的著名影片有希区柯克的《蝴蝶梦》、《意乱情迷》和威廉·惠勒的《孔雀夫人》、《呼啸山庄》。

三类导演分别是资深导演、新生代导演和移民导演。

资深导演有：约瑟夫·冯·斯登鲍，导演了《摩洛哥》（1930）、《维纳斯女神》（1932）、《美国悲剧》（1931）、《罪与罚》（1935）；刘别谦，导演了《天堂的烦恼》（1932）、《生死问题》（1942）；约翰·福特，导演了《小威廉奇遇记》（1937）、《关山飞渡》（1939）、《青山翠谷》（1941）。

新生代导演有：乔治·古柯，导演了《茶花女》（1936）、《大卫·克菲波尔》（1935）；文森特·明尼利，导演了《月宫宝盒》、《相逢圣路易》（1944）。

移民导演有：阿尔弗雷德·希区柯克，导演了《蝴蝶梦》（1940）、《疑影》（1943）；比利·怀尔德，导演了《红粉军人》（1942）、《失去的周末》（1945）等等。

（三）类型电影的创新与转变

随着声音进入到电影中来，电影的制作技术随之得到很大的提高，这就为旧的类型电影注入了新鲜元素，也诞生了一些新的类型，甚至出现带有反类型色彩的电影。如黑色电影，恐怖片、战争片、音乐歌舞片、乖僻喜剧、社会问题片等。

1. 黑色电影（Film Noir）

黑色电影源自 20 世纪 20 年代的美国侦探小说改编文本，还受到法国诗意写实主义、德国的表现主义等电影流派的影响，以极端的愤世嫉俗、多样的表述手法，引起人们的关注。

"Noir"具有特定的含义：既可以是"黑色"、"黑暗"，也可以指"忧郁"。法国批评家将犯罪片和匪帮片归结为黑色电影类型（the film noir），是因为法国的犯罪小说大都是黑色封面。黑色电影的类型，成为好莱坞更为复杂的一种风格。它兼有侦探、匪帮、城市喜剧影片的风格，其背后潜伏的是一股悲观的黑色的暗流。但是，它也不同于好莱坞的商业电影，有人因此认为黑色电影是作为反类型电影而出现的。

2. 黑色电影的主角

影片中的主要角色一般是冷面硬汉和蛇蝎美人两类人。

自从亨弗莱·鲍嘉饰演的萨姆·斯派德树立了私家侦探冷漠、玩世不恭的典型形象，银幕上此类硬派人物越来越多。这些黑色电影的男主人公们往往相貌并不十分英俊，但棱角分明、粗犷有力，他们和社会主流格格不入，但也不肯沦落入无政府的地下世界中，只为金钱效力。他们出没于黑暗的街区和灯红酒绿的场所，在这样危机四伏的环境中时刻充满着犯罪与腐败，黑色英雄们孤身一人，独来独往，必须抵御各种各样的诱惑。

黑色电影中的一个重要人物是"蛇蝎美人（femme fatale）"，她们代表了拥有如花美貌，且野心极大的一类女子。她们追求独立，包括经济独立和个性自由，这样的女人将逐步引着男人走向死亡。当把蛇蝎美人同家里那位可靠、贤惠的妻子抑或母亲相比时，就容易发现后者虽然是一个家庭中的理想角色，但她们却对男人毫无吸引力。

黑色电影通过视觉风格来凸显蛇蝎美人的致命力量，她们会控制牵引着摄影机的运动，仿佛一切均被吸引。这些女人总是显出男子气概，喜欢抽烟，要么就端着一杯鸡尾酒或是

摆弄枪支,那些举动一般都被认为是男人的专利。

3. 黑色电影的分期

黑色电影可以进一步分成三大阶段。第一阶段,战争时期,是从 1941 到 1946 年,这是侦探和孤独客的阶段。代表性的影片有:《马耳他之鹰》、《卡萨布兰卡》(迈克尔·柯蒂兹,1942)、《煤气灯下》(乔治·顾柯,1944)、《出租的枪》、《房客》(约翰·布拉姆,1944)、《绿窗艳影》(弗里兹·朗格,1944)《欲海情魔》、《爱德华大夫》(阿尔弗莱德·希区科克,1946)、《大眠》、《劳拉》、《失去的周末》(比利·怀尔德,1946)、《有和没有的》(霍华德·霍克斯,1945)、《堕落天使》(奥托·普莱明格,1945)、《吉尔达》(1945,查尔斯·维多)、《谋杀,我亲爱的》(1944,爱德华·德米屈克)、《邮差总按两遍铃》、《暗潭》(1944,安德列·德·托特)、《红色街道》(1945,弗里兹·朗格)、《夜色好黑》、《玻璃钥匙》、《狄米特里奥的假面》、和《阴阳镜》(1946,罗伯特·西奥德马特)。

《马耳他之鹰》开创了黑色电影的许多惯例。萨姆·斯佩德和阿切尔是一家侦探公司的股东。斯佩德与阿切尔的妻子艾娃有过私情。一位漂亮女人雇用这家公司帮她姐姐摆脱一个叫弗雷德·瑟斯的男人的纠缠。阿切尔着手干这个案子时被杀害,弗罗德·瑟斯也被谋杀,警方认为斯佩德可能与艾娃有染而杀掉她的合伙人。斯佩德去拜访漂亮女人,得知她真名叫布里奇,曾与乔尔·凯罗、卡斯珀·古特曼以及小流氓威尔默等人倒卖过古玩,古特曼找斯佩德请他同他们把一个无价之宝——"马耳他之鹰"雕像搞到手。斯佩德搞到这座雕像,要求必须有一个承担谋杀阿切尔的责任,才能交出雕像……

比利·怀尔德的《双重赔偿》(1944)提供了一个通往黑色电影战后的桥梁。此片毫无畏惧的黑色视像,在 1944 年使人感到震惊。该片描写一个女人诱使一位保险公司的业务员趁夜黑谋杀了她的丈夫以骗取双倍赔偿,最后又企图谋杀情人灭口。

黑色电影的风格有所展示:主人公几乎都是男性,他们或是侦探,或是罪犯,共同的是个性悲观,缺乏自信,冷漠无情。女性则通常是性感迷人,却背信弃义,是邪恶的。其编剧钱德勒为黑色电影奠定了"黑色美学":路灯,淫雨,黑色风衣,肮脏的酒吧,色情而冷酷的音乐,神情古怪的陌生人,街对面突然的一颗子弹,还有,风情万种的黑色女人——这些黑色女人对她们的美貌和性引力一直有强大的信心,从不放弃任何一次的使用机会。

第二阶段是战后写实主义时期——1945 到 1949 年。这一时期的影片更趋向于街头犯

罪、政治腐败和警察例行公事等问题。这一阶段写实的城市情景表现在下列影片中：《92 街的房子》、《杀人者》、《不公平的待遇》、《暴行》（1948，弗雷德·津纳曼）、《联邦车站》、《死之吻》、《强尼·奥克洛克》、《邪恶之力》（亚伯拉罕·波隆斯基，1948）、《猜测》、《骑上粉红马》、《黑暗走廊》（台尔曼·戴夫斯，1947）、《城市的呼喊》（罗伯特·西奥德马克，1948）、《参加必败比赛的拳击手》、《一丝不苟的人》、《请挂北区 777 电话》、《野蛮暴力》、《大钟》（埃德加·G·乌尔默，1947）、《圈套》（安德列·德·托特，1948）、《飞去来器》（伊利亚·卡赞，1947）和《裸城》（朱尔斯·达辛，1948）。

 第三阶段是精神病行为和自杀冲动影片时期——1949 到 1953 年。这类电影反映了人格崩溃的强力：《白热》、《枪迷》、《送达医院即死》、《人行道尽头的地方》、《吻别明天》、《侦探故事》（1951，威廉·惠勒）、《孤独地方》（尼古拉斯·雷伊，1950）、《大陪审团》、《正面朝下的王牌》（比利·怀尔德编导，1951）、《街头恐慌》（伊利亚·卡赞，1950）、《大暑》、《在危险场所》（尼古拉斯·雷伊，1951）和《日落大道》。这一阶段是黑色电影的精华时期。

 黑色电影的大师是奥尔逊·韦尔斯。他的《从上海来的女人》（1958）讲述一次帆船出行的经历，最终发生了谋杀。在开心馆那场戏和在镜子大厅里的那场枪战显示了韦尔斯黑色电影的天才。主人公被追逐到娱乐场，在一场恐怖和疯狂的戏中，沿着滑梯，坠落进巨大的可怖的龙口里。而镜子大厅的枪战使电影达到了高潮。韦尔斯不落俗套，没有走习俗的道路，让女主人公死在情人的怀中，他独辟蹊径，让女主人公在镜子大厅镜子的包围中死去。韦尔斯的《罪恶的触摸》（1958）是黑色电影的杰作，同时也被认为是一部宣告黑色电影结束的作品。这部影片情节十分复杂，情节一环扣一环，令观者困惑不已。影片发生在一个破败的边境小镇，毒品稽查员瓦格斯一直追踪腐败官员警察头目奎兰。这展示了道德与司法之间的冲突，在这冲突之中展现了一系列活生生的有个性的怪异的人物和格斗。导演始终紧紧扣住滥用权力这一主题。

 60 年代后由于战后资本主义社会开始逐渐复苏，进入黄金发展时期，虽然有冷战，但比战前社会局势大为好转，在观念上人们对那些彻底无政府主义由以往的向往、内心膨胀转变为抵制，由彻底无政府主义到深受社会关系的制约，"黑色电影"逐步衰落。象《教父》系列已全然无真正"黑色电影"的反秩序的特点，而是极力想融入秩序中，所以是"黑帮片，强盗片"，而不是"黑色电影"。而近期的所谓少数的几部"黑色电影"与原先"黑

色电影"已有一些不小的差别，应叫做实验黑色电影或边缘黑色电影，这可以称为新黑色电影时代。

4．恐怖片

自《卡里加里博士》1921年在美国公映以后，恐怖片成为美国类型电影中的亮点。保罗·莱尼在好莱坞是"恐怖片"的创始人。他拍摄的《野猫与金丝雀》和《最后的警告》故事情节紧凑，科学地利用摄影机的移动和照明方法，演进为一种成功的拍摄模式。

恐怖片很多源自文学名著的改编，如《钟楼怪人》（华里士·沃思理导演，1923 年）中的卡西莫多，《歌剧魅影》（鲁帕·朱历安导演，1925）中的幽灵，《隐密》（1927）中自残双臂的耍刀艺人，《吸血鬼》（1931），《怪物》（1932）。詹姆斯·惠儿的《弗兰肯斯坦》（1931）代表恐怖电影的基本主题：因恐怖电影的主角都带有科幻、魔法和巫术的色彩，当其失去人类或科学的控制，社会秩序、人类信仰就会陷入混乱；社会稳定、人类生存的希望就只能寄予消灭超越上帝的意旨代表"恶"的可怖物象。于是，《弗兰肯斯坦》中的主角是一个用尸体制造可怖怪物的科学家——人形怪兽。《木乃伊》（导演卡尔·佛恩德，1932）中一个古代传教士的木乃伊在现代社会复活，并试图杀死一位他误认为是前世爱人的女子。《豹人》（导演贾克斯·图尼尔，1942）中的一个女子因承载超自然的能力而变为吃人的豹子。《我与僵尸同行》（导演贾克斯·图尼尔，1943），影片的名字既富有诗意，又可怖惊悚。

5．音乐歌舞片

声音进入到电影以后，促进了音乐歌舞片成为当时最盛行的类型电影。因为"有音乐的对方就有爱情"，音乐歌舞、两性爱情等特有商业元素的完美结合，促使好莱坞电影成为最为流行的一个时尚。从《百老汇的歌舞》、《琼宫艳史》开始，连续出现《第四十二条街》（1933）、《1933 年的淘金者》（1934）、《高帽子》（1935）、《跟踪舰队》（1935）、《淘气的玛丽塔》（1935）、《金色的西部女郎》（1936）、《摇摆时代》（1936）、《绿野仙踪》（1939）等影片，这类影片一直延续到今天，长盛不衰。

6．战争电影

科波拉说："在某种意义上，所有的战争片都是反战的。"但是，面对战争的危险，好莱坞电影中的和平主义思想和经济利益至上的原则还是在作祟。二战前，路易斯·米雷斯通的《西线无战事》（1930）就是典型的和平主义影片：一个年轻的德国士兵，不赞同人类间的战争，却最终悲惨地死于战场。珍珠港事件的爆发，促使好莱坞电影去正视这场远在千里之外的战争。他们相继拍摄了《空中堡垒》（1943）、《目标缅甸》（1945）、《硫黄岛浴血战》（1945）、《中途岛战役》……一反好莱坞类型电影中的大团圆的结尾。战争电影对历史事件的真实面貌采取不回避的态度，尽可能地全面反映给观众。导演约翰·福特就以自己一个参战士兵的真实经历说道："我讨厌那些快乐的结尾——以一个接吻结束——我从来没这么做过。"

7．具有里程碑意义的奥逊·维尔斯的《公民凯恩》（1941 年），这是以现代的叙事结构揭示残酷的发家史和悲剧式的感情发展史的电影，它是古典好莱坞电影向具有崭新思维

的现代电影渐进的里程碑。

潘天强教授在《西方电影简明教程》中指出：传统电影观念和现代电影观念的区别，这是既立又统一，既有扬弃又有继承的观念。所谓传统的电影观念就是从卢米埃尔、梅里爱开始，经过格里菲斯、爱森斯坦、普多夫金等人不断深化，最后在好莱坞的电影实践中形成一整套美学模式的电影观念和电影语言。它以追求"美"为最高目标，以蒙太奇作为唯一的叙事语言，它的美学原则是表现二不是再现生活，它想通过表演、剪辑、化妆、灯光、布景等一切人为的因素创造一个理想的世界。这一观念在好莱坞逐渐演化成一整套具体的制片方针和电影模式：即起承转合、首尾封闭的剧作理论，墨守成规的电影叙事语言，以制片人为中心的分工极细的制片制度，一成不变的类型样式，追求豪华的制片方针，明星制度以及脱离现实、平庸虚假、浅显易懂的内容。所有这一切形成了所谓传统的电影美学观念。第二次世界大战后产生的现代电影观念就是以好莱坞为主要攻击目标而逐渐建立起来的一整套与传统针锋先对的美学理想。现代电影观念追求的最高目标是"真"，从影片拍摄过程的"真"、反映内容的"真"，直到非理性主义要求反映人们内心世界的"真"。从新现实主义不用职业演员，不用摄影棚，直接反映人们的现实生活。反对一切虚假和夸张，表现第二次世界大战以后意大利人民贫困的真实生活，直到非理性主义表现现代人的孤独、苦闷的精神状态，可以看到现代电影观念的一切美学元素都是围绕着"真"展开，以"真"为最高目标。这种现代电影观念表现为三个特征：首先是"非戏剧性"，表现为提倡无情节和散文化的结构形式；其次是"表现自我与自我表现"；再次是"重感觉，非理性"。①

四、"新好莱坞"时期电影创作

（一）关于"新好莱坞"电影

20世纪六七十年代，美国电影经历了意大利新现实主义电影和民族电影兴起之后的影响，也经历了法国新浪潮电影的冲击，面对着60年代开始的电影工业的大萧条，新兴的电视也对电影制作产生了巨大的冲击，好莱坞电影业界开始对近亲繁殖的类型电影从形式到主题进行了"反思"，产生了"新好莱坞"电影。"新好莱坞"必须寻觅与探索新的美学的、社会的、道德的、心理的、政治的内容，从而突破好莱坞电影的古典风格和陈旧的类型模式。这不是对古典好莱坞电影艺术风格和商业运作模式的简单复制，而是要从根本上扭转好莱坞电影商业利益第一的运作原则，走到"艺术电影"和"作者电影"的路子上来。"新好莱坞"电影吸取了法国新浪潮电影的淡化因果关系、断裂式剪辑、闪回插入镜头等手法，也热衷于艺术电影的故事讲述技巧。它追求表现有争议的话题，特别是禁忌话题，呈现出一种散漫灵活、松弛有度的艺术风格。

① 潘天强：《西方电影简明教程》，上海：复旦大学出版社，2003年，第90-91页。

（二）"新好莱坞"电影的背景

20世纪60年代，美国社会处于一系列严酷的社会现实中：谋杀丛起、越南战争、民权运动、经济衰退、政治危机等。民主政治与暴力行为，战争政策与人民反抗、民权运动的高涨与压制，形成了美国社会政治运动的三大潮流。而这时在青年人当中"弗洛伊德"盛行，一种逆反心理通过嬉皮士、性自由等形式体现出来。新好莱坞电影运动便诞生在这样一个"社会动乱、民主危机的时代"。

此时的新好莱坞电影还要面对电视的挑战与竞争。20世纪50年代，电视就开始威胁着电影业。美国电影界主要采取技术上的革命来对抗电视的挑战。他们将宽银幕、立体电影、汽车影院、甚至嗅觉电影等一系列新技术推向市场。这一措施在企图夺回电视观众的同时，实际上仍旧维护着好莱坞的传统职能。然而，随着人们坐在家里看电视的机会和时间越来越多，电视台与节目数量也与日剧增，不仅吞噬掉全部好莱坞的影片，还在电视上大量播放欧洲影片。欧洲的艺术电影进入美国市场，预示着好莱坞电影不得不采取应对的措施，预示着美国电影"新浪潮"的出现。当派拉蒙公司请求富兰西斯·福特·科波拉根据小说拍摄《教父》时，他对其父亲沮丧地说道："他们要我导演这么厚的垃圾，我才不干呢，我要拍的是艺术电影。"约翰·米利尔斯也说："我们极为认真地拍摄好莱坞影片，并不是要大赚一笔，而是要成为艺术家。"就是这样的一批从电影学院走出来的"电影小子"，凭借着他们敏锐的艺术嗅觉和独特的艺术风格拍摄出了超越前辈的电影。他们用自己的电影讲述自己的故事，用自己的方法讲述个人的、新的、非主流的故事。

1967年，阿瑟·佩恩拍摄的《邦尼和克莱德》影片公映，尽管影片中表现的仍是一个英俊潇洒的青年和一个美貌风流的姑娘的爱情故事，但是他们西装革履的外表掩饰不住他们的真实身份：两个手持枪弹、抢劫银行的"江洋大盗"。这是美国电影银幕上首次出现的与传统好莱坞电影人物形象迥然不同的新人物，在影片的结尾，他们被乱枪打死。这样的角色作为社会秩序的破坏者和颠覆者，已经不再是"大团圆的结局"，"最后一分钟的营救"成为"覆灭"。可见，这部影片的成功在于人们接受了对"美国正面形象的巨大否定"，它颠覆了美国电影的强盗片和警匪片的类型模式。而类型片模式的破产之日便是作者电影的生成之时，影片《邦尼和克莱德》标志着美国"新好莱坞"电影的诞生。

（三）"新好莱坞"电影的代表作

"新好莱坞"电影分为两派，一派是以科波拉为首，着重表现人物内心和人物形象刻画，最著名的作品就是《现代启示录》和《教父》系列。另一派以斯皮尔伯格和卢卡斯为首，偏重于利用数字技术来制造电影奇观。

1. 弗朗西斯·福特·科波拉及其作品

弗朗西斯·福特·科波拉是新好莱坞电影创作的中间

分子，曾被传统的人称为美国新浪潮电影的旗手，是一个擅长表现人的孤独与暴力的伟大导演，又是一位多才多艺的艺术家。他曾与1962年拍摄了他的处女作，一部恐怖片《痴呆症》；1967年，拍摄了作为在加利福尼亚大学硕士论文的《他已是小伙子了》，起了人们的注意；1970年他又因《巴顿》一片的编剧而成功，为自己确立了地位；1972年，描写黑手党领袖的强盗片《教父》，因创造了2亿美元的票房而获得美国电影史上空前的记录；1974年关于窃听专家哈里·考尔的《对话》，在声画对比上的精妙处理，使人们看到了"美国新电影中最令人感兴趣的形象"；1979年，《现代启示录》出现，这部影片同前一年出现的迈克·西米诺的《猎鹿人》一起，对人们一直保持沉默的"越南战争"问题发了言。科波拉的电影创作走过了一条辉煌的历程。他从独立制片开始，不仅自己制作影片，还资助别人拍摄影片，卢卡斯的《美国风情录》就是在科波拉的帮助下拍摄的。他雄心勃勃企图要改变旧好莱坞，他曾说"我要为电影艺术赔上一生"。然而，他所获得的巨大成功，使他逐渐地背离了自己，走向了"重磅炸弹"的高成本、重大题材的制作。在新好莱坞时期之后的好莱坞似乎什么也没有改变。

主要代表作有：《教父》（1972）、《窃听大阴谋》（1974）、《教父续集》（1974）、《现代启示录》（1979）、《旧爱新欢》（1982）、《教父》第三集（1990）、《吸血惊情四百年》（1992）、《家有杰克》（1996）、《造雨人》（1997）、《超时空危机》（2001）。

（1）《现代启示录》

在越南战争期间，美军上尉威拉德接到总部的命令，去寻找脱离了美军的科茨上校。科茨曾经有着辉煌的历史，但如今却已陷入疯狂。他在柬埔寨境内建立了一个独立王国，推行着野蛮、血腥、非人的残暴统治，还不时地向美军进行疯狂的近乎妄语的广播宣传。威拉德接到的命令就是找到科茨，并把他带回来或者是杀了他。带着这个命令，威拉德率领一小队士兵沿着湄公河逆流而上，穿越丛林前往柬埔寨。在寻找科茨上校的过程中，威

拉德几乎横穿了整个越南战场。他目睹了种种暴行、恐怖、杀戮与死亡的场景，深深地受到了震憾。在不断的杀戮之中，威拉德也几乎变得疯狂。

最后，历尽艰辛的威拉德一行终于来到了科茨的恐怖王国。他们落入了科茨的手中，受到了严酷的折磨。但这却也使威拉德得以直接面对科茨。科茨本可以杀死威拉德，但他却没有这样做，他借助威拉德的手完成了渴望已久的死亡，

终于从这个疯狂的世界中得以解脱。而威拉德也深深地体会到了人类心中的邪恶与黑暗，体会到了邪恶所引起的疯狂。土著们跪倒在他面前，他实际上已取代了科茨。对这一切感到由衷地厌恶的威拉德拉起同伴，登船离去。科茨的疯狂被制止了，但在整个越南战场上，恐怖与杀戮仍然在疯狂地进行着。

（2）《教父》第一集

1945年夏天，美国本部黑手党科莱昂家族首领，"教父"维托·唐·科莱昂为小女儿康妮举行了盛大的婚礼。"教父"有三个儿子：好色的长子逊尼，懦弱的次子弗雷德和刚从二战战场回来的小儿子迈克。其中逊尼是"教父"的得力助手；而迈克虽然精明能干，却对家族的"事业"没什么兴趣。

"教父"是黑手党首领，常干违法的构当。但同时他也是许多弱小平民的保护神，深得人们爱戴。他还有一个准则就是决不贩毒害人。为此他拒绝了毒枭素洛佐的要求，并因此激化了与纽约其他几个黑手党家族的矛盾。

圣诞前夕，素洛佐劫持了"教父"的大女婿汤姆，并派人暗杀"教父"。"教父"中枪入院。素洛佐要汤姆设法使逊尼同意毒品买卖，重新谈判。逊尼有勇无谋，他发誓报仇，却无计可施。

迈克去医院探望父亲，他发现保镖已被收买，而警方亦和素洛佐串通一气。各家族间的火并一触即发。迈克制定了一个计策诱使素洛佐和警长前来谈判。在一家小餐馆内，迈克用事先藏在厕所内的手枪击毙了素洛佐和警长。迈克逃到了西西里，在那里他娶了美丽的阿波萝妮亚为妻，过着田园诗般的生活。而此时，纽约各个黑手党家族间的仇杀却越来越激烈。逊尼也被康妮的丈夫卡洛出卖，被人打得千疮百孔。"教父"伤愈复出，安排各家族间的和解。听到噩耗的迈克也受到了袭击。被收买的保镖法布里奇奥在迈克的车上装了炸弹。

迈克虽幸免于难，却痛失爱妻。迈克于1951年回到了纽约，并和前女友凯结了婚。

日益衰老的"教父"将家族首领的位置传给了迈克。在"教父"病故之后，迈克开始了酝酿已久的复仇。他派人刺杀了另两个敌对家族的首领，并亲自杀死了谋害他前妻的法布里奇奥。同时他也命人杀死了卡洛，为逊尼报了仇。仇敌尽数剪除。康妮因为丈夫被杀而冲进了家门，疯狂地撕打迈克。迈克冷峻地命人把康妮送进了疯人院。

他已经成了新一代的"教父"——唐·科莱昂。

(3)《教父》第二集

在西西里,少年时代的维托为报父仇,袭击了当地黑手党首领唐·乔奇。在母亲的掩护下,维托得以逃脱,并来到了美国。这已经是1901年的事了,第二代教父回忆起父亲的青年时代,不由得深深感到了创业的艰辛。迈克和妻子凯为儿子托尼举行了圣餐仪式和庆祝活动。但就在当夜,迈克遭到了袭击,凯受了伤。面对接管家族后所遇到的种种困难,迈克又回忆起了父亲唐·维托到美国后的"奋斗"历程。迈克尔一步步进行着复仇。同时他也在不断拓展家族的势力。通过与吉尔参议员勾心斗角的明争暗斗,迈克尔终于又控制住了一家大饭店,并开展了赌博生意。就在迈克尔扩大家族的势力时,一名叫罗斯的黑道人物又闯了进来,企图占领迈克尔的地盘。双方在暗地里展开了较量。迈克尔不满足于在国内

已有的势力,他的手又伸到了古巴。然而革命的爆发却使他的计划受到了严重的挫折。罗斯收买了迈克尔的哥哥弗雷多为他提供情报,企图暗杀迈克尔。但迈克尔也已对罗斯采取了暗杀行动。迈克尔含泪处置了弗雷多,却不禁回忆起当年父子兄弟间其乐融融的情景。迈克尔的不法行为终究为他招来了麻烦。政府展开了对他的调查。迈克尔受到了一系列的指控。然而借助权术,迈克尔又一次转危为安,逃脱了法律的制裁。迈克尔成功地对付了政府的调查,但他的妻子凯却再也受不了这种充满了暴力、暗杀和罪恶的生活。她去做了人工流产,含泪离开了迈克尔。亲人的离去和兄长的背叛使迈克尔深受打击。金钱和权势并未给迈克尔带来幸福。他孤独地坐在湖边的住宅外,茫然地望着远方……

(4)《教父》第三集

时间已经是1979年。迈克尔已经年过七十。政府不断地追查他的罪状,使他萌生了弃恶从善的念头。他向家族提出停开赌场,集中一笔财富做正当生意。

迈克尔的儿子托尼在大学攻读法律,但他却不愿当律师,而酷爱歌剧艺术。迈克尔决定让大哥逊尼的私生子文森特继承家业,当第三代教父。文森特是个很有心计的人。他对迈克尔言听计从,因而很得他的欢心。但他也是个好色之徒。

他一面和女记者幽会,另一面又追求教父的爱女玛丽。但迈克尔不允许文森和他女儿结合,因为黑手党的教规禁止自己人通婚。为此玛丽和父亲之间产生了矛盾。双方疏远了。

为了赎回灵魂,迈克尔晚年想把违法挣来的资产转向欧洲,使其合法化。他通过在梵蒂冈教廷的关系网来实施这一计划。当梵蒂冈银行出现巨额亏空时,迈克尔认为机会来到了。

为了清除最后几个仇敌,迈克尔派了手下到纽约和西西里各地追查。然而,当他和归

来的妻子凯一起观看儿子托尼表演的歌剧时,一场血腥的残杀就发生在他身边。新教皇被刺杀。一群枪手涌入了歌剧院。在枪声大作中,迈克尔死里逃生,但他的爱女却为了掩护他而牺牲。权力使迈克尔登上了辉煌的巅峰,但权力也使迈克尔沉入了罪恶的深渊。他终于走上了穷途末路,在悔恨和绝望中渐渐地离开了这个繁华喧嚣的世界。

2. 斯蒂芬·斯皮尔伯格

斯蒂芬·斯皮尔伯格1947年诞生于俄亥俄州的辛辛那提市,其父是个电子计算机专家,其母是位颇有造诣的古典乐典演奏家。斯皮尔伯格自小便喜欢冒险与幻想,又勤于思考。12岁生日那天,其父送给了他一架袖珍摄影机,这使他对拍电影更为着迷。从加利福尼亚大学毕业后,一次偶然的机会,他去采访了环球公司电视部的总经理并因此于不久以后有幸成了与好莱坞电影制片厂签订长期合同的最年轻的导演。1971年,初出茅庐的斯皮尔伯格仅用十天就导演了他的第一部电视片《决斗》(《Duel》)。这部成本仅为30万美元的片子在欧洲上映时竟为环球公司赚了几百万美元,令圈内人士刮目相看。

生性喜欢幻想的斯皮尔伯格最喜欢拍鲨鱼、太空人和蛇之类的题材。不久,他又指挥着一支庞大的摄制队伍和一条任性的机器鲨鱼拍摄了他的首部巨制《大白鲨》(《Jaws》,1975)。该片令人战栗的场景为好莱坞赢得4亿1000万美元的空前票房收入,让整个电影界目瞪口呆。接着,斯皮尔伯格结合个性,抓住了人们求幻想、求刺激的心理,从1977年开始,陆续执导了和制作了《第三类接触》(1977)、《外星人》(1984)、《回到未来》(1985)和《印第安纳·琼斯》系列(1984)等诸多巨片。这些影片都以充满幻想的故事情节给观众以前所未有的离奇感受,引起了极大的反响。其中以《外星人》为代表的讲述地球上的人们与来自外层空间的生物接触的影片更给了观众以巨大的幻想空间和心理刺激,令斯皮尔伯格在美国几乎家喻户晓。该片使他被提名为奥斯卡奖最佳导演。至此,他那充满幻想的导演风格也已形成。

但是,斯皮尔伯格的创作范围也有局限。他那纯熟高超的表现手法同影片类型单一化的内容之间形成了鲜明的反差。为了拓宽自己的导演路子,他于1985年首次执导了一部传记片《紫色》(《The Colour Purple》)。在这部影片中,斯皮尔伯格抛弃了以前那些轻松愉快

的故事,撷取了得奖小说的精华,真实地反映了一位黑人女性悲苦而倔强的一生。但是,由于种种原因,被提名达十一项的该片在当年的奥斯卡晚会上却未获一奖,这不能不令人深感惋惜。然而,这时尚有点古典主义精神的斯皮尔伯格并不甘心向大众妥协,两年后,他又到中国上海拍摄了内蕴丰厚的《太阳帝国》(1987)。但命运不济,这部被美国影评委员会提名为最佳影片的作品与该年的奥斯卡奖又擦肩而过。

屡遭挫折的斯皮尔伯格并不以此为然,进入 90 年代,他更是马不停蹄,举措惊人。1991 年,他拍了影片《胡克船长》,获得成功。1993 年,他更是用近 6 亿美元的巨额成本制作了《侏罗纪公园》。这部梦幻式的影片创造了一个神奇的恐龙世界并迅速在全美掀起了一场史无前例的恐龙热,并波及到日本、欧洲和东南亚。首映至今,该片已创利近十亿美元,突破了《外星人》创下的最高纪录。而更令惊奇的是,数月之后,他又推出一部与《侏罗纪公园》风格迥异的写实抒情的人文黑白片《辛德勒名单》(1993)。在该片中,流淌着犹太血液的斯皮尔伯格用史诗般的镜头把50年前二次大战中德国纳粹屠杀600万犹太人的惨剧搬上了银幕。斯皮尔伯格明知冷肃的题材、沉重的主题不被票房看好,但敢于冒险的他却抛弃了最拿手的玩意儿——电影特技,而采用了黑白底片与手提式摄影机。终于,斯皮尔伯格战胜了挑战,他以深沉的激情拍出了影片的真实感、历史感与人道主义襟怀,影片不仅赢得了高票房,还与《侏罗纪公园》一起,真正实现了他追求已求的奥斯卡之梦。此后,斯皮尔伯格又于 1994 年拍摄了影片《The Flintstones》,亦广受好评。最后,他又再度创建了一个恐龙公园,隆重推出了他的又一力作,《侏罗纪公园》的续集《失落的世界》(1997),其栩栩如生的画面镜头令观众有身临其境之感,而它宏大的场面和刺激的情境更是让观众心潮澎湃,叹为观止。1998 年,斯皮尔伯格又沉下心来,拍摄了另一部描写 100 多年前黑人命运的史诗片《勇者无惧》。

主要作品:《大白鲨》(1975)、《第三类接触》(1977)、《紫色》(1985)、《太阳帝国》(1987)、《胡克船长》(1991)、《侏罗纪公园》(1993)、《辛德勒名单》(1993)、《勇者无惧》(1998)、《拯救大兵瑞恩》(1998)、《少数派报告》(2001)、《逍遥法外》(2002)。

(1)《大白鲨》

善化镇是个偏僻的海滨小镇,但一到夏季,这里就变得热闹万分,人们都来到这里的浴场度假消闲。现在,旅游旺季又快到了,然而,不祥的事却开始笼罩了小镇。一对青年男女去游泳,然而女的却没有再上岸。第二天,巡警发现了她支离破碎的尸体。这是一只鲨鱼的杰作。警察局长马丁下令封闭海滨浴场。但是市长哈瑞却不同意这么做,因为这必然导致今年夏季的收入锐减。他要求不扩大事态,只招集一批人去捕杀鲨鱼。

得到通知的海洋生物学家布朗来到了镇上,他对市长的作法十分不满。在看到尸体和解剖后,他发现这次出现的不是普通的鲨鱼,而是一条巨大的十分罕见的大白鲨。捕鱼的人很快捉到了一条鲨鱼,哈瑞认为大功告成,但布朗知道这并不是那条杀人的大白鲨,它比之太小了。果然,开放的海滨浴场受到它的袭击,又有两人死于非命,哈瑞一筹莫展。

第二章 世界电影发展史

小镇上出名的捕鱼能手昆特自愿去捕杀这条大白鲨,他不需帮手,不要政府资助,一意只身前往。但马丁与布朗终于说服了他,三人一同出海捕猎杀人鲨。到了远海,抛下水中的肉发出的血腥终于将它引来了,三人将浮桶系上鱼枪刺入它身上,不让它沉下深海。不料,这条鲨鱼的庞大超过了三人的想象,它居然带着四只桶挣脱了控制,沉到水面之下。布朗决定坐在铁笼中到水下去捕捉它,但失败了。鲨鱼开始攻击渔船,它将船撞破,不论什么东西它都吞下肚中,昆特也不幸丧生鱼腹。

马丁爬到了仅露出水面的桅杆架上,最终用枪击中了鲨鱼口中的氧气罐,爆炸将大白鲨炸成两半。布朗并未死在海中,劫后余生的二人一同离开了这凶险的海区。

(2)《辛德勒名单》

1939年9月,德军进驻波兰,下令重新安顿犹太人的户口。德商辛德勒值此战乱,一方面逢迎德军各级军官,另一方面则低价引进犹太劳工到他的工厂,辛德勒藉此机大发战争财。德军司令阿蒙生性残暴,以枪杀劳工为乐,整个占领区如同炼狱,辛德勒的工人却在厂内得以偷生。随着德军迫害犹太人的行动变本加厉,辛德勒对纳粹愈发不满。他不断行贿阿蒙,开出需要的犹太工人名单,买进工厂加以保护,直至倾其所有,开列出越来越长的辛德勒名单……

德国投机商人辛德勒1908年出生于现捷克境内的摩拉维亚。二战初期是个国会党党员。他好女色、会享受,是当地有名的纳粹分子中的坚定分子。他很善于利用与冲锋队头目的关系攫取最大资本。在被占领的波兰,犹太人是最便宜的劳工,因此这位精明的发战争财的辛德勒在他新创办的搪瓷厂只雇用纽伦堡种族法中规定的牺牲者。这些人得到搪瓷厂的一份工作,因此也就

得到暂时的安全,没有受到杀人机器的肆虐,辛德勒的工厂成了犹太人的避难所。在他那儿工作的人都受到从事重要战争产品工作的保护:搪瓷厂给前线部队供应餐具和子弹。

到了1943年,克拉科夫犹太人居住区遭受到的残酷血洗,使辛德勒对纳粹的最后一点幻想破灭了。他早就知道德国人建造的火葬场及煤气室,早就听说,浴室和蒸气室的喷头上流出的不是水,而是毒气。从那时起,辛德勒只有一个想法:尽可能更多地保护犹太人免受奥斯威辛的死亡。他制定了一份声称他的工厂正常运转所"必需"的工人名单,通过贿赂纳粹官员,使这批犹太人得以幸存下来。他越来越受到违反种族法的怀疑,但他每次都很机智地躲过了纳粹的迫害。他仍一如既往地不惜冒生命危险营救犹太人。当运输他所需要女工的一列火车因差错开到奥斯威辛—比尔肯利时,他破费了一大笔财产把这些女工又追回到了他的工厂。

不久,苏联红军来到了克拉科夫市,向在辛德勒工厂里干活幸存的犹太人宣布:战争结束了。下大雪的一天晚上,辛德勒向工人们告别,获救的1000多名犹太人为他送行,他们把一份自动发起签名的证词交给了他,以证明他并非战犯。同时,他们用敲掉自己的金牙和私藏下来的金首饰,把它打制成一枚金戒指,赠送给辛德勒。戒指上镌刻着一句犹太人的名言:"救人一命等于救全人类"。

辛德勒忍不住流下眼泪。他为自己还有一颗金牙而懊悔,因为这样一颗如果将它卖掉的话至少可以多救出一个人。辛德勒为他的救赎行动已竭尽自己一切所能。他在战争期间积攒的全部钱财,都用来挽救犹太人的生命……

(3)《失落的世界》

高个子数学专家杰夫高布伦,重回培养过恐龙的桑纳岛。此时,恐龙再度现身的消息吸引了国际遗传公司的注意,组织了一群专家重回岛上考察。而另一批捕猎队则准备将恐龙捕

捉到之后送到美国本土的圣地牙哥公园展出。两帮人马在岛上相遇，遭到逃出铁箱的大群恐龙追杀。

（4）《少数派报告》

在2054年的华盛顿，人类的司法审判制度已经"进化"到了在犯罪发生之前已能预知犯罪并逮捕将要犯罪的罪犯的地步！这种"预知犯罪"的能力得益于一种"心理科技"的发展，比如电脑具备了显示人类最隐秘的思想的能力。一位华盛顿特区的警官让-安德顿一直以这种心理科技为法律武器逮捕犯人，从未质疑过这种制度，但有一天他突然被当成"将要犯罪"的犯人被通缉！猎手突然变成猎物，安德顿惟有一边逃亡一边寻找自己无罪的证据……

在乔恩亡命奔逃的过程中，他知得政府用来预测感知犯罪意向的是三台具有人脑智能思维方式的超级电脑"法官"，一个人的罪名最终是否成立，其决定权不再是落在人数众多的陪审团手中，而仅仅是由这三位"法官"来判断被告的生死。当其中的两位"法官"认定罪名成立，而另一位"法官"却持相反分歧意见时，如果最后这位"法官"（也就是"Minority"——少数派）的判断才是正确的，那么这名"法官"的意见就被称为"少数派报告"。

对乔恩罪名的宣判，三位"法官"就出现了分歧，其中一位认定他是无罪的，那么在众多精干探员的追逐下早已精疲力竭的乔恩，到底能否利用这份"少数派报告"来证明自己的清白呢？

（四）新好莱坞时期类型电影的新趋向

1．新黑色电影

所谓新黑色电影的主要导演之一是顿·西格尔。他的《麦迪根》（1968）是新黑色电影的典型。影片以现实生活为背景描写一个意志坚强的侦探，他的周围全是可鄙的黑社会人物，一个充满污秽、性、裸体和残暴色情狂的世界。他运用异类的音乐、变焦镜头、摇镜头，简洁的对话来加快影片的节奏，更增加新黑色电影的力量。西格尔的《肮脏的哈利》（1971）描写旧金山警察局追踪企图将整个城市投入恐怖之中的罪犯的故事。一个有心理问题的警察执意要去谋杀一个杀人犯。实际上，被追索的罪犯是警察人格的一个延伸而已。《麦迪根》也同样表达了这一主题。新黑色电影中还有罗曼·波兰斯基的《中国城》（1974），它是40年代黑色电影的一个发展。是当代新黑色电影的杰作之一。导演在情节中布下一个又一个陷阱，极为引人入胜。《中国城》中的杰克·吉特是早期私人侦探菲利浦·马洛的翻版。他受雇于一位神秘的寡妇麦尔雷夫人以解开她丈夫死亡的谜。在侦探过程中，吉特发现整个城市政府都已腐败，但却不得不保持沉默。电影有一种怀疑主义的倾向，对美国社会有一定的针砭。它描写在被镣铐的人们中尚存有正义和诚实，而政府却腐败不堪，屈从于金钱的力量，有钱有势的人们恣意妄为。这部电影是对美国社会道德的一个讽刺。迪克·里查德的《再见，亲爱的》（1976）背景是令人眼花缭乱的洛杉矶夜生活。主人公面对腐败社会的挑战，追踪一位少女。此影片也是新黑色电影杰作之一，叙事出色，视觉细节极为精

当。以塞尔乔·莱昂内执导的《美国往事》(1984) 为例。描写纽约街头犯罪的电影仍具有社会批评意义在这部影片中得到了体现。马克斯·贝利部长从前曾经是纽约街头的小混混儿：这是纽约犹太区的街头，总有成群结伙的小痞子在游荡……说干就干。只因卖报纸的没向他们交"保护费"，他们就要给他一个警告，用喷水枪喷了汽油，将那报摊一把火烧了。

罗伯特·本顿执导的《深夜节目》描写马戈雇用一位私人侦探伊拉·韦尔斯追寻她丢失的一只猫。这电影使人想起钱德勒的侦探故事。马丁·斯科塞斯的《出租车司机》(1976) 是 70 年代最好的黑色电影类型作品。罗伯特·德·尼洛很好地饰演了那绝望的被折磨得痛苦不堪的主人公。电影对造成他痛苦的美国社会作了深入的剖析。

《出租车司机》讲述的是：刚从越南战场归来的特拉维斯无法适应纽约的夜晚，于是开始干上出租汽车司机这行。他每天从早到晚地在纽约的各条大街小巷上行驶，目睹着这个城市的肮脏和人们的罪恶。孤独的生活使他越发空虚，除了工作，他只有依靠色情影片来打发无法入睡的时间。

正在特拉维斯百无聊赖的时候，一位名叫贝茜的姑娘步入他的眼帘。在他看来，贝茜与众不同，简直就是天使的化身。贝茜是总统候选人帕兰坦的竞选中心的工作人员，特拉维斯为了接近她便到中心去做义工，并请求贝茜与他交往。但由于两人之间差距过大，特拉维斯的感情很快以失败告终。

经历失恋痛苦的特拉维斯感到了失落和迷茫。在继续着自己苦闷无聊的生活的同时，他决定用行动来证明自己的意义。特拉维斯从黑市商人手中买枪，并开始努力锻炼。在准备刺杀帕兰坦的过程中，他又遇到了雏妓易兹，并决定帮她逃离淫窝。当未能刺杀帕兰坦之后，特拉维斯来到易兹所处的妓院，将老鸨、房东以及嫖客一一打死，自己也身受重伤。在媒体的宣传下，原本准备一死了之的特拉维斯却成了拯救雏妓的英雄，他的事迹成为纽约的新闻。痊愈后的一天，特拉维斯发现贝茜走进他的出租汽车，但这次他拒绝了贝茜的好感，像以往一样消失在纽约灯红酒绿的街头。

《出租汽车司机》是斯科西斯最具里程碑意义的一部作品，抛弃它所获得的众多荣誉不说，影片所蕴涵的现实意义和深刻思想足以被列为世界百年电影中的极品。《出租汽车司机》的故事发生在越战结束后的纽约，这是美国上下颇为尴尬迷茫的时期，越战的失利使得很多普通人开始对国家政治和"美国精神"产生怀疑。人们无法彼此信任，社会的隔膜逐渐明显。而在纽约这座以繁华著称的大都市里，孤独和空虚更显著地笼罩着以"现代"标明的每一个个体。电影的主人公特拉维斯，一个越战的参加者，一个来自异乡的过客，

在这座城市中就显得格外困惑与悲凉。工作使特拉维斯每天都经历着纽约的堕落，在他眼中，城市里的暗娼、吸毒者、黑社会都如同道边成堆的垃圾一样，污浊不堪，但对此他也只能像大多数人一样采取麻木不仁的态度，平淡地延续乏味的生活。尽管目睹着纽约的一切罪恶，寂寞的特拉维斯还是渴望着被它接纳，并从中寻觅到真诚的友谊和异性的爱情，但现实一再的拒绝却使他只能在心灵的荒漠中继续孤独地行走。在屡次遭受打击之后，特拉维斯开始决定向社会复仇，但他的行动却没有明确的目标。无论是刺杀总统候选人，还是解救雏妓易兹，他都只是为了拯救自己空虚脆弱的灵魂。而最后特拉维斯血洗妓院的行为与其说是骑士精神的体现，不如看成对纽约罪恶的一种暴力形式的救赎。

历经了五十年代朦胧式的无奈，六十年代宣泄式的反叛，七十年代的美国青年已经厌倦了流浪的孤途。在孤独与迷茫中，他们开始寻求灵魂的回归之路：回归主流社会。马丁·斯科西斯的《出租车司机》塑造的正是这样一条回归之路，还有那在路尽头死去的独语者。

新黑色电影中主人公往往生活在一个错误百出的社会之中，在这社会中，法律听命于金钱和威势。大街上到处潜伏危险，草菅人命。主人公往往是十分敏感的，身体强壮，既是英雄又是受害者，爱人又被人爱，既追踪别人又被别人追踪。电影中充满了心理有问题的人，性欲倒错的人。黑色电影以暴力来掩饰战后美国隐藏的恐惧感和紧张感。

2. 新好莱坞电影时期的战争片

美国拍摄了一批全景式战争电影，并且往往是联合多个国家共同拍摄，其代表作是《最长的一天》、《虎！虎！虎！》等。美国全景式战争电影交代战争的政治、经济、军事原因，描绘了整个战争的进程，刻画出数以百计的人物形象，展现了战场上各个局部战斗的情景。美国电影更加注重人物性格的塑造，注重情节的编织和细节的营造，注重视觉奇观的呈现，如潜艇战、空袭战、空降战等。

美国也有一批规模相对较小、表现具体战役进程的战争电影，如《东京上空三十秒》、《不列颠战役》、《中途岛大海战》、《雷马根桥》、《细细的红线》、《珍珠港》等。《东京上空三十秒》描写了偷袭珍珠港后美国海军航空兵在杜立德准将率领下奔袭轰炸东京的壮举；《不列颠战役》描写了战争初期盟军在英国抵抗德国空军的大空战；《中途岛大海战》再现了中途岛大海战的过程，尼米兹、斯普鲁恩斯、麦克拉斯基、山本五十六、南云忠一齐登场；《雷马根桥》讲述的是西线大反攻中美军抢占莱茵河上雷马根大桥的血战；《细细的红线》描写的是二战中著名的瓜达尔卡纳尔大血战中美军突击队的艰难战斗；《珍珠港》将偷袭珍珠港战役中美军两名英雄飞行员的壮举加工、放大，是麦克尔·贝银幕神话的一次再现。

美国的人物性战争电影有《约克军士》、《斯巴达克斯》、《熙德》、《巴顿将军》、《勇敢的心》等，其中斯巴达克斯、熙德、华莱士是著名历史人物，而神枪手约克军士和传奇名将巴顿将军是美国军队中的英雄。

美国的事件性战争电影为数众多。在西部片中，也有一部分表现历史上真实战斗的影片可以归入此类，如《红河》、《阿拉莫》等。

具有人文色彩的影片大多改编自文学作品，如埃里希·雷马克的《西线无战事》、海明威的《丧钟为谁而鸣》、彼埃尔·博尔的《桂河大桥》、约瑟夫·康拉德的《黑暗之心》，分别被改编为《西线无战事》、《战地钟声》、《桂河大桥》、《战争启示录》。文学家的思想深度为电影注入了思想。其他具有一定思想意义的影片有《全金属外壳》、《野战排》、《光荣》和《拯救大兵瑞恩》。库布里克的《全金属外壳》和奥利弗·斯通的《野战排》深切地反思了战争的本质，《光荣》表现了美军历史上第一个黑人步兵团第54团在南北战争期间光荣的战斗历程，斯皮尔伯格的《拯救大兵瑞恩》具有了真正的人道主义的意味。事实上，这样的电影在美国电影中并不多见。

血腥疯狂的暴力战争片当属《越南大战》、《汉堡包高地》、《黑鹰坠落》、《我们曾是战士》等。这些影片基本上都是靠血腥暴力换取票房的影片。

表现专门兵种的影片有《翼》、《孟菲斯美女号》、《壮志凌云》和《U571》等。《翼》是表现美国空军早期业绩的默片，《孟菲斯美女号》表现了二战中空军机组的战斗故事，《壮志凌云》表现的是美国海军航空兵的传奇浪漫故事，甚至就是美军的一部招兵片；《U571》表现的是美国海军，电影中的情节和历史事实的出入招致了大量国家的抗议。

美国战争电影注重捕捉具有真实性的战争历史事件，集中笔墨，重新结构，刻画人性，营造细节，大胆发挥，突出主体形象，揉和英雄主义的叙事、激烈的动作场面、复杂的视听语言技巧和男女明星，制造波澜起伏的气氛节奏，营造强烈的视觉冲击力，按照类型电影的规律结构影片。在人物关系上注重选择、排布主要人物，挖掘主要人物之间使命、性格间的冲突，让不断出现的战斗危机随时成为情节推进的催化剂，通过战争场面和情感关系调动观众潜在的对战友、竞争、生存、忠诚、规则的心理诉求，完成最终的视听消费。美国电影擅长将平铺直叙的神圣化理念转化为容易被观众理解、接受的世俗化的情感和行动，通过具体人物的情感和行动引发观众的共鸣，最终巧妙地完成神圣化理念的主题讲述。美国电影在创作理念上具有自由性，并不忌讳拿自己人出丑或者爆露自己人的弱点，反倒因为亲民的立场赢取了观众对真实性的认可。

美国军事电影也是电影科技的实验场，反过来，电影拍摄的要求也促进了电影科技的进步。军事电影是新科技的第一演练场，新科技能够在完备的电影机器中迅速形成生产力，这也是美国电影值得借鉴的经验。

从70年代到80年代的过渡时期，新好莱坞完成了自己的使命。近10年的时间，美国每年生产200部左右的影片，电影与电视争夺观众的竞争已达到平衡。电影保持着10～12亿的观众，并且有了自己的越来越广阔的海外市场。据1993年的统计，美国电影国内票房收入达52亿，发行收入26亿。视听产品的贸易顺差仅次于飞机制造出口业，为美国第二大行业。在全年世界银幕上上座率最高的100部影片中美国影片占88部。这其中，类型电影为了获得观众的青睐，也在表现主题、技术手法、艺术风格等方面有了新的发展。

第三节 苏俄电影发展史

一、苏联早期电影

从1908年德朗克夫拍摄出第一部影片《斯捷潘·拉辛》起，一直到1917年的二月革命爆发，苏联电影都没有能够发展出什么规模，也少有杰作可资一论。革命爆发之后，早期的一些电影工作者因为战争的原因而流亡国外，苏联本土的电影生产更加衰败。刚刚产生的苏联政权也没有可能立即使电影事业繁荣起来。苏联电影诞生于1919年8月27日，这一天列宁签署了一项法令，将旧俄的电影企业收归国有。这位第一个社会主义国家的领袖宣布，苏维埃政府要将沙皇苏联的电影企业全部收归国有。而1922年的号召则成为苏联电影迅速崛起的兴奋剂。在这一年年初，列宁发布了一个"列宁比率"，认为电影节目中的娱乐和教育成分应该平衡，并号召电影界积极创作，因为"在所有的艺术中，电影对于我们来说是最重要的"。列宁的号召成为苏联电影的行动纲领。

制片厂开始恢复生产。战前的技术家和艺术家又重新聚集在一起。在他们的共同努力之下，完成了一部巨大的作品《阿艾里塔》，这部影片由普洛塔占诺夫导演，在"构成主义"式的奇特布景中拍成。但未来的苏联电影已在一些由政府支持的、青年人所组成的先锋派团体中逐渐形成，其中有库里肖夫的"实验工作室"，吉加·维尔托夫组织的、最早出现的"电影眼睛派"。

（一）库里肖夫效应

1. 库里肖夫

库里肖夫是一个构成主义者，构成主义者的创作目的是要建立一种科学的艺术观，他们重视技术和科学，强调理性，反对个人主义和神秘主义，他们拒绝把自己作为一名艺术家来看待，而是要把自己当成一名艺术工程师。他们提倡"制作群"和"实验研究室"，提出以集体的力量进行创作。库里肖夫在十月革命前就开始了电影工作，建立了"实验工作室"，代表作品有《西方先生在布尔什维克国家里的奇遇》、《遵守法律》等；代表理论有"库里肖夫效应"和"电影模特儿"。

2. 库里肖夫效应

苏联电影导演列夫·库里肖夫通过镜头剪接所作的一项实验，该实验实际上是由普多夫金具体操作的。库里肖夫为了弄清楚蒙太奇的并列作用，给俄国著名演员莫兹尤辛拍了一个毫无表情的特写镜头，剪为三段，分别接在一碗汤、一个正在做游戏的孩子和一具老妇人的尸体的镜头之前，结果观众在观看过程中却似乎发现了莫兹尤辛的情绪变化——分别对应着饥饿、喜悦和忧伤。库里肖夫由此看到了蒙太奇构成的可能性、合理性和心理基础，并创立了"电影模特儿"等理论。他得出的结论是，造成电影情绪反应的并不是单个镜头的内容，而是几个画面之间的并列；单个镜头只不过是素材，只有蒙太奇的创作才成为电影艺术。他提出了积极的创作纲领：影片的结构基础不是来自现实素材，而是来自空

间结构和蒙太奇。

（二）苏联蒙太奇学派

1. 蒙太奇理论

主要指早期电影中以维尔托夫、库里肖夫、爱森斯坦、普多夫金等人为代表的蒙太奇理论。通称的蒙太奇理论并不能囊括所有对蒙太奇问题的看法。西方的格里菲斯、卓别林、雷纳·克莱尔、费里尼、爱因汉姆、米特里等，苏联的杜甫仁科、瓦西里耶夫兄弟、柯静采夫、尤特凯维奇、罗姆、格拉西莫夫等，都曾对蒙太奇的问题做出各自的解释。但苏联学派对蒙太奇的看法有一定的继承性，即便早期阶段也经历了一定的发展过程。

苏联电影理论界比较普遍的看法是：蒙太奇不仅是将各个拍摄下来的片段加以联接使观众对连续发展着的动作获得完整印象的表现手段，而且是将各种现象的隐蔽的内在联系变成明显可见、不言自明的最重要的艺术方法。

2. 苏联蒙太奇学派

20世纪20年代，以爱森斯坦、普多夫金、维尔托夫、库里肖夫等为代表的一批人，受到革命斗争现实的鼓舞，力求探索新的电影表现手段来表现新的革命内容，他们将实验的重点放在蒙太奇的运用上。库里肖夫和爱森斯坦强调两个不同镜头的对立或撞击会产生新的质、新的思想涵义，这是他们对蒙太奇理论做出的重要贡献，他们代表性的理论分别是"库里肖夫效应"和"杂耍蒙太奇"。其他人诸如普多夫金发展了叙事蒙太奇、维尔托夫创建了"电影眼睛派"，这批人是20年代苏联先锋主义电影美学探索的中间力量，在蒙太奇理论的创建和运用上贡献卓著，因此被称为苏联蒙太奇学派，他们的理论研究和拍片实践构成了苏联电影学派的第一个阶段。20年代末30年代初，由于爱森斯坦等人的极端的蒙太奇探索受到批判，苏联蒙太奇学派开始转向社会主义现实主义创作。

3. 蒙太奇理论大师——爱森斯坦

爱森斯坦，苏联电影导演，电影艺术理论家、教育家。俄罗斯联邦共和国功勋艺术家，艺术学博士、教授。生于里加，卒于莫斯科。1922年，在《左翼艺术战线》杂志上发表了第一篇纲领性的美学宣言《杂耍蒙太奇》，引起了长期的争论，并对整个电影艺术的发展产生了深远的影响。爱森斯坦在1924年转入电影界，导演的第一部影片《罢工》被《真理报》看作是"第一部真正无产阶级的影片"。1925年导演的《战舰波将金号》在1958年布鲁塞尔国际电影节上被评为电影问世以来12部最佳影片之首。1932年，他去墨西哥拍摄了纵贯墨西哥2000年历史的史诗片《墨西哥万岁》，在1979年的莫斯科国际电影节上获荣誉金质奖。1938年他拍摄了《亚历山大·聂夫斯基》，其中冰湖大战一场成为世界电影史上的经典之作。《伊凡雷帝》是他导演的最后一部影片，它成为世界电影的高峰之一，并对电影艺术的发展做出了巨大贡献。爱森斯坦的电影理论，在影片的总体结构、蒙太奇、声画框架、单镜头画面的结构、色彩以及电影史等领域，都进行了多方面的开创性的研究。此外，他关于艺术激情的本质、艺术方法、接受心理学等方面的著作，也在他的理论遗产中占据特殊重要的地位。世界各国的电影界都对他的艺术理论相当重视。他对蒙太奇电影理论进行

的深入探索和研究，为形成较为完整的蒙太奇理论做出了极大的贡献。

爱森斯坦的蒙太奇理论体系的形成分为四个时期。

（1）"杂耍蒙太奇"时期（1920—1923）

"杂耍蒙太奇"是爱森斯坦于20年代初在戏剧和电影创作实践中采用并在理论上提出的一种结构演出的方法，即选择具有强烈感染力的手段加以适当的组合，以影响观众的情绪，使观众接受作者的思想结论。

爱森斯坦在参加电影工作以前就发表了《杂耍蒙太奇》一文。提出的核心观点即杂耍蒙太奇。文章中谈到："杂耍是戏剧中每一个特别刺激人的瞬间，即戏剧中能够促使观众足以影响其感官上或心理上的感受的那些因素，也就是能够保证和精确地预计到如果安排在整体的恰当次序中就会引起某种感情上震动的每一因素，它们是能够用来使最终的思想结论显示出来的唯一手段。"他进一步指出："不是静止地'反映'一个事件，不是使活动的一切可能性处于这一事情曲合乎逻辑的表现的限度以内，而是跃进到一个新的阶段：把任意选择的（在既定结构和把起作用的表演联结在一起的主题环节的范围内的）、那些独立的杂耍表演自由地组成蒙太奇，也就是说，一切都从某些最后的主题效果的立场出发来进行合成，这就是杂耍蒙太奇。"而在他的影片创作中，爱森斯坦认为，电影可以通过富于感染力的镜头对列，直接把思想传达给观众，他认为不必先有完整的文学剧本作为基础，也否定专业演员的表演。他在创作中运用"杂耍蒙太奇"的理论，但实际上，只有《战舰波将金号》是成功的，其他作品都不同程度遭到失败。

（2）理性蒙太奇（理性电影）时期（1924—1929）

"理性蒙太奇"是爱森斯坦在1927年拍摄影片《十月》时使用的一个术语，该理论强调通过画面内部的造型安排，使观众将一定的视觉形象变成一种理性认识。该理论认为，两个镜头之和会产生一种新的概念，因为两个镜头对列及其内在冲突会产生对所描绘事物进行思想评价的契机。该理论主张以镜头蒙太奇对列以表现某种抽象概念，代替艺术形象。如《战舰波将金号》的3个石狮子，《十月》中亚历山大三世的雕像从基位上倒落下来，象征着沙皇专制的覆灭，而当临时政府走上沙皇制度的老路时，亚历山大三世的雕像又重新竖立回基位上（运用倒放的方法）以表现反动势力的反扑等，都是作为"理性蒙太奇"的运用的典型例子。镜头在这里成为某种符号或象形文字，而当它们组合起来时便产生某种概念，从而代替艺术形象。

他在1929年发表的《前景》一文中提出，应当用理性电影消除"逻辑语言"同"形象语言"的分离状态，而用辩证的电影的语言，用电影隐喻将它们综合起来。他认为，只有这样的"理性电影"才能成为"未来共产主义时代的一部分"。不久，他又在《在单镜头画面之外》（1929）一文中，为"单镜头画面—符号"的原理和"理性蒙太奇"细胞的理论奠定了基础。在这里，爱森斯坦详细论述了两个镜头之和会产生一种新的概念的观点。基于理性电影可以把理性的命题搬上银幕的思想，爱森斯坦一直想把马克思的《资本论》搬上银幕。

后来，爱森斯坦在进一步深入地观察和考察了逻辑的和情感的、共性的和个性的辩证统一关系以后，他又将一些充满活力的因素注入到理性电影中去。在 1930 年写的电影剧本《美国的悲剧》中，便使用了内心独白，用理性电影的原则深入挖掘了主人公的内心活动。

爱森斯坦的理性电影理论对 20 年代苏联的电影创作，如普多夫金的《母亲》（1926）、《圣彼得堡的末日》（1927）、杜甫仁科的《兵工厂》（1929）等都有所影响。这一理论从 20 年代起一直存在争议，今天它愈来愈受到世界电影理论家们，特别是爱森斯坦的研究家们的重视，并成为他们的研究课题。

（3）蒙太奇类型学——多声部蒙太奇体系时期（1929—1939）

此期拍摄的作品包括《墨西哥万岁》、《白静草原》、《亚历山大·涅夫斯基》。爱森斯坦相继提出了节奏蒙太奇、复调蒙太奇、声画蒙太奇、镜头内部蒙太奇等问题，在理论上大大修正补充了早期的蒙太奇思想，最著名的代表作为《蒙太奇 1938》。并在创作中实践了"情绪剧本"理论。

"情绪剧本"理论是 20 世纪 30 年代由爱森斯坦提出并由部分剧作家付诸实践的一种电影剧作理论。该理论认为不需要戏剧冲突和戏剧结构，只要提供一连串诱发导演情绪的刺激物。因此，这种剧本虽然也有一些简单的情节，但一般是用一种浮夸的词句描写一些互不连贯的场景。代表作家是苏联的拉热谢夫斯基，他的代表作品有《普通事件》（普多夫金导演）、《白静草原》（爱森斯坦导演）等。苏联评论界认为这些影片都是失败之作。但"情绪剧本"作为探索新的形象性以及向文学靠拢的一种倾向，在电影剧作发展史上占有一定的位置。

（4）提出作为电影总体的影片结构理论，提出电影创作方法论的时期（1938—1948）

此期拍摄的作品包括《伊凡雷帝》（一、二、三集）。

4. 影史瑰宝——《战舰波将金号》

影片为纪念 1905 年苏联革命 20 周年而摄制，1925 年，前苏联权力机构根据最高领导人列宁"文艺为革命服务"的指示，指派当时年轻导演爱森斯坦拍摄一部能鼓舞群众斗志的革命电影，一部描写沙皇时代水兵哗变的历史片《战舰波将金号》勇猛驶出海面。由尼娜·阿卡疆诺娃编写的这个剧本，原是一部较全面地表现 1905 年的那一场流产革命斗争的作品，而波将金号起义只不过是全剧中的八个插曲之一。爱森斯坦在接受了这个创作任务之后亲临敖德萨，他被那里的环境气氛所感染，特别是被"敖德萨台阶"唤起了创作灵感，他便重新构思，发展了颂扬 1905 年水兵起义的部分，这就是我们所看到的《战舰波将金号》。不甘平庸的爱森斯坦并没有局限于公式化的传统教条主义结构和叙事，大刀阔斧对剧本进行改编和重新整合，借机展示了自己一套全新的电影"蒙太奇"理论。《战舰波将金号》所带来的独特蒙太奇理念，开拓并影响了日后电影理论及发展的方向，该片更被公认为影史上一部"具有极高审美价值的伟大作品"。

影片《战舰波将金号》描写的是 1905 年俄国革命中的一个真实事件。当时，广大工农对沙皇专制统治的不满和反抗日益强烈，罢工浪潮遍及全国。

1月9日——历史上著名的"血的星期日",沙皇政府血腥镇压和平示威群众,更加激怒了全国人民。人民的革命情绪也传到了黑海水兵中间。沙皇军官对他们的无理欺凌使他们早已忍无可忍。

一天,停泊在敖德萨港口外的波将金号战舰上的水兵发现给他们做汤吃的肉全是些长满了蛆的臭肉,于是同军官争吵起来,并以拒绝进餐表示抗议。舰长把全体水兵集合在甲板上,命令惩戒队枪杀敢于反抗的水兵。

惩戒队员拒不向自己的弟兄开枪,军官吉列洛夫斯基暴跳如雷。在千钧一发的时刻,水兵瓦库林楚克登上炮塔,振臂一呼,水兵们纷起响应,把军官打得落花流水。水兵们占领了战舰,升起了革命的红旗,战舰波将金号宣布起义了。

可是,瓦库林楚克却被吉列洛夫斯基开枪打死。他的遗体停放在敖德萨港口,市民们前来凭吊,并送来食物,支援水兵们的革命行动。沙皇当局调来大批军队镇压革命,军队排成整齐的队列从码头的台阶走下来,向手无寸铁的市民开枪。

台阶上遍地是无辜百姓的尸体,血流成河,一个失去婴儿的母亲悲痛得疯了。起义的战舰怒吼了,向敌人开炮。沙皇又调来黑海舰队的十二艘军舰镇压起义。起义士兵们登上甲板,做好一切准备,意气风发,严阵以待,迎接更大的战斗。

奇迹出现了,被派来执行任务的军舰上的水兵拒绝向同伴们开炮。战舰波将金号以威武胜利的姿态迎着其他军舰开去,穿过军舰列队,离开港口,驶向公海,船上飘扬着象征革命不可战胜的红旗。

《战舰波将金号》片长74分钟,由1346个镜头组合而成,具有史诗般的规模,主题重大,冲突鲜明,结构严谨。共分五个部分:人与蛆,镇压与反抗,哀悼与抗议,敖德萨阶梯,与舰队相遇。每一节并不是孤立地存在,而是根据由低潮到高潮进行有机过渡和联系,中间更设有稍为平静的二、四节间"桥梁段落"——哀悼与抗议,该节为后面两节的高潮做出适当的铺垫和准备,全片一气呵成,精彩紧凑,完美震撼。

影片丰富的蒙太奇手法和准确恰当的节奏使这部史诗片充满激情。敖德萨阶梯大屠杀

一段不仅气势磅礴,而且蒙太奇切换充分体现了惊心动魄的场面和感情的起伏。有人说如果这部影片是电影史上的经典之作,那么敖德萨阶梯则是经典中的经典。爱森斯坦在这里倾注了自己对蒙太奇理论的全新理解和完美诠释,"杂耍蒙太奇"被他发挥得炉火纯青。随着故事正题(起义的人们)和反题(军警的到来)的冲突,合题(水兵的反击)的反应,各种运动冲突全面展开:人体和机械,个体与整体,混乱与整齐,向下与向上,全景与特写,构成了一幕一幕极强的视觉冲击效果,随着不断加快的运动节奏,冲击力越发增强,凸显矛盾冲突的加剧激化和血腥震撼!

节奏的缓急交错、以局部代替整体、实际时间的扩展等被日后不少影人奉为圣典。而其中敖德萨阶梯"婴儿车滑落"场面,是爱森斯坦在激烈冲突中绝妙的神来一笔——不断切换加快速度下滑的婴儿车镜头把恐怖屠杀推向高潮。而实际时间只需2、3分钟便可走完的敖德萨阶梯,被队列的军警用了超过10分种才走完——实际时间被完美地扩展为美学上合理的影片时间,虽然这种夸张的手法违背了现实逻辑,但"屠杀在无休止地进行着"的意念骤然加强,电影的魅力与优势尽现。

影片中颇得国内影界欢心的"隐寓蒙太奇"经典片段还包括"敖德萨剧院的醒狮"和染色的红旗。爱森斯坦顺次快速切换"睡着的石狮"、"惊醒的石狮"、"站起来的石狮",巧妙地寓意人民大众的觉醒和奋争,可谓别出心裁、独具匠心,而在黑白片中加入染红色的旗帜,为影片徒增深远意义和意境,这种手法被后来的另一位电影大师史提芬·斯皮尔伯格的巨作《辛德勒名单》发扬光大。

随着这部影片的诞生,爱森斯坦的蒙太奇理论向前发展了一大步,对世界电影的影响也更明显了。1958年,在布鲁塞尔国际博览会上,该片被评为电影史上12部最佳影片之首。《战舰波将金号》的成功不仅在于爱森斯坦蒙太奇理念的完整呈现,片中丰富的影像元素、隐喻、母题串联、纯粹音乐性的形式建构、以及形式概念的辩证思考,即使在百年后的今天看来,本片仍具有无法超越的艺术价值,或许就像片中那只运用蒙太奇手法而站起的石狮,影史地位永远屹立不摇。

(三)维尔托夫的"电影眼睛派"

"电影眼睛"是苏联纪录电影导演齐加·维尔托夫于20世纪20年代初提出并在创作中付诸实践的理论。他把摄影机比作人的眼睛(电影眼睛一词即由此而来),认为电影眼睛比人的眼睛更为完善,他研究了用电影摄影机观察生活的多种方式方法,主张电影工作者手持摄影机出其不意地捕捉生活,实景拍摄甚至偷拍、强拍,反对场面调度、剧本、演员和摄影棚,也就是反对故事片,而推崇新闻片,认为电影的作用在于如实地纪录现实。他在新闻纪录电影中采用了多种多样的拍摄角度、快摄和慢摄、移动摄影等方法。虽然维尔托夫的"电影眼睛"理论强调对现实的即兴观察,但并不是单纯地摄录现实。他总是通过对镜头的选择、剪接、配加字幕等方式赋予生活素材以特定的含义。他强调将电影观察的素材加以组织,从而引导观众达到明确的思想结论。

维尔托夫对"电影眼睛"的解释是"用纪录手段对可见的世界做出解释"。在他的理

论中，崇尚技术、迷信机械运动，他更感兴趣的是改变运动速度和找出奇特的拍摄角度。他说："我是电影的眼睛，我是机械的眼睛，……我这个机器，把那个只有我才能够看到的世界展示给你们看"。维尔托夫认为，电影的实质在于拍摄角度和蒙太奇，电影有可能以自己那种异乎寻常的，别人想不到的独特眼光去观察现实生活，或者把经过选择的镜头，以新颖的蒙太奇手法加以并列和配合，重新创造出一个现实生活来。维尔托夫在自己周围团结了一批纪录电影工作者，考夫曼、贝黎亚科夫、列姆别尔格、科巴林等，组成了所谓的"电影眼睛派"，电影眼睛派创造了电影政论这一新闻纪录电影的新样式，他们按照自己的理论拍摄了一些成功的影片，如《前进吧！苏维埃》（1926）、《在世界六分之一的土地上》（1926）和两部实验性影片：《电影眼睛》（1923）和《带电影摄影机的人》（1929）。

二、社会主义现实主义的电影

三四十年代是苏联电影发展史上的一个重要时期。社会主义现实主义的创作方法的提出，以及苏联电影艺术家们在这一方法的指导下所进行的创作实践，曾在世界电影史的发展中产生过极大的影响。它不仅对于社会主义国家的电影创作起到了一种推动的作用，而且对于一些资本主义国家中的进步的电影工作者同样是一种鼓舞。意大利新现实主义的发展、日本战后独立制片运动受到它的影响，我们新中国的电影创作的思想和方法，同样接受了社会主义现实主义的影响，还有许多民族电影的发展都在不同程度上受到了它的影响。因此，社会主义现实主义的创作方法，是一种不容忽视的电影思想和电影文化现象。它成为有声电影以后，世界电影趋向于现实主义美学追求的极为突出的一部分。[1]

（一）社会主义现实主义电影理论

1934年，苏联作家第一次代表大会正式确立了苏联文艺创作指导原则——社会主义现实主义文艺创作的方法理论。大会正式规定社会主义现实主义为苏联文艺创作的基本方法。大会通过的作家协会章程说："社会主义现实主义是苏联文学创作和文艺批评的基本方法，它要求艺术家从现实的革命发展中真实地、历史具体地去描写现实；同时，艺术描写的真实性和历史具体性必须与用社会主义精神从思想上改造和教育劳动人民的任务结合起来。社会主义现实主义保证艺术创作有特殊的可能性去表现创作的主动性，选择各式各样的形式、风格和体裁。"在苏联电影中，虽然早在20年代，在爱森斯坦的《罢工》、《战舰波将金号》，普多夫金的《母亲》，杜甫仁科的《土地》以及其他一些表现革命变革的影片中，已经在一定程度上体现了以阶级斗争的观点反映现实的发展，把人民群众表现为历史的推动力的社会主义现实主义美学原则；但只是到了30年代，社会主义现实主义电影才最终形成。随着《恰巴耶夫》、《我们来自喀琅施塔得》、《列宁在十月》、《列宁在1918》、《伟大的公民》、《波罗的海代表》、《政府委员》以及《马克辛》三部曲等一批优秀影片的出现，社

[1] 郑亚玲，胡滨：《外国电影史》，北京：中国广播电视出版社，1995年，第125页。

会主义现实主义电影理论也日趋成熟。

作为不断发展的美学体系,社会主义现实主义方法力求遵循马克思主义哲学美学思想,在新的水平上对客观现实进行社会—历史的思考。它在概括客观现实时,按照党性、人民性的原则,在作品中再现革命的进程,肯定社会主义现实,塑造为共产主义而斗争的新时代的英雄人物形象。社会主义现实主义方法强调创作指导思想的世界观因素,强调无产阶级的创作立场。这一时期以及40年代的优秀作品,如《青年近卫军》、《乡村女教师》、《她在保卫祖国》、《虹》等,显示了社会主义现实主义方法的生命力。

(二)社会主义现实主义的电影创作

1. 社会主义现实主义电影的奠基作——《恰巴耶夫》

1934年,苏联社会主义现实主义电影创作的里程碑之作《恰巴耶夫》问世。这部由瓦西里耶夫兄弟导演的影片,在苏联十月革命的第十七个纪念日时上映,它在国内引起了极大轰动,影片吸引了不同年龄、不同职业和不同文化程度的观众,获得了空前的成功。

苏联《真理报》为此发表了一篇题为"全国在看《恰巴耶夫》"的社论。社论称赞《恰巴耶夫》是"高超的艺术品","是苏联艺术史中的一件大事"。《恰巴耶夫》的成功,促使苏联电影创作者致力于"歌颂历史上的丰功伟绩"(斯大林语),把历史上的伟大事件作为典范来表现,同时还去创造各种历史性或非历史性的英雄人物。这标志着苏联电影创作以及文艺创作进入了一个新的阶段——真正地走向社会主义现实主义创作的新阶段。

影片主要内容是1919年1月至8月在苏联东线上的战事。当时在东线战场上作战的,大多是由农民组成的红军部队,恰巴耶夫师就是其中的一支。穿上军装的农民在恰巴耶夫的指挥下英勇善战,屡建奇功,可他们的作风却自由散漫。恰巴耶夫足智多谋、顽强勇敢、视死如归、在战争中所向披靡,但政治上不成熟,对党不够理解。政委克雷奇科夫到任后,把恰巴耶夫引上了正确的道路,恰巴耶夫也不断成熟,成为一名优秀的军事将领。

《恰巴耶夫》的成功,成为"苏联电影史两个时期的重大分界线,它既是最初15年即苏联革命形成时期的总结和顶峰,同时又为新的时期即社会主义现实主义电影艺术的确立

和繁荣时期奠定了基础"。①

2. 社会主义现实主义电影的创作高潮

在《恰巴耶夫》影片成功的鼓舞下，30年代后半期，苏联社会主义现实主义的电影创作进入了一个新的高峰时期。

（1）战争题材电影

战争题材的电影是社会主义现实主义电影的一种重要类型，虽然内战引起了巨大的灾难，但许多退伍军人回顾这段历史，都把斯大林时代看成是共产主义目标明确，并且快速变革将要成功的时代。主要作品有：《前线女战友》（1941）、《塞蒙卡的欢宴》（1941）、《卓娅》（1944）、《彩虹》（1944）、《我们曾经有个女孩》（1945）和《我们来自喀琅施塔得》。《卓娅》（1944）是这一类型电影的代表作。

《卓娅》

1941年6月，法西斯德国入侵苏联。莫斯科201学校10年级学生卓娅·科斯莫杰米扬斯卡娅报名参加了游击队，跟一批同龄热血青年于10月潜入敌后，11月26日在莫斯科以西86公里的彼得里歇沃村焚烧德军马厩时不幸被捕。德国军官用皮鞭抽，用煤油灯烧，用严寒冻，想逼迫卓娅招供。她始终不肯吐露半点秘密，连自己的真实姓名都不说（自称叫塔尼娅）。

德军无计可施，于11月29日将卓娅处以绞刑。临刑时，卓娅面对德国军人高喊道："你们可以把我绞死，但我不是一个人，我们有两万万人，他们会为我报仇的！德军士兵们，趁现在还不晚，赶快投降。胜利是属于我们的！"她对村民们说："永别了，同志们！别怕，同他们斗……为自己的人民而死，是幸福的！"1942年2月16日，她被追授苏联英雄称号。

（2）传记电影

传记电影是社会主义现实主义电影的一种主要的电影类型。在十月革命和内战时期的一些著名人物常常成为电影关注的中心，而描述前革命时代的伟人，甚至涉及到沙皇的电影也逐渐地增多。

《波罗的海代表》直接以十月革命之后的时期为背景，描述了一名真实科学家的虚构故事。这位科学家勇敢地不理会同事们的嘲笑，欢迎布尔什维克政权。事实上，当时很多知识分子都是抗拒革命的，但《波罗的海代表》特意展现了所有阶级的人们都能在共产主义旗帜之下团结一致。片中的老教授能与一群水手交上朋友。影片的结尾，教授的著作出版了，列宁寄给他一封祝贺信。

马克西姆·高尔基被推崇为苏联最伟大的社会主义现实主义作家。他1906年的小说《母亲》（普多夫金1926年的同名电影原著）被认为是这个教旨的典范之作。高尔基去世之后，马克·顿斯阔伊根据他早年生活的回忆录摄制成三部电影：《童年》、《在人间》、《我的大学》。

①郑亚玲，胡滨：《外国电影史》，北京：中国广播电视出版社，2006年，第133页。

《童年》真实地再现了阿廖沙儿时在外祖父家中的所见所闻,舅父们为了家产争吵斗殴,愚弄弱者,毒打儿童……反映了那些寄人篱下的痛苦生活和沉重的感受,同时他又得到外祖母的疼爱,受到外祖母所讲述的故事的熏陶,这对他以后的文学生涯产生了极大的影响。

《在人间》中的阿廖沙无论在哪儿,他都不仅担负着一个孩童难以胜任的、苦役般的劳动,而且受尽屈辱,饱尝辛酸,切身体会到底层劳动大众的奴隶般非人的生活,开始模糊地认识到沙皇专制制度的反动本质,进一步了解并更加痛恨包围着他的市侩生活,同时也更多地发现了劳动人民所具备的纯朴善良、吃苦耐劳等优秀品质。

《我的大学》则再现了高尔基在喀山时期的活动和成长,主要是民粹思潮对他的影响以及带有革命情绪的大学生、青年秘密小组这所社会大学对他的启迪和教育,同时也展示19世纪和80年代俄国社会生活的画面。

高尔基的三部曲着重强调主人公没有受过正式的教育,高尔基出身于一个受剥削的下层社会,他不断地更换工作,遭受来自沙皇社会的各种迫害,但偶尔也会遇见一些反抗的人士,如一名因参加革命活动而遭到逮捕的善良的化学家,一名珍惜每一刻短暂的欢乐时光的跛足孩子。在影片接近尾声时,高尔基帮助一名农夫在田野里分娩生产。这个三部曲暗示了高尔基作为一名作家的伟大之处在于与人民紧密相连。

瓦西里·彼得罗夫的史诗巨片《彼得一世》是首部沙皇题材的电影,它确立了一些重要的惯例。彼得虽然贵为君主,但他也是人民中的一员。他率领军队勇敢作战,在外交上精明老练,然而也乐于在酒馆和他的部署一起狂欢作乐,在铁匠铺里精神十足地捶击。这些惯例也一再出现在《亚历山大·涅夫斯基》这部影片中。涅夫斯基是一位中世纪的王子,他率领俄国人民抵抗欧洲的侵略者。该片与苏联当时的形势非常相似,即国家正面临着来自纳粹德国的战争威胁,这使得《亚历山大·涅夫斯基》成为一部非常重要的爱国电影。在影片的结尾,涅夫斯基对着镜头直率的说:"那些手里拿着剑向我们而来的人,必将死在我们的剑下。"影片的反德意味显而易见。

爱森斯坦的这部电影完全符合社会主义现实主义的教旨,故事叙事比较简单,高度赞扬了俄国人民的伟大成就。涅夫斯基就像年轻的高尔基和彼得一世,能和农民打成一片,根据营火旁听到一个笑话制定最终的战略。而爱森斯坦在影片中也努力保存了20世纪20年代蒙太奇试验的成果。影片中有不少镜头是用不同的构图来表现同一个动作,许多剪辑是不连续的。其中最有声望的一个场景是在冰冻的湖面上的战争,这是个充满韵律的剪辑的艺术片断。沙格·普洛寇费叶夫的音乐使这种独特的剪辑风格更加舒缓流畅,并增强了影片传奇、超凡的特质。

普多夫金也为这种类型贡献了一部影片《苏沃洛夫大元帅》。该片描述了抗击拿破仑战争中一位著名的将军的晚年生活。影片的开场是这类电影典型的一幕。虽然苏沃洛夫出身贵族,但他也能与普通百姓打成一片,尽管他遇到愚蠢的沙皇保罗一世的反对,他还是百战百胜。影片中有一场戏,苏沃洛夫去拜见沙皇,他几次在光滑的地板上滑倒,明显的表

现出他与豪华的宫廷格格不入。苏联电影对历史人物的基层描写一直持续到战争时期。

此外普通英雄人物的典型故事也很普及。《孤军航行》描绘了一群孩子在1905年试图革命的冒险活动。该片以完美的连戏风格进行拍摄,糅合了社会主义现实主义的表现手法。爱森斯坦的夭折影片《白静草原》,讲述了一个男孩将自己对集体农场的忠诚高于粗暴父亲之间关系的故事。在此期间,还有罗姆拍摄的,以列宁的革命斗争生活为背景,塑造了列宁的伟人形象的《列宁在十月》(1937)和《列宁在1918》(1939)。

（3）纪录片

1941年至1945年间,处于卫国战争时期的苏联,电影业遭到了严重的破坏,制片厂、胶片库被炮火炸毁。苏联电影不得不改变了原来正常的生产秩序,一部分电影制片厂迁到后方,而一大批优秀的电影工作者则投身于卫国战争的洪流中,普多夫金、杜甫仁科、尤特凯维奇、格拉西莫夫、莱兹曼和柯静采夫等,分别组成了战地摄影队,定期出品专集片和杂志片,被统称为《战时影片集》。

其中,较著名的影片有:《战斗中的列宁格勒》(1941)、《莫斯科城下大败德军》(1942)、《战斗的一天》(1942)、《斯大林格勒》(1943)、《为我们苏维埃乌克兰而战》(1943)、《解放法兰西》(1944)、《柏林》(1945)、《歼灭日寇》(1945)、《人民的审判》(1945)等。故事片的创作也配合卫国战争,拍摄了如《区委书记》(1942)、《玛申卡》(1942)、《她在保卫祖国》(1943)等一些优秀的影片。战时的苏联电影工作者克服了物资不足、设备奇缺的种种困难,面对严峻的现实,拍摄出了反映苏联人民奋起反抗德国法西斯入侵者的一部部影片。在这些影片中,英雄主义形象占据了作品的中心位置,这似乎是很自然的事。但同时在另一方面,随着反法西斯战争的胜利,随着经济建设的恢复,电影创作本来应该预示着的光明前景,却因为斯大林的"个人崇拜"的加剧,以及他对苏联电影的直接干预,而走向了创作低潮。

三、五六十年代苏联新浪潮电影

三四十年代,,苏联电影在社会主义现实主义的创作原则影响下,拍摄出了一批成熟的优秀影片,但在创作思潮上,意识形态的僵化却越来越禁锢了电影艺术的自由发展,艺术家不是反映生活的原貌,而是把生活表现得非常理想化,尽力掩盖生活中的阴暗面和不幸。

正面主人公的形象往往完美无缺，是"高、大、全"的偶像人物，他们只有阶级的共性，没有个性。影片的主题靠说教来喻示，缺乏艺术感染力，有不少作品是公式化、概念化的。二战之后，苏联的社会主义现实主义比起20世纪30年代的影片更为严格和教条化，苏联电影的创作陷入了低迷。

1953年斯大林逝世，苏联文化政治生活随之出现了一些变化。1954年5月，作家伊利亚·爱伦堡在《旗》杂志上发表的中篇小说《解冻》使得"解冻"成为这一时期文艺思想多样化的代名词。1956年除夕、1957年元旦，《真理报》刊登了米哈伊尔·肖洛霍夫的小说《一个人的遭遇》(也译作《人的命运》)，它成为苏联卫国战争文学"第二浪潮"兴起的标志。电影创作与文学创作基本是同步的，苏联电影此时也跨入了又一个黄金时代，这一时期在电影史上被称作"苏联新浪潮电影"。同"法国新浪潮"一样，"苏联新浪潮电影"也是对"个人迷信"和"无冲突论"指导下拍摄的粉饰现实的旧电影的反叛，致力于揭露生活阴暗面，深化人道主义主题，关注普通人的生活。

(一) 苏联新浪潮电影代表作

1956年新一代导演格里高里·丘赫拉依以其根据鲍·拉甫列涅夫的同名小说拍摄而成的《第四十一》成为苏联新浪潮电影的始作俑者，《第四十一》打响了"苏联新浪潮"电影的第一枪。

《狂欢之夜》(1956，导演梁赞诺夫)、《保尔·柯察金》(1957，导演阿洛夫和纳乌莫夫)、《序幕》(1956，导演·吉甘)、《第四十一》(1956，导演丘赫莱依)、《共产党员》(1957，导演莱兹曼)、《列宁的故事》(1957，导演尤特凯维奇)、《鲁勉采夫案件》(1956，导演赫依费茨)、《不称心的女婿》(1956，导演·施维泽尔)、《滨河街的春天》(1956，导演·米隆涅尔和胡齐耶夫)、《高空》(1957，导演扎尔赫依)、《海之歌》(1958，导演·桑采娃)，此外，还拍摄了多部成功的现代和古典文学巨著改编的影片，如《静静的顿河》(1957—1958，导演格拉西莫夫)、《苦难的历程》(1957—1959，导演罗沙里)、《奥赛罗》(1955，导演尤特凯维奇)、《堂吉诃德》(1957，导演柯静采夫) 等。

《第四十一》

国内革命战争时期，一支红军部队在渺无人烟的卡拉库姆大沙漠里艰难跋涉，在冲出白匪的重重包围之后幸存者已寥寥无几，其中有一位战士与众不同，她就是已经击毙了40个白军的神枪手玛柳特卡。在沙漠中，远处忽然出现了一个骑马的白军军官，玛柳特卡瞄准了他开枪射击，但只是击中了坐骑，军官被生擒。原来，他是一个身怀秘密情报的白军特使。这个年轻的白军军官名叫戈沃鲁哈·奥特洛克，他有着一双碧蓝碧蓝的眼睛。政委命令玛柳特卡和其他两位战士一起押送俘虏，乘船横渡阿拉尔海前往红军司令部。在突如其来的海上风暴中，只有玛柳特卡和白军中尉两人幸存，他们漂流到一个荒无人烟的小岛上。在这里，战争暂时退到了视线之外，美丽的青春在远离战火硝烟的小岛上散发出迷人的气息——本来应该是玛柳特卡"生死簿上第41个亡魂"的白军中尉，却成了她"少女爱情簿上的第一个"。他们忘却了仇恨，一起写诗，一起憧憬未来的生活——但红军战士渴望

的是人民的解放和自由,是共同劳动的幸福生活,而白军贵族军官向往的却是世外桃源中不劳而食的"田园诗"生活——即使爱情也无法使这不可逾越的鸿沟消失。因此,故事的结局是悲剧性的:终于有一天,他们盼来了救援船只,但那是白军前来接应中尉的船,中尉欢呼着奔向大海,玛柳特卡咬着牙举起了枪——响起了地球毁灭似的一声轰响……玛柳特卡跪倒在水里,想把打碎了的死人头抬起来,她伤心地哭喊着:"我的亲人!我干了什么啊?你醒醒吧,我心爱的蓝蓝……眼睛的人哪!"

《第四十一》获 1975 年戛纳国际电影节特别奖。这是当时的青年导演格·丘赫拉依的第一部影片,丘赫拉依是"苏联新浪潮电影"的代表人物,而《第四十一》被国际影评界公认为这股浪潮的首部力作。

《第四十一》问世后,曾引起过争论。一种意见认为玛柳特卡爱上白匪军官这件事有损红军女战士的形象,即使她最后打死了他,也得不到观众的谅解,因为她根本就不应该去爱一个敌人。另一种意见则认为玛柳特卡这个人物真实可信,她既有红军女战士坚定的立场,又有少女丰富的人性。这个人物的色彩不是单一的,在她身上反映了时代的特征、时代的复杂性和时代的矛盾。她和中尉的爱情是在特定条件下产生的,在孤岛上,除他们两人外,没有别人,谈不上有革命阶级与反动阶级之分。在打死中尉之后,玛柳特卡又为他而哭泣,这也是真情流露,因为她打死的这"第四十一"个终究与她相爱过。为"蓝眼睛"而哭泣这场戏原小说中没有,是影片编导添加的。影片细腻地展现了玛柳特卡复杂的内心世界,令人信服地表现了人性与阶级意识在她身上的尖锐冲突。影片的摄影十分精彩,画面上的自然景物传达出了人物感情的汹涌波涛和矛盾冲突的紧张尖锐。

《第四十一》是 50 年代后期苏联电影全面创新的一个发端,从这部影片开始,一个崭新的、在苏联电影史上被称为"苏联电影新浪潮"的时代来临了。

在这以后不到十年的时间里,苏联涌现出了一批杰出的导演。在他们的努力下,苏联电影在内容的深度、题材的广泛、形式的革新以及风格样式的多样化上,都有了极大的突破,电影艺术表现力的不断深化和对电影语言的积极探索,使这一时期的电影和三四十年代的社会主义现实主义的电影创作形成了鲜明的区别。[①]

① 潘天强:《西方电影简明教程》,上海:复旦大学出版社,2003 年,第 177 页。

（一）苏联电影新浪潮的美学特征

1. 反对把社会主义现实主义创作方法狭隘地理解为只讲思想内容，不讲艺术形式，只强调艺术的认识和教育作用，不重视艺术的审美职能。

2. 现代题材，尤其是卫国战争题材占主导地位。

3. 在内容上打破禁区，把人道主义奉为电影创作的思想基础和根本美学原则，反对"个人迷信"、"螺丝钉论"，强调表现"普通人"，反对粉饰现实，不回避生活的消极现象和阴暗面。

4. 创作思想论争激烈，30年代"诗电影"与"散文电影"之争，"大主题"与"小主题"之争，"英雄史诗"与"室内电影"之争重新爆发出来，"理想人物"与"正面人物"、"英雄人物"与"小人物"之争一直持续到60年代。这些争论，以及意大利新现实主义、法国"新浪潮"等西方电影流派的影响，使苏联电影创作的风格样式和表现手段日趋丰富多样。

（二）新浪潮时期的战争影片

在战后经济复苏的年代里，人们痛定思痛，看到了全民为卫国战争的胜利所付出的惨重代价。第二次世界大战是人类历史上规模最宏大、伤亡最严重的一次战争，前苏联在这场战争中丧生2800万人，约占全国两亿多总人口的1/8。因而，战争虽然已经过去，但几乎每个家庭都有人未能生还。被夷平的城市一座座重建起来了，但母亲和寡妇的眼泪却没有干。战争给人们造成的悲欢离合比许多作家臆想出来的故事情节还要曲折感人得多。因而，人们要求电影作品不仅反映战争改变了国家的面貌，他们更希望能在银幕上看到战争与人们的个人命运的联系。

苏联电影新浪潮时期的战争题材影片具有两个共同的特点：在思想主题上，展现善良人性的人道主义与歌颂英勇行为的英雄主义相结合，集中体现为独特的"社会主义现实主义的人道主义"精神；在电影创作方法上，强调用象征手法抒发情感的"诗电影"与强调用叙事手段塑造人物的"散文电影"走向融合，产生了一大批优秀的战争题材电影作品。

格利高里·丘赫拉依的《士兵之歌》（1959年）、《晴朗的天空》（1961年）和1956年拍摄的《第四十一》构成了战争与人道主义三部曲，米哈依尔·卡拉托佐夫导演的《雁南飞》（1957），谢尔盖·邦达尔丘克导演的《一个人的遭遇》（1959年），安德烈·塔可夫斯基导演的《伊凡的童年》（1962年），阿洛夫与纳乌莫夫拍摄的《给初生者以和平》都是这类题材的代表作品。

1. 美好爱情的毁灭——《雁南飞》

米·卡拉托佐夫导演的《雁南飞》表现了战争带给人的永远难以平复的伤痕：薇罗尼卡和鲍里斯是一对幸福的年轻恋人。战争突然爆发后，鲍里斯应征入伍。在一次轰炸中，薇罗尼卡的家被夷为平地，双亲被炸死。她借住在鲍里斯的父亲家中。在痛苦的日子里，她受到了鲍里斯的表弟马尔克的诱骗，失身于他，不得不与之结婚。这遭到鲍里斯的父母及其他人的谴责，双重的打击使薇罗尼卡想自杀。但心中存着一线希望，那就是等鲍里

斯归来。鲍里斯在前线执行一项侦察任务时，为救一受伤的战友而牺牲。这消息很久以后才被薇罗尼卡知道，她绝望了。薇洛尼卡终因马尔克灵魂卑微而与之分离。但是，战争胜利的到来对每一个人都是一个新的开始。在莫斯科市民欢迎士兵凯旋归来的盛会上，薇罗尼卡把手中的鲜花一枝枝分给来自前方的战士。这时，大雁又在空中飞过，就像当初薇罗尼卡和鲍里斯在莫斯科河畔漫步的情景一样。

《雁南飞》在国际影坛上引起了轰动，获1958年戛纳国际电影节金棕榈奖。影片是根据弗·罗佐夫的话剧《永生的人》改编。导演米·卡拉托卓夫曾拍摄过《阴谋》、《忠实的朋友》，他是50年代苏联"诗电影"的倡导者。在影片中，诗电影减弱了戏剧性的冲突，代之而起的是大量抒情场景和诗性格调。《雁南飞》影片问世后，有一些评论文章对薇洛尼卡的形象提出了非议，认为她失身给马尔克，玷污了战士未婚妻的清白，令人难以接受。但另一些文章则认为影片真实地反映了战争带给人的悲剧性命运，有力地表现了战争怎样摧毁了个人的生活，破坏了一对恋人的幸福。由于苏联人民的确为战争的胜利付出了惨重的代价，因而像《雁南飞》这样的战争悲剧是符合不少观众的心理的，他们在一洒同情之泪的时候抒发了自己的感情，这也是这部影片能赢得广大观众的原因之一。影片的艺术成就很高，在电影语言的运用方面有很多新意和突破。

2．在伤痛中寻找生活的意义——《一个人的遭遇》

不论战争的创伤何等惨重，被伤痕折磨得喘不过气来的人也还是要生活下去的。而生活，也从来不会停顿，总要发展下去。在战后的苏联，许多因战争而遭到不幸的人，也在汲取力量，重新安排自己的生活，他们寻找重新生活的道路，明确自己在生活中的意义。

苏联电影艺术家谢·邦达尔丘克根据肖洛霍夫的同名小说拍摄的《一个人的遭遇》获1959年莫斯科国际电影节大奖，并获1960年的列宁奖金。影片忠实地表现了肖洛霍夫的一个哲理思想：人是和自然万物同样美好的生灵，任何事物也不能阻止万物苏生。

影片的故事内容已被它的片名所概括了，它表现了一个普通的人在卫国战争中所经历的家破人亡的悲惨遭遇。战争刚爆发，木工索阔洛夫就上了前线，在战争中，他走过了一条苦难的艰巨道路：他被俘过；在集中营里做过受尽折磨的苦工；又机智地驾车回到了苏军阵地，还俘获了一个德寇少校，带来了重要的情报。战争使索阔洛夫失去了人间所有的亲人和温暖

的家,但他并没有变得冷酷无情,并没有被痛苦折磨得失去生存的意志。他不仅自己要坚强地活下去,而且还要以破碎的心灵中的全部的爱去温暖一个无依无靠的弱小生命。影片结尾索阔洛夫把同样在战争中失去一切亲人、露宿街头的小男孩凡尼亚认作儿子这场戏充分地阐明了作品的主题思想:一个遭受战争创伤的人,没有理由永久地为自己的痛楚而哭泣,只要他还活着,他就应该不吝惜自己的爱,去温暖比他更弱小的生命。索阔洛夫终于在生活中找到了精神支柱,这支柱就是人道主义的力量。索阔洛夫是以人道主义的精神来医治自己心灵的创伤的。他在抚慰这颗幼小的心灵的过程中,忘却了自己的伤痕。影片作者自始至终遵循的一个基本创作原则就是真实,这真实是严峻而残酷的。

邦达尔丘克的电影完全忠实于肖洛霍夫的原作。电影淡化了小说的伤感色彩,增添了英雄主义气息,同时,导演也充分利用了电影语言的丰富多样性,影片在导演技巧和造型处理方面都是出色而大胆的,摄影、音响、音乐的完美结合使得某些画面具有浓郁的诗意美。比如索科洛夫和伊林娜在乡间道路上徜徉的场景;某些画面则有着令人难忘的强烈视觉效果。再如索科洛夫第一次逃离战俘营的场景,以及红军战俘在采石场做苦役的场景等。

3. 夭折的生命——《士兵之歌》

影片《士兵之歌》(1959)是格·丘赫拉依继《第四十一》之后的第二部杰作。它荣获旧金山电影节大奖、最佳导演奖;全苏联电影节大奖;戛纳国际电影节青年导演奖;1961年,编剧瓦·叶若夫和导演格·丘赫拉依获列宁奖金。

卫国战争的年月,19岁的通讯兵阿辽沙在撤退时出于自卫,用战友扔下的反坦克枪击毁了敌人的两辆坦克。将军召见他,要为他请奖,但他请求将军不必给他授奖,只希望给他几天假回家探望一次母亲。将军给了他往返六天的假期。途中,他乐于助人,乘坐的火车被炸,他又救死扶伤,耽搁了不少时间。阿辽沙回到家乡,只来得及和母亲在田边说几句话就要离去归队,他这一去就再也没有回来。母亲明知他已被埋葬在异国他乡,但她仍经常站在村口凝望着远处,仿佛在等待着唯一的儿子小阿辽沙……

《士兵之歌》在内容和形式上都有新的突破。影片反映出战争夺走了阿辽沙如此年轻的生命;使他的母亲失去了唯一的儿子;毁灭了阿辽沙与舒拉之间刚刚萌芽的美好爱情。

影片没有用虚假的乐观主义的调子来冲淡悲剧气氛，这在苏联电影中是新的尝试。

影片突破了叙事电影的框框和戏剧结构，采用了散文结构，它涉及的社会生活面远远要比叙事电影宽广得多。影片通过阿辽沙去休假这短暂的几天反映出了苏联前线和后方生活的横断面，展现出在战争的考验面前表现各不相同的种种人物。影片虽然没有多少曲折的故事，但它给予人们的感受却远比一些故事和事件丰富得多，它能使观众从哲理的高度去思考战争与人的关系。

导演从人性的角度强调了阿辽沙与母亲的感情。影片不想把阿辽沙表现为一个单纯的战斗工具，而要把他描绘成一个有着普通人的爱和憎，有丰富的感情，有血有肉的活生生的人。

在以往的苏联影片中，只能"报喜不报忧"，但《士兵之歌》不粉饰现实，它真正做到了反映真实，表现普通人。这部影片具有强烈的艺术感染力，是一部从内容到形式都称得上是创新的佳作，它对以后的苏联电影的发展产生了很大的影响。①

4. 遭到摧残的童年——《伊凡的童年》

战争使儿童也成了它的亲身经历者。著名电影艺术家安·塔尔柯夫斯基拍摄的《伊凡的童年》就叙述了一个备受摧残的、夭折的童年的故事。情节甚至用一句话就可以概括出来：在战争中失去所有亲人的12岁的伊凡，成了一名侦察员并牺牲在盖世太保的魔爪下。

影片是根据弗·鲍哥莫洛夫的小说《伊凡》改编的，如果照搬原小说的故事情节也许可以拍摄一部不错的描写卫国战争中一位小侦察兵英勇事迹的故事片。但塔可夫斯基认为这样做违背了他的电影美学原则，在他看来，线性的叙事逻辑就象几何定理的证明一样生硬、令人乏味，他提倡的是一种诗的逻辑，用诗的联接与推理让电影成为最真实、诗意的艺术形式。

影片从梦境开始，以梦境结束。在第一个梦中，伊凡快乐地追逐着蝴蝶奔跑在原野上，他看到一只布谷鸟，惊喜地指给母亲看。他甚至可以腾空而起，飞翔在树林山丘之上。然而当他从一派诗情画意的田园风光中醒来却发现自己躺在破旧的磨坊中，清醒后他很快意识到必须立即转移，否则可能落入德寇的魔爪。来到磨坊外，满目皆是经战争摧毁后留下的凄惨景象，这时才进入影片的现实部分。伊凡不是传统意义上为国捐躯的小英雄，他只是一个被战争扭曲了心灵、丧失了孩童所特有的气质与性格、取代的唯有刻骨仇恨的十二岁小男孩。影片中最令人心痛的就象塔可夫斯基所言：伊凡在做打仗的游戏，他不是部队的骄傲与宠儿，而是他们的痛苦。伊凡彻底被战争异化了，变成一个不能容身于正常的生活环境之中的怪物。对他来说，战争永远不会结束，他将永远战斗下去。牺牲或许对他是一种解脱，死亡比周围人对他的怜爱更是他需要的。在他眼里，现实与梦幻已没有区别。当他翻阅丢勒的版画《启示录四骑士》时，他将画中凶神恶煞般的骑士看作现实中的德国侵略者，艺术的虚构与真实的现实在他的概念中完全是一回事。影片的主题从简单地歌颂

① 戴光晰：《以人性的眼光审视生活——谈前苏联新浪潮电影》，《大众电影》2003年第10期。

英勇无畏的苏联小英雄深化到了控诉战争对人类心灵造成严重的伤害。萨特对影片的盛赞是众所周知的,他在写给意大利《团结报》讨论《伊凡的童年》的长信中讲到影片更深层的主题:历史既产生了自己的英雄人物,同时也毁灭了他们,如果他们不能没有痛苦地生活在他们自己促使其形成的生活里的话。说得也是这个意思。

5．女性意识的苏醒——《女政委》

1967年,阿·阿斯柯尔道夫根据瓦·格洛斯曼的短篇小说《在别尔季切夫城》改编并导演了影片。

在国内战争的严峻年代,一支红军部队击溃了白匪军,来到南方边陲的小城镇别尔季切夫。女团政委瓦维洛娃戎马厮杀,执行军纪毫不留情,她曾把一个未经许可顺便回家住一夜的士兵叶海林当作逃兵处决了。目前,瓦维洛娃怀孕已临近分娩,团长决定把她安排到这个小镇的洋铁匠叶菲姆夫妇家去待产。叶菲姆是信奉基督教的犹太人,家里人口多,有老母及6个孩子。叶菲姆对于镇长把瓦维洛娃安置在他家不表欢迎。他对政治不感兴趣,他认为红军和白匪都不会给他这个犹太人带来好处,上次白匪来犯,还残忍地处死了他的哥哥。

瓦维洛娃与这个信基督教的犹太家庭也格格不入。但叶菲姆的妻子、善良勤劳的玛丽娅对她的悉心关怀和照顾改变了她的看法。她以普通女人的眼光看到了这一家人的生活虽不富裕,但却温馨而和谐。瓦维洛娃分娩时,玛丽娅为她接生,并让她同意按基督教的仪式为孩子祝福。瓦维洛娃成了一个会哼摇篮曲的妈妈了,并觉得自己也是叶菲姆家中的一员,常常帮着玛丽娅做家务事。

团长来看她,通知她:白匪开始进攻,红军即将转移,但一个月后会回来。团长希望她和野战医院一起乘马车撤退,她没有表态。团长派人给她送来了一些食品,同意她留下。但当红军开始撤退时,瓦维洛娃心情矛盾地思考再三,哭泣着给孩子喂了最后一次奶,把他留放在叶菲姆家的床上,大踏步地走出院子,去追赶离去不久的红军队伍了。

该影片上映后在苏联国内外引起了轰动效应,并应邀参加了西柏林、多伦多等十几个国际电影节。《女政委》获1987年西柏林国际电影节银熊奖,并获1990年四项列宁奖金。

阿斯柯尔道夫说他拍摄的是一部关于人的尊严和爱的影片,一部对女人、对家庭、对孩子的爱的影片。瓦维洛娃在生孩子之前,身上只有军人的勇敢和原则性,缺乏女性的柔顺,生了孩子之后,她成了一个闪烁出母爱的真正的女人了。①

(三)"诗电影"与"情绪摄影" 理论

1．"诗电影"

诗电影是源于对电影的抒情诗本性的理解而出现的电影形态。早期法国电影先锋派人物被称为"银幕诗人"。他们通过自己的创作实践和理论著述,主张电影应像抒情诗那样达到"联想的最大自由","使想象得以随心所欲地自由驰骋";认为"应当摆脱与情节的任何

① 戴光晰:《以人性的眼光审视生活——谈前苏联新浪潮电影》,《大众电影》2003年第10期。

联系——这种联系只能带来恶果",甚至说注重情节的小说,其价值并不高于"在厨房里阅读的、流传在书摊和地铁的畅销书"。他们还把"诗的语言"当作电影语言的同义语。同一时期,苏联电影界以爱森斯坦和杜甫仁科为代表,也对电影中的诗的语言特别是隐喻、象征、节奏等问题进行了积极的探索。他们虽没有像法国先锋派那样陷入极端,即宣称"梦幻、迷醉与精神错乱是电影诗的真正内容",但在一段时期内也倾向于否定情节。爱森斯坦就发表过题名《打倒情节和故事》的文章(1924),而"结构诗学"学派的首领史克洛夫斯基则宣称"没有情节的电影,就是诗的电影",并讥笑普多夫金的影片《母亲》是"半人半马怪物"。然而苏联电影家们探索诗的语言及富于诗意的隐喻是为了更有感染力地反映客观现实。《战舰波将金号》(1925)的出现,奠定了苏联电影"诗派"的地位,也说明他们走着与先锋派的"诗电影"截然不同的道路。由于他们强调蒙太奇的隐喻性及影响作用,这一派的作品也被称为"蒙太奇诗电影"。

时隔三十年之后"诗电影"重新在苏联电影界发出了回响,老一代电影艺术家米·罗姆不仅对其给与热情的支持,还发表了不少文章,从理论上阐释电影的内容与形式必须突破旧框框,必须创新。年轻一代导演中致力于创新的几个主力,如格·丘赫拉依、安·塔尔科夫斯基都是他的学生。诗电影的特点已经不是单纯的表现在隐喻、象征、比拟上,而是贯穿于整部影片的构思中。在影片中,诗电影减弱了戏剧性的冲突,代之而起的是大量抒情场景和诗性格调。

如影片《雁南飞》并不是正面描写战争场面,甚至连敌人的形象也不出现,而是着力表现薇洛尼卡的内心矛盾;《士兵之歌》突破了叙事电影的框框和戏剧结构,采用了散文结构,影片虽然没有多少曲折的故事,但它给予人们的感受却远比一个故事丰富的多,它能使观众从哲理的高度去思考战争与人的联系;《一个人的遭遇》是一部独白式的影片,在运用电影表现手段方面出色而大胆,片中有十分独特的蒙太奇转换,又有前所未有的仰俯拍镜头。

2."情绪摄影"理论

在诗电影理论的影响下,这一时期在苏联电影界兴起了一种"情绪摄影"的理论,主张电影拍摄不是客观地记录,而应带有强烈的主观情绪色彩。这个阶段电影中典范化的镜头处理给予了以后的电影无尽的启示。比如《雁南飞》,鲍里斯临死前靠在一棵白桦树上,他的身子慢慢向下滑,眼睛望着急速旋转着的白桦树梢,在旋转着的白桦树梢的背景上出现了鲍里斯想象他和薇罗尼卡结婚的画面,随后想象的画面渐渐淡去,白桦树梢旋转得越来越快,又戛然而止,银幕上出现了鲍里斯两手伸开倒向水洼的画面。再如《一个人的遭遇》中,索阔洛夫和其他俘虏在采石场做苦役那场戏,画面上展现的是寸草不生的大采石场,疲惫不堪的、被折磨得虚弱已极的人们在凿石头,单调的、不断重复的凿石声熏染了一种音响的气氛,画面造型的处理更加突出了苦役的难熬,俘虏们捧着大石头一步步慢慢走上山去,另一队人在采石场的沟底走着,还有一队人在山脊上艰难的行走,身体极度虚弱的人还被德寇碰撞而滚下山坡。均匀的凿石声,均匀而沉重的脚步声,使人觉得这种法

西斯苦役式的劳动永无尽头。再如《伊凡的童年》中的最后一场戏，也就是在伊凡最后的梦中，孩子们在沙滩上嬉戏，一切都是那样纯净。那样光辉，只是在水边、在沙滩上树着一棵烧焦的树，伊凡与一个小姑娘追逐着向水里跑去，这时画面中突然闪现了那棵烧焦的树，一片阴沉、晦暗的阳光笼罩着它。这个隐喻性的画面非常富有表现力地让人看到，在伊凡的道路上树起了一棵死亡的黑树。

诗电影的传统在苏联以后的电影中得到了继承和深入地发展。塔尔科夫斯基一生的电影实践对诗电影做出了卓越的贡献。后来他又拍摄了《安德烈依·鲁勃廖夫》、《镜子》等影片，1938年他在意大利导演了《怀乡》之后在国外定居，1985年他在瑞典导演的《牺牲》获得了嘎纳国际电影节大奖。西方影坛对他评价很高，认为他与费里尼、英格曼·伯格曼等齐名的大师级的电影艺术家。在塔尔科夫斯基的后期电影中，诗电影的独特性发挥到了淋漓尽致的地步，尤其是他对长镜头的运用和探索达到了一个诗化的高度。苏联人的长镜头观念建立在爱森斯坦蒙太奇理论基础之上，不是为了纪实而是为了表现，所以体现出来的是镜头内部的蒙太奇观念，也就是用一个镜头来完成原来蒙太奇剪接的效果。所以在那个镜头中，每当机器运动到一个局部，就会有一组戏出现。塔尔科夫斯基的长镜头当中影像本身的节奏感纯粹天成，不需借助于台词，也不需借助于音乐或戏剧张力，在取消了一切指向性和明确的意义后，显得纯净优美。他开拓了电影的形式美，使电影成为一种本质优美的艺术。[①]

四、70年代的四大电影题材创作热潮

五六十年代苏联电影新浪潮在电影界刮起了一股清新自由的风，但这种清新自由的风气很快就结束了，苏联当局对于塔科夫斯基等导演"以诗意的细腻描绘取代叙事的因果关系"感到极为不满，当赫鲁晓夫公开指责《我二十岁》侮辱了老一辈之后，新兴电影遭遇到了更大的阻力，1964年赫鲁晓夫被迫辞职，保守的勃列日涅夫接任总书记，在其"和谐发展"的法令之下，勃列日涅夫停止一切改革，并且加强对文化的控制，任何不遵从准则的电影都重拍或禁拍，可以说1967年《女政委》的禁拍事件标志着从50年代后期开始的一个电影时代的结束。一个新的"稳定"时期，后来称之为"停滞"时期开始到来，一直持续到70年代初期，苏联的电影与其他艺术才有机会探索新的发展之路。

1972年，苏联国内的社会生活在经历了短暂的压抑之后出现了宽松的景象。这一年，苏共中央重新思考了发展电影事业的政策，颁布了"关于进一步发展苏联电影事业的措施"的决议，由此苏联电影再次出现了繁荣景象。

从70年代开始，苏联电影进入了以战争、政治、生产和道德四大题材为代表的一个新阶段。

① 潘天强：《西方电影简明教程》，上海：复旦大学出版社，2003年，第179页。

(一)"第三代"战争题材的影片

70年代,卫国战争仍然是苏联电影工作者不尽的创作源泉。以罗斯托茨基拍摄的《这里的黎明静悄悄》(1972年)、贝科夫的《只有老兵去作战》(1973年)和邦达尔丘克的《他们为祖国而战》(1974年)等影片,标志着苏联电影理论界曾称之为"第三代"战争题材影片的出现。第三代战争片既赞美为革命英勇献身的精神,又揭示了战争对人类幸福生活的摧残。在50年代强烈的情感控诉之后,电影艺术家对卫国战争的思考不再倾注于对战争的控诉和对人性毁灭的演习,而是重新展示苏联历史上一段伟大的胜利。这时期大多数战争片表现的战斗是局部的,规模较小。在这样的背景下,影片将镜头对准了事件中的人物,着力刻画苏联战士的英雄主义精神和展示丰富多彩的内心生活。人道主义和爱国精神体现在主人公的英雄行为当中,而人道主义是英雄行为的一个充实。这两方面内容的结合使影片的内涵深刻富有人性意味和强烈的艺术感染力。[①]

在这类影片中有"既唱人道主义挽歌,又唱英雄主义赞曲"的《这里的黎明静悄悄》和《没有战争的二十天》等;有规模空前的"形象战争史"的《解放》和《围困》等;还有把"孩子和战争"联系起来的、揭示幼小心灵受到重创的《受伤的小鸟》等等。这些影片使战争片更具有深度和广度,更具有现代特征。

1.《这里的黎明静悄悄》

影片拍摄于1972年,由斯·罗斯托茨基执导,讲述俄罗斯卫国战争期间一段荡气回肠的悲壮的抗敌故事。

故事发生在1942年:在基洛夫铁路线、白海运河一带的森林中,红军准尉瓦斯科夫带领5个女战士,与德军伞兵破坏小分队展开了殊死的战斗。在实力悬殊的战斗中,女战士们一个接一个地牺牲了:犹太姑娘索尼娅被德寇的匕首刺穿了胸膛;农村姑娘丽莎在求援途中被沼泽吞没;在孤儿院长大的嘉尔卡因惊惶失措而无谓牺牲;边防军人的妻子、班长丽达身负重伤,不愿拖累战友而开枪自尽;红军将军的女儿热尼娅,为了掩护战友只身引开敌人,唱着歌牺牲在德寇冲锋枪的扫射下……女战士们牺牲了,但德国鬼子始终没有能够突破她们守护的阵地——她们守护的是祖国的森林湖泊和土地,是美丽而骄傲的永不屈服的俄罗斯。许多年过去了,湖边的森林里一片寂静,这里的黎明静悄悄,静悄悄……

没有宏大的战争场面,而只表现了一场局部战斗. 它选择了五个姑娘作为主人公,以一个非常独特的视角去表现战争的残酷。充满青春活力的年轻姑娘本是与战争不相容的,他们应该与生活中一切美好的事物联系在一起,应该有幸福的爱情,但她们却在准尉的带领下展开了与德军的战斗。影片采用独特的蒙太奇手法,在激烈的战斗场面中穿插女兵们战前梦幻般的爱情和生活,用朴实的黑白表现战争的残酷,用柔美的彩色高调表现女兵们对美好生活的向往,用一种鲜明的悲剧意识,让活跃的生命、金色的年华、美丽的身躯毁灭在观众眼前,从而控诉了侵略者侵略战争的罪恶。《这里的黎明静悄悄》一方面表现了战

① 潘天强:《西方电影简明教程》,上海:复旦大学出版社,2003年,第182页。

争的残酷,战争对个人幸福的破坏,对女兵青春的毁灭,另一方面也充分表现了女兵们为保卫祖国而自觉献身的精神,表现了他们视死如归的英雄气概。

在表现技巧上《这里的黎明静悄悄》采用了鲜明的对比表现手法,以一组虚幻的彩色画面来表现女战士们曾经拥有的或可能拥有的美好爱情和幸福,又用另一组严峻的黑白画面来表现女战士们现实的战斗生活。两组画面交替出现,互相辉映,造成强烈的对比,从空间的情绪色彩上创造了"诗的情绪结构"的意境,使影片具有浓郁的抒情色彩。

2.《只有老兵去战斗》是一部具有英雄气质的优秀影片。

影片描写了在卫国战争期间,一个航空大队的战斗生活。在残酷的战争时期,某航空

大队人员时有伤亡,缺编严重,便补充一些航空速成学校的新兵。新兵所在飞行大队的指挥员基塔连柯战功卓著,经验丰富,他十分关心新兵的成长,处处注意言传身教。尽管指挥员和老飞行员自称"老兵",其实也并不比新兵大多少,只不过经过战斗的洗礼而显得更成熟、更有经验。基塔连柯还是个懂音乐的人,同伴们称他为"音乐大师"。他在飞行员中组织起小乐队,以歌曲和音乐激励斗志,抒发爱祖国。他们在战斗中不断总结经验,作战英勇。经过一系列不平凡的锻炼,新兵终于成了有资格参加空战的"老兵"。他们有自己的爱好和个性,但在面对死亡的时候却都表现出了对祖国和人民的忠诚,以英雄主义的豪情领受死亡。

在表现手法上《只有老兵去战斗》完全摆脱了戏剧结构,没有戏剧性的纠葛,也没有矛盾冲突,只是一场对卫国战争时期的战斗生活的回忆。影片穿插了大量的歌唱和演奏片断,在节奏的调节上使影片张弛有度,通过镜头的剪接,使战争的严酷和战士对美好未来的憧憬联系在一起。

3.《受伤的小鸟》

诗人亚历山大·特瓦尔朵夫斯基曾经说:"战争与孩子——世界上再也没有比把这二者联系在一起更为可怕的事情了。"童年本应当充满欢声笑语,孩子本应当象小鸟一样自由自在,可是,在战争期间度过童年的苏联孩子却是"受伤的小鸟",被战火席卷的苏联大地就是孩子们的"幼儿园"。苏联战争题材影片中许多描写儿童战争经历的作品是出自有过同样经历的艺术家之手,因此这些作品具有真实而深切的艺术感染力。

1977年,导演尼古拉·古宾科根据自己的个人经历,拍摄了描写生于1941年前后这

代人童年生活的影片《受伤的小鸟》。这部影片表现出了战争影片在题材上的进一步拓展以及理性思考的深入。

　　成年的阿寥沙回敖德萨寻访在战争期间失散的哥哥，他漫步在孤儿院的旧址——一座古老的庄园，回忆起艰辛苦涩的童年。那时战争刚刚结束，5岁的阿寥沙跟着12岁的姐姐到处流浪，他已经记不得父母，姐姐告诉他：父亲死在战场上，母亲承受不了生活的打击而自缢身亡，两个哥哥被别人收养了。阿寥沙也曾被人收养，是在父亲的战友柯里亚叔叔家里，但女主人却容不下这个孩子。他悄悄地离开了，和姐姐一起在人世间四处漂泊。1947年，14岁的姐姐死去了，她永远地离开了阿寥沙。阿寥沙被送进了专门收留在战争中失去父母的孩子的孤儿院。1949年春天，在这座绿草如茵的花园里充满了鸟语花香，但是却听不到孩子们的欢声笑语，因为孩子们心中没有欢乐，只有深深的创伤。那时，阿寥沙刚刚9岁，他把孤独的心灵中所有的情感倾注在年轻女教师安娜身上，用那双本不该属于孩子的忧郁的眼睛默默地追随着她的身影。孤儿院里来了一个复员军人担任军事课老师，他曾经指挥过一个连，他很喜欢孩子们，孩子们也非常爱他。另一个男教师柯里弗鲁契克则很严厉，脸上很少有笑容，而且手上总是戴着手套，阿寥沙很不喜欢他，因为他经常和安娜老师在一起。有一次，阿寥沙看到柯里弗鲁契克和安娜老师亲吻，气得把玻璃窗砸碎了。正在这个时候，父亲的战友柯里亚叔叔来看望他，并且送给他一柄短剑，剑上刻着一行字：记住你的父亲。阿寥沙非常喜欢这件珍贵的礼物，他把短剑珍藏起来——因为这把剑把自己和父亲联系在一起。孤儿院附近有一个关押着德国鬼子的俘房营，阿寥沙的好朋友嘉恩金对他们充满仇恨。有一次，老师在作文课上让孩子们写《我们的父亲们在伟大卫国战争中的功勋》，很多孩子都不知道怎么写，因为父亲牺牲时孩子们还不记事，只有嘉恩金很快交了卷——他对父亲的牺牲记得很清楚。嘉恩金交卷后，脸色苍白地要求提前离开教室。原来，对父亲的回忆激起了他对法西斯分子的刻骨仇恨，他带着偷偷储存的雷管去炸俘房营的德国鬼子，却不幸把自己炸死了。这个经历了敌人集中营折磨而奇迹般活下来的孩子，却葬身在自己复仇的熊熊烈火中……嘉恩金死后，老师朗读了他的作文，大家这才知道，他的父亲是1946年在柏林被纳粹残余分子残酷杀害的。鉴于嘉恩金的惨死，柯里弗鲁契克命令孩子们交出私藏的武器，他在阿寥沙的枕芯里搜出了短剑。阿寥沙眼看就要失去把他和被战争夺去生命的父亲联系在一起的唯一的东西，情急之下他咬了柯里弗鲁契克，柯里弗鲁契克动手打了他，孩子愤怒地冲着柯里弗鲁契克大吼一声："法西斯匪徒！"院长为此召开会议，军事课老师的意见是：在战争中失去父母的孩子是"受伤的小鸟"，对他们应当倍加爱护，不能再让孩子们弱小的心灵受到伤害；而柯里弗鲁契克打了"受伤的小鸟"，因此军事课老师说自己永远也不会和他握手……老师们讨论是否让柯里弗鲁契克继续留在孤儿院任教……这时，阿寥沙看到柯里弗鲁契克独自坐在一间空旷的屋子里失声痛哭。阿寥沙第一次看到他没戴手套：那是一双被战火烧成畸形的手……

　　《受伤的小鸟》没有直接描写战争，它反映了在战争中幸存下来的儿童以及他们失去了所有亲人后产生的变态心理。和塔尔科夫斯基的《伊凡的童年》相比，影片虽然都是以

儿童为主人公，但很明显，《受伤的小鸟》已经将视线转向了战后国内生活的场景，影片告诉人们，战争虽然早已结束，但它造成的严重后果却是永久的，它在几代人心灵中留下的创伤久久不能平复。

（二）政治题材影片：

从 70 年代初开始，此类影片主要有：《这是一个甜蜜的字眼——自由》（1972，导演·热拉凯维丘斯）、《礼节性的访问》（1973，导演莱兹曼）、《信任》（1976，导演特列古勃维奇）、《野蛮人》（1978，导演热拉凯维丘斯）、《生活是美好的》（1979，导演丘赫莱依）等。这类题材配合苏联对内对外政策，有表现拉美人民革命斗争的《黑暗笼罩着智利》、《谁也不想死》；有宣传本国政策的《礼节性的访问》、《目标的选择》等；80 年代以后，还有范围更加广泛的《四三年德黑兰》、《岸》、《列宁在巴黎》、《红钟》等。

（三）生产题材影片

这类题材较四、五十年代有所不同，突出了"现代企业的领导人"、"知本时代的人"。这类作品有《金奖》、《反馈》、《希望与支柱》、《干线》和《第二梯队开始行动》（1984，导演·雅桑）、《从工资到工资》（1985，导演 A·玛纳萨罗娃）等。作为直接贯彻党的政策的作品，影片难免给人以枯燥无味的感觉。

（四）阐释人生哲理的道德题材影片

这是四大题材中为数较多的，也是电影艺术家们深感兴趣的一类影片。这类影片的创作与当时苏联社会的现实问题密切相关，那些"物欲膨胀"、"唯利是图""见利忘义"在社会生活中日益增长，使得人们对于信仰和道德对于社会所产生的影响日益关注。电影艺术家开始从各种角度探索有关道德主题的表现，这时有塑造正面形象的《莫斯科不相信眼泪》、《个人问题访问记》等；有揭露社会问题的《辩护词》、《审讯》、和《没有证人》等；有通过剖析人来剖析社会的《红莓》和《白比姆黑耳朵》等；有对人物个性和行为进行思考的《古怪的女人》和《个人问题》等；还有表现青少年精神面貌的《恋人曲》和《野孩子》等。事实上，对于道德主题的探索，不仅仅局限于道德题材的影片中，在其他三种题材的影片中也具有道德因素方面的表现。

1.《莫斯科不相信眼泪》

单身宿舍内的卡捷林娜、柳德米拉、托尼亚是三个好朋友，她们有各自的梦想和希望，卡捷林娜一心想进入大学升造，柳德米拉想找一个地位高的男朋友，托尼亚则想过平平淡淡的日子。一次卡捷林娜在柳德米拉的鼓动下，冒充教授的女儿参加聚会时，认识了电视工作者鲁多夫并坠入情网，但好景不长，一次偶然的机会使鲁多夫了解了卡捷林娜工人的真实身份，并无情地离开怀孕的卡捷林娜。多年后，卡捷林娜艰苦地养大女儿萨莎，在工作中也取得了担任厂长的成就，并找到所爱的人果沙，托尼亚与柯莉亚结婚平平淡淡地过着幸福的生活，柳德米拉却与谢廖沙分手，一无所获。

这部极具观赏性的影片以曲折的人物命运取代了以往的说教，引起了各个年龄层次观众的共鸣，影片把两个时代进行了对比，着力表现中年人的命运，描绘了这一代人的心理

状态，涉及了许多观众们普遍关心的问题，如道德、幸福、人生价值等。

2.《两个人的车站》，1982年出品。导演：埃利达尔·梁赞诺夫。

剧情简介：钢琴家普普东为妻子承担了车祸的责任。在法庭审判之前，他动身到戈里巴耶道夫去与父亲话别。途中，在一小车站上，他与车站餐厅女服务员薇拉从争吵到相互同情、关心，最后产生爱情。这两个不幸的人虽然社会地位、文化教养差距很大，但两颗善良的心使他们的距离缩短了……

本片没有撕心裂肺的情节，没有轰轰烈烈的场面，更没有传统喜剧中的那些极端巧合的情节编造、夸张的动作设计、急功近利式的噱头和漫画式的人物，它全凭质朴和生活的本色取胜，琐碎得就像我们身边天天发生的事情。里面的一幕幕场景，真实得在我们的现实生活中似乎随处可见。但在导演精心的调度和天才的剪辑，以及男女主人公细腻动人、令人折服的演绎下，整个片子浑然天成，焕发了巨大的艺术魅力！

片中的火车站，是一个有着特殊象征意义的场所。在世界上的每一个大大小小的车站，无不每天都车来车往，上演着无数人间的悲剧、喜剧和正剧。但在片中的那一个无名的荒原小站，无论人们潮水般地来，潮水般地去，我们的主人公却以他们的善良和完美的人格，在斗转星移的悲欢离合中，永远屹立在那世俗而冷漠的小站，成为照亮那里的唯一的生命光源。在看完整个片子后，你这才不得不由衷地感叹道：那里，真的只是——两个人的车站！

五、经典文学名著改编的苏联电影

把文学名著搬上银幕显然不是苏俄电影史某一个发展阶段所特有的现象，它贯穿着苏俄苏电影发展过程的始终，因此我们可以把它作为一个独立的单元来进行介绍。

前面介绍过的影片有很多都是根据文学作品改编而来，苏俄文学的深厚土壤为电影提供了丰富的思想、内容、情节和素材，成为电影创作的一个取之不尽的源泉；当电影逐渐发展成为一门独立的成熟的艺术之后，它就与文学并驾齐驱，共同发展。根据俄罗斯《电影艺术》杂志（1996年第5期）的统计资料，在1918到1995年期间，苏联/俄罗斯电影艺术家根据本国以及外国的文学作品总共拍摄了1817部电影，其中被搬上银幕最多的是契诃夫、高尔基、奥斯特洛夫斯基、普希金、托尔斯泰等俄罗斯作家的文学作品。仅苏联解体前的二十多年时间内，由国内外文学名著改编拍制而成的影片就有四十多部，其中由外国名著改编拍摄的《哈姆雷特》、《奥赛罗》最为引人注目。由国内名著改编拍制而成的有《苦难历程》、《安娜·卡列尼娜》、《静静的顿河》、《战争与和平》、《卡拉马佐夫兄弟》、《罪与罚》等。这些影片具有苏联电影的普遍特点，即关注人生的终极意义，关注人的宿命和归属。在苏联电影中，这类作品具有极高的艺术价值。

1.《静静的顿河》

长篇小说《静静的顿河》是伟大的无产阶级文学家米哈伊尔·亚历山大洛维奇·肖洛

霍夫的代表作。1957-1958年，电影大师谢尔盖·格拉西莫夫把它拍摄成电影，片长270分钟。格拉西莫夫多次强调改编原著的原则：最大限度地忠实于小说内容，因此影片必须依据原著构造自己的框架，以求符合其悲剧史诗的艺术风格，并且用电影独特的视听语言再现文学的艺术形象。影片的改编是成功的，原作的思想主题、人物形象、激烈的战争场景以及尖锐的心理冲突在银幕上得到了准确的再现。尤其值得称道的是电影艺术家用摄影机展现的引人入胜的顿河风土人情、哥萨克民俗生活场景，这些画面使我们充分领略了顿河草原地带大自然的原始的魅力以及在顿河这片土地上生生不息的劳动者的无穷的生命力。

2.《战争与和平》

俄罗斯现实主义文学的最高峰是《战争与和平》，俄罗斯文学名著改编电影的最高成就也是《战争与和平》。

列夫·托尔斯泰曾经想创作一部关于十二月党人的三部曲长篇小说，但在构思的过程中却产生了创作一部1812年卫国战争历史小说的意图，这就是后来的人民英雄史诗：《战争与和平》。这部作品的文学价值无与伦比：历史事件的广泛的史诗般的包罗，富有表达力的艺术细节的美妙技巧，锐利的心理分析，人物形象的惊人的雕刻般的塑造，对自然界的不同寻常的感情，对人的生活与行为的基础本身的最深刻的理解--托尔斯泰的天才的一切特点都鲜明地表现在他的不朽的史诗里。应当看到，尽管《战争与和平》的主要人物大多是贵族，但这部作品在本质上是一部"人民英雄史诗"，它真正描写的是"人民战争"，作家在这部文学巨著中阐述了这样一个思想：1812年卫国战争胜利的源泉是俄罗斯人民的爱国主义精神，人民群众有着无穷无尽的智慧和力量。托尔斯泰的"人民战争"思想闪烁着智慧的光芒，这一思想也是苏联战争文学、苏联战争电影创作的核心思想。

1965至1967年，谢尔盖·费多罗维奇·邦达尔丘克将这部文学名著搬上了银幕。影片分4集，全长430分钟，把战争与和平、前线与后方、国内与国外、军队与社会、贵族与平民等等联结在一起，既全面反映了历史的时代风貌，又为各式各样的典型人物创造了极广阔的表现环境，主要人物、次要人物都是有血有肉、形神兼备，长达7小时的内容深得原著精髓，不愧是一部真正的银幕上的史诗。在某些方面，邦达尔丘克的电影作品甚至优于小说：电影删去了托尔斯泰的喋喋不休的直白说教，同时又完好无损地传达了托尔斯泰深邃的人民战争思想。《战争与和平》是苏联电影史上的一座里程碑。

六、80年代的苏联新电影

80年代以后，苏联电影积极向主题的深化、新题材的开拓以及样式多样化方面发展。从1981到1985年，苏联共拍摄了750部故事片。在战争题材方面，除了继续创作史诗性作品如《莫斯科保卫战》(1985，导演奥泽洛夫)、《胜利》(1985，导演马特维耶夫)以外，电影艺术家主要致力于表现苏联人民在战争中精神力量的源泉，如《源泉》(1982，导演·西

连科）；研究法西斯产生的根源，如《自己去看》（1985，导演克利莫夫）；从今天的角度思考战争给人类生活带来的影响，如《岸》（1983，导演阿洛夫和纳乌莫夫）。有的作品通过对苏联军人形象的塑造力图把人道主义思想和爱国主义思想结合起来，如《小亚历山大》（1982，导演弗金）。在道德题材方面，电影创作把个人生活和社会生活更紧密地结合起来，研究在复杂的生活矛盾中，人的处世态度以及由此给个人及社会带来的影响，如《愿望的年代》（1983，导演莱兹曼）、《没有证人》（1983，导演米哈尔科夫）、《后记》（1983，导演胡齐耶夫）。有些作品在展示人的内心世界，表现关心人、尊重人的思想时努力深化人道主义的主题，如《生活、眼泪和爱情》（1984，导演古宾科）、《稻草人》（1984，导演 P·贝可夫）、《冬天的樱桃》（1985，导演马斯连尼柯夫）。在生产题材方面，电影创作更多地注意改革的主题，注意表现经济改革的复杂性和艰巨性，如《第二梯队开始行动》（1984，导演雅桑）、《从工资到工资》（1985，导演 A·玛纳萨罗娃）。在革命历史题材方面，1981 年拍摄的《列宁在巴黎》（导演尤特凯维奇）通过新颖的艺术手法把过去和现在联系在一起，突出了列宁思想的价值。1982 年拍摄的《红钟》（导演邦达尔丘克）、1985 年拍摄的《雾中的岸》（导演卡拉西克）都再现了 20 世纪革命历史的发展。80 年代苏联还拍摄了一些优秀的传记片，如《列夫·托尔斯泰》（1984，导演格拉西莫夫）、文学改编作品如《瓦萨》（1983，导演潘菲洛夫）、《残酷的罗曼史》（1984，导演梁赞诺夫）、惊险片《密探》（1981，导演弗金）及《为胡狼准备的陷阱》（1985，导演马赫穆多夫）、讽刺喜剧片《青山，或不可思议的故事》（1984，导演申盖拉雅）及《骗术》（1984，导演特列古勃维奇）。

80 年代中叶，苏联历史进入了一个喧嚣与躁动的时代："改革"时代。1985 年，戈尔巴乔夫开始了以所谓"加速战略"、"公开性"和"民主化"为特征的声势浩大的"改革"。"改革"涉及苏联社会政治经济文化的各个层面。80 年代中后期，苏联观众对电影的兴趣持续下降，从 70 年代初每年人均 20 场次下降到 80 年代末的 14 次；苏联电影界试图通过"恢复审美的正义"、严格专业性的要求，从行政管理过渡到经济管理等途径重新振兴苏联电影。但是，1991 年底，曾经辉煌一时的苏维埃社会主义共和国联盟宣告解体，"苏联电影"从此成为了一个历史名词。

七、90 年代以后的俄罗斯电影

90 年代，俄罗斯的大众文化表现出光怪陆离的景象，大众对文化的需求也变得"多元"了。电影作为大众文化中的一种，在今天的俄罗斯已变得不那么重要，俄罗斯的电影事业也陷入前所未有的困境。原因之一是大众的选择不再是单一的，而是具有多样性。好莱坞的娱乐片和西方的色情片大量进入俄罗斯市场，这对俄罗斯电影业是一种巨大的冲击。国家的经济困难也使俄罗斯电影业因资金缺乏而无法拍片。看电影的人数锐减。1988 年全俄罗斯到电影院看电影的人数是 25 亿人次，而 1997 年只有 7500 万人次。当然，俄罗斯电影业所受到的最大的冲击还是来自西方，特别是好莱坞。

1995年,由尼基塔·米哈尔科夫导演的俄法合拍影片《烈日灼身》获戛纳电影节大奖,这是对俄罗斯电影艺术家探索新的电影发展道路的肯定,它给遭受重创的俄罗斯电影人一份信心。1997年在54届威尼斯电影节上,俄罗斯电影《小偷》又获大奖。导演小丘赫莱用一种老式的、善良的俄罗斯风格拍摄了这部电影,并征服了评委和观众,再一次向全世界的观众展现了俄罗斯电影的魅力。1999年,尼基塔·米哈尔科夫导演的《西伯利亚理发师》公映,再次引起世界轰动。

2001年俄罗斯政府颁布了"俄罗斯文化"五年发展纲要,其中包括电影业发展计划。根据计划,俄罗斯将对电影厂进行技术改造,吸引资金并增加电影产量,提高电影质量。如果计划顺利实施,到2005年,俄罗斯每年将拍摄100部影片,俄罗斯影片在电影市场的份额将从目前的7%左右上升到20%。随着经济形势不断好转,俄罗斯政府近年来对电影业的拨款逐年增加,俄罗斯的电影正在复兴。

2003年,首执导筒的俄罗斯年轻导演安德烈·日瓦金采夫导演的《回归》获第60届威尼斯电影节最高奖——金狮奖,这是40年来俄罗斯电影首次获此殊荣。自40年前塔科夫斯基的《伊万的童年》在威尼斯捧走金狮之后,俄罗斯影片一直与金狮无缘。

2004年,俄罗斯电影《自己人》获得第26届莫斯科国际电影节大奖——金圣乔治奖;《收割时间》获国际影评学会最佳影片奖;《爸爸》以其打动人心的故事获观众最喜爱的影片奖。提莫·贝克曼贝托夫导演的《守夜人》是俄罗斯电影历史上首部纯本土投资、完全好莱坞式运作、最终创造出商业奇迹的大片。《守夜人》让全世界影迷见识到俄罗斯新电影"文艺复兴"的威力。令人欣慰的是它并非昙花一现,以19世纪巴尔干战争为题材的俄罗斯古装大片《土耳其开局》再次创造奇迹,开映6周内创下1900万美元票房,破了《守夜人》1600万美元的纪录。

几年来,俄罗斯大力加强对国产电影的扶植,通过了《电影法》,为发展"民族电影"铺平了道路。从政府组织机构上也进行了调整:撤销了主管电影的电影委员会,电影归文化部管理;政府设专项电影基金;制片厂设备得到更新;电影院逐步改建,采用最新的放映设备;莫斯科国际电影节改为一年一次,并且由政府拨款资助。俄罗斯电影正在逐渐走出困境。

近两年最新拍摄的《战争》、《小狗与流浪儿》、《他妻子的日记》、《布谷鸟》、《情人》、《致艾丽斯的信》等影片基本代表当代俄罗斯电影的发展水准,反映俄罗斯现代社会和民俗风情。

尼·米哈尔科夫导演的《西伯利亚理发师》以1885—1905年沙皇俄国时期的社会生活

为背景,讲述了一个凄婉美丽的浪漫故事,受到俄罗斯各界观众的喜爱。谢尔盖·索洛维约夫(1944—)1968年毕业于莫斯科电影学院导演系。主要作品有:《童年过后一百天》(1973年,获第25届柏林国际电影节最佳导演奖)、《救生员》(1979年,获威尼斯国际电影节评委会特别奖)、《温柔年华》(2001年)以苏联解体前后15年的生活为背景,展示主人公的种种际遇。

近年来,俄罗斯私营电影公司发展迅速,私人资本投资于电影业,完全进行商业化运作,投拍了一批新影片。如《罗曼诺夫王朝》(1997年,潘菲罗夫导演)、《小偷》(1997年,巴维尔·朱赫莱导演)、《聋者之国》(1998年,瓦·塔达洛夫斯基导演)、《伏罗希洛夫的枪手》(1999年,斯·加沃罗辛导演)、《宝马》(2003年,彼·布斯洛夫导演)等。

动作片的数量在增加。《兄弟》(2000年)的主人公达尼拉从部队复员后来到圣彼得堡投奔自己的朋友——职业杀手,故事在俄美两国展开,以当代为背景。这是俄罗斯第一部完全按照动作片模式拍摄的电影。

阿·罗果什金从1995年到2000年这五年中,连续拍了三部以俄罗斯民俗为背景的喜剧片——《民族狩猎的特点》(1995年)、《民族捕鱼的特点》(1998年)、《冬日民族狩猎的特征》(2000年)。

2003年,俄罗斯年轻导演安德烈·兹维亚金采夫的导演处女作《回归》夺得第60届威尼斯电影节金狮奖。《回归》描写的是一对兄弟如何面对10年未曾谋面的父亲突然归来的故事。这部影片的获奖对俄罗斯电影具有非同寻常的意义。因为这是40年来俄罗斯电影首次获此殊荣。此前,安德列·塔尔科夫斯基《伊万的童年》和尼·米哈尔科夫的《库伦》分别于1962年和1991年赢得威尼斯电影节大奖。

近年来,战争题材的影片有阿·罗果什金的《布谷鸟》(2002年),以第二次世界大战为背景,展示了战争给人们带来的苦难,影片中的三个主人公语言不通,最后却能相互理解。故事片《哨卡》(1998年,阿·罗果什金导演)、《战争》(2002年,阿·巴兰巴诺夫导演)以最近的车臣战争为背景,直接反映了内战给人民生活带来的不幸。

历史题材的《小牛犊》(2001年，亚·索库洛夫导演）描述列宁逝世前一年的生活，对列宁的形象进行了全新的诠释。

故事片《寡头》(2002年，巴·鲁金导演）反映俄罗斯近20年暴富起来的人及其为此付出的高昂代价。

总体而言，近年来随着经济情况的改善，俄罗斯电影的数量与质量在不断提高，电影业正在逐步走出困境。

第三章 中国电影发展史

　　1895年12月28日，电影在法国诞生。仅隔了不到一年时间，1896年8月2日，上海的娱乐场所徐园就放映了被称为"西洋影戏"的外国短片，这是中国人第一次看到电影。从1896年，卢米埃尔兄弟雇用二十个助手前往五大洲去放映电影开始，电影这种拥有艺术和商品双重价值的文化产品，在西方商人扩大市场商业策略推动下，传入了中国。随后，很多欧美商人见中国的放映业有利可图，纷纷来华投资。他们经营放映业，修建及发展连锁式影院，甚至在中国建立电影企业，摄制影片。

　　电影传入中国迄今已逾百年，它从一种带有文化殖民色彩的舶来品，演变为民族文化不可或缺的组成部分。中国电影历经筚路蓝缕的初创时期、20世纪三四十年代左翼电影、新中国的曲折发展、新时期的繁荣和振兴，直至今日以两岸三地互补的姿态屹立世界电影之林。中国电影的发展历程伴随着跨世纪的社会变迁，有着令人回味的历史和值得瞩目的未来。

第一节 中国的早期电影（1896—1932）

一、"影戏"时期

　　由1896年至20世纪二十年代，虽然外商在中国电影市场占据了垄断地位，但却阻止不了我国电影活动的开始。1903年，德国留学生林祝三携带影片和放映机回国，租借北京前门打磨厂天乐茶园放映电影。1905年，北京丰泰照相馆的任庆泰为了向京剧老旦谭鑫培祝寿，拍摄了一段由他主演的京剧《定军山》的部分场面。

　　中国电影一开始，就和中国传统的戏曲和说唱艺术结合起来，发展出一套独特的电影类型。但是最早尝试拍摄这种电影类型的丰泰照相馆只属小本经营，算不上是电影机构。直至商务印书局"活动电影部"的出现，才真正代表中国制片业的开始。在这段期间，除了"商务"之外，先后出现的电影制片机构还包括由美商投资"亚细亚影戏公司"、"幻仙"、"中国"、"上海"、"新亚"等，由于他们的成员多是来自戏剧舞台，所以当时的电影题材和内容大多源于中国戏曲和文明戏。此外，他们也开始拍摄剧情短片和长片，对电影这种艺术做最初步的探索和尝试。

　　中国电影起步于放映业。自从"西洋影戏"亮相于上海之后，在北平、南京等城市也

相继出现了放映活动。这些营业性放映通常在茶楼和旧式戏院里举行,所映外国短片多为风光片与喜剧片。

最初从事放映业的是一些外国商人,如西班牙人雷玛斯就曾在沪建立了雷玛斯游艺公司。很快,中国商人也开始租赁拷贝从事电影放映,他们熟谙本国国情,远比洋人更了解中国观众的审美趣味和娱乐需求,他们敏锐地意识到"西洋影戏"在题材内容方面的局限,进而产生了以国粹文化抵御外来文化的想法。1905年春夏之交,第一部国产片《定军山》问世,策划者是在北平经营丰泰照相馆的任景丰。《定军山》原系京剧舞台上一出三国戏,为"伶界大王"谭鑫培的代表剧目。任景丰的做法是将这出戏原原本本搬上银幕,他新购一套摄影器材,指派馆里最好的照相技师刘仲伦担任摄影,他自己则负责现场调度指挥。拍摄时,在照相馆的天庭廊柱之间悬挂巨幅布幔,谭鑫培就在布幔前进行表演,整个拍摄采用的是固定机位与自然光。拍成的《定军山》虽然视觉效果不太理想,但颇受观众欢迎,堪称本土传统艺术与外来新奇娱乐样式的嫁接。

从源头来看,中国电影一开始就与戏剧结下不解之缘,日后深刻地影响了国产片的美学形态。如果说第一部国产片诞生于北平多少有些偶然,中国民族电影业真正起步于上海则属必然。上海自开埠以来万商云集,社会生活丰富活跃,文化领域也领风气之先。1913年,洋行职员出身的张石川与剧评家出身的郑正秋组织"新民公司",专门承接美资"亚细亚影戏公司"在上海的拍片业务。通过这种"借鸡生蛋"的方式,他们拍摄了中国第一部短故事片《难夫难妻》。这是一部针砭封建婚姻陋习的影片,以喜剧手法表现一对青年男女在长辈撮合下吹打成亲的经过,从中体现出电影的叙事潜能。张石川与郑正秋无师自通,逐渐掌握了实景拍摄的一系列技巧。1916年,他俩又以"幻仙公司"名义拍摄第一部长故事片《黑籍冤魂》,表现一个富家少爷因吸食鸦片终至家破人亡的惨剧,给予民众一定的警世作用。作为中国电影的拓荒者,郑正秋和张石川善于从民族文化资源中发掘题材,并将传统戏曲及文明戏的手段和元素吸收到电影中,逐渐确立起中国早期电影的主流——"影戏"美学。

把中国早期电影称为"影戏"是学术界普遍一致的观点。

早期的中国电影是戏剧的一种,大多是用摄影机直接照下来的戏剧。以简单的拍摄方法再现戏剧,再现戏曲艺术的载体。 以戏剧观念、戏剧程式理解电影、创作电影;情节设计与表现方式的戏剧化,如:激烈热闹的动作场景、起承转合的情节结构。固定的摄影机位、银幕画面以中景为主、缺少时空变换。

大多数早期的中国电影在题材上主要是时尚娱乐的工具,有滑稽片、武打片、言情片等形式,是"鸳鸯蝴蝶派"与没落文明戏的组合,大多游离社会现实。由于满足了社会转型时期部分读者对传统道德伦理的认同意识,满足了因近代都市崛起而形成的市民文化需要以及人性本身对于消闲和消遣的渴求本能,"鸳鸯蝴蝶派"和"黑幕派"文学也始终没有被驱逐出20世纪上半叶中国文学的领地。1913年张石川、郑正秋、杜俊组建新民公司,并与亚细亚合拍了中国最早的故事片《难夫难妻》。香港电影之父黎民伟组建华美公司,与

亚细亚合拍《庄子试妻》。1920年，商务印书馆摄制中国最早的类型片《车中盗》。同年梅兰芳受其邀请拍摄《春香闹学》和《天女散花》。1921年，《阎瑞生》、《海誓》、《红粉骷髅》等三部中国最早的电影长片出现，中国电影的探索期结束。同年中国最早的电影杂志《影戏丛报》、《影戏杂志》出现。

当然也有一些表现民主主义、人道主义追求的健康影片。这些影片对女性命运的关注、对邪恶势力的鞭挞。如《姊妹花》、《天涯歌女》等。商务印书馆奠定了中国电影的另一个传统。商务影戏部成立于1917年，以"社会启蒙"为宗旨，率先拍摄了一系列纪录片如《商务印书馆放工》、《庆祝欧战胜利游行》等。此后，在"抵制外来有伤风化之品……表彰吾国文化"的宗旨下，又摄制多部故事片，其中反响最大的是《阎瑞生》。该片取材于一则社会新闻，叙述某洋行买办谋财害命的凶杀案，题材的新闻性和影像的纪实性是此片两大特征。《阎瑞生》大量采用外景拍摄与运动镜头，摆脱了舞台剧的模式而具备现代电影的气息。商务出品的路子，由此被视为开启了中国电影纪实主义的源头。到了20世纪20年代，伴随"国产电影运动"的口号，电影制片业成为资本投资的热门领域，一度达到畸形繁荣的地步。据统计，1925年前后开设于全国大中城市的电影公司竟达175家，上海一地就有141家。但大多数公司在激烈的竞争中很快遭淘汰，仅有几家公司靠自己的出品站稳脚跟，如明星公司出品的表现家庭伦理的"通俗社会片"；长城公司出品的带有批判色彩的"社会问题片"；神州公司和上海影戏公司出品的陶冶情性的"艺术片"等等。20世纪20年代末，在商业电影的恶性诱导下，中国影坛上古装片、武侠片、神怪片大肆泛滥。以《火烧红莲寺》为代表的这些影片多半剧情荒诞、艺术粗糙，模式化、雷同化倾向十分严重。

二、中国第一代导演与三大公司

1. 中国第一代电影导演

中国电影萌芽时期的第一代导演有张石川、郑正秋、洪深、欧阳予倩等，为早期的中国电影发展做出了卓越的贡献。

张石川（1889-1953）、郑正秋（1888-1935）是中国第一代电影导演的代表，活跃于20世纪20年代默片时期。在中国早期电影发展格局中，明星公司和联华公司占有最重要的位置。明星公司创办于1922年，张石川与郑正秋以公司决策者身份担任导演和编剧，这对合作搭档性格差异很大，制片理念亦有分歧。张石川非常看重市场，拍电影主张"处处惟兴趣是尚，以冀博人一粲"；郑正秋则秉承"文以载道"的古训，提倡影片"以正当之主义揭示于社会"。在张石川拍摄的一系列滑稽短片遭冷落之后，根据郑正秋建议投拍的《孤儿救祖记》却一举成功，将中国早期电影导向成熟阶段。《孤儿救祖记》以伦理片形式触及中国社会成员财产继承的问题，剧情通俗易懂，一波三折：某富翁听信侄儿谗言，将守寡的儿媳赶出家门；媳妇含辛茹苦抚养孩子，送其到义校读书；富翁晚景凄凉，险被心术不正的侄儿谋财害命，幸得聪明机智的孙子相救，一家骨肉终于团圆；为报答义校教育之恩，媳

妇将继承的一半财产捐给义校。编剧郑正秋借鉴中国传统叙事的传奇架构，在人物塑造上运用善恶对比手法，鲜明表达"扬善惩恶"的主题。片中女主角贤惠善良，是大众心目中理想的女性。影片还成功运用平行蒙太奇手法，在镜头调度、美术设计、摄影、剪辑等方面也达到前所未有的水准。《孤儿救祖记》被视为中国电影"一种有民族特色的、独立的艺术形式的一个开端"，编导将封建伦常秩序和资产阶级改良主义思想糅合的特点，也是那个时代文艺作品的一个标志。

在郑正秋"教化社会"电影观念的影响下，受到《孤儿救祖记》的票房感召，从1924年起至1927年，仅明星影片公司一家，便相继推出了《苦儿弱女》（1924）、《好哥哥》（1924）、《最后之良心》（1925）、《小朋友》（1925）、《上海一妇人》（1925）、《冯大少爷》（1925）、《盲孤女》（1925）、《可怜的闺女》（1925）、《新人的家庭》（1925）、《早生贵子》（1925）、《多情的女伶》（1926）、《富人之女》（1926）、《未婚妻》（1926）、《她的痛苦》（1926）、《一个小工人》（1926）、《良心复活》（1926）、《为亲牺牲》（1927）、《挂名的夫妻》（1927）、《二八佳人》（1927）、《真假千金》（1927）、《卫女士的职业》（1927）等不下20部充满道德蕴含的社会问题片，内容涉及"野蛮婚姻"、"遗产制度"、"妇女沉沦"、"都市罪恶"、"拆白党黑幕"、"纳妾遗毒"等各式各样的社会问题，并在影片中为每个问题都提出了不无人道主义色彩的解决途径，形成了明星影片公司出品贴近社会、立意教育、着重人伦以及叙事曲折、以情动人的独特传统。

2. 三大公司与其他

联华公司创办于1930年，一开始就提出与明星公司截然不同的制片方针："提倡艺术，宣扬文化，启发民众，挽救影业"。在中国影坛上，联华公司异军突起，后来居上，不仅在实力和规模上与老牌公司明星（由张石川、郑正秋等成立于1922年）、天一（邵醉翁于1925年创办）形成三足鼎立之势，而且为充满低俗趣味和投机倾向的电影业带来了某种新气象。联华公司当时被称作"新派"，罗致了一批具有新文艺修养的人才，如孙瑜、朱石麟、卜万苍等，摄制出《故都春梦》、《野草闲花》、《恋爱与义务》等影片，将其标举的"国片复兴运动"推向高潮。这几部影片都以新型的爱情故事来表达一定的社会内涵，有着当时银幕上鲜见的小知识分子情调。其中孙瑜编导的《野草闲花》表现一个现代灰姑娘的故事：音乐学院毕业生、富家子黄云爱上了贫苦的卖花少女丽莲，两人历尽波折终成眷属。孙瑜曾留学美国，属科班出身的电影导演，在圈内享有"银幕诗人"之誉。孙瑜的创作富有民主改良色彩及浪漫气质，尤其重视电影语言的运用，在该片中他别具匠心地将大都市的繁华景象与卖花女的孤单身影叠化，将游乐场的"大飞轮"与病妇手摇的纺纱竹轮叠化，以此产生象征、对比效果，在启发观众的同时又让他们获得新颖的视觉体验。

中国电影进入20世纪30年代，在艺术变革的同时，技术形态也在谋求更新，有多家公司纷纷投入有声电影的试制。1931年1月，明星公司和上海百代唱片公司采用"蜡盘发声"工艺，合作摄制了第一部国产有声片《歌女红牡丹》。同年，大中国影片公司、天一公司又相继推出《雨过天晴》和《歌场春色》，采用了更加先进的"片上发声"技术。当然，

有声片在中国的推行并非一蹴而就,此后五年间成为默片、"无声对白字幕配音歌唱片"、有声片三种形态并存的过渡期。

第二节 中国电影的成熟期(20世纪三四十年代)

1937年全面抗战爆发,从当年的11月中国军队撤离上海起直到1941年太平洋战争爆发、日军进入租界为止,上海进入它的"孤岛"时期。"八·一三"战事改变了中国电影的版图,上海影业遭到极大的打击,很多制片厂毁于战火,影人纷纷西去内地、南下香港,或者索性放弃了电影事业。不过,随着"孤岛"偏安一隅相对稳定局面的形成,新华影业公司首先乘影坛凋敝、无人竞争之机恢复拍片,大受欢迎。到1938年,经历了战火洗礼的上海电影业居然又达到了自己的一个新的繁荣期。抗战胜利后,上海重新成为中国电影的生产基地,在昆仑、文华等民营公司中汇聚了众多优秀影人。由于战后的政治压力及恶劣的经济环境,电影的生产条件极为艰苦,总体产量下降,但电影业仍以顽强的姿态谋生存,取得了辉煌的成就。三四十年代,中国电影的成长成熟时期。电影从消遣娱乐工具变为反映生活、审视现实文化的严肃艺术。电影主要内容题材:民族存亡的反帝反封建主题。抗日战争烽火、关注生活揭露黑暗、封建文化批判、社会人生思考。承担启蒙教化、推动社会变革使命。

在这种社会大环境下,电影观念也在悄悄地起着变化:人们普遍认识到电影不是戏剧的改装,也不是戏剧的延长,电影必须摆脱戏剧,走自己的路。洪深曾经指出过,电影本是给人看的,故事的叙述,应当是许多幅连缀的好看的画面。一件事的意义,一个人的人事情绪,都得用醒目有趣的行动明显地表达出来,无需再有语言的解释。郑君里也曾经指出,蒙太奇是从画面间的编接着手,组成电影的全部构成;从全部构成的概念着眼,去整理安排各个画面。前者通过剪接创造影像;后者是通过影像构成编接。可见人们对电影的认识和研究已经达到了一个新高度,电影理论进入了它的成熟期。

一、电影的变革与流派

(一)左翼电影运动(1932—1937)

1930年,一批文艺工作者成立左翼作家联盟。同时文艺界的其他左翼团体亦纷纷成立。1931年,"中国左翼戏剧家联盟"成立,提出电影要面向工农大众。1932年,中共领导下的地下电影小组成立,夏衍为组长。翻译介绍苏联电影理论,输送文艺骨干进入电影界,在报纸上开辟电影评论专栏。推动了中国电影的成熟发展。三四十年代,中国电影处于成长成熟时期。电影从消遣娱乐工具变为反映生活、审视现实文化的严肃艺术。电影主要是以民族存亡绝续和反帝反封建为主题,主要题材有抗日战争烽火、关注生活揭露黑暗、封

建文化批判、社会人生思考，它们承担起了启蒙教化、推动变革的历史使命。这就是促使电影发生历史性巨变的"左翼电影运动"。中国左翼文化界总同盟领导下的中共秘密电影小组，在上海开展左翼电影运动，摄制了一批反帝反封建影片。1933年自黄子布（夏衍）与明星影片公司导演程步高合作，摄制第一部左翼电影《狂流》始，明星、联华、艺华、天一等制片公司在左翼电影工作者帮助、支持下，遵循反帝反封建的制片路线，在同一年里，相继摄制了《三个摩登女性》、《都会的早晨》、《城市之夜》、《母性之光》、《上海二十四小时》、《女性的呐喊》、《春蚕》、《丰年》、《小玩意》、《大路》、《姊妹花》、《铁板红泪录》、《挣扎》、《神女》、《盐潮》、《脂粉市场》、《民族生存》、《中国海的怒潮》、《恶邻》等30余部影片，表现工人、农民、妇女和知识分子的生活和斗争，为此，1933年被称为"左翼电影年"。

　　1934－1935年，随着当局对左翼电影运动压制的加剧，左翼电影创作面临更大困难，但党的秘密电影小组仍通过个人联系方式，向公司或导演提供剧本，并帮助成立电通影片公司。两年中，明星、艺华、电通等制片公司先后摄制出《同仇》、《渔光曲》、《女儿经》、《乡愁》、《船家女》、《劫后桃花》、《黄金时代》、《逃亡》、《生之哀歌》、《人之初》、《桃李劫》、《风云儿女》、《自由神》、《都市风光》等近30部优秀影片。1936年，上海各公司在"国防电影"口号下陆续拍摄的抗日爱国题材影片，从广泛的意义上说，与左翼电影是一脉相承的。

　　（二）国防电影运动

　　随着抗战局势的发展，电影界掀起"国防电影运动"。广义的国防电影取材宽泛，反映日本帝国主义军事侵略和经济侵略下的现实生活，代表作有沈西苓编导的《十字街头》和袁牧之编导的《马路天使》；狭义的国防电影专指反映抗敌御侮的影片，如费穆导演的《狼山喋血记》、吴永刚导演的《壮志凌云》等。《马路天使》亦被视作20世纪30年代左翼电影的典范，该片表现"九一八"事变之后，几个小人物在社会底层苦苦挣扎、相濡以沫的故事，导演在喜剧形式中融合悲剧内涵，蒙太奇技巧运用娴熟，由女主角周璇演唱的主题曲《天涯歌女》更是脍炙人口、广为流传。《马路天使》拍完未及公映，抗日战争已全面爆发，电影工作者或移师西南后方，或坚守沦陷后的上海孤岛，在战乱动荡的环境中实行"一寸胶片，一粒炮弹"的电影抗战。《保卫我们的土地》、《塞上风云》、《木兰从军》、《苏武牧羊》等影片以时代风云实录或古代历史寓言的方式完成了抗战八年民族精神的写照。1932年5月，"明星"公司首先邀请夏衍、阿英和郑伯奇三人进入明星公司，担任编剧顾问。1932年7月，"左翼剧联"成立了影评小组，并先后在上海各主要报纸的副刊上刊登影评。这一系列行动之后，左翼电影工作者已开始可以在电影制作和观影意识上影响着中国电影的发展。

　　（三）有声电影

　　1931年有声电影兴起后，天一影片公司即陆续在新加坡、马来西亚、暹罗（泰国）等地直接与间接经营的139家电影院中装置有声电影放映设备；为适应南洋市场需要，邵仁枚还把在新加坡向美国人租用的有声片摄制器材运抵上海，并雇用美国摄影师、录音师摄

制中国第一部片上发音有声影片《歌场春色》。影片公映后，即购下全部有声片器材设备，解雇美国技术人员，开始由中国人自己摄制有声电影。"九一八"、"一二八"事变之后，天一影片公司也和明星、联华、艺华等影片公司一样，拍摄了《挣扎》（1933）、《飞絮》（1933）和《飘零》（1933）等一批揭露现实、反帝反封建的进步影片。为了扩大生产和应付时事，1934年秋，邵氏兄弟还在香港成立天一影片公司分厂，摄制粤语故事片供应南洋市场。

1937年至1941年间，南洋影片公司除了出租片场给独立制片公司拍片外，也拍摄了《回祖国去》（1937）、《女战士》（1938）、《国难财主》（1941）等一批受到好评的抗战粤语片。

1932年，夏衍等人进入明星公司。香港第一部粤语片《白金龙》上映并引起轰动，拍粤语片蔚然成风。1933年，《明星日报》举行"电影皇后"评选，明星公司的胡蝶夺得桂冠，天一公司的陈玉梅和联华公司的阮玲玉分居二三。1934年，第一家专拍有声片的左翼电影公司电通公司成立并拍摄《桃李劫》，片中主题曲《毕业歌》传唱一时。

（四）孤岛电影运动

抗战爆发后，1937年到1941年，上海处于孤岛时期，在租界当局管辖下，电影业复苏，出产大量神怪武侠片、古装片、时装片。孤岛时期最优秀的电影剧作为《乱世风光》。

"孤岛"时期，新华公司为代表的一批电影公司大力发展商业电影，4年内拍摄了近200部影片。总的来看，"孤岛"电影仍是一种面对国家、民族命运忧心忡忡、欲罢不能的商业电影。在大量的古装/历史、滑稽/喜剧、时装/伦理影片中，"孤岛"的电影从业者并没有忘记国破家亡的惨痛与乱世漂泊的凄楚；在以古喻今、以喜衬悲、以家为国的电影叙事里，"孤岛"电影中的优秀出品书写着一段屈辱的历史、一种无奈的人生、一座陷落的城池和一抹剪不断的不了情。这是中国民族影业在特殊历史时段里的一种生存智慧，依靠这种生存智慧，"孤岛"电影成功地保全了中国商业电影和类型电影的流脉，使其在1945年以后的中国电影里大放异彩。

二、第二代导演与战后现实主义电影（1937—1949）

中国第二代导演：沈西苓、郑君里、史东山、袁牧之、孙瑜、吴永刚、蔡楚生、费穆、郑君里、汤晓丹、桑弧等。他们活跃于20世纪三四十年代。中国电影创作的第一个高峰期的到来与他们的努力密不可分。主要代表作有《马路天使》、《夜半歌声》、《十字街头》、《新女性》、《渔光曲》等优秀的影片。

如果说20世纪30年代左翼电影在中国电影史上是一次跃进，体现了现实主义品质和清醒自觉的文化建设精神；那么，战后电影就是对这一传统的继承与发展，并且在艺术上有了长足的进步。抗战胜利后中国电影的现实主义高峰期。涌现大批体现时代精神、批判否定功能极强的作品。《万家灯火》、《丽人行》、《八千里路云和月》、《一江春水向东流》、《乌鸦与麻雀》、《一江春水向东流》、《松花江上》、《天堂春梦》、《夜店》、《小城之春》等

一大批影片构成了中国电影史的"经典群落"。中国社会在抗战时期的巨大历史变迁,既加深了电影艺术家对社会、生活、艺术的理解,也为他们提供了异常丰富的创作素材。

1. 史东山编导的《八千里路云和月》

影片通过两个话剧演员在战地巡演,再现了文化抗战的艰难历程,真实描绘了抗战期间中国各阶层的面貌,揭露国民党官僚的无耻行径,田汉称道"此片替战后中国电影艺术奠下了一个基石"。

2. 《一江春水向东流》

男女主人公张忠良和素芬本是一对志同道合的夫妻,他俩在抗日宣传活动中相识结合,又因抗战爆发被迫分离。张忠良随军撤退,流亡到重庆后日渐腐化堕落;素芬留守上海扶老携幼,苦熬岁月。抗战胜利后,张忠良以"接收大员"身份返回上海,素芬恰在某公馆做女佣,两人不期而遇,张忠良昧心拒绝相认,素芬绝望地投江自尽。影片借鉴传统戏谴责负心郎的模式,演绎了一个时代悲剧。

蔡楚生导演的这部具有史诗气派的《一江春水向东流》包括上下两集《八年离乱》和《天亮前后》,通过一个家庭的聚散离合,浓缩了中国社会的动荡变化。蔡楚生在人物塑造、叙事技巧、意境营造等方面,无不化用中华民族传统艺术的积累。例如运用平行蒙太奇叙事手法,将素芬婆媳的悲惨遭遇和忠良的蜕变堕落进行鲜明的对比。又如不断插入"月儿弯弯照九州"的诗意画面,使一轮月亮成为男女主人公悲欢离合的隐喻意象,艺术感染力很强。

3. 《万家灯火》

胡智清是上海某公司职员,妻子又兰温柔贤慧、精打细算,他们有个七岁的女儿叫妮妮,胡家过着虽不丰厚倒也和美的日子。胡的母亲以为胡在上海过着"花园洋房"的好日子,遂带着全家老小投奔而来,也带来了一大堆生存问题。胡家空间狭小,智清又薪水微薄,凭又兰再精打细算,也难以应付一大家的开支。房东太太好心临时借给胡家空着的亭子间,但不久又租了出去,全家人只好挤在一间房内。智清无奈去找经理钱剑如,预支薪水,而经理借故不给,同事小赵借了一些钱给智清。生存问题还没解决,家里婆媳关系又出了问题。婆媳俩互相指责、争吵,以至怀孕的妻子赌气出走,母家则去了表妹阿珍的宿舍。妻子又兰流了产。窘迫的智清在汽车上捡了一钱包,被人诬为小偷毒打一顿,以致精

神恍惚,走路时撞上了钱剑如的汽车。钱匆匆逃走,智清被送进医院。全家人到处寻找智清。最后,经历着相同苦难的婆媳二人,终于和解了,而智清也从医院赶了回来,全家人团聚在"万家灯火"的时候。

 影片的艺术处理颇有成就。严格的现实主义方法,使作品朴实无华,具有强烈的生活实感;手法含蓄,含义深刻,形成素描般的艺术风格。导演擅于在动态之中刻画人物的心理,展示人物的感受。许多戏只在斗室之中,通过自然、从容的场面调度,产生出一种生活流动感。细节的选择和气氛的渲染,也使影片产生很大的艺术感染力。编导对芸芸众生在艰难世道中的苦涩生活作了温馨而感伤的描绘,西方电影学者认为该片的写实风格足可与意大利新现实主义电影媲美。

 4.《小城之春》

 在一个小城里,年轻少妇周玉纹与丈夫戴礼言过着平淡无味的生活。礼言在战争中失去了家产,也失去了面对现实的勇气,终日郁郁寡欢。夫妻之间相敬如宾,实则已没有感情可言。这沉闷的生活被从外面闯入小城的青年医生章志忱打破。他是礼言分别八年的朋友,也是玉纹过去的情人。礼言的妹妹戴秀喜欢上了志忱,而志忱拒绝了她。志忱的心里还装着玉纹。但他心里很矛盾。当年他与玉纹未结婚是因为玉纹母亲的阻挠,现在玉纹母亲死了,玉纹又有了丈夫。玉纹虽对丈夫尽职尽责,但心里却想着志忱,为此,她觉得对不起丈夫礼言。而礼言却决定成全他们两个,他吞了安眠药想自尽,后被抢救过来。经过了这一番感情波折,玉纹重新认识了自己与丈夫戴礼言的感情,她选择了与丈夫重新生活,而志忱也决定离开小城。一个春日的早晨,周玉纹、戴礼言还有妹妹戴秀在城头上为章志忱送行。他们目送志忱向外面的世界走去。

 在一个相对封闭的空间里,叙述一个"发乎情,止乎礼"的故事。表面看来该片似乎游离于时代风云之外,但从中传递的正是新旧时代交替之际知识分子心灵的苦闷。《小城之春》亦被称为"文人电影"或"诗化电影",导演费穆十分注重影调气氛的营造,场景多设在月光下,摇、移长镜头的运用,使画面内部产生与人物内心情绪相对应的迷离韵味,景深镜头则通过前后景的调度喻示人物之间的复杂关系。全片采用一种环形结构,主体部分是女主人公的记忆闪回,开端与结尾则交合于现实,呼应了影片所要表达的那种彷徨无着的内蕴。

第三节　新中国电影（1949—1978）

一、"十七年"与"文革"时期的电影（1949—1978）

1949年10月1日中华人民共和国成立，改变了中国历史的进程，也揭开了新中国电影发展的序幕。

建国之初，首先进行电影企业的国有化改造。早在1946年10月1日，中国共产党领导下的东北解放区就成立了东北电影制片厂，1949年4月，解放后的北平又成立北京电影制片厂。建国初期，全国拥有长春、北京、上海、八一这4家国有电影制片厂，到1953年，全面完成对私营电影企业的改造，从根本上改变了中国电影生产的性质。当时中国电影业"全盘苏化"，沿袭苏联电影国家垄断、计划经济的模式。

建国后17年一共生产了六百多部故事片，其中不乏可圈可点的优秀作品。第一，革命战争题材占据此阶段电影创作的主流，主题是表现阶级斗争和抗敌斗争，歌颂革命英雄主义和爱国主义。这方面的代表作有《白毛女》、《赵一曼》、《钢铁战士》、《渡江侦察记》、《平原游击队》、《董存瑞》、《上甘岭》、《红色娘子军》、《柳堡的故事》等等。这些影片注重塑造革命英雄人物，银幕上洋溢着时代激情和革命乐观主义气息。其次，历史题材影片将目光凝聚在近代史上那些关乎民族命运的重大事件，如《林则徐》中的鸦片战争、《甲午风云》中的甲午海战。编导透过历史风云来塑造影片主人公，最大限度地渲染了崇高悲壮的审美风格。第三，现实题材影片重在弘扬改天换地、意气风发的时代精神，代表作有《老兵新传》、《我们村里的年轻人》、《李双双》、《年轻的一代》等，情节大都表现人民内部先进与落后的矛盾，结尾时落后人物往往得以转变。在文学名著改编领域，也出现不少佳作。根据鲁迅小说改编的《祝福》是中国第一部彩色故事片，颇得原著精髓；《林家铺子》（根据茅盾小说改编）和《早春二月》（根据柔石小说改编）追求民族风格，审美效果清新素雅、情景交融。建国10周年前后，银幕上推出少数民族题材影片，体现民族大团结的思想，代表作有《五朵金花》、《阿诗玛》、《达吉和她的父亲》、《农奴》等。《五朵金花》源自周恩来总理的提议，这部轻喜剧将云南大理的秀丽风光和动听的民歌融为一体，为国庆献礼片增添了浪漫风情。

总之，建国后17年电影继承民族电影的优秀传统，将其秉有的现实性和时代性发挥到极致，在银幕上描绘出中国历史波澜壮阔的图景。另一方面，在电影直接为政治服务的口号下，尤其处于闭关锁国的环境中，这个时期的国产片也留下了诸多遗憾，比如题材不够多样化，缺乏对人性的深入挖掘，艺术创新原动力不足，对电影本性研究不够。

"文革"十年动乱完全中断了中国电影在既有道路上的进程，中国电影史形成一段触目惊心的空白。此阶段惟有江青操纵的八个"革命样板戏"，在1969年至1972年间被统统搬上银幕。这些片子的摄制过程严格奉行所谓"三突出"原则："在所有人物中突出正面人物，在正面人物中突出英雄人物，在英雄人物中突出主要英雄人物。"镜头运用一律遵循"敌

远我近,敌暗我明,敌小我大,敌俯我仰"的公式化处理,至今成为一大笑柄。"文革"后期,在周恩来、邓小平亲自过问下,电影生产进行一定的政策调整,陆续拍出《创业》、《海霞》、《闪闪的红星》等影片,隐隐透出前方的一线曙光。

二、第三代导演与第四次创作高潮

第三代导演的代表人物有谢晋、谢铁骊、水华、凌子风等,他们从20世纪50年代开始成为主力军,到六十年代迎来了新中国电影创作的第四次高潮,先后创作出了一批题材广泛、记录历史风云、歌颂新民主主义革命英雄、歌颂新生活、反映社会主义革命和建设的佳作;他们从古典诗歌、戏曲、小说、绘画中吸取营养,讲求情节的完整性;叙事简单明了,含蓄平淡,注重意境和气氛烘托。

(一)谢晋的主要作品及其获奖情况

《女篮五号》(1957)是中国第一部彩色体育故事片,获1957年第六届世界青年联欢节银奖;《红色娘子军》(1961)获1962年首届电影百花奖最佳影片、导演奖,1964年获第三届亚洲电影节万隆奖第三名;《舞台姊妹》(1965)获1980年第二十四届伦敦国际电影节英国电影学金奖,获1981年马尼拉国际电影节金鹰奖;《啊,摇篮》(1979)获文化部1979年优秀影片奖;《天云山传奇》(1980)获1981年首届中国电影金鸡奖最佳影片导演奖,第四届电影百花奖最佳影片奖,文化部1980年优秀影片奖,1982年香港第一届电影金像奖最佳影片奖;《牧马人》(1982)获1983年第六届电影百花奖最佳影片奖、文化部1982年优秀影片奖;《高山下的花环》(1984)获1985年第八届电影百花奖最佳影片奖、文化部1984年优秀影片奖;《芙蓉镇》(1986)获1987年第七届中国电影金鸡奖最佳影片奖、第十届电影百花奖最佳影片奖……

《女篮五号》

解放前,上海东华篮球队老板的女儿林洁,爱上了球队主将田振华。有次与外国水兵的比赛,老板受贿,指定输球,但田振华出于民族自尊,把球打赢了。一场赢球给他带来厄运。老板让流氓打伤田振华,又强迫女儿嫁给了有钱人。十八年过去了,田振华担任上海女子篮球队指导。林洁的女儿小洁是个有前途但对体育事业有偏见的篮球苗子。田振华给了她耐心的教育和帮助。一次,小洁在球赛中受伤住进了医院,因探望小洁,田振华、

林洁这对久别的情侣遇到一起,他们重新获得了爱情。林小洁也入选国家代表队,将出国参加比赛。

该片平易而抒情,流畅而有起伏,形成优美、明丽的艺术特色。导演充分发挥电影的表现手段,手法抒情、明快。他善于描写人物的命运,似主人公的悲欢离合或成长过程来体现作品的主旨,牵动观众的心,同时,导演又注重对感情的处理,经常调动环境作为抒情的手段,通过对景物的细腻描写,渲染人物的内心情感。特别是影片对于解放前主人公纯洁爱情的渲染和解放后他们的爱情离而复合的处理,都独具匠心,体现了导演鲜明的艺术特色。该片很富于节奏感,常以几组简短的镜头,代替冗长的叙述过程,使影片显得清新、隽永,给人以青春的、美的享受。该片曾于1957年获第6届世界青年联欢节举办的国际电影节银质奖章,1960年又获墨西哥国际电影节银帽奖。

(二)谢铁骊的主要作品

《无名岛》(1959)、《暴风骤雨》(1961)、《早春二月》(1963)、《千万不要忘记》(1964)、《智取威虎山》(1970)、《海港》(1972)、《龙江颂·京剧》(1972)、《杜鹃山》(1974)、《大河奔流》(1978)、《今夜星光灿烂》(1980)、《知音》(1981)、《包氏父子》(1983)、《清水湾,淡水湾》(1984)、《古墓荒斋》(1991)、《月落玉长河》(1993)、《穆斯林的葬礼》(1997)、《聊斋·席方平》(2000)、《有钱的感觉》(2002)。

《包氏父子》

在30年代江浙两省交界处的一个水乡城镇。老包是秦府的管家,妻子去世时,儿子包国维才五岁,如今已是省立至诚中学初三的学生。老包省吃俭用,供儿子上学,身上的一件旧棉袍穿了15年,还舍不得换。

人们常开玩笑说:国维念了书,将来做了大官,老包就成了老太爷了。老包听了心里美滋滋的。寒假里,学校寄来通知单,包国维因几门功课不及格,本学期要留级。开学时,老包给儿子的学费还没凑齐,又要交制服费,老包头上就像浇了一桶冷水,包国维对留级无所谓,他感兴趣的是郭公馆的少爷郭纯,还有就是他做梦都在想着的本校那位漂亮的高年级女生安淑真。老包为儿子的制服费犯愁,来到代收学费的银行诉说,明天上午交不齐学费,包国维就要被除名!老包只得求剃头匠戴老七作保又借了一笔钱。老包交完学费从银行出来,遇到了和郭纯等几个同学走在一起的儿子,高兴地把这个喜讯告诉他。不料儿子却大发雷霆,让老包以后不要在大街上和他说话。包国维做着少爷梦,在梦中他比郭纯阔多了,女同学们围着他转,

安淑真对他更是情意绵绵。……开学第一天，包国维被训育处主任训了一顿。原来是为寒假里包国维和郭纯等一起侮辱了一个女同学的事情。因为包国维没有供出郭纯来，郭纯在松鹤楼请客答谢，还批准包国维参加他的"喜马拉雅山篮球队"。包国维得意极了。年三十，讨债的上门了，老包正在不可开交的时候，学校又派人来，说包国维在学校打伤3人。原来篮球比赛时，郭纯为争风吃醋和人家吵了起来，包国维充英雄上前打伤了和郭纯吵架的学生。结果，学校开除了包国维，并要他赔偿医疗费。至此，老包对儿子的一片希望全部破灭。

（三）第四次高潮的主要作品

1960年的《刘三姐》、《红旗谱》、《革命家庭》；1961年的《暴风骤雨》、《洪湖赤卫队》、《红色娘子军》、《枯木逢春》；1962年的《甲午风云》、《停战以后》、《李双双》；1963年的《早春二月》、《小兵张嘎》、《红日》、《冰山上的来客》；1964年的《英雄儿女》、《兵临城下》、《阿诗玛》；1965年的《舞台姐妹》、《烈火中永生》、《早春二月》等。按影片的类型又可以分成故事片、战争片、反特片、喜剧片、儿童片等。

1. 故事片《柳堡的故事》

影片开始于苏联经典画法的树木、房屋和河流，天空布满云朵。那个旋律渐渐响起，终于在战士为田老头修葺房屋的时候响亮起来。"九九那个艳阳天呀咦唉哟，十八岁的哥哥呀坐在河边，东风吹得风车儿转，蚕豆花儿香啊麦苗儿鲜……"许多人或许已经记不清《柳堡的故事》了，这首歌却是忘不掉，战争年代的爱情歌曲，要么没有，要么是如此深情。

《柳堡的故事》就在此时诞生了。副班长和二妹子从一见面、四目相触就有了一个心中的认定，这真是目光里的爱情！二妹子给副班长倒水，烫得副班长跳起来又死捧着那个杯子，嘴里连忙说着没事没事，心里乐开了花。飞一般的镜头，波澜四溅的心绪。还有二妹子让小牛捎信儿约副班长到小桥那边去，副班长高兴得不知怎么好了，咧着嘴到旁边做了一套单杠，无拘无束的愉快，又直接又可爱。

《柳堡的故事》海报

可是战争中的爱情依旧是别样的。二班长打破重重误会，把二妹子从逼婚的刘胡子手中救出来，这算是全片最紧张的部分了。不能只是瞬间的吸引，还是需要完成拯救才可以托付终身的。就在觉得可以有所进展的时候，部队在上级的指示下转移了，二班长走在队伍里连头都没有回一下。"荒草漫天的年代连分手都很沉默。"于是故事被拖延了，五年之后，战功卓著的副班长已经当了连长，行军再次路过柳堡。二妹子也成长为村里的支书，两人在成分上也更靠近了。相见在河边，终成眷属！于是歌声骤起，世界都变得酣畅淋漓了！

男人是要实打实地去拼江山，流血杀敌。女人更善于抚平战争的创伤，把人们从紧张的状态下解救出来，恢复到一个正常的感情。《柳堡的故事》是一部十分细腻的电影，它的行船能让人感受到水流，温暖而有质感。

2. 反特片《冰山上的来客》

长春电影制片厂 1963 年拍摄的电影《冰山上的来客》已成为中国电影当之无愧的经典之作，《花儿为什么这样红》、《怀念战友》、《冰山上的雪莲》、《帕米尔的雄鹰》等插曲久唱不衰。这部影片既有一般反特片的特点，更具有鲜明的民族特色和地域色彩，在侦察与反侦察、围剿与反围剿之外，留给观众最深刻的印象应该是在冰山上培植的那朵爱情雪莲。

隶属于惊险样式的反特影片，大约是五六十年代最受观众欢迎的国产片品种。几乎每部影片都有那么一两个让人永生难忘的视听符号：在《羊城暗哨》里，它是风骚妖冶的女特务"八姑"；在《铁道卫士》里它是飞驰列车上那一场殊死搏斗；在《古刹钟声》里，它是两只为特务看守禅房的凶狠的白鹅；而在《冰山上的来客》里，则是阿米尔和古兰丹姆曲折的爱情。

这部影片采用了一种传奇方式来诠释爱情与政治的关系。在影片中，爱情与政治是如此难缠地纠结在一起，成为敌我双方生死较量的制胜武器。当政治冲突发展到难舍难分的那一刻，爱情便成了推动叙事的主导力量。政治谋略固然高深莫测，但它却难解最简单的两情相悦。影片借此想告诉观众的是，爱情的纯洁不容任何诡计的玷污，而懂得尊重爱情的智谋才是一种真正高尚和人道的政治。在那样一个特殊的时代氛围中，也许爱情只被看作是编织政治寓言的不起眼的毛边，人们也无法跳跃出政治重围来想象超然的爱情，但爱情的质朴和专一却能够穿越重重政治迷雾，把自己升华为天边一道瑰丽的神话。

第四节　新时期电影（1978—）

一、新时期电影兴盛的背景

"文革"结束后，中国社会迎来拨乱反正的新时期。电影业重现勃勃生机，走上振兴复苏、多元发展的道路。经过长达十年的沉寂，中国影坛在 20 世纪 70 年代末春潮涌动，

电影艺术家的创作积极性大大焕发。据统计，1979 年全国共生产故事片 51 部，1980 年增至 70 部左右。不少影片冲破题材禁忌，揭示极"左"路线的危害以及人们经受的心灵创伤，如《曙光》、《生活的颤音》、《泪痕》、《苦恼人的笑》等。革命战争题材影片的创作也开始创新，大胆转换视角，敢于表现以往被宏大命题所掩盖的人情与人性。如《小花》打破常规的线性叙事结构，采用以人物情绪贯穿的抒情结构，并从西方现代电影中大量借鉴色彩交替、旋转镜头、慢动作、停格、意识流等手法，令观众耳目一新。

在新时期中国影坛上，老、中、青三代导演同时亮相，各自拥有鲜明的群体特征，"代"的概念应运而生。所谓"代"，是指在历史的纵向坐标上对电影导演进行群体划分，进而达到描述中国电影发展的目的。张石川、郑正秋是中国第一代电影导演的代表，活跃于 20 世纪 20 年代默片时期；第二代导演的代表人物有孙瑜、吴永刚、蔡楚生、费穆、郑君里、汤晓丹、桑弧等，他们活跃于 20 世纪三四十年代；第三代导演的代表人物有谢晋、谢铁骊、水华、凌子枫等，他们从 20 世纪 50 年代开始成为主力军；第四代导演多系科班出身，是北京电影学院培养的"学院派"，如吴贻弓、谢飞、黄蜀芹、郑洞天、黄健中等，他们是大器晚成的一代；第五代导演绝大多数"师出同门"，是恢复高考后北京电影学院招收的首届学生，代表人物有陈凯歌、张艺谋、田壮壮、吴子牛、李少红、何群等，当年他们是中国电影界最年轻、最富冲击力的生力军。老一代导演宝刀不老，在新时期复出后艺术造诣更加精深，个人风格炉火纯青。如吴永刚任总导演的《巴山夜雨》含蓄隽永，汤晓丹导演的《南昌起义》大气磅礴，桑弧导演的《邮缘》清新幽默，凌子枫导演的《边城》的质朴淡雅。谢晋导演的艺术青春格外长久，他的作品极富时代气息和情感力量，如《天云山传奇》、《牧马人》、《高山下的花环》、《芙蓉镇》、《最后的贵族》、《鸦片战争》等，构成中国现当代历史的形象参照。

二、第四代导演

"第四代导演"的主体是六十年代电影学院的毕业生，还包括在同一时期自学成材的人。他们虽然学艺于六十年代，由于种种历史的原因，其艺术才华到 1977 年以后才发挥出来。几近不惑之年的"第四代导演"，一旦冲出起跑线，便显示出稳健的创作实力和持久的艺术后劲。他们以开放的视野，吸收新鲜的艺术经验，不懈地探索艺术的特性，承上启下，力图用新观念来改造和发展中国电影。他们提出中国电影要"丢掉戏剧的拐杖"，打破戏剧式结构；提倡纪实性，追求质朴、自然的风格和开放式的结构；注重主题与人物的意义性和从生活中，从凡人小事中去开掘社会和人生的哲理。"第四代导演"有理论，有实践，是这一时期获得重大成就的一支导演力量。

第四代导演多系科班出身，是北京电影学院培养的"学院派"，他们年富力强，厚积薄发，取得令人瞩目的成就。吴贻弓导演的《城南旧事》是一部散文电影精品，该片以一个小女孩天真的目光，映射出 20 世纪 20 年代老北京的人情世态，传达出林海音女士历尽沧

桑之后浓浓的乡愁意绪,"潺潺细流,怨而不怒"。第四代导演的代表作还有《沙鸥》、《青春祭》、《邻居》、《良家妇女》、《人生》、《野山》等,这些影片多半表现理想与现实的冲突,在审美形态上追求温柔敦厚的中和之美。总体而言,第四代导演徘徊于传统与现代之间,在憧憬现代工业文明的同时,又企盼重建逐渐失落的精神家园。对这一群体特征,有学者称之为变革时代的"恋母情结"。

（一）吴贻弓主要作品

《巴山夜雨》(1980)、《我们的小花猫》(1980)、《城南旧事》(1982)、《姐姐》(1984)、《流亡大学》(1985) 、《月随人归》(1990)、《阙里人家》(1992)、《海之魂》(1997)等。

《城南旧事》

20年代末,六岁的小姑娘林英子住在北京城南的一条小胡同里。经常痴立在胡同口寻

找女儿的"疯"女人秀贞,是英子结交的第一个朋友。秀贞曾与一个大学生暗中相爱,后大学生被警察抓走,秀贞生下的女儿小桂子又被家人扔到城根下,生死不明。英子对她非常同情。英子得知小伙伴妞儿的身世很像小桂子,又发现她脖颈后的青记,急忙带她去找秀贞。秀贞与离散六年的女儿相认后,立刻带妞儿去找寻爸爸,结果母女俩惨死在火车轮下。后英子一家迁居新帘子胡同。英子又在附近的荒园中认识了一个厚嘴唇的年轻人。他为了供给弟弟上学,不得不去偷东西。英子觉得他很善良,但又分不清他是好人还是坏人。不久,英子在荒草地上捡到一个小铜佛,被警察局暗探发现,带巡警来抓走了这个年轻人。这件事使英子非常难过。英子九岁那年,她的奶妈宋妈的丈夫冯大明来到林家。英子得知宋妈的儿子两年前掉进河里淹死,女儿也被丈夫卖给别人,心里十分伤心,不明白宋妈为什么撇下自己的孩子不管,来伺候别人。后来,英子的爸爸因肺病去世,宋妈也被她丈夫用小毛驴接走。英子随家人乘上远行的马车,带着种种疑惑告别了童年。

（二）黄蜀芹主要作品

《连心坝》(1977)、《当代人》(1981)、《青春万岁》(1983)、《童年的朋友》(1984)、《人鬼情》(1987)、《围城》(1990)、《画魂》(1994)、《我也有爸爸》(1996)、

《画魂》

民国初年,安徽芜湖,乡下姑娘玉良死了爹娘,被卖到妓院怡春院当了名妓千岁红的跟班丫头。不久,千岁红因忤了显官段老爷被害死,老鸨给玉良喝了致人绝孕的六神茶,准备让她开脸接客。适逢同盟会会员潘赞化上任海关总督,当地商会以玉良送潘赞化进行

笼络。潘赞化为官清廉。商会拉拢不成，便以纳妓的罪名大肆败坏潘的名声，潘愤而辞职，与玉良结婚。"二次革命"起，潘赞化去云南举事，把玉良托予好友画家洪野照顾。玉良随洪野学画，在他的指点下，玉良考取上海美术专科学校，改姓为潘。这时的中国，封建势力强大，美专因用模特画人体，在社会上掀起轩然大波，校长刘海粟被停职，美专被停办。潘赞化从云南回来，玉良以自己不能生育，以赞化的名义把大太太接来上海。在学校的努力下，潘玉良和好友贺琼到西方艺术圣地巴黎学画。在这里，她认识了王守信。王守信对潘玉良极有好感，照顾她的一切。贺琼看中了画家薛芜。潘玉良刻苦学画，执笔不辍，她的刻苦有了回报。她以自己为模特画的《浴女》在秋季沙龙中获奖。30年代，玉良回到阔别7年的祖国，回到丈夫身边，她被聘为南京大学美术教授，但仍受到人们的歧视。她要举办个人画展，并不顾友人反对，拿出自己的裸体

自画像，引起赞化强烈反对。画展招来谩骂和诽谤，潘赞化不得不辞职。玉良看到中国容不得艺术，40年代再次出走巴黎。这时，好友贺琼被薛芜始乱终弃，她救助了贫病潦倒的贺琼，但贺琼还是不治身亡。王守信对她一往情深，潘玉良依然拒绝了他。50年代，潘玉良在巴黎已成有名画家，但她宁愿清贫也舍不得卖画，她对几十年为她做出诸多帮助和牺牲的挚友王守信表示要把她的画运回祖国。老年的潘玉良眷恋祖国，她要把故乡的山水重现于她的画中，但她的愿望没有实现。1977年，潘玉良在巴黎逝世，葬于蒙巴拉斯墓地。她死后，她的画被陆续运回中国。

三、第五代导演

第五代导演绝大多数"师出同门"，是恢复高考后北京电影学院招收的首届学生，代表人物有陈凯歌、张艺谋、田壮壮、吴子牛、李少红、何群等，当年他们是中国电影界最年轻、最富冲击力的生力军。

第五代导演是高扬着"探索"大旗崛起于影坛的。1984 年，张军钊执导的《一个与八个》成为这个青年群体的发轫之作，主题蕴涵对战争与人性的哲理思考，造型语言更是引人注目。紧接着，陈凯歌、吴子牛、田壮壮、黄建新等导演相继推出《黄土地》、《喋血黑谷》、《猎场扎撒》、《黑炮事件》等影片，掀起第五代导演的冲击波。与师长辈相比，第五代导演多具反传统姿态，他们的创作明显受当时"文化寻根"思潮的影响。如陈凯歌执导的《黄土地》，表达对中国传统农耕文明的反思。1987 年，摄影师出身的张艺谋执导处女作《红高粱》一鸣惊人，该片在抗战背景下演绎了一个传奇故事，将艺术性与观赏性作了完美的结合，当年荣获柏林电影节金熊奖，在国内也创下票房佳绩。《红高粱》是中国电影人应对市场挑战的成功尝试，在某种程度上也标志着第五代导演集体探索的终结。

（一）陈凯歌的电影创作

1．陈凯歌——"学者型导演"。他少年时期经历过文革和插队，1976 年到北京电影洗印厂工作。1978 年考入北京电影学院导演系，毕业后任北京电影制片厂导演。1984 年，他执导的《黄土地》，以其突破性的电影语言，对中国电影产生了极大的影响，并为第五代影人走向世界，奠定了基础。陈凯歌以"学者型导演"著称，他以很深的传统文化功底，使作品从内容上到形式上均负载着深厚的文化象征与内涵。其作品从不同领域，以不同方式对历史和文化进行反思，具有风格化的视觉形象，新颖的画面结构，寓言化的电影语言和深沉的批判力量。

2．主要电影作品：《黄土地》(1984)、《大阅兵》(1986)、《孩子王》(1989)、《边走边唱》(1991)、《霸王别姬》(1993)、《风月》(1996)、《荆轲刺秦王》(1999)、《吕布与貂禅》(2002)、《十分钟年华老去》(2002)、《和你在一起》(2003)、《无极》(2005)。

3．《黄土地》

陕北农村贫苦女孩翠巧，自小由爹爹作主定下娃娃亲，她无法摆脱厄运，只得借助"信天游"的歌声，抒发内心的痛苦。延安八路军文艺工作者顾青，为采集民歌来到翠巧家。通过一段时间生活、劳动，翠巧一家把这位"公家人"当作自家人。顾青讲述延安妇女婚姻自主的情况，翠巧听后，向往之心油然而生。爹爹善良，可又愚昧，他要翠巧在四月里完婚，顾青行将离去，老汉为顾青送行，唱了一曲倾诉妇女悲惨命运的歌，顾青深受感动。翠巧的弟弟憨憨跟着顾大哥，送了一程又一程。翻过一座山梁，顾青看见翠巧站在峰顶上，她亮开甜美的歌喉，唱出了对共产党公家人的深情和对自由光明的渴望。她要随顾大哥去延安，顾青一时无法带她走，怀着依依之情与他们告别。 四月，翠巧在完婚之日，决然逃出夫家，驾小船冒死东渡黄河，去追求新的生活。河面上风惊浪险，黄水翻滚，须臾不见

了小船的踪影。两个月后，顾青再次下乡，憨憨冲出求神降雨的人群，向他奔来。

影片通过顾青与翠巧一家的交往，表现了陕北高原上古朴、苍凉、浑厚的民风，以及农民的艰辛、贫脊、愚钝和他们向往光明的意愿。它跳出一般电影创作的纪实美学原则，把它理解为有意识的艺术创造，不局限于客观再现。影片在土地、民俗文化与人物三者统一起来，从而创造了深刻生动的银幕形象，表达了创作者对民族特性、民族心理及农民命运的深刻反思和同情。在手法的处理上，它那简洁的背景、人物的表态造型、对意境的追求，体现了西方艺术观念与中国传统艺术美学原则的结合。

在总结《黄土地》的一篇文章里，陈凯歌便明确地表示："黄河和黄土地，流淌着的安详和凝滞中的燥动，人格化地凝聚成我们民族复杂的形象。就在这样的土地和流水的怀抱中，陕北人，那些世世代代生活在小小山村的农民们，向我们展示了他们的民歌、腰鼓、窗花、刺绣、画幅和数不尽的传说。文化以惊人的美丽轰击着我们，使我们在温馨的射线中漫游。我们且悲且喜，似乎亲历了时间之水的消长，民族的盛衰和散如烟云的荣辱。我们感受到了由快乐和痛苦混合而成的全部诗意。出自黄土地的文化以它沉重而又轻盈的力量掀翻了思绪，碎了自身，我们一片灵魂化作它了。"

受到20世纪80年代以来中国思想界和文艺界人道主义精神的感召，并经过1989年至1990年间在美国纽约大学的访学，陈凯歌导演的影片开始更多地以人为本，并对人性进行深刻的揭示和剖析。在《边走边唱》、《霸王别姬》、《风月》、《荆轲刺秦王》、《温柔地杀我》以及《和你在一起》等影片中，人性观照都是陈凯歌重要的出发点或目的地。

4.《和你在一起》

刘小春年幼时就拉小提琴，十三岁即身拥不少令人称羡的琴赛奖状。对于这位敏感又沉默的少年，这个乐器一直是他最喜爱的表达方式，是与他从未谋面的母亲之间一种最珍贵的联系，而母亲是他获取灵感的源头。他的父亲刘成是一个普通的厨师，深以小春为傲，对儿子寄予深切期望和天真的野心。赢取区域性的比赛当然不足以造就一个盛名职业演奏家，即使是个乡野人，刘成也知道非经过北京的洗炼不可；他儿子事业的成功失败全系于此。小春和父亲前往北京少年官参加全国性的小提琴比赛，并抱着一展国际事业前程的希望。北京激昂的气氛让乡下来的父子俩印象深刻，然而更吸引住小春的是一个年轻女人的脸蛋和身体：莉莉。由于她，小春接触到之前毫无概念的另一种世界。莉莉将成为他少年的初恋，第一位知已。小春在少年官的比赛排名第五，对刘成来说，这象征儿子大好前途

的第一步。经过不懈努力,刘成终于让江老师同意收小春为学生。刘成打工以支付小春的琴课学费。单身的江老师桀骜不驯,伤感寡欢,不易相处,完全不采传统教学法。但终究在其指引下,小春跨出决定性的一大步,暂时搁下了天份上的琴艺技巧,全心投入地倾听乐谱。一趟偶然的送餐差事中,刘成聆听了接受满堂喝彩的一位年轻演奏家的演奏。他登门拜访后者的恩师,高雅的余教授,并说服了他倾听儿子拉段小提琴。满腔遗憾地离开无法担保他演奏事业成功的江老师,小春在余教授的掌控下继续追寻成功的路程。这位新老师严格、苛求,特意将小春和他得意女弟子林雨凑在一起,让两人竞争。在这段辛苦的过程中,小春也努力缓解他与父亲之间越来越紧绷的关系。比赛的前夕,余教授终于指定小春参加选拔赛,而不是林雨。他甚至泄露给小春一个将影响他一生的秘密……

从《黄土地》到《霸王别姬》再到《和你在一起》,陈凯歌并没有太多的改变自己。就像少年刘小春第一次站在北京站的广场,吸引他的除了都市的喧嚣气象和迷离氛围之外,还有莉莉与其男友疯疯癫癫的分离。从小城来到都市的天才少年,与其说是一个个人梦想的热烈追逐者,不如说是一个都市文化的冷静观察者和人的灵魂的深刻审视者。在他略显迷离、处乱不惊却又始终如一的眼光中,人成为一座陌生的孤岛,都市也成为一个深不可测的所在。在这个深不可测的都市里,寄居着多种不同的人生和异常复杂的心灵,他们彼此需要却又难以接近。无论江老师、莉莉,还是余教授或小春的父亲,都因珍藏着各自的情感或保守着内心的秘密而显得表里不一;更为重要的是,这种表里不一,与小春从外到内的单纯透明并置在一起,便显出都市生活的荒诞感与人的灵魂的漂泊无着。作为一部"都市情感片",《和你在一起》承载着过于沉重的情感负荷;尤其当这种情感负荷与文本自身的矛盾结合在一起,不仅使影片展现出当下国产电影模棱两可的文化姿态,而且有可能让观众感受到某种难以言明的迷惑。

(二)张艺谋的电影创作

张艺谋(1950—),出生于古都西安一个"军人世家",父亲和两个伯父都是黄埔军校毕业生,大伯父解放前夕去了台湾,二伯父率部投奔延安未成遭国民党杀害,却在解放后很长时期内背着"潜伏"特务的罪名;父亲更因"历史反革命"和"现行反革命"的"双重头衔"在新中国的社会环境下生活了30多年。这样的家庭背景,深刻地影响着张艺谋的性格特征、人生态度和创作面貌。正如他在自述中所言:"在这样的家庭背景下,我实际上

是被人从门缝儿看着长大的。从小心理和性格就压抑、扭曲；即使现在，家庭问题平了反，我个人的路也走得比较顺了，但仍旧活得很累。有时也想试着松弛一下，但舒展之态几十年久违，怕是一时半会儿找不回来。因此，我由衷地欣赏和赞美那生命的舒展和辉煌，并渴望将这一感情在艺术中加以抒发。人都是这样，自己所缺少的，便满怀希望去攫取，并对之寄托着深深的眷恋。"1968年他初中毕业后，到陕西乾县农村插队劳动；1971年，进入咸阳国棉八厂当工人。扭曲抑郁的家庭背景、沉痛感伤的历史动荡、来自底层的生活经历、陕西关中的千年文脉与黄土高原的雄浑苍凉，与热爱摄影和艺术的青年结合在一起，再赐予专业学习和大胆实践的机会，极有可能造就成一代叱咤风云的艺术大家。

1978年，28岁的张艺谋艰难地考入北京电影学院摄影系。在北京电影学院这个云集着张军钊、陈凯歌、田壮壮等电影才俊，日后被中国媒体称为"第五代导演"、被世界影坛视为电影奇迹的团队里，张艺谋获得了电影启蒙并感受到社会思想改革开放的风气。1982年毕业后分配到广西电影制片厂。正是从这里开始，张艺谋迈开了电影创新的步伐，并陆续创造中国民族电影的传奇。总的来看，张艺谋的主要成就体现在摄影、表演和导演三个领域，其中，担任摄影的电影作品有《一个和八个》、《黄土地》和《大阅兵》；担任主演和演员的电影作品有《老井》、《古今大战秦俑情》（1989）和《有话好好说》（1996）；担任导演的电影作品有《红高粱》（1987）、《代号"美洲豹"》（1988）、《菊豆》（1990）、《大红灯笼高高挂》（1991）、《秋菊打官司》（1992）、《活着》（1993）、《摇啊摇，摇到外婆桥》（1994）、《有话好好说》（1996）、《一个都不能少》（1998）、《我的父亲母亲》（1999）、《幸福时光》（2000）、《英雄》（2002）、《十面埋伏》（2004）。通过这些影片，张艺谋获得过中国电影金鸡奖最佳摄影奖、中国电影金鸡奖最佳故事片奖、东京国际电影节最佳男演员奖、西柏林国际电影节金熊奖、威尼斯国际电影节金狮奖（两度）、戛纳国际电影节最佳技术大奖、奥斯卡金像奖最佳外语片奖提名等100多项国内、国际大奖，并被美国克罗拉多国际电影节、夏威夷国际电影节、亚洲电影交流协会授予"终生成就奖"；被1996年美国《娱乐周刊》评选为当代世界20位大导演之一，被1998年美国《时代周刊》评选为世界十大风云人物。不仅如此，张艺谋电影还不断创造国产电影在中国和海外的票房奇迹，并以其独特的文化蕴涵和巨大的影响力，成为国内国际文化界、电影学术界的广泛研究对象。

张艺谋电影之所以拥有如此独特的文化蕴涵和巨大的影响力，主要因为在其导演的作品中独具一种面向世界的民族特质。这是建立在深刻感悟中华民族及其文化性格和艺术精神的基础上，在对民族历史和社会现实进行深刻反省的过程中，通过银幕叙事和影音造型

所显现出来的一个独特的电影世界。在《红高粱》、《菊豆》、《大红灯笼高高挂》、《秋菊打官司》、《活着》、《我的父亲母亲》、《英雄》、《十面埋伏》等影片里,这种面向世界的民族特质都能得到淋漓尽致的体现。

《红高粱》并不留恋复现的时空与诗意的历史,相反,影片在"人活一口气"这个"拙直浅显"的主题下,将始终不变的老中国形象与宛如骤然降临的抗日史实并置在一起,构建了两个相对完整并彼此独立的时空。在影片前半部分和后半部分,时空不再以复现的方式呈现,"我爷爷"和"我奶奶"也分别走上了精神和肉体的不归路。在疯狂舞动的红高粱、遮天蔽日的阴霾和苍茫悲凉的童谣声里,生命意识得到张扬,历史也被改写。

然而,在影片《红高粱》里,张艺谋仍然通过强烈的影音造型、仪式化的民俗处理与传奇性的故事情节,对民族文化进行冷峻的批判和反思,并通过生命意识的有力张扬和中国历史的有意重构,展现出一种久违了的民族特质,为电影观众构建出一幅狂放中国的银幕形象。为了"表达热烈的情感"、"舒展生命的活力",影片让红色成为色彩主调,造成强烈的视觉印象和情绪冲击力。尤其是在拍摄高粱的每一个画面时,都力图把阳光带进去,将原是墨绿色的高粱染成一片金黄;影片结尾的画面,更是将血红的太阳、血红的天空与漫天飞舞的血红的高粱并置在一起。按张艺谋自己的理解,红色在中国的意义是不言而喻的;中国五千年文化中,在传统意念上,红色更多代表热烈,象征太阳、火热、热情。同样,为了"表现做人的潇洒和欢乐",主创者抱着"自由的"、"不受束缚的"心态拍摄影片,不仅强调"人"和"摄影机"的动感,而且以饱满的激情和较大的篇幅,虚构了"颠轿"、"野合"、"敬酒神"等几个热烈狂放的段落,对中国民俗进行了仪式化的处理。为了使影片达到"雅俗共赏"的效果,编导者还有意识地简化了原小说的故事情节和戏剧冲突,偏重于把影片拍得富有传奇色彩。为此,影片将叙事的主要篇幅和造型的强烈效果都放在"我爷爷"和"我奶奶"的爱情传奇和生命传奇上。通过杀死蒙面强盗,"我爷爷"赢得了"我奶奶"的芳心,随即完成了高粱地里野合的神圣仪式;接着,凭借暗杀麻风病人李大头和与土匪秃三炮对抗,"我爷爷"终于成为"我奶奶"的合法丈夫;影片最后,为了替被日军剥皮的罗汉大叔报仇,"我爷爷"高举炸弹奔向日本军车,"我奶奶"则中弹倒下,鲜红的高粱酒

洒了一地。炫目的太阳与血红的高粱、齐奏的唢呐与渐强的鼓点,不仅使影片的生命主题得到最高层面的升华,而且将这种生命主题中的民族特质以令人感奋的方式展示在世界观众面前。

跟《红高粱》营建的一个狂放的中国截然不同,《菊豆》、《大红灯笼高高挂》以至《活

着》等影片里的"中国"形象，是一个沉闷压抑、人性萎缩的封建壁垒。在《大红灯笼高高挂》里，张艺谋不仅设计了"大红灯笼"这一原作中没有出现却又具备中国传统文化特质的关键道具，而且将"大红灯笼"与故事情节的发展和各个人物的命运紧密地联系在一起，通过虚构的"挂灯"、"点灯"、"吹灯"、"封灯"等民俗仪式，将封建中国的寓言式形象展现在银幕上，并对残酷的民族文化及人的劣根性展开了尖锐的批判。颇有意味的是，《大红灯笼高高挂》里极具中国民间建筑特色的高墙大院，跟《菊豆》里同样极具中国民间建筑特色的杨家染房一样，都是一个相当幽闭的空间，跟《红高粱》里由天空、大地、原野和风构成的开阔空间大异其趣。在《大红灯笼高高挂》里，高墙大院自始至终都是一个按"祖宗传下来的规矩"来操作的压抑性灵的场所；在全封闭的建筑空间、严整几何形的建筑线条里，人成为被宅院及其文化框定的生灵。实际上，在这部

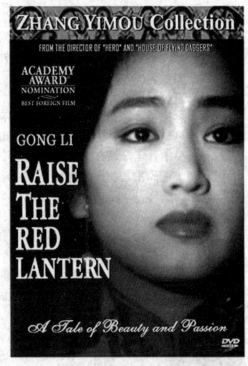

影片中，无论是大红灯笼的道具，还是高墙大院的场景，甚或搔脚、点菜、打牌、唱京剧等"仪式"，都深藏着民族文化的密码，却又以如此直接而强烈的方式作用着观众的情感和思想。正是出于这样的创作动机，《大红灯笼高高挂》将第五代导演的影音风格和文化命题发展到极致。针对这部影片，张艺谋曾表示："从风格上来说，《大红灯笼高高挂》是第五代风格发挥到极致的一个作品。它有很强的造型、强烈的意念、强烈的象征和氛围，还有对历史文化的反思和批判，我认为这个东西是个极致性的东西。"其实，将影片风格和创作意念发挥到极致，是张艺谋从《红高粱》、《菊豆》到《英雄》、《十面埋伏》的一以贯之的策略，也是张艺谋电影能够为国内、国外观众普遍接受的关键原因。

四、90年代以来的电影

20世纪90年代以来，商品大潮席卷全国，电影业处于计划经济向市场经济转轨的磨合中，困境与机遇并存。从1994年开始，进口大片（主要是好莱坞影片）成为国产片的竞争对手，日益挤压国产片的生存空间。中国电影在经受市场考验、适应市场需求的同时，制定了"弘扬主旋律，坚持多样化"的战略方针。国产片在多元发展格局中，出现主旋律电影、娱乐电影、艺术电影齐头并进的态势（在实际创作中三者之间并无绝对界限）。

主旋律电影既有《长征》、《开国大典》、《大决战》这样的历史巨片，达到"远看刀削

斧砍气势宏大,近看精雕细刻不失其真"的审美效果;也有刻画新时代先进人物、触及时弊的现实题材影片,如《焦裕禄》、《孔繁森》、《蒋筑英》、《横空出世》、《生死抉择》等,着力宣扬一种奉献精神与凛然正气。此外,主旋律影片也不乏讴歌普通人的奋斗精神和美好情操,如《凤凰琴》、《离开雷锋的日子》等,以朴实无华的叙事风格赢得观众的认同。近年来,主旋律影片开始引入娱乐元素,如《紧急迫降》运用高科技手段,打造具有中国特色的惊险灾难片,在观众中产生了反响。

娱乐电影的范畴甚广,应包括按照市场规律与艺术规律运作的绝大部分类型片。多年来,有不少中青年导演在这个领域进行不懈的探索,如张建亚首创"漫画电影",《三毛从军记》和《王先生之欲火焚身》让人领略到喜剧智慧;冯小宁致力于拍摄以观赏性、传奇性取胜的大制作,《红河谷》与《黄河绝恋》出手不凡;冯小刚娴熟运用喜剧范式大拍贺岁片,从《甲方乙方》、《不见不散》到《大腕》,调动京味对白的语言魅力,向观众献上一个个"绵里藏针"而又不失温馨的幽默故事,非常适合中国老百姓的欣赏口味。在艺术片领域,张艺谋与陈凯歌是孜孜不倦的探索者。张艺谋执导的《菊豆》、《大红灯笼高高挂》、《秋菊打官司》、《一个都不能少》等,或写意或纪实,将形式美感推向了极致。

90年代不能不提的就是冯小刚和他的贺岁片。

1. 冯小刚和他的作品

冯小刚,中国电影编剧、导演,1958年出生。自幼喜爱美术、文学。高中毕业后进入北京军区文工团,担任舞美设计。1985年,他调入北京电视艺术中心成为美工师,先后在《大林莽》、《凯旋在子夜》、《便衣警察》、《好男好女》等几部当时很有影响的电视剧中任美术设计。《遭遇激情》是他与郑晓龙联合编导的第一部作品,后被夏刚拍成电影,影片获中国电影金鸡奖最佳编剧等四项提名,他与王朔联合编剧的电视系列剧《编辑部的故事》使他成为家喻户晓的人物。

1992年,他再次与郑晓龙合作写了电影剧本《大撒把》,搬上银幕后,又获第十三届中国电影金鸡奖最佳故事片、最佳编剧等五项提名。1994年,他又干起导演,处女作是《永失我爱》,这也是一部城市题材的影片,冯小刚还兼做美工。1997年,他推出电视剧《月亮背面》。

代表作品有:《遭遇激情》(1990)、《大撒把》(1992)、《北京痴男怨女》(1993)、《永失我爱》(1994)、《天生胆小》(1994)、《甲方乙方》(1997)、《不见不散》(1998)、《没完没了》(1999)、《一声叹息》(2000)、《大腕》(2002)、《手机》(2003)、《天下无贼》(2004)、《夜宴》(2005)、《集结号》(2007)。

2. 《一声叹息》

制片人刘大为为了让编剧梁亚洲尽快写出剧本,把他一个人关在海南的一座邻海小楼

里整整两个月，并且从北京给他派来了女助手李小丹，负责照顾其饮食起居，协助他按时交出剧本，然而事与愿违，李小丹的到来非但没有使梁亚洲的创作进度加快，反而令他心猿意马，两个人竟不知不觉相爱了。带着矛盾和复杂的心理，梁亚洲回到北京，周旋在妻子、女儿和情人之间的生活，使梁亚洲成为两面人，在家里他一如既往地扮演好丈夫、好爸爸的角色，在情人李小丹那里，他就像一个被宠坏的孩子，充分享受着李小丹对他母性般的关爱、呵护，无法自拔。然而，事情最终还是被妻子宋晓英知道。错综复杂的感情纠葛令梁亚洲无法摆脱。

《一声叹息》是一部现代婚恋伦理悲喜剧，题材涉及的是当今社会最为敏感的婚外情问题。该片却可说是迄今反映婚外情问题最细致、最直面也最深入的一部。主人公刘亚洲在妻子宋晓英与情人李小丹之间努力维持平衡，饱受情感折磨，吃尽苦头，却终难如愿，只落得一声叹息。影片的思想相当积极健康，旨在剥开婚外情的美丽外衣，吁请"风雨飘摇"的中年男人善待婚姻、善待家庭、善待自己。影片的情绪调子是一种无奈和沉重，但加入了喜剧元素，风格相当轻松，充满机智和幽默。

3.《天下无贼》

男贼王薄和女贼王丽是一对扒窃搭档，也是一对浪迹天涯的亡命恋人。他们在一列火车上遇到了一个名叫傻根（王宝强扮演）的农民，他刚刚从城市里挣了一笔钱要回老家盖房子娶媳妇。傻根不相信天下有贼，王薄和王丽最初想对他下手，后来却被他的纯朴所打动，决定保护傻根，圆他一个天下无贼的梦想，并由此与另一个扒窃团伙（葛优扮演其头目）引发了一系列的明争暗斗……

《天下无贼》是一部计算精准的影片：从投资结构到演员组合，从剧情安排到外景选择，无不显示出出品方和导演照顾内地和港台多方观众、力求商业与人文平衡的良苦用心。

4.《集结号》

故事背景发生在1948年到1956年间，一个连队的战士全部阵亡却无人知晓，全片通过寻找追溯的过程展现了这几个战士的英勇和感人的事迹。

解放战争期间，一连连长老谷接到三团团长的命令，带领士兵火速赶往阵地完成一项

阻击任务,以便让大部队安全转移。他们约好,一连听到集结号之后,就可以突围撤走。但全连战士始终没有听到集结号的吹响,除了老谷一人被老乡救下,其他的战士全部战死。从此以后,寻找团长问清楚为什么集结号没吹响,成了老谷一生的追求。

几十年后,他才得知,三团团长早就牺牲在了朝鲜战场上。团长的警卫员道出了秘密:当年大部队转移的时候,团长根本没让号手吹号,当时已经决定用一连的牺牲去换取大部队的安全转移。直到生命的最后一刻,团长仍然为自己的决定内疚忏悔。老谷最终原谅了团长。

五、第六代导演——新生代导演

对艺术电影情有独钟的还有一批更年轻的"新生代"导演,如张元、娄烨、王小帅、章明、贾樟柯等,他们的艺术潜能还有待进一步发挥。

新生代导演的个体写作与生存困境从20世纪90年代开始,内地影坛陆续涌现出一批出生于20世纪60年代至70年代,并在80年代中后期的北京电影学院、中央戏剧学院等院校接受电影、戏剧教育的新生代电影导演。他们或以愤世嫉俗的边缘话语和"独立制片"的特异方式游离于国营电影体制之外,或在国营电影制片机构内进行不无自恋色彩的个体写作,或为改变自己的生存状况和创作环境而表现出某种回归主流话语和寻求观众认同的姿态。总之,这是一代拍摄电影主要为了参加国际电影节,通过参加国际电影节成就个人声誉的中国电影人。平心而论,是全球化的电影格局与中国电影的独特体制促使他们走上了这样一条主要面向评委和小众的不归路。可以说,到目前为止,新生代导演还是影展的一代。影展一代的悲欢离合,是五代之后中国电影的宿命。当姜文、胡雪杨、张扬、施润玖、霍建起、张元、路学长、章明、管虎、娄烨、王小帅、何建军、李欣、李虹、金琛、王全安、王光利、贾樟柯、王超、崔子恩、陆川、滕华弢、孟奇、李鸿禾、马晓颖、楼健、齐星、俞钟、张一白、李继贤、徐静蕾等人手执导筒的时候,可供他们驰骋的空间已很有限。事实上,这一时期的电影从业者,正在政治的压力、金钱的诱惑与大师的笼罩之下进行着前所未有的艰难选择。新生代导演想在如此复杂的境遇中"长大成人",恐怕很难一蹴而就。但无论如何,新生代导演是中国电影史上的第一代个人写作者。在很大程度上,他们创造了中国内地的一种"独立电影",并在他们构筑的影像中执著地表达存在、个体与尘世关切。他们以故事片、纪录片、广告片、音乐电视和电视剧等多种媒介为载体,游走在允诺与禁忌、主流与边缘之间,并为此付出了相当沉重的代价。毫无疑问,他们的名字,已经不可避免地跟中国电影的未来联系在一起。

当张元、王小帅、何建军、王超、贾樟柯、崔子恩等人走出校园的时候,体制外制片

已经成为他们别无选择的选择。这是一批出生于20世纪60年代以后的新生代电影人,在他们进入大学学习电影的过程中,经历了伴随着改革开放而来的思想启蒙运动和电影观念更新热潮。在各种西方文化思潮和艺术电影观念的滋养下,怀抱着针对社会现实与政治运动的创伤体验,新生代导演卸下了中国电影尤其第五代中国内地导演曾经肩扛的历史、民族及其文化重负,在把自我放逐到社会边缘的同时举起了个体言说的大旗。然而,正如研究者所言,在历时性的坐标上,与以陈凯歌、张艺谋为主力的"第五代"不同,这一代人踏上影坛之际,赶上了20世纪80年代末90年代初特定的社会/文化语境:一方面是主流意识形态强化了宏观的控制力及其主导性、权威性;另一方面是从计划经济向市场经济全面转型,大众娱乐浪潮兴起而精英文化衰落;新生代导演俨然成为被拒绝、被隔离于秩序边缘的独行者。以愤世嫉俗的边缘话语和"独立制片"的特异方式游离于国营电影体制之外,使新生代导演的作品很难与中国政府和本土观众进行正常对话,却在与国际影展和各国舆论的交流中获得超乎寻常的关注。

张元(1963—),生于江苏,自幼学习绘画,1989年毕业于北京电影学院摄影系,毕业后个人集资担任独立制片,导演第一部故事影片《妈妈》(1990)。独立制片兼导演的故事片《北京杂种》(1993)获得瑞士洛珈诺电影节特别奖、新加坡国际电影节评委会奖。拍摄的纪录片《广场》(1994)获得日本山形国际纪录片电影节国际影评人奖、美国夏威夷国际电影节评委会奖、意大利国际民族电影节最佳人文纪录片奖。1996年导演完成的故事片《儿子》,获得鹿特丹电影节金虎大奖和最佳评论奖;1997年导演的故事片《东宫西宫》获得阿根廷国际电影节最佳导演、最佳编剧、最佳摄影奖以及意大利托米那国际电影节最佳影片奖和斯洛文尼亚国际电影节最佳影片。同年,以多种喜讯有限公司名义跟西安电影制片厂联合出品故事片《过年回家》,获得威尼斯国际电影节最佳导演奖、新加坡国际电影节最佳导演奖和西班牙吉贡国际电影节最佳导演奖。接着,完成纪录长片《疯狂英语》(1999),获得米兰电影人电影节最佳影片奖。此后,导演了数字电影《金星小姐》(2000)、纪录片《收养》(2001)与故事片《我爱你》(2001)、《绿茶》(2002)和戏曲片《江姐》(2002)。作为新生代导演中起步最早、拍片较多、影响最大的体制外制片者,张元的电影实践最能体现出新生代导演的个体写作与生存困境。

王小帅(1966—),出生于上海,后随父母迁往贵州,在武汉读过两年中学,15岁进中央美术学院附中。1985年考入北京电影学院导演系,在校期间的作业曾参加中国内地、台湾和香港两岸三地的学生电影节。1990年分配至福建电影制片厂,同年执笔编剧黑白片《妈妈》。1993年,自筹资金拍摄处女作《冬春的日子》,入围柏林国际电影节"青年论坛",获希腊塞索斯尼克国际电影节金亚历山大奖和意大利托米诺艺术电影节最佳导演奖,入选英国BBC"电影诞生一百周年百部经典影片",并被美国现代艺术博物馆收藏。1997年,完成影片《极度寒冷》,获荷兰鹿特丹电影节费比西国际影评人奖。接着,由北京电影制片厂出品、经过三年审查才得以开禁的影片《扁担·姑娘》(1998)入围戛纳国际电影节"一种注目"单元。1999年,再一次导演中国电影公司、电影频道节目中心和北京电影制片厂

联合摄制的影片《梦幻田园》。此后,接受台湾影评人焦雄屏资助,导演影片《十七岁的单车》(2000),获得第51届柏林国际电影节银熊奖与台湾电影金马奖最佳剧情片、最佳原著剧本、最佳导演、最佳新演员、最佳摄影、最佳剪辑奖;导演影片《二弟》(2003),第二次入围戛纳国际电影节"一种注目"单元。除了《扁担·姑娘》和《梦幻田园》之外,王小帅导演的影片大多展现社会边缘人漂泊的生存状态与无助的精神迷惘。跟大多数体制外制片一样,王小帅坚持用个体写作的方式体验个体的存在,表达自己深蕴于心的尘世关切。在拍摄影片《冬春的日子》时,王小帅指出:"要尽量摆脱技法本身的束缚,把人的本体,人最深处的东西拍出来,这才是电影的真谛。"

在影片《十七岁的单车》里,王小帅便通过一辆自行车的得而复失与失而复得,以朴实无华的叙事方式与影像风格,讲述了两个少年的成长。影片中的两个少年,一个是来京打工者,一个是离异后重组家庭里的中学生,尽管处境不同、身份各异,但自行车对于十七岁的他们而言,几乎就是生命的全部。在这里,北京已经失去曾被广泛赋予的文化涵义或政治喻指,少年的梦幻与青春的 残酷都凝聚在一个特定的对象——自行车上。影片结尾,一场根源于那辆特定的自行车、以拳头和板砖为武器的胡同打斗之后,郭连贵艰难地从地上爬起来,与同样是满身伤痕的小坚无语对视,然后用肩扛起属于自己的、严重受损的自行车,一瘸一拐地行走在车水马龙的大街。高速拍摄的画面,配以浅吟低诉的音乐,便将主人公屡经失败的成长故事,赋予一种不无骄傲、充满诗意的尊严。可以说,影片不同于新生代导演之前的出品,也有异于同时代导演的创作,其动人之处和独特之处正在这里。

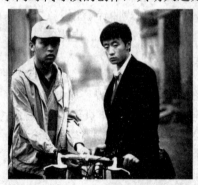 实际上,除了张元、王小帅以外,最能体现个体写作与生存困境,并在体制外制片领域取得重要突破和广泛影响的新生代导演是贾樟柯。贾樟柯(1970—),生于山西汾阳,自幼喜爱文学,一度学习绘画。1993年至1997年间就读于北京电影学院文学系,从1994年起开始使用 Betacam 与 VHS 进行故事片和纪录片创作。其中,拍摄过15分钟的纪录短片《有一天,在北京》(1994)与故事片《小山回家》(1995),《小山回家》获香港独立短片及录像比赛故事片金奖并参展香港国际电影节。此后,拍摄故事短片《嘟嘟》(1996)和16毫米故事片《小武》(1997),《小武》获得柏林国际电影节青年论坛首奖和亚洲电影促进联盟奖、法国南特三大洲电影节最佳影片奖、温哥华国际电影节龙虎奖等多项国际奖励;2000年完成的故事影片《站台》

又接连获得威尼斯国际电影节最佳亚洲电影奖、法国南特三大洲国际电影节最佳影片和最佳导演奖、布宜诺斯艾利斯国际电影节最佳电影奖等多个国际奖项；接着，拍摄 DV 纪录片《公共场所》(2001)、5 分钟的 DV 纪录片《狗的状况》(2001)，分别参展于威尼斯国际电影节和戛纳国际电影节；2002 年完成故事片《任逍遥》(2002)。

尽管身处体制之外，但在新生代导演群体中，贾樟柯是一位明确地坚守民间立场、标榜以独立影像书写个人记忆的电影导演。在访谈录里，贾樟柯不止一次地表示："我想用电影去关心普通人，首先要尊重世俗生活。在缓慢的时光流程中，感觉每个平淡的生命的喜悦或沉重。""在中国，官方制作了大量的历史片，而在这些官方的制作中，历史作为官方的记忆被书写。我想从《站台》开始将个人的记忆书写于银幕，而记忆历史不再是官方的特权，作为一个普通的知识分子，我坚信我们的文化中应该充满着民间的记忆。"正是为了在作品中寻求一种不同于官方历史的民间记忆，贾樟柯编导的《小武》、《站台》和《任逍遥》等作品，均以 20 世纪 70 年代末期以来山西汾阳县城的历史变迁为素材，倾心观照各类小人物的日常生活及其生存境遇，在最具写实特征的叙事和影像中展现出世纪转折时期的中国一方及其历史一隅。

路学长（1964—），出生于北京，1981 年开始就读于中央美术学院附中，1985 年考入北京电影学院导演系，在校期间拍摄《代价》、《孙子和苹果》、《荒草日记》、《玩具人》等短片，部分作品送往法国、香港等地参展；1989 年毕业后分配至北京电影制片厂。1995 年自编自导处女作《长大成人》，历经 3 年审查改动 8 次之后，才于 1998 年获准公映。1999 年，编导故事片《非常夏日》，获得中国电影金鸡奖最佳导演特别奖并入围瑞士洛迦诺国际电影节；2002 年编导故事片《卡拉是条狗》。

在新生代群体里，路学长是一位比较注重体制反应和观众接受的导演，他的影片也在个体的表达和成长的独语中，体现出沉稳简洁的叙事能力和颇具前景的商业潜质。在一篇访谈录里，路学长不仅认为，在体制以外，独立制片人是没有办法自己"杀出来一条路"的，而且表示，自己在体制内创作的影片"起码能够面对观众"；而在总结自己的影片《卡拉是条狗》时，也明确指出："《卡拉是条狗》在创作之初，依然没有改变要进入市场，要与尽可能多的中国观众形成交流的想法。"《卡拉是条狗》2003 年则跻身国产电影票房最高的十部影片之列。当然，从题材的个性化、情绪的独创性和影像的冲击力来看，《长大成人》更能代表路学长和新生代导演的出众才华。在这部《长大成人》以成长为主题的影片里，

少年周青遭遇过荒郊野外的大地震动、北京街头的流行音乐与锅炉房里的强化劳动，但当他认识了火车司机朱赫来并从他那里读到全本的《钢铁是怎样炼成的》之后，获得了一种高昂的激情；经过几年，在目睹了一拨人的行为艺术、吸毒贩毒与颓废空虚之后，拒绝沉沦的周青苦苦地寻找着朱赫来，并跟自己欣赏的兰州女孩约定在有朱赫来的地方汇合。影片里的朱赫来，与其说是一个活得尊严的完美男人，不如说是一个不可或缺的精神之父。对于周青而言，成长的日子充满着惶惑与无奈，未来更是不知所终的迷惘和荒凉，需要一个精神之父的指引，才能真正的长大成人，结束这青春旷野上的流浪。路学长以前所未有的勇气和令人叹服的功底，为一代人的精神定位。

姜文是中国电影界最有影响力的电影明星之一。他通过与谢晋、谢飞、张艺谋、田壮壮等杰出导演的合作，习得不可多得的电影技艺，这是作为新生代导演的姜文与其他新生代导演最为显著的不同。姜文（1963—），出生于河北唐山，1980年考入中央戏剧学院表演系，从1984年开始，先后在《末代皇后》（1984）、《芙蓉镇》（1985）、《红高粱》（1987）、《春桃》（1988）、《本命年》（1989）、《大太监李莲英》（1990）、《狭路英豪》（1992）、《北京人在纽约》（1992）等影片和电视剧中担任主演，两度获得中国电影百花奖最佳男演员奖。1994年自编、自导、自演的影片《阳光灿烂的日子》获得威尼斯国际电影节最佳男演员奖、新加坡电影节最佳影片和最佳男演员奖、台湾电影金马奖最佳影片奖和最佳导演等多个奖项，但迟至1995年6月才获准修改后在中国内地公映。此后，陆续主演《秦颂》（1996）、《有话好好说》（1996）、《寻枪》（2001）、《天地英雄》（2001）、《茉莉花开》（2003）等影片，并在2000年自导、自演影片《鬼子来了》，获得戛纳国际电影节评委会大奖与东京国际电影节最佳影片奖。在姜文以至新生代导演的电影生涯中，《阳光灿烂的日子》都是一部举足轻重、不可忽视的影片。

本片根据王朔小说《动物凶猛》改编而成。马小军在火车站的候车室偶遇少年时代的恋人米兰，于是，旧日的情景再次浮现在他眼前。

70年代中期。十五岁的马小军溜出校门，打开一幢灰楼顶层的一家房门，他看见了有生以来第一次看见的一张少女的彩照。他爱上了她。但一直到他和他从前的坏伙伴高洋、高晋以及一个大胆的女孩于北蓓混在一起之后，照片上的女孩，米兰，才奇迹般地出现了。马小军对米兰死缠硬磨，才得以有机会经常去米兰家，象姐弟一样随便地说说笑笑。高晋他们一伙还和另一伙男孩子打架，虽然马小军认出了其中一个是他同学，但他还是毫不留情地用砖头砸他。后来，高晋和米兰打得火热。马小军开始中伤米兰。在他和高晋过生日那天，他非要米兰"滚出去"，高晋护着米兰，两个人差点打起来，马小军的眼泪夺眶而出，他们又和好了，他不再攻击米兰，而和于北蓓混在一起。

马小军仍有一种吃亏的感觉，某天他跟着米兰回了家，强暴了米兰。他的另一件事是，他在灿烂的阳光下，在水池里洗澡的时候，被他们打过的那伙人对他轮番进行攻击，他在水中挣扎，饮泣……

影片公映后，不仅在国内外影评界获得高度评价，而且在香港和内地获得令人瞩目的

票房收入，这在新生代导演的影片里是极为难得的。按姜文的解释，《阳光灿烂的日子》是为了完成一个"青春的梦"："我们的梦是青春的梦。那是一个正处于青春期的国家中的一群处于青春期的人的故事，他们的激情火一般四处燃烧着，火焰中有强烈的爱和恨。"确实，影片里的"文化大革命"不再是一个值得反思的浩劫年代，而是一段出自编导者个人内心的、极为独特并且阳光灿烂、令人神往的历史记忆。这是一个少年眼中的世界，是影片主人公马小军以及影片编导姜文和王朔等军队大院子女长大成人的诗意纪录。正如研究者所言："从某种意义上说，《阳光灿烂的日子》并非一部试图取悦于公众的影片——尽管取得辉煌的票房纪录是每一个电影人的希望，但《阳光灿烂的日子》仍充满了对主流叙事、公众'常识'及其'共同梦'的冒犯。事实上，无保留地认同这部影片的多为马小军或曰王朔的同代人，他们在其中找到了自己始终被权威叙事所遮没的岁月与记忆之痕；影片为他们的无处放置与附着的'想像的怀旧'之感找到了发露与表达。"诚然，"姜文们"的青春梦幻，不能被简单地理解为对历史真实的"歪曲"与"误读"，否则，"历史"中便不再有"个体"体验的元素，《阳光灿烂的日子》也不会因其对青春和成长的独特感悟，而获得大量影评的赞誉和电影观众的喜爱。

第四章　其他国家电影的发展

第一节　意大利电影发展史

一、意大利的早期电影

意大利的早期电影主要是以史诗性大片作为主要的作品类型。1913 年，恩力克·奎索尼拍摄的《暴君焚城录》确立了意大利电影的一个主要类型——史诗性电影。这部影片在国际上大获成功。随后，相继出现了帕斯特隆纳的《特洛伊的陷落》，格佐尼的《凯撒大帝》，阿里戈·弗鲁斯泰的《迦太基的奴隶》、马利奥·卡塞利尼《庞贝城的末日》和帕斯特罗纳的《卡比利亚》，尼诺·奥克西里亚的《你标志着胜利》，格佐尼的《凯撒的阴谋》，《克利斯塔斯》，马利奥·卡塞利尼的《菲多拉》、《尼禄和阿格利宾》和《迦太基的毁灭》等影片。这为古罗马故事片的热潮出现奠定了基础。意大利摄制大型故事片是有许多优越的条件促成的：美丽迷人的自然风景，历史悠久的名胜古迹，价格便宜的群众演员，来自国外的优秀导演，改编自名著的剧本，兴起的明星制度……但是，带来的后果就是，有关罗马帝国的故事片拍摄呈现出泛滥趋势，拍摄成本愈高涨，粗制滥造的影片愈多，加上浮华肤浅的明星，愈影响了观众的审美品位，也加速了意大利早期电影的衰退。

随着世界大战的爆发，意大利电影过去的辉煌和光荣已经不可能挽回。法西斯进军罗马和墨索里尼的集权统治，25 年中，全世界的银幕上几乎再看不到意大利的影片，出现在意大利银幕上的已经是美国好莱坞和德国的电影了。

二、意大利新现实主义电影（1942—1956）

（一）新现实主义电影的背景

第二次世界大战之后，意大利的电影摄制开始出现新的创作倾向，这不是一种具有原创性和整体性的电影运动，而是由当时独特的政治、经济和文化等多种因素促成的。新现实主义电影一兴起，就以其崭新而独特的表现风格，打破了陈规，逾越了西方电影的传统，成为电影界众所瞩目的重要的电影现象。经历了墨索里尼长期统治时期的意大利电影艺术家，面对战后残败的家园，破碎的瓦砾，无力再现法西斯统治时期拍摄电影的豪华场面，也无法摆脱现实所赋予他们的历史使命。正如德·桑迪斯说的："我们相信，总有一天我们将创造出一种最美丽的新电影。这种电影追随着返家工人们缓慢疲惫的步伐。"可以想

见，意大利人民的抵抗运动和国家的解放为新现实主义电影创作，提供了最初的主要的题材。因为，解放对于意大利人并非意味着恢复久违的自由，而是意味着政治革命、盟军占领、经济与社会的动荡。这深刻地影响了意大利的经济、社会生活和道德面貌。于是，我们看到，当时的意大利电影艺术家们想尽办法筹措资金和胶片来拍摄影片，不顾忌传统，富有创造性和探索精神地工作着，推出了一批批新现实主义电影作品，这成为世界电影的关注焦点。他们以极为朴实、真挚和深刻的艺术影片，最直接、最迅速地反映了大战以后人民的遭际。意大利新现实主义鲜明的美学特征，标志着有声电影以来电影趋向于现实主义美学追求的最突出的成就。同时，他们还改变了西方电影与美国电影之间的力量的比较，并向传统的戏剧电影挑战，创造出更为电影化的艺术作品。

（二）新现实主义电影的代表作及其主要内容

新现实主义电影运动最早的作品是维斯康蒂于1942年拍摄的《沉沦》。在《沉沦》中，维斯康蒂有意把人物放到墨索里尼统治下的意大利，那种肮脏、混乱的小城镇和贫困的村庄中去展示。而在那实际的环境中生活着的又是一些小贩、妓女和侍者等普通的居民。影片中对于现实景象的真实描写，以及对于当时意大利人处于"一种内心苦闷，本能的肉欲和暴烈的感情"的表现，使得作品在某种意义上揭穿了墨索里尼所声称的"生活秩序良好，路不拾遗，火车准点"等谎言。维斯康蒂的《沉沦》，集中地反映出当时"一部分意大利知识分子的向往、抗议、讽刺和蔑视"。维斯康蒂的剪辑师马里奥·赛朗德在为《沉沦》进行剪辑的过程中，被第一批样片所深深地吸引，他写信给维斯康蒂说：我是第一次看到了这样的影片，我称它为新现实主义的。这便是"新现实主义"这一术语的第一次出现。而《沉沦》也使得许多的电影工作者，看到了这部影片在意大利电影发展中的特殊意义和所占有的重要地位。人们后来称这部影片是"意大利新现实主义的先声"。

意大利新现实主义电影运动存续的时间大约有14年：1942年到1956年，其中全盛时期主要从1945年到1950年，分为三个阶段

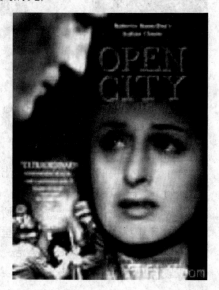

第一阶段：罗西里尼拍摄的《罗马，不设防的城市》（1945），这是意大利新现实主义的"宣言书"，也是对维尔托福的电影眼睛派的延续；他连续拍摄了《游击队》（1946）、《德意志零年》（1948）。这三部影片被认为是罗西里尼的"战争三部曲"。导演采用新现实主义的拍摄手法，不使用职业演员，不采用电影剧本，以生活细节的真实取胜，提出了反对战争、反对政治混乱的主题。他的电影创作试图在一个被他视为"腐败的社会"中，振兴人道主义。他批判地说："在一个缺乏人性的世界，在恐惧和痛苦之中，人类喝威士忌以振作自己，然后又服用镇定剂以平静自己。"他把延续新现实主义电影的创

作理想作为自己的责任,力图通过自己的创作使人们认识到只要加强社会责任感和对他人的义务,就能够实现国家的振兴、自我的拯救。

(1)《罗马,不设防的城市》

故事发生在1944年3月的罗马,墨索里尼逃往意大利北部,统治罗马的是德国占领军。弗兰克斯科是一个印刷工人,皮娜很喜欢他,希望将来能嫁给他。弗兰克斯科所在的地下印刷厂,是一个反对德军统治的秘密组织。由于组织的领导人吉奥尔吉奥受到监视,印刷厂的钱由牧师多恩·皮特罗转交给游击队员。在一次大搜捕中,弗兰克斯科被捕,跟在车后追赶的皮娜被德军开枪打死。就在去往盖世太保总部的路上,狱车被劫,弗兰克斯科逃了出来。他找到吉奥尔吉奥,两个人隐匿起来。不幸的是,吉奥尔吉奥那位吸毒的情妇将他出卖了。吉奥尔吉奥和牧师皮特罗都被捕入狱,他们都在敌人的酷刑和枪弹下英勇牺牲……

(2)《德意志零年》

主角是12岁的埃德蒙特·凯拉。他只知道动荡和暴力,在千疮百孔的柏林废墟中为了生存而努力。他的父亲因营养失调患了重病;哥哥以前是纳粹士兵,为避免被逮捕而躲在家里;他的姐姐则慢慢沦为娼妓。凯拉遇到了从前的老师海宁,后者为他提供希特勒的演讲录音到黑市上去卖,并将一篇出色的纳粹宣传品灌输给这个小男孩,教育他鼓足勇气击败软弱。在他的影响下,困惑的小主人公走上了悲剧之路。他把他那卧床不起、患有心脏病的父亲毒死,因为他认为父亲对社会毫无用处。事后,他又因内心不安而自杀。影片表面上把这个儿童产生杀父和自杀的心理归咎于一个老师的教育错误,实际上则是在揭露德国的纳粹主义,认为他们才是这一切罪恶的根源。影片追溯了战争给人民带来的灾难,不仅使人民陷入饥饿贫困,还使儿童的心理产生畸形。

第二阶段:德·西卡拍摄的《擦鞋童》(1946)、《偷自行车的人》(1948年);德·桑蒂斯的《罗马十一时》(1951年)。这两部作品主要结合了当时尖锐的社会问题,提出了反对饥饿、反对贫困和失业所造成的困境的主题。

(1)《擦鞋童》

影片讲述的是在罗马城里,两个小男孩以在街边给路人擦皮鞋为生。他们每天辛苦工作,却只能挣得为数不多的几个里拉。他们生活在贫穷和肮脏之中,梦想着有一天能够骑上美丽的大马,过上美好的生活。他们千辛万苦积攒起了50000里拉,打算用它们去购买一匹骏马。眼看他们的梦想就要实现的时候,其中一个男孩的哥哥却把他们引上了歧路:

他们向一个算命人出售走私的美国毛毯，结果交易没有做成，小男孩们却被抓进了少管所……

《擦鞋童》是"新现实主义"电影运动的一座里程碑，它的许多创新之处都引起了当时的批评家们的一致欢呼。实地外景拍摄、启用群众演员、纪录片摄影风格的运用……这些出自经济考虑的革新手段同时也是一种艺术上的选择。写实带来的效果是强有力的，特别是在两个小男孩被抓进少管所之后，观众真切直观地目睹了监狱内犯人之间的欺压与屈服以及监狱看守的现实生活。德·西卡自己作为一个优秀的演员，具有一种特殊的能力，能够引导群众演员做出完美的近乎专业的表演。那两个小男孩面对冷酷无情时所表现出来的柔弱和敏感既出自于他们自己对所演角色的熟悉与理解，又深深地打动了观众。

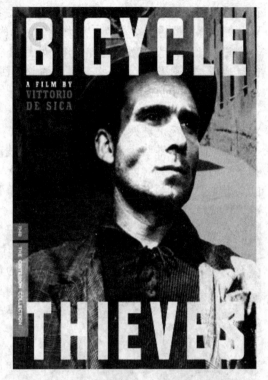

（2）《偷自行车的人》

故事背景是二战之后的罗马，在百废待兴之际，男主人公里西好不容易才找到一份贴电影海报的工作，但是贴海报需要一辆自行车，于是，他就拿自己家的床单赎回了自己的自行车。不料，第一天上班便被人偷了他工作上必须用的自行车。于是跟他的小孩到处寻找自己的车子。当他看到小偷时，小偷口吐白沫，瘫倒在地，而他的家庭也是一贫如洗。里西最后很无奈，只好下手偷别人的车，却被车主逮个正着。这时一群人把里西往警察局拽，他的儿子抱着父亲的腿不放。车主动了恻隐之心，把里西放了。结尾处，里西拉着儿子的手，一起走在星期天黄昏的暮色里，在人群里，里西强忍着泪水，儿子则抬头看着他。没有车，没有食物，没有工作，里西也失去了作为父亲、丈夫乃至一个人的尊严，却得不到任何的同情和关心。

（3）《罗马十一时》讲述的是报纸上一则某商业事务所招收女打字员的消息。在冬天寒冷的早晨，几百名衣着单薄的妇女一大早赶来排队。由于害怕失去这难得的就业机会，也为了争得面试机会，在狭窄的楼梯上，她们既饥饿紧张又牢骚抱怨等待着。这时一个叫露仙娜的女孩乘人不注意，插队进入了面试办公室。失望而愤怒的人群纷纷涌上前去。年久失修的楼梯坍塌了，水泥柱、铁栅栏等重物砸在人们的身上，场面一片混乱，惨不忍睹。这时时钟正指向11点。警察过来追查事故应该由谁来承担责任。事务所宣称他们只是按照惯例公布招聘消息，没想到来了这么多的应聘者，原因是失业者太多；房主则说，失修

而倒塌的楼梯,是因为战争导致苛捐杂税太多,自己没资金维修房屋;最后把矛头指向了露仙娜,她被吓得面如土色,无力辩白,他的丈夫愤怒地喊道:你们为什么把责任推在一个倒霉鬼身上?我们俩都没有工作,她想找个饭碗,就得为此承担一切责任吗?大家都觉得有道理。夜晚降临,人们拖着疲惫的身躯回家,可明天似乎还会和今天一样,没有希望。意大利战后百废待兴,失业率很高。几百个女孩争相应聘一个打字员的职位,以至发生了一场惨剧。可在离去的人群的最后,还有一个天真的姑娘,她还幻想得到打字员的工作,对她来说希望还没破灭。

第三阶段:维斯康蒂拍摄的《大地在波动》(1948 年),德·桑蒂斯的《橄榄树下无和平》(1950),德·西卡的《米兰的奇迹》(1950),《温别尔托·D》(1951)。这一阶段的主题主要是歌颂穷苦人善良、团结、斗争和对幸福生活的向往,具有较高的精神境界。

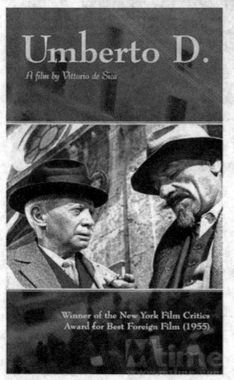

《温别尔托·D》(1951),德·西卡跟柴伐蒂尼 1952 年出品。

这是一部以老年和孤独为主题的悲伤、烦扰的影像诗。一如既往地关注以往电影所不曾关注的日常生活片断,阐释普通人所普遍具有的人性尊严。

故事发生在 50 年代初的尚未在战后贫困中复苏的意大利,没有子女的恩贝托·多美尼哥·费拉里从他当了几十年公务员的市政当局退休了。微薄的养老金使他的生活非常艰辛,只有一只活泼可爱的小狗弗莱特陪伴在他身边。公寓的厨房女佣玛利亚是他唯一的朋友。这个年轻可爱的女子每天都很早起床,静悄悄地点燃炉子,开始准备早餐。恩贝托总是要为他的小狗偷一盘食物,结果招来其他房客的议论。由于亏欠房租,恩贝托面临着被逐出公寓的困境。于是恩贝托不得不变卖他的财物来偿付欠款。他先是卖掉了他的链表、他心爱的书籍,直至最后卖掉了他所有的衣物和衣箱。然而生活是无情的,在金钱统治的社会里,要有钱才能生活,身无分文的他最终沦落到上街乞讨的地步。对生活绝望的他想甩掉他心爱的小狗,然后结束自己的生命。但小狗却又找到了他,象平时一样依偎在他的身上,这又使他看到了生命中仍存的一丝光亮。

影片的脉搏始终是紧张不安的,因为我们知道恩贝托的境遇是多么的绝望:一心巴结权贵的女房东一直想把恩贝托驱赶出去,这样她好把恩贝托的那间房间改建成一个接待厅;而恩贝托的可怜的退休金却远不足以支付他的房租和债务。

（三）新现实主义电影的特点

这个时期的意大利新现实主义电影与占据世界银幕的好莱坞电影形成了鲜明的对比：新现实主义强调贫困，而不是好莱坞影片的魅力；强调丑陋的贫民茅棚，而不是洁净的时髦公寓；强调表现普通人、世俗无礼的人，而不是理想、完美的绅士等。正如一个美国人对新现实主义的理论家柴伐帝尼所说："我们这样拍摄飞机飞过的场面：飞机飞过——机关炮向它射击——飞机坠毁。而你们却是这样拍：飞机飞过去——飞机又飞过去——飞机再一次飞过去。"而柴伐梯尼却说："这是对的，不过我们做得还很不够，必须让它连续飞过二十次。"柴伐梯尼为新现实主义创作原则确立了这样的定义：表现事物的真实面目，而不是表面看上去的样子；使用事实而不用虚构；描绘普通人而不是那些油头粉面的英雄，揭示每天的事件而不是例外的事件；表现人与他的真实社会关系而不是他的浪漫主义的梦幻。柴伐梯尼曾批评好莱坞电影是一种"经过过滤的现实"，是一种"虚构的假定性情境"。例如"飞机飞过"是好莱坞电影故事的开端，情节由此展开；"机关炮射击"是故事的高潮；"飞机坠毁"是故事的结局。他说："我更感兴趣的是自己在周围生活中亲眼看见的事物中所蕴含的戏剧性，而不是虚构的戏剧性"，所以他创作的电影反映的是平淡无奇的生活：现实中的"飞机飞过"并不总是遭到机关炮的射击；正是在这平淡无奇的现实生活中也许就蕴含了无比丰富的意义。

（1）内容题材的真实性。取材生活，反映普通人的日常生活。
（2）日常性、纪实性美学原则。两大口号："还我普通人"、"把摄影机扛到大街上去"。
（3）生活流的结构，反对戏剧化模式与人为编织的矛盾纠葛。
（4）实景拍摄；自然光；拒绝明星制，雇佣非职业演员。

三、1990年以后的意大利电影

20世纪70年代的意大利电影处于它的全盛时期。电影的流派众多：政治电影、黑手党电影、喜剧片、现代主义电影等，佳作层出，也有著名的大师级导演：费里尼、安东尼奥尼、维斯康蒂、罗西等人。但是，进入80年代的意大利电影陷入一段产量与质量的低谷期。

1990年以后，意大利电影重新成为国际影坛关注的焦点，各种艺术风格的电影出现，频繁在众多电影节中获奖。他们的电影创作代表了欧洲艺术电影的创作风格：倾听内心声音的呼唤，将对历史和哲学的反思融入到影像的精灵中，使观众在镜像中去追索人性升华之后的精神之爱。

其电影创作代表作品主要有以下几个方面。

1. 回归的新现实主义电影创作

代表作有：《盗窃童心》（贾尼·阿梅利奥，1992），说的是意大利南方的贫困母亲为了生计竟逼迫自己11岁的女儿去卖淫。《无辜者的逃跑》（C·卡莱伊，1992），指出在意大

利,绑架、敲诈等犯罪活动指向的最佳目标居然是儿童。《地中海》(G·萨尔瓦托列斯,1992),采用隐喻的方式、富有理性的感伤情怀表现了人与人之间的朴实和友爱。《大傻瓜》(F·阿尔奇布基,1993),讲述的是一个心理有障碍的小姑娘所经历的痛苦往事。《美丽人生》(罗贝尔托·贝尼尼,1998),吉赛贝·托纳多雷的"故乡三部曲"——《天堂电影院》(1988),《海上钢琴师》(1998)、《西西里的美丽传说》(2001)等作品。

(1)《美丽人生》

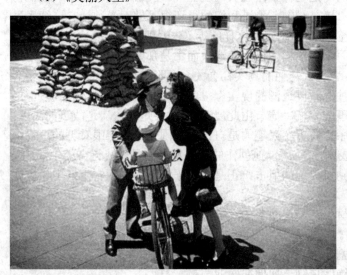

故事简介:乐观开朗的犹太青年圭多和朋友驾车来到城里,途中邂逅了美丽的女教师多拉,两人互生情愫。几经磨难,两人结为夫妻。但好景不长,就在他们儿子生日那天,圭多和儿子被强行带到了纳粹集中营,原因是他们是犹太人。多拉没有犹太血统,但为了和丈夫儿子在一起,也登上了通往集中营的火车。在集中营里他们被分开关押。圭多为了不让儿子幼小的心灵受到伤害,就"欺骗"他说这是为他的生日而举办的一场游戏,游戏规则是不能哭不能闹不能想妈妈,率先得到1000个积分的孩子就可以得到一辆真坦克,儿子信以为真。圭多还要想方设法向妻子报平安。最终圭多为了儿子的安危,自己惨死在德军的枪口之下。

该片采用喜剧的形式讲述了一个感人的悲剧故事。圭多,一个幽默机智的男人,用他伟大的父爱,保护了一颗稚嫩的心灵,这是最至上的人性,永恒的。

(2)《西西里的美丽传说》

1941年,整个世界都被笼罩在二战的硝烟之中,但西西里岛仍是一片宁和,这里正是男孩雷纳托的家乡。他和所有13岁的孩子一样,天真、快乐、不安分,对生活充满幻想。终于有一天遇到了永远改变他生活的女人——梅琳娜。这位漂亮的寡妇令所有的男人着迷,也令所有的女人妒忌。因为她,男孩进入了一个生命的新天地……她,是谜样的女子,她叫玛莲娜,她撩着波浪状黑亮的秀发,穿着最时髦的短裙和丝袜,踏着充满情欲诱惑的高跟鞋,来到了西西里岛上宁静的阳光小镇。她的一举一动都引人瞩目、勾人遐想,她的一颦一笑都使男人心醉、女人羡妒。玛莲娜,像个女神一般,征服了这个海滨的天堂乐园。年仅十三岁的雷纳多也不由自主地掉进了玛莲娜所掀起的漩涡之中,他不仅跟着其他年纪较大的青少年们一起骑着单车,穿梭在小镇的各个角落,搜寻着玛莲娜的诱人丰姿与万种

风情,还悄悄地成为她不知情的小跟班,如影随形地跟监、窥视她的生活。她摇曳的倩影、她聆听的音乐、她贴身的衣物……都成为这个被荷尔蒙淹没的少年最真实、最美好的情欲幻想……然而,透过雷纳多的眼,我们也看到了玛莲娜掉进了越来越黑暗的处境之中,她变成了寡妇,而在镇民们的眼中,她也成了不折不扣的祸水,带来了淫欲、嫉妒与怨怒,而一股夹杂着情欲与激愤的风暴,开始袭卷这个连战争都未曾侵扰的小镇。玛莲娜一步步地沉沦,与父亲断绝了关系、被送上法院,更失去了所有的财产,这使得向来天真、不经世事的雷纳多,被迫面对这纯真小镇中,人心的残暴无情,看着已经一无所有的玛莲娜,雷纳多竟鼓起了他所不曾有过的勇气,决定靠着他自己的力量,以一种令人难以料想的方式,来帮助玛莲娜走出生命的泥沼……

本片跟费里尼的《想当年》相似,但多了一位美丽的女主角。二战时,13岁少年雷纳多迷上了当地一个比他大很多的少妇玛琳娜,她丈夫上了前线,而她的美貌招来当地妇女的妒忌和排斥。少年幻想着跟这个大姐姐重演电影里的浪漫片断。现实中,丈夫阵亡的消息传来,玛琳娜不得不卖身求生存。后来,丈夫回来了,少年希望能够帮他们破镜重圆。

(3)《海上钢琴师》

1900年的第一天,往返于欧美两地的邮轮 Virginian 号上,负责邮轮上添加煤炭的工人 Danny Boodman 在头等舱上欲捡拾有钱人残留下来的物品时,却意外地在钢琴上发现一个被遗弃的新生儿,装在 TD 牌柠檬的空纸箱内。由于坚信 TD 正代表了 Thanks Danny 的缩写,于是 Danny 不顾其他工人的嘲笑,独立抚育这个婴儿,并为了纪念这特别的一天,将他取名为 1900。

海上出生的 1900,在陆地上却是个从未存在的人,没有亲人、没有户籍,也没有国籍,大海便是他的摇篮,而他也随着 Virginian 号往返靠泊各个码头,逐渐长大。然而好景不常,一次的海上意外事件,造成抚养 1900 的 Danny 意外丧生,幸而奇迹似的,某天深夜船上的众人被优美的琴声所惊醒,循着琴声而往,居然是无师自通的 1900 在钢琴前忘我地演奏着,动人的旋律打动了众人,从此,1900 展开了在海上弹奏钢琴的旅程,也吸引了愈来愈多慕名而来的旅客。

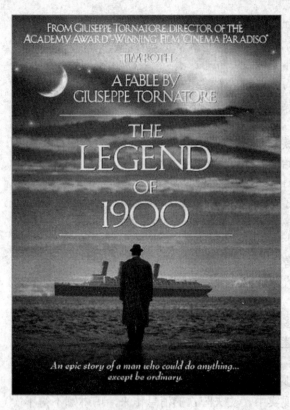

Max 在因缘际会下来到 Virginian 号加入乐队伴奏,也因此见识到这位传说中的海上钢琴师 1900,两人因此结为好友。而 1900 在与发明爵士乐的传奇钢琴手 Jelly 同船竞技钢琴琴艺之后,声势更是如日中天。但尽管 Max 再三鼓励 1900 下船去向全世界展露他的天赋,1900 却始终未曾踏足陆地一步。直到他在为唱片公司录制个人专辑时,意外见到船舱之外清秀动人的女孩,并在感动之余创作了《1900's Theme》(即片头 Max 与乐器行老板所提到的不知名曲子)。随着女孩的下船离去,1900 的心开始波动,究竟 1900 会不会为了寻找女孩而离开 30 多年来的船上生活?

2. 意大利的喜剧片和政治片

喜剧片是意大利的主要电影类型,通过富有嘲讽意义的情节和人物塑造,展示人物和社会生活之间的复杂而微妙的关系,主要有:《毒蛇般的亲属》(莫尼切利,1992),一个家庭的子女在圣诞夜密谋毒死自己的父亲,表现了家庭解体、人情冷漠的社会现象;《旋风》(毕厣拉乔尼,1996),影片满足了许多观众爱做白日梦的幻想,展示出一幅瑰丽的图景;《那天遇到你倒霉》(维尔多尼,1992),讽刺了当时的年青人喜爱心理分析的现象;《爱情的磨难》(特罗依西,1991)和《今晚在爱丽斯家里》(维尔多尼,1990)则嘲讽了一代人的见异思迁、追逐婚外恋的社会丑习。

政治片则是和黑手党联系了起来,这也是意大利社会制度的最本质的要害所在。《拎皮包的人》(D·卢凯迪,1991)通过一个部长在竞选活动中的营私舞弊揭示了意大利政坛的腐败、堕落现象。《一个简单的故事》(F·葛莱科,1991)和《保镖》(R·托尼亚齐,1993)阐述了黑手党已经渗透到了政权机构的内部;《国家秘密》(G·费拉拉,1995)指出一些大案要案的发生和迟迟得不到解决的关键在于政界要人和案子之间的千丝万缕的瓜葛。《星探》(托尔纳托雷,1995)讲述的是一个不诚实的罗马人如何欺骗企图逃脱农村贫穷生活的西西里人的故事,影射了政府的诺言不过是欺骗的伎俩。

第二节 德国电影发展史

一、德国表现主义电影（1919—1926）

表现主义电影是 20 世纪初在德国出现的把文学、戏剧和绘画上的表现主义原则运用于电影创作的电影流派。表现主义电影用荒诞离奇的手法，曲折而准确地反映出第一次世界大战给德国人民带来的极度恐慌和惶惑的心情，银幕上呈现的是高度夸张、变形、主观化的世界。

表现主义电影的特点是：

1. 以主观唯心主义为哲学基础，把艺术看作"自我表现"的工具，用艺术来抒发个人情感或表现自己的观点。由于表现主义强调描写永恒的品质，他们影片中的人物往往具有某些共性、抽象性和象征性，人物没有具体姓名，即使有也是作为符号来使用。

2. 非常重视表现形式和手法，特别着力于挖掘电影特性和电影手法，以求取得强烈的艺术效果。他们在摄影和布景等方面取得了一定成就，尤其是在舞台布景和人物服装上采取变形、夸张的奇异效果。

3. 在艺术表现方面不求形似，重视写意，强调艺术假定性，有意把不相似作为艺术手段，甚至有意歪曲客观事物的形象。

4. 表现主义技术家大多有浓重的悲观主义色彩，甚至有宿命论的观点，他们着重表现人生的不幸、残酷和悲惨，有强烈的讽刺性。[①]

代表作品有：罗伯特·维纳的《卡里加里博士》（1919 年），以剧中人物弗朗西斯的叙述，揭示了卡里加里博士的邪恶和他对社会所施加的暴力和恐怖，创造出那个纯属于精神病患者的幻想世界；保罗·威格纳的《泥人哥连》（1920 年），描写了一个由社会政治所造就的专制暴君的残酷性，并借此转喻为威玛共和国初期德国的命运；弗立茨·朗格的《疲倦的死》（1921 年），在命运之神囚禁着千万条生命的高垒坚壁的城堡中，一次爱情与死亡的冲突，终于征服了命运之神；弗莱德立希·茂瑙的《吸血鬼诺斯费拉枚》（1922 年），是关于布拉姆·思托克的吸血鬼的故事，而影片中成群结队的老鼠，则预示着那令人可怖的鼠疫；保罗·莱尼的《蜡像陈列馆》（1924 年），蜡像馆中 3 个蜡人起死复生，各自讲述了他们以残酷的刑罚残暴地统治人类的故事。

《卡里加里博士》的编剧是卡尔·梅育和汉斯·雅诺维奇为这部影片提供了一个反常规的叙事方式，影片一开始由弗朗西斯向另一个人讲述他所经历和参与过的一段事。接下去，影片便进入了事件本身：几起谋杀引起了弗朗西斯对游戏场上施催眠术的性情怪僻的卡里加里的怀疑，但警方以查无根据否认了弗朗西斯的猜测。又一起杀人未遂，弗朗西斯跟踪卡里加里来到了精神病院，结果发现他竟是这家医院的院长。一次趁卡里加里睡觉的

[①] 潘天强：《西方电影简明教程》，上海：复旦大学出版社，2003 年，第 26-27 页。

机会，弗朗西斯和医生们翻看了他的日记，发现了他以催眠术控制和指使他的病人进行谋杀的真相（这里运用了幻想画面）。在被揭露为凶手的时候，卡里加里歇斯底里的如同一个精神病患者。影片又回到了开始，弗朗西斯以战胜了对手结束了他的叙述。但影片并没有完，弗朗西斯再次来到精神病院，在他与卡里加里的冲突中，却向我们证实了弗朗西斯实际上是精神病院的一个病人，而卡里加里则完全是一个善良的医生，在他分析弗朗西斯的病情时，确认他的病可以治愈，全片结束。

影片的剧作结构非常富有特点，出现了多层面的叙事，特别是最后一笔（当然，在克拉考尔论《从卡里加里博士》到希特来就是戏中有戏的叙事形式又增添了一层暧昧性叙事，使影片结构更加复杂。最终关于谋杀的幻想主题也得以形成，从而使观众进入到一种对于真实的相对性的思维状态之中，人们不仅要问谁是真正的病人？谁究竟失去了理性？这种没有答案的处理，恰恰是作品的独具匠心之处，它是创作者对当时的社会真理与谬误、理性与非理性之间界限不清的状态的表现。而对于资产阶级权威人物的象征——卡里加里所进行的描写与揭露，则实现了创作者对于资本主义的道德、伦理以及社会秩序等所进行的曲折的批判。《卡里加里博士》在叙事上富有创造性的主观表现，被克拉考尔评价为："即使在今天，电影叙事也没有能够普遍地取得这样出色的成就"。

《卡里加里博士》的另一个不同寻常的风格化的特征，是影片表现主义造型风格的处理。那个由"狂飙社"三位表现主义画家赫尔曼·伐尔姆、华尔特·罗里希和雷曼所绘制的布景：建筑物是倾斜的，地面是失去水平线的，远近透视也是相互颠倒的。表现主义的画家们以一种超现实的扭曲形式创造了影片模糊的"出了问题"的幻觉世界。这个布景不仅有效地体现了作品的叙事背景和情调的要求，同时，还在影片中起到了视觉主导作用，创造了世界电影史上由美工师决定影片视觉风格的先例（在德国，这时的美工师薪水已相当高，著名的美工师可以拿到比主角还要多的钱，这与其他国家有很大的区别）。影片中人物造型的处理也与布景相一致，演员以奇形怪状的服装、戏剧脸谱式的化妆和动作夸张的表演，创造出卡里加里（维纳·克劳斯）等一系列人物形象。这些人物特别是卡里加里，在乔治·萨杜尔的评价中被称作"悲剧的典型"，同时，他还指出："这个典型所代表的与其说是个人物，倒不如说是一种心理状态，即一种残忍和急躁、幻想和疯狂的混合心理状态"。人物造型和背景造型和谐地在风格上统一起来。《卡里加里博士》造型特征的另一个方面，是影片光和阴影的处理。在布景的绘制中，画家们就十分注重明暗的对比。而在拍摄的过程中，影片没有使用自然光效，完全靠人工照明，创造出投射在白墙上的人物黑影

的视觉效果，更加突出了影片的神秘感和恐怖感。创造性地动用光的阴影效果，最终成为表现主义影片视觉造型的一大特征，向表现主义戏剧学习，他们利用脚灯造成使人物变形的巨大投影。在保罗·威格纳的《泥人哥连》中，还精心设计了手提灯光、煤油灯光、火炬等一系列光源效果，用于表现人物的心理状态，营造影片的环境气氛。在表现主义电影之后，具有表现力地运用灯光效果的方法，最终发展为所有德国电影形式表现的一大特征，同时也为电影恐怖片的造型的表现手段提供了经验；表现主义的电影制作者们就是这样，接受了表现主义造型艺术的影响，对于他们眼中的那个荒诞的社会，在《卡里加里博士》一片中，寻找到一种怪诞的造型视觉语言来进行表现。[①]

 多种原因导致了表现主义运动的没落。在20年代初期，德国国内的通货膨胀使出口商可以以较低的价格将影片卖到国外，在一定程度上刺激了表现主义影片的拍摄，并且导致进口影片数量下降。但是，1924年的美国道威斯经济援助计划巩固了德国的经济，使得更多外国影片得以进口，使德国电影业面临着将近十年时间没有经历过的竞争局面。而表现主义影片的预算却节节升高，最后两部表现主义的大片是1926年茂瑙的《浮士德》和弗立茨·朗格的《大都会》，它们的巨额开支使乌发公司的财务更加困难，促使了艾力克·庞茂辞职到美国碰运气，也带走一群工作人员到好莱坞去发展。茂瑙在完成了他的最后一部德国电影《浮士德》之后也离开了德国。一些主要演员和摄影师也去了好莱坞。弗立茨·朗格虽然留了下来，但在1927年《大都会》首映之后，他因被指责为豪华浪费愤而辞职，并组建了自己的制片公司，他后期默片的风格也因之转变。1933年当纳粹逐渐开始掌握政权时，他也离开了德国。

二、新德国电影运动

（一）新德国电影运动（New German Cinema）

 西方电影史中声势最大影响最深的电影流派有三：意大利的新现实主义、法国新浪潮和新德国电影运动。它们与传统的电影观念不同，追求全新的电影审美理念，追求镜像语言的"真实"——拍摄的真实、内容的真实、"内心生活"的真实，艺术手法多采用"长镜头"作为叙事语言，反对"蒙太奇"理论。其中新德国电影运动以西方人精神病态心理的社会原因和个人原因为拍摄焦点，追求一种迥异前人电影风格的新电影类型，呈现出具有独特其他电影运动的艺术活动力。

 新德国电影运动是20世纪60年代初出现在联邦德国的一次旨在振兴德国电影的运动。50年代随着经济的复苏，电影亦蓬勃发展，但内容逃避现实，贫乏单调，出现了一些所谓的以演绎乡间浪漫爱情的"家园电影"和表现战后重建问题为题材的"废墟电影"。50年代末到60年代初，德国电影业还处于法西斯电影的阴霾之下，一些为纳粹电影业服务过的

[①] 郑亚玲，胡滨：《外国电影史》，北京：中国广播电视大学出版社，1995年，第61-63页。

人还在工作着。这种被称为以"爸爸电影"为主的电影格局很快就遭到观众的新起的年轻导演的抵制。

60年代初期,德国电影所出现的危机主要表现为:政府对电影停止实行经济保险。导致了大公司的倒闭或合并;影片质量下降,但对娱乐片所缴纳的税却不降低;以及电视的发展和竞争等。1961年,"德国电影奖"评委会竟然找不到值得授予"最佳影片"和"最佳导演奖"的。德国电影在经济与艺术上处于最低点,60年代中期,德国年产量仅为60部影片,观众人次也由8亿降为1亿人左右。

在这种背景下产生了新德国电影运动。它的起点就是1962年的"奥博豪森宣言"。

(二)"奥博豪森宣言"

1962年,在举办的奥博豪森电影节中,联邦德国电影界发起了一个崭新的推进电影发展的运动。出于对60年代的美国电影的垄断和德国商业片现状的不满,由26个大都从拍摄短片开始走上影坛的电影导演、摄影师和制片人们签署一份宣言,宣称旧电影已经死亡,他们要"创立德国新电影"。这就是"奥博豪森宣言"。这项宣言,其主要内容是"因循守旧的德国电影的崩溃终于使我们所摈弃的思想立场丧失了经济基础";"正如在其他国家那样,在德国短片也已成为故事片的学校和试验场所";"德国电影的未来在于运用国际性的语言";"我们现在要制作一种新的德国故事片,这种影片需要自由。我们必须打破常规,克服电影的商业性。我们要违背一些观众的爱好,创造从形式到思想都是新的电影。我们准备在经济上冒一些危险";"旧的电影已经死亡,我们相信新的电影"。这份宣言,宣告了德国青年一代导演与德国传统电影的决裂,一场电影的革新运动就此诞生,这成为联邦德国电影的转折点。①

(三)德国青年电影

1965年,联邦德国成立了"德国新锐电影委员会"。政府通过该机构提出一项在3年内以500万马克资助青年导演拍摄20部影片的计划。这样便在很大程度上解决了青年导演拍片资金不足的困难。1966年青年导演们拍出他们第一批影片。这些影片主要是追寻一种具有文学品质的电影,它们涉猎了资本主义社会的危机问题和"经济奇迹"的内幕,后被称为"德国青年电影"。它的代表人物和作品有A·克鲁格的《向昨天告别》(1966)、《马戏团帐篷下孤立无援的演员们》(1968)、《一位女奴的临时工作》(1974)、《在危难中走中间道路将带来死亡》(1974,与E·赖茨合导)、《强壮的费迪南德》(1976)、E·赖茨的《就餐》(1967)、《卡迪拉克》(1968)、《垃圾桶孩子的故事》(1970)、《金东西》(1971,后两片均与U·施特克尔合作),J·M·施特劳布的《安娜·玛格达列娜·巴赫的纪事》(1967)、W·赫尔措格的《生活的标志》(1967)、《阿古伊雷,上帝的愤怒》(1973)、《人人为自己,上帝为大家》(1974)、《玻璃心》(1976)、《施特罗斯策克》(1977)、《沃切克》(1978)、《费茨卡拉多》(1981),R·W·法

① 郑亚玲,胡滨:《外国电影史》,北京:中国广播电视大学出版社,1995年,第208页。

斯宾德的《爱比死更冷酷》（1969）、《外国佬》（1969）、《四季商人》（1971）、《恐怖毁掉精神》（1974）、《玛尔塔》（1974）、《自由的强权》（1975）、《第三代》（1979）、《玛丽娅·布劳恩的婚姻》（1979）、《罗拉》（1981）、《薇罗尼卡·福斯的谒念》（1982）等，W·文德斯的《城市之夏》（1970）、《守门员害怕罚点球》（1971）、《阿丽丝在城市》（1974）、《错误的举动》（1974）、《时间的流程》（1976）、《美国朋友》（1977）、《事态》（1982），V·施隆多夫的《少年托莱斯的迷乱》（1966）、《剧烈的争吵》（1967）、《科姆巴赫的穷人们突然发了财》（1970）、《短暂的热情》（1972）、《失去荣誉的凯瑟琳娜·布卢姆》（1975）、《致命的一枪》（1976）、《铁皮鼓》（1979），H·赞德尔斯－布拉姆斯的《亨利希》（1976）、《德国，苍白的母亲》（1980）等。

这其中，最著名的代表性作品是四大导演的代表性作品。

1．W·赫尔措格的《人人为自己，上帝为大家》（1974）

赫尔措格说："就因为我是独自一人，而且还将独自工作下去，所以很难将我的影片归入这里的某个流派。"孤独和疯狂、异域疆土的自然风光是赫尔措格影片的一贯的主题。

1976年，他执导的影片《人人为自己，上帝反大家》记叙了上个世纪一个遭受社会偏见的弃儿卡斯伯·霍斯的故事，他心理愚钝和反常。这部半记录、半自传体的影片揭露了特权和教会制度为基础的社会的虚伪和利己主义。8毫米胶片拍摄的主人公梦境很有特色，成为赫尔措格"最有力量和风格最统一的影片"，荣获了戛纳国际电影节奖。赫尔措格导演了《陆上行舟》（1982），主人公梦想在亚马逊河上游的森林里建起一座歌剧院，让伟大的卡鲁素来唱歌，他开始了旅行并在土著人帮助下把行舟搬过山岭。影片在瑰丽壮观的大自然景色中和古朴纯真的民风中激荡着艺术家更加执迷、颠狂的心理状态。赫尔措格说到："我的影片是由于某种强烈的迷恋产生的……"，这部影片获得戛纳国际电影节最佳导演奖。

《人人为自己，上帝反大家》影片结束的时候，城里的医生们解剖了卡斯伯的尸体，发现了他的异常之处，书记员兴奋地对自己说："这样我们就能解释这个怪人了，他的脑发育太不正常了。"

1828年一个夏日的早晨，一个衣衫褴褛的年轻人被发现遗弃在小镇上。他从小就被关在野外一个小黑屋子里，甚至还不会说话，没见过其他的一棵树一个人。他被抚养他的男人带到镇子中央，手里拿着一封给当地军队上尉的信。

发现他的人带着他去找上尉，上尉看了信，信上说他是个弃婴，从1812年开始就独自生活在黑屋里，一个农民把他养大。上尉找人检查了他，发现他的脚很软，智力只像几岁婴儿，他只会说一句话："我要成为一个伟大的骑师，像我爸爸一样"，但他会写自己的名字：卡斯伯·霍斯。

上尉一家人待他很好，像一家人一样教他适应一切。不久后，他成了社区的一个负担，于是众人想利用公众对他的兴趣让他自己"工作"养活自己。于是，卡斯伯被"租借"给马戏团，成为展览中的欧洲四大怪人之一。某日，四大怪人逃出马戏团，其他三个被捉了

回去,卡斯伯却逃到一间小木屋里,被乡绅德摩先生发现。

德摩先生留下卡斯伯,给他适合的教育,卡斯伯进步很快。两年来,卡斯伯对生活、文学、音乐、哲学等文明社会的东西都熟悉了起来,并开始独立思考。他说屋子比塔大,因为他四面都是屋子,但塔一眼就可以看全。教授用真话村、谎话村的题目来考他,教授告诉他"标准答案",而他独立思考的答案虽然同样有效,但却被教授否定。他不但学会了写信,甚至开始写自传。

一个叫肯特的英国贵族听到了他的故事,要收养他,认他作了干儿子,他带着卡斯伯和德摩先生来到上流社会的聚会。上流社会的人们对卡斯伯倒还友善,但都以好奇的眼光看着卡斯伯,把他当作一个难以寻觅的玩具。卡斯伯受不了屋子里的气氛,弹了几下钢琴就险些昏倒在聚会上,肯特带他下去休息,然后回到聚会上讲他在希腊旅行的故事。

一天,卡斯伯独自在厕所的时候,一个黑衣人闯进来向他头上猛击,那个人似乎就是当初收养卡斯伯的农民。当德摩先生沿着血迹在地下室发现他的时候,卡斯伯满身血迹委顿在地上,他对德莫先生说他要告诉他一件事,这件事和他被攻击没有关系:他朦胧中看到一座山,山上都是人,最上面的是死人。

卡斯伯又能熟练地弹奏钢琴了,但很快他又遭到第二次袭击,他挣扎着把德摩先生带到自己被刺的地方,凶手在那里留下一张纸条,原来凶手就是当初遗弃卡斯伯的农民怕卡斯伯说出自己的来历和长相因而刺杀灭口,纸条署名 MLO。

卡斯伯就要伤重不治了,临终前他说了一个故事的开头:我看到一个骑士在一个盲老人的带领下穿越沙漠,他们迷路了,老人要他们不管幻觉中的山一直向北走,终于到达了北部的城市,但他们到达城市以后的故事,我就不知道了。

城里的医生解剖了卡斯伯的尸体,察看他的身体异常情况,卡斯伯的肝部肿大、小脑太大,脑部发育也不正常,医生们象研究一个动物一样记录下卡斯伯所有异常的地方。书记员从解剖室出来,对卡斯伯的身体异常状况大为兴奋,喃喃自语地走远:这样我们就能解释这个怪人了,他的脑发育太不正常了。

2. 福尔曼·施隆多夫的《铁皮鼓》

外祖母安娜还未婚的时候,一个叫约瑟夫的年轻人为了逃避追捕钻进她的大裙子下,而成为了奥斯卡的外祖父。母亲阿格内斯和她的表弟布朗斯基深深相爱,但由于近亲不能结婚,只好嫁给商人阿尔弗莱德。奥斯卡出生了,但谁是他真正的父亲也许只有母亲阿格内斯知道。

奥斯卡三岁生日那天,母亲送了一个"铁皮鼓"作礼物,他高兴地整天挂

着它。他在桌子底下玩，发现了布朗斯基舅舅和妈妈的私情，他觉得成人的世界里充满着邪恶和虚伪，他决定不再长大。他从楼上跳了下来，结果他真的就不再长高，停留在三岁的高度。一次，爸爸抢他的鼓，他大声的尖叫，结果发现，他的尖叫可以震碎玻璃，从此没有敢再抢他的鼓。

希特勒上台后，父亲加入了纳粹党。母亲还是频频和舅舅幽会，母亲发现自己怀孕了，没完没了地吃起了鱼，结果由于过量而死去。母亲死后不久，舅舅也被纳粹杀害了。外祖母带了一个女仆玛利亚回来，奥斯卡和父亲都占有了她的身体，并且生了一个孩子。奥斯卡认为孩子是他的，但玛利亚成为了自己的"母亲"，孩子成为了自己的"弟弟"。1945年，苏军攻占了但泽，父亲被杀，他埋葬了父亲，也埋了伴随他20年的鼓。他的"孩子"不小心用石头砸了他脑袋，这时候发现，奥斯卡恢复了生长……

《铁皮鼓》是伦勃朗式的田野风景以及典型的德国街道、人员吵闹的家庭背景下构建的个人反抗史。但是，也正如格拉斯在小说《铁皮鼓》中有句话说得很好："这个世界，人们都已失掉了个性，因为所有人都孤独。"

3．赖纳·威尔斯·法斯宾德

1969年，在柏林电影节轰动的《爱比死更冷酷》"表现了毫无用处的可怜人"，影片中的移动摄影不同反响，那是他的第一部作品。1970年《谨防神圣的妓女》把戏剧排演的喜怒哀乐搬上银幕。

1971年，法斯宾德在《四季商人》里讲述了一个无法满足母亲要求的菜商在饮酒后死亡的故事。影片仅用了11个拍摄工作日，充满风格化与舞台艺术痕迹，法斯宾德的创作风格达到高峰，在他的影片中第一次出现了关于同性恋的主题。1972年，法斯宾德仅用了10天拍摄完成了《佩特拉·冯·康德的辛酸泪》。1973年，他导演《恶梦吞噬灵魂》，片中60岁的老妇嫁给了一个年轻的摩洛哥外籍工人，当她能够战胜社会的种族偏见时，却无法克服他们面对的种族差异。1975年的影片《自由的强权》又一次显示了法斯宾德偏爱的主题，一个同性恋青年被人利用后又被抛弃，惨死街头。1977年导演《中国轮盘赌》，1978年推出反法西斯题材的《玛丽亚·布朗恩的婚姻》，1978年与施隆多夫联合导演了《秋天的德国》，1980年，另一部反法西斯主题的影片《莉莉·马莲》问世。1981年4月法斯宾德在《世界报》采访他时说："如生命允许，我希望拍摄12部反映德国各个不同时期的影片；第一个描写第三帝国的主题是《莉莉·马莲》。但不是最后一个……我在寻找自己在祖国历史中的位置，我为什么是个德国人？"法斯宾德的声明体现了新德国电影艺术家的觉醒和责任。1982年，他在导演了《维洛尼卡·福斯的欲望》和高度风格化的影片《水手克莱尔》后离世，年仅36岁。

代表作："德国女性四部曲"（《马丽娅·布劳恩的婚姻》、《莉莉·玛莲》、《洛拉》、《维洛尼卡·福斯的欲望》，这组成了一幅以希特勒战争中的血型历史和重建德国时期人的精神畸形为中心的画卷。

《维洛尼卡·福斯的欲望》故事简介：1955年，在慕尼黑的郊区，体育新闻记者罗伯

特·克罗恩偶然遇到了二战之前红极一时的女星薇罗尼卡·福斯。罗伯特出于记者的敏感和影迷的热情,对福斯凄凉的现状产生了好奇和同情之心。

在几次接触之后,罗伯特不仅发现薇罗尼卡服用麻醉药品,甚至发现她所居住的卡丝医生的诊所大有文章。原来,冷漠残忍的女医生和卫生部的一个官员串通一起,通过给薇罗尼卡和几个病人注射吗啡,勒索病人的所有财产。

罗伯特的女友海丽艾决定帮助罗伯特调查真相,却遭到谋杀,被汽车轧死。而罗伯特带领警察来到诊所的时候,却因为找不到证据无功而返。

薇罗尼卡试图重返银幕,争取到一个小角色的机会,却在现场被莫名的疼痛折磨而放弃。罗伯特和薇罗尼卡的友谊,使卡丝医生觉得薇罗尼卡变得难以操纵。于是,诊所以欢送薇罗尼卡重返好莱坞为名,组织了一个隆重的告别晚会。晚会后,薇罗尼卡被一个人留在诊所里。面对黑暗和孤独,薇罗尼卡吞服了大量的安眠药,自杀身亡。

4. 威姆·文德斯

他最大的贡献是为欧洲拍摄了一种全新的类型片——公路片。

1971年文德斯导演的第一部长片《城市里的夏天》,这是"一个犯罪故事的历史",影片中的囚犯因惧怕往昔而逃跑。他还拍摄了非情节化、不求表意的《守门员罚球时的焦虑》。他最著名的影片是"旅行三部曲":《爱丽丝漫游城市》(1973),《错误的运动》(1975),《时间的进程》(1976)。《美国朋友》(1977)。1984年,摘取戛纳电影节的金棕榈的另一部欧式风格的公路片《德克萨斯州的巴黎》标志着文德斯"美国化倾向的高峰",他表现了人的孤独、人与人之间的隔膜。1985年他拍摄了一部关于他的偶像导演小津安二郎的纪录片《东京之行》。1987年,《柏林上空》这部充满超现实主义气氛的作品问世。迁移、旅行是文德斯影片的惯常主题,他的电影语言修词中基本排除蒙太奇,形成对运动和场景不加剪辑的"坦率、冷静"的风格。

三、1990年以后的德国电影

1989年11月9日,柏林墙被推翻。1990年10月3日,民主德国正式加入联邦德国。统一之后的德国电影逐步显示出与好莱坞抗衡的能力。德国的电影导演不仅实现了和其他欧洲国家导演的联合拍片,还逐步加强了电影硬件设施的投资,完善了电影选题、拍摄、剪辑、发行、宣传等各个环节,也在各种电影艺术风格中穿梭,寻找最适合观众的品位,营造视觉的大餐。1990年2月,世界三大电影节之一的柏林电影节开幕,这是最富有含义的激情时分,也是德国电影复兴的时刻。他们的电影创作主要在以下几个方面得以实现。

1. 故事片

代表作品有《开路，特拉比》（导演：彼得·提穆，1990）、《演奏探戈舞曲的人》（导演：罗兰特·哥莱弗，1990）、《斯泰因》（导演：埃恭·恭特，1991）、《边境检察员》（导演：斯特凡·特拉普，1994）、《尼古莱大教堂》（导演：富兰克·伯尔，1995）等影片。

2. 喜剧片

代表作品有：《驾车旅行记》（1990）、《你好，同志》（1992）、《斯通克》（1992）、《我们也会其他》（1993）、《残渣》（1992）、《不安分的男人》（1994）、《男人客栈》（1995）等影片。

3. 90年代以后的作品

《运动的男人》（森科·沃特曼）、《罗拉快跑》（汤姆·迪克韦）、《阴郁的星期天》（罗尔弗·许贝尔）、《"心上人"和"美洲豹"》（马克思·费贝尔博克）、沃尔夫冈·贝克的《再见列宁》（2003）、《圣杯的血》（弗洛兰·巴克斯梅耶，2004）、《伪钞制造者》（史蒂芬·罗兹威斯基，2007）等。

（1）沃尔夫冈·贝克的《再见列宁》

阿列克斯小时候，父亲逃往"敌对国"西德，母亲是忠诚积极的社会主义活动家。1989年秋天，母亲亲眼目睹参加游行的阿列克斯被警察抓走，心脏病发作陷入深度昏迷。8个月后当她醒来，柏林墙早已倒塌，她身处一个迅速变化的新国家还浑然不知。为保护母亲仍然脆弱的心脏，阿列克斯决定让民主德国在79平米的家里继续。东德老牌子的食品用旧瓶子解决，早已停播的新闻节目由想做电影导演的朋友操办，但变化的生活让伪装越来越难，窗外大楼上挂出一幅巨大的可口可乐广告，就让阿列克斯惊出一身冷汗。

终于有一天，身体渐渐恢复的母亲独自走出家门，发现了完全不同的世界。为解释一切，阿列克斯用录像带制造了1989—1990年间德国历史事件全新但离谱的版本……

（2）《圣杯的血》

大卫是一个从小被修士养大的孤儿，现在十八岁的他即将毕业，同时他也爱上了同班的漂亮女孩史黛拉。在一次偶然的情况下，大卫不幸受伤，却意外发现了一个惊人的秘密。医生采集了他的血液样本，发现大卫并不是普通人，而是有着神灵血统种族的后代。由此也引发了一连串性命攸关的事件，打乱了大卫原本平静的生活。

神秘美丽的女首领露克莎藉由她的眼线得知大卫仍然活着，计划将他绑架。露克莎告

诉大卫自己是他的母亲,以及大卫在襁褓时期被人抱走的事。大卫终于从她口中得知自己的身世之谜:他是这一千年来第一个能让锡安仁和圣殿骑士的血统团结的人,这两组神秘的骑士团,其来源可追溯到十字军东征,双方都宣称拥有圣杯而为此交战了数个世纪。大卫在锡安人的领袖,也就是母亲的隐瞒和哄骗下,专心地跟着阿雷斯学起了武术之道,他在短短数日便掌握了精神的剑法。

为了说服大卫加入他们的行列,露克莎便趁大卫磨练自己的剑术时,在一旁挑拨,污蔑圣殿骑士绑架了他心爱的女友史黛拉,让大卫对圣殿骑士的恨意日益加深。当锡安人向对手发动攻击时,大卫也满怀热情地加入他们的行列。但是就在他即将杀死圣殿之王罗伯时,史黛拉突然出现并告诉他罗伯其实是他的父亲。大卫相当震惊,他犹豫着把剑放了下来,和史黛拉跟着罗伯逃到安全的地方。罗伯告诉大卫整件事情的来龙去脉:大卫的母亲一心只想找到圣杯让自己永生不死,并获得无穷的力量。

为了苍生的福祉,这事一定要被阻止。在面对一个是父亲,一个是母亲的两难抉择下,大卫只能顺着自己的心去选择。史黛拉选择站在罗伯那边,并在大卫决定为圣殿骑士而战时支持他对抗他的母亲。为圣杯所引发的最后战役即将开始,父亲为了保护大卫和史黛拉而英勇牺牲,而母亲也为自己的贪婪付出了生命的代价。

(3)《伪钞制造者》

在一个满是骗子、舞男和妓女的世界里,所罗门·索洛威奇就是伪钞集团的国王。生活是一场游戏,索洛威奇为自己的游戏生活专门印制各式伪钞。讲究实用主义的他,有着永不枯竭的创造力,并也因此享受着生活的阳光一面,这种幸福随着1944年他的被捕戛然而止。被转到 Sachsenhausen 集中营关押的他,很快就成为一项大规模伪钞制造计划中的关键人物。纳粹想削弱英国的经济,并且套取硬通货币。索洛威奇与纳粹达成一项协议,开始照他们的要求重操旧业……

第三节　日本电影发展史

一、日本早期电影(1896—1931)

1896年,爱迪生发明的"电影视镜"传入日本,而真正的电影是从1897年由稻胜太

郎及荒井三郎等人先后引进了爱迪生的"维太放映机"和卢米埃尔兄弟的"活动电影机"开始的，其时，小西六兵卫也购入摄影机。在这一两年间输入了放映机和影片，并在全国巡回放映，称为"活动照相"，并沿用这一名称至1918年。

从1899年开始，日本自己摄制影片，以纪实短片为主。《闪电强盗》将当时社会上流传广泛的新闻话题搬上银幕，被认为是最早迎合时尚的故事片。主要演员横山运平遂成为日本第一个电影演员。

日本最早的正式影院是1903年建立的东京浅草的电气馆。最早的制片厂是1908年由吉泽商行在东京目黑创建的。《本能寺会战》（1908，牧野省三执导）为日本第一部由解说员站在银幕旁用舞台腔叙述剧情的无声影片。牧野省三因此被称为"日本电影之父"，但这类影片只是连环画式的电影。

1912年日本活动写真株式会社（简称日活公司）成立，拍摄了尾上松之助主演的一系列"旧剧"电影。松之助原是巡回演出的歌舞伎演员，1909年被牧野省三发现，他的第一部作品《棋盘忠信》问世后，使他成为最受观众欢迎的武打演员，有"宝贝阿松"之称。1914年，天然色活动照相股份有限公司（简称天活）成立，最初以摄制彩色电影为目的，但因仅有两种颜色，只能改拍普通的黑白电影，并且仍以拍摄"旧剧"影片与日活相抗衡。当时日活的向岛制片厂已在拍摄现代题材的"新派剧"。

1918年，由归山教正主持的电影艺术协会发起纯电影剧运动。归山在1919年摄制的《生之光辉》、《深山的少女》，为纯电影剧运动的试验性作品。这两部影片几乎全部利用外景拍摄，让演员在自然环境中表演，从而使电影从不自然的狭隘的空间解放出来。该协会主张启用女演员，以废除男扮女的传统做法；在影片中插入最低限度的字幕说明故事情节，废除解说员；采用特写、场面转换等电影技巧；通过剪辑使影片形成完整的堪称电影的作品。上述两部影片的实践虽然还不很成熟，但迈出了第一步，并为更多的电影工作者所接受。1920年，日本又创建了大正活动照相放映公司（简称大活）和松竹公司。大活聘请谷崎润一郎为文艺顾问，并从好莱坞招回了栗原喜三郎（托马斯），由喜三郎执导了谷崎编剧的《业余爱好者俱乐部》（1920）。松竹则请小山内熏指导，由村田实执导摄制了《路上的灵魂》（1921），这部影片被认为是日本电影史上的里程碑。松竹还在蒲田建立了制片厂，并采用了好莱坞的制片方式，建立了以导演为中心的拍片制度。这种革新促使日活公司急起直追，拍出了由铃木谦作导演的《人间苦》（1923）和沟口健二的《雾码头》（1923）。从此，"旧剧"影片改称"历史剧"影片，"新派剧"影片改称"现代剧"影片。

1923年9月1日，以东京为中心的关东地区发生强烈大地震，在东京的拍片基地濒于崩溃，不得不转移到京都。由于震灾后社会的动荡和经济萧条，一种逃避现实的所谓"剑戟虚无主义"的历史题材影片应运而生。这时苏联的电影蒙太奇理论以及德国的表现主义电影在日本已有一定影响，日本也拍出了一些强调视觉感的先锋派性质的电影。震灾后的电影复兴是从电影《笼中鸟》（1924）开始的，其主题歌带有浓重的感伤、绝望和自暴自

弃的色彩，体现了当时的社会心理状态，因此大受欢迎。另一方面，由伊藤大辅导演、大河内传次郎主演的《忠次旅行记》三部曲（1928）是历史题材影片高峰时期的代表作；而现代题材影片的代表作则是阿部丰的《碍手碍脚的女人》（1926）；1928年，五所平之助拍摄的《乡村的新娘》则是具有日本民族特色的抒情影片。当时的优秀影片还有小津安二郎拍摄的《虽然大学毕了业》（1929）、《虽然名落孙山》（1930）和《小姐》（1930）等，被称为"小市民电影"。

在这一时期，以佐佐元十和岩崎昶为代表的倾向进步的电影工作者，成立了日本无产阶级电影同盟，拍摄了一批反对帝国主义和资本主义剥削的短纪录片，如《无产阶级新闻简报》、《孩子们》、《偶田川》、《五一节》、《野田工潮》等。影响所及，一些制片厂推出了有进步倾向的故事片，被称为"倾向电影"，如伊藤大辅的《仆人》（1927）、《斩人斩马剑》（1929），内田吐梦的《活的玩偶》（1929）、《复仇选手》（1930）等。由于政府对电影加强检查，倾向电影只持续了两三年便被扼杀了。

二、有声电影出现与二战期间的电影（1931—1945）

日本的有声电影始于1931年，而银幕的全部有声化则到1935年才完成，第一部真正的有声片是五所平之助导演的《太太和妻子》（1931）。此后，被认为是有声电影初期代表作的影片是田具隆的《春天和少女》、稻垣浩的《青空旅行》、岛津保次郎的《暴风雨中的处女》和衣笠贞之助的《忠臣谱》。在《忠臣谱》中，衣笠贞之助具体运用了爱森斯坦的"视觉、听觉对位"理论，成功地采用了画面与声音的蒙太奇手法。

由于有声电影的出现，日本电影界出现了东宝、松竹和1942年根据"电影新体制"而创办的大映公司之间的竞争，形成鼎立局面。

这一时期最初五六年间，是日本电影艺术收获最多的"经典时代"。重要影片有内田吐梦的《人生剧场》（1936）、《无止境的前进》（1937）、《土》（1939），沟口健二的《浪华悲歌》（1936）、《青楼姊妹》，小津安二郎的《独生子》（1936），田具隆的《追求真诚》（1937），岛津保次郎的《阿琴与佐助》（1935）、《家族会议》（1936），熊谷久虎的《苍生》（1937），伊丹万作的《赤西蛎太》（1936），清水宏的《风中的孩子》（1937），山中贞雄的《街上的前科犯》（1935），衣笠贞之的《大阪夏季之战》（1937）等等。其中《浪华悲歌》、《青楼姊妹》属"女性影片"，被视为这一时期现实主义作品的高峰。影片《土》，是第一部接触到封建剥削制度的现实主义的农民电影。

1937年日本发动侵华战争后，统治者加紧对电影的控制，禁止拍摄具有批判社会倾向的影片，鼓励摄制所谓"国策电影"。一些不愿同流合污的艺术家便致力于将纯文学作品搬上银幕，以抒发自己的良心，并在名著的名义下逃避严格的审查。1938年出现文艺片的鼎盛时期。

在此前后，被搬上银幕的名著除了尾崎士郎的《人生剧场》和石川达三的《苍生》外，

还有山本有三的《生活和能够生活的人们》（五所平之助导演，1934）和《路旁之石》（田具隆导演，1938），矢田津世子的《母与子》（涩谷实导演，1939），岸田国士的《暖流》（吉村公三郎导演，1939）等一系列影片，维系了日本电影的一线光明。

随着1939年电影法的制定、1940年内阁情报局的设立、1941年太平洋战争的爆发，文艺片也不能随意拍摄，所有影片几乎都被限定配合战争的叫嚣。至1944年，拍摄了诸如《五个侦察兵》（1938）、《土地和士兵》（1939）、《坦克队长西住传》（1940）、《夏威夷·马来亚近海海战》（1942）、《加藤战斗机大队》（1944）等。

在阴云密布的岁月里，能够在创作上始终坚持自己意志和风格的艺术家寥寥无几。小津安二郎和沟口健二被认为是其中的佼佼者。小津未按照军部的意愿行事，拍出了《户田家兄妹》（1941）和《父亲在世时》（1942）两部体现他独特的澹泊风格的影片，与鼓吹战争背道而驰。前者反映了家族制度行将崩溃，后者是小津作品的永恒主题，即父子问题。沟口健二则有意识地逃避到歌舞伎等古典艺术中去，从而避开现实的战争问题，拍摄了《残菊物语》（1939）、《浪花女》（1940）、《艺道名人》（1941）"艺道"三部曲。此外，稻垣浩导演的《不守法的阿松的一生》（1943）以描绘社会底层的人生深受观众欢迎。这些作品给处于窒息状态的日本电影带来一股新鲜空气。

为了推行侵略战争，日本政府加强了新闻、纪录电影（当时称为文化电影）的工作，于1941年成立了官办的日本电影社（简称日映），拍摄了《空中神兵》等战争纪录片。但是一批纪录电影工作者却始终坚持摄制科教片，特别是大村英之助领导的艺术电影社，如厚木高、水木庄也、上野耕三、石本统吉等人，选择具有社会性的主题进行创作，拍摄了石本的《雪国》（1939）以及由厚木编写剧本、水木导演的《一个保姆的纪录》（1940）等影片，维护了由无产阶级电影同盟创始的追求真理的创作原则。

在日本电影黑暗的40年代，青年导演黑泽明以处女作《姿三四郎》（1941），木下惠介以处女作《热闹的码头》（1943），冲破种种不利条件脱颖而出。

三、独立制片运动（1945—1960）

日本投降后，电影法虽已废除，而严格的检查制度依然存在，只不过是由美军占领当局取代了政府的检查。受到战争和占领状态切身教育的日本有良心的电影艺术家，为了保卫民族民主权利，提出了电影民主化的要求，1946年，木下惠介和黑泽明首先分别拍出具有民主思想的影片《大曾根家的早晨》和《无愧于我们的青春》。这两部影片的剧本都是出自在战争期间遭到迫害的久板荣二郎之手。与此同时，在法西斯黑暗时代积极从事学生运动的今井正，也根据山形雄策和八住利雄的剧本拍出了《民众之敌》，在民主化的道路上迈出了重要的一步。另一方面，作为组织上的保证，各电影制片厂相继成立了工会，不仅提出提高工资的要求，更重要的是要求在经营管理和拍片方面的民主权利。然而，美国占领者和电影垄断资本是绝对不允许民主势力有所发展的。1948年，东宝公司以整顿为名，

准备解雇 1200 名职工，将企业中的共产党员及倾向进步的人士清洗出去。这一企图遭到东宝工会的反对，全体职工举行大罢工，并得到进步文化团体的支持。罢工持续了 195 日，最后在美国占领军的指使下，出动大批装备有飞机、坦克和机枪的军队，包围了东宝工会作为斗争据点的砧村制片厂，进行镇压。这次大罢工以 20 名工会干部自动退出东宝公司而告结束，其中包括制片人伊藤武郎、导演山本萨夫、龟井文夫、楠田清、剧作家山形雄策等。工会方面终于争取到使裁减人员止于最小限度。

战后，日本独立制片运动蓬勃兴起，50 年代中期为鼎盛时期。上述退出东宝的山本萨夫等一批艺术家，创办了新星电影社；为了寻求创作自由而离开松竹公司的吉村公三郎和新藤兼人组织了近代电影协会。这两个组织成为战后独立制片的先驱，拍摄了一系列被称为社会派的现实主义电影。主要有：今井正的《不，我们要活下去》（1951）、《回声学校》（1952）、《浊流》（1953）、《这里有泉水》（1955）、《暗无天日》（1956）、《阿菊与阿勇》（1959）；山本萨夫的《真空地带》（1952）、《没有太阳的街》（1954）、《板车之歌》（1959）；家城已代治的《云飘天涯》（1953）、《姊妹》（1955）、《异母兄弟》（1959）；关川秀雄的《听，冤魂的呼声》（1950）、《广岛》（1953）；龟井文夫的《活下去总是好的》（1956）；吉村公三郎的《黎明前》（1953）；新藤兼人的《原子弹下的孤儿》（1952）、《缩影》（1953）；山村聪的《蟹工船》（1953）。及至 50 年代末期，日本的电影市场完全由东宝、松竹、大映、东映、日活、新东宝六大公司所垄断，独立制片拍出的影片面临无法与观众见面的困境，经济上损失严重，整个独立制片运动濒于绝境。一些具有才华的艺术家重新被大公司所吸收。

日本投降之后，由于社会动荡和物资匮乏，电影的质量提高缓慢，直至 1949 年才逐渐走上复兴的道路。尽管大公司对于摄制具有进步意义的作品采取排斥态度、热衷于大量拍制纯娱乐影片，但也不能完全置作品的艺术性于不顾。小津安二郎的《晚春》、吉村公三郎的《正午的圆舞曲》、木下惠介的《破鼓》、今井正的《绿色的山脉》，均摄于 1949 年。尤其是《破鼓》一片以讽刺喜剧的样式，为日本电影开辟了一条新的途径。此外，黑泽明导演的《罗生门》（1950）在 1951 年威尼斯国际电影节上获得大奖，从此，日本电影开始在国际上受到重视。继《罗生门》之后，衣笠贞之助的《地狱门》（1953）、沟口健二的《西鹤一代女》（1952）和《雨月物语》（1953），也分别在戛纳或威尼斯电影节上得奖，为日本电影进入国际市场创造了条件。1951 年，木下惠介导演的《卡门归乡》是日本第一部彩色电影。

1949 年以后约 10 年间，日本电影最明显的倾向是文艺片的复兴和描写社会问题的作品增多。成濑巳喜男的《闪电》（1952）、《兄妹》（1953）、《浮云》（1955）、《粗暴》（1957）被誉为文艺片的佳作。同时，六大公司也迫于观众欣赏水平的提高，不得不约请一批有成就的编导人员拍摄一些有意义的艺术作品。如小津安二郎的《麦秋》（1951）、《东京物语》（1953）、《彼岸花》（1958），沟口健二的《近松物语》（1954），黑泽明的《活下去》（1952）、《七个武士》（1954）、《蛛网宫堡》（1957），木下惠介的《日本的悲剧》（1953）、《二十四只眼睛》（1954）、《山节考》（1958），吉村公三

郎的《夜之河》（1956），今井正的《重逢以前》（1950），市川昆的《胡涂先生》（又译《阿普》，1953）、《烧毁》（1958），五所平之助的《烟囱林立的地方》（1953），丰田四郎的《夫妻善哉》（1955）等，均获得很高的评价。因此，电影评论家们认为，这些影片加上独立制片的一系列具有进步意义的影片，形成了日本战后 10 年电影的黄金时代。

这一时期（1956）还出现了太阳族电影，主要作品有《太阳的季节》、《处刑的房间》、《疯狂的果实》等。此类作品都是根据青年作家石原慎太郎的小说改编，描写一批"太阳族"（战后中产阶级家庭出生的青年）的流氓生活，他们既没有明确的理想，也没有起码的道德观念，只有无目的的反抗和对一切都表示不满的无政府主义的行动。影片的中心内容不外乎是表现"性和暴力"。这些影片对青年一代产生的不好影响受到了严厉的舆论谴责。因此，风行一时的"太阳族电影"很快便衰败下去。当然，它的暴露社会问题的影响在以后的某些作品中仍被保留下来。

第五章 电视艺术的发展史

第一节 电视机的历史

电视是 20 世纪人类最伟大的发明之一，也是社会科技进步的必然趋势。今天，电视已风靡全球，没有电视的生活已不可想象了。各种型号、各种功能的黑白和彩色电视从一条条流水线上源源不断地流入世界各地的工厂、家庭和各种企事业组织，正在奇迹般地迅速改变着人们的生活。形形色色的电视，把人们带进了一个五光十色的奇妙世界。它不仅使人的生活更加丰富多彩，而且越来越大地影响着人类社会活动的各个方面。

电视机是电视接收机的简称。它应用无线电电子学，实时地将远距离的电视台发出的高频电视信号经过选择、放大、解调等一系列的加工变换，使活动或静止的图像在屏幕上重现，伴音由扬声器重放。我们今天看到的电视机，是经历了不断探索和试验后才形成的。

一、尼普可夫圆盘——电视的鼻祖

最早的电视可不像现在这样五彩斑斓。它是由俄裔德国科学家保尔·尼普可夫发明的一种叫做"电视望远镜"的东西。19 世纪后半期，正是有线电技术迅猛发展时期。电灯和有轨电车取代了古老的油灯、蜡烛和马车，电话已出现并得到了普及，海底电缆联通了欧洲和美洲，这一切给人们的日常生活带来了极大的方便。在柏林大学学习物理学的保尔，设想用电把图像传送到远方，开始了前所未有的探索。经过艰苦的努力，他发现，如果把影像分成单个像点，就极有可能把人或景物的影像传送到远方。不久，一台叫做"电视望远镜"的仪器问世了。这是一种光电机械扫描圆盘，它看上去笨头笨脑的，但极富独创性。1884 年 11 月 6 日，尼普可夫把他的这项发明申报给柏林皇家专利局。在他的专利申请书的第一页这样写道："这里所述的仪器能使处于 A 地的物体，在任何一个 B 地被看到。"一年后，专利被批准了。这是世界电视史上的第一个专利。专利中描述了电视工作的三个基本要素：（1）把图像分解成像素，逐个传输；（2）像素的传输逐行进行；（3）用画面传送运动过程时，许多画面快速逐一出现，在眼中这个过程融合为一。这是以后所有电视技术发展的基础原理，甚至今天的电视仍然是按照这些基本原则工作的。

二、机械电视

1900 年,在巴黎举行的世界博览会上英国人康斯坦丁·帕斯基在为国际电联会议起草的报告中,第一次正式使用"电视(television)"一词,而真正的电视在当时只能是人们久存于心中的梦想。最简单最原始的机械电视,是在许多年以后才出现的。一个偶然的机会,英国发明家约翰·贝尔德看到了关于尼普可夫圆盘的资料。尼普可夫的天才设想引起了他的极大兴趣。他立刻意识到,他今后要做的就是发明电视这件事。于是,他立刻动手干了起来。正是对发明电视的执著追求和极大热情支持着贝尔德,1924 年,一台凝聚着贝尔德的心血和汗水的电视机终于问世了。这台电视利用尼普可夫原理,采用两个尼普可夫圆盘,首次在相距 4 英尺远的地方传送了一个十字剪影画,每传一张需要 10 分钟。当时人们也没有料到这个叫"电视机"的东西会成为 20 世纪最伟大的发明,我们这个时代的宠儿。经过不断地改进设备提高技术,贝尔德的电视效果越来越好,他的名声也越来越大,引起了极大的轰动。后来"贝尔德电视发展公司"成立了。随着技术和设备的不断改进,贝尔德电视的传送距离有了较大的改进,电视屏幕上也首次出现了色彩。贝尔德本人则被后来的英国人尊称为电视之父。

世界上第一台机械电视

几乎就在同时,德国科学家卡罗鲁斯也在电视研制方面做出了令人瞩目的成就。1942 年,卡罗鲁斯小组(包括两名科学家,一名机械师和一名木工),造出一台设备。这台设备用两个直径为 1 米的尼普可夫圆盘作为发射和接收信号的两端,每个圆盘上有 48 个 1.5 毫米的小孔,能够扫描 48 行,用一个同步马达把两个圆盘连接起来,每秒钟同步转动 10 幅画面,图像投射到另一台接收机上。他们称这台机器为大电视。这台大电视的效果比贝尔德的电视要清晰许多。但是,他们从未进行过公开表演,因而他们的发明鲜为人知。不同国度的科学家几乎同时做出了类似发明,这充分说明了机械电视的发明是不依人的意志为转移的,它是人类在自然界面前拥有创造力的一个见证。

早期机械电视机中的画面

1928年,"第五届德国广播博览会"在柏林隆重开幕。在这盛况空前的展示会中,最引人注目的新发明——电视机第一次作为公开产品展出。从此,人们的生活进入了一个神奇的世界。然而,不能否认,有线的机械电视传播的距离和范围非常有限,图像也相当粗糙,简直无法再现精细的画面。因为只有几分之一的光线能透过尼普可夫圆盘的孔洞,为得到理想的光线,就必须增大孔洞,那样,画面将十分粗糙。要想提高图像细部的清晰度,必须增加孔洞数目,但是,孔洞变小,能透过来的光线也微乎其微,图像也必将模糊不清。机械电视的这一致命弱点困扰着人们。人们试图寻找一种能同时提高电视的灵敏度和清晰度的新方法,于是电子电视应运而生。

三、电子电视

1897年,德国的物理学家布劳恩发明了一种带荧光屏的阴极射线管。当电子束撞击时,荧光屏上会发出亮光。当时布劳恩的助手曾提出用这种管子做电视的接收管,固执的布劳恩却认为这是不可能的。1906年,布劳恩的两位执著的助手真的用这种阴极射线管制造了一台画面接收机,进行图像重现。不过,他们的这种装置重现的是静止画面,应该算是传真系统而不是电视系统。1907年,俄国著名的发明家罗辛也曾尝试把布劳恩管应用在电视中。他提出一种用尼普可夫圆盘进行远距离扫描,用阴极射线管进行接收的远距离电视系统。1911年,英国电气工程师坎贝尔·温斯顿,曾提出一种现在所谓的摄像管的改进装置。他甚至在一次的讲演中几乎完美无缺地描述了今天的电视技术。可是在当时,由于缺乏放

大器,以及存在其他一些技术限制,这个完美的设想没有实现。俄裔美国科学家兹沃雷金,开辟了电子电视的时代。兹沃雷金曾经是俄国圣彼得堡技术研究所的电气工程师。早在1912年,他就开始研究电子摄像技术。1919年兹沃雷金迁居美国,进入威斯汀豪森电气公司工作。他仍然不懈地进行电子电视的研究。1924年兹沃雷金的研究成果——电子电视模型出现。

兹沃雷金称模型的关键部位为光电摄像管,即电视摄像机。遗憾的是,由于图像暗淡,几乎同阴影差不多。1929年矢志不渝的兹沃雷金又推出一个经过改进的模型,结果仍然不很理想。美国的 ARC 公司最终投资了 5 千万美元,1931年兹沃雷金终于制造出了令人比较满意的摄像机显像管。同年,进行了一项对一个完整的光电摄像管系统的实地试验。在这次实验中,一个由240条扫描线组成的图像被传送给4英里以外的一架电视机,再用镜子把 9 英寸显像管的图像反射到电视机前,完成了使电视摄像与显像完全电子化的过程。

随着电子技术在电视上的应用,电视开始走出实验室,进入公众生活之中,成为真正的信息传播媒介。1936年电视业获得了重大发展。这一年的 11 月 2 日,英国广播公司在伦敦郊外的亚历山大宫,播出了一场颇具规模的歌舞节目。这台完全用电子电视系统播放的节目,场面壮观,气势宏大,给人们留下了深刻的印象。对同年在柏林举行的奥林匹克运动会的报道,更是年轻的电视事业的一次大亮相。当时一共使用了 4 台摄像机拍摄比赛情况。其中最引人注目的要算佐尔金发明的全电子摄像机。这台机器体积庞大,它的一个1.6米焦距的镜头就重45公斤,长 2.2 米,被人们戏称为电视大炮。这 4 台摄像机的图像信号通过电缆传送到帝国邮政中心的演播室,在那里图像信号经过混合后,通过电视塔被发射出去。柏林奥运会期间,每天用电视播出长达 8 小时的比赛实况,共有 16 万多人通过电视观看了奥运会的比赛。那时许多人挤在小小的电视屏幕前,兴奋地观看一场场激动人心的比赛的动人情景,使人们更加确信:电视业是一项大有前途的事业,电视正成为人们生活中的一员。

随着电视事业的发展,人们开始不满足于电视图像的黑白颜色,希望将五光十色、丰富多彩的自然景观、生活场景反映到屏幕上来。1940年,美国率先试验彩色电视机,不久就诞生了世界上第一台彩色电视机。1954年,彩色电视机试验成功,于是,美国成为世界上第一个开播彩色电视节目的国家。彩色电视机扩大了屏幕的表现能力,增加了反映生活的真实感,使人们获得了更加真实、自然和优美的观赏效果。

二战后,电视工业犹如插上了翅膀,飞速发展起来。在美国,从1949年到1951年,短短三年的时间,不仅电视节目已在全国普遍播出,电视机的数目也从 1 百万台跃升为 1 千多万台,成立了数百家电视台。一些幽默剧、轻歌舞、卡通片、娱乐节目和好莱坞电影常常在电视中播出。千变万化的电视节目的出现,在公众中引起了强烈反响。在不长的时间里,公众就抛弃了其他的娱乐方式,闭门不出,如醉如痴地坐在起居室的电视机前,同小小的荧屏中展示的一切同悲共喜。电视愈来愈成为人们生活中必不可少的了。

四、新媒介——家庭录像、电缆电视、卫星直播电视、多功能电视等

家庭录像、电缆电视、卫星直播电视、多功能电视等新媒介的出现,带来了电视发展的一个新的潮流——由公共媒介向家庭媒介转变。

电子录像——以前,人们制作电视节目一般采用两种方式。一种是用电视胶片把节目拍摄下来,冲印,再通过电子扫描播出。采用这种方法的一个最大的缺陷,是无法进行电视节目的实况转播。另外一种是用摄像机直接把信号播出去。这虽然满足了那些希望目睹现场情景的观众的需要,但是它不能记录和重放,失去了作为资料的历史价值。可见,以往的制作方法都有一种无法克服的缺憾。金斯伯格和安德逊 1956 年设计制作的 Modoll VRllo 录像机的问世,使电视技术向前迈进了一大步。录像机的出现完全改变了这种状况。有了录像机,人们可以丝毫不受时间和空间的限制,把在纽约制作的节目带到世界各地播放,让人们同享欢乐。

有线电视——人们总希望能在电视中轻易地看到自己所喜爱的节目,有选择地收看某些节目。迎合这种心理,有线电视应运而生。有线电视一反过去电视节目大众化的作法,实行窄播传递,提供专门的娱乐节目频道、儿童节目频道、体育和新闻节目频道等满足部分观众的需要。今天,电缆电视十分发达。到 1980 年,美国已有近 1 万个电缆电视系统,电缆电视用户近 5 百万户,占家庭总数的 52%。有线电视正在进入人们的日常生活之中,成为无线电视的强大竞争对手。

卫星直播电视——1983 年 11 月 5 日,美国 USCI 公司首次开始卫星直播。以前的卫星传播,要经过地面的接收,再把信号通过无线电或电缆传送出去。卫星直播电视与此不同,只要在同户家中装备一个直径 1 米左右的小型抛物面天线和一个调谐器(用来对信号进行解码),就可以直接接收卫星的下行信号。这对偏远地区有很大的实用价值。

多功能电视——自从 1949 年第 1 台荫罩式彩电问世以来,短短几十年,电视获得了惊人的发展。从电子管电视、晶体管电视迅速发展到集成电路电视。目前,伴随着微电子和计算机技术的突飞猛进,电视正在向智能化、多功能和多用途化迈进。

如今的电视不仅用于收看电视节目,同时又可以是家用计算机、电子游戏机并可以预制录像带。人们不仅利用电视消息,而且可以通过卫星和电视进行遥感式诊病,使用家用电视控制家里的电器,进行电视报警、购物、记录、学习等。此外,立体声电视、超大屏幕电视、高清晰度电视、激光视盘、家庭数据库等也不断地发展起来。也就是说,现代电视已经从一种公共媒介的收看工具,变成了包含众多信息系统的家庭视频系统中心。

电视的发明深刻地改变了人们的生活,它不但使人们的休闲时间得到前所未有的充实,更重要的是它加大了信息传播速度和信息量,使世界开始变小。如今,电视已成为普及率最高的家用电器之一,而电视新闻、电视娱乐、电视广告、电视教育等已形成了巨大的产业。电视作为一项伟大的发明,给人类带来了视觉革命。

第二节　电视剧艺术的发展

电视除了发挥大众传媒媒介的功能，成为新闻传播的主要途径之一以外，它也启动了一个巨大的文化彩练，在它的舞动下，电视艺术园地也越来越显得花团锦簇、五彩缤纷。然而，电视艺术的集中标志，应当说还是电视剧艺术。无论在什么国家，在众多的电视文艺节目中，电视剧总是占据极为重要的地位。电视台一般在收视率最高的"黄金时间"安排各种类型的电视剧，而且数量之多，达到了惊人的地步。英国一家电视系统（ITV）每年制作的电视剧多达 2000 多部。我国的电视剧生产最近几年更是成倍增长。2001 年，获得电视剧发行许可证的剧集数约为 8877 集；2002 年获得发行许可的约为 9005 集；到了 2003 年全国电视剧完成量突破万集大关，达到 10381 集；2004 年，中国电视剧产量已经达到五六百部 12000 多集；2005 年全国各类制作机构共计生产完成并获准发行国产电视剧 514 部 12447 集。正是在这种高速发展中，电视剧日益显现出其独特的艺术魅力，并且逐步形成一门独立的、新型的艺术样式。

一、电视剧艺术的特征

电视剧是一朵文艺新花。它是文学艺术与科学技术发展相结合的产物，是集影、光、声、色为一体，用现代化的录像手段制作而成的、以家庭传播方式为主要特征的一种崭新的艺术样式。电视剧是融合了舞台戏剧和电影艺术的许多表现手法，再加上电视传播手段而形成的，因此，如果没有电子技术的发展，没有电视科学的诞生，也就谈不上电视剧艺术。电视剧作为一门新兴的艺术，又是戏剧、电影艺术的继续和发展，如果没有戏剧和电影，很难想像电视剧艺术该是什么样子。所以说，电子技术为电视剧的产生提供了必要的技术手段，戏剧与电影为电视剧的发展提供了重要的艺术经验。

电视剧之所以称之为"剧"，说明它与戏剧有着密切的联系，电视剧继承了戏剧的传统、戏剧的理论以及戏剧的艺术形式。戏剧为电视剧的构成提供了人物、情节、冲突、动作、语言等重要依据，这些已成为今天的电视剧不可缺少的主要组成部分。只是电视剧在时间和空间的表现方面要比戏剧灵活得多。

如果说电视剧与戏剧有着深厚的渊源关系的话，那么，电视剧与电影的关系就更为直接、更为密切，它甚至可以说是从电影脱胎而来的姊妹艺术。电视剧借鉴了电影的主要技术手段和表现技巧。电视剧和电影一样，创作班子里也需要编剧、导演、演员、摄像、美术、录音等各类人员，它们同样都是先由演员按照戏剧情节规定进行表演，然后录制下来播映；所不同的是，电影使用摄影机和胶片，电视剧则使用摄像机和磁带。它们在拍摄过程中，都采用"切"、"特写"、"分镜头"、"内外景转换"以及"蒙太奇"等技术手段；所不同的是，电影可以自如地运用全景、远景、中景、近景和特写，电视剧则更多地运用特

写和中、近景。它们都需要显示形象；所不同的是，电影借助银幕，电视剧则借助于屏幕。

（一）电视剧的技术特征

在文学艺术的门类中，将艺术形式与先进的科学技术结合起来的，只有电影和电视。将这两者相比较，电视剧技术特征的鲜明标志是制作快。拍摄一部单本电视剧通常只要半个月左右的时间，最慢的三五个月，最快的甚至只有四五天的工夫就可以完成。这与通常需要一两年才能拍竣的一部的电影是不可同日而语的。电视剧速度如此之快，主要是由电视剧所具有的先进技术所决定的：（1）电视剧的拍摄一般使用摄像机，它比拍电影用的座式白蚁机要轻便得多；（2）电视剧通过拍摄和录像，现场可以看到艺术效果和可以期望质量，如不符合要求，当场可以重拍、重录，比电影摄制要将画面拍摄在胶片上，然后洗印出来，再进行剪辑，才能成为可供放映的影片的拍摄方法要简单方便得多；（3）电视剧的录像技术可以同期录音，大大简化了制作过程，缩短了制作工期，这与许多电影的摄制需要后期配音无疑要先进得多；（4）电视剧的画面剪辑，大部分是导演当场完成的，后期制作要比电影花费的功夫少得多。正是由于电视剧的生产要比电影快得多，也就使电视剧能迅速地反映社会现实生活能及时地将有影响的文学作品或新闻报道加以改编、抢先拍成并进行播放，这也大大地提高了它与电影和戏剧的竞争能力。

（二）电视剧的观赏特征

电视剧与电影同为"视听艺术"，但由于观赏对象和环境的不同，造成了这两种艺术的巨大差异。电视剧独特的观赏特征表现为：（1）屏幕小。电视剧拍摄时特别需要注意景别的运用和镜头的处理，电视剧的场景运用不宜太多，多则情节易失于零散松懈。场景运用也不宜太少，否则看上去会像独幕剧，缺乏变化，流于单调。镜头的运用不宜于表现大场面，也不宜于多用大远景，画面镜头应以中、近景和特写为基础。因此，制作时就特别需要加强在反映现实生活和塑造人物方面的真实可信性。（2）随意性。电视剧的家庭观赏方式，带来了欣赏时的随意性——方便、自由。这种随意性会使与观赏无关的活动起到抵消和削弱电视剧的艺术感染力的作用。因此，这就要求电视剧在创作上必须扬长避短，贵在"浅中求深"，力求通俗易懂，雅俗共赏，把观众牢牢地吸引在屏幕之前。（3）群众性。电视剧拥有的观众数量是其他任何一种文学艺术样式所无法相比的，因此，尤需注意社会效果和艺术质量。又因为电视机深入家庭，一家男女老幼聚在一起观赏，所以，电视剧的创作者还应注意，不要让那些不健康的场面、镜头出现在屏幕上，以避免造成不良的社会影响。

电视剧的技术特征和观赏特征不同于电视剧的外部特征，并非电视剧所独有，同样也适合于其他电视文艺和电视节目。但这些外部特征是我们进一步探讨其内部特征，即电视剧的艺术规律所不能忽视的。因为，电视剧的艺术特征是受其技术特征和观赏特征制约的，甚至是由这些外部特征决定的。

（三）电视剧的艺术特征

电视剧的艺术特征目前仍在讨论之中，尚无定论，但大体上包括以下几个方面：（1）

电视剧是综合性很强的艺术。首先，它是文学艺术和先进的科学技术，把人物、故事和环境变成一系列具体的视听形象，映现在屏幕上。其次，它又吸收了一切文学艺术的特长，尤其是吸取了也具有综合艺术特点的戏剧和电影的艺术特长，通过创造性的综合，形成了迄今为止综合性很强的全新的一个艺术品种。这就要求电视剧的创作者们必须熟悉各种文学艺术的特征，具有较高深的文学艺术修养，这样才能较好地完成这一综合性很强的艺术的制作任务。(2) 电视剧是以家庭生活或社会生活为主要题材的艺术。电视剧的"小屏幕"不适合表现千军万马的大远景场面，但对于表现日常生活和家庭生活倒可细致入微，大显身手。又由于家庭欣赏方式所形成的观赏特征，表现日常生活和家庭生活的电视剧会比同类题材的电影，更能激起观众的情感共鸣，获得意想不到的收视效果。如外国的《安娜卡列尼娜》、《女奴》、《血疑》、《娜拉》，我国的《家风》、《新岸》、《家教》、《渴望》、《孽债》、《咱爸咱妈》、《儿女情长》等，都使观众感到电视剧里发生的故事就像是发生在自己的身边一样，觉得异常亲切生动。(3) 电视剧是以精心设计情节为主要手段的艺术。观众观赏的随意性，使电视剧的情节显得十分重要和突出。因此，电视剧要开门见山，展开矛盾。只有情节紧凑、矛盾尖锐，才能始终紧紧地抓住观众。否则，观众会关掉电视机或者转到其他频道上去。要吸引观众，电视剧必须做到过渡尽量精简、人物形象鲜明、冲突尖锐激烈、情节跌宕起伏、具有情节剧的特点，否则就会分散观众的注意力。

由于电视剧艺术尚处于探索和发展过程中，因而有些内部艺术规律还不十分鲜明和突出，就有待于电视剧创作者们今后的艺术实践，也有待于电视剧理论工作者们进一步探求和总结。

二、电视剧发展的三个阶段

电视剧的发展如果从 1930 年英国广播公司（BBC）实验性地播出皮兰德娄《花言巧语的人》起算，至今已有七十余年的历史。在这段时间里，它经历了不同的发展阶段，日益显现出自己鲜明的艺术特征，逐渐形成一个成熟的艺术门类。尽管世界各国在其经济实力、技术水平和文化背景等方面存在着种种差异，各国经历的发展道路也不尽相同，但他们的电视剧的发展大体都经历了三个阶段。

（一）电视剧的诞生成长期

从 30 年代到 50 年代初是电视剧的诞生成长期。1930 年世界上的第一部电视剧《花言巧语的人》只是转播了皮兰德娄剧团在伦敦的第一次演出。那时的，电视只是作为传播工具，转播舞台上演出的戏剧，也就是今天剧场演出的实况转播。北京电视台开台之初播映的李晓兰和莫宣表演的《姑嫂河边》、马连良的《群英会》和北京人民艺术剧院演出的《关汉卿》等剧作，也都是演出时的实况转播。因此这种方式不属于真正意义上的电视剧，但是这一阶段为电视剧的形成打下了基础，并直接影响了下一阶段电视剧的发展，电视剧向戏剧借鉴了对自己有用的养分，不过也造成了电视剧对戏剧的依赖性。

（二）电视剧的发展期

从 50 年代到 60 年代初是电视剧的发展期。在这一阶段，真正意义上的电视剧才开始形成。1956 年世界上第一台磁带录像机在英国问世，这给电视艺术的发展提供了很好的条件，创作者终于摆脱了直播的束缚，走出了演播室，到人们的生活和大自然中去摄录他们需要的场景和画面。这给电视剧带来两个明显的变化：第一是电视剧摆脱了对舞台剧的依赖，转而向电影靠拢，向电影学习和借鉴一系列表现手法；第二是在美学追求上也向电影的新现实主义看齐，崇尚纪实美学。60 年代初轻便的手提式摄像机的出现为新现实主义主张的实现提供了物质基础。1963 年杰里米·桑德福摄制了描写普通人生活的电视剧《嘉蒂归家》，播映后引起轰动，被推崇为经典之作。

这个时期的电视剧因自身的独立发展与完善，已展现出巨大的潜力，它开始与电影、戏剧争夺观众，并对它们构成了巨大的威胁。好莱坞的电影制片人为此深感忧虑，他们曾采用拒绝向电视台提供播映影片的手段来对会电视对电影的威胁，但这反而使电视台自行摄制更多的电视剧，吸引更多的观众。好莱坞制片人很快发现了这是一个愚蠢的做法。到 60 年代末电影与电视已经形成了长短互补的新格局，而且大批电影艺术家投身电视剧制作，极大地推动了电视剧的繁荣。

（三）电视剧成熟期

20 世纪初 60 年代以后至今是电视剧的成熟期。随着电视剧艺术的不断发展，电视剧的制作者们自觉地去寻找和探索电视剧的特性、创作规律和表现手法，使电视剧成为一种独立的艺术形式；同时电视观众欣赏水平的提高也对电视剧提出了越来越高的要求，因而这一阶段的电视剧较之前两个时期，更加注重对观众心理的研究，重视电视剧剧本的创作和改编。适应观众审美心理的具有电视剧美学特征的电视连续剧和系列剧大量涌现，成为这一时期电视剧发展的大趋势。如日本的《排球女将》、《血疑》、《阿信》，巴西的《女奴》、《卞卡》，英国的《安娜·卡列尼娜》，美国的《鹰冠山庄》、《神探亨特》等都是其中优秀代表作。

三、电视剧的分类

国内外学术界对电视剧的分类因标准不同而有不同的划分，如以戏剧的原则、矛盾冲突的性质来划分，可分为悲剧、喜剧和正剧；按题材类型的内容来划分，可分为战争剧、儿童剧、心理剧、言情剧等。而为大多数人所接受的划分依据是按艺术形式分类，即把电视剧分为电视小品、电视单本剧、电视连续剧和电视系列剧。

1. 电视小品

"小品"一词源于佛经，后来是指戏剧学院训练学生表演的练习形式，这种形式篇幅短小，但有情节，有主题，也有人物的性格，苏联戏剧大师斯坦尼斯拉夫斯基就运用它在戏剧排练中分析剧本和角色。电视小品又有多种类型，其中的喜剧小品是我国目前最受观众欢迎的一种小品种类，它与相声、歌舞等构成我国每年春节联欢晚会的主要内容，如黄

宏、宋丹丹的《超生游击队》，赵丽蓉、巩汉林的《中国功夫》、《老将出马》，赵本山、宋丹丹的《昨天·今天·明天》等都是比较优秀的喜剧小品。电视小品的艺术特征是短小隽永、言简意赅；题材广泛、富于哲理；情节凝练，诗意盎然。

2. 电视单本剧

电视单本剧是由一个完整的故事或情节构成的，有情节的发生、发展、高潮和结局的完整脉络，而且是一次将戏演完的电视剧艺术样式。它相当于文学作品中的短篇小说或戏剧作品中的独幕剧。但是电视单本剧不一定只有一集，根据中央电视台的规定：三集以下（每集五十分钟）均称电视单本剧，也就是说电视单本剧可以由"上中下"三部构成。三集以上的电视剧才能称为电视连续剧或电视系列剧。

电视单本剧有结构完整、人物集中、情节紧凑、风格多样的艺术特征。因为一部单本剧的播出时间相当于电影的长度，所以它可以像拍摄电影一样去进行艺术上的精雕细琢，造型语言上的探索寻求和表现手法上的开拓创新，而不必像连续剧和系列剧那样多靠悬念或情节去吸引观众。我国的《新闻启示录》、《新岸》、《继母》、《秋白之死》都属于电视单本剧。

3. 电视连续剧

电视连续剧是最具有电视特征的艺术形式，是将电视剧与其他视听艺术区别开来的主要方式。电视连续剧是多集播出的多部集电视剧，其中主要人物和情节是连贯的，每集只播出整个长故事中的一部分，但又可以单独成立，只是在结尾时留下悬念，以待下一集再继续发展。它很像我国的"章回小说"或"长篇评书"，说到紧张处突然"刹车"，"欲知后事如何，且听下回分解"，吊住观众的胃口，达到吸引观众再看下去的目的。

电视连续剧的艺术特征是采用开放型的情节结构、叙事式的表现手法，一般以事件作经线，以人物作纬线，纺织出绵延不断的故事，为了长期吸引观众，特别注重"悬念"的设置和安排。电视连续剧的关键是"连续"，要"连续"就必然"长"，如《排球女将》七十一集，《阿信》七十七集，美国的《佩顿·普赖顿》至今已播出上千集，仍不知尽头在何处，英国的《加冕典礼街》共一千一百四十四集，连续播出达十五年之久。电视剧之所以成为广大观众喜闻乐见的艺术形式，正是因为它能最大限度地满足观众长期收看一部电视长剧的审美嗜好，"连续"的时间越长，造成的影响越大，就越能巩固观众的收视率，这是十分值得我们去探索的文化现象。

4. 电视系列剧

与电视连续剧不同，电视系列剧虽然也是由许多集构成并分集播出，也由几个主要人物贯穿系列剧的始终，但故事本身并不连贯，这种构成方式颇像中国的冰糖葫芦。电视系列剧每一集都有一个新的完整的故事，但这一集的故事与下一集的故事没有内容上的联系，也就是说，这一系列剧中的人物尽管保持着连续性，但每一集的情节却是独立的，观众既可以连续看，也可以断断续续地看，即使偶然看一集，也能看得懂。可以说电视系列剧是充分发挥电视断续性观赏特征的电视剧形式。如美国的《加里森敢死队》、《米老鼠和唐老鸭》，南斯拉夫的《黑名单上的人》，日本的《花仙子》、《铁臂阿童木》都曾经给我国观众

留下过深刻的印象。最近几年我国的电视系列剧也产生了越来越大的影响,如《编辑部的故事》、《我爱我家》、《家里比较烦》等都是观众较为喜爱的电视系列剧。

电视系列剧的特征是故事发生的时代背景相同,每一集都有头有尾能独立成篇,一般都以生动的情节取胜。

第三节 世界各国电视剧的发展概况

电视剧在世界各国的发展情况却很不平衡。20世纪40年代中期以前英国一直优势明显;五六十年代彩色电视初期美国独占鳌头;而到了70年代苏联又跃居榜首。亚洲的日本、韩国等国在50年代以后开办电视,现今已经占领绝大多数亚洲市场。非洲的电视剧出现的最晚,也相对比较落后。

一、英国

英国是电视机的发祥地。1930年,《花言巧语的人》的播出,拉开了电视剧历史的帷幕。该剧作为世界上第一部电视剧,艺术技巧之幼稚自不必言,重要的是它打开了电视文艺的先河。在播映中,人们既可以听到人物的对白,又可以看到人物不同的动作和表情,已具电视剧的雏形。这之后的三年间,又有一批有价值的电视剧陆续与观众见面。这些电视剧,如J·比赛尔·托马斯的《地铁谋杀案》、阿加塔·克里斯蒂的《黄蜂窝》等,都具有鲜明的戏剧化倾向,带有无可避免的不足,社会反响不大。

经过二战的修正与思考,1946年,英国兴起了由舞台剧改编电视剧之风,如《晚餐客人》《威尼斯商人》《平民百姓》等优秀舞台剧都曾被改编。这些改编剧与舞台剧总保持着密切的关系,后来的电视剧曾力图摆脱,但直到目前仍无多大变化。因此,电视剧与舞台剧关系紧密被看作是英国电视剧最突出的特点。

20世纪60年代以后,英国开始流行系列剧。70年代,连续剧、系列剧、站主导地位。80年代以后,注重电视剧创作,广播公司各电视台都设有制作中心,新电视剧不断问世。英国电视剧创作态度都比较严肃,艺术水平也比较高。题材上,既注重表现当代人的社会生活,反映现实人生,寓伦理教化与娱乐游戏于一炉丰富人们的精神生活;由注重再现历史画卷,以帮助人们总结历史经验,丰富智慧,提供借鉴。

二、美国

影视互补是美国电视剧的基本特征。美国也是电视剧发展起步较早的国家,到20世纪80年代,电视剧已经显示出了它的优势,构成了对戏剧和电影的巨大威胁。现在,仅美国

三大"电视巨人"——美国广播公司、美国全国广播公司、哥伦比亚广播公司每年制作的电视剧就超过 2000 部。

美国是电影大国,但由于电视的冲击,却造成了电影业的萧条,于是,一大批电影主创人员纷纷"转业"到电视剧的创作队伍当中,用他们固有的电影概念和创作经验、艺术手法影响和改造了电视,因此,美国的电视剧几乎从一开始就受电影影响较大,无论是长篇巨制还是微型短篇,基本上都是按电影的创作方法进行创作的。

当今美国的电视剧大致可以分成两种类型。第一类是"着重表现当代人的生活和回顾过去、展望未来、利益严肃、艺术性也较高"[①]的作品。例如反映当代人生活的《达拉斯》、《鹰冠庄院》等,暴露了资产阶级唯利是图,尔虞我诈以及含情脉脉的面纱下赤裸裸的金钱关系;反应越战的电视片《凤凰行动》则揭露了帝国主义发动侵略战争的滔天罪行,显示了现实主义的批判力量;取材于普通人民正常生活的电视戏剧《牛哈顿》、《我爱露西》等,立意严肃,内容健康,有较高的娱乐价值。历史题材的也有不少佳作,如《华盛顿》、《北与南》、《草原小屋》、《根》等剧作,都是一批产生过重大影响的优秀作品。美国电视的另外一类则是一些庸俗沉浮、格调低下的娱乐片,主要包括一些通俗喜剧和惊险的警匪剧。大多是为了迎合观众的心理,不顾事实真实,随意杜撰,宣扬一些落后的低级趣味的思想,立意不高。一般说来,美国的"肥皂剧"也基本是不健康的,病态的。这些电视剧主要是日间播放给家庭主妇看的连续剧,基本特点就是既拖沓冗长又撩拨人心。

美国的电视事业,实力雄厚,竞争激烈,注重创新。但由于它是带有商业性的,所以又受好莱坞类型电影的影响,注意迎合观众心理。因此,从总的情况看来,创作倾向为广告收入所牵引,消极因素较多,暴力情节屡见不鲜,犯罪、侦探、西部打斗片占去半数以上,并有不少色情内容充斥于剧作中。

三、苏联

理论与创作并重是苏联电视剧后来居上的重要原因。早期的苏联电视剧也经过了一个依附其他艺术的阶段。当时电视剧的一个基本倾向就是企业无视舞台与屏幕的基本矛盾,不少人认为电视的潜能就在于可以把戏剧和电影简单地组合起来,因而电视剧制作者选用大量电影纪录片作为电视的补充材料。《伟大的心灵》、《柏林西北》等剧就是如此,但是很快导演们便发现了艺术处理上无法取得统一,缺乏起码的真实感等问题。20 世纪六七十年代以后,录像机、电子编辑机相继出现,电视剧开始重视镜头的组接。

苏联的电视剧一开始就受到戏剧观念影响较大,电影观念渗入后略有减弱。直到 80 年代以后又有所回升。一些著名的电视艺术家认为,电视的戏剧艺术虚构要比纪实性重要的多,也更有意义,因此,此时又出现了一大批戏剧类型的电视剧。例如,《休假明早结束》、

[①] 陈志昂,《电视艺术通论》,北京:知识出版社,1991 年版,第 35 页

《教研室回忆》等。

70年代以后,多集连续剧不断增多,同时也注重了名著的改编。《红与黑》、《苦难的历程》、《怎么办》、《卡尔·马克思》、《钢铁是怎样炼成的》等电视剧,都取得了巨大的成功。

苏联电视剧形式方面是不断探索创新的,在内容方面重视思想教育却一以贯之。一般说来,苏联电视剧创作态度严肃,立意深远,较为客观准确地反映了历史与现实,取得了较好的社会效益。

四、日本

日本是东方电视艺术最发达的国家。1953年2月1日,日本正式开播电视。最初播出的电视剧是现场直播的单本剧,受美国影响较大,有些电视剧是根据美国的题材改编的,例如《我的秘密》等。1958年录制的《我愿做个海员》是日本早期电视剧的杰作,它主要采用的是电影故事片的手法。

日本电视剧的发展大体经历得了三个阶段:"狂热的时代"、"连续剧的时代"和"多样化综合化的时代"。最初的10年,即60年代,可称之为"狂热的时代"。本时期观众兴趣浓厚,出现了很多富有创造性、实验性的节目;从演播室直接播放的30分钟的单剧本,所占比重最大。70年代,可称之为"连续剧的时代"。本时期又是故事电视剧的全盛时期,最受欢迎的是那些有许多专业演员参加演出的"家庭问题"连续剧。日本的"家庭问题剧"始终占重要地位。因此,"妇女主导型"成为日本电视剧的一大特点。例如《阿信》、《生命》等,剧中女主人公大多感情细腻、多愁善感,这对改变妇女的思想意识,促进妇女的心理变化起了重要的作用。同时,这些家庭据也非常敏感的反映了日本的社会变化。80年代以后是个多样化、综合化的时代。电视文艺中的猜谜节目、信息节目、逗笑节目日趋增多;电视剧却大大减少。

到了90年代,日本电视剧抓住青少年这一巨大社会群体,开始大量制作青春偶像剧,影响了中国、韩国等亚洲国家,受到了这些国家青少年的狂热追捧,使这些国家也开始尝试拍摄青春偶像剧,并大量译制日剧。比如《东京爱情故事》、《悠长假期》等。这些青春偶像剧影响力之大是以往任何剧种都难以企及的,使日本在商业和文化两个方面取得了惊人的成就,并且始终处于领导当时亚洲时尚潮流的顶尖位置。

五、韩国

韩国文化背景不如中国深厚,其经济实力逊于日本,在影视方面对世界的影响曾经落后于中国台湾、香港等地,但韩国的影视产业在90年代异军突起,电视剧几乎渗透到了亚洲每一个国家,甚至俄罗斯及中东国家也受到广泛拥趸,并掀起阵阵收视狂潮,这绝对是

一个值得认真思考的问题。

韩国电视剧至今已经在亚洲国家流行了十余年，现在已经以绝对的优势战胜了日本电视剧，其强劲势头不可阻挡。韩国电视剧大都以普通人的生活为描述对象，用细腻而朴素的手法再现韩国的精神风貌。电视剧所表现的生活状态，或者轻松幽默，或者焦虑伤感，但是都真实而亲切，犹如身临其境。用细腻的手法描述生活是韩剧最突出的特点，除此之外，韩剧在内容上注重伦理道德与人文精神的培养，在制作上注重画面的完美与音乐的和谐，追求尽善尽美，精雕细琢，使每个镜头都充满美感。正是整个行业人员在每个环节上的共同努力，才使得韩剧在亚洲久盛不衰。

韩剧在制作方式上很特别。一般的电视剧需要编剧先构思出一个完整的故事，然后要把这个故事编写成剧本，最后导演与编剧对剧本进行完善之后，才进入拍摄阶段。而韩剧在制作之初，并不知道剧情将如何发展，也不知道将拍摄多少集，更不知道人物的命运将是怎样的。它是在拍摄过程中，在观众反馈的基础上逐步完成的。受观众欢迎，故事就一直发展下去，一旦观众对故事失去兴趣，电视剧就会应声而止。电视台及制作公司会根据观众意见，随时调整电视剧的情节，可以让一些人物复活，也可以让一些人物突然死去，这一切全凭大多数观众的意愿。韩剧的这种拍摄方式，可以随时加入现实社会的某些热点事件，这样就使电视剧具有了时效性。韩剧这种对现实的观照受到观众的热烈响应，往往一部电视剧能有 60% 的收视率，这对于世界上任何一个国家来说都是一个奇迹。

以上对几个电视大国的电视剧的发展作了简要的梳理，基本能反映世界电视剧发展的情况。现在世界上绝大多数国家都有了自己的电视台和电视剧。电视剧"通过模仿阶段和与年长的艺术门类分道扬镳的阶段，开始了认真研究年长艺术门类的表现特性，并在这个新的基础上制订自身诗学的时期"。[①]

第四节 中国电视剧艺术的发展

中国电视剧已经走过了 50 年的里程。结合世界电视艺术的发展脉络，纵观我国电视剧发展的历程，可以看到，我国的电视剧发展较晚，这与我国的电视事业起步较迟有直接关系。在世界有了电视 22 年之后，我国的电视才开始起步。早期的新中国，面对世界性的封锁，依靠"自力更生"精神和"艰苦创业"的韧劲，于 1958 年 5 月 1 日建立了我国第一个电视台——北京电视台（中央电视台前身），电视剧艺术紧随其后，应运而生。从此，我国的电视剧艺术走上了一条艰难曲折的发展道路。它大体可以分为七个阶段。

① 萨巴什尼柯娃《论电视剧》，转引自李邦媛、李醒：《论电视剧》，北京：北京广播学院出版社，1987年，第 10 页。

一、初创期——艰难的发轫（1958—1965）

1958年6月，为了配合党中央关于"忆苦思甜"、"节约粮食"的宣传精神，试播仅一个半月的北京电视台就直播了我国第一部电视剧《一口菜饼子》（编剧陈庚，导演胡旭、梅村）。这部仅仅二十分钟的剧作，标志着我国电视剧艺术的诞生。这部根据同名短篇小说改编的电视剧讲述了一个吃过饭的小女孩拿一块枣丝糕逗狗玩，她的姐姐看见后加以阻止，由此引发出姐姐对解放前全家悲惨遭遇的回忆。妹妹听后深受教育，旨在教育人们不要忘记过去的苦难，要珍惜粮食，珍惜来之不易的新生活。

由于该剧主题健康，艺术表演非常成功，而且，电视机上上演戏剧尚属首次，所以，播出效果十分理想。该剧是在演播室里用二台摄像机边拍边播的。虽然全剧人物不多，故事情节比较简单，只有一台布景，演出仅仅二十多分钟，但它毕竟开了我国电视剧之先河。"电视剧"这一名称就是该剧演播时，由编导人员即兴命名的，意思就是在电视机里演出的戏剧。

同年9月4日，北京电视台播出了我国第一部电视报道剧《党救活了他》（又名《邱财康》）。这是一个真实故事：医务人员在社会各方面个力协同下将皮肤烧成重伤的炼钢上人邱财康从死亡线抢救过来。剧作热情赞颂了医学史的这一奇迹。该剧从事迹见报算起仅30个小时就在电视上播出了，由于它反映生活迅速，内容感人，风格朴实，赢得了观众的称赞。10月25日，刚成立的上海电视台也播出了该台第一部电视剧《红色的火焰》。

一年之后，北京电视台推出长达100分钟的《新的一代》，该剧不光在时间的长短上拥有突破，在演播技巧上也有了新的发展。还运用了类似文学修辞的倒叙的手法，将人物的回忆事先拍成了电影胶片，然后在播出时插入。起到了独特的艺术效果和叙事效果。

中国电视剧起步后的形势还是比较喜人的。从1958年到"文革"前夕，北京电视台共摄制了《一口菜饼子》、《焦裕禄》、等80余部电视剧，上海电视台则在《红色的火焰》之后，陆续播出了《姐弟血》等35部电视剧，广州电视台在共播出《谁是姑爷》等30余部电视剧。因为电视剧一开始处于直播时期，在创作人员、道具、场景、编剧等等方面都有很大的局限性，所以，在长达8年的时期内，尽管拥有国家的重视、拥有敬业勤恳的制作队伍，但电视剧发展还是较为缓慢的，中央和地方电视台共播出电视剧（包括电视小品）约180余部。有些电视剧在艺术手法的运用和表现方面，还显得有些幼稚和粗糙。所以，本时期电视剧的直播方式表明，它只是一种新型艺术样式的雏形，还没有真正成为一种具有独特个性的艺术。

综上所述，初创期的中国电视剧具有以下特征：

第一，重教化，轻娱乐。该时期的电视剧片面强调宣传教育作用，因而较多的是"宣传品"而非"艺术品"或者"娱乐品"。

第二，重实效，轻再现。为及时配合政治运动的要求，其作品均以真实迅速反映时代人物和事件见称。而由于拍摄播出的条件的局限，对于历史重大的时间的再现和回顾尚显

薄弱。

第三，结构紧，冲突急。同样是因为拍摄播出的条件，当时的电视剧不得不恪守"开端—发展—高潮—结局"的戏剧结构模式，遵循时间、地点、动作同一的"三一律"原则，在表现手法上，更多的是受话剧和广播剧的影响，舞台剧痕迹很重，本质上只是对戏剧的转播，并非本体意义上的电视剧，因而常被称为"电视小戏"。

第四，时间短，色彩单。一部电视剧大多局限在20分钟内。直播电视剧"演"、"播"、"看"同步，不能出差错，因此要求剧情单一，场景少，容量小。本模式大都是"一条主线，二、三个场景，四、五个角色，七、八场戏，一、二百个镜头"，且多以内景、近景为主。并且，由于电视机技术的局限，只能以黑白两色播出。

二、停滞期——沉寂的荒漠（1966—1976）

这一时期也是我国一切艺术的停滞期。十年动乱，使电视剧这朵含苞欲放的艺术之花同其他艺术的命运一样遭到狂风骤雨般的残酷摧打而凋零。电视剧在中国的屏幕上消失了，出现了中外文艺史上罕见的空白期。但此时，世界电视剧艺术正在自由肥沃的土壤中茁壮成长。在这十年中，国外的电视技术突飞猛进，便携式摄录设备的使用和推广，使电视剧的制作技术产生了巨大飞跃。而我国的电视剧生产却陷入了长期停顿状态，制作电视剧的部门全被撤消，因此，没能按世界许多国家的电视剧正常发展的途径成长，中国与世界电视艺术的差距就此拉开。

长达十年的"文革'时期，我国电视剧只有《考场上的反修斗争》、《神圣的职责》和《杏花塘边》等三部图解特定时代的政治话语的作品问世。唯一值得提及的是，在这期间彩色电视在中国开始进入试播阶段。

三、复苏期——重要的转折（1977—1979）

1978年，党的十一届三中全会清除了"左"倾影响，被驱散的电视队伍开始集结，荒寂的屏幕才开始复苏。电视剧艺术获得了第二次生命，并以新的姿态重登电视屏幕。从而大大加快了我国电视文艺的前进步代。这一时期，改革开放为电视剧创作提供了宽松有利的大环境。1978年5月1日北京电视台正式更名为中央电视台，其后不久，就推出了新时期第一部电视剧《三家亲》。这一年还拍摄了《窗口》、《教授和她的女儿》等八部电视单本剧，受到广大群众的欢迎，荧坛出现了一派春天的景象。中央与地方电视台、电视剧制作机构共拍摄了150多部电视剧。从此，中国电视剧艺术开始走上了健康发展的道路。尽管中国电视剧复苏期出现了一批受到群众欢迎的电视剧，但真正优秀的在编、导、演、摄等方面均属上乘之作的仍然为数不多，在亿万观众中引起强烈反响的剧作更是凤毛麟角。

复苏期的中国电视剧具有以下特征：

第一,"电视剧"观念发生质的改变。当时的电视剧被称作"小电影",与以前的"电视小戏"相对照,可以看出,电视剧艺术已经从以戏剧美学为支撑点转向以电影美学为支撑点。但此时的电视剧,主要是依据电影方式拍摄的"电视单本剧"。观众也以长期形成的电影审美观念评论电视剧,所以,电视剧观念还未进入本位。

第二,题材贴近现实,生活气息浓郁。主要是揭批"四人帮"的罪恶,赞颂那些敢于同"四人帮"作斗争的人物。一些作品带有明显的"伤痕文学"的特征,应当说,就其题材的广度和思想深度上还有一定的局限。

第三,彩色录像取代了黑白直播。这一变化,使电视剧创作者走出了演播室,获得了时空表现上的自由。电视剧不再是一、二十分钟的短剧而是五十分钟左右的单本剧,人物、情节、场景较为复杂。

第四,在艺术表现上,开始摆脱戏剧形式的束缚,博采戏剧、电影、音乐、文学、美术等众家之长,丰富了电视剧的表现手法,为电视剧以后的发展作了很好的准备,打下了坚实的基础。

四、发展期——长足的进步(1980—1984)

1980年,是中国电视剧起飞的一年。改革开放的形势为中国电视剧发展带来了机遇。这一年,中央电视台举办了以电视剧为主的全国电视节目大联播,促进了电视剧创作的发展。到该年年底,全国电视剧的产量增至117部,而且艺术质量有了全面提高。1981年,我国举行了中国电视艺术史上首次全国优秀电视剧评奖活动,从此,坚持一年举行一次,到1983年(第三届)才正式定名为全国电视剧"飞天奖"。这一年,我国电视剧保持了前一年的产量。其中,首次评奖有28部电视剧获奖。《凡人小事》、《女友》、《新岸》等全部是电视单本剧,它标志着我国真正进入了电视艺术的新时代。其中获一等奖的《凡人小事》等电视剧,既表现了现实生活中崇高、美好的情操,又揭示了社会生活中存在的不良倾向,具有较深刻的思想内容和较高的艺术水准。

这样,电视单本剧在长期的艺术实践中,逐渐形成了自己的电视剧观念:触及生活,针贬时弊,及时而真实地反映社会生活,表现小人物们的精神世界,具有较强的时代气息和艺术感染力。

与此同时,国外和我国港台的电视连续剧大量涌入,如日本的《姿三四郎》、香港的《霍元甲》等。这种新形式的长篇电视剧曾使我国电视观众耳目一新,并为之震动。相比之下,我国的电视观众已不满足电视单本剧所表现的有限内容,而开始呼唤容纳更广阔的社会生活,叙述整个人生命运,讲述一个完整故事的电视长剧。在这种情况下,我国的电视艺术家决心独立创作中国的电视连续剧。在中国电视剧的发展中,可以说,观众真正接受电视剧这一新兴的叙事艺术是从电视连续剧开始的。1981年2月,中央电视台播放的我国第一部电视连续剧《敌营十八年》引起了反响,揭开了中国电视连续剧的序幕。但因经

验不足，时间仓促，造成了思想内容肤浅，艺术表现粗糙等显著问题，当然也受到了一些批评。但是，作为中国电视连续剧的初创之作，毕竟对电视连续剧进行了可贵的探索，《敌营十八年》无疑是有特殊意义的。

1982年广电部决定自办电视剧，号召各地电视台把拍摄连续剧作为重点，以满足广大电视观众的需求。由此我国开始进入电视连续剧时期。这一年，我国电视剧制作增至300余部（集），电视连续剧生产突破了记录，共播出14部（60集）。代表作有《践跎岁月》、《赤橙黄绿青蓝紫》、《鲁迅》、《武松》等。

1983年，浙江《大众电视》杂志社主办第一届大众电视"金鹰奖"之奖活动。与专业的"飞天奖"不同，该奖由群众投票，每年评选一次。两个奖项竞相争辉，有力地推动了电视剧创作质量和水平的不断提高。这一年涌现出了《高山下的花环》、《华罗庚》、《诸葛亮》等作品。

1984年，中国电视事业迎来了电视剧的大发展。中日电视艺术交流活动对中国电视剧的制作起到了推动作用。这一年中国电视剧拍摄量已达到了740部，且出现了《今夜有暴风雪》、《少帅传奇》、《夜幕下的哈尔滨》、《新闻启示录》等比较受欢迎的作品。《少帅传奇》、《夜幕下的哈尔滨》则是通俗情节剧的重要收获，成为通俗剧的先声。它们所标志的连续剧通俗化、大众化的方向，尽管在当时并没有受到重视，但却越来越显示出它的生命力。《新闻启示录》等电视剧以其几乎与社会生活同步的近距离展示了新闻政论式的犀利锋芒，令人耳目一新，在探索电视剧艺术形式和艺术表现手段方面取得了可喜的成绩。

发展期的中国电视剧体现出以下基本特征：

第一，电视连续剧出现。电视剧就是用镜头讲故事，而电视连续剧是最富于电视剧特征的电视剧种。它可以几集几十集乃至上百集地连续播出，叙说一个复杂、曲折的故事，满足观众特殊的审美要求。电视连续剧的出现，标志着电视剧艺术的重大发展。

第二，将重大现实生活事件、杰出的人物传记、著名的文学巨作纳入创作范畴。一般采用叙事结构表现人物的命运，注重悬念的设置，具有很强的艺术感染力。

第三，多方面卓有成效的探索。从探索情节片的路数，到开创改编古典名著的先河，再到率先兴起人物传记片之风。这一系列的探索表现出中国电视剧从诞生起就呈现出严肃思辨和积极探索的活跃姿态。

五、成熟期——空前的收获（1985—1990）

1985年以后，中国电视剧的发展开始进入了成熟期。电视剧艺术在题材、样式、风格的多样化以及思想性和艺术性方面都达到了较高的水平，成为中国电视剧艺术从幼稚走向成熟的标志。

从电视剧的题材上看，出现了电视现代剧《新星》，电视历史剧《上党战役》，电视战争剧《凯旋在子夜》，电视传记剧《末代皇帝》，电视爱情剧《小巷情话》，儿童电视剧《窗

台上的脚印》。从电视剧的样式上看，出现了电视小品《黄昏的故事》，电视短剧《吉祥胡同甲五弓》，电视单元剧《多棱镜》，电视单本剧《月—姨》，电视连续剧《四世同堂》，电视系列剧《济公》。从电视剧的风格上看，出现了电视喜剧《不该将兄吊起来》，电视悲剧《红楼梦》，电视悲喜剧《雪野》，电视轻喜剧《夏天的故事》，电视歌舞剧《金房子》，戏曲电视剧《喜脉案》，电视政论剧《新闻启示录》，电视纪实剧《新岸》，电视报道剧《朱伯儒的故事》，电视荒诞剧《虎打武松》，记者电视剧《女记者的画外音》，作家电视剧《小木屋》。由此可见，电视剧的题材十富多彩，品种多种多样，风格绚烂多姿，都是其他艺术难以比拟的。这样就满足了具有不同艺术需要、不同审美要求的各类观众的精神需求，使电视剧真正成为大众化的综合艺术。

1985年北京电视台鼎力推出的电视连续剧《四世同堂》，标志着中国电视剧进入了一个新时期。《四世同堂》不仅以28集的宏大规模结束了我国不能拍摄长篇电视连续剧的历史，而且以厚重的历史容量，生动的人物形象和浓厚的民族风格将中国电视连续剧创作推上了新高度。该剧生动地刻画出沦陷时期古都北平富有地方特色的风俗图画，展示了地道的北京方言，成为京味电视剧的开山之作。贯注民族精神、彰显民族生命力是其民族化的显著标志。它对电视剧发展的另一重要念义，是肯定和巩固了电视剧雅俗共赏的方向，把雅俗两个不同欣赏层次汇聚在一个点上，为其后通俗电视剧大发展树起了一个成功的路标。

1986年是中国电视剧获得更大丰收的一年，这一年的作品以恢弘的时代精神，富有创造性的艺术突破，铸成了中国电视剧的辉煌成就。其代表作首推获第七届"飞天奖"特别奖的《红楼梦》和并列一等奖的《努尔哈赤》与《雪野》。

电视剧《红楼梦》由周雷等编剧，王扶林导演。它把《红楼梦》这部具有世界影响的文学名著，从案头文学搬到荧屏世界，从"象牙之塔"走向社会，是古典文学名著的大普及。它以36集的电视连续剧形式播出，盛况空前，反响强烈，塑造了一批生动的荧屏经典形象，将曹雪芹笔下的众人物栩栩如生地展现在在观众面前，各令人至今难以忘怀。

1987年，电视剧产量继续增长，全年共拍摄1500部（集），其中，《西游记》、《葛掌柜》、《乌龙山剿匪记》、《雪城》等作品都显小了电视剧拍摄水平的提高。《西游记》是我国拍摄的第一部神话电视剧。该剧编、导、演准确地把握了这部"神魔小说"的精神实质和孙悟空的形象塑造，大胆采用了当代最先进的声、光、化、电的表现手段，运用假定性手法和特技手段，创造了神话色彩的艺术境界。该剧获得了第八届全国电视剧"飞天奖"连续剧特别奖。

也正是在这一年，《红楼梦》、《西游记》、《济公》、《梁山伯与祝英台》等作品打入国际市场，改变了我国电视剧只进口不出口的状况，中国电视剧开始迈向世界，并受到国外观众的好评。

80年代后期，中国的电视剧艺术在经历了自身较长的历史发展过程后，终于发现了自我、认识了自我、完善了自我。1990年全国生产电视剧2306部（集），并出现了《渴望》、《围城》、《杨乃武与小白菜》等受到观众极大欢迎的作品。年初推出的50集电视连续剧《渴

望》是一部举国轰动的剧作,播出之时,收视率极高。"《渴望》现象"标志着中国电视连续剧走向大众化、通俗化的一个新阶段,以《渴望》为分水岭,中国电视剧开始将娱乐提到创作的首要位置。《渴望》从家庭伦理的层面,撷取贴近市民生活的视角,编织出一个曲折感人的人生故事,不仅再现了十年动乱给人们带来的深重灾难,更为重要的是适时地表达了新时期以来人民群众对"人间真情"的渴望和呼唤。《渴望》作为我国以基地化生产方式制作大型室内剧的潮头,标志着我国电视剧终于跨入了"电视化"生产的历史新时期,而且第一步走得如此坚实,使广大观众终于看到了渴望已久的"中国牌"的长篇室内电视连续剧,这自然是值得欣喜和庆贺的。《围城》根据钱钟书先生的同名小说改编。该剧在尊重原著的从础上,对作品进行了电视化的处理。作品制作十分精致,阵容强大,从剧作到表演各个环节配合得相当到位,成为一部可以传世的电视剧佳作,体现了电视剧的精品念识。

综上所述,成熟期的中国电视剧主要特征是:

第一,电视剧创作的多元化格局。到 80 年代末,年产电视剧近 3000 部(集)。我国成为世界上的电视剧生产大国。各类题材、样式、风格的电视剧齐头并进,异彩纷呈。其中,尤以电视连续剧的发展最为突出,不仅数量多,而且不乏优秀之作。逐步成为电视剧创作阵营的主力军。

第二,电视美学逐渐形成,并成为电视剧创作的支撑点。这个时期的电视剧不仅在创作实践中,而且在理论上大力发掘电视艺术的独特的艺术语言和表现潜力,从而显示出它作为一种独立艺术样式应有的艺术特性。

第三,在制作方式上开始迈向"室内剧"。借鉴国外优秀的电视剧创作模式,中国的电视剧也开始室内搭景、多机拍摄、现场录音、当场切换、同步完成。这是遵循电视技术和艺术规律生产的独特屏幕艺术形态。

第四,这一时期的电视剧更加注重观众审美心理的满足,力求雅俗共赏,力求将深奥的人生哲理、尖锐的社会问题、宏伟的史诗化解为浅易通俗、老少咸宜的艺术形象在荧屏上表现出来,寓教于乐。如《红楼梦》的精致,《西游记》的神奇,《济公》的诙谐,《乌龙山剿匪记》的惊险等,各领风骚,满足了我国广大电视观众多层次的审美要求。

六、繁荣期——迅猛的飞腾(1991—1998)

20 世纪 90 年代以来,中国经济、社会、文化全面转型,大众文化风兴起。1991 年,中宣部设立"五个一工程奖",提倡"以高尚的精神塑造人,以优秀的作品鼓舞人"。1993 年,又提出"弘扬主旋律、提倡多样化"的原则,1994 年,在《电视剧审查暂行规定》中,把"思想精深、艺术精湛、制作精良"作为电视剧创作的目标。使电视剧创作的精品念识得到了进一步加强。

1995 年,我国电视剧的产量已达到 7000 部(集),1996 年达到了 9000 部(集),1997

年达到 10000 部（集）。其中电视连续剧占了很大比重。随着港台作品、日韩作品和西方作品的渗入，大陆电视连续剧的创作也获得了新的灵感，在策划、剧作、表演、化妆上都有了较大的突破。此时拍摄的作品还是以现实题材为主，而且出现了许多精品。在实施精品战略的同时，电视剧还体现出以下一些趋势：一是注重通俗性，长篇连续剧通俗化进程加快了步伐，以虔诚之心服务观众，写百姓喜闻乐见的事，使剧情充满了人情味、喜剧性，轻松活泼、赏心悦目、寓教于乐。二是注重市场化，按市场机制运作，使生产进入良性循环。中央电视台1993年出资350万人民币，购买电视剧《爱你没商量》，是电视剧走向市场的一个标志。当时，电视剧的节目交易活动很多。中国电视出现了一道道令人兴奋的新景观。我国举办的两大国际电视节——每逢单年举办的四川"金熊猫奖"国际电视节，每逢双年举办的上海"白玉兰奖"国际电视节——不仅扩大了中国电视在国际上的影响，提高了在国际上的地位，而且也促进了中外电视的艺术交流，同时为电视剧提供了较广阔的市场，丰富了中国的电视屏幕。

这一时期的电视剧题材非常广泛，成就显著，主要表现在：

一，现实题材演奏时代旋律。这些剧作与社会息息相关，展现改革开放在中国大地上的变化，创造了一个个新人形象，佳作迭出，震撼力强。如《英雄无悔》、《情满珠江》、《9.18大案纪实》、《孔繁森》、《咱爸、咱妈》、《和平年代》、《车间主任》、《大雪无痕》等。《英雄无悔》堪称"主旋律"电视剧的代表作。这部剧从形式上融会了警匪、侦破、枪战、打斗、言情、商战、青春励志、豪门恩怨等等通俗性、娱乐性的审美元素，而从内容上则是非常"意识形态"化的。故事的主人公高天是一个平民化的英雄。他从一个平民的心态来看待自己所处的位置，以一个英雄的行为来实现着自己人生的价值。这样的电视剧还有很多，如《人间正道》、《党员二愣妈》、《牵手》、《钢铁是怎样炼成的》等。还有不少贴近实际，生活气息浓郁的电视剧。如《外来妹》、《大雪小雪又一年》等，因贴近群众，反映人民火热的生活，深受广大观众的喜爱。

二，革命历史题材作品数量增加。此类剧作塑造了一批无产阶级革命家的光辉形象，如《开国领袖毛泽东》、《周恩来在大连》、《叶剑英》、《孙中山》、《遵义会议》、《豫东之战》等。这些作品内容丰富，大部分既有思想深度，又有艺术魅力，以艺术化的叙事，真实地展现了近代以来的革命进程，并吸收学术界的最新成果，再现了当年的历史情景及人物命运，塑造了毛泽东、周恩来、叶剑英、孙中山等伟人的光辉形象，既表现了他们的丰功伟绩，又揭示了他们丰富的精神世界和情感世界，人物性格不同，各具风采。

三，历史题材大放异彩。这类作品虽然描写了历史事件，但热点是人物的刻画、人物精神世界的展现和人物内涵的揭示。或从历史题材中发现新内涵，或在历史题材中注入当代审美创造，沟通古今之间社会价值取向的共同点，在历史和现实的契合点上把握其现实念义，甚至借此针砭时弊。这些作品往往是宏篇巨著，成就斐然。如《唐明皇》、《宰相刘罗锅》、《弘一大师》、《雍正王朝》、《一代廉吏于成龙》等。《雍正王朝》淡化对深宫秘事的猎奇，着意于开掘皇室题材中与当代大众的民心向背、善恶取舍紧密相关的内容，如封建

官场的结党营私、勾心斗角、卖官鬻爵、贪赃枉法。继位之初的雍正虽励精图治，苦心推行新政，但屡遭百官掣肘，回天乏力。《宰相刘罗锅》通过乾隆时期传奇人物刘墉与和绅智慧的较量，鞭打丑恶，张扬正义，塑造了一个为民清命、不畏权势的清官形象，特别具有现实意义。

四，名著改编的电视剧层出不穷。这类作品在80年代的基础上，进一步注重吸收文学营养，提高改编水平，成功地把文学语言转换成电视语言，体现了原著的思想精髓和文化底蕴，再现了人物的精神风貌和性格特色。如根据古典名著改编的电视剧《三国演义》、《水浒传》，根据现代名著改编的《南行记》、《孽债》等。大型电视连续剧《三国演义》将我国历史剧的创作提高到了新的水平。该剧以宏大的阵容和气势，将我国悠久的历史，博大精深的文化形象鲜明地推向了世界。它的播出，获得了极高的收视率，每天约有五亿观众收看这部电视剧，收视率高达46.7%。这是一部在以前很少见的具有史诗气魄的鸿篇巨制，它将观众所熟悉的故事用视听语言表达得淋漓尽致。长达84集的电视剧无论是财力的投入，还是编导演摄制队伍人员的水平，无论是场面的宏伟、景物的精致，还是拍摄技巧的完善、气势的雄壮，都代表了当时的最高水平。它贯通的英武豪气唤起了人们多年来已经渐渐淡忘了的英雄主义激情，一扫当时荧屏上香车宝马、衣香鬓影的绮靡柔弱之风。激越的阳刚之气，使观众的精神为之一振，获得了巨大的审美愉悦。《水浒传》是中国四大古典名著中最后一部改编为电视剧的作品。它紧紧抓住小说原作的精神实质，以浓墨重彩，形象地展现了宋代的市井生活图画和社会氛围，紧紧抓住了人物心理和社会发展的必然逻辑，塑造出性格鲜明、栩栩如生的农民英雄群像。

五，"室内剧"勃然兴起。继《渴望》之后，又推出了《编辑部的故事》、《过把瘾》、《我爱我家》等一系列大型室内剧，反映在社会大变迁的时代背景下，中国家庭各年龄段所呈现出的不同表现。另外一些室内剧因植根在现实的土壤上，加入时代的"主旋律"而显得深厚和坚实，如《上海一家人》、《半边楼》、《风雨丽人》等，都以不同的美学风格和艺术形态构成了室内剧多样化探索的局面。

繁荣期的中国电视剧主要具有以下特征：

第一，在艺术上走向本体化。电视连续剧叙事环环相扣，情节曲折多变，冲突此起彼伏，节奏疏密有致，成为最适合家庭欣赏的电视剧品种。

第二，轰动迭起，百花争艳。如前所述，在这十年中，电视剧题材广泛、创作手法多样、理论与实践同步发展。足见中国电视剧发展的繁荣昌盛、硕果累累，真正出现了百花齐放、争芳斗艳的大好局面。

七、整合期——完美的突破（1998至今）

20世纪的中国电视剧经过了40年的风雨历程，40年的历练可以使我们当之无愧地说，中国的电视剧艺术已进入世界大国的行列。我国是一个具有悠久文化传统的国家，极为丰

富的文化资源为新的艺术形式之花提供了丰厚的生活土壤。改革开放至今，异国文化也影响了我国艺术的创作与创新。更值得一提的是，这十年来是一个信息大爆炸的时代，传播媒介的多样化使电视的地位也受到了极大的冲击。更多的年轻人选择了电脑网络这一更加新颖便捷快速的传播媒介，报纸、广播、电影业也各自加强了自己的传媒功能，给电视带来了前所未有的冲击和竞争压力。为了迎接这些新的挑战和面对时代的巨大变迁，近十年中，中国电视剧创作呈现"破立"之势。即突破或颠覆传统意义上的电视剧形象、剧情、创作模式，建立新时代的新形象、新剧情、新模式。比如1998年首播的《还珠格格》，通过一个叫做小燕子的活泼女孩颠覆了传统意义上封建女性的矜持内敛，塑造了一个敢于反抗强大势力、正义、果敢的侠义女孩形象。这虽然是一种颠覆，但却得到了观众的极大的关注和喜爱，各个年龄段都有小燕子的忠实"粉丝"，以至于又接连拍了两部续集。2002年《激情燃烧的岁月》中的石光荣，2003年的《历史的天空》中的姜大牙，2005年的《亮剑》中的李云龙，则颠覆了以往电视剧中塑造的高大正直、完美无瑕、但极少有个人意志与情感张扬的中国军人形象，塑造了一群有血有肉，有情有义，真实而又极富个性的军人形象。这些形象虽然性格并不完美，自身也有很多缺点，但却更接近真实人性，因为这些鲜明的人物形象，这些电视剧都得到了极高的收视率，并且在各家电视台轮番播出。

更值得一提的是一部2006年播出的《武林外传》。80集大型章回体古装电视喜剧《武林外传》，创意始于2002年，此后编剧宁财神以一年时间打造剧本，2005年7月录制完成。原因是当下武侠之风盛行，年轻人趋之若鹜，但是在他们看来，江湖不应该神化，世上没有大侠，真正的侠义来自心灵，跟武功高低没有关系。该剧试图运用年轻人热衷的武侠题材、经常运用的网络话语、再让主角说上典型的陕西、福建、河南、山东、上海、东北各地方言，诙谐诚恳地告诉人们，在现实中碰到的问题和麻烦，不能用暴力和蛮横来解决，真正的解决之道是勤劳、诚实、自强这些美德，还有人们之间的关爱。因此，该剧虽是武侠题材，但主题却是反对暴力、讲述一些好的品质好的思想，如纳税、团结等。《武林外传》的背景放在明朝，故事发生的地方叫做七侠镇，主要生活场景是同福客栈，一个叫郭芙蓉的黄毛丫头初入江湖，欠下钱财被困在同福客栈，故事从这里开始，依次引出佟湘玉、白展堂、吕轻侯、李大嘴、祝无双、莫小贝以及邢育森、燕小六、钱掌柜等性格各异，风趣动人的年轻主人公，引出了江湖上各色人等，引出了一连串戏谑生动，引人入胜的故事。前半部讲成长——痴迷于江湖但涉世未深的郭芙蓉，在生活的磨砺中学会了宽容和友爱；后半部讲自新——背负历史包袱的江洋大盗白展堂，卸掉包袱轻装上阵开始新生活。当然，剧中还包含人物之间的爱情、友情、亲情故事，包含各种离奇、变故、笑谈、玩乐、辛酸、快活……总之，可以用八个字概括这部戏：笑看武侠，创新是金。全剧都是创新，都是突破，以掌柜美女佟湘玉（抠门之极的女店主，风情万种，心地善良，婆婆妈妈）为首的一个客栈班底，这其中有跑堂的白展堂（原名白玉汤，会点穴、有武功，是个盗贼，江湖人称盗圣，想改过自新，其实胆小如鼠），有打杂的郭芙蓉（她自恃有武功，乱闯江湖，喜欢动手动脚，虽为大侠千金，其实武功不咋的，是个标准的野蛮女友），有厨子李大嘴（大

名李秀莲,成天幻想学武功当大侠,就是不好好做饭,做出的饭很难吃,却成了京城食神的徒弟),会算账的吕秀才(常常是子曰不离口,其实是个百无一用的书生,手无缚鸡之力却利用悖谬与逻辑歪打正着杀死了恶盗,混来一个"关中大侠"的称号),有寄宿客栈的祝无双(虽为葵花派武林高手,其实是个常受欺负的弱女子,天生漂亮聪慧却没有爱情光顾,所以叫做无双),有顽皮少女莫小贝(江湖上传闻是个女魔头,实际上是个爱逃学并且只想吃糖葫芦的小丫头片子),还有两位捕快,一个老邢,一个小六,每天吵吵着破大案子,其实是俩混日子的糊涂蛋。这样一群性情各异、即可怜又可爱的年轻人聚在一起,在同福客栈里经历了江湖上的各种风险和传奇,遍尝人间冷暖,体会亲情爱情友情,见证生活中的酸甜苦辣。

除了形象和形式上的突破,近十年来,电视剧又兴起了一股的翻拍热潮,《笑傲江湖》、《射雕英雄传》等这些金庸的武侠作品在上个世纪七八十年代已经被香港拍摄成电视连续剧,并且在中国大陆播出过。但是中国大陆还从没有拍过金庸的电视连续剧,于是,在2000年由张纪中导演翻拍了《笑傲江湖》,2003年翻拍了《射雕英雄传》,2007年翻拍《鹿鼎记》并计划还要翻拍《倚天屠龙记》等金庸作品。不光是金庸的作品,以往得到广大观众热烈欢迎的经典作品也被翻拍。比如《新上海滩》、《霍元甲》、《京华烟云》、《白蛇传》、《聊斋》、《济公》、《封神演义》、《情深深雨蒙蒙》、《一帘幽梦》,还有正在筹划中的《红楼梦》、《三国演义》等等。也许是由于大众审美能力的普遍提高,优秀经典的剧本不再那么容易找到,翻拍无疑是捷径。即便观众对诸多的翻拍剧骂声不断,但是制作方就是抓住了人们普遍怀旧的心理,超高的收视率一直引诱着制片方"娱乐不息,翻拍不止"。翻拍确实很难达到当年的那种轰动收视效应,但是不同的时代对经典有不同的解读,不同的人群对经典有不同的审美。只要经典还算是经典,就一定有人不断力图作出新的诠释与新的挑战,在翻拍的道路上屡败屡战,愈挫愈奋。在一座座华丽的宫殿的旧址上,建立起新的大厦。

在整合时期,中国电视剧还呈现出以下特点:

第一,随着我国市场经济的逐步健全,电视的创作也更加融入市场,为占有传媒市场,赢得观众的认可和喜爱,从而带来巨大的经济效益和社会效益,电视剧的创作更趋娱乐性、客观性、真实性。一些软广告的加入也能体现市场给电视剧带来的变革。

第二,由于各地方台电视剧创作实力的增强,许多展现地方特色的电视剧相继播出,这些电视剧展现了我国各地独特的文化氛围和生活方式,典型的地方方言更使剧情朴实无华,从而拉进了我国大江南北观众们的距离,使我国丰富多彩的地域文化得到了广泛传播。比如东北的《刘老根》、《马大帅》、《东北一家人》,天津的《杨光的幸福生活》,广东的《外来媳妇本地郎》,山东的《么都馆》、陕西的《西安虎家》等。

第三,借鉴西方和日韩等国以及港台电视剧创作的经验教训,取其精华弃其糟粕。《武林外传》是中国特色的《老友记》(美),《家有儿女》是中国家庭《成长的烦恼》(美),《好想好想谈恋爱》是中国女性的《欲望都市》(美),《大清后宫》是大陆版的《金枝玉孽》(港),《王昭君》是中国版的《大长今》(韩),《大宋提刑官》是中国版的《名侦探柯楠》(日)……

在这些电视剧中,虽然都能看出其他国家和地区电视剧的蛛丝马迹,但毕竟渗透着我们的电视事业取长补短的精神和敢于超越的决心。

第四,家庭伦理剧的大量涌现。在当今残酷的竞争社会中,人类的情感好象缺少了太多的关注,人与人的关系仿佛越来越冷漠。亲情、友情、爱情,究竟应该回归到何处?《空镜子》、《家有九凤》告诉我们亲情的无价,《中国式离婚》、《新结婚时代》告诉我们爱情的真实,《香樟树》告诉我们友情的可贵。这些情感,恰恰都是以家庭作为依托的。家庭伦理剧,让人们重新回归自我,体味真情。

第五,民族资本家成为电视剧的热门题材。随着我国的市场经济体制的不断健全,我们已经允许拥有私有财产,甚至鼓励人们通过合法手段拥有私有财产,这无疑是我们社会的一个"转型期"。当人们腻味了对唐朝、清朝的重大社会变动的描写,相对面貌比较独特的《大宅门》就掀起了一阵收视狂潮,接着便是《大染坊》顺势而上,后来又有了《乔家大院》的精明晋商。白景琦、陈寿亭、乔致庸的传奇人生使他们打开通向财富的大门。在这个向往财富向往辉煌的年代里,他们的经验教训无疑是一本很好的"生意经"。

总而言之,中国电视剧在短短的四十几年的历程中,已经从柔弱的幼苗长成为枝繁叶茂、花果丰实,独立支撑一方艺术天空的大树,它深深地植根于中国深厚悠久的传统文化和火热沸腾的现实生活之中,依托电视媒体的强劲传播力,演绎着一幕幕人生悲欢离合的故事,传递出时代精神和人民的心声。经过50年的探索和实践,中国电视剧在发挥认识、审美和娱乐功能中赢得了人民群众的认可和喜爱,获得了自身存在与发展的强大生命力。

在新世纪最初几年里,中国电视剧艺术呈现出健康迅猛发展的大好势头,预示着一个电视剧艺术高度发展、空前繁荣的时代正在到来,中国电视剧发展的前景充满希望。

第二篇 影视艺术制作流程

第六章　影视艺术编剧

影视艺术的编剧就是影视文本的创作。影视文本是以语言文字的形式存在的拍摄影视艺术作品的依据，它包括由影视编剧创作的影视剧本和由导演依据影视剧本创作的供直接拍摄的影视脚本。因此，影视文本的创作就包括影视剧本和影视脚本两种类型的影视文本创作。

第一节　影视剧本的创作

戏剧艺术中有"剧本，剧本，一剧之本"之说，其实这也同样适用于影视艺术。美国著名影视剧作家悉德·菲尔德指出："一个电影导演可以拿到一部伟大的电影剧本拍摄成一部伟大的影片。他也可以拿到一部糟糕的电影剧本而拍摄成一部糟糕的影片。但他绝不能拿到一部糟糕的电影剧本而拍摄成一部伟大的影片。"[1]由此可见，影视剧本的创作对一部影视作品的成功与否具有决定性意义。《电影剧本写作基础》，[美]悉德·菲尔德，中国文联出版公司1985年版，第220页

影视剧本是一种描述未来影视艺术作品内容的文学样式，一方面它主要是为了拍摄电影和电视服务，另一方面也可以提供广大读者阅读与欣赏。

一、影视剧本创作作为文学作品的一般规律

影视剧本作为一种文学样式，它的创作过程必然会遵循文学创作的一般规律。对于影视剧作的创作者——影视编剧来说，他必须具备足够的文学修养，否则无法胜任这项工作。影视剧本的情节构成、结构方式、表现手段等都是从文学作品的一般规律中演化出来的，至于影视剧本题材的选择、主题确定、人物形象的塑造实际上也属于文学创作的范畴。我国著名的影视剧作家夏衍、田汉、阳翰笙、李准等，都首先是成就卓著的戏剧家或小说家。深厚的文学功底使他们在进行影视剧本创作的时候，无论在题材选择上，主题提炼上，还是在情节安排、人物刻画上都能驾轻就熟、游刃有余。而如果文学修养不足，则往往会出现种种问题，如主题不够深刻或者主题模糊不清，故事情节的延伸不够流畅，人物性格的塑造前后矛盾等。当前我国电视剧创作中普遍存在的情节雷同、前优后劣等现象，也主要

[1] 〔美〕悉德·菲尔德：《电影剧本写作基础》，北京：中国文联出版公司，1985年，第220页。

是由于编剧的文化修养不足造成的。甚至在当前一些所谓的大制作电影当中，也存在剧本上的硬伤，比如《十面埋伏》、《无极》。即使导演是张艺谋、陈凯歌这样的国际级大导演，投资数以亿计，可是由于剧本的巨大缺陷，也使得影片毁大于誉。

在拥有足够的文学修养之外，影视作者还必须拥有丰厚的人生体验。鲁迅先生针对文学创作曾经说过："作者写出创作来，对于其中的事情，虽然不必亲历过，最好是经历过。诘难者问：那么，写杀人最好是自己杀过人，写妓女还得去卖淫么？答曰：不然。我所谓经历，是所遇，所见，所闻，并不一定所作，但所作自然也可以包含在里面。"[①]影视剧作者同样如此，他必须切实的深入到社会当中，多听、多看、多问，对现实社会与人生保持足够的敏感力，这样才能够积累充分的生活素材和人生感悟，创作起来也才能游刃有余。优秀的编剧往往从身边所熟悉的生活写起，或在充分了解调查材料和史实的基础上写起，描写那些使自己感动乃至震撼的历史或现实事件。那种只凭一时的激情或瞬间的感情冲动，靠闭目凝思、苦心杜撰就去描写一些自己没有亲身经历，或根本不熟悉的人物和事件，其结果不是情节荒诞不经、离奇古怪，就是背离生活真实，流于公式化、概念化。

正确的创作观也是影视剧作者必须具备的。影视剧作者必须明确，影视剧本的创作是对现实生活或历史生活的艺术反映和再现，它要使广大观众既能从中获得人生教益也可以得到身心的休息、精神上的愉悦。把影视剧本创作完全当作个人情绪的宣泄物，或当作用来交易以换取利润的商品，都是错误的创作观。正确的创作观与创作者的思想品德和道德修养紧密相关，从某种意义上来讲，影视剧本的创作是影视剧作者用自己的心灵之火去烛照读者，并点燃读者的心灵之火。因此，高尚的品德修养可以使影视剧作者对生活素材去粗存精，选择闪烁着时代光彩、意义深刻的题材来引导读者和观众热爱生活、热爱生命。对此，歌德就曾指出："我一向努力增进自己的见识和能力，提高自己的人格，然后把我认为是善的和真的东西表达出来。"

文学创作的主要任务是塑造典型的人物形象，同样，影视剧本创作的主要使命之一也是塑造鲜明生动、呼之欲出的人物形象。当然，和小说、散文、诗歌相比，影视艺术是拒绝作者参与的艺术，作者不能像先知先觉者那样时不时地站出来进行心理描写、发表评论，它主要靠人物自身的行动来演绎故事、推动情节的发展。因此，这就要求影视剧作者在进行创作的时候，要以高超的编剧艺术将自己对社会人生的体验、对具体人物性格的要求融入影视艺术的人物行动中，从而塑造出典型环境中的典型性格。优秀的影视艺术为我们留下的往往是一些性格鲜明的人物形象，如《霸王别姬》里的程蝶衣、《还珠格格》里的小燕子、《茜茜公主》里的茜茜公主等，而不是如画的风景、曲折的情节，这其中的原因也就在这里。

二、影视剧本创作的特殊要求

强调影视剧本创作必须遵循文学创作的一般规律，决不意味着可以忽视影视剧本创作

① 《鲁迅全集》（第六卷），北京：人民文学出版社，2005年，第227页。

的独特性。一个优秀的小说家或剧作家决不会轻而易举地成为优秀影视编剧,也决不会自然而然地写出优秀的影视剧本。影视艺术作为一种特定的艺术样式,其不同于其他艺术类型的特殊规定性,必然会对影视剧本的创作提出一些特殊的要求,这使得影视剧本的创作,必然是能够体现影视艺术各种综合因素于其间的艺术思维的产物。

1. 视觉造型性

影视剧本的创作首先要考虑的是视觉造型性。所谓视觉造型性,指的是影视剧作者所写的东西必须是看得见的,是能够被表现在银幕或荧屏上的。

实际上,是否具备视觉造型性是影视剧本创作与小说、散文、诗歌等文学作品创作的一个基本区别。固然,小说、散文、诗歌通过对客观生活的反映,也能够创造出某种具有视觉造型性的形象,如"满头的银发"、"鹅毛大雪"、"千里冰封,万里雪飘"等。但是,小说、散文、诗歌等作为诉诸人的思维的语言艺术,它所能表现的范围要宽广得多,小说家可以挺身而出对人物的思想感情加以描绘和说明,可以对人物进行评价;诗人和散文家可以自由地抒发自己的主观感情,总之,可实、可虚、亦可虚实结合。然而,在影视艺术里,这种说明、评价以及抒发的主观感情是不具备视觉造型性的,因而是不能出现在影视剧本中的。像出现在一些从事影视剧本创作的初学者笔下的"老天爷很不公平地为他安排了一条不幸的人生道路,虽然他从小就很聪明、能干"、"不平凡的道路上走着一个不平凡的人"等句子,就显然还有受到文学创作影响的深刻印记。而夏衍在将《祝福》改编成电影剧本时,对《祝福》中富有哲理、又具有感情色彩的心理描写,如"我在极短期的踌躇中,想,这里的人照例相信鬼,然而她,却疑惑了,——或者不如说希望:希望其有,又希望其无……。人何必增添末路的人的苦恼,为她起见,不如说有罢"[①],也因其不具备视觉造型性而不得不割爱。

即便同是描绘视觉造型性的形象,影视剧本创作也与小说、散文、诗歌等文学作品的创作有着显著的差别。影视剧本创造的视觉形象最终要诉诸观众的视觉,而小说、散文、诗歌等文学作品创造的视觉造型性形象只是诉诸人的思维的。视觉审美和思维审美不尽相同,有些内容从思维审美的角度看人是能够接受的,甚至让人感到是美的,但从视觉审美角度看确实是让人无法接受的、不美的。如血淋淋的凶杀、阴森恐怖、暴露的情爱等,若出现在小说中,读者还可以接受,但如果出现在银幕或荧屏上,就显得刺激过于强烈而不太合适。此外,运用于影视作品中的象征、比喻等表现手段也要受到视觉审美的制约,以苍松翠柏象征英雄人物是符合人的视觉审美特点的,而小说等文学作品中某些比喻即使很有表现力,在影视艺术中也无法运用,如称赞白杨树是树中的伟丈夫、讽刺人的打扮像是驴粪蛋上下了霜等。

要实现影视剧本创作的视觉造型性,影视剧作者在选择、提炼素材乃至平时捕捉、积累素材时就要予以注意。在社会生活实践中,使影视剧作者感动从而激起他创作欲望的素材是很多的,对于这些素材要首先进行甄别和筛选,那些具有可见性、能够以外在形象表现的就留下来,而其他的则予以剔除。如一个生活在极度贫困家庭的少年经过艰苦的奋斗

① 《鲁迅全集》(第六卷),北京:人民文学出版社,2005年,第7页。

终于成功的故事是很好的影视素材，但是让影视去表现一个心理和感情世界极端复杂敏感的人的生活历程则可能很难成功。素材确定后，影视剧作者在创作之前要对素材提炼，对那些不可见的细节进行处理和加工，从而将其在头脑中初步转变成可见的造型形象。这样一来，影视剧本创作在整体的视觉造型上就具备了坚实的基础。

到具体的剧本创作阶段，影视剧作者应该是运用视觉造型性的画面语言来创作，也就是要考虑到色彩、构图、景别、光影、镜头剪辑等画面因素，即通常说的把"摄影机纳入剧作构思"。不妨以电影理论家多次引用的电影剧本《广岛之恋》为例，这个剧本的开端部分是这样写的：

影片一开始，两副赤裸的肩膀一点一点地显现出来[1]；我们能看到的只有这两对肩膀拥抱在一起——头部和臀部都在画外[2]；上面好像布满了灰尘、雨水、露珠或汗水，随便什么都可以[3]；主要的是让我们感到这些露珠或汗水都是被飘向远方、逐渐消散的"蘑菇云"污染过的，既使人感到新鲜，又充满情欲[4]；两对肩膀肤色不同，一对黝黑，一对白皙[5]；弗斯科的音乐伴随着这种几乎令人窒息的拥抱[6]；两个人的手也截然不同，女人的手放在肤色较黑的肩膀上；"放"这个字也许不恰当，"抓"可能更确切些[7]。

[1]是对摄影技巧处理的要求；[2]是对画面构图的要求；[3]是对画面造型性的要求；[4]是对导演的提示；[5]是对色彩的要求；[6]是对音乐的要求；[7]是对演员的提示。这样一来，这个剧本已经把色彩、构图、光影、镜头剪辑，甚至对导演和演员的要求都规划好了。[①]因此，当我们阅读这个剧本时，由于剧作者是运用视觉造型性的画面来创作的，我们似乎已看到剧作者所要传达的视觉画面，听到伴随视觉画面的声响。

优秀的影视剧作者在创作的时候会有这样一种体会：当他用文字将影视形象体现在稿子上的同时，他的脑海里出现了视觉性的画面，未来的银幕或荧屏形象已经在他眼前浮现出来，这种现象俗称"放小电影"。这种体会是一种很好的经验，它一方面使影视剧作者的头脑时刻保持充满视觉造型性的创作状态，另一方面可以防止一些不具备视觉造型性的东西进入影视剧本中来。

2. 声画结合

观众接受影视艺术，无非是通过两种渠道，视和听，即影视艺术中所提供的画面和声音。因此，影视剧作者在重视影视剧本创作视觉造型性的同时，还应该重视对声音的描写，努力将二者结合起来。早期电影是没有声音的，被称为"伟大的哑巴"。直到 1927 年 10 月 23 日，美国生产出第一部有声电影《爵士歌王》，声音才成为电影艺术不可或缺的基本元素，电影艺术由此也就变成了声画结合的艺术。后来出现的电视艺术则继承了电影艺术声画结合的特点。虽然，影视艺术中的声音必须附着于视觉形象，离开了视觉形象，声音就毫无意义。但是，声音与画面一旦结合起来，就展现出其广阔的表现领域和非凡的表现力。一个影视剧作者的艺术功力，在一定程度上就表现在他能否巧妙地处理声音和画面的关系，将听觉因素和视觉因素融合成一个有机的整体。

影视艺术中的声音包括三个方面：人声、音响和音乐。人声主要是指人物语言，它是

① 汪流：《电影编剧学》，北京：北京广播学院出版社，2000 年，第 17 页。

影视声音中的第一要素，包括对话、独白、旁白和解说等。

对话在影视艺术中处于十分重要的地位：展现说明、传递信息、塑造性格、推进情节、表现思想、烘托环境等，常常要借助于人物的对话。因此，影视剧作者应该对人物的对话给予高度的重视。

要写好影视艺术中的对话，最重要的是要写出对话的动作性。电影和电视表现的是时刻在行动着的人，缺乏动作性的人物对话，就会影响人物形象的丰满。所谓影视艺术对话的动作性，是指人物的对话要能够泄露人物的内心奥秘，能够表达人物的意志和愿望，能够对他人起到一定的刺激和影响作用，从而推动剧情发展。这种对话才最有意义。而如果失去动作性，对话就会苍白无力。动作性之外，还要注意对话的随意性。这是指人物的对话要像生活中那样随口说出，不要显得太有准备，这样人们才会感到真实、亲切、自然。因此，影视剧作者要对自己笔下的对话进行精心的选择和锤炼，既要使其具有强烈的动作性，又要使其显得随意自然。

独白是指人物将在特定情境下产生的内心活动用语言的方式表达出来，它也是一种从内部来解释人物性格的手段。旁白在影视艺术中往往以画外音的形式出现，是剧作者以第三人称或剧中人以第一人称对剧情进行的说明或评述。独白和旁白都要富于诗意，不过前者更多的是一种强烈抒情性的诗意，后者则主要体现为一种哲理性的诗意。解说是剧作者以局外人的身份对事件和剧情进行的阐释和说明，它在纪录片中运用得十分普遍。

人声除了人物语言以外，还有喘息声、呼吸声以及群众场面中的嘈杂人声、交谈声、吵闹声等，倘若影视剧作者在创作中也能对这些人声予以考虑，那么自然会有助于真实环境的创造。

声音中的第二个元素是音响。音响包括动作音响、自然音响、背景音响、机械音响、枪炮音响和特殊音响等。音响在整个电影声音中是占比重最大的一个，约占声音总和的三分之二。而且，音响在影视艺术中有着独特的表现力，如展现影视时空的立体感和运动感、强化影视的节奏、渲染环境气氛、衬托人物的心理、用于象征和隐喻等。然而，许多影视剧作者认为音响的使用是导演的事，作为剧作者无需考虑。实际上，一些有经验的剧作家十分重视音响，把它当作一个重要的艺术因素来看待，自觉地运用它，从而成功地发挥了音响的表现力。如《牧马人》中写到牧民们为了掩护许灵均免遭批判而赶着马群转移牧场时便很好地利用了音响：马蹄声、嘶鸣声、响鞭声以及牧民们呼唤马群的"呵——呵——"声，再夹杂着草原上劲风的呼啸声，造成了一种特殊的氛围，烘托了许灵均对"文革"的恐惧和愤怒以及对牧民们难以抑制的感激等极其复杂的感情。

声音中的第三个因素是音乐。在所有的艺术中，音乐是最善于表现节奏和人的内心世界的。因此，在影视艺术中，它就成为表现情绪、渲染气氛乃至推动故事情节发展的重要手段。影视音乐的处理有多种不同的方式：可以是歌唱，也可以是单纯的乐曲演奏，还可以是和声。其中歌唱的方式最为观众所熟悉，也最容易广泛流传。《上甘岭》中雄浑壮丽的主题曲《英雄儿女》，《魂断蓝桥》中凄切哀婉的主题曲《一路平安》等，不仅在电影中对剧情的发展、对人物的塑造起到了很好的推动作用，而且，它们本身也成为影视歌曲中的

经典名曲。乐曲演奏与和声一般来说是作为影视作品的背景音乐存在，对正在行动的人物和正在进展的剧情起烘托作用。一个优秀的影视剧作者不仅要懂得音乐，能够在创作的时候有意识地为其后的音乐创作提供必要的空间，而且还要善于把音乐作为一个必要的艺术元素运用到影视剧本创作中去。

对于声音，影视剧作者还必须懂得"于无声处寻有声"和"此时无声胜有声"的道理。前者是指通过声音与画面的结合去表现寂静，影片《邻居》中"喜凤年夫妇夜话"的一场戏，就是通过喜凤年夫妇说悄悄话夹杂着床板的咯吱声衬托出深夜的宁静，当然也渲染了喜凤年夫妇居住条件的简陋，从而赋予了空间以具体的深度和广度。后者是指以寂静（无声）表现超越了有声的丰富内容，意大利影片《奇遇》中，当女主人公克劳迪亚看到她的男友与一个妓女鬼混在一起时，影片没有任何声音，空气似乎凝固了，从而表现了女主人克劳迪亚遭受意外沉重打击的痛苦心情。

影视剧作者在给予声音以应有的重视后，还应该注意声音和画面结合的具体方式。声音和画面的结合一般有三种方式：声画合一，声画分立和声画对位。声画合一又称声画同步，即影视画面和声音完全结合在一起，是运用最多的一种方式。如画面上关门的动作，声带上就发出"吱呀"的声音；画面上人物一张口，声带就发出这个人物所说的话的声音。这种方式可以起到加强画面逼真性和可信性的作用。声画分立是指画面和声音不一致，互相离异。如皮鞋的"吱吱"声与一张焦虑不安的面孔结合，从而表达一种新的含义。声画对位则是指画面和声音分别表达不同的内容，各自独立发展，最终又归结到同一个含义。如影片《德意志零年》将战后纳粹总理府的残垣断壁的画面与战前希特勒向人们许下给大家幸福安宁生活的画外音结合，揭示出希特勒的真实面目。声画对位往往会造成象征、隐喻、对比等艺术效果。

3. 蒙太奇思维

蒙太奇不仅仅是影视艺术的基本构成手段或技巧，还是一种思维方式，是包括编剧、导演、摄影师等所有影视工作人员必须掌握并能够自觉运用的艺术方法。所谓蒙太奇思维，也就是指把蒙太奇从一般的结构手段提高到一种形象化的思维方法，它主要指的是影视工作者进行影视形象化的能力。普多夫金曾指出："蒙太奇是电影艺术家所掌握的最重要的造成效果的方法之一，因而也是编剧所掌握的最重要的造成效果的方法之一。"[①]倘若影视剧作者在选择题材、组织素材、结构故事、创造节奏、营造氛围、拓展或浓缩时空、加强感情的时候，就能自觉地运用蒙太奇的原则进行思考，注意发挥蒙太奇的作用，他的创作就会获得更大的成功。

卓别林在《流浪者》中写了这样一段戏：

第一个镜头：监狱大门外，一个看守走出来贴通缉令；

第二个镜头：一个高个子男人在河里游泳，上岸后发现自己的衣服不见了。他原来堆放衣服的地方留下的是一套囚服；

第三个镜头：在一个火车站上，一个流浪汉穿着一条很长的裤子走过。

① 〔苏〕普多夫金：《论电影的编剧、导演和演员》，北京：中国电影出版社，1980年，第41页。

仅仅三个画面，就使观众十分清楚地明白，那个穿着长裤子的流浪汉就是被通缉的逃犯。这里渗透在字里行间的就是蒙太奇思维。剧本没有和盘托出剧情的原委，省去了对一些细节的不必要的交代，却突出了主要的东西。这既有利于增强影视艺术的概括力，又为观众提供了审美想象与再创造的空间，从而使观众能够从中获得一种艺术鉴赏的快感。

一些影视剧本由于没有运用或没有完全运用蒙太奇思维，而是运用文学思维来创作的，使得导演不得不对这样的剧本进行一些必要改动。一个电影剧本这样写道："井边已结了厚厚的冰柱子。"导演将其改为："井窝旁满是水和薄冰。""已"字被去掉了，虽是一字之差，却是两种思维，前者是文学思维，后者属于蒙太奇思维，因为对于影视艺术来说，银幕或荧屏上的形象都是当前的、正在发生的，而无所谓"已"不"已"的问题。又如，一个电影剧本里有这样一段话："胡同拐角的井窝子旁，吱吱嘎嘎独轮水车一辆来一辆往。"导演将其改为："水从深井里被打上来倒在水槽里流向接水的独轮车，吱吱嘎嘎独轮水车一来一往接水送水。"显然，前者是运用的文学思维，侧重于文学性的描写。而后者则是运用蒙太奇思维，侧重于描述视觉的流动感，我们似乎可以看到水怎样被打上来，怎样流向水车，以及水车怎样接水。上述两段描写经过导演改动后还可以使用，而一些影视剧本的段落则只能使导演割爱了。像前文提到的"老天爷很不公平地为他安排了一条不幸的人生道路，虽然他从小就很聪明、能干"，"不平凡的道路上走着一个不平凡的人"等，这类描写完全是运用文学思维来写的，对于不公平、不幸、人生道路、聪明、能干、不平凡等文学性的词句，导演是很难用视觉形象将他们体现在银幕或荧屏上的，因而，也就没有改动的必要了。

在实际的创作中，影视剧作者必须能够自觉地运用蒙太奇思维。一方面，运用蒙太奇思维可以使影视剧作者懂得，如何从无限丰富的生活素材中选择和提炼出形象化的画面，以及选择和提炼出那些通过形象化的画面的组接能够生动自然地表现剧作者创作目的、意图的形式和动作。另一方面，运用蒙太奇思维可以使剧作突出主干，剔除枝蔓，从而达到简洁明快的艺术效果，同时，观众也可以在观赏的时候充分发挥自己的想象力，补充剧作省略的枝节，从而为有所发现而感到一种审美的愉悦。

4. 塑造视觉的人物形象

人物形象是银幕和荧屏造型的核心，影视艺术的一切表现手段都必须为塑造人物形象服务。前文曾谈到，影视剧本创作作为文学创作的主要使命之一是塑造鲜明生动、呼之欲出的人物形象。影视剧本创作可以运用一些文学创作上的手法来写人，如通过激烈的矛盾冲突写人、采用对比法写人或运用意识流手法来写人等等，但同时，影视艺术对影视剧本创作的人物还有特殊的要求，即要塑造出视觉的人物形象。为此，它要求影视剧作者做到：

第一、要通过动作写人，写出行动中的人。影视艺术从其本性上说是动作的艺术，银幕和荧屏上的世界是一个运动着的世界，要塑造好人物形象，影视艺术在剧本创作上就必须有丰富的动作性。法国电影艺术家里格指出："能把一个人的性格、思想和目的最清楚地表现出来的是动作。人的最深刻方面，只有通过动作才能见诸现实。"正像一位西方的电影理论家说过的：电影中人物的一个微妙手势所取得的效果，小说家可能要重复二三十次才

能取得。由此可见,"通过动作写人,写出行动中的人"既是影视艺术的优势,也是影视艺术获得艺术魅力和艺术效果的重要特点。因此,影视剧作者在创作的时候就必须对此予以应有的重视。

第二、要善于营造富于表现力的环境来塑造人物。环境对于塑造人物的重要性不言自明。影视剧本创作为塑造人物而营造的环境必须首先是真实的。在此基础上,影视剧本创作要使环境和人物之间发生内在的联系,成为人物行动的依据,成为渲染人物思想感情的重要手段,这样,环境就具备了丰富的表现力,人物形象也就栩栩如生了。影片《邻居》里,筒子楼杂乱拥挤的摆设和做饭、炒菜的繁忙景象为人物的活动与性格的成长提供了真实的富有表现力的环境。

第三、重视细节描写。细节描写是一切叙事艺术塑造人物形象的一个重要手段。在影视艺术中,富有表现力的细节描写对人物形象的塑造可以起到以小见大、画龙点睛的作用。如《人生》中的巧珍出嫁时,一边是热烈的迎亲场面,一边是一个特写:罩在巧珍头上那方纱巾上的晶莹泪珠。这个小小的细节把巧珍此刻那种无法言说的悲苦烘托得淋漓尽致,引起了观众强烈的心灵震撼。

再如《人证》里,当焦尼明白母亲是要杀死他时,绝望的他用力把刀子向心脏深处刺去,同时让他母亲快走。这个细节的冲击力和感染力是惊人的。

第二节 影视脚本的创作

"影视脚本,又称分镜头剧本,是导演以影视文学剧本为依据,将影片的内容分切成一系列可以摄制的以镜头为基本单位的一种文本形式。"[①]影视脚本由镜号、景别、摄法、内容、音响、音乐、长度等几方面构成;涉及一段戏要用多少个镜头、每个镜头要从什么角度以什么方式拍摄等问题;有一定的书写格式,以便使各方面的创作人员都能一目了然。影视脚本是直接供拍摄用的,是真正意义上的"施工图纸"。

影视脚本创作的基本特征有以下几点。

一、以镜头为基本编写单位

如果说影视剧本是以场景为基本单位来编写、以场景的时空变化来划分剧本的文字段落的话,影视脚本则是以镜头为基本单位来编写。通常一个场景要由若干组镜头构成。在影片《农奴》的脚本里,一个解放军战士为了救强巴而受伤牺牲的场景是通过七个镜头来编写的:

[①]朱家玲:《影视文学创作论》,北京:北京广播学院出版社,1997年,第19页。

镜号	景别	摄法	内　　容	音乐
392	全		解放军战士已受伤倒地。	
393	全	跟	强巴跑到战士身边，将战士扶起。	
394	近	摇	战士微笑，看着强巴。	
395	特		强巴含着泪，感激地看着解放军战士。	歌声起
396	中		战士挣扎着从怀里掏出染血的哈达交给强巴，强巴接过哈达。	
397	近		强巴激动地看着哈达，抬头发现战士已经牺牲，他一惊。	
398	中		战士安详地躺在地上，强巴进画面，把哈达盖在战士身上。	

而且，影视脚本不仅为每个镜头编写了具体的拍摄内容，还排好了镜头的编号，确定了景别的类型、摄制方式、胶卷的长度，乃至将音乐和其他音响效果都设定好了。

二、以铺展画面为主

在影片《农奴》里，解放军战士受伤牺牲的七个镜头实际上是七个连续的画面。而在《农奴》剧本中，剧作者则是这样编写的：

强巴定了定神，回过身来，见那负伤的战士挺立在那里，手里端着枪，向他笑了笑，又仰面朝天地倒在地上。

强巴忙奔了过去，俯下身去，探视战士。

就是在那山口，藏族老阿妈赠予哈达的青年战士，他还像是个未成年的孩子，神情是那样的善良，又那样的刚毅。他又睁开眼，深望着身边的藏族兄弟，强撑着从胸前扯出了珍藏的哈达，已经浸透了鲜血；他把染红了的哈达交付强巴手里，瞑目了。

从中我们可以发现，脚本略去了剧本中所有交代性、描述性的内容，而以七个镜头所展示的七个画面将战士牺牲和强巴的反应表现出来。

实际上，前文所阐述的影视艺术对影视剧本创作的特殊要求，如视觉造型性、声画结合、蒙太奇思维、塑造视觉的人物形象等都适用于影视脚本的创作，所不同的是，与影视剧本相比，影视脚本对这些要求更为强调，或者说它们就是影视脚本的根本特征，是影视脚本创作追求的基本目标。

三、强烈的实用性与非文学性

如果说影视剧本兼有为读者阅读服务和为实际拍摄服务两种功能的话，那么，影视脚本则只具有为实际拍摄的服务功能。拿到脚本，参加拍摄的各工作人员，如导演、演员、摄影师、音响师、录音师、灯光师等，对摄制工作都能了然于心，从而在实际拍摄时能够各司其职、协调配合。当然，这也导致了影视脚本的非文学性。第一节已经指出，影视剧本是一种文学样式，文学作为一种语言艺术就决定了影视剧本为了读者阅读的需要必然会在语言上下工夫，这就使得影视剧本里还有大量抒情性的、描述性的、交待性的、介绍性

的文字,从而使读者在阅读的过程中感到比较连贯和流畅,乃至体验到一种阅读语言文字的审美快感。

四、导演是主要创作者

影视脚本主要是由导演创作的,有时剧作者和其他参加拍摄的工作人员也会参与创作。我们知道,影视脚本是用于实际拍摄的具体的"施工图纸",它涉及拍摄过程中各个部门的具体操作方式、方法以及如何协调统一的问题,因此,必须对其做出全面的设计和整体的构思,从而既使各个部门能够充分发挥特长,又使全剧在整体上具有高度的表现力和强烈的冲击力,而能够完成这个工作的只有导演。当然,在脚本的内容上和各个部门具体的操作和技法上,剧作者和其他参加拍摄的工作人员对影视脚本创作的参与有时也是必要的。

导演创作影视脚本是依据影视剧作者创作的影视剧本,在实际的创作过程中,为了具体拍摄的需要,导演常常会改动影视剧作者的剧本原作。为此,影视剧作者和导演之间常常会发生激烈的争论。其实,影视艺术从根本上说是导演的艺术,导演有权按照自己的设想对影视剧本作必要的改动,当然,改动以不改变原剧的基本思想内涵、主要故事情节和主要人物性格与人物关系为原则。

前文提到的《农奴》脚本就对《农奴》剧本有一定的改动,比如,解放军战士牺牲后,剧本是:"强巴痛呼出:'金珠玛米!'"然后才是歌声。而脚本却将其改为这样一个镜头:

| 399 | 5. 18 | 强巴激动、悲痛地注视着战士,慢慢抬起头来(划)
歌词:
…… | 歌声 |

当然,有的影视脚本对影视剧本的改动是比较大的,如电影《孙中山》的脚本就对贺梦凡、张磊的电影剧本《孙中山》改动很大。如剧本的开头是作为年轻革命者的孙中山目睹了清末刑场的肃杀和人们的麻木,并通过孙中山与陆皓东的低语表现了他们从事革命的强烈愿望。而脚本的序幕部分却处理成晚年的孙中山缓缓回眸清末中华民族的苦难,删去了孙中山与陆皓东的低语,而代之以旁白,从而使影片一开始就透出浓厚的史诗氛围。这个改动显示出导演的高明之处。

五、多样的具体写作形式

虽然一般说来影视脚本有一定的书写格式,但只要包括镜号、景别、摄法、内容、长度等主要部分,具体写作形式也是不拘一格的。除了上文所谈到的《农奴》脚本的形式外,《孙中山》的脚本形式是这样的:

镜号	景别	内　容	音响	音乐	长度	备注
9	中	几张席子覆盖在几具烈士的尸体上，地面的乌血已不闪光，被风吹起的沙尘盖在血的表面，血已变成黑色。	风声止	音乐起	11/13	
10	远	蜿蜒的城墙脚下，一队清朝执法行刑队缓缓地走出刑场，人们开始蠕动着慢慢地围在草席边。旁白："历史本身是真实而具体的。可在我的眼睛里，她只是一个朦胧的幻觉，是人们凭借着想象、感觉所引发出来的激情。读了中国的近代史，我只想哭。"			18/8	旁白起

而法国 60 年代影片《美丽的五月》的脚本则是：

		内　容	英尺	格
1	远景，从地平面上拍摄的几座现代化公寓大厦。	柔和优美的钢琴声。从高塔顶端和巴黎周围的群山上，巴黎可以看到。	12	
2	大远景，摇摄巴黎鸟瞰。	将来的巴黎从那些群山上兴起，在那儿，圣吉纳维夫看到原始人出现了。	7	
3	大远景，摇摄巴黎鸟瞰。	原始人就在这里。	4	5

导演可以根据自己拍摄的具体情况或个人的喜好，决定影视脚本的具体写作形式。

第七章　影视艺术的导演

影视艺术是由多个艺术部门集体参与创作的综合艺术，导演是这个创作集体的决策者和指挥者；影视创作又是二度创作，而在所有的创作人员中，也只有导演的工作贯穿始终。因此，导演是影视艺术创作的灵魂，影视艺术从根本上说是导演的艺术。

第一节　导演的地位与素养

一、导演在影视创作中的中心地位

导演在影视创作中的中心地位是由影视艺术的综合特性所决定的。这既包括对编剧、摄影、表演、美工、作曲、录音、剪辑等各创作部门职能的综合，更包括从影视艺术创作整体的角度对各艺术手段进行艺术整合。导演就是创作中各职能部门的协调者与领导者，也是从构思到最终形成艺术成品的艺术整合者。没有导演，影视艺术创作将会陷入各行其是、一盘散沙的状态，最终也无法创造出风格协调、统一的艺术作品。

影视是一种通过集体合作而最终体现导演个人风格的艺术。在影视发展史上，导演的中心地位是随着影视艺术的逐步形成和影视创作内部分工的不断细密而确立和巩固的。初期的电影，如卢米埃尔兄弟的影片，只是对外部事物的单镜头纪录，并无创作主体的意图介入，也就无所谓导演艺术。被后人尊为"第一个电影导演"的乔治·梅里爱，其影片主要是对舞台演出的纪录，并没有发展起电影特有的叙事语言，因此，梅里爱并没有完全实现现代导演的中心职能。通过以美国导演大卫·格里菲斯为代表的一批电影工作者的创造性实践，电影这个"机械文艺女神"终于形成了自己独特的艺术语言和表现方式，从而确立了自己作为"第七艺术"的独立地位。在这一过程中，导演的中心地位和职能也得以明确和突出。格里菲斯在1916年拍摄《党同伐异》时，就承担了今天的导演所承担的全部职责，他调度演员，指导布景、服装、摄影和音乐的设计，规定影片的蒙太奇，甚至还编写了作为影片内容的剧作提纲等。总之，导演中心地位的确立与电影艺术的形成密不可分。值得提出的是，在法国新浪潮电影运动中，《电影手册》派的一些青年评论家和电影导演提出的"作者电影"论和"摄影机如自来水笔"的见解，进一步强调了电影创作中导演的个人风格，促进了"导演中心论"的确立和电影艺术的发展。

强调导演的中心地位和决定性作用，并不意味着导演在影视创作中包办一切或一味发号施令。导演的决策和指挥是建立在集思广益基础上的。他既要实现自己的创作意图，又

要充分调动各创作部门的艺术创造力;他既是艺术创造的统领者,又是各创作部门的合作者。在现代电影艺术中,只有在摄制组的每一个成员的积极参加与共同努力之下,才能够解决摄制工作中所产生的全部最复杂的问题。因此,"影片不是导演的独白,而是导演和其他合作者们的一系列对话。"①

二、导演的主要工作内容与程序

影视作品的创作过程一般分为三个阶段:前期准备、实拍和后期制作,导演的工作贯穿始终。

在前期准备阶段,导演的第一步工作是选定文学剧本。文学剧本是导演创作的基础,导演根据自己的需要选定剧本后,与编剧的合作就成为导演创作的重要环节。普多夫金指出:"编剧与导演在工作上的紧密配合,的确是具有非常重大的意义的。……只有导演彻底了解了主题以后,他才有可能把主题纳入他正在创造中的电影形式的完美轮廓之内。"②而在与编剧合作的过程中,导演从影视艺术特性出发,对剧本进行加工改造,从而展开导演构思。

导演构思一般包括对未来影片的主题立意、人物形象、叙事节奏、样式风格等内容与形式进行规划设计。在此基础上,导演根据设想中未来影片的需要开始组建主创人员班子,其中首要的合作者是摄影师、美工师和录音师等。导演挑选合作者,一定要熟悉对方的艺术创作个性和特长,最佳主创班子的组成将为未来影片的成功奠定良好的基础。

接下来,导演开始挑选演员,选外景,与主创人员商定内景方案,确定影片造型总谱,确定影片的音乐、音响构成等。然后,导演将与创作人员一道讨论并制订分镜头剧本(又称导演剧本),这是导演构思的具体落实。制订分镜头剧本是前期准备阶段导演工作中的重要内容,直接关系到未来影片的拍摄和成败。苏联著名导演吉甘指出,"深刻地,真正富于创造性地写出一个完整的导演剧本,这是导演创作影片的基础之基础。"③与此同时,导演将应该根据总体构思撰写《导演阐述》并向全组宣讲。《导演阐述》全面地概括导演的创作意图和艺术设想,它与分镜头剧本一起成为指导影片创作的基本文件。

前期准备工作结束后,整个摄制组就进入实际拍摄阶段。在实拍前,场景设置和演员排演是在导演指导下的两项重要工作。

实拍时,导演处于现场总指挥与总调度的中心地位,他全面把握影片拍摄质量和拍摄进度,在充分发挥全体创作人员艺术创造力的基础上逐一落实原先的构思设想,并根据现场情况对导演构思进行必要的补充与修订。场面调度是导演实现创作意图的根本手段,其中对演员表演质量的把握至关重要。正如普多夫金所言,"我要强调指出,在拍摄时,导演

① 〔苏〕梁赞诺夫:《喜剧导演的艰辛》,《世界电影》1986年第3期。
② 〔苏〕普夫多金:《论电影的编剧、导演和演员》,北京:中国电影出版社,1980年,第83页。
③ 〔苏〕吉甘:《论导演剧本》,北京:中国电影出版社,1980年,第190页。

对演员的处理工作具有决定性的重要意义。这是电影的特点。"①在实拍中，演员和导演的良好合作是保证影片质量的关键。

剪辑是后期制作的关键。很多导演不重视影片的剪辑，把它当作纯粹技术性工作交给剪辑师处理。实际上，剪辑既是一项技术性劳动，更是电影艺术创作的一道重要工序，也是完善导演构思的重要步骤。认真的导演总是亲自监督指导影片的剪辑过程，甚至亲自动手剪辑，以保证他的意图的实现。成功的剪辑需要重新研究已拍成的镜头素材，寻找各素材之间的内部联系，以创造最佳的银幕效果。此外，精通剪辑工作，导演将能尽量避免在摄制时可能造成的无法剪辑的错误，所以，优秀的导演在拍摄时往往就已为影片进行想象中的初步剪辑。

混合录音是影片后期制作的最后一道工序。由于声音已构成电影艺术的重要元素，声音的造型处理也就成为导演整体构思及其体现的重要组成部分，直接关系到影片的艺术质量。因此导演应重视混录阶段对声音效果的处理。著名导演希区柯克就擅长运用声音来表情达意，他经常在影片中运用音响转化的手法。如在《三十九级台阶》和《湖上艳尸》中，都有一个女人的尖叫声，当女人的脸化入出现的火车时，她的尖叫声也随即化入火车汽笛的尖鸣声。日本影片《生死恋》的结尾，网球场上空无一人，大宫站在球场的一角，此时出现了网球的击球声和网球落地的声音，并伴随主人公夏子爽朗的笑声。这里，声音的出现既表现了大宫情感世界中的悲伤与怀念，也引起了观众的深刻共鸣。

总之，导演的工作贯穿影片制作过程的始终，他必须掌握全局，通盘考虑，对创作中的每一个环节都要把好关，用全部的才智和心血去创造属于自己的艺术世界。

三、导演的基本素养

影视艺术创作是一项集体参与的系统工程，涉及方方面面的技术艺术问题，导演则是这个工程的设计者和指挥者，这就必然要求导演要具备相应的职业素养才能很好地胜任这项工作。从总体上看，导演的基本素养应包括以下几个方面。

首先，生活阅历和思想修养是大多数导演艺术创造的动力和基础。导演郑洞天曾说："艺术家生活中的每点经历，看一张照片，读一本书籍，一幕童年回忆，一段情感风波，只要你有心，都会在创作的时候衍化升华，成为灵感的源泉。经历就是文化，在所有有成就导演的创作生涯中，这道理颠扑不破。"②瑞典导演伯格曼更把艺术与信仰相联系，认为"一旦艺术和信仰分离，它就失去了根本的创作动力。它切断了自己的命脉……"③他这里所谓的信仰，也就是艺术家对生活的不断思考和对真理的执著追求。《这里的黎明静悄悄》的编剧瓦西里耶夫谈及影片的导演罗斯托茨基时说："我和他是同一代人，我们俩都打过仗。我们的命运，对世界的看法以及对伟大的卫国战争中发生的有关事件的体验与感想都很相

① 〔苏〕普夫多金：《论电影的编剧、导演和演员》，北京：中国电影出版社，1980年，第190页。
② 郑洞天：《电影导演的艺术世界》，北京：中国电影出版社，1993年，第224页。
③ 《夏夜的微笑—英格玛.伯格曼电影剧本选集》，北京：中国电影出版社，1986，第33页。

似。……设想一下,一个不止一次创作过战争片的导演,一个非同寻常的专业工作者,平素很善于脱离影片的素材从旁审视自己影片的人,竟哭着剪辑《这里的黎明静悄悄》。他曾重复二十次拍摄一个场面,每一次都流泪……"①罗斯托茨基正是把自己深入骨髓的人生体验和思想情感投入到了艺术创造之中。被称为"深紫色的叙事思想家"的波兰导演基耶洛夫斯基一直致力于以电影艺术来诠释基于个人命运和社会变迁之上的人生思考,他的《红》、《白》、《蓝》三部曲和《十诫》、《薇娥丽卡的双重生命》等影片都闪耀着灼人的思想火花。综观世界上成功的导演和优秀的影片都能发现,艺术实践离不开创作者深厚的生活积累和深刻的思想体验。

第二,文化艺术积累和审美创造能力是导演获得成功的必要条件。熟悉并掌握影视艺术的基本特性和审美创造的一般规律,具有较强的银幕造型能力,能熟练运用电影语言表情达意,是对一名导演的基本专业要求。这其中,在熟谙影视艺术的特殊规律和导演专业技能基础上的审美创造能力的培养和提高,是每一个导演不断突破自我、走向成功的关键。此外,影视是综合艺术,是在其他文化艺术悠久传统的基础上发展起来的,离不开对其他文化艺术养料的吸收与借鉴。格拉西莫夫曾以金字塔的结构为例谈论电影与其他艺术种类的关系:"塔基是文学、戏剧、音乐、造型艺术,塔尖则是电影。"②因此,导演要想到达电影这座艺术的金字塔的顶端,就必须加强文化艺术的广泛积累,使自己成为一名文化艺术工作的多面手。文化艺术的积累越是深厚,导演的艺术创造的潜能就越大,他所创造的艺术世界也就越是缤纷绚丽。蒙太奇大师爱森斯坦既是杰出的导演,又是出色的舞台美术师;喜剧大师卓别林集导演、演员、编剧于一身,还精通音乐;我国导演张艺谋则同时还是优秀的摄影师和出色的演员,等等。总之,导演的文化艺术修养与他的艺术创造力息息相关。

第三,熟悉影视摄制过程中的基本技术要求是导演从事艺术创造的必要保证。电影被称为"机械文艺女神",是现代科技特别是照相技术发展的产物。影视艺术的发生、发展与物理、化学、光学、声学等科学原理的发现、演进及其运用密不可分。科学技术的发展不断推动影视艺术的发展,如声音、色彩等技术手段的应用就极大地推动了电影艺术手段的完善与成熟。一部影视史也是影视工艺技术的发展史,尤其是当代,影视艺术与现代高科技的关系异常密切,数字影像技术在影视领域的最新应用正在引发新的影视美学范式的革命。技术与艺术的紧密结合正是影视艺术与其他艺术形式的基本区别之一。作为影视艺术创造主体的导演,熟知并掌握影视摄制中的基本技术要求是其职业技能的必要组成部分。

自然,组织协调能力也是导演基本素养的重要组成部分。影视创作必须通过集体的分工合作才能完成,最终又要体现导演个人的总体意图,这就使导演面临如何处理与摄制组其他创作人员的关系问题。即使再高明的导演也无法一个人拍摄出成功的影片,这就表明,导演只有充分调动并发挥全体工作人员的聪明才智,运用集体的力量才能更好地开展工作。因此,如何处理好自己与各工作部门的关系,以及对各创作部门之间关系的组织协调就成

① 《世界电影》,1983 年第 3 期,第 50 页。
② 〔苏〕格拉西莫夫:《电影导演的培养》,北京:中国电影出版社,1987 年,第 19 页。

为导演职业素养的重要组成部分。选择合适的合作人员，进行合理的创作分工是导演组成有效工作班子的重要步骤。在拍摄制作过程中，导演要善于听取各方面的意见和建议，充分信任他人的工作，为摄制组营造一个良好的工作环境。当然，在集体协作中，导演拥有充分的自信心和建立起值得信赖的权威也十分必要。总之，导演在工作中不仅仅是领导者与指挥者，更需要在全体工作人员中建立起以共同目标为基础的、充满真诚与信任的工作关系。

影视艺术是导演的艺术，影视艺术的基本特性决定了导演在影视创作中的中心地位，也规定了导演的工作职责，而一些基本的专业素养又是导演胜任其工作所必须具备的。美国导演理查德·L·巴尔曾以这样一番话概括了导演的职业含义："导演在影片摄制工作中所起的作用是无与伦比并且是无所不包的。他必须预先设想好一部影片的全貌，并且干劲十足地参加影片准备和摄制阶段各方面的工作。既然他得指挥其他人，他就必须对他们各人的职责有所了解。他必须懂得表演、编剧和摄制的基本原理。他应该能够亲自剪辑自己拍摄的影片。他应该具有建筑、服装设计、化装和音乐等方面的实际知识，也应该懂得怎样和从事这些工作的人员打交道。尤其重要的是，他必须在他创作的影片中留下他的个性、风格和艺术手法方面不可磨灭的印记。"[①]

第二节 导演的构思艺术

一、在影视文学剧本的基础上构思

影视作品创作是从影视文学剧本的创作或改编开始的，但影视文学剧本对于导演的艺术创造来说还只是半成品，它是导演工作的起点，为导演构思提供基础。导演构思实际上是运用视听结合的银幕造型手段和蒙太奇结构方式，把影视文学作品中的主题意念、人物形象和整体情境在再加工创造的基础上予以银幕化。这决非意味着导演只是用影视艺术形式去表现文学剧本的内容，相反，导演构思完全是遵循影视艺术规律的全新创造，只不过这一艺术创作过程必须以影视文学剧本为基础。离开影视文学剧本，导演的构思也就无从谈起。实际上，导演对未来影片的主题思想、人物形象、风格样式、叙事节奏等全方位的总体构思都必须以影视文学剧本为依托，予以再创造。

首先是对未来影片的主题思想的构思。文学剧本传达了作者所要表现的思想意念。导演在构思时必须对文学剧本进行再体验，从剧作中寻找到与剧作者的情感共鸣点，从而对剧本的主题思想产生更具体深刻的感受。在这个活生生的情感体验过程中，导演发现属于自己的内心世界的东西。这样，导演对剧作思想内容的把握就会更切实深入，对未来影片主题的构思就会更鲜活生动并富有创意，这样提炼出来的主题思想也就融入了导演自身的

① 〔美〕理查德.L.巴尔：《影视导演艺术》，上海：上海文艺出版社，1989年，第14页。

情感生命。导演孙羽在创作影片《人到中年》时，从自身的实际生活体验出发，从陆文婷这一同龄的文学形象所引起的强烈情感共鸣出发，创作愿望十分强烈。在此基础上，导演确定未来影片的主题是：一曲对新一代中年知识分子奉献精神的含泪的赞歌。

对主题思想的构思应达到怎样的目标？导演郑洞天曾总结道："归结起来，主题意念的把握应追求这样三个目标：总体感、独特性、深刻性。"[①]

所谓总体感，是要求影片的主题必须统一，如《城南旧事》。导演吴贻弓把这部非单一情节、看似散漫的散文式影片的主题意念归纳为："淡淡的哀愁、沉沉的相思"，这就很好地使这部影片在主题思想上获得了整体感。再如《白毛女》的主题思想就十分集中明确，即通过刻画喜儿在新旧社会截然相反的两种命运，表达了"旧社会使人变成鬼，新社会使鬼变成人"的基本主题。

所谓主题的独特性，就是要求导演构思主题应力求创新，避免人云亦云，特别是对于题材相同或相似的影片。如果在主题立意的开拓上因袭雷同，势必会使影片流于平庸。建国后三十年间，由于受"左"的思潮干扰，很多影片往往"不求艺术上有功，但求政治上无过"，结果造成了影片图解主题，百人一腔，千人一面的不正常状况。相反，如果导演处理剧本主题时能从新的认识角度和审美体验出发重新加以开掘，即使是一部主题立意一般化的文学剧本也能在影片中获得新生。陈凯歌在《我怎样拍<黄土地>》中谈到，编剧在剧本中主要描写了一个命运类似兰花的陕北姑娘与八路军文艺工作者的爱情故事，由于父母包办的封建婚姻最终酿成了悲剧。剧作的思想立意未脱前人窠臼，但导演在深入生活的过程中却突破剧本限制，找到了再创作的新天地。导演从古老的黄土地和黄河沉重凝滞的身影中，仿佛看到古老民族的复杂形象。于是"一个人的命运的悲剧故事已经不能容纳我们看到和感受到的一切。我们必须寻找新的途径来表达它们了"。[②]这样，透过黄土地和世世代代生息其中的农民的命运，表达对古老民族的历史文化和性格命运的深沉反思。影片的立意就在同类题材中获得了新意，具有独特性。

主题的深刻性，是要求导演构思时要从剧作出发不断开拓影片的思想深度，不仅要"发前人之所未发"，而且要"发常人之所难发"。影片《人到中年》思想上的深刻性，不在于它对以陆文婷为代表的中年知识分子"孺子牛"精神的讴歌上，而在于影片向全社会沉重地揭示了知识分子问题的严峻性以及关注知识分子问题的迫切性，引起知识分子整体对自身命运的深入思考。美国导演弗朗西斯•科波拉的战争题材影片《现代启示录》之所以能从众多越战题材的影片中脱颖而出，占据划时代地位，关键在于影片思想深刻性所带来的巨大震撼力。导演没有站在旁观者的立场对越战本身进行正义与非正义的是非判断，而是以一种亲历战争的方式使观众在精神上、情感上对越战环境感同身受，在此基础上对战争作出深刻的自我反省。影片把鲜明的反战倾向与深刻的反省精神结合起来，揭示了战争的疯狂与疯狂状态中人的精神危机，从而把对战争与人性的反思结合起来，它对每个观众的震撼力量也由此产生。

[①] 《电影艺术讲座》，北京：中国电影出版社，1986年，第137页。
[②] 《电影导演的探索》(5)，北京：中国电影出版社，1987年，第287页。

对人物塑造的构思是导演对文学剧本进行二度创作的重要内容。人物形象的刻画不仅关系到主题意念的提炼与表达，更直接影响到未来影片创作的成败。因此，如何使人物从纸上站立起来，从文学形象转变为活生生的银幕形象，便是导演构思的中心环节。

导演对人物塑造的构思一般要考虑到这样几个方面：其一是人物的设置。人物设置必须按照主题表达的需要来决定，导演可以根据自己的理解对剧作中的人物进行必要的增删。导演黄健中在《如意》里增设了一个剧本里没有的拄双拐的女学生，她不卷入戏剧矛盾，也不同主人公发生纠葛，从影片叙事的角度看，这个人物似乎没有存在的必要，但为了电影表现的需要，导演让她成为主人公视点中的一个人物，一个"人性的优美"的象征，并作为一个情绪元素与主人公的心理世界产生关联，这就使得这一人物设置对于表现主要人物起到了很好的作用。相反，有的影片为了突出主要人物思想境界的高尚而设置一些概念性的陪衬人物，就必然会从整体上影响影片人物的塑造。如《泉水叮咚》中为了表现退休幼教教师陶奶奶对党的教育事业的无比忠诚，设置了她的侄女雪莉这一人物，通过表现她对陶奶奶工作的不理解来反衬陶奶奶的形象。雪莉这一人物是多余的，去掉她丝毫无损对陶奶奶形象的刻画。

其二，对人物关系的精心安排是导演人物构思的重要内容。在现实生活中，人总是处在一定的人际关系之中，人际关系的网络往往能推动人物的性格命运的变化发展。影片《菊豆》以菊豆为中心人物设置了几组人物关系：菊豆与金山的买卖婚姻；菊豆与天青的乱伦性偷情；菊豆与儿子天白爱恨交织的尴尬关系等。正是在这几组关系中，菊豆痛苦艰辛的人生命运及其倔强的个性得以呈现，其内心世界的反抗与挣扎也得到成功刻画。再如影片《天云山传奇》，导演采用"从三个女性的眼光看罗群"的叙述视角，通过"右派分子"与三个女性的情感瓜葛来展现人物命运和形象特征。值得注意的是，导演对人物关系的安排应以塑造人物形象尤其是塑造主要人物形象为目标，那种单纯为了矛盾冲突的复杂与尖锐去编织人物关系，甚至以为"人物关系越复杂越好"的做法往往会适得其反，既影响影片的叙事与人物的塑造，也容易流露人工斧凿的痕迹。电视剧《渴望》的人物关系设置就因其过于复杂而存在这种不足。

其三，对人物性格基调的把握是导演人物构思的关键。所谓性格基调，就是性格中的主要特征和主导倾向。人物性格是丰富多样的，但基本东西抓住了，人物就能立起来。导演应通过反复阅读剧本，全面把握人物形象，突出其性格中的主要方面，在银幕上加以表现。谢晋在拍摄《高山下的花环》时就被剧本中的人物描写深深打动，在选择演员时，他确定了这样一份"角色总谱"即人物的性格基调：

梁三喜是吃地瓜干长大的，"土"以外，他的眼睛十分重要，深沉、含情。

靳开来是矮墩子……

赵蒙生外表斯文，内心要有丑的东西。

段雨国要丑的，臭美。

金小柱奶气，圆脸。

"北京"一双智慧的眼睛，吸引了人。[1]

[1] 《电影导演的探索》(5)，中国电影出版社，1987年，第9页。

……

人物性格基调实际上是人物独特的内心世界的反映，只有深入挖掘人物的内心世界，进入其独特的精神天地，才能真正把握住人物。赵焕章在《咱们的牛百岁》中对寡妇菊花这一人物性格的把握，就深入到了人物独特的内心世界。菊花本性善良，敢爱敢恨，衣着打扮雅致脱俗，在观念陈旧落后的闭塞山村本来就容易招来非议。更由于"寡妇门前是非多"，她承受的不幸和打击就更多，慢慢地，她磨练得泼辣强悍，在艰难的生存逆境中性格受到扭曲，对人事十分敏感，处处戒备防范，稍不顺心，就会以攻为守地与人"拼杀"，但内心深处的善良也时时闪现。导演从人物复杂扭曲的内心世界出发，紧紧抓住其性格的基本方面即善良与泼辣来加以表现，使得人物塑造准确、深入。

对于影片的风格样式，导演在构思时必须有明确的追求，并力图有新的创造。导演应从文学剧本的主题、题材和人物塑造出发，为未来影片寻找合适的艺术表现形态。谢晋明确地将《天云山传奇》确定为"带悲剧色彩的抒情正剧"，或者说是"描写悲剧命运的抒情正剧"，这与他对影片主题与人物的理解密切相关。他说："我要着重通过几个人物的悲剧命运，体现出它的悲剧色彩；而通过对人物内心世界的细腻描绘，来抒发各种不同的情感。同时，我希望美好的情操鼓舞人心，使观众从中得到教益。基于这一点，影片既不能按一般的悲剧来处理，也不能作一般的正剧来对待，它要悲剧昂扬一些，而比正剧深沉一些。这正是影片的基调。"[①] 在最里，导演从影片的整体构思出发，根据文学剧本的内容与形式特点，找到了恰当的风格样式，既大胆突破了电影创作长期以来在悲剧问题上的禁忌，也打破了传统的悲剧、喜剧、正剧界线分明的表现模式，使得影片的风格样式确切而有新意。影片《黑炮事件》的风格样式也别具一格。导演从特定的时代环境与社会生活情势出发，刻画了主人赵书信一段莫名其妙的人生遭遇，表现了特定的时代状况下普通知识分子悲悲喜喜、悲喜难辨的真实生活。影片紧紧切合人物的形象特征，也呈现出且喜且悲、不喜不悲、令人"哭笑不得"的冷峻幽默的风格特色。

导演构思还必须对影片的叙事结构作出安排。导演应抓住影片时空处理上的高度灵活性，把剧本的文学结构转换为影片的蒙太奇结构。根据影片时间空间的总体安排，影片的叙事结构一般有顺叙式与时空交错式两种。所谓顺叙式，就是影片叙事按时间先后和空间顺序进行，即便中间穿插一些回忆性情节，但整体叙述仍保持时空的先后顺序。我国建国后"十七年"的一些优秀的现实主义影片大多采用这种结构方式。如石挥导演的《我这一辈子》，以老巡警一生中的几个重要阶段来结构影片，按时间和空间转换的顺序来展开叙事。郑君里、岑范导演的《林则徐》，以林则徐形象塑造为中心，以禁烟派与投降派的斗争为主线，按时空顺序展开情节，从宏观上勾勒了从1838年到1841年鸦片战争前后的历史。时空交错式，又称心理结构式，它指影片蒙太奇结构不按物理意义上的时空顺序安排，而是根据人物的心理变化和意识流动来展开，从而显现出心理时空与物理时空的交错复合。法国导演阿伦·雷乃在《广岛之恋》中以心理结构的方式，交替展示了在"二战"后的广岛与"二战"期间的法国小镇女主人公复杂的情感生活，将两个不同层面的时间与空间交错

① 《电影导演的探索》(2)，中国电影出版社，1983年，第25页。

复合于人物的意识流动之中，深刻揭示了"二战"的痛苦经历对主人公深层意识的强烈挤压。瑞典导演伯格曼享誉世界的影片《野草莓》也是一部"意识流"的经典作品。医学教授伊萨克一天的现实经历与对漫长人生的梦幻式的回忆相互交织，过去、现在与未来彼此重叠，展现了孤独老人内心世界的死亡恐瞑和人生烦恼。80年代以后，我国一些影片如《天云山传奇》、《人到中年》等也较为成功地运用了这种时空交错式的叙事结构。

二、导演构思要运用电影思维

导演对影片主题、人物、结构、风格样式等的构思最终都要以视听形象和蒙太奇结构方式展示在银幕上，这就决定了导演的构思不能停留于文学创作中的一般形象思维上，而要运用符合影视艺术特性的电影思维。所谓电影思维，是指导演按照蒙太奇的叙事逻辑和功能将自己的艺术构思，用声画结合的镜头造型形象体现在银幕上的思维活动。导演的艺术构思当然要遵循一般的形象思维规律，但电影思维又不是一般意义上的形象思维，它还要符合电影艺术的特殊规律。电影思维一般具有以下几个方面的特性。

首先，电影思维具有视听特性，而且这种视听形象可在银幕上直观还原。文学创作也要运用形象思维，但文学形象不是直观的视听形象，它只能以想象性的方式存在于作者和读者的头脑中。因此导演构思必须采用"过电影"的方式在头脑中反复进行"银幕预演"，使构思中的文学剧本形象能直观展示于银幕之上。如《天云山传奇》在表现历尽艰辛的冯晴岚之死时，就运用一组特写镜头分别切入桌边烛泪点点的最后一抹烛光、竹竿上挂着的她生前穿过的破毛线背心、案板上刚切了一半的咸菜、缀着补丁的颜色黯淡的旧窗帘等，这一系列视觉形象含蓄而富有感染力地表达了冯晴岚艰苦、坎坷的一生。张暖忻在《沙鸥》中成功地运用了一组由声画对位和声画分立构成的视听复合镜头，来表现沙鸥得知沈大威牺牲后的悲痛心情。首先，画面是沙鸥的脸部特写，她的耳畔出现雪崩的巨响，随后是幻觉中的雪崩场面。突然，雪崩的声音消失，出现了沙鸥与沈大威在雪地中嬉戏打闹的画面和沈大威矫健的滑冰身姿；雪崩声又突然响起，巨大的雪块崩塌下来……最后，一切归于寂静，沙鸥木然肃立在门前，只听到点点轻轻的雨滴声……这里，导演运用的就是视听结合的电影语言，将文学性的心理描述转化为银幕形象。

第二，电影思维是一种造型思维，导演的银幕造型能力直接关系到影片的艺术表现力。造型形象不同于一般的视听形象，它要求根据导演总体构思的需要，通过运用电影艺术表现手段对影片视听形象的总体特征进行强调和突出。造型思维便是专指那些意在强化银幕形象特征的思维活动。张暖忻是一个有着明确造型意识的导演，她认为导演在考虑电影造型时，"首先要考虑全片总的造型基调，全片的影调、色调处理、总基调以及节奏起伏，前后的影调色调变化的和谐与对比，构图的变化，以及人物的外形，服装的前后变化，都在完整的造型构思之列。"[①]《沙鸥》的总体造型就颇有特色：影片的总的色调为偏蓝调子，画面淡雅而沉稳、和谐而含蓄。

[①] 《电影导演的探索》(2)，中国电影出版社，1983年，第165页。

电影造型包括摄影造型、人物造型、美工造型、动作造型及由镜头组接而产生的蒙太奇造型效果等。而这些又必须通过画面构图、光影和色彩等造型元素的组合运用来达到。《黄土地》强烈的视听冲击力和艺术震撼力与它的造型形式密不可分。在色彩造型方面，沉稳的土黄色是本片的色彩总调，其中间杂有黑色的粗布棉袄、白色的羊肚毛巾和红色的嫁衣盖头等。光线的处理则以"柔和"为主调，以与黄土的沉稳本色和温暖感觉相协调。外景多采用早晨、傍晚的光效，内景多用散射光和柔光照明；构图上，简练、沉稳是宗旨，朴实完整和表面上的平淡无奇是大部分镜头画面的特色；为表现一种沉重感和压抑感，画面大都采用静态构图，镜头运用避免过多运动，镜头组接不追求流畅的动感等，这些都是就影片的总体造型特点而言。成功的影片，都会以它特有的造型形式给观众留下深刻印象，如《红高粱》中酒、太阳、鲜血、红高粱等暖红色的影像造型；《一个和八个》中的一大片灰蒙蒙光秃秃的旷野乱石；《城南旧事》中多次叠印的枫叶等等。探寻含蓄而富有表现力的银幕造型形式，是导演构思要着力解决的问题。

电影思维还具有蒙太奇特性。蒙太奇是电影叙事的基本手段，是电影艺术的基础。如果说导演进行电影叙事的语汇是画面和声音的话，那么蒙太奇便是导演叙事的语法。电影思维的基本形式便是蒙太奇思维，它是关于怎样选取单个镜头并对不同镜头进行组接的思维活动。美国影片《巴顿将军》是以这样一组连续镜头来展开叙事的：

　　远景　美国国旗。在"立正"的画外声中，巴顿出现在画面正下方并走上前来。巨幅的国旗之下他显得很渺小。
　　全景　军号声响起。巴顿举手行军礼。
　　大特写　行礼的手。
　　大特写　握剑的手。
　　大特写　胸前悬挂的勋章。
　　大特写　缀勋章的绶带。
　　大特写　军帽下巴顿的眼睛。
　　特写　巴顿的脸。
　　远景　同第一个镜头。巴顿开始训话。

这样一个蒙太奇段落，选择了不同景别的镜头展开叙述。先是表现军人与国家的关系（远景），然后镜头转换过渡到重点表现巴顿将军（全景），接下来，通过一组造型细节刻画了巴顿将军显赫的统帅风采和威严的军人形象（大特写与特写），最后，又以远景画面回到开头。镜头组接上，首尾呼应，气势非凡，富有节奏感。

张暖忻在《沙鸥》的导演构思中，也自觉地按照电影的蒙太奇特性进行思考。影片的开头是这样的：首先是一个长镜头，一群朝气蓬勃的运动员迈着矫健轻松的步伐在草地上走过来；然后镜头从草坪切换到体育馆前厅；接着是快速地交替切入运动员准备训练的短镜头，如贴胶布、扎小辫、戴护膝等。这一组长短镜头的组接，把观众带入到排球运动员的生活中，叙事清楚，节奏流畅。接下来，韩医生出现，镜头连续跟拍，原来是沙鸥的身体发生了问题，运动员停止训练，镜头俯视整个训练厅。至此，影片的叙事节奏和气氛陡

变,主人公的命运成为关注的中心。在这里,导演的镜头很好地遵循了电影思维的蒙太奇特性。

三、导演构思的文字结晶——导演阐述与分镜头本

导演阐述是导演的创作宣言,是影片创作的纲领性文件,它作出整体上的文字说明,帮助摄制组理解导演的创作图,并启发创作人员的工作思路。导演阐述并没有固定的表达方式,导演可根据需要,对影片创作的任何方面提出要求和设想。以下是张艺谋《红高粱》导演阐述中的若干片段:

对美工的关照——说的是五十多年前的事,服装、化装、道具都得让人觉着像。有些东西却又可以改变一下,比如喝烧酒的海碗,要比一般的碗大了许多,厚了许多,又极有分量。举在手里,人家又认它还是个碗。这一层就是走了传说的意思。

对作曲的关照——片子中有好几大段戏文,都得演员自个唱,又是在高粱地里唱,旷旷大大的没有什么旁的东西,这戏怎么个韵调、怎么个唱法,就比较明白了。

对演员的关照——要大家晒黑,要瘦一些,要打掉城市里带来的肥肥硕硕,要增添风霜感。农民很直率,自自在在地活,不像知识分子一脑门子心思,农民最难演。①

这篇导演阐述点明了影片的基本风格和大体结构,分析了影片要表现的主题思想,然后分别对美工、作曲、演员等创作人员提出了指导性意见。它既明确了导演的意图,又为各创作人员发挥创造能动性提供了充分的空间。

分镜头本(又称导演剧本)是指导影片实际拍摄的具体依据,是影片摄制的行动指南。导演从文学剧本出发,运用电影思维进行构思的全部内容,最终都要以音画结合的分镜头本形式被固定下来,分镜头本的编写是导演在构思阶段的最重要工作之一。苏联导演吉甘指出:"深刻地、真正富于创造性地写出一个完整的导演剧本,这是导演创作影片的基础之基础。"②以下是陈凯歌导演的《黄土地》的分镜头本中的片段,表现的是文学剧本中"翠巧送顾青"的部分内容。③

镜号	景别	内容	效果	长度
359	中	顾青走了两步,站住了,略朝画左看,他显得有点惊讶,又似乎一切都在意料之中。	脚步声 风声	8.3
360	全	土崖畔,坐着穿红袄的翠巧。		5
361	中近	顾青的脸。		2
362	在全	土崖畔,坐着穿红袄的翠巧。		3
363	中近	顾青的脸。		2.7

① 张艺谋:《〈红高粱〉导演阐述》,《文汇报》1988年1月29日。
② 〔苏〕吉甘:《论导演剧本》,北京:中国电影出版社,1980年,第1页。
③ 《探索电影集》,上海:上海文艺出版社,1987年,第165页。

（续表）

镜号	景别	内　　容	效果	长度
364	大全一中	土崖畔，坐着的翠巧抬起头，望了顾青一眼，又低下头，坐着不动。片刻过后，她慢慢地站了起来，脚步沉沉地走过来。	脚步声	31.6
365	全	土崖远处，是隐隐的空谷风声。		8
366	中近	翠巧低着头……		2
367	中	（两人静止）翠巧画左，顾青画右。		4.5
368	中近	顾青的脸。		2
369	近	翠巧的脸。 顾青的脸。		
370	中近	翠巧慢慢抬起头，眼睛中像是把大火…… 翠巧："你……带上我走。"顾青沉默的脸。		2

这份分镜头本的格式完整规范，导演运用电影思维，用视听结合的画面形式把文学剧本的内容分成一个个连续的镜头，再加上对拍摄方法、景别、镜头长度及音乐音响效果的规定，分镜头本便能使包括摄影师、演员、录音师、剪辑师等在内的主要创作人员有章可循。

第三节　导演构思的体现

当导演以文学剧本为基础，广泛汲取摄制组创作人员意见，与摄制组共同努力之下完成艺术构思，并以分镜头剧本的形式将其确定下来后，导演在影片拍摄准备阶段的主要工作即告完成，接来的任务是，在影片的摄制过程中怎样才能将导演构思体现出来。认真的导演总会在创作过程中采用各种合适的方式贯彻自己的艺术构思，实现创作意图。当然，在这个过程中，也同时包含对前构思的进一步修改完善。

一、场面调度是实拍阶段体现导演构思的主要手段

"场面调度"来自法文词汇 Mise-cn—scene，意思是"摆在适当位置"或"放在场景中"，是从舞台剧那里借用到电影艺术中来的术语。指导演为拍摄出符合自己的艺术构思的电影画面，对演员表演和摄影机运动所作的调度和安排。它是导演拍摄影片过程中所使用的主要艺术手段，银幕上一幅幅连续运动的画面就是实行场面调度的结果。场面调度的运动性使得画面的空间结构处于流动之中，空间造型也不断发生变化，从而使场面调度成为电影造型语言的重要组成部分。成功的场面调度不仅能实现场面的叙事功能，还具有独立的表意作用。如影片《被爱情遗忘的角落》开始的第二场"角落里的一家"，导演对镜头动作和人物动作安排了以下的场面调度：一家之主菱花边点油灯边喊女儿起床上工，接着到

里屋舀了一瓢玉米面。三个女儿喊着"我要起床",她烦躁地训斥了两句又匆匆走到灶房去。从灶房出来后打开鸡窝门,一边放鸡一边催老大和老二起床,然后又赶回灶房拿篮子装鸡蛋,从腌菜缸里抓几把咸菜,在安排荒妹赶集的同时还胡乱梳几下头发……导演用一系列移摇镜头随着菱花在灶房、堂屋、里屋的三角形地带里不停走动,并描写一个又一个日常生活动作,既表现了"四人帮"猖獗时期,农村家庭生活的困苦和生活节奏的紧张急促,更传达了菱花内心情绪的烦躁不安。场面调度很好地完成了画面的叙事、表意功能。

场面调度的常见方式有三种:(1)摄影机不动,调度演员;(2)演员不动,调度摄影机;(3)演员和摄影机同时调度。

摄影机不动而调度演员,能使银幕造型的空间感得到强化,特别是运用纵深场面调度,能使演员的形体动作和表情成为画面注意的中心,有助于表现人物的内心情感,烘托环境气氛。如《乡音》中的一段场面:余木生买猪回来后,一家人高高兴兴进入堂屋。前景是余木生抱着儿子坐在小靠背椅上,抽着妻子给买的烟。后景处是陶春从厨房出来,走到桌边准备开饭,女儿试着妈妈刚买的笔。陶春卖了猪,而买来的猪娃还有待她去喂养。这是一个摄影机静止不动的镜头画面,利用景深形成多层空间关系,通过同时展现一家人各自的活动,烘托了一种平静和睦的生活氛围,也突出表现了陶春对家务的辛勤操劳。

演员不动而调度摄影机能带来观察视角的转化,加强画面的流动感,吸引观众的注意力。《人生》中表现"麦草垛月夜情话"一场戏,先是一个表现月光下的麦草垛的大全景空镜头,同时传来加林、巧珍的私语声和巧珍缠绵的歌声。这时切入一个中景,镜头循着声音沿麦草垛的缝隙缓缓推进……终于发现了依偎在一起的加林和巧珍。镜头继续缓缓推成两人的近景,静静欣赏这对情人爱情的甜蜜和幸福。在这里,镜头的运动和镜位的选择代表了一双好奇的眼睛,像在偷窥别人的秘密,整个环境静谧、温馨,观众的心也被紧紧抓住。

同时调度演员和摄影机,情况就很复杂。在一个镜头内部两种运动方式的组合会产生多样化的画面效果,也为导演实现自己的创作意图提供了多种可能性,这就要求导演要事先安排、协调好各方面的因素。苏联影片《雁南飞》中,女主人公薇洛尼卡心情急迫地奔向车站,想与即将开赴前线的情人鲍利斯见上最后一面。这场戏,导演就运用了复杂的场面调度。摄影机开始从公共汽车上跟拍薇洛尼卡,她从车上跳下,穿过人群,挤到铁栅栏旁,又冲到马路边。摄影机和演员的持续运动,使背景空间不断变换,人物的感情和环境气氛都得到了渲染,影片的画面信息量十分丰富。我国影片《小兵张嘎》中,罗金保带嘎子去见游击队时,摄影机随着人物长时间穿墙过户,既表现了嘎子急于见到游击队的紧张急迫的心情,也描述了抗战时期华北农村敌后斗争的特殊生活和战斗环境。

二、演员表演是导演构思的主要形象载体

电影艺术的核心任务是表现人,人物形象的塑造是导演艺术创造的中心环节,也是导演构思的焦点,而银幕形象的创造又与演员的表演密不可分。因此,演员表演的成功与否,直接关系到导演的构思能否得到完满实现,最终将影响到影片创作的成败。从这个意义上

说，导演对演员现场表演的艺术处理也是体现导演构思的重要方式。

　　为了获得演员表演的理想效果，导演从挑选演员开始就要符合自己的创作意图。大多数有经验的导演都认为，演员挑对了，影片就成功了一半。电影表演的生活化原则要求导演挑选演员时尽可能注意演员在外形、性格、气质上与角色相一致，这样演员容易进入角色、成为角色而减少临场的"表演"痕迹。德·西卡为《偷自行车的人》挑选演员而反复犹豫，最后在一条大街的拐角发现了一闪而过的失业工人朗培尔托·马齐奥拉尼，演员与角色气质上的高度吻合让导演一瞬间便作出了决定。张暖忻为《沙鸥》物色主人公的扮演者时，起先用的是几位身材健美的专业女演员，终因演员不具备角色作为运动员所特有的气质，从而改用职业女排运动员常珊珊。这是对非职业演员的挑选，对职业演员的挑选也同样如此。谢晋在《高山下的花环》中选用盖克来演玉秀，是考虑到演员外表神态上特有的悲苦气质与角色的接近；凌子风请斯琴高娃扮演《骆驼祥子》中的虎妞，缘于演员所经历的坎坷忧患，以及由此形成的自强不息、敢闯天下的个性，有助于塑造一个既不偏离角色本质又富有独特光彩的虎妞。

　　帮助演员在规定情境中体验角色，寻找演员进入角色的内在通道，是导演处理演员表演的关键所在。要求演员写角色小传，带领演员深入生活，让演员生活于角色之中，或排练小品和剧情片段等是常见的演员训练方式。如《一个和八个》中，八位囚犯的扮演者被剃成一色的光头，并被带进一座劳改农场，从而对角色有着身临其境的强烈感受；日本导演今村昌平在《楢山节考》中为了再现原始的农耕生活，让演员在最偏僻的山沟里用最古老的工具和最落后的方式种地盖房；美国著名演员罗伯特·德·尼罗为拍《出租汽车司机》，在纽约开了15天出租车……导演的目的都是为了在表演中让演员与角色融为一体。

　　拍摄现场，导演是演员表演的启发者、鉴定者，同时还是交流对象和观众。他既要帮助演员投入角色，进入规定情境，又要根据总体构思，评定并校正演员的每一个表演细节。导演白沉在谈《大桥下面》的演员表演时说："我不强调排戏，只强调规定情境和感觉。在搭景的同时，我把演员找来，先把规定情境讲清楚，这场戏是怎么发生的，前面是什么，后面是什么，什么时间地点，人物关系怎样，人物的心情如何，让演员进入到规定情境中去。……演员的感觉是十分重要的。我们有时看到有些戏不舒服，主要是演员对人物和人物关系的感觉不对。而演员的感觉是否准确，决定于导演对规定情景揭示得是否准确，决定于导演能否及时纠正演员感觉上的问题。"[①]导演史蜀君谈到在拍《女大学生宿舍》时她对演员表演的启发："记得拍母女相见那场戏时，母亲请匡亚兰原谅自己，这里匡亚兰有一个缓缓回头的动作。开始试了几次一直不能令人满意，演员也有点着急。后来，我试着在她身边轻轻哼起了影片中的一段音乐，深沉而又带有一些凄婉、哀怨……演员仿佛一下子捕捉到了感情深处的某种很微妙的东西，眼睛湿润了，她慢慢回过头来，深深地看了一眼站在面前的这位显得遥远而陌生的生母……呵，复杂而细致，她终于找到了此时此刻最准确的感觉。"[②]

① 《电影导演的探索》（4），中国电影出版社，1986年，第162页。
② 《电影导演的探索》（4），中国电影出版社，1986年，第178页。

在拍摄现场尽可能为演员表演营造良好的环境氛围也是导演帮助演员表演所应注意的。拍摄《青春之歌》时，与导演合作的著名演员秦怡提出，在表现激情时，需要长时间的准备。崔嵬便严格要求现场人员保持安静，只用眼神和手势交流准备的进展，让演员按照自己的习惯方式进入角色。"为了引导演员的感情，有些导演甚至在穿戴上也要恰如其分地符合正在拍摄的那段戏的要求。这一段如果是轻松愉快的，他们就穿上色彩鲜明的衬衫，漂亮的大格运动服，戴上惹眼的围巾。如拍摄沉重的、戏剧性的段落时，他们就穿着做工精细的深色西装，外加适合全套衣饰的小配件。他们在情绪上也应反映正在拍摄的那段戏的情绪。在拍摄喜剧时，他们兴高采烈，玩笑戏闹；拍摄正剧时，他们披上一件朴素的外衣，一本正经和公事公办的样子，阻止演员和摄制组人员嬉笑打闹。"[①]

电影被称为是"遗憾的艺术"，这是因为拍摄时导演的构思总会难以实现。而后期制作则通过创造性的剪辑和声音的录制对导演构思进一步修整和完善，从而尽可能弥补拍摄时的遗憾。因此，导演应把后期制作当作体现导演构思的最后的重要环节。

剪辑并非简单地把拍成的毛片按导演分镜头本的镜头顺序加以连接，它应是一项复杂的艺术创造程序。导演写分镜头本时的构思毕竟属于头脑中的想象，当它们一落实到胶片上，连接起来后，其中的优劣利弊就都显露出来了。而剪辑可以利用蒙太奇手段的取舍灵活、组合自由的长处，从拍摄的实际情况出发对导演构思进行调整完善。所以，导演必须熟悉剪辑技巧的诀窍。如剪辑不当，演员的表演会显得难堪，导演煞费苦心所追求的风格会受到影响，影片原有的节奏感也会遭到破坏。

剪辑时，可以通过对单个镜头、镜头与镜头的连接，及影片的整体结构和叙述节奏的调整和处理来达到再创作的目的。如张暖忻在《沙鸥》中，为了表现沙鸥当教练后对新运动员的严格要求，并颂扬运动员的艰苦训练的精神，拍了一个运动员翻滚的高速镜头。经过初剪后，感到这个翻滚动作在其他影片中出现得比较多，而且这个镜头拍得也没有特色，就决定以另一个表现运动员跑台阶的镜头来代替它，这样的处理避免了雷同，在体现排球训练上也有一些新意。在镜头组接的处理上，《人到中年》里有这样一个调整的例子。一组表现陆文婷劳累的生活镜头，在编剧的剧本里是由陆文婷在病危中回忆出来，使人感到戏中断了；分镜头时又插在家宴一场刘学尧的台词中出现，却易造成对台词的图解。结果在剪辑时，导演把这组镜头接在陆文婷离开病房，匆匆走去的双脚这个镜头之后。这样，在陆文婷工作之余接着表现她劳累的家庭生活，既有助于人物的刻画，又不打断叙述节奏，而且这样把工作和家务劳动集中起来表现，也为陆文婷在手术后的发病作了铺垫。导演谢飞在《我们的田野》中则通过剪辑，对影片的整体结构和叙述节奏进行了重新优化。在初看毛片和对白双片时，导演感到内容叙述拖沓、节奏平缓，原因在于现实与回忆两条线索交替过于频繁，结构层次欠缺章法。因此导演与剪辑师反复试验，进行场次的颠倒、合并，尽可能按人物思想性格的发展逻辑，使场景减少转换，相对集中，把现实与回忆的交替从原来的 28 次压缩到 19 次，结果影片生动、流畅，内容表现效果也更好。

剪辑还可以通过对演员表演的再处理来更好地体现导演的创作意图。表演只是构成银

[①]〔美〕唐·利文斯顿：《电影和导演》，北京：中国电影出版社，1983 年，第 88 页。

幕总体形象体系的重要元素之一，它为导演完整的银幕形象创造提供素材。在实际创作中，通过剪辑，导演既可优化演员的表演创造，又可把表演纳入到影片总体造型处理之中。《我们的田野》中，有些演员的表演有过火的地方，如砍树一场戏中陈希南对吴凝玉爱慕之情的流露；华侨青年肖弟弟因无法同母亲通信而恸哭等，做戏较过；导演在剪辑时进行删节后，使表演更含蓄、内在，艺术分寸感更强。黄建新在《黑炮事件》中，则经常采用多方案拍摄，以便在后期制作时能更好地进行选择，从而把表演纳入到导演的整体意图中。如为了表现第77场教堂中赵书信冲小女孩的一笑和结尾赵书信冲小男孩的一笑，导演把每个笑都拍了好多条，以便在剪辑时运用"库里肖夫效应"，通过镜头的组合找到最合适的一条。

第八章 影视艺术的表演

演员是影视艺术创作的主要参与者，演员的表演是银幕形象创造的主要组成元素，是导演形象构思的主要体现者。"演员选对了，电影就成功了一半"，这个为人所熟知的说法充分说明了演员的表演在影视创作中所占有的举足轻重的地位。

第一节 表演艺术的基本原则

一、表演的"三位一体"性质

任何艺术都有属于自己的创作媒介和创作方式，并以此来形成与其他艺术的区别。如文学家使用语言文字，画家使用画笔、颜料和画布，摄影师运用摄影机和胶片等。而且，一般来说其创作的主体和创作成果都相互分离，唯有表演艺术，其创作主体、创作媒介和创作成果三者之间有着特殊的关系，一般称之为"三位一体"。所谓"三位一体"，即是说，表演艺术中，创作者、创作媒介和创作成果三者合一，都集于演员一身。具体说来，在表演过程中，演员必须通过自己的形体、思想和情感来扮演角色，最终使自己与角色融为一体而形成艺术形象。如银幕上的祥林嫂，其形象载体是演员白杨，但这又非现实生活中的白杨，作为艺术形象，她是白杨和祥林嫂的融合体，是以白杨的整个身心为媒介表现出来的，而这个形象的创作者还是白杨。

"三位一体"是表演艺术的基本特点。这一特点为表演艺术提出了一系列独特课题。首先，它要求演员必须像文学家掌握语言、音乐家掌握乐器那样去磨炼自身作为媒介的表现力，这包括外部形体表现技巧和内部心理技术。如形体、五官、声音、语言等方面的表现力，以及对内心世界的体验、感受能力等。这要求演员从内到外进行基本的表演技能训练，提高表现力，适应表演各种角色的需要。不少演员戏路很窄，表演潜力不大，艺术生命短暂，这与自身作为媒介的表现力不强有关。其次，演员作为创作主体，在进行表演艺术创造时必须遵循艺术创造的基本规律，特别是要处理好艺术与生活的关系。生活是艺术创作的源泉，只有坚持深入生活，并善于观察和模仿生活中各式各样的人物，体会他们的喜怒哀乐，熟悉他们的言行举止，才能为银幕表演进行扎实的生活积累。古今中外优秀的演员都重视向生活学习，把艺术之花植根于深厚的生活土壤之中。那种只重外形容貌，在表演中一味展览自己，不愿在生活中刻苦锤炼的演员，是难以取得艺术创造的佳绩的。第三，塑造成功的人物形象是表演艺术的根本追求。演员创造人物，要以剧本中的文学形象

为依据，并受到导演总体构思和具体要求的限制，但最关键的还是取决于演员的表演本身，而制约演员表演的根本因素是如何使演员与角色合二为一，从而呈现为完整、真实的艺术形象。表演的"三位一体"性质，使得能否处理好演员与角色的关系成为表演艺术成败的关键。在表演艺术的理论和实践中，长期以来，在怎样处理演员与角色的关系问题上存在两种不同万法，从而形成两种派别：表现派和体验派。

二、表现与体验

表现派与体验派是表演艺术史上两种不同的创作方法和表演学派：两派之间有着旷日持久的争论，而在艺术实践上各自都取得了突出的成就，拥有一批优秀的演员。表现派的著名演员如法国的哥格兰，我国的袁牧之、石挥等；体验派的著名演员如意大利的萨尔维尼，英国的亨利·欧文，我国北京人艺以于是之等为代表的一批演员等。表现派与体验派主要在以下几方面存在分歧。

首先，在演员与角色的关系上，表现派主张自我（演员）对角色的"表现"，提倡两个自我；体验派主张自我（演员）与角色的"合一"，或称之为"化身为角色"、"生活于角色"等。哥格兰将其"表现"论的表演观建立在他的两个"自我"的理论基础上，他说"演员就必须有一个双重的人格。他的第一自我是扮演者，他的第二自我就是工具。第一自我构思、或者不如说按照剧作者的勾画想象出将要扮演的人物（因为人物是剧作者的构思结果），不管他是哈姆雷特、阿诺尔弗或罗密欧，然后由他的第二自我来表现他想象中的人物。这种双重的人格是演员的特征。"[①]显然，这里的"第一自我"就是作为创作主体的演员，他的职责是根据剧作者的构思，想象出所要表现的角色形象；再由"第二自我"即作为创作媒介和工具的演员加以表现。可见，表现派表演的目标不是演员与角色二者合二为一，而是演员对角色的表现；体验派则相反，他们特别强调表演是演员与角色的"合一"。萨尔维尼在谈到自己的演剧经验时说："我只是尽量使自己变成我所表演的角色，用他的脑筋去思想，用他的感觉去感觉，和他一起哭，和他一起笑，让我的心胸为他的情感而感到痛苦，爱其所爱和恨其所恨。" 总之，体验派注重的不是如何对角色进行表现，而关键是要从内心深处体验角色的思想情感，并舍弃日常生活中的自我而化身为角色，这也是表演的目标所在。

第二，在表演过程中，表现派注重理智的控制作用，体验派则强调情感的深切体验。哥格兰提醒那些感情充沛、易于冲动的演员，应加强"第一自我"对"第二自我"的控制，在演出时要充分发挥理智的作用，使第二自我的一切情感表现都处在它的监督之下。他说："第一自我的支配力越强，艺术家就越伟大。理想的境界是：第二自我（肉体）像雕塑家手里的一堆柔软的粘土，可以随心所欲地把它捏成各种形状……" 正如狄德罗描述的，这样的演员"知道准确的时间取手绢、流眼泪；你等着看吧，不迟不早，说到这句话、这个字，眼泪正好流出来。声音这种颤索，字句这种停顿，声音这种噎室或者延长，四肢这种

[①]〔法〕B.c.哥格兰：《演员的双重人格》，上海：上海文艺出版社，1963年，第270页。

抖动,膝盖这种摇摆,以及晕倒与狂怒。完全是摹仿,是事前温习熟了的功课,是激动人心的愁眉苦脸,是绝妙的依样画葫芦。演员经过钻研,久已记牢了,实行的时候,也意识到了……尽管这样,还给他留下全部精神上的自由,如同别的操练一样,消耗的只是他的体力"。[①]在这里,表现派更看重的是表演时演员对角色的理性构思、形体表现能力以及演员对形体表现的控制能力。体验派则更强调表演时演员的情感投入。欧文认为,"能把自己的情感化成他的艺术的演员,比起一个自己永远无动于衷的、只是对别人的情感进行观察的演员来,不是要胜过一筹吗?……这种善于把强烈的个性的感染力和深湛的艺术修养结合起来的演员,都必然比那种缺乏热情的演员有更大的力量感动观众。因为后者是全凭技艺来摹仿他从来没有体验过的情感的。"[②]斯坦尼斯拉夫斯基指出:"对于观众的活生生的人的肌体说来,没有什么比演员活生生的人的情感更有感染力了。观众只要感觉到演员的敞开的心灵,窥视它,认识到他的情感的精神真实及其表露的形体真实,他们马上就会倾心于这种情感的真实,无法控制地相信在舞台上所看到的一切。"[③]可以看出,体验派同样看重演员真实的形体表现能力,但这一切必然奠基于演员对角色的深入体验和演出时强烈的情感投入,只有这样,表演才能真正创造出活生生的人的精神生活。这与表现派更注重对形体表现的理性设计和控制相比,区别是很明显的。

第三,重复"范本"与反复体验是表现派与体验派在表演观上的另一重要区别。表现派主张演员应根据作者刻画的角色形象,冷静周密地设计出表现角色的最佳方式,以后的每次演出都只要再现出这个最佳方式就能完成表演任务,这个最佳表演方式被称为"理想的范本"。狄德罗认为,好的表演应是"对某一典范的经常模仿",这样可以避免体验型的演员在重复演出时易造成的表演水平的时好时坏。体验派则主张演员的每一次演出都应该是对角色的一次新的体验,都应该投入情感以打动观众。萨尔维尼说:"我相信每一个伟大的演员应当是,而实际也是被他所表演的情绪所感动的;他不仅要一遍两遍地感受到这种情绪,或者在他背诵台词时感受到它,而且他必须在每次演这个角色时(不管是演一次或演一千次),都或多或少地感受到这种情绪。他能感动观众到什么程度,也正决定于他自己曾受感动到什么程度。"[④]总之,表现派注重演员运用理智对角色进行构思与设计,极力寻找角色的最佳外部表现方式,并将表演置于严格的理智控制之下,通过确定并重复表现角色的理想范本来完成表演任务;体验派则更强调演员对角色的情感体验,注重演员与角色在情感深处的融合与共鸣,把外在形体动作的表演建立在这种情感一体化的基础上,以情感的感染力打动观众。

尽管表现派与体验派在表演的理论主张上长期发生分歧,但在演出实践中,两派都出现过优秀的演员和成功的演出。表演艺术实践表明,尽管理论强调的侧重点不同,但表演作为一种艺术创造活动,毕竟有它共同的基本规律。实际上,表现派也必须要讲求体验,

① 余秋雨:《戏剧理论史稿》,上海:上海文艺出版社,1983年,第364页。
② 余秋雨:《戏剧理论史稿》,上海:上海文艺出版社,1983年,第601页。
③ 余秋雨:《戏剧理论史稿》,上海:上海文艺出版社,1983年,第622页。
④ 〔意大利〕萨尔维尼:《演员的冲动与抑制》,上海:上海文艺出版社,1963年,第295页。

没有对角色的体验，理想的范本从何而来?体验派也必须注意对外部表现的理性控制，否则演员任凭情感流泻，后果也不堪想象。实践总是能对理论论争做出最好的评判和裁定。实践证明，体验和表现是演员创造角色形象时相互交织、相互渗透，不可缺少的两个重要环节。表演就是一个建立在体验与表现基础上的完整的心理—形体过程。正如我国著名表演艺术家金山所言："没有体验，无从体现（在这里，体现即外部形体表现的意思）；没有体现，何必体验?体验要深，体现要精；体现在外，体验在内；内外结合，互相依存。"①

三、演员与角色

无论是表现派还是体验派，都把塑造成功的角色形象作为表演艺术的根本任务。由表演的"三位一体"性质所决定，演员既是艺术创造的主体，同时又是角色形象的载体，演员在现实生活中是活生生的、有个性的人，角色也是生活在作品规定情景中的有血有肉的鲜活人物，那么，如何处理好这两个不同生活环境中的不同"人格"的关系便成了表演艺术的核心课题。概括地说，遵循表演艺术的基本规律，逐步克服演员与角色之间的矛盾关系，努力寻找两者在心理、性格、气质上的内在的统一点，最终使两种"人格"，合二为一，呈现为完整统一的艺术形象，是解决演员与角色关系的基本原则。

演员与角色不管在外形、性格、气质上如何相近，他们总是一对矛盾体，表演的过程就是不断克服这种矛盾的过程。演员既不能完全抛弃自我去迁就角色，同时，又不能脱离角色完全流于自我展示。因此，对于演员来说，过一种"双重生活"，体验一种"双重人格"是在扮演角色时必然要经历的痛苦过程。在这个过程中，演员最主要的工作是从人物的规定情境出发，不断认识、体验角色，不断深入生活，同时也不断认识、发掘自我。演员要扮演角色，必须要认识角色，分析角色的规定情境，这是演员必须要做的案头工作。那种轻视演员对角色的理性分析，完全依靠直觉去表演的做法，必然不能对角色形象进行准确定位，表演的效果也会流于肤浅。另一方面，重视对角色的分析和认识，并不能代替演员深入生活，对角色进行切身的感受和体验。仅靠理性，演员难以把握活生生的角色形象。因此，在真实的日常生活中发现、捕捉角色的原型，赋予角色以鲜活的感性生命，对演员创作的成败具有决定性意义。

著名演员白杨在《我怎样演祥林嫂》中就谈到了这样一个从分析角色到深入生活，从而摸清角色"底细"的创作过程。她先是反复阅读《祝福》，抓住鲁迅笔下的祥林嫂的"善良、纯朴、一生勤劳、刻苦"的性格特征，深入分析了作为旧制度下千百万农村劳动妇女的典型代表的祥林嫂悲剧命运的根源所在。这里所做的正是必不可少的案头工作。但是，这时她对祥林嫂虽然有了理性认识，但还没有摸着角色的命脉。接下来，她来到鲁迅故乡绍兴，开始深入生活。在绍兴县山区的桃红乡，她接触了许多劳动妇女，学到了许多东西，特别是她们的勤劳、淳厚的品质。在生活感受中，她随时会想起祥林嫂，有时候会感觉到角色的一言一行、神情、姿态竟会或隐或现地体现在那里的一些劳动妇女身上……

①金山：《金山戏剧论文集》，北京：中国戏剧出版社，1986年，第54页。

有了对角色的理性认识和感性体验后，角色的生命开始逐渐明晰起来。但对于演员来说，如何使自己的生命与角色的生命靠拢，使自己"过渡"到角色，这就必然要有一个自我认识、自我发掘的过程。优秀的演员所以能够成功地扮演多种不同类型的角色，这与他们不断挖掘自我丰富的内心世界，不断开拓自身广阔的表演潜能有密切关系。因此，表演角色的过程，也同时是自我发现与自我检验的过程。普多夫金说："演员在开始创造形象的工作之前，必须能够对将来的全部工作做出总的估计，否则他就不成其为艺术家。他不但需要注意自己对角色总的思想内容是否感兴趣，而且要对自己的能力和可能性、自己的表演才能、自己所掌握的技术方法、自己的性格、气质和修养等等，进行迅速而全面的检查和估计，说得简单些，那就是必须检查和估计自己全部的心理和生理特征。"[①]这就要求，演员要敞开自己的情感心理的大门，调动生活的积累，与角色展开生命与生命的对话交流，用白杨的话说，就是"设身处地，将心比心"。在认识角色，体验生活的过程中，白杨被一种新的生活所感染，内心世界烙上了来自底层劳动妇女的情感烙印，同时她自己幼小时被当作人质似的寄养在乡下奶娘家的经历也被重新唤起，这样，角色与自我的关系也逐渐明晰起来。

在"双重生活"和"双重人格"体验的过程中，角色的形象与生命，演员自我的内心情感世界以及两者之间的对话与交流都变得具体、清晰起来，这为克服演员与角色之间的矛盾，拉近两者的距离做好了充足的准备，接下来演员与角色的相互靠拢也就水到渠成了。演员与角色能否相互靠拢，是演员能否成功扮演角色的关键。这其中，"角色中的自我"与"自我中的角色"相互间的强烈的吸引力，推动着演员与角色相互靠拢。这不是一个理性的、外在的推动力，而是艺术创造过程中来自演员与角色生命深处的内在动力。成功的演员都能找到自我与角色之间的这种"桥梁"。共同的忧郁感拉近了潘虹与《人到中年》中的陆文婷的距离；《乡情》中扮演农村姑娘翠翠的演员任冶湘是个时髦的城市少女，但导演发现她性格开朗、纯洁、机灵，反应敏锐，恰恰是扮演翠翠所需要的；《城南旧事》中的宋妈是个土老妈子，演员郑振瑶在几十年的创作生涯中塑造的形象多是知识阶层和大家闺秀，但朴实、仁厚、善良的璞玉般的品格，却是宋妈和演员所共同具有的。演员与角色的贴近与相互靠拢，成功地塑造了与影片总体格调相一致的"郑记宋妈"：既仁厚质朴又不流于粗俗。

演员与角色关系经过这样不断的摸索和调整之后，演员化身为角色，与角色的生命融为一体，进入"我就是"的艺术境界，便成为表演创作追求的目标。白杨曾谈到自己扮演祥林嫂时所经历的与角色融为一体时的那种"虚""实"难分的境界：

当你把全副心思放在角色身上时，有许多感觉是不容易说得清、道得明的。比如说，你往往竟会从"实生活"中"虚"出来，好像自己身入另一"虚"境，而这一"虚"境又像"实"境，因为并不像什么"客里空"的"虚"境。在这想象的境界中，人和事都像自己经历过，但开始像是有点陌生又有点熟悉，逐渐竟会把创作想象中的"虚"境信以为真，自己在"虚"境中活动起来，你会同《祝福》戏里的某一个人一同走路，你会同另一个人

[①]〔苏〕普多夫金：《论电影的编剧、导演和演员》，北京：中国电影出版社，1980年，第229页。

交谈起来,你还听得到她的声音,看得见她的神情……逐渐你靠拢她,她逐渐逐渐也靠拢了你,你、她,她、你逐渐不可分地在"虚"境中合体了,伴随着许多其他形象,活动着,活动着……①

赵丹在塑造林则徐的形象时,也经历过这种与角色融为一体的艺术化境界。他说:"为什么角色的某些东西那样吸引着我呢?甚至在某几场戏里,我确实分不清是角色的感情,还是我自己的感情。接见义律一场,我勃然离座而起,声调高亢,动作疾速,是从角色的具体性格出发,同时也是从我自己的具体感情出发的,二者浑然一体,难辨彼此……"②当然,强调演员化身为角色,与角色相融合,并非抛弃演员自身。实际上成功的角色形象中既有角色,又有演员,是两者生命的结晶体。也只有进入了这种"我就是"的表演境界,表演中体验与表现的关系、理性控制与情感投入的关系、演员与角色的矛盾对立的关系才能真正得以解决。因为,在表演中追求"我就是"的创作过程,就是演员不断体验并准确表现角色的过程,也是表演时的理性控制与情感投入取得平衡的过程,演员与角色的关系也随之由对立走向统一。

第二节 影视表演的基本特征

一、影视表演的生活化原则

影视表演的生活化原则要求演员的表演要像日常生活一样真实、自然,来不得半点矫揉造作,这是由影视艺术的高度纪实性特点所决定的。众所周知,影视艺术是在近代照相技术的基础上发展起来的,因此,银幕画面对于物质现实世界具有强烈的纪实性和逼真的还原能力。声音和色彩技术的出现,大大增强了影视艺术对现实生活的再现能力。随着现代科技的高速发展,特别是当代数字光影技术在影视领域中的应用,银幕上的影像世界已获得了如同生活本身一样的高度逼真性。以生活的自然形态反映生活是影视艺术独特的表现形式,这就要求作为影视艺术重要组成部分的影视表演也必须遵循生活化的美学原则,使之和谐地融入整个银幕真实的造型世界中。事实上,演员表演上的任何虚假与过火,都会因与整个银幕的真实环境不相协调而显得格外刺眼。影视表演的这种高度生活化的美学原则,使得它与即使是最追求现实主义表现形态的舞台表演也明显地区别开来。普多夫金曾记载了在斯坦尼斯拉夫斯基和他的演员身上发生的一件趣事:斯坦尼斯拉夫斯基在一次外省的旅行演出中,和一群演员在公园里散步,偶然看到一个地方,使他们想起屠格涅夫的剧本《村居一月》里第二幕的舞台布景。于是,演员们决定在这样的自然背景中尝试作一次即兴表演。斯坦尼斯拉夫斯基在叙述这次尝试时这样写道:"轮到我上场了;O.克妮碧尔和我按照剧本的要求,沿着长长的林荫道走着,并说着台词。然后,正如我们在舞台

① 白杨:《电影表演探索》,北京:中国电影出版社,1979年,第61-62页。
② 赵丹:《银幕形象创造》,北京:中国电影出版社,1980年,第92页。

上所做的那样,我们坐在一个凳子上,开始谈话。但是突然又停下来,因为我们不能继续演下去了。在这样真正的自然背景中,我的表演看起来是很矫揉造作的。而人们却说我们的剧院已经质朴到可以说是绝对符合自然的地步!我们在舞台上所习惯做的一切,看起来是多么的矫揉造作和形式化。"①实际上,斯坦尼斯拉夫斯基的这个经历生动地揭示了影视表演和戏剧表演的区别所在。

戏剧表演所处的舞台空间具有很大的假定性,它从根本上决定了戏剧表演的形式特点;而影视表演的空间则是真实的自然空间或者是接近自然形态的逼真的造型空间。很显然,无论舞台背景如何追求最大限度的生活真实,都会因受到舞台物理时空的客观限制而成为一种假定性真实。舞台上的水光山色、四季变迁都不可能是真正的自然形态。在这种环境下的舞台表演势必要受舞台艺术整体效应的约束,相应地也成为一种假定时空下的假定性表演。因此,假定性与程式化往往成为戏剧表演的突出特征。不管演员在舞台表演中怎样追求生活化形态,他都要受到这种特征的制约。斯坦尼斯拉夫斯基的现实主义演剧体系极端重视舞台表演的真实性。"为了想在舞台上重现真实生活,斯坦尼斯拉夫斯基想尽了种种办法。例如,他把自然生活搬到舞台上来,他把自己锻炼成为一个完全不受观众影响的演员,使自己和他的对手演员在舞台上共同生活于角色,他竭力不去考虑怎样来对自己的舞台行为加以特别的'刻画'等等。"②但实际上,斯坦尼斯拉夫斯基的这种关于表演的真实性的思想在剧院里是难以真正实现的。可以肯定的是,在假定性的舞台时空下追求生活化的表演,必然会像斯坦尼斯拉夫斯基和他的演员试图在真正自然的环境下进行舞台表演一样不伦不类。与戏剧表演的舞台假定性相反,影视表演则极力追求与真实的空间环境相和谐的生活化形态,因而任何假定性与程式化的演出必然显得虚伪与做作。斯坦尼斯拉夫斯基之所以感到他的表演是矫揉造作的,是因为真实的自然环境要求他抛弃他的舞台式演出,完全按照生活的真实状态进行表演,这也正是真实的演出空间为影视表演提出的美学要求,它甚至要求演员的表演不能流露出任何技巧痕迹。

此外,戏剧演出受剧场条件的限制,也规定了演员的表演必须尽可能"舞台化"。在剧场里,观众和舞台的距离是固定的,观众的视点也是不变的。演员为了使自己的声音动作甚至表情能让后排观众真切地感受到,或使自己的表演引起观众的集中注意,就必须在音调变化、化装、动作手势等方面进行适当的夸张。因此,舞台上往往会出现高声耳语,朗声嬉笑和朗诵式、装饰性的"舞台腔"等等,这些并非出于角色形象的要求,而是受到剧场条件的限制而作的"舞台化",不这样,舞台演出的剧场效果便难以保证。影视表演则必须避免出现这种舞台现象,因为摄影机的灵活运动和录音技术的高保真效果,使演员的一切细微表演都能原汁原味地呈现在观众眼前,任何程式化的夸张都会显得过火和做作,它要求演员必须"生活"在镜头前。影视表演和戏剧表演这种美学形态上的差别,在一些戏剧、影视"两栖"演员身上表现得十分明显。在《南昌起义》中扮演周恩来的演员孔祥玉曾多次在舞台上成功扮演过周恩来,那种右手负伤,左手叉腰,说话时身体前后摇晃的周

① 〔苏〕普多夫金:《论电影的编剧、导演和演员》,北京:中国电影出版社,1980年,第210页。
② 〔苏〕普多夫金:《论电影的编剧、导演和演员》,北京:中国电影出版社,1980年,第211页。

总理的外形特征在他身上都顽强地保留住了。导演要求他放弃这些造型动作,反复帮他"拆架子",恢复生活常态。开始时他手足无措,不知该如何去演。在同一片中扮演贺龙的高长利长期在部队文工团工作,演首长、演京剧里的李勇奇,养成了端着肩膀、压低嗓子的表演习惯。刚演贺龙时,架子越端越大,嗓子越喊越高。导演也是反复帮助他放下架子,正常说话。舞台演员出身的郑振瑶在《邻居》中表演所扮角色明大夫与刘力行的激情戏时,由于多年舞台生活习惯,形体动作被下意识地强调,导致表演过火。王铁成曾在《报童》的电影和话剧版中同时扮演周恩来形象,有趣的是,电影导演总对他说表演应该稍稍收敛些,而话剧导演却认为他的戏"温"了。这些情况都十分生动地说明戏剧,即使是最追求写实形态的话剧表演与影视表演在美学原则上的区别也十分明显。

我国电影由于长期深受戏剧的影响,在演员表演上也表现出很多舞台化的痕迹,显得做作和虚假。随着对影视艺术纪实性特点的进一步认识,影视工作者也越来越注重对表演艺术规律的探索,生活化的美学原则日益受到尊重。《邻居》的拍摄组把"缩短银幕和生活的距离"、下决心打破现实题材影片和观众的隔阂,作为共同遵守、互相要求的准则;在《牧马人》中,导演谢晋明确要求演员的表演向郭䋢子靠拢,因为真实自然,不露表演痕迹,符合电影表演艺术的要求。

值得注意的是指出影视表演与话剧表演的美学差别,并不意味对两种表演艺术作出孰高孰低的评判,抽象地评价两种表演在艺术价值上的高低不仅没有意义而且也是不可能的。事实上,在中外的银幕和戏剧舞台上,都出现过杰出的表演艺术家,成功的银幕表演和戏剧表演都能开出绚丽的艺术之花。而且,在中外表演艺术界,还出现了一大批戏剧影视"两栖"优秀的表演人才,这表明,两种表演艺术不仅不是水火难容,势不两立,而且完全能够彼此借鉴,取长补短。

总之,追求表演的生活化形态已成为当代影视表演美学的基本准则。但是,生活化的表演决不意味着不表演,或者让演员在镜头前松松垮垮,无所作为。真实自然的表演决不是对生活作自然主义的肤浅、平庸的展览,而是一种"不露痕迹的表演"。它要求演员能洞悉表演艺术的奥秘,深入体验并准确体现角色的内心世界和精神生活,并拥有丰富的表演经验和技巧。银幕上任何投机取巧和不学无术的表演都难以逃过观众的眼睛。

二、影视表演的独特形态

受到影视艺术特征和影视制作方式的制约,影视表演在整个创作方式和创作过程中都有着不同于舞台表演的独特形态。

众所周知,分镜头本是根据导演对全片的整体构思,按照镜头出现的先后顺序编写的。但是,在实际拍摄时,鉴于影片的拍摄周期和拍摄费用,往往要打乱镜头顺序,把同一场景和地点的戏放在一起拍摄。相应地,演员的表演顺序也要被打乱。因此,不按顺序表演便成为影视表演的特殊方式,这为演员的表演带来了很大困难。它要求演员对角色的整体形象要有清晰而完整的理解和把握,就正如音乐家要对整篇乐章了然于胸一样,以便指挥要演奏其中的哪一段,他都能立即表演,而且熟知与前后片段的联系。这与舞台表演的顺

序式不一样。普多夫金认为电影演员在准备表演的阶段，也应该尽可能按顺序来排演角色，以便对角色有一个完整的心理和形体把握，这对于那些要求表现人物性格微妙的发展变化的影片来说尤为重要。导演谢晋就特别重视通过排练小品的方式让演员从总体上把握角色。在拍摄《牧马人》时，演员到宁夏农场体验生活，他给演员出的小品总题是《十年中难忘的十天》，共十个小品："李秀芝到牧场的第一天"、"李秀芝与许灵均相见的第一夜"、"婚后的第一天"、"两个月之后"、"小家变样了"、"孩子出世了"、"不愉快的一天"、"许灵均改正归家"、"北京来通知"、"离家的前夜"这十个小品都能展示主要人物的各个方面，且能按顺序抓住这两个人物经历的变化，合起来就构成了人物的总体形象。这样排练能有效地促使演员对人物总体性格及其变化的把握，正式拍摄时，就能很好地适应"跳拍"的表演方式。

不按顺序表演，还要求演员对前后的连接镜头要有良好的保持内心视象的"情绪记忆"能力，即能从前后镜头场景和情绪特征出发，处理现场表演，这样才能保证剪辑时情绪、情感表现的连续性和分寸感。《红色娘子军》有一场高潮戏是"琼花目睹洪常青英勇就义"。这本来是个连续的场景，但拍摄时先拍"就义"，相隔几个月后才移地再拍"目睹"。演员祝希娟来到拍摄"就义"现场体验目睹时的情绪。几个月后，演员独自面对摄影机拍摄"目睹"，就全凭记忆中的视象和情感来完成表演。影视表演还是一种非连续性的"瞬时"表演。非连续性是指表演不像舞台演出那样一幕一幕连续进行，而是按影片的蒙太奇构成被分割成一个个小的表演单位。这使演员的表演经常处于被打断和等待的状态之中，而且受到影片总体长度的限制，经过蒙太奇分割后，每一个镜头的有效长度长则几分钟，短则几十秒甚至几秒。因此，影视表演便了"瞬时"表演，即在有限的时间内完成规定的表演内容。这种非连续性"瞬时"表演的特点，要求演员能迅速进入表演状态，尽可能保持情绪体验的新鲜感，并且要克服现场等待时容易引起的松懈、懒散、疲劳状态。

在导演蒙太奇构思的总体制约之下，演员的表演是一种未完成状态的表演，它提供给导演的只是形象的半成品，归根到底，是导演在控制着演员的表演，按自己的要求改造演员。一方面，这就要求演员的表演不能过头，要有艺术分寸感，要为其他艺术元素参与形象创造留有余地。但另一方面，这并不意味着演员的艺术创造处于依附地位；实际上，它要求演员在表演时应有更强的自主意识和控制能力，必须明确自己在全片中所处地位和所担负的职责。那种完全依赖导演的被动表演，必然难以在银幕上塑造出栩栩如生的人物形象。导演的创造毕竟不能代替演员的表演，没有演员现场的成功演出，导演剪辑时的艺术再创造也就缺乏更多的回旋余地。因此演员的表演创造在影片中具有举足轻重的地位，应成为众多艺术元素中相对重要的组成部分。

三、镜头前的表演

戏剧演员总是在一定范围的表演区间内，通过与台上演员和台下观众的交流而进行表演的；影视表演则不然，它是在无明显限制的广阔的现实空间内，在摄影机镜头前由演员完成。演员表演必须通过镜头拍摄才能在银幕上展现出来，而摄影机的镜头性能及其运动

方式又为影视演员提出了许多独特的表演规范。

首先，演员的表演要受到镜头构图限制。影视演员的表演空间似乎不像戏剧演员那样要受到舞台的限制，表演空间十分广阔，但影视演员的表演必须活动于银幕的画面之内，因此，他的表演就必然要受到镜头取景框的限制。摄影师根据导演的蒙太奇构思，可以通过对镜头景别的处理、焦距的变化，或者采用不同的运动方式、拍摄角度和视点来获取不同形态的画面，相应的演员就必须根据不同形态的画面，来调整好自己的表演。这就要求演员有良好的"镜头感"，应熟悉各种镜头性能及其丰富的表现力，使自己的表演始终能够处于镜头范围或者焦点之内，并于整个画面造型相协调，达到导演要求的表演效果。马龙·白兰度说："当你在表演一个心碎的镜头时，内心深处必须意识到，如果你的头动的太过，哪怕只有一寸，那你就会离开焦点，甚至出了画面。"[①]这正是摄影机镜头对表演者提出的要求。

特写镜头能对人脸的"微相学"的世界给予有力地刻画，从而使得微相表演成为影视表演的独特形态。微相学是匈牙利著名影视理论家贝拉·巴拉兹首先提出的术语，指"根据细微的面部表情变化来体验和了解人物内心活动的细微变化。"因此，人的脸就是一个"微相学"世界。巴拉兹认为："面部的无声独白，面部表情的无言的抒情诗篇能够表达出许多为其他艺术所无法表达出来的东西。不仅面部表情告诉我们某些非语言所能表达出来的东西，而且面部表情的变化节奏和速度也足以说明非语言所能传达的情绪上的波动。面部肌肉抽动一下也许可以表达出需要很长一句话才能表达出来的一种感情。"因此他十分重视特写镜头丰富、细微的表意功能。

特写镜头仿佛将人脸置于放大镜之下，能纤毫毕现地表现出脸部的细微变化，这就要求"微相表演"必须摒弃任何夸张和造作之态而成为一种格外朴素自然的表演。因为细致入微的特写在检查表情是否自然时是最为客观严格的，它可以一目了然地揭露出什么是自然的反应，什么是装腔作势的表演。因此"微相表演"最能体现演员的表演功力，而任何过火和矫情都会使形象失真并令人难以忍受。吴贻弓在《城南旧事》的导演总结中认为，对疯女人秀贞的表演就犯了这个方面的大忌，演员在很多近景甚至特写镜头里拼命去表现人物的"疯"，留下了直接表现角色情绪的痕迹，表演有些过火。因此，特写镜头应注意摆脱长期以来形成的运"用动作式表情来向别人表示自己的思想感情"的习惯做法，因为这不符合"微相表演"的特殊要求。当然这并不是说"微相表演"中演员应无所作为，一味强调不表演。相反，成功的"微相表演"最能显示演员的创造性才华。正如美国电影理论家李·R·波布克所说，"演员只有完全进入角色，他才能成为一位富于创造性的艺术家。只有这样，他的一切反应，思想和情绪的反应才将会完全从人物的内心生活出发，而不是作为演员的他的特殊才能出发。"[②]这正是"微相表演"对演员提出的要求。

镜头前的表演还会使演员处于无观众、无对手交流的表演状态。尽管现实主义的舞台演出要求演员假想着舞台口有"第四堵墙"将观众隔开，演员仿佛在四面是墙的房间里生

① 〔美〕鲍伯·托马斯：《马龙-白兰摩传》，北京：中国戏剧出版社，1989年，第78页。
② 〔匈牙利〕贝拉·巴拉兹：《电影美学》，北京：中国电影出版社，1986年，第50页。

活，表演应追求"当众孤独"的自然状态，但实际上台下观众和台上对手的反应都会直接影响到演员的表演，表演实际上也是在台上台下的交流之中完成的。影视表演则是一种真正的"当众孤独"的表演，不但没有对手和观众，而且现场一片嘈杂和忙乱。这向演员的表演提出了挑战，它一方面要求演员彻底摆脱那种与对手和观众的交流所带来的舞台假定性和"表演感"，完全专注于对角色的深切体验及其自然的形体表现，同时还要求演员要形成良好的内心视象，能在想象中完成与对手的交流。所谓"心里有了，眼里也就有了"。演员李志舆在《苦恼人的笑》中扮演傅彬，一开始面对摄影机表演不习惯，要求扮演妻子的潘虹在摄影机前与他搭戏。但结果发这根本行不通，现场被摄影机和其他工作人员所包围，对手不但戏不成，反而分散了他的注意力。因此他认识到："在拍自己一人的近景、特写时，演员只能跟自己想象中的对手交流。"赵丹指出："电影的表演没有真实的具体对象，只有靠演员自己的自交流。镜头的尺度又短，只在三四尺的容量中表现自己，这就要演员的高度集中，抓住内心实感的瞬间，这是最见演员表演的功与技巧之处。"这无疑是经验之谈。

第三节 影视演员

一、影视演员的基本素质

影视表演是人演人的艺术，最终目的是塑造角色形象。表演艺术的"三位一体"性质决定了演员既是创作主体，又是创作工具和创作成果，表演是演员在剧本和导演的总体要求下，遵循影视表演的基本规律，在镜头前"化身"为角色的过程。表演艺术的这些特点给影视演员提出了很高的要求，为了成功地体验并体现角色形象，演员必须在理解力、感受力、想象力、形体表现力以及综合文化艺术修养等方面加强训练，从而不断提高业务水平和职业修养，而这些也就构成了影视演员的基本素质。

表演是一项艺术创造工程，必须遵循艺术思维的基本规律。一般而言，艺术思维主要是一种形象思维，或者说要以形象思维为主导，但这不能排除理性的认识活动。就影视表演而言，情况同样如此。创造角色的过程，实际上是一个情理交融的过程。那种忽视甚至否认理性在创作中的作用的看法是不正确的，尤其是在创作前期准备、酝酿角色的过程中，演员对剧本和角色进行理性的分析是十分重要的。形象创造要建立在对角色的理性认识之上，不真正深刻理解自己要创造的对象，表演艺术是难以想象的。因此，理解能力对于演员来说十分重要。赵丹在扮演林则徐时，就是从理解角色入手去接近角色的。刚开始，他凭直觉并不十分喜欢林则徐这个人物，他深知这种状况是妨碍他的艺术创造的。于是，他从研读鸦片战争史料入手开始对角色的深入理解，由此他辨析了人物的思想基础、精神状态和性格特征。一次他读到关于人物形象的这样的描写："生警敏，长不满六尺、英光四射、声如洪钟⋯⋯"于是一个明朗、活跃、精力充沛、生气勃勃的封建开明官僚的形象开始显现出来。很显然，不经过这样一个理解认识的过程，仅凭直觉和想象，对于这样复杂的历

史人物是难以准确把握的。把对人物的理性认识和表演时的艺术直觉对立起来是错误的,艺术直觉不能凭空而来,对人物的理性认识活动对艺术直觉往往有着潜移默化的深刻影响。当然,对人物的理性认识不能代替演员的直观感受。理解是为了更好地感受。感受能力要求演员能把角色作为一个活生生的生命整体来感知。角色不能由一个个理性概念堆积而成,不能凭借逻辑力量去推动他作机械运动,而必须是一个鲜活可感的有机生命。演员仿佛能触摸其形体,感受其脉搏,捕捉其神情,人物的音容笑貌、举手投足历历如在眼前。感受能力的形成,要求演员把角色当作一个生活中的活人来展开对话和交流。如果说理解力主要由演员的理性和智慧驱动的话,那么感知力则要求演员投入生命和情感。白杨将对角色的理解比喻为从人物中"跳出来",而对角色的感知则要求"钻进去",要求对人物"设身处地,将心比心"。

 理解和感知在创造角色时是不可分割的过程,而想象则伴随表演活动的始终,想象力是影视演员必不可少的基本素质。艺术活动需要想象,影视表演的特殊规律更需要演员有丰富的想象力。影视表演的瞬时性、非连续性,不按顺序表演,无对手交流等特点都要求演员在表演时要展开想象,驱动内心视象,展开自我对话,在想象中的规定情境里化身为角色,达到"我就是"的想象性的艺术境界。想象不能流于不着边际的胡思乱想,它应来自对角色的深入体验。体验深刻准确,想象就会丰富合理。著名演员石挥在《我这一辈子》中扮演老巡警,人物的年龄跨度很大,从二十多岁一直到六七十岁。演员从时代特征和人物性格命运出发,展开真切合理的想象,表演挥洒自如。石挥曾说,"我接到一个剧本先读一遍……接着我可以丢下剧本几天不去动它,我走路,坐车,吃饭,找朋友,在这些事情与时间上去运用我对这个角色雕刻上的想象与观察。"[①]

 演员表演的艺术媒介和工具是演员自身的形体,这是表演艺术不同于其他艺术形式的一个重要特点。这要求演员的身体要具有丰富的表现力,它包括外在形象、形体动作、声音条件等方面与角色适合,并能准确传达出角色的性格特征。一般说来,演员的外在形象包括身材、相貌和整体的精神气质,为了更好地"化身"为角色,一般要求演员的外形、气质与角色尽可能地接近。如谢晋在《高山下的花环》中挑选演员时,就明确要求扮演靳开来的演员必须是矮墩子至少要是墩子;而一位扮演"北京"的候选人则因没有角色所要求的一双明亮聪慧的眼睛而被淘汰。对演员气质上的要求也是如此,如 30 年代在《马路天使》中扮演歌女小红的周璇,她单纯可爱的气质与角色十分契合。著名演员张瑞芳略显粗犷的朴实气质,使她成功地塑造了《李双双》中的李双双、《南征北战》中的女村长等。当然,有些演员也能扮演不同气质的角色,如著名演员于是之在《青春之歌》和《龙须沟》两部影片中就分别饰演了余永泽和程疯子两个角色,前者是北大学生、一个地主的儿子,后者则是一个民间曲艺艺人,角色的社会地位完全不同,气质反差较大。

 声音条件对于演员扮演角色也很重要。一般来说,戏剧舞台对于演员的声音条件要求更高,而影视在后期制作时可以进行配音。但在影视表演中具备一种独特的声音素质和讲话方式也是很有利的,有特色的声音和讲话方式有助于对角色形象的刻画。著名演员梅丽

① 《石挥谈艺录》,上海:上海文艺出版社,1982 年,第 49 页。

尔·斯特里普为扮演《法国中尉的女人》中维多利亚时代的神秘的女性莎拉，特地请了一位发声教练，每天长时间朗读那个时代的文学作品。她认为若无法发出角色的声音就不能扮演这个角色，以致最后连她的好友也辨不出她的声音。我国演员李保田的声音也颇具特色，他塑造的小学校长（《凤凰琴》）、父亲（《过年》）、刘罗锅（《宰相刘罗锅》）等形象会让人与他略显沙哑干涩的嗓音联系在一起。

形体动作对于塑造人物起着关键作用，它是人物形象的主要体现方式。某些特征突出的形体动作往往与人物的特定性格相联系，因此，加强形体动作的训练，提高形体表现力对于演员来说十分重要。美国演员罗伯特·德·尼罗为在《愤怒的公牛》中扮演拳击家的形象，接受拳击训练达一年之久，以至教练认为他的拳击技巧能够"名列前十名"。为了扮演拳击家隐退后的形象，他不惜长期暴饮暴食，使体重急剧上升，令人不忍卒睹。这样做的目的是为了更准确地表现角色的形体动作。在《高山下的花环》中扮演雷军长的演员童超，因刚在《茶馆》中扮演完庞太监，走路习惯用脚后跟，为了体现雷军长的军人本色，他首先从步履上改变自己，将鞋后跟垫高使重心前倾，形体表现力便明显加强。

最后，演员的一切基本素质都应建立在广泛深厚的文化艺术修养的基础上。表演是一种有难度的艺术创造活动，演员在银幕上扮演角色，最终还得依靠自身的文化艺术积累。必要的外在条件固然重要，但起根本性作用的还是演员自身的文化艺术品位。我国影视史上一大批有成就的演员，无不注重通过学习和实践来不断充实和提高自己。他们有的接受过正规教育，有的则在社会生活实践中经受磨炼，大都爱好广泛，多才多艺。著名演员赵丹在书画方面就有很高的造诣，为他的表演提供了丰富的资源；导表演艺术家谢添虽没有受过系统教育，但他从自己坎坷丰富的人生经历中学习、积累了广泛深厚的文艺才华。他博古通今，举凡文艺、书法、历史、哲学、宗教等方面的知识他都涉猎；戏曲、曲艺、话剧、影视等艺术形式他都熟悉；编、导、演才干集于一身，他所扮演的角色无不体现出他那深厚的文化艺术底蕴和个人魅力。我国当代影视界一批青年演员大多接受过良好的专业教育，这对培养他们的表演才华十分有利，也使得一些演员早早地就崭露头角。但是，艺术生命必须植根于深厚的文化艺术土壤之中才能得以成长并不断滋长发达，如果过早地忽略自身职业素养的提高而沉迷于暂时的名誉或商业上的成功，最终将会断送自己的艺术前途。

二、演员表演的类别

影视表演一般来说有两种类型：本色表演和性格表演，相应地也就产生了两种类型的演员：本色演员和性格演员，或称本色派和性格派（或称演技派）。

所谓本色表演，是指更多地运用演员自身的外形、气质和性格特点去体验和体现角色，表演时侧重让角色向演员自己靠拢，使"角色进入演员"。这类演员在银幕上表演痕迹小，显得亲切自然，更符合影视表演生活化的要求，所以有人推崇影视表演应"本色第一"。但是过于依赖自身固有的素质进行表演，容易限制演员的表演范围和表演潜力，使戏路变窄，其中等而下之者更会在银幕上造成"千人一面"的不良结果。我国20年代田汉领导的南国社的一批演员，如陈凝秋、唐叔槐等就是典型的本色派演员，他们表演时往往视角色为自己，

本色自然，不假雕饰。

性格表演则更重视演员"化身"为角色的能力，强调挖掘演员表演潜能，在银幕上扮演与本人性格气质差异较大的各种角色，它要求演员的表演有较大的可塑性和适应能力。玛丽·奥勃莱恩指出："性格演员是这样一种演员，他们努力创造一种人物的形象，那是他自己心理的混合体和书面形象的混合体。性格演员可以使他们自己装扮的人物纯化，并且把它们装扮为完美、自然、扎根于现实的新人物。观众虽然认识这个演员，但还是对这个新的人物形象做出反应，暂时忘记了演员本人。"[1] 舞台表演推崇性格演员，但是银幕上的性格表演往往难度更大，也更能磨炼那些杰出的演员。我国演员石挥、苏联演员尼古拉·契尔卡索夫、美国演员达斯廷·霍夫曼等就是这类优秀的演员，他们在银幕上成功地塑造了一批性格各异的人物形象，如达斯廷·霍夫曼就扮演过大学毕业生（《毕业生》）、同性恋者（《午夜牛郎》）、122岁的老人（《小巨人》）、数学家（《稻草狗》）、摇滚明星（《谁是哈·凯勒曼》）等年龄、性格、外形、气质迥异的角色。

值得注意的是，本色演员和性格演员的提法在我国曾引起误解和争议。有的观点认为，本色表演难以创造各种性格的人物，容易流于演员的自我展示，是表演的初级阶段；有的观点则认为性格表演容易造成银幕表演的戏剧化，为了追求性格创造，会流露表演痕迹。因此，有人主张干脆取消这种划分。客观地说，中外影视表演中，确实存在着大致两种类型的表演，即本色表演和性格表演，这是进行表演类别划分的现实依据。玛丽·奥勃莱恩把电影演员划分为四种类型，即性格演员、个性演员、形体演员和本色演员。但实际上，所谓个性演员和形体演员也都属于本色演员的范畴，只不过一种在表演中更依靠或突出演员自身的个性，一种更依赖演员独特的形体，两者都还是使角色向演员靠拢的表演方式。但这种划分也说明不同的表演类别是存在的，只不过在强调这种类别差异时，也应看到两者的密切联系。

首先，无论是本色表演还是性格表演，都要以塑造角色形象为根本任务。本色演员并非不塑造性格，正如邵牧君所言，"在电影表演中，是否有'不塑造性格'的'本色演员'呢？我认为也是不存在的。"[2]

第二，两类表演都要遵循影视表演的基本规律，性格演员的表演也必须保持本色自然。事实上，任何性格表演都不可能完全摆脱演员性格、气质对角色的影响。所谓演员化身为角色，创造出新的人物形象，实际上是演员与角色的融合，离开演员自身就无所谓角色形象。

第三，本色派与性格派都能产生优秀的演员。而且，有些演员既能进行本色表演，也能从事各种银幕性格创造，将两者完全对立起来是不正确的。

[1]〔美〕玛丽·奥勃莱恩：《电影表演》，北京：中国电影出版社，1993年，第36页。
[2] 邵牧君：《银海游》，北京：中国电影出版社，1989年，第104页。

第九章　影视艺术是集体艺术

　　影视作品的制作方式与其他文艺作品的制作方式有着很大的不同。其他文艺作品的制作可以是个体性的，所需要的工具和原材料也较为简单，画家、文学家、音乐家、哲学家等人通常仅仅依靠几支笔、几张纸就可以创作出作品来了。而影视作品的制作却必须是有组织的、集体性的。这种集体性的艺术主要表现在制作流程上面。从制作流程来看，可以分为编剧、导演、表演、音乐、美工、道具、服装、灯光、摄影或摄像、录音、特技和后期制作等环节。从大的方面来说，则可以分为筹备、拍摄和后期制作三个阶段。当然，在实际操作过程中，这三个阶段未必都是依次展开的，而有可能是同步或交叉进行的。没有各个部门、各个阶段的有机组合，影视作品是无法完成的。因此，影视艺术被称为集体艺术是非常贴切的。

第一节　影视作品筹备阶段的集体合作

　　影视作品也是一种商品，其制作过程与其他商品的生产过程有很多相似之处。其他商品在投入生产之前要经历一个筹备阶段，进行可行性论证，确定生产什么、为什么人而生产（市场定位）、何时生产、何时投放市场（销售），并对市场回报等问题进行预测。影视作品的制作同样要经历类似的筹备阶段，需要众多人员的参与。该阶段首要的工作是选题与立项。

一、影视作品的选题与立项需要多方面的密切配合

　　影视作品的选题也就是在可供选择的题材中确定究竟制作哪个或哪些题材。这个工作通常是由影视制作单位的最高决策层或其上级领导决定的。最常见的选题不外乎以下几类。

　　1. 重大题材与历史事件的创作。影视是大众艺术，这类事件能够吸引广泛的关注，从而赢得票房或收视率的成功，所以投资方非常青睐这类选题。例如，几年前，日本邪教组织在东京地铁施放沙林毒气，事件爆发后，以它为素材的影视作品屡屡问世。日本著名电影导演熊井启2001年拍摄的故事片《冤罪》就是以该事件为题材的。

　　2. 对畅销的文学作品进行改编。文学作品畅销，说明其内容是大家喜闻乐见的；倘若改编成影视作品，通常也会广受欢迎。例如，金庸的武侠小说畅销，几十年来，从电影《笑傲江湖》、《东方不败》，到电视连续剧《雪山飞狐》、《笑傲江湖》等，根据金庸小说改编的

影视作品如雨后春笋，层出不穷。2001年，我国中央电视台又投拍了电视连续剧《射雕英雄传》等。

3. 获奖剧本或名著（剧）改编以及成功作品的跟进之作。获奖剧本或名著（剧）是众多剧本中的佼佼者，以它为选题，成功率自然高一些。同样的道理，成功的电影或话剧会被改编为电视连续剧，成功的电视连续剧或话剧也会被改编为电影；甚至一些若干年前风靡一时的影视作品，若干年后也有可能被重新拍摄。此外，成功作品的跟进之作也是影视界一道常见的风景。例如，007影片受欢迎，制片方就一部一部地拍下去；《午夜凶铃》在票房上大获成功，日本一下子就掀起了拍摄恐怖片的热潮，跟风之作呼啦啦一拥而上。

4. 类型片。主要有爱情片、惊险片、喜剧片、歌舞片、伦理片、战争片等，它所表现的是人类比较普遍而永恒的情感和趣味，比如，对爱情、正义和财富的向往与追求，对邪恶的仇恨，对灾难的恐惧，等等。观众对类型片的需求较为稳定而持久，所以，在好莱坞的片库中，类型片所占的比例也最大。不过，在不同的历史时期内，由于经济、道德、文化等状况的差异，观众的喜好会有周期性的变化，为此，制片商往往根据观众兴奋点的变化，在不同时期内以某一种类型片作为重点选题，也就是采取所谓"热潮更替"的方式。比方说，20世纪70年代末到80年代初，美国的离婚率高达50%，许多家庭面临着夫妻关系、父母与子女关系的危机，为此，好莱坞马上推出了《克莱默夫妇》（1979）、《普通人》（1980）和《母女情深》（1983）等反映家庭生活的影片。而当观众看腻了某一种类型的影视片后，制片商马上就会换上另外一种类型的影视片，就这样循环往复，不断更替。有了初步的选题之后，接下来的工作通常是申报和立项。我国影视制作单位大多数是国有的。以电影业为例，在1995年之前，只有北影、上影、八一等16家电影厂有出品权。1996年，国家开始允许省办厂拍摄影片。1997年，开始允许社会资金加入。1998年，电影发行公司、电视台、电视剧制作中心等单位都可以出品影视片了。1999年，又进一步允许社会的公司拥有单片出品权。

2001年12月30日发布的第342号国务院令公布了新的《电影管理条例》，该条例自2002年2月1日起施行。按照新的《电影管理条例》，电影制片单位以外的单位可以独立从事电影摄制业务，但须报国务院广播电影电视行政部门批准，并持批准文件到工商行政管理部门办理相应的登记手续。经批准摄制电影片后，应当事先到国务院广播电影电视行政部门领取一次性《摄制电影片许可证（单片）》，并参照电影制片单位享受权利、承担义务。国家鼓励企业、事业单位和其他社会组织及个人以资助、投资形式参与摄制影片。

至于电视剧的制作，国家广播电影电视总局在每年年初和年中各批一次电视剧题材规划，影视制作单位的选题应先报各省、直辖市或自治区广电局审核，再报国家广电总局审批。目前，审核和审批主要是以国家广电总局1999年4月颁布的《电视剧审查暂行规定》和2000年6月颁布的《电视剧管理暂行规定》为依据的。审批通过之后发放制作许可证，制作单位就可以拍摄了。

此外，对于主旋律影视作品，国家会给予一定的资金支持和政策扶持。根据《电影管理条例》，电影制片单位经国务院广播电影电视行政部门批准，可以与境外电影制片者合作

摄制电影片；其他单位和个人不得与境外电影制片者合作摄制电影片；境外组织或者个人不得在中华人民共和国境内独立从事电影片摄制活动；中外合作摄制电影片，应当由中方或者事先向国务院广播电影电视行政部门提出立项申请。

二、剧本的创作已趋于工作室化

现代社会的分工日趋精细，所以，越来越多的影视制作机构采取工业生产中流水线作业的方式，设立专人，专门负责电影、电视剧的创意和构思工作。这些人往往被称为"故事策划"或"剧本策划"，以区别于狭义的影视编剧。他们先编写好故事大纲或剧本大纲，然后交给"下一道工序"的编剧，由编剧再去进行具体而细致的剧本写作。此外，有些国家和地区在审批影视作品的选题时，不看详细的剧本，而只看剧本大纲。在这种情况下，影视制作机构通常也会先创作剧本大纲，等选题被批准之后，再创作剧本。剧本大纲是剧本的雏形，它具有比较完整的艺术构思，通常包括以下内容：（1）故事发生的时代背景、社会环境、具体时间和地点；（2）主要人物一览表，列出主要角色的姓名、性别、年龄、职业、个性、语言和行为特征、思想演变简史、人物的相互关系（如情侣、夫妻、父子、仇敌等）及人物在作品中的地位等；（3）情节梗概，按照先后顺序列出作品中所要描写的一系列矛盾冲突和事件，如果情节是由多条线索交织而成的，则应该明确不同线索之间如何切换和衔接，并初步确定情节的一系列高潮点。更细致的情节梗概则应该确定作品各个段落（例如电视连续剧的每一集）的内容、作品的节奏，甚至如何设置大大小小的悬念，使众多的悬念环环相扣，此起彼伏，等等。当然，不同的作者所创作的剧本大纲有不同的风貌，有的比较简略，有的则比较详细，有的甚至不使用文字，而只画一组组场景示意图，其他的内容都记在大脑中，在实拍时再一一向剧组有关人员交代。

在剧本大纲的基础上，编剧就可以创作影视剧本了。影视剧本又分为两种：文学剧本和分镜头剧本。影视文学剧本是运用文字来描述未来影视片内容的一种文学样式，它用影视语言和语法来构思，而用文学语言和语法来表述。影视文学剧本应该具有视觉造型性，充分重视声音元素的运用和蒙太奇技巧的运用，并使文字表述具有鲜明的镜头感。影视圈的人常说："剧本剧本，一剧之本。"确实，剧本是影视作品的蓝本和基础。一部优秀的剧本有可能被拙劣的导演、摄影师和演员等人拍成一部平庸的影视作品，但一部质量很差的剧本，即使非常杰出的导演、摄影师和演员，也难以把它拍成一部精品。

三、导演的案头准备工作需要多人参与

导演介入一部影视作品创作过程的具体时间有早有晚。有的导演在选题阶段就介入了，他们与影视制作单位的最高决策层或故事、剧本策划人员共同构思影视作品的雏形，甚至与编剧人员反复磋商，对剧本提出种种设想和建议。台湾导演侯孝贤就是这样。在一部影片的筹备阶段，他往往与老搭档朱天文（编剧）、吴念真（编剧）等人聚在一起，大家你一言，我一语，集思广益，等构思比较明确了，再让朱天文或吴念真等人去执笔撰写剧本。

有的导演干脆自己编剧。香港导演王家卫就是这样，从1988年以来，他执导的7部电影都是自己独立编剧的。自编自导的影片属于真正意义上的作者电影，它能充分表达创作者的个人风格。还有的导演则是被分派制作一部经由别人完成了的影视剧本，他们只要负责将剧本拍成影视片就可以了。在好莱坞，大多数导演就是这样工作的。当然，在这种情况下，导演仍然可以对剧本提出修改意见。例如，吴宇森接到《夺面双雄》的剧本后，就建议把大量的科幻特技场面删掉，只保留男主角易容等关键情节，时代背景则从原剧本所写的200年后拉回到目前的一二年之后。他的这些想法得到了派拉蒙公司和制片人等方面的首肯。

影视制作是一项集体劳动，所以，大多数情况下，正规的分镜头剧本仍然是需要的。否则，演员不知道自己的台词，摄影师不知道该如何确定每一个镜头的机位，灯光师不知道该如何布光……整个剧组将乱成一锅粥。因此，导演的案头准备工作中的核心任务是把影视文学剧本转换成分镜头剧本。此外，还要撰写导演阐述。导演阐述是导演用文字来向摄制组成员说明自己的总体构思，以统一各个部门的创作思想，它有利于使未来的影视作品在风格等方面保持和谐、一致。导演阐述没有固定的格式，只要是导演认为应该对摄制组成员说明的事情，都可以写出来，篇幅也可长可短。这里，我们摘录张艺谋为故事片《红高粱》所写的导演阐述的某些段落，使大家有一个感性认识。

这部电影的风格，大体上算个传说。全片的结构，是拉开一个讲故事的架势，取一个顺畅。

青杀口的高粱地里，"我爷爷"、"我奶奶"他们相亲相爱，摧枯拉朽，活得也是热火朝天十风五雨的。这部电影的主要意思，是要把这份情意和热烈透出来。日本人欺侮中国人，是几十年前的事了。中国历史上遭旁人欺侮不是一回了，至今还遗有残症，因此国家要强大。这电影是平行着一个"打日本"的背景，是说这些庄稼人平日自在惯了，不愿被人欺侮，因为咽不下这口气，便去拼命。现在这日子，每日里长长短短，恐怕还是要争这口气。这样国力才能强盛不衰，民性也便激扬发展。人靠精神树靠皮，要说这片子的现实意义，这也是一层。①

导演阐述通常应该是导演与制片人、副导演、摄影师、美工师等主创人员交流思想、统一认识后的产物，而不应该纯粹是导演一个人的想法。此外，需要指出的是，导演的案头准备工作未必都是在筹备阶段进行的，而是也有可能在拍摄阶段同时进行。这种情况在当代长篇或系列电视剧的拍摄中最为多见。为了缩短制作周期，提高时效性，一些长篇或系列电视剧往往采取一边编、一边拍的方式，这样，导演就不得不一边拍前面的戏，一边为后面的戏做案头准备工作了。我国的系列电视喜剧《闲人马大姐》就是这样边编边拍的。

四、挑选演员和选择外景更需要各个方面协同合作

导演在筹备阶段必须完成的另外一项重要的任务是挑选演员。根据戏份的多少，演员

① 张艺谋：《〈红高粱〉导演阐述》，《文汇报》1988年1月29日。

分为主要演员（主角）、配角和群众演员等。通常，导演负责挑选主要演员，而配角和群众演员则由副导演、导演助理等人去挑选。当然，在群像式的影视作品（如香港张之亮导演的故事片《笼民》）中，基本上不存在主角与配角之别。此外，在欧美和我国香港、台湾等地，影视业大都实行明星制，有些剧本是为某一位或者某几位大明星度身定做的。这样，主要演员早就已经确定，用不着导演再去选了。

演员又可以分为职业演员、非职业演员和特型演员。要选职业演员，可以到电影厂、电视制作单位、剧团和影视院校等地方去选。职业演员接受过系统而专业的影视表演训练，熟悉影视表演的规则和方法，所以，往往不需要导演过多地"说戏"，他们就能迅速地进入角色，完成表演任务。职业演员中还有一种演员比较特殊，那就是替身演员，他们主要从事高难度、高风险动作的表演。

为了追求更加真实的效果，或者为了节约经费（著名的职业演员，其片酬往往高达整个制片成本的1/3到1/2）等原因，导演有时会特意选择非职业演员。例如，意大利新现实主义电影的代表作《偷自行车的人》（1948年）、香港导演陈果的成名作《香港制造》（1997年）的男主角就都是由非职业演员扮演的。

其次，对于剧本中一些专业性很强的角色，如飞行员、杂技演员等，职业演员在扮演前即使花很长的时间去学习，表演起来也难以得心应手，而使用特技又会增加难度，影响作品的真实感。在这种情况下，导演有时也会请该专业的人来扮演有关角色。例如，我国故事片《沙鸥》的女主角就是由一位排球运动员（非职业演员）饰演的。

此外，群众演员往往也由非职业演员来扮演。群众演员通常在拍摄所在地临时挑选，以节省交通和住宿等费用。当然，职业演员与非职业演员之间并没有不可逾越的鸿沟，有些非职业演员在影视圈成名后，便放弃了原先的职业，在实践中逐步学习表演，最终成了职业演员。

要扮演历史上或现实中真实存在着的伟人、名人，则需要特型演员了。由于历史上或现实中的伟人、名人的相貌和言行举止是观众所熟悉的，因此，特型演员的首要条件是相貌酷似某人，即"形似"，其次是气质、神态、谈吐和动作等方面的"神似"。通过现代化装技术的帮助，形似一般不难达到，而神似就要靠演员下一番工夫了。在我国，特型演员古月扮演的毛泽东、王铁成扮演的周恩来、孙飞虎扮演的蒋介石等艺术形象，都达到了形似与神似的完美统一。

导演挑选演员的时候要注意以下几点：

1. 不能根据个人的好恶、而应根据角色的需要和观众的好恶来选择演员；
2. 人眼看东西与摄影机、摄像机镜头"看"东西，所形成的影像之间会存在着一定的差别，因此，选演员不能只凭眼睛去看，而要让演员试镜头后才能定夺；
3. 选演员的工作可以和影视作品的前期宣传工作结合起来，一举两得。故事片《幸福时光》开拍前在网上选女主角，《少林足球》在全国范围内进行"新秀大招募"活动，都成功地扩大了这两部影片的知名度，使之未映先热。选外景也是导演在筹备阶段必须完成的一项重要任务。狭义上的外景是指影视作品所涉及的室外场景。但现在，为了增强真实感，

越来越多的室内场景也大多采用实景拍摄,所以,选外景也就包括了对室内实景拍摄场地的选择。换言之,凡是不在摄影棚内拍摄的场景,都必须通过选外景来落实拍摄场地。选外景的工作应该在筹备阶段完成,否则,影视作品的拍摄进度和制作成本就难以控制了。选外景的任务通常由导演、制片人、美工师、摄影师共同完成。有些导演喜欢先选景,后分镜头;有些导演则相反或者交替进行。所选的外景要与剧本所规定的时代背景、地域环境及人物所生活的空间相吻合,并与作品整体的造型风格相协调。选外景是一项非常辛苦的工作,常常需要翻山越岭,四处奔波,才能找到合适的场景。

第二节　拍摄阶段是各部门集体合作的过程

一、成立摄制组和彩排

进入实际拍摄阶段,首先要成立摄制组。摄制组的大小主要是根据影视作品本身的需要和投资规模来决定的。大制作、高成本的影视片,摄制组可达成百上千人,甚至还细分成几个摄制小组。小制作、低成本的影视片,整个摄制组可能才几个人。故事片《香港制造》的摄制组当时只有5个人,几乎每个人都身兼数职。摄制组通常分为以下7个部门,各司其职:(1)导演部门,由(总)导演、副导演、导演助理和场记等人组成,主要负责影视片的艺术创作;(2)制片部门,由制片人或制片主任、执行制片、剧务和会计等人组成,主要负责生产行政,对影视片的质量、生产进度和成本进行把关;(3)摄影或摄像部门,由摄影指导、摄影师、摄影助理、照明师、机械员、电工等人组成;(4)美工部门,由美术师、服装师、化装师、道具员、置景工、油漆工等人组成,他们根据美术师绘制的设计图搭建布景,或者对所选的外景地进行必要的修饰;(5)演员部门;(6)录音部门,由录音师、作曲家、拟音师及有关技术人员组成;(7)剪辑(剪接)部门。当代影视作品中,特技的运用越来越多,所以,有些摄制组还专门成立特技部门,负责特技的设计和制作。

在影视作品的筹备阶段和后期制作阶段,只有导演和一些主创人员在忙碌。到了拍摄阶段,摄制组的各个部门才全部投入工作。导演首先要对摄制组成员阐述全片的总体构思。接着,要求演员(尤其是主要演员)进行排练。演员往往来自五湖四海,在排练中,他们不仅可以尽快熟悉自己将要扮演的角色,而且可以彼此熟悉,尽早进入角色,建立起剧本中所规定的人物关系,如父子、恋人、师徒、仇敌等。对于排练,不同的导演有不同的做法。有的导演直接按照剧本进行排练,或按照剧本的顺序排练,或对重点段落进行排练。有的导演认为,反复排练剧本中的段落容易使演员在实拍时失去新鲜感和激情,所以,他们倾向于让演员排练各种小品,小品的内容是剧本中没有的,但人物的相互关系则与剧本一致,这样,演员就能逐渐生活在角色的世界中,排练的过程就成为演员为各自的角色打草稿的过程。当然,还有的导演反对各种形式的排练,偏爱在实拍时去捕捉演员的即兴表

演。这样的导演往往在实拍时还没有定型的分镜头剧本,他们喜欢在实拍过程中与演员共同捕捉灵感,创作作品。

导演指导演员彩排不外乎两种方式,一是启发式,即先帮助演员理解角色,然后再启发演员通过恰当的外部言行去塑造角色。对于缺乏表演经验的演员,或者在拍摄时间非常紧张的情况下,导演则往往采用灌输式的方法,即把一些能够有效地塑造角色的动作直接示范给演员看,不论演员内心是否理解了角色,反正他(她)只要照葫芦画瓢,将导演设计好的动作表演出来就行。

二、实拍

在实拍过程中,导演是现场的总指挥。在电影实拍现场,导演通常守在摄影机旁边,使自己的眼睛与摄影机的镜头保持最相近的视点。电视摄录设备则含有监视器,摄像机所拍摄的画面会被同步录制在录像带上,不需要通过洗印就可以立刻在监视器上播出。所以,在电视片的实拍现场,导演通常守在监视器旁边,两眼紧盯着监视器的显示屏,审视拍摄质量,以确保创作意图的实现。在实拍现场,导演关注的中心是演员的表演,导演充当着演员的指导者、交流对象和评判者等多重角色,并且要及时做出是否重拍的决定。由于日后返工补拍将十分困难,所以,重要的段落往往要拍几条备用镜头。不过,电影胶片价格不菲,所以,制片方对胶片的耗片比例通常会有比较严格的规定。在我国,拍摄电影故事片的耗片比例一般在1:3上下。

在实拍阶段,制片部门要制定工作日程计划,将拍摄日程分为拍摄日、掌握日、运转日(用于从一个拍摄地点转移到另外一个拍摄地点的时间)和机动日(外景拍摄时天气不符合要求的日子)。制片主任或制片人要代表影视片的投资方进行生产管理和财政监督,不仅要确保影视作品的艺术质量,而且要控制制片进度和生产成本,力求以最快的速度、最少的资金拍出最好的片子。因此,制片人的决策应该兼顾艺术创作的规律和工业生产的规律。

一部电影平均由五百多个镜头组成。为了缩短拍摄周期、降低成本,影视作品往往把同一场景的镜头集中在一起拍摄,而不是按照分镜头剧本的镜头编号从头到尾顺序拍摄。这就带来两个问题,一是影视演员的表演常常颠三倒四,今天在A场景拍摄的时候,某个角色已经被击毙了,明天到B场景拍摄时,他可能又活蹦乱跳了。这是影视表演不同于戏剧表演的地方。二是场记员的工作必不可少。场记员是导演不可或缺的助手,要在实拍现场记录导演和主要创作人员的艺术处理,并填写场记单,确保场记单上的数据及各项细节准确无误,还要详细记录演员台词的变化。在摄影机每次开拍时,场记员要举起写好镜头编号的拍板,让胶片或录像带先拍下该镜头的编号,否则,剪辑部门在后期制作时,面对一大堆没有编号的"毛片",将难以进行编辑。此外,场记员还要详细而准确地记录每一组镜头中演员的发型、服饰和道具等,因为这些细枝末节通常不会被写入分镜头剧本,如果第23号镜头表现A角色1点钟的时候在某房间里吃饭,25号镜头表现同一天的1点10分A角色又在该房间里看书,那么,不论这两个镜头是否连续拍摄,A角色的发型、服饰

和该房间内的道具都应该保持一致,否则就"穿帮"了。总之,场记员的工作是为导演、剪辑、配音、洗印提供准确而详尽的数据和资料。

影视作品可以采用两种方式来实拍。一是单机拍摄,即使用一台摄影机从一个机位进行拍摄。单机拍摄成本低,导演指挥、调度相对来说也比较简单。二是多机拍摄,也即使用两台以上的摄影机从多个机位同时拍摄一个场面。多机拍摄常常用于大场面、高难度的段落,导演在开拍前要进行周密、细致的安排。由于多机拍摄成本高,所以拍摄时应该力求一次通过。2000 年获得夏纳国际电影节金棕榈大奖的故事片《黑暗中的舞者》,其中的一些段落就是用 100 台数码摄影机从多个机位同时拍摄的。该片的丹麦导演拉尔斯·冯·特里尔指出:"用两台摄影机拍摄同一个运动由此形成的从一个镜头到另一个镜头的剪辑,和用一台摄影机拍摄的剪在一起的两个镜头,这两种转换方式是非常不同的"。[①]多机拍摄可以在一定程度上保持演员表演的连续性,避免单机拍摄分切镜头所导致的演员情绪的中断。在比较繁华的外景地实拍时,如果封锁正常的交通,不仅很费事,而且拍出来的片子也不够真实。因此,摄制组常常采用"偷拍"的方式,让演员悄悄混在人群中,与周围的环境融为一体,摄影师则偷偷藏在某个地方进行拍摄。张艺谋导演的《秋菊打官司》和《一个都不能少》中,一些段落就是偷拍的。偷拍通常要使用轻便摄影机和长焦距镜头。偷拍的画面往往具有强烈的真实感,能够让观众感受到浓郁的生活气息。

第三节　后期制作阶段的集体合作

一、剪接(剪辑)

实拍工作完成之后,接下来的任务就是剪辑(剪接)。实拍所得到的毛片只是一堆零部件,必须通过剪辑师的"组装",才能形成一部完整的影视作品。因此,许多导演都非常重视剪辑这一环节。李安在执导影片时往往要求自己能够拥有最终剪辑权。在导演《推手》、《喜宴》等故事片时,他就自己独立承担或者直接参与了剪辑工作。他执导的《卧虎藏龙》也获得了台湾金马奖最佳剪辑奖。香港导演徐克为了使《新龙门客栈》片尾沙漠打斗的一段戏体现出一种独特的气势,不厌其烦地将毛片剪辑成不同速度的样片,反复比较,最后才确定了后来公映时所用的版本。

电影剪辑师的主要工具是修剪胶片的剪刀和用于粘接胶片的黏合剂。当摄制组拍完全部镜头,交付洗印厂洗印以后,剪辑师就得到了一堆工作样片。这时,剪辑师要与导演一道对样片进行初步筛选,从同一镜头的多条备选片中选出最好的一条。接下来就进行初剪。初剪阶段的主要任务不是"剪",而是"接",也就是使一段段样片根据分镜头剧本的编号顺序连接起来。在实拍时,摄影师通常会对每一个镜头都留出一定的余地,以便于剪辑师

① 《电影艺术》,2001 年第 1 期,第 54 页。

在剪接时根据需要来确定该镜头的长度。此刻，剪辑师在连接相邻的两条镜头时就要找准"剪辑点"，然后剪去每条镜头的多余部分，使相邻的两个镜头之间自然流畅地连接在一起。电影的承像载体是胶片，而电视片的承像载体是录像带，所以，电视片的剪辑工艺与电影有所不同。电视片的剪辑是在专门的电子编辑器上完成的，但电影与电视片剪辑所遵循的艺术原理是大同小异的。

中世纪的英国经院哲学家奥卡姆主张："若无必要，不应增加实在东西的数目"。[①]他的这一主张被人们形象地称为"奥卡姆剃刀"。在影视作品的剪辑过程中，剪辑师手里的剪刀就应该像奥卡姆剃刀一样，剪去一切不必要的东西，使影视片精练、简洁，有话则长，无话则短。当然，除了剪，还有一项工作也十分重要，那就是辑。从表面上看，辑的工作在导演编写分镜头剧本时就已经完成了。但具有创造性的剪辑师却善于对作品的结构进行整体或局部的调整。同样的一堆素材，让观众先看什么，后看什么，乃是辑所要考虑的关键问题。正如郑君里所说的那样："蒙太奇诞生于导演构思，而定稿于剪辑台上。"电影被称为遗憾的艺术，创造性的剪辑却能够通过精心推敲，在影片定稿前把各种遗憾减少到最低程度。因此，剪辑可以称为弥补遗憾的艺术。剪辑的另外一个重要任务是把握影视作品的总体节奏。构成影视作品的最小时空单位是单个镜头，它具有内部节奏和外部节奏。内部节奏是由画面内物体的运动速度和摄影的手法所决定的，例如，画面内的人物在散步或者在奔跑，其节奏就大相径庭；摄影机镜头的快摇与慢摇，所产生的节奏也大不相同。内部节奏是导演和摄影（摄像）师决定的，剪辑师所能施加的影响微乎其微。外部节奏主要是通过不同镜头之间的配置而形成的，短镜头段落节奏急促，长镜头段落节奏舒缓，长、短镜头之间的不同组合方式将形成影视作品多种多样的外部节奏。不难看出，剪辑师可以对影视作品的外部节奏施加一定的影响。优秀的剪辑师还可以对影视片的剧情设置进行"再挽救"。

二、混录

在影视作品的制作流程中，音响的录制和加工有三种方式。一是先期录音，主要运用于戏曲艺术片和音乐歌舞片的制作。录音师事先把戏曲唱段、音乐、歌曲或舞曲录制好，在实拍时播放出来，演员根据唱段、音乐等的节奏进行表演，摄影（摄像）师再把演员的表演拍摄下来。

二是后期录音，即演员先表演，摄影师进行拍摄，这时不录音，就像是在拍摄无声电影一样。等到所拍摄的胶片洗印成无声的样片后，再在录音棚内一边逐段播放这些样片，一边由演员对着银幕或电视显示屏上的口型配台词，同时，拟音人员根据画面的内容模拟相应的音响效果，如风声、雨声、蛙鸣声等，录音师在一旁把这些声音全部录下来。不难看出，后期录音的工作方式与为外国影视作品配音的工作方式非常相似。后期录音的好处在于演员在摄影机镜头前表演时可以将精神集中于形体动作，无须为台词而分心；在麦克

① 《辞海》缩印本，上海：上海辞书出版社，2000年，第787页。

风前配音时又可以将精神集中于语言的传情达意,无须为形体动作而分心;普通话不标准的演员可以只负责在摄影机前表演,而让普通话标准的演员去配音;并且,后期录音能够排除杂音的干扰,这就意味着摄影机在拍摄画面时,完全可以忽略外景地周围是否有杂音干扰,也就是说,摄制组可以在更大的范围内选择外景地了。但任何事物总是有利就有弊的。后期录音的缺点一是失真,二是会减弱音响的空间感。

 为了使影视作品更加真实、生动,当代的影视制作越来越多地采用同期录音,即在实拍现场同时录下图像和声音,从源头上就真正做到声画同步。同期录音的逐渐普及要归功于录音技术的发展。现在,录音话筒可以做得非常小巧,而且有了无线话筒,无线的微型麦克风(简称微麦)可以十分方便地藏在演员的衣服里面,清晰地录下演员的轻声细语。当然,影视片中的无声源音乐仍然需要后期配录。不过,为了追求更真实的效果,有些电影人(如丹麦的 DOGMA 电影小组)反对在电影中使用无声源音乐或无声源音响。

 混录是影视作品制作流程的最后一个环节。在混录的时候,录音师一边反复观看着银幕或电视显示屏上的一段段画面,一边使用录音棚里的专门设备,在调音台控制着每一条声带的音量大小,根据声音总谱来确定声音与画面、声音与声音的对应关系,准确地把握各种音响的起止和衔接,调整各种音响的比例和强弱,直到把演员的台词、音响和音乐三条声带混录成一条声带。混录后的影视片被称为"双片"(画面、声带各一),"双片"交到工厂去进行复制(拷贝)后,一部影视作品就可以发行、放映了。在电视作品中,有一个品种叫室内剧,其制作流程与电影和一般的电视片不同。室内剧采用多机拍摄、同期录音、现场切换、一次完成的制作方式。现场切换是指在拍摄现场,导演在切换控制台(包括调音台)前,当场对多机拍摄的画面及同期录音的音响进行选择,一边拍摄,一边录制,一边合成。当然,室内剧片头片尾的制作及音乐插曲的添加等,仍然需要一个混录的过程。

第三篇　影视欣赏的理论基础

第十章　影视的镜头元素

在各类文学艺术样式中，影视艺术是极富群众性的、具有极大思想影响力量的现代艺术。影视艺术潜移默化地给人以思想、智慧、知识等方面的启示。影视艺术怎么会产生如此巨大的感染力和吸引力呢？为了探索影视艺术的奥秘，更好地欣赏影视艺术，我们先来了解一下影视艺术区别于其他文学艺术的特殊的表现手段。

电影理论家巴拉兹曾经说过："电影艺术对于一般观众的思想影响超过其它任何艺术……如果我们自己不是内行的电影鉴赏家，那么这种具有最大思想影响力的现代艺术，就会像某种不可抗拒的、莫名的自然力量似的来任意摆布我们。我们必须非常细致地研究电影艺术的规律和它的可能性，否则我们就不可能去掌握和支配人类文化历史上这一最能影响群众的工具。"[1]他还说："电影如果没有正确的鉴赏，首先遭到灭亡的不是艺术家，而是艺术作品本身，甚至在作品还没问世以前，就已被扼杀。"[2]影视艺术鉴赏，是对影视艺术产品的审美评价，是人们在观赏影视艺术品时所产生的一种高层次的审美心理活动，是欣赏者对作品的感受、顿悟、理解的审美过程。因此要真正理解影视艺术的含义，必须掌握影视鉴赏的方法，了解影视艺术的一般理论。

镜头是影视作品最基本的组成单位。镜头借用构图、色彩、影调等表现元素来加强自身的表意系统，有意识地对拍摄对象进行预先的编排、改造和重组，进行更深入的表达。同时，运用景别、景深、摄影机的运动等方式增强表现力，通过各个镜头艺术潜力的深入挖掘，形成影视作品镜头内部的表现张力。

镜头有两种含义：一是指摄影、放映等用以成像的透镜组（物镜）的统称，是重要的光学部件，由若干片透镜组成，用来在银幕上或屏幕上形成影像，这是从物理学意义上的解释。二是指摄影机或摄像机从开始转动到停止转动所摄取的一组连续画面。这里讲的镜头，主要指后者。由于摄影机或摄像机的运动，一个镜头往往有多个画面。镜头的长短取决于被摄内容和节奏。

第一节　影视的镜头元素

影视的镜头元素属于影视画面构图，它主要包括镜头的景别、焦距、运动和角度。

[1]《文艺修养与鉴赏》，上海：上海人民出版社，1982年，第1页。
[2]《文艺修养与鉴赏》，上海：上海人民出版社，1982年，第13页。

一、景别

景别是构成镜头的外部形式，是人们能观察到的镜头的外在特征，是一种画面的结构方式。景别反映了镜头与被拍摄物体之间的距离，不同的景别具有不同的叙事功能并使画面产生不同的视觉效果。一般来说，被摄物体与整幅画面的大小关系由两方面因素决定，一是摄影机与被摄物体之间的距离，一是拍摄该镜头所用的焦距。摄影机离被摄物体越近，影像越大；镜头焦距越长，影像越大，反之亦然。在拍摄过程中，可以通过调整摄影机或人物的位置，或采用不同焦距的镜头来改变被摄物体的大小，这样，就形成了不同景别的镜头。景别的类型主要基于实际的拍摄效果，由被摄物体在画面中所占的面积决定，具有一定的直观性和可比性。景别可分为：远景、全景、中景、近景和特写。

1. 远景：远景是视距最远的景别，是摄像机摄取远距离景物和人物，表现广阔场面的影视画面，这种画面可使观众在大屏幕上看到广阔深远的景象，展示人物活动的空间背景、环境气氛和场面气势。这类镜头能勾勒出某一地点的地理概况，给观众提供一个纵览全局的视点，创造出景物的宏大感，如山川雄浑气势，大自然壮阔、秀丽景观，饶有特色的地形地貌，风云突变的环境气氛等。

2. 全景：全景包含被摄物体，但一般不表现整体的环境氛围，或仅表现环境的一部分。全景拍摄人物时要包含人物的全身，拍摄景物时要包含物体的全部，如人物全景、建筑物全景、会场全景、舞台全景等。这种景别的视觉范围比远景要小一些，但视野还是比较开阔的，能展示比较完整的场地。

3. 中景：中景表现人物和事物的一部分，人在画面中面积较大，成为主要对象，环境和轮廓成为次要的。由于距离较近，能看清人物或事物的面部表情和动作，有利于交代人与人、人与物的关系，适合于表现人物对话或表演场面。通过中景镜头进行叙事性描写，可有力地推动故事情节向前发展。中景构成了电影、电视镜头的主体，它能使观众与画面内容的距离适中，常用于建立了整体环境的远景之后，展现事件进程，所以，也有人将它称之为"过渡性镜头"。

4. 近景：近景是指摄影机摄取人物的上半身或人体某一部分形象的画面，这种画面能使观众看清楚人物的面部表情或被摄物体最有代表性的一小部分及某些形体动作，通过人物的自身表演，展示人物内心世界的心理活动。在展开戏剧情节的过程中，观众可以直接观察到表演者的动作、表情和体态，这样，观众就能更真切地感受到剧中人的内心情感，产生共鸣。

5. 特写：特写是极近距离拍摄的画面，它的取景范围一般是人的肩部以上部分，或突出地把要强调、放大的神情、物件、景物占满屏幕。特写镜头的表现力极为丰富，把特写镜头呈现在屏幕上，可以形成鲜明、生动、强烈、清晰的视觉形象，视觉效果得到凸显与强化，形成强烈的冲击力与爆发力。

二、焦距

焦距是摄影镜头重要性能指标之一。焦距也叫焦点距离，是指从光学透镜的主点至焦点的距离，不同焦距值的摄影镜头其性能也不同。焦距的长短直接决定了镜头的视野、景深和透视关系，使影像产生不同的视觉效果。按焦距可以把镜头分标准（焦距）镜头、长焦镜头和短焦镜头三种。

影视界习惯把焦距值等于（或接近）画幅对角线长度的摄影镜头称作标准镜头（也叫常用镜头）。标准镜头的视角相当于人眼观察景物时最清晰的视角大小，用它拍摄的画面影像接近于人眼对空间的正常感受。焦距值大于画幅对角线尺寸的摄影镜头称为长焦镜头（也称远摄镜头），焦距值小于画幅对角线尺寸的摄影镜头称为短焦镜头（也称广角镜头）。不同焦距值的摄影镜头，其所拍画面的视角、影像放大率、画面景深及空间透视感等都不同。由于标准摄影镜头的造型特点与人眼的视觉效果相接近，在此不再详述。

短焦镜头能夸张景物间正常的透视关系，使前景中的景物比正常情况下更大，使后景中的景物显得比正常情况下更小，这样便产生了强烈的视觉冲击力和明显的纵深效果，因此，被短焦镜头变形处理后的空间其立体感和画面表现力都会得到加强。

短焦镜头可以改变正常的运动状况，使它更符合造型表现的需要，更具有假定性的特点。它可以使纵深运动加速，增强聚焦对象的动势；它还可以以平稳、泰然的方式处理水平的运动和垂直的运动，使水平运动呈现出稳定、平和的效果。短焦镜头具有视野开阔，景物容量大的特点，因此它能比较完整地反映聚焦对象与其他视觉元素之间的关系。短焦镜头创造纵深效果的能力使得它更宜于表现窄小的空间。

长焦镜头可以从相反的方向上对正常的透视关系加以变形。它使前后景物的空间距离缩短，大小比例减弱。长焦镜头压缩了景物的空间范围和纵深距离，因而具有一种对空间关系自然的概括和提纯能力。与短焦镜头相比，长焦镜头所摄的画面空间容量小，聚焦主体与其他景物紧紧叠合在一起，因而画面更紧凑一些。

长焦镜头对运动有着不同于短焦镜头的影响，由于它是对远距离上的景物进行聚焦，因而在被摄主体做纵深方向运动时动幅不是很明显。同样表现一个人从画面深处跑来的近景，如果用短焦镜头，影像在画面中所占的比例会很快增大，迅速地塞满画面空间，而用长焦镜头拍摄，则在相当一段时间内被摄主体所占的比例不会发生变化，这样便会造成运动迟缓或筋疲力尽的幻觉。许多影视作品便用了长焦镜头的这一特点来制造悬念。

总之，不同焦距的摄影镜头，具有不同的艺术表现功能。摄影师要充分掌握这些功能，根据内容的需要，创作出丰富多彩、引人入胜的艺术作品来。

三、镜头运动

镜头运动造成画面空间关系和空间内容的变化，产生一种运动感，从而引导观众注意力的变化。运动镜头在影视拍摄中频繁使用，不仅可以用来描写人物、环境，叙述故事，而且可以创造节奏、风格、意蕴，是一种重要的艺术表现形式，是影视艺术审美创造的重

要手段。运动镜头包括推、拉、摇、移、跟、升降、旋转、甩等几种基本形式。

1. 推：又称推镜头。被摄体位置固定、摄影机借助于运动摄像工具或人体，由远而近渐渐向被摄体靠近，实现整体到局部的转移，形成视觉前移的效果。这种运动方式能够较稳定、全面地引导观众的注意力从对主题的把握逐步过渡到对局部的重视。

2. 拉：又称拉镜头。被摄体位置固定，摄影机借助于工具和人体，由近而远的移动，从而实现局部到整体的转移，形成视觉后移效果。它可以表示作者由近而远逐渐展示场景的意图，也可表示处于运动状态的人渐渐远去的视觉效果。

3. 摇：也称摇摄、摇镜头。摄影机机位固定，机身借助三角架的云台或人体作上下、左右、斜线、曲线、半圆、360度等各种形式的摇拍，主要用于表示人物处在静止位置，只作身体、头部、眼球转动时的主观视觉效果，或者作者向观众渐次展现场景。摇摄有水平摇、垂直摇、斜摇、不规则摇、环摇、主观摇、客观摇等多种形式。

4. 移：又称作移动镜头、移动摄影。摄影机借助于任何运载工具或人体，作左右、斜线、曲线、半圆或是360度等各种形式的运动。它可代表人物处于运动中的主观视线，也可表达作者特殊的创作意图。

5. 跟：又称跟拍或跟镜头。摄影机以推、拉、摇、升降、旋转等方式伴随被摄体的运动而运动。它可以表示人物处于动态的主观视线，也可造成观众的身临其境感。

6. 升降：又称升降镜头。摄影机机位作上下运动。同样可以表示主观视线，或客观的展示。升降有垂直升降、斜向升降和不规则升降等多种形式。

7. 旋转：又称旋转摄影或旋转镜头。旋转摄影的形式很多，摄影机机位不动，机身呈仰角，沿光轴在三角架上（或手持摄影机）旋转拍摄。它常代表人物处在旋转状态的主观视线，或晕眩的主观感受，或旋转的动体，或表现特定的情绪和气氛。

8. 甩：又称甩镜头。摄影机在落幅时快速从一场景甩出，然后切入第二个镜头。甩镜头给观众的感受仿佛直接从第一个镜头跳入第二个镜头，而实际前后两个镜头是连续拍摄的。甩镜头一般作为快速转换场景的技巧使用，有时也可代替人物视线快速移动。

四、镜头的角度

镜头的角度指摄像机和对象之间形成的方向关系、高度关系。拍摄角度分水平方向和俯仰方向。

（一）水平角度

水平角度是指以被摄主体为中心，镜头在水平方向上的不同方位拍摄所构成的拍摄角度，一般分为正面、背面、侧面、斜面等几个角度。

1. 正面。正面拍摄，即镜头对着被摄主体的正前方拍摄。正面拍摄有利于表现被摄主体的正面特征，能把被摄体的横向线条充分展示在画面上，容易显示出庄重、静穆的气氛以及物体对称的结构。正面拍摄时，由于被摄主体的横向线条容易与屏幕的水平边框平行，如果被摄体所占的画面面积较大，容易使观众的视线向纵深发展，画面显得呆板，缺少立体感和空间感受。

2．背面。背面拍摄，即镜头对着被摄主体的正后方拍摄。背面拍摄能够表现被摄主体的背部特征，通过背部形象来表达作者独特的构思。背面拍摄常用于主体是人物的画面，主要以人物的姿态来表现内容。

3．侧面。侧面拍摄，即镜头对着被摄主体的正或左正右方拍摄。侧面拍摄与正面拍摄的特点相同。在拍摄人物时，侧面拍摄有助于突出人物的侧面轮廓，特别是面部轮廓。此外在拍摄人物之间的感情交流时可以显示双方的举动和神情，能多方兼顾，平等对待。

4．斜侧面。斜侧面拍摄，即镜头对着被摄主体除正面、侧面、背面以外的任何方向拍摄。斜侧面拍摄的特点是使被摄主体的横向线条在画面中变成斜线，使物体产生明显的形体透明变化，同时能扩大画面容量，有利于表现景物的立体感和空间感。

（二）俯仰角度

俯仰角度，是指以被摄主体为中心，镜头在垂直方向上的不同高度拍摄所构成的拍摄角度。一般分为平视、仰视、俯视三种。

1．平视角度

平视角度指机器的高度位置与被摄对象同等高度，对人物来讲摄像机高度位于肩部称为平视角度，简称平角度。平角度拍摄，由于机位处于人眼高度，画面具有平视平稳效果，是一种纪实角度，适合拍摄图案、照片。对垂直形态的对象，平角度能得到正常再现，水平线条则容易重叠。平角度拍摄，前后景物容易重叠而看不出前后景及背景的景次关系，故不利于空间层次、空间深度的表现。平角度适合拍摄人物近景特写不变形。如果追求构图平稳，不要大的透视关系，用平角度拍摄最为合适。

2．俯视角度

摄像机高度高于被摄对象进行拍摄称为俯视角度。俯视角度拍摄，有利于表现对象的立体感，平面拍摄可以表现物体的正面、侧面二个面，俯角拍摄可以表现正、侧、顶三个面，从而增强了物体的立体感。俯角可以渲染情绪，造成压抑的气氛。用于拍摄人物，可以美化人物面部特征，也可以丑化人物的形象。俯视角度经常用于交待地理位置，在拍摄战斗场面第一个镜头常常是用大俯角拍摄远景画面，用来确定敌我双方地理位置及双方的运动方向。

3．仰视角度

摄像机高度处于人眼以下位置或低于被摄对象的位置进行拍摄称为仰视角度拍摄。仰视角度使前景升高、后景降低，有时后景被前景所遮挡看不到后景。仰视角度拍摄的景物，线条向上汇聚，有夸张被摄对象高度的作用，从而产生高大、挺拔、雄伟、壮观的视觉效果，因此经常带有褒意，往往用来拍摄英雄人物。仰视拍摄人物既能夸张人物形体及面部特征，又能校正人物面部缺陷。比如身材矮小的可以显得高些，消瘦的脸可以显得胖一些。

大俯大仰角度表现的是人眼不常见的视点，其影像往往是变形的，故称大俯、大仰角度为两个特殊角度。稍俯、稍仰角度则是常用角度。大俯、大仰角度如果和镜头的焦距、拍摄距离结合起来，变形效果将更加明显。

第二节 蒙太奇

讲电影、电视剧的欣赏，不能避开的一个概念是蒙太奇，它是电影、电视剧艺术的特殊结构方式和重要表现手段，正是因为有了蒙太奇，电影才从机械的纪录（包括影像声音和色彩）转变为创造性的艺术。

一、蒙太奇的含义

蒙太奇一词，原是法语 montage 的译音。这本是一个建筑学上的术语，意为构成、装配。引申到电影方面，就是剪辑和组合。这是电影导演或剪辑师将拍在胶片上的一系列镜头及录在声带上的声音（包括对白、音乐、音响）组成影片的方法与技巧。

在电影制作中，首先需要按照剧本的要求，分别拍成许多镜头，然后，再按照剧本的艺术构思，把这些镜头有机地、艺术地加以组织剪辑，使之产生连贯、呼应、对比、暗示、联想、衬托、悬念及形成特定的节奏，从而组合成各个有组织的片断、场面，直到成为一部为广大观众理解、表达一定思想内容的影片。然后，又按照剧本的艺术构思，为这部影片配上声音和色彩。这样，才能成为我们最后看到的电影。这一切的完成，都离不开蒙太奇。

二、蒙太奇句子和句型

电影，电视镜头组接中，由一系列镜头经有机组合而成的逻辑连贯、富于节奏、含义相对完整的影视片断，我们称之为句子，一般也叫蒙太奇句子。一个蒙太奇句子通常表现一个单位的任务或一个完整的动作，一个事件的局部，能说明一个具体的问题，是镜头组接中组织素材、揭示思想、塑造形象的基本单位。例如：

1. 全景：小女孩走进一片草地。
2. 近景：小女孩向四外寻视。
3. 特写：草地中的一朵小野花。
4. 全景：小女孩跑过去蹲下探花。
5. 中景：小女孩看着手中的小野花。

以上五个镜头连接起来，把"一个小女孩在草地上看见野花并采下来看"这个内容交代得很清楚，组成一个较为完整的蒙太奇句子。

一个蒙太奇句子如何构成，根据所表现的内容不同以及创作者的艺术手法不同，也就有多种多样的形式。

1. 前进式句型。视距由远而近，也就是景物的范围由大到小，把观众的视线从对象的整体引向局部。一般按全景—中景—近景—特写的顺序组接镜头。随着事物范围的缩小，所强调的重点也就越来越突出，给观众的情绪感染，也就逐渐从低沉向高昂的方向发展。
2. 后退式句型。与前进式句型刚好相反，也就是按特写—近景—中景—全景的顺序

组接镜头,把观众的视觉注意力从对象的局部引向整体,情绪也随之由高昂走向低沉。

3．环型句型。也称循环式句型。这种句型是将前进式和后退式两种句型结合起来,景别的变化或为全景—中景—近景—特写—近景—中景—全景;或为特写—近景—中景、全景—中景—近景—特写,造成景别及观众的情绪呈波浪、循环往复的发展情形。

4．穿插式句型。前面三种句型,一般景别变化整齐而有规律、而穿插式句型的景别变化不是循序渐进的,而是远近交替的。除了两极镜头（远景—特写）以外、一个句子当中,根据内容的需要,景别是随意变换的。这是影视片中最常用和最普遍的景别变化形式。

5．等同式句型。所谓等同式句型,就是在一个句子中景别不变,如全景—全景—全景,中景—中景—中景,近景—近景—近景,特写—特写—特写等。这种句型,一般只适用队列构成中不同主体的组接。

当然,这里需要特别强调的是,以上几种蒙太奇句型的划分,仅仅是根据句子内的景别变化。一个蒙太奇句子究竟应该怎样来组接和构成,要视其表现的具体内容而定,同时,也应在组接的流畅上下工夫。切不可单纯地追求某种形式,生搬硬套。

三、蒙太奇段落及其划分

蒙太奇句子是场面或段落的构成因素。但有时,一个含义丰富,具有相对完整的情节或内容的长句,其自身就是一个场面或一个小段落。在影视作品中,所谓的段落,通常是指由若干个蒙太奇句子或场面有机组合成的,可以表现相当完整内容的大单元。若干个段落构成一部电影片或电视片。那么,在影视片中,段落是根据什么来划分的呢?通常有以下四种方式:

1．根据影视作品内容的自然段落来分段。教学片中多数就是这种情况。

2．根据时间的转换来分段。即所拍摄的事件或场面前后两部分在时间上发生了变化,或者说时间上有了转换的过程,就需要在这里进行分段处理。

3．根据地点的转移来分段。比如同一事件的地点转移,或者是两个地方发生的事,自然要分段。

4．根据影视片的节奏来分段。比如从影视片的总体节奏出发,将剧本或文字稿本中的结构重新加以安排和布局,或作某些调整与修改,有所冲淡,有所渲染,以强调内容的轻重主次与节奏的张弛徐疾。为此,就要将原来的段落重新划分,或把小段落扩展为大段落,或将几个段落合并为一个段落。

从以上四种方式来看,段落的划分是由于情节发展和内容的需要或节奏上的间歇、转换而决定的,因此,段落不仅是影视作品的组成单元,而且也是影视作品的结构形式和方法。

四、蒙太奇转场

蒙太奇句子与句子、段落与段落之间的组接,由于大都要涉及时间和特定的空间环境即场景的过渡与转换,因此,人们通常把这种组接称为转场。蒙太奇转场,实际上也就是

电影、电视镜头组接中的时空转换问题。电影和电视都是采用空间形式的时间艺术，而且所表现的时间和空间都是无限自由的。

就时间而言，它既可以是客观事物运动过程的实际时间，又可以将现实过程的实际时间压缩或延长。而且现在、过去和未来三种时态可以自由转换。

就其空间而言，事物所发生的地点、场景也是可以随意转换和创造的。正是由于电影、电视时间、空间可以自由转换和创造的特性，所以在一部影视作品当中，往往时间在变，空间也随着变，时间不变，空间也可以变或空间不变，时间却在变，等等。

电影、电视的这种时间、空间的变化，如果处理得不好，将会造成观众视觉的和心理里上的混乱和不适应，因此，我们在镜头组接当中，就要借助一些艺术手法和过渡因素、使其场景、段落的时空转换自然、合理、连贯、顺畅。

蒙太奇转场的方式，一般有两种。

（一）分割方式转场

分割方式转场，就是借助一定的技巧，实现场景与场景，段落与段落之间的时空转换。

1. "淡"。也就是淡出、淡入或渐显、渐隐。多用于较大的段落之间，造成时空的间隔和实现二者的转换。

2. "化"。就是化入，化出。多用于时间的省略，或者时间的时态转换。比如表现回忆、想象、梦幻等。

3. "划"。较多地用于时间、地点的转移。

4. 甩入甩出。多用于地点的转换。

5. 定格。利用静止的画面表示一个场景或段落的结束而转换到新的场景或段落。

6. 数字特技。利用画面的上下、左右翻转等实现场景与段落的时空转换。

类似的技巧画面转场方法还可以举出一些。但是，随着人们视觉文化水平的提高，除了内容和风格的需要外，一般说来，这些分割方式的转场技巧已用得越来越少。

（二）连贯方式转场

连贯方式转场，一般也称为无技巧转场，它的基本方式是实行场景与场景、段落与段落之间的直接切换，干净利落，结构紧凑。这是目前的影视作品中经常使用的转场方式。但是无技巧转场的镜头切换也不是任意的，而是必须借助一定的合理过渡因素。常用的手法有下述几种。

1. 相似性转场。利用场景与场景、段落与段落交接处上下两个镜头在形态上、数量上的相同或相似进行同体串接或相似体串接。

2. 逻辑性转场。利用场景、段落交接处上下两个镜头在情节发展上的逻辑关系、对应关系或因果关系进行转换。可以是主体行动上的呼应，内容上的呼应或语言上的呼应等。

3. 比喻性转场。利用上下两个画面之间有强烈对比作用，如后一镜头对前一镜头有隐喻作用，从而实现场景与段落的转换。

4. 过渡性转场。运用画面中主体移动（如出画入画）或移动摄像的运动镜头进行转场，也可用声音转场（包括语言、音乐、效果声等），文字转场，空镜头转场，挡黑镜头

转场等。在教学片当重，利用解说转场和文字转场是比较多见的。

五、蒙太奇的构成方法

蒙太奇作为电影艺术的语言，其构成方法，按照国际上惯用的构成法，主要有两种：

（一）连续蒙太奇

英、美等国的电影工作者，强调镜头之间外在与内在的连续性，常用传统的连续的蒙太奇，这是国际上惯用的手法。

连续的蒙太奇着重于形体、语言、表情以及造型上的连续，同时，也从剧情上连续地说明一个动作的内容。连续的蒙太奇，也是叙述的蒙太奇。例如：

1. 主人在写字台前看书，听到敲门声后便向门口看去。
2. 客人在门外，敲门，等待主人来开门。
3. 主人走来开门，客人进门，与主人一起往屋里走。

这种连续的蒙太奇（即叙述蒙太奇），色彩变化较少，创造性较少。

（二）对列蒙太奇

苏联电影工作者强调对列的蒙太奇，强调镜头之间内在的联系。它通过人物形象和景物造型的对列，造成某种概念或寓意，产生联想和意义。对列蒙太奇又称表现蒙太奇。

例如：穿着体面的胖子在吃喝，衣着破烂的瘦子在乞讨。贫富对比。

这种对列（表现）的蒙太奇，很富于创造性，是电影艺术中不可缺少的手段。这种蒙太奇手法，以视听觉的隐喻或明喻或象征，直接深入事物的核心（本质），常常能表现出更深刻、更富有哲理意义的思想，能产生吸引人的艺术效果。但如滥用，也可以变成乏味的公式。

蒙太奇是电影艺术的语言，镜头的分切与组接，要由所要表现的内容和导演的风格来决定，因此，是千变万化的，没有一成不变的规格。

六、蒙太奇的叙述方法

前面，我们所探讨和介绍的主要有两个方面的内容。第一，一个蒙太奇句子是按怎样一种构成形式构成的，各自有什么特点，在影视片中对内容的表达起什么作用。第二，镜头与镜头、句子与句子、段落与段落之间的组接，应遵循什么原则，采用什么具体技巧，也就是如何处理编辑点，才能使镜头的转换做到连贯、顺畅、自然、合理。

这两个方面，无疑是镜头组接原理中最基本、最重要的内容。但是，我们把一系列镜头妥善地连接起来，其最终目的，还是要使观众得到一个明确、生动的印象或感觉，从而使他们能够正确地了解一件事情的发展。因此，就镜头组接的原理而言，还有一个值得我们学习和掌握的问题，那就是采用什么样的方法对影视片所要表达的内容进行叙述。

镜头组接的叙述方法，同镜头组接的技巧一样，是多种多样的，没有一个固定的模式，它往往因人而异，因作品所表达的内容而异。就其本身而言，也是随着影视艺术的不断发

展而发展和创新的。但是，从前人已经总结出来的经验和规律来看，镜头组接的叙述方法主要有两大类：一类是叙事蒙太奇，一类是表现蒙太奇。

叙事蒙太奇，又称"叙述性蒙太奇"，它是在连续构成的基础发展而来的，以交代情节、展示事件为主旨的一种蒙太奇类型。也就是说，它基本上是按照情节发展和影视片内容的时间流程、逻辑顺序、因果关系来分切和组合镜头、场面、段落，表现动作的连贯性，推动和引导观众对内容的理解。其优点是脉络清楚，逻辑连贯，明白易懂，是影视片中最基本最常用的叙述方法。

表现蒙太奇，则是由对比构成发展而来的，以相连或相叠的镜头、场面、段落在形式上或内容上的相互对照、冲击，引发观众的联想，创造更为丰富的含义，从而表达某种情感，情绪，心理或思想。这种叙述方法的目的，不是叙述情节，表现事件，而是旨在增强作品的艺术表现力和情绪感染力。

叙事蒙太奇和表现蒙太奇细分起来，又可以有多种不同形式的叙述方法。这里，我们对几种比较常用的叙述方法做一简单的介绍。

1. 连续式。连续式是以一条情节线索或一个贯穿动作的连续表现为主要内容，也就是以情节和动作的连续性、事件的逻辑顺序关系为依据来组接镜头、句子、段落。如教学片中，我们把一个实验按开始准备、实验过程、实验结果的顺序进行组接。这样，在叙述上有头有尾，脉络清楚，层次分明，易于学生的理解和接受。

2. 平行式。平行式是以两条或两条以上的情节线索并列表现，话分几头而统一在一个完整的情节结构之中，有时，也可以是几个表面上并无联系的情节、事件互相穿插、交错，而统一在一个共同的主题之中。这种叙述方法，由于时空的灵活转换，往往可以使内容互相补充和烘托，形成对列。同时，省略了过程，节省了时间，便于丰富和扩大影视片内容的含量。

3. 交叉式。交叉式与平行式有很多的类似之处，所不同的是，它强调并列表现的两条或数条情节线索严格的同时性、密切的因果关系，并在镜头的转换上更为迅速频繁。而且其中一条情节线索的发展往往决定和影响其它线索的发展，各条线索之间有一种互相依存、彼此促进的关系，而最后几条线索汇聚在一个交叉点。这种方法，故事片多用来制造悬念、紧张气氛和加强矛盾冲突。

4. 对比式。对比式就是通过镜头、场面、段落之间在内容或形式上（如景别的大小、角度的俯仰、明暗、色彩、动静、声音等）的竭然不同或相反，产生一定意义上的对照、冲击，以表达作者的某种寓意或强化其所要表现的内容，情绪或思想。

5. 隐喻式。隐喻式又称比喻式。它主要是通过上下两个镜头或场面之间在内容的意义、品质等方面的类似，含蓄而形象地表达创作者的某种寓意或事件的某种情绪色彩。这种类比，不仅可以使不同事物之间具有的某种类似特征突出出来，而且通过观众的联想作用，可以使思想更为深刻，情绪得到升华。

6. 重复式。重复式又称复现式。就是代表一定寓意或表述一定内容的镜头、场面、段落在一个完整而有机的叙事结构中反复出现。这种叙述方式一方面可以造成前后的对比、

呼应、渲染等艺术效果，另一方面，也可起到强调和加深印象的作用。

7. 积累式。积累式就是将几个内容性质上基本相同，但表现形式不同的镜头或场面连接在一起，从而创造一种特定的氛围、情绪的渲染或从中可以归纳出某种带有普遍性的结论。比如战争场面的枪炮齐鸣，喜庆场面的锣鼓喧天等，基本采用的就是这种方法。

以上我们所介绍的都是在影视片镜头组接中比较常用的叙述方法。如果运用得当，可以有助于内容的表述和艺术性的加强。但是内容决定形式，形式为内容服务。特别是教学片。科学性和教育性是本质特征，脱离内容，单纯追求形式，则是不足取的。

七、蒙太奇的作用

蒙太奇的作用可分为两个方面：再现和表现。

（一）蒙太奇的再现作用

科学原理来自于对自然界事物运动状态和规律的认识与总结，艺术创作的源泉主要来自于人类的社会实践和生活，艺术作品是创作者对生活的观察、体会，并加工提炼的结果。同样蒙太奇手段的创造与运用也来自于人类的生活与实践。

日常生活中我们观察事物往往都是从整体到局部，或从局部到整体，选择多个代表性的观察角度，从而得到对事物的整体认识。

苏联著名电影导演和理论家普多夫金曾经举过一个从街上走过来的示威游行队伍为例来说明蒙太奇的依据，他认为一个观察者为了要得到一个清楚明确的印象，他一定要采取某些行动。首先，他一定要爬上房顶，这样就可以俯瞰游行队伍的全貌，并估量游行的人数；然后，他就要下来，从第一层楼的窗口向外看游行者举起的旗帜上的口号；最后，为了要看清楚参加游行者的面貌，他还得跑到游行队伍中去。这个观察者变换自己的视点有三次，他之所以时而从近处看，时而又跑到远处望望，就是要从他所观察的现象得到一幅尽可能完整而无遗漏的画面。

上述例证，清楚地说明了蒙太奇的依据就像人观察事物现象一样，选取不同的视点，以求得细致、完整的印象。

导演在观察事物现象时，不可避免地有自己的主观选择。各人都有各自不同的观察视点和角度，通过蒙太奇手段把它表现出来。

（二）蒙太奇的表现作用

1. 蒙太奇的构成作用

若干个镜头，经过组接以后，能表达一个完整的意思，并产生了比每个镜头单独存在时更丰富的意义，这就是蒙太奇的构成作用。

苏联电影艺术家库里肖夫，在创立蒙太奇理论方面有许多建树。他在1920年作了一次很有意义的实验，他把以下五个镜头按次序连接起来放映：

（1）一个青年男子从左到右走过去；

（2）一个女青年从右到左走过去；

（3）他们相遇，握手，男青年挥手指向他的前方；

（4）一幢有宽阔台阶的白色建筑物；
（5）两双脚走上台阶。

这五个镜头给观众的印象是一场完整的戏，大家都认为男青年带着他的女友，走向那座白色大厦。其实，（1）（2）（3）（5）四个镜头是在相距很远的地方，在不同的日子里而且并不按照次序拍摄的，而第（4）个镜头则是从电影资料里剪下来的，是美国华盛顿的白宫。

这个实验证明，两个以上的对列镜头连接在一起，能产生新的意义。导演可以按照自己的意图，通过镜头的组接，形成能为观众接受、理解的电影语言。由于这是由库里肖夫首先作试验加以证明的，人们便把这种效应称为库里肖夫效应。

苏联电影导演普多夫金在上述实验基础上，又做了一个成功的蒙太奇试验。普多夫金准备了三个镜头：

（1）某人在哈哈大笑；
（2）（还是这个人）惊慌失措；
（3）一个人手持手枪指着。

普多夫金把上面镜头按下列顺序连接：哈哈大笑→手枪指着→惊慌失措，放映后给观众造成印象是此人胆小、怯懦。

同样是这三个镜头，但按如下顺序连接：惊慌失措→手枪指着→哈哈大笑，放映后给观众造成的印象是此人胆大、勇敢。

这个试验再次证明了库里肖夫效应，并成为学校讲授蒙太奇的经典范例。

上述两个试验的例子，都充分说明蒙太奇的构成作用。

下面再看一个简单例子，有这样三个镜头：

（1）鲜花
（2）玩具
（3）婴儿熟睡的脸

当上面三个镜头单独存在的时候，它只能说明个别的作用，鲜花就是鲜花，玩具就是玩具，婴儿熟睡的脸也只能是婴儿熟睡的脸。也就是说，当他们分散存在的时候，它们是互不相关的。但是，如果把这三个分散的镜头按上述次序连接在一起，就会产生新的含义，构成了一个比较完整的艺术形象，表现了孩子童年的幸福。它所以能传达出这种新的意念和信息，主要是把三个分散的镜头结构在一起，产生了组合之后所发生的质的飞跃作用。这种作用就比原来三个镜头单独存在时的个别作用丰富了，提高了，有了新的思想内涵。三个分散的镜头经过蒙太奇合成后构成了可提供艺术联想的艺术形象。

但是，并不是随便把两个以上的镜头连接在一起就可以产生蒙太奇构成的联想作用。例如：

（1）一张熟睡的婴儿的脸
（2）一节电池
（3）一支香烟

要是把这三个镜头连接起来，不仅不能产生新的含义，反而会把观众弄糊涂。因为这是三个在生活逻辑上没有必然联系，是人们的经验无法联想的镜头连接，所以它无法表达新的内容和含义，更不能发挥蒙太奇的构成作用。

这说明了蒙太奇的构成，必须经过导演的选择，选择那些最本质的富有艺术表现力的东西，并把它们连接在一起。否则，是不会获得蒙太奇构成的效果的。

2．创造时空作用

我们在现实生活中，必须服从实在的时间和实在的空间法则。例如，当我们要从教室里走到校外去，必然先要走出教室，经过走廊，走下楼梯，穿过门厅，走出大楼门，经过操场，然后才走出校门。这是现实的时间和空间法则所决定的。

导演所处理的素材是摄录在胶片、磁带上的实在过程的片断。他可以根据自己艺术构思的需要，删掉一些不必要的中间过程，重新组合屏幕时间和空间。例如前面提到的学生从教室走到校外去，就可以先用一个镜头表现学生走出教室，下一个镜头表现他穿过操场走出校门，只需两个镜头就把这一过程完成了。至于经过走廊、楼梯、门厅的时间和空间过程都被删掉了。但观众不会提出这是在弄虚作假、偷工减料不给他看全过程，或者看不明白。那些被删掉的时间与空间过程则由观众的联想补充了。如果将全过程都如实反映出来，反而使观众感到厌烦。因此经过蒙太奇手法的剪辑后，出现在电影、电视上的时间与空间已不是实在的了。 也就是说，蒙太奇具有创造电影、电视时间与空间的作用。

电影、电视中假定性的时间和空间，既有时间与空间的压缩，也有时间与空间的延伸。前面提到的由教室直接走出校门，删掉了中间的过程，即是对时间与空间的压缩。

至于时间和空间的延伸，如电影故事和电视剧的一些重要情节，往往会比实际时间加长，也比原来空间扩大。在电视教材中，为了要看清一种快速的现象，如自由落体运动，100米跑的姿势时，往往采用快速拍摄和慢动作放映的方式去延伸时间；也可以采用反复播放同一镜头的方式去延伸时间。在空间延伸方面则更常被使用，如学生在实验室中做某一实验，也许这实验的过程是在几个甚至十几个实验室中拍摄下来的，最后被组接在一组镜头里，我们仍看到是在一个整体的、被延伸了的实验室空间里。

这样便在银幕上荧屏上构成了一种与我们周围现实世界不同的所谓影视时间和影视空间。

3．声音和画面结合作用

蒙太奇能使声音与画面有机结合，互相作用构成特殊的声画结合的形象，产生新的含义，从而更深刻、更生动地揭示与刻划人物的内心活动。

声画的结合形式是多种多样的。其主要形式有：

（1）声画同步配合，如炮弹爆炸同时出现爆炸声，加强了真实感。

（2）声画分立，画面内无声源，传来声音与画面形成分立，制造出一种联想的情景。

（3）声画对比，画面上出现乞丐在路上讨饭，而声音却是酒楼猜拳行令的声音，音与画面形成强烈的对比。

从上可见，蒙太奇在影视创作中，它的作用是相当大的，但我们必须适当运用才能起

好这种作用。

第三节 长 镜 头

蒙太奇的观念从现象来看是景与景的切换，但实质上却有所不同。对叙事蒙太奇来说，它主要研究的是一个连续的事件如何转化为一系列的中断镜头的重新连接，而对于表现蒙太奇来说，它主要研究的是两个不相连续的镜头的重新连接如何产生新的含义。不管是哪种情况，蒙太奇都包含着某种"反自然性"，都是与生活的实际流程相抵牾的。这就带来了它的一系列局限，比如：镜头的切换往往让观众意识到摄影机的存在，切换的连续又带来观赏的强制性，除此之外，它还忽视了很重要的一部分，亦即忽视了研究镜头内部的艺术问题。这就是蒙太奇理论只能成为一种局部理论的根本原因。随着电影的发展，蒙太奇的局限性也逐渐暴露出来，这就出现了电影史上专门研究镜头内部的连续性问题，并由此产生与蒙太奇相对立的电影美学观念——长镜头观念。

长镜头是指连续地用一个镜头拍摄一个场景，一场戏或一段戏，以完成一个比较完整的镜头段落，而不破坏事件发展中时间和空间连贯性的镜头。一般认为，电影史上最早应用长镜头的范例是"纪录片之父"罗伯特·弗拉哈迪1916年拍摄的纪录片《北方的纳努克》。

一、长镜头的产生

电影中的长镜头其实很早就有了，而且在当时这是惟一的拍摄方法。早期的长镜头，都是在一场戏内用一个固定不变的长镜头来表现。这种死板的方式终于在格里菲斯等人那里发展为蒙太奇理论，而蒙太奇理论发展到爱森斯坦又导致了对它的否定，产生了近代的长镜头。但近代的长镜头与早期的长镜头却存在根本的区别：

1. 从固定镜头到移动镜头；
2. 从自发的活动照相到自觉的电影技巧或手法；
3. 近代长镜头是影片的一小部分，因而也出现了连接的问题；
4. 更复杂的场面调度。

可见近代的长镜头与早期的长镜头已经有了质的区别。从美学观念上看，近代长镜头是从蒙太奇的局限性中发展而来的，是蒙太奇观念的一种反动，但近代长镜头的产生还有赖于一系列的电影技术成果。

二、电影技术的发展

1. 声音的出现。从无声电影到有声电影，电影在技术上的重大进步总是紧跟着艺术创新的可能。首先声音的出现避免了用镜头来交代的单一表达方式，这样，镜头也就无须像

过去那样频繁的切换，以使观众明白。也就是说，可以通过声音来传递一部分的信息，而不必全部寄托在画面上，因而画面就不必老是中断，而保持镜头的连续性。如《英国病人》中汉娜端食物进屋，画外是男主人公的声音。

2. 景深镜头的使用。所谓景深镜头就是能拍前景和后景都达到同样清晰的镜头。这就在无形中开辟了一个新的景区，可以使前景和后景之间形成一种连续，避免了镜头的分切，就像玛尔丹所说："（景深镜头）使导演可以进行一种纵深的场面调度：人物不再从院子或花园这一边出场，而是在前面或后面出现，并在摄影机的轴心内活动，根据他们对话的重要性或每时每刻的不同仪态，走近或远离。"也因此，人们才把长镜头称为"场面调度派"。

3. 镜头运动的发展。大量采用运动镜头是在四五十年代以后。在这之前，由于采用镜头运动会引起灯光、动作设计和镜头长短的计划的特殊问题，增加拍摄的困难和成本，所以一直未能取得突破。如今由于摄影技术的发展，长度较长的镜头在拍摄上已经解决了问题，这就为长镜头的使用准备了技术上的条件。

4. 变焦镜头的普及。变焦镜头就是能把长焦和短焦结合起来使用，并随时调焦的镜头。由于它具有多焦距的功能，可以将短焦和长焦的优势结合起来，并能在人物位置不变或者拍摄点固定的情况下，根据剧情的需要把一个镜头的内容拍成许多个不同景别又彼此相连的长镜头。变焦镜头的运用或者变焦镜头与推拉镜头的结合，给长镜头开辟了新天地。

可见，长镜头是以一系列电影技术的发展为前提，由于这样，电影创作者才开始把兴趣逐渐转向了镜头的内部运动，而不仅是镜头之间的组接，并在此基础上产生了专门研究长镜头的理论并把它上升到美学的高度。这一理论的代表人物就是法国的巴赞。

三、巴赞的长镜头理论

巴赞（1918—1958），法国人，电影评论家。也是电影理论发展史上的关键人物。他的理论被看作是西方现代电影的一座里程碑。他在 20 世纪 50 年代初亲自参与创立《电影手册》杂志，成为电影批评界的权威性刊物。这个杂志的一些影评家后来亲自拍片，导致了法国的新浪潮运动。巴赞的电影理论不是一个系统的理论。他的理论兴趣主要体现在电影实践问题上，这就是对蒙太奇理论的批评和主张长镜头这相关联的两个方面，并从中产生了照相本体论的电影美学观点。

巴赞对蒙太奇理论的批评主要是围绕着电影与真实的关系来展开的。他认为蒙太奇使电影离开了真实。他的批评从库里肖夫的实验入手，巴赞认为电影是一种现实的艺术，但是两个镜头所产生的新含义显然不来自现实，而是导演通过随意的拼接变出来的花样。如果电影可以任由导演主观需要任意拼凑新含义，那么电影的客观性、现实性也就不复存在了。因而，他批评道："蒙太奇，人们经常说这是电影的实质，实际上是非常突出的反电影的过程；纯粹的电影的独特的性质，取决于尊重空间的统一的简单的照相。"①除此之外，蒙太奇的典型技巧景与景的切换总是把摄影机的注意中心强加给观众。在一段对话中，按

① 〔法〕巴赞《电影是什么》，南京：江苏教育出版社，2005 年。

台词的逻辑交替拍摄对话的人，称为"正反打"，这种分切的拍法不仅不够逼真，而且平庸乏味，带来了含义和视角的单一性。

正因为这样，巴赞才主张使用那种不间断地拍下一场戏的长镜头。他认为长镜头的典型技巧是场面的内部调度，通过演员的连续动作和摄影机的连续运动，可以保持一场戏的连贯性。所以这就部分取代了蒙太奇的功能，又克服了它的局限。其优势在于：（1）由于时空的完整保持了故事、动作、情绪各方面的连续性，给人真实的感觉；（2）产生含义的暧昧和信息的丰富，因为克服了蒙太奇选择高峰瞬间的单一对列，使镜头更有意味。（3）有利于从多角度来观察动作。

巴赞的长镜头理论基本的观点有：

1. 电影影象的本体论。他认为电影具有完全再现事物原貌的独特本性，应当坚持这种本性并作为衡量一个电影艺术家的基本标准。他说：一切艺术都是以人的参与为基础的，唯独在摄影中，我们有了不让人介入的特权。在他看来生活与电影的关系犹如一个从人脸上印下的面具，它不是人脸，但和人脸一模一样。巴赞认为，电影可以再现一个完整无缺的声音、色彩、立体感等一应俱全的外部世界。为此他提出：电影是生活渐近线。电影艺术家应当尽最大努力在银幕上保持生活的原貌，保存生活的多义性、透明性与现实性。摄影的美学特性在于提出真实。他主张纯客观地反映生活，消除影片中的"自我"、"偏见"和"对生活的解释"。这些原则就是巴赞赞美新现实主义影片的缘由。不论《偷自行车的人》或《罗马十一点钟》，观众从中得到的形象，包含了对客观真实的巨大信任，包含了置身其中的感觉。那里面没有剧作者的主观色彩，也未给观众心理上的暗示，以期诱导他们顺着创作人员的思维去体验和感受。观众自己在银幕上寻找对事物的感觉和评价。

2. 从"本体论"出发，巴赞反对蒙太奇，将蒙太奇贬低到最低层次的电影技巧。他认为蒙太奇是非电影性的，它违背了电影艺术应追求客观的完整的反映现实世界的本性。影片在导演的蒙太奇处理后，就失去了摄影形象的可信性与明确性，破坏了摄影机对时空的真实纪录，镜头的拆接造成了画面的虚假，失去了感人的力量。而来自自然的现实素材，未经修饰的现实的模子有它自己的美学价值，未经剪辑的场面蕴含着巨大的表现力。朴实的真挚的自然画面，将给人以更完美的美感和感人的力量。所以电影应当尽量保持真实的时间流程与真实的生活纵深。巴赞很赞赏二十年代影片《北方的纳努克》中纳努克守在冰窟窿边伺机捕捉海豹的段落，他认为影片本来可以用蒙太奇来暗示这个等待的时间，而弗拉哈迪却让猎人、冰窟窿和海豹同时出现在一个镜头中，表现了整个等待的时间，"成为最美的画面之一"。

为了保持最大限度的时空真实，巴赞提出长镜头理论。蒙太奇派的导演们只承认电影的单个镜头是构成未来影片的"细胞"，它本身并无固定的含义，因为拍摄时可以任意分切，镜头尺寸多数较短，一般的影片标准时间为 100 分钟，约含 500 个镜头左右。如《甜蜜的事业》474 个镜头，《生活的颤音》543 个镜头，《保密局的枪声》520 个镜头……长镜头理论家针锋相对，提出单个镜头并不像爱森斯坦等认为的没有意义，只要形成一个完整的镜头段落就有丰富的含义。于是每个镜头的尺数大大加长，总镜头数相对减少。许多

依据长镜头理论拍摄的影片往往只有二三百个镜头,美国导演希区柯克拍摄了一部《绳索》,全片只有十个镜头。

长镜头理论以镜头不分切为前提,但不妨碍导演通过镜头内部调度去体现自己的意图。现代摄影技术,提供了这样的条件。巴赞要求用景深镜头代替蒙太奇的分切。所谓"景深"即由所拍摄的镜头的前景伸延至后景的整个区域的清晰度。它可以将特写镜头同全景容纳在一个镜头中,一个动作可以在很长一段时间里在一个空间平面上持续发展,如果从摄影机镜头到无穷远都在焦点之内(变焦距的广泛使用,保证了这种可能),那么导演就可以在一个画面内,而不一定要在几个画面之间,构成戏剧性的相互关系。这种景深镜头(或称场面调度)能更真切的处理摄影对象,避免严格限定观众的感知过程;它保证了事件的时间进程,也能让观众看到事物的全貌及它们之间的联系;同时它还摒弃了戏剧式的省略手法,更符合生活的逻辑。这就完全符合"电影是生活的渐近线"的原则。实践证明长镜头的效果能够消除观众对摄影形象的不信任感,缩短银幕创作与真实感知之间的差异,使观众由于真实而被触动和震惊。另一方面,观众在这样的景深视觉前享有更多的选择银幕事件或物象的观察自由及解释自由。如果说蒙太奇是在讲述事件,那么景深镜头则是纪录事件。而当代观众的欣赏心理日益倾向了解事件的原始纪录和单纯的声画信息,以便尽量地发挥自己的智力去判断、思索和想象,最后按照个人的意愿对银幕提供的生活素材作出自己的结论。他们认为这是对观众的信任和尊重。而耳提面命的喋喋说教与训育,强迫观众接受创作者对生活的观察与观念,往往造成银幕前的反效果。巴赞的理论迎合了电影观众的审美心理,因此在一定的观众群中受到欢迎。

3.巴赞不赞成传统的蒙太奇手段,但却未将蒙太奇全部排斥在电影之外,他认为必要的电影技巧还是需要的,例如谁也不会蠢到为了追求真实的效果让演员真的从悬崖或高楼上跳下、让汽车相撞、火车出轨、飞机爆炸。他不赞成采用蒙太奇手段去赋予事物新的含意,A+B 就是 A+B,而不能出现一个新的 X,他要求的是艺术家用电影手段发现我们的生活,而不是用画面组成一个不存在的新世界。所以他特别推崇纪实风格和纪实手法。他也不否定艺术家在电影创作中的主观能动性,但要求他们以不修饰的画面去显示剧作的含意。这要求电影创作者具有更高的艺术修养、气质和技巧。创作者必须是一位敏锐的观察者,他善于从庞杂纷繁的整体事件中撷出能够表现整体世界的部分,即那些最具有代表性的特定情景与人物,而不是将生活中各种零碎片断拼凑成一个能代表整体的世界和人物。

巴赞的长镜头理论和他的电影理论以及他的电影理论体系带有纯客观主义倾向,故而在他的理论体系总结与指导下的新现实主义和新浪潮的艺术家们虽然拍出了不少优秀作品,深刻地揭露了资本主义社会的矛盾,有力的鞭笞了现实生活中的黑暗,但也经常使观众感到影片创作者的过度冷漠、前途渺茫,缺乏积极的乐观主义精神及鼓舞人的希望与力量。

四、长镜头的局限性

巴赞的长镜头理论,作为一个新起的电影学派,是值得重视的。运用长镜头逼真地描写一定的生活场景和事件,是有其独特之处的。当然,我们也要看到巴赞理论具有局限性,

他对蒙太奇的批评，有些地方是站不住脚的。

首先，巴赞对蒙太奇持轻视和否定的态度，认为蒙太奇是"最反电影的手段"，因而是不真实的。实际上，蒙太奇的原理不能认为是美学上的错误。这个原理是有充分心理依据的。人们总是习惯从两个事物的对列中产生联想。

例如普多夫金在《圣彼得堡末日》一片中，有这样两个镜头的对列：一是表现在前线上作战的士兵奄奄一息地躺在泥里；另一个是表现那些兴奋得发狂的财阀们在暴涨的股票市场上买空卖空。这两个镜头的时间、空间不是连贯的，但它们对不义战争的批判是尖锐的、真实的。

再如《战舰波将金号》中有名的"敖德萨阶梯"一段，爱森斯坦用了一百多个镜头，形成一个特长的蒙太奇段落，而实际上，那个真实的段梯很短，如果用能够保证时间、空间连贯性的长镜头去拍摄，这场戏就会一带而过，绝不会产生如此巨大的感染力。

这也就是说，蒙太奇的重要功能就是剪辑和选择，它是典型化的重要手段。拍摄要放弃剪辑和选择，恐怕是不可能的。在电影艺术的实践中，长镜头要取代蒙太奇是不太可能的，因为要反映出丰富多彩的生活，而又全部取消剪辑，不仅没有那么多胶片，也无这种必要。

艺术是离不开集中和概括的。当然，巴赞并未彻底否定蒙太奇。他说："从观众心理这方面来考虑，采用一定数量的蒙太奇还是很符合真实性要求的。"[①]不过，如果因使用蒙太奇，明显地造成时空的不真实，则导演应放弃剪辑。

另外一点，巴赞在批评蒙太奇时，把照相性绝对化，反对人为的干预。他认为摄影是在"没有人的创造性干预下自动形成"的，而其它"所有的艺术都是以人的存在为基础，只有照相得益于人的不存在。"[②]其实，任何艺术，包括照相艺术，都是在"人的创造性干预下"才能产生的。人们在使用照相机时，不仅可以根据自己的意图选择拍摄的对象、镜头的方位和角度。而且，还可以对拍摄对象进行修改、加工和必要的改造。正是由于人的干预，才使照相成为一门艺术。

① 〔法〕巴赞《电影是什么》，南京：江苏教育出版社，2005年。
② 〔法〕巴赞《电影是什么》，南京：江苏教育出版社，2005年。

第十一章　影视艺术的听觉、视觉造型元素

第一节　影视声音发展概况

电影是由活动的影像构成的视听艺术，视觉性和听觉性是它的基本特征。在世界电影理论史上，第一个为电影作出艺术定位的卡努杜关于"第七艺术"的论述，对电影影像语言的实验和探索尤为深远。卡努杜认为，在以音乐、诗歌和舞蹈为代表的时间艺术和以建筑、绘画和雕塑为代表的空间艺术之间存在着巨大的鸿沟，而工业时代诞生的电影，其所具有的时空综合潜能，恰好成为填平这一鸿沟的"第七艺术"。卡努杜把电影导演称为以光为画笔的画家，认为光在电影中具有极其重要的作用，因为电影是一种以视觉手段来讲故事的艺术。正是在卡努杜的启发下，20 世纪 20 年代法国印象派强调电影艺术的精髓在于电影导演必须借助于光来观察事物和展示事物，印象派代表人物德吕克据此提出了著名的"上镜头性"理论。正如上镜头性这一词汇在语法中是由"照相"和"神采"所组成的一样，德吕克强调指出，上镜头性不仅仅是现实生活中的一种"照相"而且还必须通过黑与白、明暗对比、逆光等镜头运用，把事物的"美摄录下来"。印象派电影的代表作有岗斯的《车轮》、德吕克的《狂热》、莱皮埃的《黄金国》等。比如《黄金国》中叙述一个北欧画家在看到西班牙格拉纳达城著名的王宫——阿尔伯拉宫时，整个镜头犹如画家莫奈一幅模糊不清的油画。

法国电影史学家杜萨尔认为，应该把 1925 年以前的法国电影艺术运动称为"印象派"，而把 1925 年以后的法国学派称为"先锋派"。1924 年德吕克去世后，印象派开始分化，坚持艺术性的一部分电影导演与德国、西班牙导演遥相呼应，借鉴了未来主义、达达主义、超现实主义等现代派的各种主张和手法，创造了与好莱坞商业电影截然相反的先锋派电影。主张"非情节化"、"非戏剧化"，认为"故事是没有价值的"，在电影中起主宰作用的不再是人物，而是画面，一种由抽象的图形、唯美的形式、孤立的形象所构成的画面，电影惟有揭示这种画面"纯粹的运动"、"纯粹的节奏"和"纯粹的情绪"，才有可能成为一部"纯电影"，达到一种"电影诗"的境界。如德国画家汉斯·里希特执导的《第二十一号节奏》，整个短片几乎都是由黑、灰、白色的正方形和长方形的跳动形象所构成。与法国印象派电影的追求不同，战败后的德国电影在 20 世纪初更热衷于表现主义的艺术风格。如埃里克·庞茂的《卡里加里博士》所塑造的疯狂和幻想的卡里加里博士，对西方的恐怖片产生过深远的影响。为了渲染气氛，影片按照表现主义的造型原则利用特殊透镜和异常的拍摄角度，使得影片中的一切物体形态都被严重扭曲，并刻意利用绘制的布景和阴影，造成光亮和黑

暗的极端反差，从而创造出一种渗透肌肤的焦虑和恐惧的感觉。

总之，20世纪20年代欧洲电影艺术家们为了抗拒好莱坞的影响，有意摒弃了电影的故事功能，将电影的商业性和艺术性对立起来，这固然有悖于电影工业文化的特性，但是，正是由于他们执著于从表现手法、镜头技巧、叙述方式等方面探索电影语言的可能性，赋予电影语言以隐喻、象征等意义，才使得电影终于不再只是生活的"影子"而进化成为一种艺术的新样式，展现了电影这一工业时代新生儿的巨大艺术潜能。

电影在20世纪二三十年代取得了巨大的发展。作为新兴的艺术，电影从戏剧、文学、美术等艺术中汲取了大量的营养，全新的视觉艺术打动着观众。美国好莱坞的巨大电影工厂，每年生产数以千计的故事影片。而大洋彼岸的欧洲，前苏联也通过无数作品日益拓展着电影的表现领域。美中不足的是尽管电影的表现形式日趋丰富，但因为当时没有声音，只能通过插入字幕来诠释故事和主题。按说，胶片记录的影像最酷似现实生活，然而，限于技术缺憾，人们在日常生活中所听到的竟化为乌有——人们只能在电影中通过字幕和活动影像去想象实在的声音，电影因此在当时被称为"伟大的哑巴"。这的确有些别扭，不能不说是电影——这种以最逼真的照相性为特性的视觉艺术的巨大遗憾。

从专业角度看，当时为了与无声电影的表现手段相匹配，那时的剪辑手段中技巧用的特别多，镜头长度偏短，每一部电影的镜头数量也特别多。与有声电影的成熟期相比较，当时电影中运用长镜头、组合调度的复杂镜头少之又少。最主要的是因为字幕的插入和过多的技巧，造成影片的视觉对象转换，影响了叙事的流畅。发明了一种全新的语言，却无法顺畅，自由地运用它，早期电影颇有些尴尬而又无奈。

当然，早期电影也并不全是尴尬和无奈。

除了上述几位经典电影家以外，格里菲斯的学生，美国人塞纳特的喜剧片就是当时美国电影中剪辑最好的影片；而基顿，始终能在表面运动的环境同主角的基本心理过程之间建立联系；还有劳埃德、朗东等，他们都以自己的智慧对无声片的剪辑和表演，尤其喜剧的表演观念做过杰出的贡献。

然而，在这所有人之中，最伟大的还是查尔斯·卓别林。没有人怀疑查尔斯·卓别林是人类有史以来最伟大的表演艺术家之一，但是，却的确有人忽略了他同时也是一位伟大的电影工作者——伟大的电影编剧和导演。卓别林非常善于通过剪辑来描绘自己的观点，善于使场面调度和剪辑服从他的表演，即服从他所构思的观念。因为他的许多观念，往往通过他的表演体现出来。在无声片受到技术束缚的条件下，他把古典艺术的敏感带进了电影形式，以古典的技术，表现浪漫的内容，因而，达到了很高超的技术修养，取得简单质朴效果的境界。主要靠画面形象来明确地表现思想内涵，剪辑服从于这个原则，他的《流浪汉》就是这个原则的扩展。

这大概就是我们过了将近一个世纪之后，回过头来看卓别林的无声片喜剧，仍然叹为观止；看他利用剪辑表现观念仍然感慨尤深的重要原因吧。卓别林是不多的几个随着岁月流逝，其影响力却越来越深刻的电影艺术家。

从另一种意义上来说，正是由于早期电影的无声，才使得无声片的后期，在电影的视

觉造型、结构形式及表现力等方面已经达到那个时代登峰造极的水准。

然而，电影毕竟还远远没有穷尽它的种种可能，20世纪的人类需要发展和完善自己发明和创造的新的语言。

1928年，美国电影《爵士歌王》开创了有声电影的先河，这一发明对电影艺术，对剪辑艺术是划时代的。但是早期电影录音却并不如人们预期的那样理想。最初的电影录音设备是大型电唱机，将其通过机械连锁和放映机同步运转，然后通过扩音器从银幕旁的扬声器还音。这种声画分开的设备使用起来当然很不方便，由于当时的话筒质量很差，演员和话筒之间的距离不能太远，否则就无法保证录音的质量。然而摄影机的机械噪音又迫使话筒必须远离演员，这个矛盾常闹得人们束手无策，啼笑皆非。

声音的出现对电影是一次重大革命，它使电影的面貌焕然一新，使电影艺术发生了巨大的飞跃。因为电影画面对生活现象有一种实在的记录性，但无声电影只有动作，没有声音，这就使人们在画面中获得的生活实在性感受打了折扣。声音则使电影对生活的表现更逼真，而它本身所具有的艺术表现力又为影视艺术反映生活提供了一种更为丰富的手段和方法。

由于声音作为新贵，成了电影的主角和宠儿，而画面的作用退居其次，剪辑的功能被局限在只是在技术上连接场景，电影的语法发展受到直接限制。另外，由于声音的介入，台词的连续性要求使得过去经典的蒙太奇手法，例如爱森斯坦影片中思想含义的隐喻显得莫名其妙。同时电影录音也令相当一批原本缺乏台词训练，只贡献脸蛋的大明星露了怯。一时间自然主义的声音似乎不是推动电影发展，而在毁灭电影。

但在声音出现的当时，对它却有两种极端的看法。一个极端是出于创作者的新奇感，在有声电影中滥用声音，影片中充满对话，甚至出现过"百分百的对白片"，与戏剧一样，成为银幕上的话剧。应该说，出现这种情况是情有可原，一方面是当初人们渴望电影开口，一旦这个伟大的"哑巴"开了口，就让它乱讲话，另一方面是当初人们还不了解有声电影与无声电影在表义功能上的区别。无声电影与有声电影是有着不同的表义体系的，就好比哑剧与话剧一样，不是简单的有无声音的问题。无声电影是纯视觉的表义系统，是纯动作的表义。有声电影是融视觉与听觉于一体的表义系统，是动作与声音同时表义。但有声电影出现当初，还没来得及建立如现在电影这样的声画表义体系，可又要让它说话，就只得搬用当时已经相当成熟的戏剧的"话语"表义体系。这样，当无声电影原先纯视觉的表义体系与话剧的纯"话语"表义体系同时来完成一个叙事任务时，就必然造成同义反复。如要表现一个人上班去，电影的动作已经表现出了这一现象，还要用戏剧的话语表义要求让他口里说出：上班去了。这里必然有一套表义系统是多余的。因为影视艺术在根本上是视觉的，因此，话语就显得多余了。

另一个极端是许多电影理论家轻视声音，蔑视它。德国的电影美学家爱因汉姆认为：技术的发展使电影对自然的机械模仿走向了极端，添加声音，就是明显的第一步，必须把有声电影的出现看作是强加在电影头上的技术新花样，它是一种与最优秀的电影艺术家历来所遵循的道路格格不入的东西。卓别林当初也声称坚决不拍有声电影。爱森斯坦等人认

为在电影中加入声音是违背电影本性的倒退，同期录音会破坏剪辑的灵活性，从而扼杀电影的灵魂。而卓别林更是在人们已经在电影中广泛使用声音时，仍然近乎顽固地拒绝同期录音。

　　轻视声音，这一方面是对滥用声音的不满，矫枉过正；另一方面是对声音的独立的创造力认识不足，曾有人认为声音表现的只是眼睛已经看到的东西。如听到热水瓶打碎的声音，眼睛已经看到了。但实际上，声音是有它独立的表现力的。电影《姐姐》的开头，画面上只是被风吹动的小草，声音是枪声、马蹄声、人的喊杀声，表现这里正在发生一场战斗，很显然，声音表现的就是眼睛没有看到的东西。在物质的生存意义上，它确实是依附在画面上的，但在表现意义上它并没有依附画面。当然，这两种极端，都是时代的局限。当时声音出现不久，人们对声音的认识、运用还不深入。但不管怎样，声音的出现，对于电影来说，毕竟是一个重要的发展，是不可阻挡的。卓别林最终还是接纳了声音。

　　也有不少人进行了多种声画实验：剪辑声音与画面的匹配、对位、对立……电影开始扬长避短，逐渐摆脱了为声音而声音的局面。在美国，曾从事过戏剧表演和导演，并在哥伦比亚广播公司主持"空中信使集团"的节目主持人——奥逊•威尔斯的实验就卓有成效。他从未把电影看作是一种造型艺术，而看作是一种时间艺术。在电台工作的经验告诉他，永远不要使影片中出现静止状态，要在两个场面之间建立起听觉的联系。他出色地把广播剧的音响引入电影，用音乐来吸引、刺激观众的意识，甚至认为音调高低的作用至少像语言的作用同等重要。奥逊•威尔斯也是公认的剪辑大师，在《公民凯恩》、《安倍逊大族》、《上海小姐》等影片中他都在声音以及画面技巧或形式上做了众多大胆革新，使得电影实现了极大的现实感。而后来的许多电影大师，雷诺阿、安东尼奥尼、布努埃尔、科波拉、库贝利克等，对电影的声画结合都做出了巨大的贡献，极大地丰富了电影声画剪辑的种种可能。

　　声音的介入为电影艺术提供了广阔的发展和创新空间，成为人类电影极富魅力的语言。曾有人把有声电影称为电影的第一次技术革命。电影人与时俱进，充分发掘和运用声音在表现当代人类生存状态，揭示当代人心理方面的种种可能性，使电影形式日趋成熟和完善。特别是经过较长时间的实践和探讨之后，人们对声音的认识越来越深入了。也正是在这一意义上，人们对电影的认识由"视觉艺术"变成"视听艺术"了。

　　20世纪30年代，随着科学技术的进步，一种全新的媒介——电视诞生了。

　　1936年11月2日，在英国伦敦进行了人类第一次正式的电子电视系统的公开广播实验。电视除了进行大量的新闻节目制作播出之外，还迅速地采取接近电影创作的行动。首先是英国创作播出了一系列的电视剧，如《地铁谋杀案》、《黄蜂窝》、《拐弯》等，并产生了很大反响。电视技术的迅速发展为电视艺术的繁荣提供了强有力的支持。在艺术上，电视始终借鉴电影已经十分成熟的各种艺术表现手段。因此在很短的时间内，电视剧采用电视技术制作的影片迅速崛起，甚至直逼电影的霸主地位。

　　关于电影艺术与电视艺术同异的问题，除了媒介方式、制作传播方式不同，在艺术形式、表现手法等等方面历来存在争论。进入20世纪后半叶，诸家的观点趋向一致，即"电

视所具有的一切艺术可能性电影也都具备。电视的表现力在基本性上与电影相同；电影银幕与电视屏幕的画面服从于同一艺术规律。电影与电视——这是同一艺术，是以各自的形态再现现实的综合艺术。"（苏罗·尤列涅夫）

可以说，电视从一诞生开始在听觉也就是声音方面就吸收和继承了电影的宝贵经验和财富，因此在声音方面影视所呈现出来的是共同的特点。

第二节 影视的声音

每种艺术都有自己的独特的语言，并以此来区别于其他艺术，产生独特的艺术感染力。影视艺术是视听艺术，画面和声音是它的两个主要语言构成元素。影视作品中的所有内容和意义，如思想、人物、情节、动作、意境、节奏等最终都是由画面和声音传达出来的，是由观众的视觉和听觉来接受的。

一、听觉造型三元素

电影是由活动的影像构成的视听艺术，是一门综合的造型艺术，视觉性和听觉性是它的基本特征。电视当然也是如此。

因此影视的造型元素大致可以分为两类，听觉造型元素和视觉造型元素。克里斯蒂安·麦茨曾指出，电影实际上是下列五种元素彼此组合的一个链环。只有这五个链环的完整紧密组合才会得到我们所认同的影片。

这五种造型元素包括：

影像（由于电影不同于连环画、静照和动画等，所以必须指出，影像至少还具有三个物理规定性：摄影的、运动的和多元的；所谓"多元"是指一个完整的读解单位可以包含若干读解单位）。

符合银幕上不同文字说明的图示。应当指出，上述两种表意物质材料本身仅确定默片的特性；以下三种表意物质是有声对白影片特有的，或者说是今天一般"影片"所特有的。

通过技术复制手段录下的话语声即人声（影片中的"话语"）。

录下的音乐声（这一元素可以阙如，有些影片是没有音乐）。

录制的音响。指所谓的"真实"音响（等于效果声），或者说，既非话语又非音乐的声音（对于为某些影片伴奏的具体音乐，或如此命名的音乐来说，也有一些之间状态。）

在这里克里斯蒂安·麦茨的分析已经很明确，这五个造型元素由于电影发展的时间段而恰恰被划分成了两个板块，前两个属于视觉范畴，后三个属于听觉范畴。

借此他还指出自己对影视的理解：

电影——电视：用机械方法获取的多元的活动影像（文字说明——三种声音因素：话语、音乐、音响）。

克里斯蒂安·麦茨对影视的理解被大多数研究者认同，他对影视听觉造型元素的理解也被反复运用。所以一旦讲到影视的听觉造型元素，最主要的必定包括这三个：话语、音乐和音响。

当然在影视欣赏领域纯粹搬用克里斯蒂安·麦茨听觉造型元素是不合适的，比如"话语"是引入的一个语言学概念，一般读者很难与戏剧"话语"体系进行区分，从而造成理解上的障碍，特别是在影视欣赏领域，现在更多的理论研究者倾向于运用"言语"或"人声"这两个概念来代替略显生硬的"话语"，本书中采用的是"人声"、"音乐"、"音响"这三个更容易接受的听觉造型概念。

二、影视的声音

之所以在此启用"声音"这个概念，更多的是针对影视欣赏的通俗性和文学性而言，在人声、音乐和音响这三个听觉造型元素在影视中起到的作用越来越重要的今天，在影视文学欣赏的领域当中，我们很难把它们当作三个专业术语来进行解读，那必定是徒劳和可笑的。三者在数字化影视中所起的作用，越来越趋向于一个浑然的整体，很难截然分开。它们这种绝对统一，相对独立的状态，使我们对三者的研究又回到了起点。

克里斯蒂安·麦茨其实在开创一个新的研究起点的同时也明确告诉我们，话语、音乐和音响都属于声音的一个因素，这三个因素共同构成了"声音"这个宽泛而准确的影视概念。

声音是影视艺术的一个重要语言因素，虽然画面是基本的因素，声音的出现比较晚，它并不影响影视艺术的生存，但自有声电影以来，声音就成为现代影视艺术不可缺少的语言因素。因为现代影视作品毕竟是以画面和声音共同构成的，它的意义是由画面和声音共同传达出来的。声音健全了影视艺术的语言构成，标志着影视艺术从幼年走向成熟，使影视艺术的形象表现与主要由视觉现象和听觉现象所显现的生活世界更为接近，与人们以视觉和听觉来感受现实生活的方式更为一致，因此声音的出现对电影是一次重大革命，它使电影的面貌焕然一新，使电影艺术发生了巨大的飞跃。因为电影画面对生活现象有一种实在的记录性，但无声电影只有动作，没有声音，这就使人们在画面中获得的生活实在性感受打了折扣。声音则使电影对生活的表现更逼真，而它本身所具有的艺术表现力又为影视艺术反映生活提供了一种更为丰富的手段和方法。

影视是视觉和听觉共同组成的艺术，"在完整的复现过程中，作为视觉元素的运动与听觉元素是比邻而立的"（克·麦茨）声音极具造型性和表意性，带有装饰效果，它不是现实生活中的声音，而是假定性，是创作主体精心设计并有意凸现的声音。比如都市喜剧《有话好好说》，北京琴书"找媳妇难"及"没招谁惹谁偏生是非"的滑稽配乐便是无声源音乐的主观假定，它直接强化了故事的戏剧氛围和矛盾冲突。《英雄》的音乐制作更是请来了奥斯卡最佳音乐奖得主谭盾，让观众领略了一次听觉盛宴。小提琴演奏大师伊法克·波尔曼的激情演奏，日本著名鼓手鼓童的活力，精制细微到一滴水珠滑落屋檐的声音，影片制造的独特的"静"的声音效果，令人叫绝。当影片《英雄》里的两个男子在水平如镜的湖面

上以武功交流时，我们能够体会到的便是这种"静"打斗的场面融入了京剧的唱腔和叫白，声音从很远的地方传来，在空山幽谷回荡，使传统的武侠功夫增添了韵味和诗意。在激烈的打斗厮杀场面里，没有给人紧张的气氛，反而有一种舒缓、优美的情调，空灵而飘逸。连张艺谋自己也说该片有它的独特性，特别是在声音和音乐方面。

声音作为一种造型符号在许多电影里得到了充分展示：《红高粱》里的唢呐声响彻天空，迸发出原始的狂野之美，与劲风中急剧舞动的红高粱交相辉映，烘托出超越理性、文明而返回人类原始本真的深远意蕴。《大红灯笼高高挂》随着颂莲命运变化不时出现的"西皮"调女声伴唱和急促密集的京剧锣鼓声，反映了人性的被压抑，人的话语权已经被剥夺而只能用隐喻的非语言方式来表达。

总之，声音造型打破了屏幕的边框，延伸出无限的空间感，传达出更多画面无法表达的含义，正如美国著名的作曲家赫尔曼说的："音乐实际上为观众提供了一系列无意识的支持。它不总是显露的而且你也不必知道它，但是它却起到了应有的作用。"

第三节　影视中的言语及其欣赏

声音像画面一样，也是影视艺术的重要元素。而且，有声电影的出现大大改变了电影的性质，使它由纯视觉艺术变成了视听艺术。有人将光线、平面、立体、时间（运动）称为电影创作的四维空间。因而，无声电影常常被看成是四维空间的艺术。今天，电影由于声音的拓展而出现了第五度空间。这里所说的"声音"是一个宽泛的概念，它包括人声、音乐和音响三个层面。对它们的合理、巧妙运用，会产生强有力的、多样化的艺术表达功效：它能够揭示人物性格、刻画人物心理，多侧面地塑造人物；它可以渲染气氛、增强环境的现实感，或者表达作者的主观评价；它还有扩展画面空间、精炼影视结构、控制叙事节奏等诸多功能。

一、言语（人声）的定义

用声音塑造人物，最直接的手段无疑就是"人声"，"人声"又叫"言语"或"话语"，是指口头发出的话语，即作品中的人物对白和画外音中的独白、旁白。

对白是影视作品中人物语言最主要的形式，是影视声音中最主要的因素，它可以用来表达人物思想，交流情感，表现丰富的情节内容和推动情节发展。但是，影视艺术的表现毕竟不像戏剧艺术那样对对白有很大的依赖性，过多地运用对白会使影视作品变得"戏剧化"而失去其应有的视觉性特点。

影视剧中语言音响的主要形式是对白，即角色对话。对话是人物思想、感情的主要表达手段；对话是人物性格的主要表现手段之一；对话是剧情发展的重要手段；对话是人物矛盾纠葛的重要表现手段。每个人的声音就像他的指纹一样，具有独一无二的特性。语言

方式体现着一个人的个性特征和社会背景两方面的因素。他说话的方式也同样如他的长相一样，具有鲜明的个人特征，是其个性的最直接的表露，也就是说，用语言展现人物个性应该是视听艺术最重要的课题之一。社会背景因素，包括身份、教养、兴趣乃至道德观、价值观等，其中包括着鲜明的时代因素，同时，不同的方言也投射出其文化背景中的地域文化特色。周星驰与吴孟达合作的多部影片如《武状元苏乞儿》、《大话西游》、《鹿鼎记》之所以非常成功，与二人搭档的非常鲜明默契的语言风格有着密切关系。语言音响的造型表现在独特的音色、语气、语调、节奏的处理上，探索角色的个性化言说方式，是塑造人物的重要手段之一。声音是电影完成叙事的独特要素，思想、主旨、意向、冲突，所有这一切都离不开语言表达。

"画外音"是视听艺术所特有的东西。它源自声画分离的音频、视频系统。普通的理解是指声音和画面处于完全不同的时空，或指声音并无具体的时空特征。按照传统的约定性，画外音分为"独白"和"旁白"两类。这二者并无严格的界限。一般意义上讲，独白是以第一人称出现的，是角色内心情感的外在表现。它们大多表现为角色对往事的追溯，不是以全能全知的方式，而是让观众在倾听角色对每一个细节的描述，在对其内心情感的表露中体验人生的艰辛与欢乐。旁白却是以第三人称出现的，是对客观事实的叙述。事实上，这种划分是相对而言的，很难用形式上的不同来概括二者在审美上的联系与差异。

独白是影视艺术运用言语形式表现人物内心活动的一种方法，即画面上的人物是缄口不语，但画外却传来他的说话声，表露出他的内心思想和感情。电影《列宁在波兰》中，列宁被关在监狱里，他的思维十分活跃、丰富，但没人可谈，而身处监狱又不能用过多的动作来释放思想，就只能以大段大段的独白来表露。独白，最突显之处是将细腻隐秘的内心活动"外化"为一种直观的声音形态，使每个观众都可以直接倾听角色本应是面对苍穹的喃喃内心之语，审视角色的灵魂，这种体验在现实生活中是不可能出现的，因而具有独特的审美价值。它还包括对情感的直接抒发，以打动观众。

旁白是剧作者或剧中人对剧情进行介绍、说明、抒情、议论的言语。电视剧《围城》中常用创造者的旁白来点评方鸿渐的心理、行为、境遇，起到画龙点睛的作用。旁白的使用还有一个我们不能忽视的作用，那就是语言所具有的对事物理性剖析的功能。没有比语言更能体现理性思考的了，我们基本上可以把语言与理性思维等同起来。

剧中人的旁白与独白是不同的。独白是剧中人物内心的自我表露，剧中人的旁白是说话人并不处在画面所表现的具体情境中而对那个情境所作的客观性解说。如电影《海霞》中方书记出现时，响起了海霞的旁白："方指导员伤好以后，转业到我们这里当区委书记。"她的这一话语内容既不是她开口所言，也不是她自我内心的表露，实际上，她是代表创作者对观众所说的，是一种对剧情的交代。这种情况往往出现在以第一人称叙述的影视作品中。但是有一点要注意，作为画外音的独白与旁白，如果运用得好，是很有感染力的，其作用是画面不能代替的。朝鲜电影《卖花姑娘》中，父亲病重，女儿历尽辛苦去弄药，但父亲没有等到女儿的药就去世了。可女儿并不知道，急急地赶回家，在门口摔倒了，药撒了一地，她赶紧把药捡起来。这时，出现了画外音的旁白，大意是：女儿的这份孝心，父

亲是不能享受了。就是这段旁白把大多数观众的眼泪给说下来了，因为它触动了观众的心，捅破了观众与银幕的隔膜。因为观众知道她父亲死了，而她不知道，这种特殊的关系被旁白联系起来，就起到了感染观众的作用和效果。但是话外音在影视作品中不能用得太多，因为它毕竟是以画面为基本语言的艺术。如根据茅盾小说改编的电视剧《春蚕》中有一个镜头，老通宝去看他养的蚕，这时出现旁白，说他的心情是又喜又忧，喜的是今年的蚕特别好，能丰收，忧的是担心丰收了反而价钱低，要赔本。

二、言语（人声）欣赏

影视中的人声包括对话、旁白、内心独白乃至笑声、哭泣、支吾声等，都是表达角色思想、情感、性格的常见手段。它在现代影视中的作用虽然不如音乐来得独特别致，效果明显，却在表现影视主题、揭示人物性格、刻画人物心理，多侧面地塑造人物等方面牢牢占据统治地位。

影视语言在揭示人物性格、刻画人物心理，多侧面地塑造人物等方面起着最重要的作用。这在由小说或者戏剧改编的电影中最明显，比如根据曹雪芹小说改编的电视连续剧《红楼梦》；根据鲁迅的作品改编的电影《祝福》、《阿Q正传》；根据莎士比亚戏剧改编的《哈姆雷特》、《奥瑟罗》；根据曹禺戏剧改编的电影《雷雨》；根据琼瑶小说改编的电视剧《梅花三弄》、《还珠格格》等；根据金庸的小说改编的电视电影，如《笑傲江湖》、《射雕英雄传》、《神雕侠侣》等。此外，《西游记》、《聊斋志异》、《安娜·卡列尼娜》、《简·爱》、《乱世佳人》、《廊桥遗梦》等，只要是改编比较成功的，都很大程度上保留了原著中人们耳熟能详的一些人物的语言特点，而不是肆意改变，让人的欣赏习惯不适应而觉得不伦不类、啼笑皆非。可以说作家的独特风格决定了作品的独特风味，作品的独特风味又深深烙刻在人物的语言与行动上。

一部成功的电影或电视剧离不开成功的人物、离不开感人的故事，更离不开凸显人物个性的语言。比如在电影《简·爱》中，简·爱和罗切斯特的性格给人留下了非常深刻的印象，这与影片中二人那一次次简短的带有试探性的对话是分不开的。特别是别墅晚会的那段对话，尤其让人难忘。罗切斯特半真半假的演戏，简·爱实实在在的痛苦都表露的非常真实。男主人公那充满磁性、咄咄逼人的话语就像一把刀子切割着简·爱那自卑敏感脆弱又自尊理智坚强的心，一问一答，唇枪舌剑，来回的交锋，每一句都干脆利落，斩钉截铁，完全泄露了简·爱的痛苦和秘密。每每听到这段对话让人的心都不敢跳动，屏息凝气生怕打破了这种气氛。"你以为，因为我穷、低微、不美、矮小，我就没有灵魂没有心吗？你想错了！——我的灵魂跟你的一样，我的心也跟你完全一样！就如我们站在上帝跟前是平等的——因为我们是平等的！"这段爱情宣言打动了亿万观众的心。

《西游记》是在老百姓心中再熟悉不过的作品，几百年来从评书、电影、电视连续剧、动画片可以说涉足了各个领域，版本不计其数。这部作品之所以如此深入人心与成功塑造了师徒四人——唐僧、孙悟空、猪八戒、沙和尚的典型的艺术形象是分不开的，不论什么样的艺术版本，被群众喜闻乐见的唐僧总是有点单纯、有点愚钝、有点可笑、有点可气的

唐僧；总是手无缚鸡之力，面对困难却无所畏惧；虽屡犯错误却能抵挡尘世各种诱惑；高大圣洁、浑身透着高尚与执著。他的话语不多，不会唠唠叨叨更不会怨天尤人，面对无数次生与死的考验，虽时时充满畏惧，却从容不迫，以不变应万变。这是动画片《西游记》里的一段简单对话：

"悟空，前面有座寺庙。"

"师傅，这寺庙看起来有点怪。"

"寺庙就是寺庙怎么会有点怪？"

"师傅——"

"好了，去敲门吧。"

……

"施主，打扰了，我们是从东土大唐来的和尚，路过宝刹，天色已晚，想借宿一宿……"

"阿弥陀佛……"

他心灵单纯善良，帮助贫弱、乐善好施，一副菩萨心肠，永无害人之心。之所以常犯小错与此是密切相关的。他这辈子只有一件事情让他牵挂，那就是求取真经、发扬佛教，除此之外哪怕金山银山、美女成群、宫殿王位都不能让他心动，屡经磨难，痴心向佛，试问这种对信仰坚贞追求定力和品性有几人能有？而这种性格又处处从他的木讷的言行里体现出来。

周星驰的电影《大话西游》将唐僧和孙悟空经典的形象进行了颠覆，唐僧变成了一个超级罗嗦婆，面目可憎；孙悟空也不再是传统意义上的齐天大圣，而成了一段可歌可泣爱情故事的主角，我们且不评论这部影片本身的成败得失，有一点是可以肯定的，那就是《西游记》中唐僧和孙悟空的经典形象地位，并未受到丝毫冲击和破坏。还有什么《春光灿烂猪八戒》、《福星高照猪八戒》等电视连续剧和动画片等的问世，都不外是沾点古人和名著的光，好做自己的生意罢了，在欣赏艺术上并无多少可取之处。

《还珠格格》所流露出来的纯正的"琼瑶味"曾迷倒多少少男少女，让人欢笑、让人流泪，一集集让人欲罢不能。小燕子的毛手毛脚没心没肺与她喳喳呼呼、肆无忌惮的语言相互补充；紫薇的端庄贤淑、知书达理与她文质彬彬、纤细含蓄的语言相映成趣。还有里边她们和恋人之间生生死死的爱情表白，那就是一篇篇惊心动魄的爱情宣言，"山无棱、天地合乃敢与君绝"。谁说人间没有真爱？生死相许、不离不弃，"执子之手，与之偕老"。不管人们对该片有多少非议，但电视剧本身所宣扬的这些美好和理想又何曾不是我们每一个人昔日和将来的梦想。由李亚鹏和周迅主演的那部《射雕英雄传》，观众评论很多，但大多是批评的声音，为什么会这样，除了对电影主题的理解和演员选择的问题外，不选择配音演员可以说是本电视剧的一大败笔，金庸的原著很少有人没读，黄蓉机灵乖巧、可爱动人的形象深入人心，加上83版的《射雕英雄传》作比照，超越就更为艰难，周迅扮演的女主角黄蓉外形清新靓丽、美貌动人，本也符合人们的欣赏期待，可是她一开口却让人大跌眼镜，简直是唐老鸭再世，一口一个"靖哥哥、靖哥哥"叫得人不忍卒听，怎么可能还有胃口去看。男主角的表现更是让人无法容忍，反应迟钝不说，语言也麻木不仁，根本没有充

分展现出郭靖那老实木讷却不乏幽默的大侠形象。

 此处要特别说说备受好评、出奇制胜的《武林外传》，本电视主要人物很少，就小郭（郭芙蓉）、大嘴（李秀莲）、掌柜（佟湘玉）、老白（白展堂）、秀才（吕轻侯）、小六(燕小六)、老邢（邢育森）、小贝（莫小贝）、无双（祝无双）等，这些人物可以说个个性格鲜明、个性独特、别具一格，让人过目不忘。这与该电视设计的独特的、有鲜明个性色彩的语言是密不可分的，语言的成功是本片成功的关键。首先我们看一下这些人物自己的经典台词：

 佟掌柜："我错了，我从一开始就错了，一开始我就不该嫁到这里来，如果我不嫁过来我的夫君就不会死，如果我的夫君不死我……"

 老白："葵花点穴手——"

 小郭："排山倒海——"

 秀才："子曾经曰过……"

 无双："放着我来——"

 李大嘴："降龙十八掌——"

 老邢："亲娘哎——"

 小六："替我照顾好我的七舅老爷——"

 小贝："嫂子_____"

 可以说这些经典台词在每一集中都有出现，可是我们并没有感到厌烦，反而在幽默、睿智的情景设计中感受到身心的愉悦和快乐。下面随便摘录几段对话以飨读者。

 （老白得到免罪金牌以后，欣喜若狂，行为出格）

 1．（老白与小六）

 小六：听你那意思，你是想闯空门？

 老白：我还就闯了怎么着？

 小六：（要拔刀）帮我照顾好我七舅老爷——

 （刀没拔出来）……我还有事，诸位都在，我先走了啊！（跑走）

 2．（小郭与秀才卿卿我我）

 秀才：来，给我捏捏肩！

 小郭：（作咬牙切齿状，双手如魔爪）好哇！

 小郭：（给秀才捏肩）感觉怎么样？

 秀才：舒服____舒服极了……（作痛苦状）

 ……

 小郭：这就叫，心里再苦不打退堂鼓，

 对你再横也不打哼哼____

 简单说七个大字：

 "寻找恋爱的感觉"。

 ……

3．（秀才与老白讨论爱情话题）
秀才：子曾经曰过，惟女子与小人难养也。
老白：我知道，我恋爱质量不高。
秀才：是够低的，连称呼都没改过。
老白：改称呼干啥，叫掌柜的就挺好，一改称呼还不顺嘴了呢。
……
秀才：后面的路还长着呢，你就慢慢受着吧——（语重心长拍老白肩）
老白：……（轻佻状）女孩的心思你千万别来猜，猜来猜去肯定要坏菜……
……
4．（老白被抓以后）
老邢：（轰走看热闹的人）走，走，走——走，走，走，没见过狂犬病啊？
　　　没见过自己去得一个……
　　　（进店，对掌柜）先把字签了再说……
掌柜：（对老邢）你们还敢打人？
老邢：不是打的，是老白自己咬的！
……
掌柜：（训小郭）你才有病，别人这样对你你不咬！
小郭：就小六那指头，喷，那指甲盖——老白也下得去口……
　　　老白有免罪金牌，有什么事也无所谓。
掌柜：咋回事吗＿＿要打要杀总得给个信，效率咋这么慢么？
　　　（见邢捕头，冲上前）老邢来咧，情况到底咋样？
老邢：先关几天，下月十五当街斩首！（掌柜差点晕倒）
　　　开个玩笑……经初步诊断，老白没得狂犬病……

　　就是这样一些极富个性化的语言，加上略显夸张的动作和恰到好处的表情，活画出了一群善良真诚、个性鲜明的江湖儿女，他们个个栩栩如生、神采飞扬、疾恶如仇、侠义豪爽，留下了让人难忘的银幕形象。语言凸显个性，个性生动人物，人物带动故事，故事引人入胜，这就是该片成功的秘密吧。

第四节　影视中的音乐及欣赏

　　在各种艺术形式中，音乐被视为最善于充分、细腻而又深刻地抒发内心感情的艺术。因此，早在无声电影时期，音乐就被用作默片放映的现场伴奏。在有声电影被发明后，音乐的作用就更显得举足轻重，常常令导演们费尽心思。

一、音乐的定义

音乐在影视作品中主要是指画面配乐和主题歌（主题曲）、插曲等。配乐与画面内容是没有声源关系的，如在画面内容表现为紧张的场面时出现的快节奏旋律，这音乐不是出自画面内容本身，而是配合画面来渲染气氛的。主题歌（主题曲）是贯穿整个作品，表现作品的主题意义的。电影《红色娘子军》中的歌曲：向前进，向前进，战士的责任重，妇女的冤仇深……这一歌声和乐曲从头到尾不断出现，表现妇女翻身求解放的主题。电影《城南旧事》中的歌曲"送别"，长亭外，古道边，芳草碧连天，一杯浊酒解余欢，夕阳山外山……其歌声和乐曲也是贯穿作品始终的，表现了作品那种淡淡的、绵绵不断的怀旧情绪。这都是主题歌（主题曲）。插曲是表现作品局部情景和情感的歌曲。电影《上甘岭》中，志愿军在坑道里坚守了几天几夜，粮食没有了，水没了，增援部队不知什么时候能上来，这时候出现了歌曲"我的祖国"，这是表现这一时刻的情景，祖国给了战士们力量，使他们坚持了下来。这是插曲。主题歌和插曲与作品中画面内容之间的声源关系并不是固定的，《上甘岭》中的歌曲"我的祖国"，开始是画面上一个女战士的演唱，这与画面内容是有声源关系的，但后来变成了大合唱，而画面上则并不是大合唱的场面，这就没有声源关系了，只是一种画外伴唱。但从艺术表现的意义上说，影视音乐与画面应该是互相配合，共同表现某种思想情感的。

影视剧中出现的音乐，按其功能可分为主题音乐与插曲。主题音乐包括以歌曲形式出现的主题歌，是一部片子的核心音乐，它紧紧围绕主题思想、主要内容和中心人物，形成一定的音乐形象，起深化主题的作用。主题音乐在片中主要段落、主要人物或体现主题思想的时候出现。成为一部片子的主导音乐。每次出现时都是以变奏曲的形式随画面内容的变化而变化。由于多次出现，并多在显著位置，于是形成了一条音乐主线，给人极深的印象，编导们都十分关注主题音乐的创作。主题音乐之外还有插曲，插曲当然不能和主部段落相比，但它的作用又不可忽视。主题音乐深化主题，插曲或描绘景物，或渲染气氛，或刻画形象，点缀在片子情节之中，大大增加了艺术的魅力。

主题曲和主题歌都是体现主题思想，围绕主要内容和中心人物的。区别是主题音乐以器乐曲出现，表现上比较自由，节奏变化、音色变化多，旋律能放得开，织体也更丰富。但是主题歌有歌词，容易传播，可以广为传唱。有一些片子既有主题音乐又有主题歌。只有主题歌的，主题歌的旋律可以做较大变化，成为贯穿全片的主题音乐。电视剧一般都有主题歌，像《红楼梦》、《西游记》、《唐明皇》、《武则天》、《三国演义》、《北京人在纽约》、《四世同堂》、《英雄无悔》、《便衣警察》、《渴望》等。

插曲比起前者来要单纯和专一。描绘景物是插曲最擅长的功能之一，它用旋律、节奏、速度、音色等手段，使用直接模仿、近似模仿，或暗示或象征，来完成音乐的表现。像描绘早晨、暴风雨、田园、春天、大海、森林、月亮、日出、云海、高山等。除了描绘景物，插曲音乐还可以渲染气氛。用音乐在片中气氛浓烈的关节处，使用夸张和加重的手法以渲染，从听觉上入手给画面应有的支持。渲染气氛的音乐具有个性鲜明，各不相同，甚至截然相反的性格。比如喜的音乐，大都旋律舒展具有歌唱性，曲调上行明显开朗，音色明亮欢畅。如果表现悲就正好相反，多用低音乐器。

二、音乐欣赏

音乐是现代电影的重要元素。它对主题的揭示、气氛的烘托、情绪的渲染，起着不可低估的作用。它可以渲染气氛、增强环境的现实感，或者表达作者的主观评价，并且在控制影视节奏方面有着举足轻重的作用。归纳起来影视音乐的作用主要体现在以下几点：揭示主题、描绘景物、渲染气氛、刻画形象、抒发情感、激发联想等，音乐不但可以造成身临其境的感觉，还可以扩大画面空间以及表现不同时代、不同环境和不同的空间感觉，在现代电影与电视中起着越来越重要的作用。

影视音乐在强化影视的叙事节奏方面有着独特的作用。在动作片中尤其需要音乐来强化情节、节奏。如《功夫》一片，英雄献身的音乐，配合慢速的画面，曲调高亢略带悲凉。随着武打节奏的加快，音乐节奏、音效鼓点的加快也起着推波助澜的作用。值得一提的是，在月战琴魔一场戏中，武打节奏完全与琴声吻合，古筝即是乐器也是武器。悠扬的乐音不但营造出世外高人武功高深莫测的意境，曲调的起承转合、或疾或徐、忽远忽近，还掌控着这场打斗的节奏。

初弄琴弦，琴声渐起，所到之处柳枝折，缸瓦翻，房上猫拦腰断，杀人无形间；琴声快，刀剑挥；琴声疾，兵戈相间；初闻他人声，琴声戛然而止；侧耳听，琴声再起，声声疾，刀刀快；琴声乱，化作一只无形拳，威力无边；琴声残，英雄落难。

可以说《功夫》的音乐也在引经据典的同时，再创造着。作为一曲翻唱的上个世纪的老歌的《我不下地狱》，交代着斧头帮的气焰嚣张。猪笼寨出现时的音乐是东海渔歌。原作以浙江民间音乐为素材，生动地表现了渔民的劳动生活。这里拿来表现猪笼寨生活的平静，恰到好处。斧头帮大哥出场时的音乐则是《十面埋伏》，凸显角色的重要性。《闯将令》、《四川将军令》、《小刀会组曲》都是古曲，穿插在琴魔大战等环节中，使得一场场打斗别具民族韵味，古典意境十足，形成一种独特的风格。还有一支革命歌曲：《英雄们战胜了大渡河》。影片援引了这些名作，除了彰显怀旧韵味，向早年的大师致敬之外，还别有用心地对它们进行了一番改编。如改编后的《只要为你活一天》，则有一种无奈而几乎无法预知下文的颓废味道。我们似乎就已经能够感受，主人公是在怎样一种压抑而矛盾的心理下开始这一段故事的。事实上，这段音乐完全可以简单地理解，就是浪漫、热情的吉他，象征着主人公内心炽热。

王家卫《花样年华》的主题音乐，源自铃木清顺的电影音乐《梦二》，由梅林茂作曲，伴随着男女主角周慕云、苏丽珍的邂逅反复出现。尤其是诱人的华尔兹和弦乐搭配的整体处理，恰当地表达了他们两性激情与守旧相冲突的内心矛盾。甚至片中所有戏曲片段皆来自名家的历史录音，其中的粤剧《西厢记》、越剧《情探》和评弹《妆台报喜》都是描写两情相悦却又壁垒重重的男女情事，与男女主人公的痛楚心境也正相吻合。谁又能忘记张曼玉在长巷徘徊时，背景音乐中的《Quizas Quizas Quizas》，声声也许、也许、也许的无奈倾诉？而让·德拉努阿的《巴黎圣母院》中卡西莫多为表达自己对艾丝米拉达的爱敲响了圣母院中所有的大钟小钟，钟声撞击着，回荡着，响彻了整个巴黎上空，那样磅礴，那样巨大，那样丰富、神秘而又深沉、纯净，对他来说，钟声是最符合身份、性格，最切实又最富有表现力的，钟声造成的音响以其特有的浑厚有力的音质揭示了人物复杂的心理内涵，

不亚于一支雄浑的交响乐。

　　吴贻弓导演的《城南旧事》以 20 世纪 20 年代流行于学堂的古朴伤感的《送别》为主题音乐，先后 7 次反复出现，给我们以强烈的时代感，也营造了浓浓的离别之情。《花样年华》中原声收录了传统戏曲，旧上海时代曲，香港菲律宾乐队拉丁风情、爵士、华尔兹等 24 段音乐，没有比这些更能阐释五六十年代只有收音机，没有电视机的日子。透过这些音乐，我们看到了旧上海滩的影子在 2000 年的空气中扩大、蔓延的情形。

　　在这方面，音乐的作用可能会是戏剧性的。陈凯歌的《和你在一起》讲的是一个音乐神童的故事，音乐无疑成为影片的主要表达手段，整个影片大都以古典音乐大师的名曲为背景，比如其中重复出现了多次的柴科夫斯基《D 大调小提琴协奏曲》。此曲长于创作者和演奏者内心情绪的流露，表达细腻，旋律动人，音乐语言纯真朴实，那种浓郁的忧伤感恩的俄罗斯民族色彩，与这部电影的基调非常契合，相得益彰。然而，影片中菜场小贩打架、父亲丢掉装钱的红帽子一幕，其配乐却是中国戏曲中的锣鼓点儿。丢掉辛辛苦苦挣下的全部积蓄，本应是一个具有浓重悲剧性的场景，但出人意料的配乐却使这一切变得滑稽搞笑，这既是对父亲不合时宜的土办法、土装束的善意嘲笑，也预示了儿子因为自己最讨厌的红帽子终于从父亲头上消失而必然产生的窃喜。在全剧淡淡忧伤的底色中给观众带来了意外的欢愉。

　　影视歌曲是影视音乐的一个重要组成部分。好的歌曲不仅会给影片增加浓郁的抒情气氛，还能成为画面的延伸，成为故事发展的关键点和推动器。今天，可能有很多人没有看过赵心水的《冰山上的来客》，却很少有人不知道《花儿为什么这样红》这首主题曲。它在这部影片中出现了三次，每次都呈现出不同的含义，对故事情节的发展起着重要的作用。第一次，阿米尔在路上看到送亲队伍中的新娘酷似自己儿时的女友古兰丹姆，因此引起一段难忘的回忆。随着画面的展开，《花儿为什么这样红》作为背景音乐轻轻响起，将观众带入了他们青梅竹马却又艰难悲惨的少年时代。此时，这支歌不仅代替了语言来讲述故事，而且还暗示我们：它是阿米尔和古兰丹姆童年友情的见证，是二人共有的宝贵记忆。第二次，假古兰丹姆为刺探边防军情报来纠缠阿米尔，阿米尔在杨排长的授意下深情、忧伤地唱起了《花儿为什么这样红》，假古兰丹姆不仅无动于衷，还觉无聊地悻悻走开。此时，古兰丹姆真假已辨，主题歌成为故事的一个重要环节。第三次，阿米尔与真古兰丹姆在哨所见面，他又饱含激情地唱起了这首歌，古兰丹姆也噙着泪水和唱起来，他们终于团聚了，影片也随之走向剿匪的高潮。可见，对影视作品来说，好的插曲并不是可有可无的，而往往是情节结构中不可缺少的重要环节，它们会使情节变得简练而又清晰，使主题丰富而又深刻。

第五节　音　　响

一、音响的定义

　　音响是影视艺术中作为环境构成的声音。话语和音乐是从声音的形态来区别的，而音

响则是从声音的作用来区分的。也就是说，在影视作品中，凡是用来表现环境、渲染环境的声音都是音响。如汽车声，马达声，狗叫声，风声，雨声，打碎玻璃的声音等，都是音响。在这里，需要注意的是，人的说话声和唱歌声，如果是作为环境构成的因素，它也是音响，而不是话语和音乐。如战场上士兵的喊杀声，《大决战》中满山遍野的战士叫喊着"冲啊"，"为了祖国，前进"向前冲去，这是作为战场环境的构成因素，它是音响。而电影《英雄儿女》中王成战斗到最后，只剩他一个人了，他抓起最后一根爆破筒，拉掉了导火线，跳出战壕，喊着"为了祖国，向我开炮"，冲入敌人中间，与敌人同归于尽。这声音不是表现战场环境，而是表现这个人物，这是话语。如一个人在冰山雪峰上探险，画面传来悠扬的小提琴声，这是音乐，是配乐。而一个人在房间里，开着窗，外面传来马路上小商店里播放的流行歌曲，这是表现环境，是音响。

从艺术创作的角度而言，音响可以分为再现的音响和表现的音响。再现的音响是影视录音通过录制或拟音重现具有真实感的生活场景的声音环境和动作效果。表现的音响是影视录音通过对环境音响的艺术变形或通过特殊的音响表现非现实的空间，或人物的心理感受，如回忆、幻想以及激动、愤怒、恐惧等情绪情感。

再现生活环境的音响是影视艺术录音的最基本的任务之一。大自然季节的更替循环、天气的风霜雨雪、时间的晨昏变化都有不同的声音特征；我们生活的具体环境又是那样变化万千，大厅的空旷、居室的安谧、街道的嘈杂，都构成我们的活动空间。影视艺术创作正是要再现这些具体而生动的环境音响。包括地域的特征——社会因素产生的影响等。

再现真实的生活场景的重要内容还包括再现事物的运动特征和事物之间的（透视）空间位置关系。声音是表现运动特性的最好手段，因为它自身就是事物运动的结果。因果之间的联系是如此密切，以至于我们只使用果（声音）就可以很好地表现因（事物的运动状态）。

在声画关系的艺术处理中，声音的透视关系与画面的透视关系应当保持真实、精确的一致，这源于生活中的视听统一。近景、特写镜头，声音自然要求实、要求透视关系是"近"的，直达声比例较大；全景、远景声音自然虚一些，透视关系是"远"的，近次反射声、混响声比例大，音量衰减厉害，音频比例小。

环境音响不仅可以再现真实具体的时空，还可以为影视作品渲染、烘托气氛，取得戏剧化的效果。电影《勇敢的心》中，华莱士率领苏格兰人民抗击英军的几场战斗，英军那低沉的、隆隆的马蹄声和队列行进声表现了整肃的军纪，从而反衬出华莱士率普通穷困民众战胜不可一世的英军的智慧和勇气。而战斗中那人喊马嘶、兵戈相撞的震撼人心的音响效果，更是渲染了宏大、惨烈的战斗场面。由悬念大师希区柯克导演的电影《群鸟》运用了当时先进的电子音效技术，对自然音响作了风格化的实验——他将许多自然声，如鸟的振翅声和鸣叫声等各种音响用电子音响合成器模拟得惟妙惟肖，"制造充满颤音的声浪，而非单一声级的音响"[①]。这部恐怖片几乎没有使用任何音乐，但其中尖厉突兀的鸟群鸣叫声和振翅声却使海滨小镇安详宁静的画面充满了紧张和恐怖的气氛。

① 〔法〕弗朗索瓦·特吕弗：《希区柯克论电影》，上海：上海文艺出版社，1988年，第272页。

在斯皮尔伯格导演的影片《侏罗纪公园》中在表现饲养员用牛来喂凶猛龙时并没有直接拍恐龙吃牛的镜头，而完全靠声音来表现，有人的惊叫、树枝的摇晃、风声、恐龙的吼叫及牛的惨叫等，烘托出一个令人心惊的气氛。

　　影视艺术中，观众作为音响的"聆听者"，既可能是以第三者的角度，也可能是以第一人称的角度去聆听的，这时，观众的听觉感受等于角色的听觉感受，音响效果成了主观音响。

　　美国影片《拯救大兵瑞恩》也是斯皮尔伯格导演，被认为是有史以来表现战争题材的作品中最逼真的一部。片子在一开始的诺曼底登陆作战一场戏中，用惊心动魄的音响效果把战争的残酷、惨烈表现得淋漓尽致。看过此片的人们很难忘记那子弹射入水中、打进肉体的可怕效果。导演和音响设计人员还两次使用了"主观音响"的手段，一次是登陆作战中，一次是在桥头遭遇战中，刻画人物在恐怖的战争场面中无法忍受从而处于短暂"失聪"状态的心理感受，极富表现力。

　　美国影片《毕业生》讲述了年轻的亚宾刚走出校门，对未来一片迷茫，而恰恰在此时他又遇上了最令人头痛的感情烦恼，他父亲的朋友罗宾逊太太竟主动勾引他，而他自己则爱上了罗宾逊太太的女儿的故事。影片反映了美国青年心中情感和欲望的苦闷与困惑。片中的一个情节是在家庭宴会上，亚宾的父亲送给他一套潜水服作为毕业礼物，他当场穿上，这时，声音变成亚宾的主观音响，包括他自己的喘息声和透过潜水头盔传来的周围的人瓮声瓮气的说话声。亚宾和观众看到了一个畸形、迷茫的外界，也颇具喜剧效果。

　　音响的另一类的"主观化"用法对音响的表现化处理，包括夸张、变形、美化，而这时的音响更多的是对风格的表现。

　　纪录片《小宇宙》是法国世界顶级纪录片大师 Claude Nuridsany 、Marie Perennou 两位导演费时 15 年研究规划、两年的摄制器材设计、3 年的实际拍摄而完成的，音响监制由 Laurent Quaglio 担纲。该片荣获 1996 年戛纳电影节技术大奖，1997 年凯萨奖最佳制片、摄影、剪辑、音响、电影音乐 5 项大奖。影片以无与伦比的摄影技术捕捉蚂蚁、蜜蜂、蝴蝶、瓢虫、甲虫、蜗牛、蜻蜓、水蜘蛛等昆虫的生活，给我们展示了一个生机勃勃的奇幻的微观世界。可以说是美轮美奂声画效果，把森林下、草丛下的世界无数倍放大到你的面前，昆虫、草叶、水滴无不纤毫毕现。观众惊讶于在自己的脚下，竟有这样一个小宇宙的存在。那些我们平时忽略的、甚至有些讨厌的小动物，蜗牛、毛毛虫、蚂蚁、蒲公英、蜻蜓等，在摄影师的镜头下竟变得如此陌生、美丽，使我们无法相信这个世界难以用语言来表述的远远超出我们想象的风采。影片主要使用"音乐化音响"以及"音响化的音乐"来表现昆虫的活动，包括营造烈日骄阳、暴风骤雨与深沉的夜色等自然意境。昆虫们活动的动效完全是非纪实的，经过夸张、变形、美化，并使之节奏化，同时，带有具体音乐、电子音乐和 New age 风格的配乐又完全是音响化了的，与昆虫们的运动同步，仿佛是它们的动效。诸如用提琴弦揣摩蜜蜂飞行的效果、用合成器营造出圆珠珠的声音仿真瓢虫的天真可爱、用歌剧女声颂赞蜗牛的激情缠绵、惊悚声效来衬托水蜘蛛滑越水面的惊险，从而取得了奇妙的视听效果，进而让我们体验影片表现出来的珍惜我们的地球家园、期望人与自

二、音响欣赏

作为影视作品的重要结构手段，音响的能量也是不可低估的。《一个和八个》意在表现人与人之间的冲突与变化，因而画面的实际空间往往比较狭小，影片的力度、巨大的空间感、悲壮的气氛，就是主要依靠画外音响或画外乐曲的设置而产生的。例如序幕后，画面上呈现的是黑乎乎的场景，隐隐约约的人影晃动，这时候不仅画面内的信息依靠音响来揭示，画面外的空间更要靠音响来传达：画内的各种声响告诉我们这里有不止一个人在暗中活动；画外传来的枪声、狗叫声，则一下子把我们带到了一个严峻的战争环境；而且，画外的声响还直接影响着画内人的行动。于是，我们在观看一个直观的视觉空间的同时，又不由自主地运用听觉去感受那个画外更广阔的空间，画内空间与画外空间连为一体，突破了画框的局限。

用声音渲染气氛，同样是影视作品的常用手段。在凌子风导演的《骆驼祥子》中，当虎妞和祥子逛白塔寺时，各种北京风味小吃的叫卖声此起彼伏，和人们走路、议论、招呼、闲聊的声音融合在一起，虽然嘈杂无序，却形成了热热闹闹的气氛，正与热热闹闹的画面和特殊的集市环境相和谐，老北京庙会的气息扑面而来。

音响对气氛的渲染不仅有助于明确故事发生的地域、时代氛围，增强现实感，还能够强化感情色彩，实现导演对艺术效果的个性化追求，传达导演对人物或事件的主观评价。希区柯克的《鸟》就用"鸟声"这一音响效果来制造恐怖气氛，令人难忘。在意大利影片《米兰的奇迹》中，导演德·西卡把两个资本家为争夺土地而发出的激烈争吵声逐渐变成犬吠声，场面滑稽可笑又寓意深刻，巧妙地讥讽了他们惟利是图的贪婪本性。在《德意志零年》中，画外音是希特勒声嘶力竭的演讲，他正向德国人民许愿要给他们带来幸福与安宁，而观众们通过摇镜头看到的却是前纳粹总理府的断壁残垣。其批判、讽刺意味昭然若揭。

一般观众对音响的接触和接受大多源于一些流行的武侠片、恐怖片，如《画皮》、《雨夜惊魂》等。80年代拍的电视连续剧《聊斋志异》中片头的音响效果给人的印象特别深刻，整个画面是漆黑的背景，四处飘动着忽明忽暗的幽蓝色的鬼火，配上形容不出却令人毛骨悚然的一些特殊"鬼声"，给人以阴森恐怖的气氛和感觉，让人一下子就进入了蒲松龄所描绘的奇异的鬼怪世界，情境设置和气氛渲染非常到位，这就是音响的绝妙作用。新近拍成的电影《我的长征》也是一部不可多得的好片子，电影对长征主题的全新视点、人物逼真的表演、宏大的场面描写、细节的精益求精都可圈可点，在部队要急行军赶往大渡河的一段情节中，解放军战士要超越身体极限，在不吃不喝、不眠不休几天几夜后还要完成连飞鸟也难以完成的速度，一个又一个战士累倒在地，他们互相搀扶着，在大雨中，踩着泥泞，连滚带爬地往前赶，影片忽略了其他一切声音，取而代之的是此起彼伏的急促的喘息声，喘息声越来越剧烈，这一别出心裁的创意起到了意想不到的艺术效果，真实地再现了革命战士无私无畏的崇高精神。据导演说，为了达到逼真的艺术效果，他们让一群战士进行了

长跑，直到跑到恰到好处时才录下了这真实的声音，战士们都累坏了。

《武林外传》主要靠动作和语言取胜，曲径通幽，很有创意，比如遇到什么难题大家都解决不了的时候，往往会让秀才想妙计，如果时间紧迫，一向斯文稳重、慢条斯理的秀才也一改往日作风，与时间赛跑，这时伴随着他跑出门去的闪电身影往往还有声音，稍缓一点的是马嘶鸣的声音，急迫的是摩托车启动时的马达声，在平稳并相对静默的场景中，尤其让人忍俊不禁。还有电视连续剧《亮剑》因塑造了一个与以往军人迥异的怪才将军形象而大受欢迎，其中有一个场景，是他的新婚妻子被日本人押在城楼上做人质，要挟他投降，最后在妻子的大义凛然感召下，他下令开炮。伴随着冲天而起的火光、滚滚浓烟、四散迸溅的断壁残垣，还有奔跑的人影，爆炸的轰鸣声，冲锋的呐喊声，此后其他声音都没有了，周围只响起"啊，啊，啊……"的合唱声，这所有一切混合而成的音响让人感觉悲愤而充满了力量。《红高粱》里的唢呐声响彻天空，迸发出原始的狂野之美，与劲风中急剧舞动的红高粱交相辉映，烘托出超越理性、文明而返回人类原始本真的深远意蕴，奠定了整部作品的基调。《大红灯笼高高挂》随着颂莲命运变化不时出现的"西皮"调女声伴唱和急促密集的京剧锣鼓声，反映了人性的被压抑，人的话语权已经被剥夺而只能用隐喻的非语言方式来表达。电影《邻居》的片首，用一片锅碗瓢盆声、炒菜声、剁菜声，表现了一种拥挤嘈杂的环境，这就是影视艺术听觉语言的表现力，音响的力量。

笔者还要特别提出两个特例，以使读者对音响在影视艺术中的作用有深刻印象，一个是恐怖惊悚片，一个是动画片。动画片对音响的使用是不同于影视剧的。它强调的是生动、夸张、幽默的艺术效果，而不是纪实的再现。此类例子不胜枚举。

惊悚片《女巫布莱尔》又译《死亡习作》或《厄夜丛林》，是一部没有大投资，没有大明星，只用了接近四万美元（一说六万），连演员也不足十人的摄制队超低成本影片，甚至连宣传广告费也欠缺，导演 Daniel Myrick 及 Eduardo Sanchez 利用互联网进行宣传。然而它的票房竟达 1 亿美元！它在制作上没有采用好莱坞须臾不可离开的数字特效技术，甚至也没有曲折的情节和恐怖的镜头，但就是这样一部影片却被誉为电影史上最惊悚的电影之一。

影片的情节很简单，1994 年 10 月 21 日一早，三个学电影的学生哈兹、迈克威廉姆斯和李昂哈德，带上了电影拍摄器材，来到了布尔镇，准备调查当地关于布莱尔女巫的传说，在采访了镇上的居民之后，他们为了找寻布莱尔女巫来到了黑山林。在和两个渔民交谈后他们得知棺材岩距离小镇有 20 分钟的路，于是他们进入黑森林准备去棺材岩，然而他们没有想到他们走上的是一条不归之路。

一年后只发现录影带，观众看到的就是三名学生在失踪前所拍摄的纪录片。

可以说这是一部声音的电影，因为画面确实没什么可"看"的，既没有精美的画面，也没有恐怖片惯用的视觉刺激的超现实特技或血腥镜头，连女巫也没有出现过，相反，那模拟手提摄影机拍出来的摇摇晃晃的画面让很多人无法适应。但全片的声音应用却很出色，在漆黑一片的画面中，只有主人公们战栗的喘息、压低的对话，恐惧的大叫，慌乱的狂奔以及黑暗森林中的怪声。一切靠观众的想象，虽然什么也看不见，但那些声音却是如此的

真切，它带来的是最原始的恐惧——令人寒彻心底的黑夜、迷路和不明物的怪声。

第六节 影视的色彩

一、影视色彩的表现作用

电影、电视都有黑白和彩色两个阶段。继有声电影出现之后，20世纪30年代后期又诞生了彩色电影，彩色电影的出现被称为电影史上的第二次革命。它大大增强了电影艺术的表现力。电视也是如此，1954年美国正式开播彩色电视节目。1960年日本也开始播彩色电视节目。我国晚了一步，于1973年试播彩色电视节目。但在很长一段时间处于黑白和彩色兼容状态。在电影、电视艺术中的色彩除了带来了视觉真实感之外，更重要的是多了一种表现手段，色彩和光线一样，除了在技术上使画面更逼真于现实之外，还可以用色彩表达作者情感，营造画面气氛、烘托人物情绪、塑造人物形象，有些作品把色彩作为叙事和表意手段。

1. 营造画面气氛衬托人物心情

英国影片《法国中尉的女人》中，普坦尼太太起居室暗调处理既适于时代和主人身份，同时也有力地衬托了莎拉此时此刻郁闷的心境。莎拉原在一家有钱人家当家庭教师，当主人去世后，为了生活，经牧师介绍到普太太家当陪伴人。普太太是个待人刻薄而又盛气凌人的女人，莎拉坐在通往客厅的走廊里等候传唤，巨大的空间被笨重的暗色家具和楼梯堵塞，窗子虽然很大，但被暗色窗帘遮挡，只有少量的高色温蓝色光投入，再加上在场人物均穿暗色衣服，形成寒冷的暗调子，感到十分压抑和沉闷，有力地衬托了莎拉此时此刻压抑、郁闷的心情。

三年之后，莎拉争得了独立人格，成了掌握自己命运的艺术家，她托人发了电报让查尔斯到建筑师家找她。建筑师家的画室，装饰得和普太太家完全不同，具有艺术气味。线条简单明快，墙到天棚都是白色，画室中央有一张长桌上面放着白色图画，长条沙发也是白色的，壁炉、壁橱也是白色，花架和太师椅是黑色，但线条细面积小，是当中最暗的阶调但不妨碍亮调构成。这种亮调子和久别重逢、重归于好的内容相适应，与查尔斯、莎拉愿望的实现的心情相宜，故内容和形式(调子)都给观众一种明朗、欢快的感觉。在这里色调、影调参与了故事的叙述和人物情感的表达。

2. 色彩作为一种情绪因素，同时也可以用来刻画人物。英国影片《简·爱》中，一直穿黑色、棕褐色服装的简·爱，当她感受到罗切斯特对她萌生爱恋之情时，第一次换上白底素花的连衣裙，在阳光斜射的绿草和树蔓的背景下，显示出她初恋的欢快心情。第二天，当她听说罗切斯特不辞而别，并可能与另一个贵妇人结婚时，她又换上黑色的衣服，显示出她痛苦的心情。再如影片《黄土地》中的"庄院迎亲"这场戏，以黑、白、红为主要色彩，导演陈凯歌就是将其作为情绪因素来使用的。他说："红，包括轿帘门脸，新娘衣衫。婚礼的悲哀已不言而明。此时再见红色，其意已转。封建式婚姻多是喜在外边，悲在里边；虽

整场戏没有一个人说这个意思,却有颜色替咱们说了。黑白专属男人。黑棉袄,白羊肚子手巾。"① 又如,影片《黑炮事件》中,红色及相近的橘红色是全片的色彩基调,其中"歌舞阿里巴巴"的满银幕的红色,使人感到一种昂奋、狂放的不稳定的情绪;因此,全片不用蓝绿色(即使出现也会采取措施,改变其鲜亮程度),表现出一种红色的烦躁和危机的暗示,给观众一种焦灼感。其结尾连续剪辑了七个夕阳的特写,象征一种与主人公相似的情绪。

3. 创造摄影基调,表达作者情感

摄影基调是根据影视作品的风格样式和主题思想,在导演总体构思的要求下,运用光色等造型手段创造一个贯穿全部作品(一部电视剧、一部电影)的色调及影调总倾向。这个倾向可抒发作者的情感,同时影响观众的观赏情绪。它是摄影师(摄像师)对整个作品造型处理的组成部分。

《黄土地》以深沉的暖黄作为基调。因为影片表现是陕北黄土地,因此以黄色作为全片基调是理所当然的。但具体选什么样的黄则须仔细斟酌。陕北的土地干旱而瘠薄,在阳光下呈发白的浅黄色,给人以烦躁的感觉……陕北的黄土地虽然贫瘠却养育了我们中华民族,它既是贫瘠的又有着母亲般的温暖,给人以力量和希望,在色彩上应是一种温暖的调子。在这种立意下,影片大部分外景都在早晨和傍晚比较柔和光线下拍摄,并在技术上做些处理,把土地的调子搞的比较暖。

《城南旧事》表现的是老北京的故事,是对往事的回忆,总的情调是淡淡的忧愁。因此采用灰暗的调子作为全片的基调。为此多在阴、雨、黄昏、傍晚等时刻拍摄,即使在晴天拍摄也多选择逆光照明,以造成一种灰暗的调子效果。

英国影片《法国中尉的女人》比较特殊,由两个截然不同的基调贯穿于整个影片。影片的结构是套层结构(即戏中戏)。自始至终有两条情节线,在不同的两个时空里讲述了两个相互独立而又有联系的爱情故事:

过去时空:英国维多利亚时代(1876年)在一个海滨小镇莱姆镇,一位贵族出身的绅士查尔斯,从伦敦来此和他的未婚妻欧内斯蒂娜商定婚事,在一个偶然机会在海边遇见一位经常在此眺望大海宣泄内心积郁的女子莎拉,莎拉的美貌给查尔斯留下深刻印象。莎拉原在镇上一户有钱人家当家庭教师,出身贫寒但受过教育,喜欢绘画,曾与来此疗伤的法国中尉有过一段恋情,此事被当地人认作不轨并蔑称她为"法国中尉的女人"。但莎拉对世俗偏见不予理睬。莎拉的美貌和不惧旧俗的性格使查尔斯产生好感,并逐渐由同情其遭遇发展成真挚的爱情,查尔斯忍辱负重与其未婚妻解除婚约,经过曲折的经历与莎拉终成眷属。依据这样的剧情和主题,导演、摄影师等主创人员,把影片的基调定为深沉的蓝灰色调。"海边相遇"、"森林相会"、"阴暗的茅草棚"、"普坦尼太太家"、"充满冷色蒸气的巴黎车站"都是构成蓝灰色调的重要要素。

现在时空:基调明快,色彩淡雅,以暖调为主。"排练场"、"旅店的内景"、"男主角的公寓"多以淡黄色调为主,女演员经常穿着浅蓝色、粉红色、大红色、白色服装。摄影师又利用台灯、夕阳、晨光等光效烘托气氛,以此构成现在时空明亮的暖色基调。

① 路海波:《中国电影名片快读》,成都:四川文艺出版社,2003年,第137页。

人物服装色彩的设计是刻画人物形象，表现人物心境和情感的重要手段。通过人物服饰的色彩变化来表现人物地位的变化，心情的变化。比如《法国中尉的女人》莎拉在莱姆镇时，由于出身低微，又受世俗偏见的蔑视，精神压抑，所以经常穿一身黑色服装，戴一顶黑色帽子。当沙拉离开莱姆镇来到埃塞特时，生活有所好转，心境也有了变化，其服装色彩也由黑白变为淡黄色(亮度最高的色彩)，和周围浅色环境构成高调子，心情变，情节变，服装色彩也变。故事结尾，在建筑师明亮的客厅里莎拉和查尔斯久别重逢，莎拉穿白色风衣，查尔斯穿浅色西装系红色领带与明亮的环境构成高调子，这种亮调和久别重逢的重归于好的情绪内容相吻合，与查尔斯、莎拉实现理想和愿望的欢快心情相适应，从内容到形式都给观众一种明快欢乐的感觉，这里，色彩成了叙事和表情的语汇。

4. 色彩细节的运用

色彩细节指除了色调、服装色彩以外的色彩表现形式。是贯穿全片或一个段落一场戏的局部色彩。如一把红伞、一辆小轿车、一块红桌布。

《黄土地》中的红被、红衣、红盖头并不能左右整场戏的色调，它是局部色彩，也是一种象征性的语汇。这里的红色并不是喜庆的象征，而是一种悲剧的色彩。

《黑炮事件》是一部高度风格化的影片。讲述了一个荒诞的"黑炮事件"——一个棋子却用一份电报寻找，结果惹了一大堆麻烦。荒诞的故事必然要求艺术形式与手法的高度风格化。影片利用反常的色彩处理，反映不正常的现实生活。"从电影美学的意义上说，《黑炮事件》可算作是中国电影史上较早出现的一部真正的彩色片"[①]。这部影片色彩处理，绝非追求"色彩还原"，而是把色彩作为叙事语汇，红色是构成这个影片的重要色彩细节。红色在这里不再有兴奋的感情，而是焦灼与危机的象征，红色总是跟着赵书信，从而喻意赵书信的不幸境遇。影片开头，赵书信慌忙中碰倒的红伞，显示屏上的红号码、警车上的红灯，影片中段，到处出现的红色机器、红色标语、红色上衣，这些红色除了暗示赵书信受到的不公正待遇以外，又暗示了现代化的社会给人带来的焦灼与烦躁。

二、影视作品色彩处理的几种情况

（一）以色调的形式出现

以某种色彩为主，使一个画面、一个场景、一个段落出现一种色彩倾向。色调也有几种不同的形式

1. 色彩基调

用一种色彩贯穿整个作品，电影比较常用。用一种色调贯穿影片的始终，以表现作者的情感。

《黄土地》以暖黄作为色彩基调，表现作者对土地的情感——像母亲般的温暖；《金色池塘》表现黄昏之恋，用金黄色作为基调，表现作者对黄昏之恋的情感；《日瓦格医生》用灰暗的蓝青色作为基调，表现作者对俄国十月革命的看法——对人性、自由的摧残。

① 路海波：《中国电影名片快读》，成都：四川文艺出版社，2003年，第148页。

2. 段落调子

用一种色调贯穿一个段落，表现不同的情节，不同的人物情绪。

《法国中尉的女人》过去时基调是阴暗的冷调，但是在基调中又有"变调"处理，即根据情节的发展，人物情绪的变化，又有部分场景的暖调处理，比如：旅馆相会就是暖调处理，以强调男女主人公爱恋之情。

《小花》回忆场面用黑白调，现实则用彩色调。两个小花在战斗中受伤用单一的红色调，以表现革命的英雄主义精神。

（二）局部色彩的运用

局部色彩指不影响整个作品基调的色彩，作为表达主题、刻画人物的手段运用到情节段落之中。比如人物的服装色彩道具的色彩。

《黄土地》中的红被、红盖头、红上衣、红鞋，这些红色已不是喜庆的象征，而是悲剧的象征。美国影片《爱情的故事》以红色贯穿全片，象征男女主人公热恋，《黑炮事件》的红色则象征着危机，主人公所处的境地的焦躁不安和不公正。

法国影片《蓝色女人》，用局部色彩(蓝色)构思全片：音乐家比德罗在现实中，总是和身穿红色衣服的女人在一起。一次外出偶然看见一位穿蓝色衣服的女人。从此他到处寻找这个"蓝色女人"，可是那个蓝色女人在比德罗面前一闪之后，便永远消失了，比德罗寻找"蓝色女人"没有结果，失魂落魄、痛不欲生，最后他结束了自己的生命。影片生动地表现了现实和理想的矛盾这一主题，色彩参与了主题的表现。

（三）黑白调和彩色调交替出现。

黑白和色彩画面在作品中交替出现也是一种色彩使用技巧，一般在下列情况使用：

1. 表现不同时空。如《小花》现在时用彩色，过去时用黑白。《我的父亲母亲》正好相反，过去用彩色，现在用黑白。

2. 表现人物心情。

3. 表现不同的视点。 影片《花眼》中当天使出现后，用天使主观视线拍的镜头全是黑白镜头画面。

4. 表现主题。如《黑炮事件》红色的运用。

三、影视作品色彩的处理

1. 真实还原处理

彩色电影问世初期，彩色胶片的感色性能很差，要真实还原景物的自然色彩很不容易。当时摄影师关注的，主要是景物色彩的真实还原，这也是彩色摄影追求的目标。当时的彩色电影只是"有色"而已。在这个时期出现了不少单纯炫耀色彩的彩色电影，美国片《出水芙蓉》就是其中一部。所谓真实还原就是千方百计使景物色彩正确还原，不偏色，千篇一律，色调没有变化，色彩也没有变化，这种色彩处理方法，在今天的电影中已经很少见到了。但在电视剧摄像中还依然存在着。调白平衡成了正确还原色彩的唯一手段，其实，调白平衡调整除了可以正确还原景物色彩以外，还可以有另外更重要的功用，使画面主观

偏色，达到有目的的控制画面色调的目的。近年来，电视剧等艺术性节目的摄像中，在处理上有所改观，色彩的艺术表现功能越来越多地被主创人员所重视，把色彩和色调作为一种叙事表情手段的作品越来越多，电视连续剧《牵手》、《一地鸡毛》、《一年又一年》在色彩的运用上都具有手段性质。

2．现实主义处理

当代随着影视技术的发展，正确再现景物色彩，已经不成问题了，在这种情况下，创作人员关注的问题不再是如何正确还原色彩了。这就出现了现实主义处理方法。现实主义处理方法和真实还原法的区别在于：真实还原不是色彩处理的唯一目的，在色彩处理上既讲真实又要艺术表现。主要特点是把色彩作为一种表现手段，随情节发展而变化，随人物情绪、情感的变化而变化。

以英国影片《法国中尉的女人》为例说明这种色彩处理方法。该片色彩处理是独具匠心的，色彩随剧情发展、人物情感、情绪的变化而变化，导演和摄影师十分重视用色彩表现人物的情感。比如莎拉在莱姆镇时，由于出身低微，又受世俗偏见的蔑视，精神压抑，所以她经常穿一身黑衣服，戴着一顶黑帽子。而上流社会出身的欧内斯蒂娜(查尔斯的未婚妻)则穿粉红色和藕荷色衣服，显得十分艳丽。这两种服装色的运用，既符合各自的身份，又表现了人物的情感。

3．色彩处理的总体构思

在影视创作中，尤其是电视剧的创作中，一个情节段落，一场戏，一个镜头画面影调和色调处理，都要有一个明确的目的性，不应该随其自然偶然所得，更不应该是停留在曝光正确、色彩还原正确的水平上。对影调和色调处理和运用也和用其它手段一样，都是创作意图的体现。色彩总体的构思就是总体创作意图的组成部分。是处理色彩(色调、色彩)的总体方案。在投入拍摄之前，摄影(像)师根据对剧本(文学本)的理解和导演意图，提出自己对整个作品色彩、色调及影调构成方案，然后在其它造型部门的协同下，共同完成这个方案。

色彩的总体构思涉及一部作品，包括一部电影、一部电视剧、纪录片以及其它艺术类节目，色彩处理的方方面面，大致包含以下内容：摄影基调；重点场景、段落的色调、影调的处理；人物服装颜色；色彩细节的运用等。

四、电影作品中的色彩感受

著名摄影师斯托拉罗曾说："色彩是电影语言的一部分，我们使用色彩表达不同的情感和感受，就像运用光与影象征生与死的冲突一样。我相信不同色彩的意味是不同的，而且不同文化背景的人对色彩的理解也是不同的。"[①] 约翰内斯·伊顿在他的《色彩艺术》中指出，"色彩美学可以从印象（视觉上）、表现（情感上）和结构（象征上）三个方面进行研究。色彩作为一种视觉元素进入电影之初，只是为了满足人们在银幕上复制物质现实的愿望，

① 《电影评介》，2007年第11期，第13页。

正所谓百分之百的天然色彩"。直至安东尼奥尼的《红色沙漠》的出现,这部电影被称为第一部真正意义上的彩色电影,因为"安东尼奥尼像一个画家那样处理色彩,他使用了不同技巧来分离与构成色彩,以期创造出一种特殊的现实,一种与主要人物朱丽娅娜的心理状态一致的现实。"① 黄色的浓烟、蓝色的海、红色的巨型钢铁机械和房间,绿色的田野显示出安东尼奥尼对工业文明的理性思考。他对色彩的处理恰如冷抽象画家蒙德里安。

这种用色彩来表现人物心理世界的方法被一些电影家们屡次成功地使用。如文德斯的《柏林苍穹下》,影片一开始是摄影机在柏林上空的一个大俯拍,这是天使的视角,用黑白影像来表现这个巨大的工业都市,同时也表现出天使与凡人在感觉上的隔阂,直到天使爱上马戏团里表演空中飞人的女郎,决心放弃天使的身份成为一个凡人,周围的世界突然有了色彩。

斯托拉罗曾花了很长时间研究色彩对人的视觉和心理产生的影响,他研究如何用色彩把人物的情绪和情感形象化,他认为当人处在黑暗或蓝色中时就需要休息,而处在光线或黄色中时就有了活力。他在《巴黎最后的探戈》中对色调的处理给人留下了深刻的印象,整个影片弥漫在扑朔迷离的黄色中,这是热情、欲望和疯狂的象征。在《旧爱新欢》中,斯托拉罗为每一个场景都设计了明确的色彩倾向,男主角的房间是绿色,女主角的房间是粉红色,客厅是白色,当两人吵架时,可以看到画面中绿色和粉红色呈现出强烈的对比。在《末代皇帝》中他用明亮的红与黄拍出了中国皇宫的金碧辉煌,给人以华丽隆重的视觉感受。此后在贝尔托鲁奇的《遮蔽的天空》和绍拉的《探戈》中,他延续了这种华美浓郁而异域情调的视觉风格,让人想起象征主义的大师莫罗。

象征无疑是表达影片意义的高度凝练而富有潜力的方式,在伯格曼的《呼喊与细语》里,那房间的红色令人印象深刻,仿佛是人的心脏,穿白袍的女人像来往于心室心房之间。正是在这内心般的空间里,艾格尼斯和她的姊妹们同受煎熬。

基耶斯洛夫斯基同样是一位擅长象征地运用色彩的导演,他注重用不同色的光投射在人脸上以产生层次丰富的变化。《三色》之中数《蓝色》对影片的基调色最强调,蓝色的游泳池,蓝色的棒棒糖纸,缀着蓝色水晶珠子的灯饰,能施展笔墨的地方都不放过。然而漆成蓝色的房间显然最惹眼,并且他也多次渲染不同的光映在朱丽叶特•比诺什脸上的效果,表达她深陷于失去丈夫和女儿的悲痛中无法自拔的内心。《红色》中亮丽的女大学生瓦伦婷出现在红色的大幅广告牌上,基斯洛夫斯基安排了一位法律系的学生的重复出现,他住在瓦伦婷对街,但他们并不相识。每次他出场总会有一片红色在画面一角显露,一辆红色的轿车,一扇红色的门面,抑或一角红色的屋檐。我们通常是通过瓦伦婷的视角看到他匆匆进出的身影,他们周围的红色仿佛在暗示一份机缘近在咫尺。《薇罗尼卡的双重生命》整个运用了金黄色影调,光影斑驳,象征着一个女孩的细腻敏感的心理空间,影片整体都用了金黄色的滤色镜,所以看起来整个影调很温暖,是一种很平和的温暖,虽然它讲述的是一个忧伤的故事。法国的薇罗尼卡在屋子里被对面房子小男孩反射的耀目的红色光影唤醒,红光投射在她脸上,美轮美奂。克拉科夫的薇罗尼卡在雨中跑过水洼,逆光的镜头渲染出

① 《电影评介》,2007 年第 11 期,第 14 页。

她出尘的美丽。晕黄的影子里薇罗尼卡在空灵的歌声中姗姗走来,她的书散落满地,正是那个两人相遇的经典场面。薇罗尼卡主观视点的镜头述尽了存在主义的意蕴。急速运动、旋转,时空的面具开始模糊,她们默默对视,人在命运面前无能为力,人此在的荒诞,都在广场上薇罗尼卡茫然无助的表情和仓皇奔跑的人们身上散溢出来。

大卫·林奇的电影常常带有魔幻的成分,《蓝丝绒》里杰弗里偷窥多萝茜,她穿着蓝色的丝绒睡袍,涂着蓝色的眼影,红唇熠熠,显得神秘而诡异,那只被割下来的爬着蚂蚁的耳朵,与死人久久地身处一室……在大卫·林奇之前也许没有导演曾那样冷酷地表现过受虐和畸形的情欲。

像这样执迷地用色彩来表达象征意义的作品还有黑泽明的《梦》,库布里克的《发条桔子》和《闪灵》等。然而近年来也有作者不满足于仅仅在象征的层面上使用色彩,他们直接尝试用色彩来编码。

在格林纳威的影片《厨师、窃贼,他的妻子和她的情人》中色彩是被编码了的,这种符码化通常包含一种整体性:蓝色——停车场,绿色——厨房,红色——餐厅,白色——卫生间,黄色——医院,金色——藏书间。在一些访谈中格林纳威已谈到了这些颜色的隐喻意义。可是色彩在运作时整个跟误查错看有关。例如,影片开始时艾伯特骂乔治娜穿什么黑衣服,她说穿着蓝衣服。事实上在餐厅里她穿的是红的,而在白色的卫生间她的衣服又变白了,还带着黑色的羽饰。塔伦蒂诺的《落水狗》显然也有这种倾向,一伙"职业的贼"策划了一起抢劫,彼此之间不知道对方的姓名、来自何处,他们所在的仓库和车内都被刻意地涂成了白色,他们之间互相的称呼是"褐先生"、"蓝先生"、"金先生"、"白先生"、"橙先生"和"粉红先生"。

附　世界经典电影欣赏

一、党同伐异

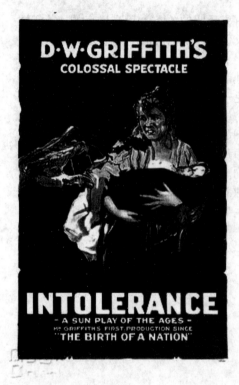

国别：美国
编剧：大卫·格里菲斯
导演：大卫·格里菲斯，安尼塔·卢斯
主演：罗伯特·哈伦，丽莲·吉许
出品时间：1916年

　　影片由四个不同时代的故事构成，分别是《现代故事》、《基督故事》、《屠杀故事》(圣巴比莱姆屠杀)和《巴比伦故事》。每个故事表现的是仇恨妒忌与仁爱宽容的斗争，从一个故事到另一个故事都是根据这一相同的主题展开的。四个故事平行展开，每当故事转换时，总是由一个年轻母亲晃动摇篮的画面过渡。

　　现代故事：上流社会的聚会中，"慈善团体"的几个热心女士向工业巨头詹金斯的妹妹，韶华已逝的詹金斯小姐募捐。年轻姑娘小可爱和父亲住在小庭院中，快乐满足，父亲是詹金斯工厂的工人。小伙子和父亲也在詹金斯的工厂工作。

　　基督故事：古代的耶路撒冷美丽富裕，在迦南，人群熙熙攘攘，其中很多伪善自私的法利赛人。

　　屠杀故事：1572年法国巴黎，查理九世受太后凯瑟琳的控制，暂时庇佑新教胡格诺教派。胡格诺教徒和天主教徒的宗教仇恨由来已久。查理九世的妹妹玛格丽特公主嫁给了信仰胡格诺教派的纳瓦拉国王亨利。年轻姑娘布朗·埃斯是胡格诺教徒，她的美丽引起雇佣兵的垂涎。

　　现代故事：小可爱兴奋地参加咖啡馆的工人舞会，詹金斯研究工人的习惯，对工人的狂欢不以为然。詹金斯小姐从哥哥处得到捐款支票。

　　巴比伦故事：公元前539年，博沙撒统治时期的古巴比伦，一派繁荣景象。在贫民区，

美丽而野性十足的山中少女蒂什对唱诗人雷泼索德的追求不屑一顾。哥哥把不驯顺的妹妹带到法院，法院判决蒂什必须到婚姻市场上找丈夫。

现代故事：詹金斯工厂因为捐款而给工人减薪，引起工人不满，爆发大罢工。在武装军警的镇压下，罢工失败，所有工人被开除。小伙子的父亲在罢工中被打死，他到城里谋生，沦为黑社会的小流氓。小可爱也随父亲到了城里。

巴比伦故事：婚姻市场中，女人像商品被买卖，蒂什像朵"带刺的野玫瑰"，无人敢买。博沙撒亲王驾到，赐给蒂什"嫁与不嫁的自由"。蒂什对远去的亲王充满了爱慕和敬仰。

现代故事：小伙子和小可爱一见倾心，但遭到姑娘父亲的反对。父亲承受不住生活的打击而去世。

基督故事：在迦南热闹的婚宴上，宴会没结束酒便光了，新娘新郎很尴尬，耶稣显示神力，把水变成了酒。

屠杀故事：布朗埃斯和普洛斯佩相爱，虽然他们的教派不同，但深厚真挚的感情把他们紧紧联系在一起。

现代故事：小可爱和小伙子决定结婚，詹金斯的捐款被"慈善团体"的伪君子们瓜分。

基督故事：一个女人被指与人通奸，按照摩西法律，应被众人掷石砸死。耶稣对众人说："你们当中谁自认无罪，就请扔石头砸她吧"，众人面面相觑，放下手中石块散去，耶稣对女人说："我不会谴责你，你走吧，你已经没有罪了"。

现代故事：婚后小伙子决心改邪归正，向团伙头目交出手枪，触怒头目。小伙子刚走出头目家，便被栽赃偷盗，关入牢狱。

巴比伦故事：波斯人居鲁士逼近巴比伦，巴比伦的贝尔主祭司叛变，与居鲁士勾结。

现代故事：小可爱独自抚育婴儿，盼望丈夫早日出狱。"慈善团体"的女士们认为她不是称职的母亲，把孩子从她手中夺走，放到公立的育婴机构。

屠杀故事：胡格诺教徒构成对王权势力的威胁，太后决定采取行动。

巴比伦故事：居鲁士大举进攻，博沙撒王亲自迎战，蒂什也披挂上阵，激战过后，巴比伦胜利。

现代故事：黑社会头目心怀叵意，主动提出可以帮小可爱要回孩子。小伙子刑期已满，回家和小可爱相聚。

巴比伦故事：战胜的巴比伦举办盛宴狂欢，主祭司乘人们放松警戒，伺机通敌，他派雷泼索德准备战车。蒂什为了博沙撒王的安危，引诱雷泼索德说出实情。

屠杀故事：凯瑟琳说服查理九世次日对胡格诺教徒进行圣巴比莱姆大屠杀。普洛斯佩和布朗决定次日清晨在圣巴比莱姆教堂举行婚礼。

巴比伦故事：当人们沉醉在狂欢宴饮中时，雷泼索德受主祭司支使，带领牧师们前往居鲁士营地，蒂什尾随前往。

现代故事：黑社会头目来到小可爱家，情妇把手枪放在手袋里，随后跟踪而至。当头目对小可爱强行非礼时，小伙子撞开家门，与头目厮打。头目把小可爱和小伙子打晕在地，

正要离开时，情妇开枪打死了头目。小伙子醒来，拿起了头目情妇扔到室内的手枪，被闻讯而来的警察当成杀人犯带走。法院判小伙子绞刑。

基督故事：耶稣被彼拉多判有罪。

巴比伦故事：居鲁士等待牧师们，蒂什尾随牧师们到居鲁士营地。

现代故事：一位和蔼正直的警官感觉到小伙子冤枉，找地方官通融，被拒绝。

巴比伦故事：蒂什探到了敌情。

现代故事：小伙子的最后一个黎明，被验明正身，将赴绞架。小可爱和警官商量搭救小伙子，头目的情妇也在关注案情的发展。

屠杀故事：针对胡格诺教徒的大屠杀开始，布朗埃斯被吵醒。

现代故事：小可爱面见地方官，恳求恩赦，地方官拒绝并离开官署外出。小可爱痛苦之时，警官发现头目情妇可疑。情妇向警官和小可爱承认是自己杀死了头目。

巴比伦故事：蒂什夺了一辆马车，疾驰回城向国王报告。

现代故事：小伙子即将上刑场，小可爱乘汽车疾驰追地方官乘坐的火车。

巴比伦故事：驾马车疾驰回城的蒂什。

现代故事：汽车开足马力，载着小可爱追官员乘坐的火车。

屠杀故事：血腥的大屠杀不放过任何一个胡格诺教徒。一个胡格诺教派小姑娘藏到路人衣袍下，躲过一劫。

巴比伦故事：居鲁士指挥军队向巴比伦城进发，蒂什驾马车急奔。

屠杀故事：雇佣兵屠杀布朗一家。

基督故事：耶稣被缚游街。

巴比伦故事：巴比伦城内的人们仍在欢醉。

现代故事：疾驶的火车，狂追火车的汽车。小伙子做最后的祷告。

屠杀故事：布朗被对她觊觎已久的雇佣兵逼到角落。

现代故事：小可爱乘坐的汽车仍奋力疾追。

屠杀故事：布朗被强暴后接着被刺死。普洛斯佩冲破各个关口来到未婚妻家见到的却是尸体，他怒不可遏，谴责雇佣兵的暴行，被对方开枪打死。

巴比伦故事：居鲁士军队即将到来，蒂什急于向国王报告危机，却被站岗的士兵拦住。

现代故事：火车被成功地拦截，小可爱和头目情妇面见地方官，说明真相。

巴比伦故事：蒂什终于见到国王，国王半信半疑中时，城门已被打开。波斯军队洪水一般涌入，蒂什拿起武器抵抗，被射死。国王和王妃自杀。巴比伦陷落。

现代故事：小可爱拿到地方官签署的特赦令。小伙子被带上绞架，套上绞索，警官给行刑官打来电话，要求停止行刑。即将行刑的瞬间，小可爱等人带着特赦令赶到，救下了小伙子。

人类呼唤和平。

本片是格里菲斯最辉煌的代表作。他花了一年半的时间，动用了二百万美元的制作费，

拍摄成片长220分的巨片（原版长480分）。可惜本片在1916年9月于纽约公映时，并没有受到预期的欢迎。本片所以卖座失败，原因很多，最主要是格里菲斯在本片所采用的故事结构太复杂，导演手法已超越当时观众的接受能力。另外，影片主题提倡的宽容和反对暴力的论调跟当时美国的高昂参战情绪存在冲突。

不过，人们却不能否认这是一部电影艺术上的不朽杰作。《党同伐异》由四段不同时代发生的故事组成。描述他自己的构想：四个大循环故事好像四条河流，最初是分散而平静地流动着，最后却汇合成一条强大汹涌的急流。本片一开始，是一个母亲推摇篮的镜头，插入惠特曼的诗句："如今如同昨日，世间的人情变化循环无穷。摇篮摇动着，为人类带来同样的激情，同样的忧乐悲欢。"这字幕之后，展开第一个作为全片基调的现代篇故事。随着剧情的进展，导演经常切入另外三段故事，成为四段平行发展。最后，画面仍回到母亲和摇篮，呈现出"人类从不容异己到宽容的进化"的主题。

格里菲斯在本片中亦首创"大特写"和"大远景"的镜头，以加强观众的心理感觉（如：特写女人紧握的手，表现她在听到丈夫判死刑的消息时的焦急；以大远景拍摄资本家独坐办公室中，暗示他庞大的支配权力）。他又大量使用影片染色的方法来加强各种特殊效果（如夜景用染青色的影片、点灯的房内用染黄色的影片、巴比伦城火烧时用染红色的影片）。格里菲斯在《党同伐异》里丰富和发展了平行蒙太奇、巧妙地运用隐喻、第一次把时空相距很远的事件组织在一部影片里，彻底打破了戏剧的三一律，使电影发展成独立的艺术，这些都是了不起的伟大创造。因此，《党同伐异》就成为电影史上经典作品。

在格里菲斯的电影叙事形式中，还有许多非常重要的贡献。比如他十分注重电影叙事节奏的表现，那个被称作"最后一分钟营救"的节奏性剪辑就是其中最好的范例。这在他的短片和《一个国家的诞生》中都曾使用过，而在《党同伐异》中表现得更为精彩，成为他的作品在节奏形式上的一大特征。格里菲斯在这一节奏技巧的使用中，还发现了不同节奏剪辑所产生的不同的以及更为复杂的情绪上的变化，诸如：缓慢的切换能够造成安静和悠闲，快速的切换能够造成紧张和急迫，主观上的切换能够揭示人物的思想和意图，等等。影片通过剪辑所造成的节奏和速度，可以产生悬念和戏剧性，可以富有含义和理性。格里菲斯还特别强调演员的作用。他曾在《我对电影明星的要求》一文中，明确提出了电影演员与戏剧舞台演员之间的区别。他认为电影演员不是靠夸张的动作来展示自己的感情，而是要在明察秋毫的摄影机镜头前，以全部内心的热情表现出他的灵魂来。他也十分注重情感的表现并常常以物体作为象征手段，作为美好情绪的表现。比如，用动物来传达人的感情状态，用花来传达美和高尚的情操，等等。格里菲斯对于电影叙事形式的诸多方面的贡献，使他最终成为电影艺术史上的第一个知识分子和诗人。

然而，史诗般的《党同伐异》既成为格里菲斯艺术创作的高峰，同时也成为他的艺术创作的终结。经济遭到惨败使他负债累累，格里菲斯在《党同伐异》之后几乎是在以毕生的精力偿还着这笔债务。他在影片叙事形式上的探索与实验，没有被当时的美国电影业和美国电影观众所接受。然而，他为电影艺术的这种献身精神却激励了20年代欧洲先锋主义

的电影艺术家们。《党同伐异》虽然在商业上遭到了失败，但却被后来的人们称之为是一部"先锋派的电影"，成为世界电影史上有口皆碑的"辉煌的失败"。

二、公民凯恩

国别：美国
导演：奥森·威尔斯
编剧：赫尔曼·曼凯维支，奥森·威尔斯
演员：奥森·威尔斯，约瑟夫·哥顿，威廉·阿伦德
出品时间：1941年
奖项：第十四届奥斯卡最佳原著剧本奖夜色笼罩着死寂的佛罗里达州海滨的仙那度庄园，衰老的报业巨头查尔斯·福斯特·凯恩躺在床上，他手里握着一个玻璃球，玻璃球里是纷纷扬扬状的雪花以及一座农舍。凯恩用苍老微弱的声音喃喃自语："玫瑰花蕾"，然后手一松，球从他的手里滚出去，沿着床前铺着地毯的台阶滚下去，从最后一级台阶滚到大理石的地面上，摔成碎片。他孤独地死了，床边没有一个亲友。

各种报纸头版都通栏报道了这位被称为"美国忽必烈"的权势人物的死讯，杂志社青年记者汤姆逊接受上司的委派，访问每一个认识凯恩的人，了解凯恩的遗言"玫瑰花蕾"的含义。

汤姆逊来到亚历山大城的低级酒馆"牧场"，凯恩的第二任妻子苏珊就在这里。酒馆内，苏珊在自斟自饮。约翰逊还未问及凯恩的话题，苏珊歇斯底里的一声"滚出去"的逐客令将汤姆逊拒之门外。酒馆茶房头告诉约翰逊，其实苏珊也不知道玫瑰花蕾的含义。

约翰逊来到费城的撒切尔先生纪念图书馆，查阅了已故的撒切尔先生关于凯恩的回忆录：凯恩的父母原是一家供应膳宿的小客店主人，因拥有一张矿产开发的契约而发迹，为了凯恩的前程，母亲委托银行家撒切尔先生为她经营财产并担任小凯恩的监护人直至其25岁。按照规定，撒切尔先生带小凯恩离开了父母，到东部接受良好教育。成年的凯恩拥有巨额财富，但是狂野不羁，被多所大学开除，自作主张买下了纽约的《询问报》，接手第一年就亏损一百万，他不懂经营，只知道花钱。凯恩鼓吹平民的权利，站在穷人的立场上攻击撒切尔先生。他为了报纸的销量，无中生有地捏造古巴战争。在撒切尔先生问凯恩愿意成为什么样的人时，凯恩的回答是：任何你厌恶的。

没能解开"玫瑰花蕾"的谜团，约翰逊又去找凯恩以前的属下，现在的董事长波恩施坦。波恩施坦是凯恩的老下属了，多年前，伯恩斯坦和凯恩的密友杰德·利兰特协助凯恩对办报方针进行了一系列革新，从标题、版面到内容。最初，《询问报》的主要竞争对手是发

行量大大超过它的《纪实报》，但凯恩用重金把对方的九名能干的编辑部成员都挖过来，使《询问报》的发行数骤然上升，压倒了《纪实报》。后来，凯恩和美国总统的侄女爱米丽结婚。波恩施坦认为"玫瑰花蕾"不是指爱米丽，应该是凯恩失去的某件重要的东西。他建议约翰逊去找凯恩先生的好朋友利兰先生。

在医院里，利兰告诉约翰逊，如果自己不算凯恩的好朋友，凯恩就没有什么朋友了。凯恩不让人喜欢，自以为是，但他有超出常人的远见和自信。他和爱米丽的婚姻从最初的甜蜜到冷淡，到最后无话可说，并不是因为他不爱爱米丽，而是因为他缺少爱。后来，他遇到了漂亮但平庸的苏珊。苏珊的歌声打动了凯恩。凯恩不满足于当个企业家，还想涉足政治，雄心勃勃地参加州长竞选。本来，凯恩在竞选中占绝对优势，但他的主要对手罗杰斯利用凯恩的私生活问题给了他致命一击。凯恩竞选失败。艾米丽带着儿子离开了凯恩，两年后死于车祸。离婚后凯恩和苏珊正式结了婚。他陪同苏珊来到了芝加哥，耗资三百万元专为苏珊建造了一座芝加哥歌剧院。苏珊是个差劲的歌手。可是谁也不敢写批评文章。利兰心情十分矛盾，但他为了尊重事实，还是写了批评苏珊的文章。当他喝醉，趴在打字机上睡着时，凯恩见到了未完成的稿子，为了证明自己是一个诚实的人，以利兰的笔调，完成了这篇尖锐的批评，随后，把利兰辞退。狂妄自大的凯恩不再是那个洋溢着青春的热情办报的青年了，他为了自己和妻子的歌唱事业和昔日好友反目了。

在酒馆里约翰逊又一次访问苏珊。苏珊对凯恩充满了抱怨。凯恩给她请指导老师，造歌剧院，给她安排巡回演出，给她收买赞美声，但没能给她带来成功。屡次失败后，他们生活在宫殿一般的庄园里，与世隔绝，百无聊赖。苏珊对这单调刻板的生活十分厌倦，她向往着繁华的都市生活。终于有一天，一番激烈的冲突后，她离开了凯恩。

最后，约翰逊访问了凯恩的管家，管家雷蒙告诉汤普逊：苏珊走后，只见凯恩悲愤地把卧室里的东西都砸了，只留下一个内有飘扬雪花的玻璃球。

约翰逊访问了5个人，得到对凯恩的种种描述，但没有一个人知道"玫瑰花蕾"的确切含义。约翰逊也放弃继续探寻答案，走出了这个物品纷杂的王国。

凯恩的珍贵物品将被拍卖，而其他一些杂物则被焚烧，一个工人随手拿起一个带有"玫瑰花蕾"商标的滑雪板被投进炉火，那正是凯恩被撒切尔先生带走那天玩的滑雪板，是凯恩心中的童年。

影片叙事结构独特。整部影片有一个非常简单的框架：凯恩临死前说了一个字"玫瑰花蕾"，某报编辑部派记者去采访凯恩生前的亲人和好友，试图寻找该字的含义。记者自始至

终没有查出真相，但影片最后一个镜头把"真相"告诉了电影观众——那是凯恩幼年时玩的雪橇的名字，象征着他内心深处对童年和亲情的渴望。影片以六段回忆塑造了凯恩的形象。第一段是一部九分钟左右的纪录片，展现凯恩一生的重大事件。这部纪录片的一个特点是没有一味歌功颂德，而在肯定凯恩成就和地位的同时，指出他是一个有争议的人物，有人说他是共产党，有人说他是法西斯，有人说他是民主改革的推进者，而他自己反复强调他是"一个美国人"。第二段通过记者查阅图书馆资料，从银行家撒切尔先生的回忆录手稿中，披露凯恩的身世。凯恩的母亲原来开一家乡村小客栈，一位过路客人付不起房钱，拿一个废弃的金矿契约结账，后来矿里挖出了黄金。凯恩母亲把小凯恩交给撒切尔监护，送到最好的学校受教育。第三段伯恩斯坦眼中的凯恩是有魄力的非同一般的人物。第四段是利兰的回忆。利兰对凯恩非常了解，从凯恩创业初就跟着他；但随着凯恩从热情洋溢的青年演变成狂妄自大的报人，他对凯恩的态度也开始从全力支持，到怀疑冲突，最后彻底分道扬镳。第五段是凯恩第二任妻子苏珊的回忆。苏珊讲述了她在舞台上的惨败、她的自杀未遂、她在"宫殿"里的孤独，直到最后她痛下决心离开凯恩。第六段回忆来自凯恩的管家雷蒙。雷蒙见证了苏珊离开后凯恩孤家寡人的凄凉，他还听到过有几次凯恩自言自语说了"玫瑰花蕾"一词，但他也不明白是指什么人或什么东西。这一段很短，直接通往结尾。该片的结构不仅是非线性的（即不是平铺直叙），而且每一段闪回有相互重叠的地方，如李仑德从他的角度讲到苏珊首演的情况，后来苏珊又从另一个角度提到同一件事。这样的叙事结构立体地展现了一个大人物的复杂性格。

《公民凯恩》对镜头的运用也是历来被推崇的重点。展现凯恩和爱米丽婚姻史的"早餐戏"和凯恩战胜报业对手"纪实报"的"挖角戏"成功地运用蒙太奇镜头，以几组蒙太奇镜头巧妙地表现了时间的推移和剧情的发展。芝加哥剧院中"苏珊首演"，也是经典段落。特写镜头：苏珊在练唱。镜头拉出，声乐老师在一旁训话。这时，出现咏叹调的前奏。镜头继续拉出，左边有人给苏珊戴帽子和头饰。镜头猛然往上摇，出现舞台灯特写；又猛然往下摇，回到苏珊。镜头缓缓拉出，台上一片混乱，苏珊一行在中间，前面和后面都有人在急急忙忙走动。换到舞台全景镜头，前景在暗处。这时，画面由下至上渐渐发亮，暗示大幕徐徐升启。苏珊开唱。镜头往上移动，移过天幕，进入顶上密密麻麻的杆和绳子，最后升到舞台工作人员的吊桥。两名工作人员不以为然的表情，右边那个用手捏住鼻子（对苏珊的演出表示不屑）。这一段的音响效果也非常贴切。随着镜头的上升，歌声越来越空旷，越微弱。

摄影方面，影片开发了一种特殊镜头用于深度聚焦，使得背景和前景一样清楚，这是一个革命性的手法。在以前的电影中，观众只是被吸引去看构图中的重要局部，一般是前景的中心部分。但是《公民凯恩》的构图，边缘和中心、背景和前景一样重要，一个画面的每一个部分都不可分割，观众可以清楚完整地欣赏整个画面。《公民凯恩》的创新还体现在它对长镜头的运用、对极端低角镜头的使用（把人压得喘不过气来的天花板）、黑白对比强烈的用光等。

《公民凯恩》的拍摄距今已有 60 多年，但依然被视作"电影史上十大影片"当之无愧的冠军和经典。《公民凯恩》也是一部票房与所获声誉极不相称的影片，在解释这种现象时，资深影评家说："它并不是那种让人一望而知的情节片，而是一部对生活高度凝炼、对人性和社会的深刻理解以及对心理世界的理性体验的影片，它的意义深邃，需要反复咀嚼，它是一部纯粹的'电影的诗'！"

三、小城之春

国别：中国
编剧：李天济
导演：费穆
主要演员：韦伟，李纬，石羽，张鸿眉
出品时间：1948 年

20 世纪 40 年代末期的江南小城，原本富足的戴家已是破壁残垣。家里只有四个人：男主人戴礼言，一个常年患病的中年人；女主人玉纹，美丽忧郁，常年不见笑容；男主人的妹妹戴秀，是个活泼的中学生；仆人老黄。

玉纹的生活单调无趣，只有买菜顺便来到城墙上时，才会有片刻开朗。一天，礼言的老同学，医生章志忱来访，他没想到，礼言的妻子竟是自己年少时的女友。志忱的到来使玉纹的心里也泛起了涟漪。志忱离开这个小城八年了，当年的小丫头戴秀也已长成了大姑娘，并且对志忱产生了好感。戴秀唱《可爱的一朵玫瑰花》给志忱听，而志忱却深情地盯着玉纹。晚上，玉纹让老黄给志忱端来一盆兰花。稍后，玉纹借口送用品来到志忱房间，两人阔别多年，心里话不知如何说起，只好不着边际地扯着闲话。终于，玉纹忍不住哽咽着伏在桌上。

早晨，戴秀送给志忱一个自己做的小盆景。志忱仍旧把戴秀当作几岁的小女孩逗着玩，戴秀心底却多了少女的娇羞。戴秀建议哥嫂和志忱一起到外面逛逛。漫步在城墙上时，志忱趁着戴氏兄妹不注意，悄悄握了一下玉纹的手。

第二天清晨，志忱约玉纹到城墙上走走。二人终于打破矜持，挽起手臂，并肩畅谈。因为玉纹老是说"随便你"，志忱问道："如果现在我叫你一块走，你也随便我吗？"玉纹反问："真的吗"，志忱却无语，他也不敢保证真的会那样做。回家后，礼言向志忱诉说自己的病情和心情。言语中充满了对妻子的感激和羞愧，自己的病拖累了妻子，而妻子对自己却是尽心照顾。妻子整天没有笑容，冷冰冰地不开心，但对自己那么地尽责任，越发地使自己心里难受。然后，他仿佛无心地感慨："如果她嫁的是你，该多好。"志忱来到玉纹

处，玉纹也对志忱倒苦水："结婚第一年，我也试着喜欢他，但他病后，脾气越来越怪。"对早已分居的丈夫，现在自己只是尽责任，没有别的办法。志忱也找不到解决问题的答案，玉纹脱口而出："除非他死了。"话一出口，玉纹便后悔了，她也不知道自己为什么竟然说出这样的话来。

几天后，志忱决定离开，礼言执意挽留，并且建议志忱和戴秀出去玩，散散心。城墙上，戴秀高兴得像个孩子，给志忱唱歌跳舞，志忱却是心事重重。回家后，玉纹对志忱的言语中带着些许醋意。晚上，礼言服过药后，拉玉纹在自己床前坐下，问玉纹对志忱的印象，一句话问得玉纹忐忑不安，原来，礼言想给妹妹戴秀和志忱做媒。玉纹以戴秀还小，先念书为由推脱。早晨，玉纹约志忱到城墙上，拿礼言要给妹妹做媒，许配志忱的事调侃。志忱表明自己只是把戴秀做小妹看待，心里人仍是玉纹。

晚上，四人为戴秀举办了十六岁的生日宴。席间，玉纹一反常态，狂放地饮酒，和志忱划拳。礼言看在眼里，闷在心中。酒后，醉意朦胧的志忱拉着玉纹的手，唱起了情歌，被戴秀拉开。午夜时分，带着几分酒意的玉纹打扮得花枝招展，来到志忱的房间，志忱情不自禁地抱起玉纹，但随即放下，跑到房外，把玉纹关在屋里。羞恼的玉纹冲动之下打碎了门上的玻璃。玉纹的手被玻璃划破，志忱赶紧给玉纹包扎好，跪在地上吻着纱布包着的手。志忱怕玉纹想不开，于是到礼言处要走安眠药，换成维他命。不一会儿，玉纹睡不着，到礼言处要安眠药。这一个夜晚，三个人都难以安眠。

第二天早晨，志忱向礼言告辞，但礼言竭力挽留，并且说明了挽留志忱的原因，因为志忱在，玉纹会高兴。志忱也向礼言坦白："她需要的是你，我几乎做了不是人做的事情，请相信她。"为了成全玉纹和志忱，礼言服用了过量的安眠药，昏死过去。玉纹发觉后，伏在礼言身上哭了，她请求志忱一定要救活礼言。

志忱离开了，戴秀和老黄送他到大路上。玉纹买菜回来，站在城墙上眺望远方，礼言也走过来，和她一起。

《小城之春》自从1948年问世，很长时间淹没在同时代电影中，直到上个世纪80年代才被重新发现，被海外影评家誉为中国电影史上最伟大的影片。

导演费穆，字敬庐，号辑止，生于1906年的上海，精通五国的语言。编曲是"西部歌王"王洛宾。

影片打破了在这之前所有中国电影的叙事形式，以一种电影文法中从来没有的形式来拍电影，甚至直到今天仍无后继者。全片中只有五个人物：丈夫，妻子，妹妹，仆人，访客。还有一只鸡。没有一个完整的故事，只有一个处境。丈夫长期患病，消极失落，妻子出于道义照顾。一日，丈夫的昔日同学来访，原来竟也是妻的初恋情人。就在这样一个时间和空间都凝固了的处境里，费穆以罕见的细腻笔触，刻画出人物的反应，透过他们的眼神，举止和极端细微的表情变化，把影片带进了一个复杂的心理层次。

费穆曾经说过："我为了传达古老中国的灰色情绪，用'长镜头'和'慢动作'构造我的戏（无技巧的），做了一个大胆和狂妄的尝试。"在《小城之春》中，费穆用了许多长镜

头，许多场景仅用一个镜头完成，用及简的镜头语言传达及其丰厚的内涵。但是费穆的长镜头与西方追求"物质现实的复原"，追求单镜头内部的蒙太奇效果是有很大的区别的，费穆的长镜头很少利用景深来做纵深的构图和调度，摄影机的运动多以横移为主。费穆的长镜头下追求的是一种中国画的效果，即在平面的铺展中追求意与神会的想象空间。

影片没有花很多笔墨去交代玉纹和志忱之前的感情纠葛，而是在影片的发展中，随着人物的对话，用"回溯"的手法让观众去想象这对恋人之前的种种。我们甚至不知道志忱从哪里来，要去哪儿。费穆更是略去了原作中各种时代背景，什么"地租收不到、田地卖不出去"，影片采用了一个大闪回结构。一个手提菜篮的少妇辗转于残破的城头，老电影幽黄的色调，衬托出油画般凄美绝伦的意象。在电影刻意营造的孤独世界里，女主人公只能自己同自己对话。空灵的话外音不时响起，传达出女主角玉纹无可倾诉的灵魂，也使小城的封闭和压抑之感更为突出。

在空间表现上，费穆从未将观众的视线调离小城之外。影片的取景不外乎几个地点：城头、通往城头的乡间小道、戴家庭院以及四人荡舟游玩的小湖。影片中曾多次出现女主人公玉纹站在城头眺望城外的镜头，摄影机却漠视观众的心理期待，始终不曾给出她的主观镜头。在景别的处理上，影片除了开场时的几个大远景之外，叙事过程中多采用中、近景。在人物设置上，更是极端俭约。远离了战火硝烟，远离了世事滋扰，戴家仿佛遗世独立。玉纹外出买药、妹妹出门上学，影片从来没有展现其过程。

在时间上，费穆同样作了减法，将小城的过往一笔抹去。导演使作品更具有普遍意义。

影片的构图也极为高妙。志忱初到戴家的那天，戴秀唱歌的那场戏，影片中四个人的眼神，含蓄而精炼的传达出四人之间的暧昧关系：戴秀看着志忱、志忱望着玉纹，玉纹则低眉敛目、服侍着丈夫吃药，故意避开志忱的目光，而礼言则注视着对面的志忱和戴秀，目光之间构成了一个回环，构图达到了完美的平衡，而人物之间暧昧关系也表露无疑。

有人评价这部电影是"东方现代电影的完美体现"，掀开东方现代电影的第一页。《小城之春》在艺术手法上，具有极大的开创意义，深刻地体现出作为导演的主体意识和原创意识。费穆是把镜头伸到人的内心世界进行拍摄，影片的时空变幻，不是通过画面的切换，而是以画外音的方式来体现，周玉纹或以当事人的身份说话，或是以事后者的角度叙述，不同旁白身份的变化，伴随着情节的发展，是最东方的艺术体现，在费穆灵活自如的掌控下，情节伴随着语言，达到了天衣无缝、浑然一体的境地，这种方式，直到十年之后才在西方出现。在表现心理方面，则通过服装、道具、形体、影调等多种方式体现，如玉纹每次见志忱，穿的衣服颜色越来越鲜艳，以示意二人关系越来越近，但最终，费穆还是让这段感情"止乎礼"，而这正是古老的东方文明的体现，肯定了人的精神、情感和人性需求的正当性。

《小城之春》抒写了一种个人化的生命体验，电影体现出中国的传统之美、人性之美，导演费穆将他在文学修养融入到电影里，使电影闪耀出不同寻常的艺术魅力。

四、罗生门

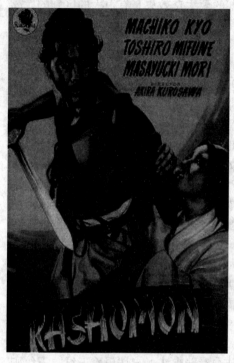

国别：日本
原作：芥川龙之介
编剧：黑泽明，桥本忍
导演：黑泽明
演员：三船敏郎，京町子，森雅之，志村乔
出品时间：1950 年
奖项：第 24 届奥斯卡最佳外语片奖；1951 年威尼斯国际电影节最佳影片金狮奖

大雨滂沱，年久失修的罗生门下，樵夫和行脚僧在避雨，打杂的下人也跑过来。樵夫喃喃自语："不懂，真不懂……"，引起了下人的注意，在他的追问下，樵夫和行脚僧向他讲述了他们三天前遇到的稀奇事儿：

樵夫说，3 天前他上山砍柴，在一片树丛里意外的发现了挂在树枝上的仕女笠，其后又发现了地上的武士软帽，树桩前散落的绳子，远一点的草丛中，落着一个红色的头饰，然后一具男人的尸体闯入他的视野，惊魂不定的他就近报了官。第三天他被传到官署的公堂上作证。

同时传去的还有行脚僧，据他说，三天前的正午时分他曾经在山路上看见过那个后来被杀的武士金泽武弘，金泽带着长刀弓箭牵马步行，马上坐着他的妻子真砂。没想到短短几天之后，武士已成亡魂，真是人生如朝露，短暂无常。

大盗多襄丸也被捕快押到了公堂上。据捕快说，黄昏时，他在河边溜达，发现了沙滩上有一个人在痛苦地挣扎哀号，一边的桃花马和散落在地上的弓箭都是武士的物品。捕快认定此人是凶手，于是捉拿归案，没想到这人就是大盗多襄丸，而且被盗来的马摔下来而被捕，也算是因果报应了。

多襄丸争辩说，他才不会被马摔下来，只不过误喝了有毒的泉水，腹痛难忍，才会被捕快捉住的。他供认是自己杀了武士，然而自己的本意是不想杀他的。那天他躺在树下小憩，武士牵着马从他身边走过，一阵风吹开了马上女人的面纱，他看见了女人面如观音，于是决意占有她。他谎称山里古坟中有上好的刀剑，可以便宜地卖给武士，武士动了心，随他进树林看宝，结果被他绑在树上。随后，他又将女人诱骗到林中，真砂一开始刚烈自卫，但自己凭着男子汉的英勇征服了他，并当着武士的面占有了她。在他准备离去时，女人却要求他和武士决斗。于是，他解开了武士身上的绳子，经过一场勇武的恶斗，在二十

三个回合上,他刺死了武士。女人却逃掉了。

真砂在官署的供词却是这样的:多襄丸将她强暴以后扬长而去,她跑到丈夫身边,扑到丈夫怀里痛哭,丈夫却沉默不语,眼睛里流露出冷酷的蔑视,这种蔑视比死亡更可怕。她在无助和痛苦中,试图把短刀递给丈夫,希望他把自己杀死,可丈夫仍然只是用冷酷的眼神盯着自己,于是,在屈辱和绝望导致的精神混乱中,她失手用手中的短刀刺中了丈夫胸口,杀死了丈夫。其后她想投水自尽,却始终没有成功。女人可怜巴巴的脸上露出一脸的无辜。

武士借巫婆之口在公堂上的陈述又有不同。多襄丸占有他的妻子之后并没有立即离去,反倒安慰真砂,要求真砂嫁给自己。真砂竟答应了多襄丸,不仅如此,临走前真砂要求多襄丸杀了他。多襄丸看到这女人的狠毒无情也大吃一惊,把真砂推倒在地,回头问他要不要杀了这女人。趁他犹豫时,真砂逃跑,多襄丸提刀去追,却空手而归。割断了捆绑他的绳索后,多襄丸离去了。他捡起短刀,刺进自己的胸膛。弥留之际,有人走来拔走了他胸口的短刀。

罗生门下,回顾到这里,樵夫紧张地辩驳说,事实不是这样的!下人追问他事实到底是怎样的。据樵夫讲述,多襄丸占有真砂后,请求真砂做自己的妻子。真砂捡起短刀割断了捆绑武士的绳索,要求两个男人决斗。金泽宣称犯不上为这样的女人动刀,多襄丸也同意金泽的评价。真砂见状,辱骂耻笑两个男人的胆小无能,激起两个人的决斗。两个人的武艺既拙胆量又小,最后,稍占上风的多襄丸把苦苦求饶的武士用长刀杀死。惊惶失措中,又举刀砍向真砂,真砂逃跑。多襄丸也一瘸一拐地走开了。

雨还在下,罗生门后传来了婴儿地哭声,下人抢先跑去,剥弃婴身上的衣物。当樵夫斥责下人的自私行为,下人毫不留情地指出,樵夫偷走了短刀,也是不光彩的。樵夫无言以对,下人得意地离去,目睹一切,行脚僧对人充满了悲观。樵夫沉默片刻,做出了收养弃婴的决定,这一举动让行脚僧重又恢复了对人的信任。

雨停了,樵夫怀抱婴孩,在行脚僧的目送下,渐渐远去。

影片剧本由剧作家桥本忍根据作家芥川龙之介创作于1921年的短篇小说《莽丛中》改编。原小说是以七段供词构成全篇,其中大盗多襄丸,武士妻子和武士亡灵的三段供词构成了小说的主要内容,表达了芥川龙之介悲观主义的观点:人是不可信的,所有的真理都是相对的。电影中,情节结构采取套层形式,在武士被杀的中心事件之外,又添加了一个框架故事:行脚僧、樵夫和下人在罗生门下的行动。这样,中心事件由框架故事引出,在追述中完成。

樵夫的最后一段陈述是黑泽明在改编剧本时亲自增加的,这样,关于同一事件就有了四种不同说法。在芥川龙之介的原作中,三个当事人对武士的死因有三种不同说法,旨在说明人的不可信任。《罗生门》中加入樵夫的第四种陈述旨在澄清事实真相,揭穿前三人谎言的实质。虽然樵夫隐瞒了偷窃短刀一事,但无论从情节发展还是从风格手法上来考察,都有理由相信,他基本道出了事实的真相,从他的讲述中我们可以明白,三个当事人之所

以说谎,或是为了美化自己,或是为了隐瞒对自己不利的事实。

结尾处编导添加了弃婴的情节,毫无疑问的成了导演意图的直接表白。对待弱者的态度是能够看人性的。在故事的尾部,对待弃婴,下人剥走了御寒的长衣,当樵夫来阻止的时候,他充分显示了恶的一面,不但理直气壮,而且动手打樵夫,面对无法保护自己的孩子,他的态度是从弱者身上获得。影片没有出现孩子的父母,他们不是不知道孩子的将来的悲惨结局,还是狠心遗弃了,孩子是弱者和无辜者,所以命运是最惨的。这个结尾也可以看作是对整部片子的浓缩。如果把真砂看成孩子(无力自我保护者),武士看成孩子的父母(对孩子应承担保护责任,却因为荣誉而遗弃他),多襄丸(对弱者通过暴力的利益获得者)。树林中的悲剧在罗生门重演。也暗示这种故事在任何地方都上演着。而最后樵夫自愿收养弃婴,形成了一个对道德加以肯定的基调。

美国电影理论家梭罗门分析了该片的摄影机运动:"当人物在前景中的动作需要摄影机频繁运动时,我们的注意力就会集中在实际的活动上,而不会重视背景。静止的摄影机往往把不同的人物以及人物和环境联系起来,而这部影片中人物的各种说法都带有内在的主观性,因此使用静止的摄影机就有可能产生矛盾。例如,多襄丸谈到,在三个当事人第一次全在一起时,他如何骗武士说,他发现了几把宝刀,并提议带武士去看。多襄丸边说边在武士夫妇面前走来走去,他是想估量一下这两个人,也许是想威吓他们。这时摄影运动强调了他的姿势所反映出来的自信。如果这时用静态镜头,就很有可能会强调了这一景内含的戏剧性和更加突出武士的反应,而这却是讲自己的故事的多襄丸所不愿意的。"他又说:"移动摄影机也有助于表现中心事件的含义,虽然摄影机在这方面所起的作用不如它在表现中心事件的四种说法时那样显著。画面把我们看内含故事时观察到的零星情况加以过滤,并把其中的几种思想简化为对整个故事的意义所采取的几种根本不同的态度。《罗生门》的巧妙之处就在于它既要对叙述事件经过的各种互相矛盾的说法加以评论,又要对这些说法作出反应。"移动摄影机用不同的节奏来强调当事人叙述的主观性,影片开始,森林中跟拍砍柴人的一系列镜头,很精彩,它在发现尸体前迅速穿越树林的运动,表明他心情舒畅,逍遥自在,虽然音乐暗示存在着紧张的潜伏。在四人讲故事时,镜头的运用也大有深意,强盗多襄丸讲故事的角度很古怪,使我们从一开始就对他保持距离,迅速转动的摄影机衬托出他乖僻的性格,强调了他的夸张、浪漫而又幼稚的内心世界。妻子和武士讲故事的节奏较慢,摄影机运动较少,因为它们并不是从相互影响的三个人之间的运动来看发生的事件,他们更侧重塑造美化自己的戏剧角色,都把自己说成悲剧角色。妻子讲述故事时,强调自己的不幸遭遇及合情合理的反应,极力把自己塑造成可怜的受害者,因此,我们看到她占据了画面的绝大部分。她丈夫也是如此,把自己描绘成高尚的有情义的人,由于自己的妻子的卑劣而绝望自杀,这两段的静态镜头多于影片的其他部分,这是由于两个叙述者都把自己描绘成唯一的表演者,(这一正是看出他们不可信的关键),在前三人讲述时,摄影机一直对准叙述者,这暗示我们看到的不是叙述者看到的情景,而是他怎样把自己扮演的角色戏剧化。第四种说法是砍柴人讲的,由于他处的是旁观者的立场,他的说法基本反

映了真相，为了表现他的客观性，造成了拉开距离，让我们感觉出来，这是真相和全貌。

《罗生门》对于日本电影登上世界影坛和进入国际市场起了开路先锋的作用，它是东方电影首次在国际电影节中获奖的里程碑式的作品，为东方电影敲开了国际影坛的大门。被誉为"有史以来最有价值的10部影片"之一，历经半个世纪的时光依旧光彩夺目。

五、野草莓

国别：瑞典
编剧：英格玛·伯格曼
导演：英格玛·伯格曼
主演：维克多·修斯卓姆，比比·安德逊，英格丽·特琳
出品时间：1957年
奖项：第17届金球奖最佳外语片；第8届柏林国际电影节金熊奖； 第28届美国国家评论协会最佳男演员和最佳外语片

七十八岁的医学教授伊萨克获得了一项荣誉学位，作为他出色的医学生涯的顶峰，做过一个可怕的怪梦后，他决定自己开车到兰德参加颁奖典礼。老管家一直盼望能同他一起坐飞机去参加仪式，所以大失所望，而伊萨克毫不在意。随行的是儿媳玛丽安，路上，玛丽安直言伊萨克是个自私的老头，无情无义只顾自己。在善良的外表下，顽固如钉子，因为伊萨克曾借给他儿子一笔钱，让他完成学业，现在应该还给他了。他只为他的生活理念，认为立过誓就要兑现，而不顾及亲情和儿子的经济状况。同时，他也不想卷入儿子与儿媳的纠葛中。

伊萨克沿途带儿媳到自己的儿时旧居。在野草莓生长的地方，他仿佛回到了许多年前，看到了初恋情人萨拉被自己的兄弟所诱引。由幻想回到现实中的伊萨克答应了一个也叫萨拉的少女搭车的请求，和少女一起搭车的还有两个青年。半路上，伊萨克开的车差点撞上另一辆车，那辆车为了躲避伊萨克的车而开到路边沟里翻了车，里面钻出一对夫妇，丈夫对伊萨克道歉不止，因为车祸是因为他们在车内争吵而没专心开车造成的，于是伊萨克他们就帮助他推车，但是车子彻底坏了，夫妇俩只好上了伊萨克的车，这对夫妇一直相互讥讽相互伤害，妻子讥刺自己的丈夫松弛的肌肉和伪善的态度，丈夫讥讽妻子情绪的多变歇斯底里，自己也分不清什么时候是真什么时候是作戏，两人在车里正说着，妻子突然愤怒地打了用巴掌击打丈夫的脸，这时伊萨克的儿媳再也受不了了，就把这对夫妇赶下了车。

来到加油站，加油工因为伊萨克曾经对这一地区的服务充满了感激和赞美，伊萨克心

里感到很温暖。也许正因如此，同车的年轻人都极尊重他了。伊萨克带着玛丽安顺道去看望老母亲时，老母亲诉说她的二十个孙辈中，只有伊沃德一个人去看过他，其他的孙子和十几个曾孙得到过她的礼物，但却从不去看她。这使玛丽安也感受到博格一家祖传的冷漠。她现在明白为什么她的丈夫不要小孩了。

玛丽安驾驶着车，伊萨克在一边渐入梦境。在林子里，年轻的萨拉拿镜子照着年老的伊萨克，接着，萨拉走进屋子，博格也尾随过去，他透过玻璃窗，看到萨拉和他兄弟亲密地在一起。他走过去敲门，门上无端地有了一颗长钉，来开门的是搭车夫妇中的丈夫，表情严肃地以考官身份把伊萨克领进一个房间测试，伊萨克没有通过考试，被判"有罪"、"无

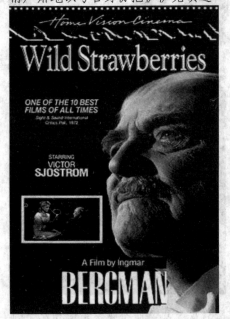

能"，并且被亡妻指控自私无情。考官又引伊萨克来到树林，让伊萨克看到了妻子当年偷情的场景，听到了妻子抱怨自己冷酷，他还揭露了伊萨克内心的秘密，并且还隐晦地指出伊萨克在一次外科手术中故意谋杀了妻子。

他们抵达兰德，老管家和伊沃德已经在等候他们。颁奖的场面隆重无比，在年轻人的眼里，伊萨克是个了不起的人，和蔼可亲，又成绩非凡。他们也参加了他的受衔仪式，为他喝彩。接着，他们又在伊萨克的窗下为献上歌才告辞。经过一天的旅行，大悟后的伊萨克为早晨的行为向老管家致歉，并且同儿子和儿媳和解，当天晚上，他做了一场童年时的梦。老年的伊萨克在年轻的萨拉的引导下，在一个小海湾找到了他的父母，父母亲向他挥手和微笑……在甜美的睡梦中，老人的脸上浮现出平和的笑容。

拍摄于1957年的黑白电影《野草莓》是瑞典电影大师英格玛.伯格曼的代表作之一。

影片采取了多层次结构，其基本框架是"旅行"，一条明线是教授从家里到兰德去的现实空间中的旅行，时间从现在到未来；而与这一旅程相平行的另一条线是教授在自己广袤无垠的心理空间中的旅行，时间从现在到过去。这两条线索或相交或对列，或跳跃，变换自如。这种典型现代主义的多层次、多角度结构，突破了传统的戏剧结构和时间的自然进程，把存在置于一个多维空间，无限地扩大了电影表现的领域和可能性，极大地丰富了影片的容量与层次。伯格曼在这部影片里把现实主义手法与现代主义的意识流手法有机而富有创造性地结合起来，创立了电影表现的新风格和新手法。

伯格曼在影片中游刃有余地加入伊萨克教授的回忆与梦境，使现实场景与虚幻梦境相互影响、呼应，更为有力地体现了伊萨克教授孤独焦虑的内心世界。第一个梦中伊萨克来到充满死寂的街道，在那里他看到没有指针的钟，散架的马车，马车落下的棺材中竟然躺

着他自己，并且伸出手来死命将他拉向棺材，充分地表达出了他对生命不可预知的恐惧与对死亡的思索。在这一段落中，伯格曼通过快速切换的镜头和不断出现的特写，在增加立体感的同时也强化了伊塞克此时惘然恐惧的心理。之后在路过童年旧居时，伯格曼更是让时空交错，使伊萨克触景生情地回到了久远的从前，目睹了表妹做出选择爱情的整个过程。之后伊塞克在梦境中看到结婚生子的表妹，林中偷情妻子，表现了老年伊萨克对失败的婚姻爱情的自省。同时，审判之梦，象征着伊萨克全然不了解生命的意义。从技巧手法来看，影片最大的特色，是在处理回忆场景时现实场景和过去场景的巧妙融合，现在的人物形象会直接出现在过去的场景中，而不会产生画面的切换或闪回。

伯格曼安排伊萨克直接走进自己的回忆和梦中，这种近距离的接触，其实是拷问，审判，原谅，抚慰这个曾经十分自私暴躁的老头，在影片最后的结局中，伊塞克教授向老管家道歉，关心起儿子儿媳的生活，接受了3个年轻人的美好祝福，并在梦境中再一次地回到了从前，只不过这一次，表妹拉着他的手，带他走向了远处的正在钓鱼并亲切招手呼唤他的父母那里，表达了伊萨克心理焦虑的舒缓以及与往事回忆的和解。

伯格曼是用摄影机来写作的导演。他娴熟地利用光线，拍摄角度，剪辑等一切手段，诗意地表达幻梦与现实交织的影像世界。在《野草莓》中，每一个场景的拍摄角度，氛围营造都有一定的表意指向，比如在开头的梦中，非常强烈的光照在街道的建筑物上，这使它们投下的阴影显得锋利而恐怖，黑和白之间的距离拉得非常大，有一种歇斯底里的不安，而伊萨克就孤零零地站在街角，一个时间值较长的镜头跟随他在街角来回地走，接着又切至伊萨克脸部的特写镜头，一束强光打在他脸上，使他的脸苍白臃肿，展示出一种冰冷而又不安的氛围。但是当伊萨克和儿媳开车渐渐驶离城市时，用了自然光，摄影机俯拍，逐渐地展现一种平静的开端，然后，自然的田园风光呈现眼前。

在语言上，影片非常好的使用了人物独白的方式。整部影片都是以伊萨克的内心独白贯穿始终的。作为一名优秀的导演，伯格曼表现出很高的文学修养，他成功地用视觉强调和用语言配合来表达自己的观念。我们以影片开始部分的段落，伊萨克和儿媳在汽车上的对话为例：

伊萨克：请别抽烟。
玛丽安：好吧。
伊萨克：我受不了烟味。
玛丽安：我忘了。
伊萨克：而且，抽烟既浪费又有害于健康。应该订条法律禁止妇女抽烟。
玛丽安：今天天气不错。
伊萨克：是的，但是闷得厉害。我觉得今天会有暴风雨。
玛丽安：我也有同感。
伊萨克：抽支雪茄吧。雪茄体现了抽烟的基本观念。它既是一种刺激，又使人轻松。这是男子汉的嗜好。

这段对话似乎随便琐碎，它却很明显地适合视觉材料：主要是一部汽车里的两张人脸。点燃一支烟这样的小事竟然成为伊萨克发火的缘由。他从对玛丽安点烟感到不快开始，进而抨击抽烟，而其目的又仅仅是为了一般地反对妇女，这就暗示着他的强烈的自我意识和对儿媳的无端的敌意。尽管影片的结构是伊萨克用第一人称叙事，我们也知道他正在重新估价自己的一生，但我们却同情他的儿媳。我们感到这次旅行对她来说将是不愉快的，因为她安抚伊萨克的努力遭到了失败。她先是同意不抽烟，然后又同意伊萨克对天气的评论，尽管这评论否定了她起先的说法，尽管这样，她仍未能使伊萨克平息。他又转过头来谈抽烟，尽管他在指责她抽烟时把关于抽烟的话题讲绝了。

电影史对伯格曼的基本评价是：他使电影成为与绘画、雕塑、建筑、音乐、诗歌与戏剧并驾齐驱的"第七艺术"。电影之所以能成为艺术，是因为影像从娱乐走向了思考。牧师家庭出身的伯格曼一生都在思考上帝是否存在，尽管最终他走向了怀疑和悲观，但因这一本质问题而激发的天才灵感，使他的每一部电影都散发着对人生哲理的探索。

主演维克多·修斯卓姆做导演和演员都很杰出。修斯卓姆对瑞典电影乃至世界电影的发展都起到了一定的作用，他导演的《鬼车魅影》是瑞典电影史中永垂不朽的宝石。

六、广岛之恋

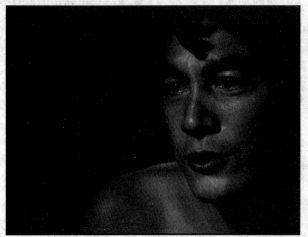

国别：法国，日本
编剧：玛格丽特·杜拉斯
导演：阿仑·雷乃
演员：艾曼妞·丽娃，冈田英茨
出品时间：1959年
奖项：1959年获戛纳电影节国际影评家协会大奖、法国梅里爱奖；1961年获纽约评论家协会最佳外语片奖

1957年，一个30来岁的法国女演员，来到广岛参加拍摄一部宣传和平的影片。在片中，她饰演一个护士。回国的前一天，她在咖啡馆里遇到了一个日本男子。他是一名建筑工程师。偶然的相遇产生了短暂的爱情。然而他们一个是有妇之夫，另一个则是有夫之妇。

这个日本男子使女演员想起了自己的初恋情人，他也是一个异国青年，一个德国士兵。恍惚中，两个人混为一人。早晨，他们恋恋不舍地分手了。但是，日本男子很快又在拍摄外景的现场找到了她。他们一起来到日本男子的家。晚上又一起走进咖啡馆。女演员神情迷乱，语无伦次，向对方叙述了自己的往事。那是14年前，在自己的家乡——法国的小城市内韦尔，她和一个德国占领军的士兵相爱。当时，她18岁，德国士兵20岁。他们疯狂地相爱，但不能公开，只能偷偷地到一些断壁残垣处幽会。在内韦尔光复前，她的情人被

法国抵抗运动战士的冷枪打死了。她伏在尸体上痛哭，几近疯狂。内韦尔的居民把她当作内奸来对待。她被剃光了头，关进了地窖。虽然她后来逃离了这个带给自己噩梦的小镇，但心灵的痛苦挥之不去。

回到旅馆后，她焦躁不安地感到无比孤独，又来到了晚上刚分手的那家咖啡店。男人出现了，要求她留在广岛。在爱的折磨和煎熬下，她的内心激烈地冲突着。

他们在街巷间毫无目的的走着，不知不觉中又走到她住的那家旅馆。他们痛苦地面对面站着。"我要忘记你，我已经忘记你了！"她忧伤地说。他挽着女人的腰，两人彼此深情地注视着对方，发自内心地呼喊着："广岛！""内韦尔！"通过他俩，广岛爱上了内韦尔。

影片由法国导演雷乃在 1959 年完成，剧本是法国著名女作家杜拉斯应导演要求在 7 个星期内完成的，电影是法日合拍，但主要创作人员都不是日本人。该片被视为法国新浪潮电影的代表作之一，新浪潮左岸电影（又称作家电影）的开山之作。由于审查方面的原因，该片未能参加 1959 年的戛纳电影评选，只作为参展影片获得了评委大奖。不过《广岛之恋》在戛纳引起了空前的轰动。

《广岛之恋》的故事并不复杂，主要讲述在广岛参与反战电影拍摄工作的法国女演员，与已婚的日本建筑师发展出一段似有还无的爱情故事。在暧昧的一夜情爱关系里，女主角不断受到昔日二战期间在内韦尔与德国士兵相恋的往事所困扰。主人公处在进退两难的境地：她试图从过去的经历中摆脱出来，却又忘不掉曾经珍藏着的记忆，她以为已经忘记了战争年代自己在家乡内韦尔的痛苦恋情，可在日本广岛，这个布满战争伤痕的特定时空里，噩梦般的记忆又再度吞噬她的心灵，连同她和日本男子所建立的爱情也一起消失在过去的记忆中。影片通过大量的闪回和画外音手段，运用新旧片段、广岛与内韦尔相异的地理风貌、爱与罪的排比对照，把过去与现在、真实与想象、纪实与虚构以一种跳跃性结构自如地连接起来，深刻而具体地把失恋恒久不愈的伤痛和二次大战不能磨灭的创伤经历交融在一起，模糊了时间，也模糊了历史，也把女主人公内心里潜意识的活动真切地呈现出来。

作为《广岛之恋》的导演，阿仑·雷乃不仅与特吕弗和戈达尔并列为法国"新浪潮"电影的"三剑客"，而且还是"左岸派"电影的主将。在世界电影史上，雷乃被誉为是"最典型的艺术电影奇才"，因为他不但具有非凡的艺术感觉和思辨深度，而且他的每一部影片都呈现出惊人的独创性，特别是他对于"时间和记忆"这一主题的执著，更使他在电影史上留下了永恒的名声，不管雷乃的影片诉说什么样的故事，影片总能反射出时间、记忆和历史，以及它们与个人定位和社会认同之间的关系，《广岛之恋》便是范例。

影片中，现在与未来、回忆与幻想、真相与错觉循着主人公的心理活动相互交织，扑朔迷离，难以索解，因而这部影片被视为意识流电影的高峰作品。正因为这部影片在法国电影界乃至世界影坛所具有的广泛而深刻的影响，雷乃被公认为是最杰出的现代导演之一，对现代电影艺术的发展产生了重要影响，最主要的贡献可以说是，使大量闪回镜头以及将现在与过去相互交织的表现手法成为了电影艺术的基本语汇。

本片完全摒弃了传统的故事和线性的叙事结构，确立了无技巧闪回的电影叙事结构，

在剪辑上打破了过去、现在和未来的三种时空，从而淡化了过去和现在的界限，同时使用音画对位，画面是内韦尔，而声音却是广岛，使过去和现在交织在一起，人们清楚地看到过去的那场战争对人从外部生活到精神世界的侵蚀和异化，这种由剪辑而带来的震撼效果，在1958年的电影界是别开生面的。雷奈在片中大量地使用新闻片展示战争的残酷，然而他对新闻片的使用达到了由写实转为象征的高度，身上的汗珠和原子尘，情爱的高潮和原子弹爆炸，以及用植物在沙地上的散开象征广岛的劫后余生，对新闻片的记录性和对故事片的虚构性的理解，雷乃显然比同时代的人走得更远。他说："对我来说，形式探索不是目的的本身。形式的唯一目的是令人更加激动和增强兴趣。因此，我按照主题的要求，三次改变了形式"。

在表现人物内心的"意识流"方面，《广岛之恋》可以说是一部卓有建树的影片。法国新小说派著名女作家玛格丽特·杜拉斯为影片提供了扎实的故事，雷乃创造的"闪切"手法（即极短的闪回）成功表现了人物的意识的瞬间流动。女主人公对往事的回忆完全打乱了时间顺序，表现出了极大的随意性和跳跃性。这部影片也是把文学与电影完美结合起来的一次成功尝试，优美的画外解说与抒情的语调给影片带来了浓郁的文学色彩。

反战是该片公认的主要主题，一开始电影公司希望拍部关于广岛的纪录片，但后来雷乃和杜拉斯却以这种形式表现了反战的主题，不过影片中仍然用了很多纪录片的镜头，可以说该片还是带有一定的现实色彩，这跟导演受法国电影理论大师巴赞写实的主张的影响不无关系。影片通过描写两种悲剧：广岛的集体式悲剧和女人的个人的悲剧表现了战争给人类带来的深重灾难，表达了反战的思想。广岛和女人都是无辜的，法国女人和德国士兵的爱情在和平时代也是正常的，却因为战争，城市被毁坏，德国人付出生命的代价，法国女人被羞辱，身心遭受极大伤害，无法摆脱过去的阴影。女人和广岛同病相怜，看到广岛就像看到自己。

记忆和遗忘是雷乃偏爱的主题，在他的多部作品中都有对这方面的探讨和表现。在《广岛之恋》中，记忆可以分为两类：积极的和消极的。积极记忆的代表是广岛，它代表一种正确对待记忆的方式，即正视过去，但不沉溺于对过去的回忆，过去只是今天的基石不能影响今天和明天。而女人是消极记忆的代表，她只活在记忆中，永远是过去的奴隶，现在和未来都只是过去的延续，对她而言没有希望没有明天。越想遗忘越忘不了，真正的遗忘是像在说别人的故事一样的记忆。

影片主题的暧昧多义，使《广岛之恋》明显区别于传统电影而成为现代电影的开山之作。爱情、反战、忘却，对影片在何种层面上进行读解，取决于读者自身的理解力和经验。这种读解方式符合现代哲学重心由作者向读者方向转变的思潮。意识流的表现手法被完整地从文学借鉴到电影当中，并且贯穿影片始终，决定影片本文呈现顺序的不是故事本身的因果和情节，而是人的无法控制的下意识的涌现，正因为如此，本片使得大多数观众觉得晦涩难懂。

该片是雷乃1958年开始转入拍长故事片的第一部作品。开始因该片很深的内涵让制片

人觉得是一部毫无商业价值的先锋派作品，直到1959年5月才拿到戛纳电影节上参展。这位产量不高的导演一生只完成了8部故事片，但是每一部作品都以其独树一帜的风格令世人为之惊叹，并又都带有明显的"阿伦·雷乃的标志"，而绝不与别人的作品相混淆。他说："我是一个过分的形式主义者，在影片中，我所关心的就是影片本身。"

《广岛之恋》也成就了编剧玛格丽特·杜拉斯，以后她自编自导了多部影片，以其强烈的个人化、文学化风格独树一帜。她在法国人的精神生活中占有重要位置，"你可以不喜欢她，但你绝不能忽视她"。描写绝望的爱情以及战争给欧洲人留下的心理阴影，没有人比她更透彻。

七、玛利亚·布劳恩的婚姻

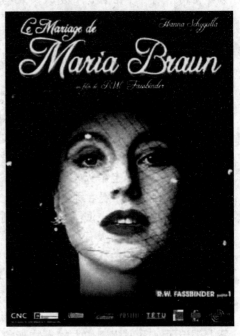

国别：德国（1979）
编剧：比特·梅特斯海默，皮亚·弗勒里希，赖纳·维尔纳·法斯宾德
导演：赖纳·维尔纳·法斯宾德
主演：汉娜·许古拉，克劳斯·勒维奇，伊凡·德斯尼
出品时间：1979年
奖项：1979年西柏林国际电影节最佳女主角奖最佳技术摄影组奖；联邦德国政府银质奖，最佳导演奖，最佳置景奖，最佳女演员奖；意大利维斯康蒂影评奖；葡萄牙菲格拉达福兹电影节大奖

二战末期的1944年，玛利亚和赫尔曼·布劳恩来到某市政府结婚登记处登记结婚，恰逢盟军轰炸，在爆炸声中，玛利亚和赫尔曼趴在地上签了字，之后，赫尔曼就上了战场，从此音讯全无。

玛利亚为了生活，只好到盟军开的酒吧去当了"只卖啤酒，不卖自己"的女招待，并认识了美国黑人军官比尔。后来赫尔曼的战友回来，带回了玛利亚的丈夫战死的消息。玛利亚非常伤心，但她不哭泣。她用冷水冲手腕来代替流泪。

玛利亚从此与比尔同居并怀孕。一天，玛利亚与比尔在一起的时候，门突然被推开，赫尔曼回来了！玛利亚没有一点点的愧疚感，充满了再次见到丈夫的喜悦。赫尔曼与比尔扭打起来，玛利亚用酒瓶猛击压在赫尔曼身上的比尔的头部，误将比尔打死。法庭审问时，赫尔曼承担了罪名，替玛利亚坐了牢。

玛利亚不久认识了法国工厂主奥思瓦尔德，当了他的私人顾问和情人，但她心里一直有自己的原则：她能把肉体给奥思瓦尔德，但那只是为了挣钱的"工作"而已，她爱的仍是自己的丈夫赫尔曼。她去监狱看望赫尔曼时，把这一切都告诉他。

奥思瓦尔德想娶玛利亚而被拒绝，他侦察到原来玛利亚有丈夫，于是他去监狱看望赫尔曼，与他达成了一项两个男人之间的秘密协议。

赫尔曼出狱后，远走加拿大，只留了一张字条给玛利亚，告之当自己"成为一个真正的男人"的时候才回来，并每月寄给玛利亚一朵玫瑰花。

玛利亚对赫尔曼的话不能理解，只能每月等待寄来的玫瑰花。玛利亚的情绪越来越恶劣，连听到奥思瓦尔德的死讯也无动于衷。

一天，赫尔曼突然回到家中，玛利亚很兴奋，此时，奥思瓦尔德的代理人前来宣读遗嘱，将财产的一半给自己心爱的女人玛利亚·布劳恩，另一半则给了"我的朋友"赫尔曼，因为二人曾有约，赫尔曼答应奥思瓦尔德在奥的有生之年，把自己的妻子租给他，条件是获得奥财产的另一半。

玛利亚得知真相，精神崩溃了。玛利亚走到厨房去，打开煤气炉点了一支烟，却没有关上开关。当她再次点着火柴的时候，发生了爆炸，和赫尔曼两人双双死去。

在爆炸的硝烟中，银幕上出现了联邦德国历届总理的头像。

影片的导演法斯宾德被称为"新德国电影运动的心脏"，"'新德国电影'最有成果的天才"，"德国电影的神童"，"德国的安迪·沃荷"，"与戈达尔和帕索里尼比肩的电影巨人"，"当代西欧最有吸引力、最有才华、最具独特风格和独创性的青年导演"。

法斯宾德是个电影天才、电影全才，不仅编导自己的大部分影片，而且有时还亲自掌镜摄影、亲自剪辑，甚至亲自配乐。此外，他在德国话剧"反剧场"运动中还做出不小的贡献，创作并导演、主演了很多舞台剧，甚至广播剧。

法斯宾德是德国极有个性的一位导演。1946年5月31日生于德国巴伐利亚，1982年因吸食药物逝世于柏林。人们在纪念他的时候，充满敬意的称他为"吸毒者，双性恋者，无政府主义者和工作狂"。在他短暂的36年中，共拍摄41部电影，是新德国电影运动的代表人物。幼年时父母离异，他跟随着母亲成长，不幸的童年把他塑造成天才的多面手，他曾做过记者，戏剧编剧，喜剧导演。70年代他建立了自己的公司，并从舞台转向电影，在银幕上塑造了一系列栩栩如生的人物形象。他平均一年至少拍两三部影片，另有不少剧场和电视作品，产量惊人，屡获国际大奖。法斯宾德被称为世界电影史上的"奥林匹亚人"，他的工作欲望十分强烈，为了使自己一直保持兴奋状态，他甚至去酗酒、吸毒。他常常连续工作几个昼夜，然后睡上二十四个小时，再继续工作，如此循环往复。有人劝告他要注意休息，他却说：我不睡觉，除非我死了。像法斯宾德这样年轻有为、才华横溢，集导演、编剧、制片、演员、摄影、剪辑、作曲于一身的电影艺术家无论是过去还是现在都是极为少见的，这在世界电影史上堪称奇迹。

法斯宾德喜欢美国好莱坞式的电影，他将反权力与反压迫具有强烈的政治信息的主题赋予影片，形成独具风格的"德国式的好莱坞电影"。法斯宾德的"好莱坞式的德国电影"，沿用了好莱坞传统情节剧模式，起初并没有人问津，直到"墙里开花墙外香"地赚取了美国人的票房，德国老百姓才在电影院门口排起了长队。法斯宾德的电影最大的特点是他对艺

术的真诚和对人类的直言批判，他虽不是思想家，哲学家，但他敢于把德意志沉重的罪孽意识搬上银幕，他也撕下自己的外衣，把种种非常态欲望和阴暗心里逐一解剖。他的影片中那种"乌托邦思想"和"悲观绝望"有时出现"简单化"的倾向，他的社会分析也难免"主观"，"肤浅"。然而，在新德国电影艺术家中，他的真诚与率性是最令人难以忘怀的。

1978年法斯宾德推出了反法西斯题材的《玛利亚·布劳恩的婚姻》。影片以二次大战后的德国为背景，反映了在那个城市被毁，人性遭摧残，经济萧条，道德败坏的社会背景和警备历史现状下，玛利亚·布劳恩的婚姻悲剧及她个人命运的悲剧。影片通过玛利亚对生活的渴望，对爱情和婚姻的追求以及她的悲痛遭遇和被冷酷无情的社会所吞没，反映了"痛苦有时比战争还残酷，爱情有时比死亡更冷酷"的主题。影片的编导熟练地运用好莱坞传统的叙事方法，情节一环扣一环，逐步推向出人意料的高潮。影片中每一个高潮的出现都使玛利亚朝她悲剧性结局迈出了深深的一步。

影片的情节线索基本单一进行，其间容纳了诸多的枝蔓情节。为使叙事简介紧凑，法斯宾德对场景的筛选严格，在场景的转换和时空的跨越上力求流畅自然，一方面保证叙事的精练，节奏的紧凑，另一方面也将时空大幅跳跃的痕迹消磨得令人几乎难以察觉。以片首段落为例，第一个场景是二人登记结婚，废墟、硝烟、震落的希特勒头像，趴在地上的新婚夫妻，这些镜头简洁地把时代背景、环境氛围、主要人物交代给观众。接着，影片直接转到玛利亚和妈妈的谈话，告知观众玛利亚去卖结婚礼服和丈夫的刮胡刀，但都没卖出去，表明了她们的生活窘境。接下去的场景是玛利亚背着木牌踩着废墟到火车站打听赫尔曼的下落，显然战争已经结束。简短的三个场景，即跨越了至少一年的时间，而所有的信息都在这三个场景中得到了必要的交代。至于玛利亚与比尔和奥思瓦尔德之间的交往，笔触更是简单明了，靠几个简短的片断前后串联，脉络清晰，这样的叙事倾向，时空转换方式贯穿于全片中，使得影片具有前后统一的紧张节奏，使得全片的时空演变顺畅自然。

视觉风格上，影片沿袭了法斯宾德叙事类影片的摄影传统，对室内空间进行纵深开拓，将布景与调度相结合，形成一种有幽闭感的构图。在影片中，场景多为室内环境，摄影机在这样封闭的环境中紧紧围绕这人物移动，或者在某种情况下，让人物围着摄影机移动，从构图上给人一种压迫感。这种构图转化成了对于社会压抑与人类局限的一种视觉表述。声音语言上，该片最出色运用的是音响部分。影片中时常出现风钻声，与废墟的景象形成对位，形成了破坏与重建，毁灭与复兴的象征意义。结尾处的声画对位更是别出心裁，赫尔曼突然归来，玛利亚难以掩饰内心的慌乱和兴奋，在屋子里走来走去。这时，无线电实况转播足球赛的声音萦绕在观众耳畔。评论员激动的解说，球迷的呐喊，有力地配合了玛利亚内心的紧张情绪。然后，这种声响始终作为画外音持续。在房子轰然倒塌的片刻，我们听到的是球迷的欢呼和评论员的狂喊："德国队终于战胜了匈牙利队，赢得了世界冠军！"画面与声音形成了鲜明的对照，欢呼声仍在继续，当画面上交替出现联邦德国历届总统头像时，这一欢呼声包含了多少沉痛的反思和深刻的批判。

八、法国中尉的女人

国别：英国 （1981）
编剧：海洛德·品特
导演：卡洛尔·赖斯
主演：梅丽尔·斯特里普，杰里米·艾恩斯
奖项：1981 年英国影视艺术学院最佳女演员奖；好莱坞外国记者协会最佳女演员金球奖

影片有两条故事情节线平行发展。

一条是根据英国著名小说家约翰·福尔斯同名小说改编的故事。讲述的是 1876 年维多利亚时代，一个滨海城市莱姆所发生的事件。一位爱好地质考查的青年绅士查尔斯·史密斯从伦敦来到莱姆探访富商之女欧内斯蒂娜并向她求婚，两人在海滨的堤岸散步时，遇到一个黑衣女人呆望大海，强劲的海风卷起巨浪，拍打石堤。查尔斯为那女人的安全担心时，欧内斯蒂娜以轻蔑的语气告诉他，她叫莎拉，是个可怜的"悲剧人物"，渔民们都叫她"法国中尉的女人"。

莎拉生活困苦，给以严厉的波坦尼夫人当伴随。波坦尼夫人要求莎拉将那个法国中尉忘掉，并严守道德规范。但是莎拉还是经常偷偷到海崖散步，与采集标本的查尔斯相遇。查尔斯对莎拉的和蔼，使原本冷漠的莎拉不知不觉中敞开心扉。一天，莎拉主动用纸条把查尔斯约出来面谈。查尔斯建议莎拉到伦敦开始新生活，但莎拉不愿意离开这个把她视作不检点女人的小镇，她怕去了伦敦，真会沦落为那种女人。查尔斯来到格洛根医生家中做客。医生说，他曾为莎拉看过病，她患的是"隐性忧郁症"。格洛根医生表示，她从没想过对别人暴露自己的思想，如果她谈出了自己的思想，她的病就能治愈。但是，事实是她不想治愈。

莎拉和查尔斯谈的越来越多，她告诉查尔斯她和法国中尉的恋情，以及到小旅馆委身与法国中尉的经过。查尔斯也对莎拉越来越动心，他劝莎拉离开莱姆镇。因为不遵守波坦尼夫人的训诫，莎拉遭到辞退。查尔斯帮助莎拉离开莱姆镇到艾塞特，并且不久便情不自禁地到艾塞特找莎拉，当时莎拉脚部受伤，正缠着绷带，穿着长袖睡袍坐在壁炉前的单人安乐椅里。当两人的热情再也难以遏制时，查尔斯惊异地发现，莎拉竟然还是处女。莎拉告诉了他实情，当初真有法国中尉这个人。她也确实去过那家小旅店，但只是看见他带着一个女人出来，当他们走远后，她就离开了。查尔斯回到莱姆镇，不顾欧内斯蒂娜的盛怒及种种后果，提出解除同欧内斯蒂娜的婚约。然而，当查尔斯回到艾塞特的小旅馆时，莎拉已经不知去向。

查尔斯花了3年的时间寻找莎拉，终于打探到了莎拉的下落。原来莎拉离开旅馆后，改变了姓名，以寡妇的身份任家庭教师，并从事绘画活动，在找回自我后，莎拉才主动与查尔斯联系。查尔斯责备莎拉太残忍，莎拉请求查尔斯的原谅，有情人终成眷属。

第二条情节线是扮演莎拉的女演员安娜和扮演查尔斯的男演员迈克在拍片过程中所发生的恋情。安娜与迈克在演戏过程中弄假成真，竟像剧中人莎拉和查尔斯一样产生了爱情。但他们两个都已经结婚，而且婚姻生活都不错。相比较而言，迈克感情更投入一些，而安娜则较为清醒，她不愿意破坏二人的婚姻，终于在拍完最后一场戏后，安娜乘车飘然而去。

《法国中尉的女人》是英国，也是世界电影20世纪最美、最精致，也最大气的经典之一，无论剧作、叙事、结构、影像、表演都表现出色。

影片根据英国作家约翰·福尔斯1969年出版的同名畅销小说改编。此前，很多著名的电影家都相中了这部小说，但是由于改编难度太大而无人付诸拍摄。因为原著穿插了一些用现代哲学观点对故事进行解说的旁白，目的是帮助读者以现代观点看待维多利亚时代的人物和心理行为，试图把19世纪的道德标准和现代爱情的自由解放做出比较。20世纪60年代英国"自由电影"的创始人之一卡洛尔·赖斯决定改编这部小说。他和编剧平特反复讨论，最后确定增加一段和19世纪爱情故事同样真实具体的现代爱情故事代替原著小说中的解说词，在表现了维多利亚时代两个恋人如痴如醉的情爱关系后，马上转而表现扮演这两个恋人的现代电影演员之间的私通，这种"套层结构"，也就是"戏中戏"，使人们对两个时代的恋情可以立即做出对比，从而自然得出现代的结论，既充分发挥了视觉艺术的特性又保持了原作的论说色彩，这是电影编剧史的一个重要范例。

原作小说有两个结尾，一个是查尔斯宽恕了莎拉对他的伤害；另一个是他离开了，因为他不能接受这个女人的独立人格，也不接受她的同居但不结婚的观念。平特在剧本改编时很巧妙地将两个结尾都用上了，在维多利亚时代的爱情故事里，他采用了第一个结尾，而在现代故事的部分，他采用了第二个结尾，将两个时代女性的自主意识进行鲜明对比，相得益彰，既让电影更有戏剧性，又凸显了创作者应有的现代意识。

影片的剪辑极其精致。随着一声"开始！"影片以一个传统的英国维多利亚时代的镜头开始全片的诉说，一个一袭黑衣的青年女子走向波涛汹涌的海边，眺望海峡那边。而后摄影机往后拉开，出现现在时的拍摄现场，观众看见男女两位主角的饰演者梅丽尔·斯特里普和杰瑞米·艾恩斯正和摄制人员谈话——第一个镜头就涵盖了历史与现实的两极对比。

影片现在时与过去时的转场与衔接也精致、大气，情绪点极其准确，又处处体现出两

种时代精神的对比。例如：影片表现了莎拉在森林与查尔斯邂逅时的欲言又止后，直接切换到阳光明媚的现代海滩，两个演员——迈克和安娜一身鲜亮躺在沙滩上谈情。维多利亚时代女子的神秘和情感压抑与现代女演员在情感上的自主性立即形成鲜明对比。再如：查尔斯和莎拉在牛栏的一时忘情被仆人撞破，莎拉推开牛栏的门走出，而后影片切到现在时女演员安娜打开现场的化妆车门来到男主角迈克身边，两个时空、两种情绪的转换完全不用技巧，直接切换，造成一种对比，视觉和心理张力极强。

影片的画面造型非常考究。把社会环境形象化，把自然景色情绪化，用视觉上的冲击强化电影的主题。比如在莱姆镇时，莎拉总是穿着深色的衣服，还常常孤独地站在灰蒙蒙的海边或者幽暗的树林里，展现在观众面前的是忧郁孤独的形象。而大家闺秀欧内斯蒂娜则穿着粉红色和藕荷色，显得十分艳丽，她所处的也是阳光明媚的环境，着两组衣服的对比符合各自的形象和身份。当莎拉离开莱姆镇到了艾塞特的时候，他的服装变成了黄色的，到了故事结尾，莎拉终于在社会上自立，她所处的环境和她的衣服也鲜亮起来，浅色的裙子，敞亮的画室，暗喻着处境的改变，心情的愉悦。

导演卡洛尔·赖斯生于捷克，父母死于纳粹大屠杀，1938年基督教友把他由捷克解救出来。战后，他成为影评家。1954年开始拍摄纪实片，1959年完成第一部故事片《星期六夜晚和星期天早上》获英国电影学院最佳影片奖。他的作品还有《黑夜必将来临》、《谁能让雨停住》等。他是20世纪50年代后期英国电影复兴运动的开创者之一。

女主角梅丽尔·斯特里普是一个受过完整的高等教育的女演员。1976年毕业于纽约一所戏剧学院，1978年因《猎鹿人》获奥斯卡最佳女配角奖，1980年因《克莱默夫妇》获奥斯卡最佳女配角奖。梅丽尔·斯特里普在片中同时塑造两个形象——维多利亚时代的神秘女子莎拉和现代演员安娜。为了演好角色，梅丽尔·斯特里普特地聘请了一位英国老师教她说英国家庭教师式英语，并经常朗读英国19世纪经典作家的小说，《法国中尉的女人》的小说原作者约翰·福尔斯对她的英国腔大为赞赏："她的口音不属于英国任何地区，这更加强了她那'不知来自何处的女人'的神秘感。"卡洛尔也对她的表演赞叹不已："她有一种难得的气质和突出的大胆精神，敢于突破这两个人物的性格。"

男演员艾恩斯的表演也很出色。他是个优秀的舞台剧演员，有着丰富的表演经历，在电影中他将查尔斯的贵族气息，麦克的放荡不羁表现得丝丝入扣。

本片是上世纪80年代英国"文化反思电影"的一部经典，甚至被称为"战后几十年来最有英国特点的影片"。"文化反思电影"是英国电影史的一个重要阶段。所谓"文化反思"就是用现代的观点对传统的文化和价值观念进行批判性的反思。英国"文化反思电影"诞生了一批世界电影史的经典作品，比如《甘地》、《印度之行》、《看得见风景的房间》等。

九、E.T外星人

国别：美国
编剧：梅丽莎·麦丝逊

导演：史蒂文·斯皮尔伯格
主演：亨利·托马斯，迪伊·华莱士，皮特·克伊特
出品时间：1982 年
奖项：第 55 届美国电影奥斯卡奖最佳作曲、最佳音效剪辑、最佳视觉效果奖

一群身材矮小的外星人来到地球，他们准备采集地球的植物拿回去做实验，不料被人类的车队惊扰，匆忙离开中，将一个同伴遗落到了地球上。在离此不远的一个小镇上住着一家人，艾里奥特是一个充满着幻想的小男孩，他还有一个老想着作弄他的哥哥和一个还不太会讲话的小妹妹，兄妹三个和不久前离异的母亲住在一起。由于母亲工作忙碌加上心情糟糕，所以他们很少得到母亲的关爱和沟通。

艾里奥特发现了被遗落在地球上的小外星人，它长着青蛙式的头、突出的眼睛、细长的脖子、三角形的脑袋和橡皮似的皮肤，看上去样子很古怪。于是艾里奥特在它出没的地方扔了许多巧克力豆，没想到乖巧的小外星人将它们悉数收集，这一举动让艾里奥特非常惊讶。并且，它还能模仿艾里奥特的动作。接着，艾里奥特将外星人带到自己的家里把它藏在自己的壁橱中，并把它介绍给自己的哥哥和妹妹，他们把它叫作 E.T（外星人）。虽然艾里奥特和 E.T 的语言难以沟通，但他们的感情却超越了一切，他们从此不再孤独。更奇妙的是，在艾里奥特和 E.T 之间建立起了一种奇妙的心灵感应，E.T 难过的时候，艾里奥特也会感觉忧郁；E.T 病了，艾里奥特也跟着不舒服。艾里奥特深深爱上了这个小外星人，他曾因为 E.T 有着青蛙式的头而在实验课上放跑了所有用来做实验的青蛙。尽管这样，善良的艾里奥特还是想帮助 E.T 回到它们自己的星球，于是兄妹三人做成了一台无线电发射机。但就在他们向天空发射求助信号的时候，美国宇航局发现了他们。人们如临大敌，警察、军队、FBI……蜂拥而至，大人们不顾孩子们的苦苦哀求，无情地抓走了 E.T，根本无视此时的它是那么的无辜、脆弱和绝望，他们只想把这个外星人当成千载难逢的珍贵试验品进行研究。结果，在医院里 E.T 的血压降至了零点，医生宣布它死了。悲痛欲绝的艾里奥特却发现哥哥送给 E.T 的那盆花重新绽放了，他知道 E.T 并没有死去，果然，E.T 的腹部发出了红光，来自太空的营救信息让它重新复活了。于是，艾里奥特在哥哥和伙伴们的帮助下终于从医院救出了九死一生的 E.T。不料大人们根本没有放过他们，沿路设置了重重障碍。E.T 施展神力让他们的自行车腾空而起，带着大家摆脱了包围圈。

此时，一个巨大的球形飞船正缓缓落在林中的空地上，E.T 手捧鲜花向艾里奥特他

们告别，它终于可以回家了。但此时的艾里奥特心情复杂，他知道自己永远也不会再见到 E.T 了。飞船缓缓升起，忽然加快了速度，向一颗流星滑过天空消失在茫茫的天际。艾里奥特知道，这段友谊将成为他一生最珍贵的回忆。

　　1982 年，斯皮尔伯格的《E.T 外星人》问世。它一经公映立刻引起轰动，不断刷新当时的票房纪录，而且此后它一直占据着电影票房收入总冠军的宝座，直到 11 年后，斯皮尔伯格执导的《侏罗纪公园》上映，才把《E.T 外星人》的纪录打破。它是 20 世纪 80 年代探索宇宙空间的经典之作，开创了儿童科幻片的新时代。从里根总统到牙牙学语的孩童，都争相先睹为快。在当年的《综艺》杂志中，影评人是这样评价本片的："它是迪斯尼没有拍出的最好的迪斯尼电影。"斯皮尔伯格本人也声称这部片子是他个人最满意的作品。

　　2002 年是《E.T 外星人》问世 20 周年，环球公司和斯皮尔伯格效仿《星球大战》推出特别版，新加入部分包括一些从未在大银幕上映过的珍贵片段，并且加入了最新的电脑特技和数码混音，务求令观众回味当中精彩的情节之余，在视觉听觉上也获得更不同凡响的体会。有不少人看好《E.T 外星人》将会击败《泰坦尼克》重新夺回影史票房冠军宝座。到底是什么让《E.T 外星人》感动全球观众 20 年，历久弥新、经久不衰？

　　《E.T 外星人》拍摄于 1982 年，那时由《星球大战》掀起的太空狂潮方兴未艾，描写外星人的影片不胜枚举，但其中大多数把外星人描绘成凶恶、残暴，携带先进武器大举进攻地球、屠杀人类的入侵者。斯皮尔伯格偏要反其道而行之，编织了一个充满温情和爱心的感人故事——《E.T 外星人》。在影片中，斯皮尔伯格为我们展示了一个外星人与地球人友好相处的感人场面。

　　影片中的 E.T 虽然是一个蛙头蛇颈橡皮身子的异形人，但它的心灵和情感却与地球人息息相通。它有一双棕色温柔的大眼睛，虽然它不会说人类的语言，但是它眼神中的那份无辜、天真和诚实却打动了无数观众，于是当影片中濒死的 E.T 无助地呼喊着"HOME，HOME"的时候，不知道有多少成年人陪着自己的孩子哭得一塌糊涂。它是一个聪慧、友善，富于同情心和牺牲精神的外星人。它被遗落在地球上，一心想回家。所以当 E.T 在电视上看到电话，在报纸上看到雷达的时候，他想到了联络自己的家人。我们不会忘记 E.T 的经典台词"E.T phone home"，虽然不太合乎文法，但当 E.T 指向窗外，他手指的影子打在艾里奥特脸上时，我们被深深触动了。回家，家是最安全的，这种原始的感情外星人和地球人是一致的。外星人 E.T 的形象是高科技制作的产物，影片耗资 150 万美元做了 E.T 的模型，它具有从举手投足到泪眼盈盈等 85 种表情动作。利用电脑程序和空气压力，使 E.T 有心跳和呼吸，娴熟地掌握飞车特技，具有各种特异功能。所以，一经面世，E.T 就受到了全世界观众特别是儿童的喜爱。

　　影片是通过孩子的视角进行拍摄的，所以整部片子的格调非常纯净、温馨。孩子是美好的，他们的心灵尚未被功利所污染，他们真诚、友善、宽容，以心换心，没有偏见。在斯皮尔伯格心中，只有孩子纯洁的心灵才能接纳一个外星怪物，并与他交朋友。就像艾里奥特和 E.T 之间的友谊，超越了遥远的距离，跨过了语言的障碍；外表的巨大差异，文

化的格格不入，都不能阻止他们建立奇妙的"心灵感应"。影片始终贯穿着两条线索：孩子们与 E.T 交朋友、照顾他、帮他回家；大人们不择手段地介入、破坏。这两种力量对抗着，最后童心和爱胜利了。影片中大人出现的时候，很多都是腰以下的镜头，这是孩子眼中的成人，也是 E.T 眼中的成人，他们功利、冷酷，只想拿 E.T 做研究。E.T 是幸运的，因为他遇到了孩子们，只有在一份未被世俗玷污善良敏感渴望爱和呵护的童心里，他伸出手指发出 HOME 音节的愿望才能成真。最后，当艾里奥特与 E.T 紧紧拥抱在一起时，孩子们都哭了，E.T 伸出发光的手指，点了一下 Elliott 的额头，说："I'll be right here."这正是艾里奥特经常对 E.T 说的。E.T 走了，飞船升空后在天上划出一道美丽的彩虹……《E.T》就结束在这个美丽的画面上。那道彩虹，象征着人类与外星生命永恒的友谊。

影片最感人的镜头就是 E.T 带着孩子们的自行车从地面上腾空飞起来的镜头，背景是深邃、美丽而广远的夜空，孩子们穿过圆满的月亮飞翔，当自行车轮离开地面的一刹那，每一个人都会期望插上理想的翅膀飞向美丽的星空。现在，自行车飞过月亮的镜头已经成了斯皮尔伯格安培林公司的标志，进入世界影史最著名镜头之列。

总之，这部电影已经拥有了自己的生命，20 年来经久不衰地影响着人们的心灵世界。影片那神话的力量，美丽的传说，那不需要言传的诗意的美，那留给人们万千思绪的结局，不仅使它成为美国电影重要的一部分，更成为世界文化中的一朵奇葩。

十、天堂电影院

国别：意大利，法国（1989）
编剧：朱塞佩·托纳多雷
导演：朱塞佩·托纳多雷
主演：菲利普·诺瓦雷，雅克佩·兰，萨尔瓦多·卡西奥，阿涅塞·纳诺
出品时间：1989 年
奖项：第 42 届戛纳电影节评委会特别大奖；第 62 届奥斯卡最佳外语片；第 47 届全球奖最佳外语片；第 2 届欧洲电影奖最佳男演员；第 2 届欧洲电影奖评审委员特别奖；第 44 届英国电影

学院奖最佳外语片、最佳电影配乐、最佳原著剧本、最佳男演员、最佳男配角奖

著名电影导演萨尔瓦多·迪·维塔，在罗马接到母亲从故乡西西里打来的电话，得知老放映员阿尔弗雷多谢世了。往事一幕幕浮现在他眼前：

第二次世界大战期间，在西西里一个名叫姜卡尔多的小村庄里，8 岁的托托（萨尔瓦多的爱称）在教堂里为神父阿代尔费奥当祭童。托托的父亲被征兵入伍，一直杳无音信，母亲带着他和妹妹艰难度日。

小镇的人们的娱乐中心是广场上的"天堂电影院"，阿代尔费奥神父是公映影片的审查官，老放映员阿尔弗雷多每次都要为神父预先放映即将公映的影片。每当银幕上出现了"色情镜头"，神父在观众席上摇铃时，阿尔弗雷多就把纸条作为记号塞进本来转动着的胶片里。托托总是饶有兴趣地偷看这一切。

　　小托托就这样迷上了电影，对那做成雄狮形状的放映窗口充满了好奇，他渴望走进放映间亲自放映电影。一次托托偷偷溜进放映间，阿尔弗雷多正在剪辑未通过神父审查的电影胶片。托托请求阿尔弗雷多把剪下的胶片送给自己，遭到拒绝："现在还不是时候，等你长大再给你。"但狡猾的托托还是偷拿了一些地上的废胶片回家。

　　晚上，煤油灯下的托托喜欢把胶片拿出来，眉飞色舞地给胶片上的人物配台词。托托非常珍视这些胶片，把它们和几张父亲的照片一起放在铁盒子里。一天，托托珍藏的胶片因为靠近火源而引发了大火，烧掉了父亲的照片，而且险些将小妹妹烧死。面对托托母亲的愤怒谴责，善良的阿尔弗雷多很愧疚，从此不让托托进入放映间。阿尔弗雷多文化水平低下，所以要到托托念书的小学参加小学证书的考试。为了作弊，阿尔弗雷多不得不向托托投降，同意他自由出入放映间。通过耳濡目染，聪明的托托学会了放映电影，并且和阿尔弗雷多成了好朋友。

　　电影给小镇的人们带来了欢乐，但是容量有限的电影院不得不把一些热心的观众拒之门外。为了让更多的人看到电影，阿尔弗雷多把放映孔对准影院外广场建筑物的一面墙壁，使人们在广场上享受看电影的快乐。但是，在这次放映中，易燃胶片引发了一场大火，托托奋不顾身冲进放映间，救出阿尔弗雷多。

　　电影院化为灰烬，阿尔弗雷多也双目失明。这时，刚中了彩票的那不勒斯人西奥出资重建了"天堂电影院"，让托托当新影院的放映员。为了托托的将来，阿尔弗雷多劝告他要兼顾学业。新影院中，接吻镜头不再被删剪。小镇的人们在"天堂电影院"里欢笑、流泪、恋爱、死亡。托托也在电影的陪伴下长成了英俊的小伙子。

　　托托喜欢拿着摄影机到处捕捉镜头，一天，一个美丽的少女伊莲娜通过取景框走进他的心里。托托向阿尔弗雷多倾诉恋爱的苦恼时，阿尔弗雷多讲了"士兵与公主"的寓言。托托每晚守候在少女窗下，终于赢得了伊莲娜的爱情。但是因为门第悬殊，伊莲娜的银行家父亲反对两人恋爱，并且买通关节迫使托托服兵役，同时举家搬离小镇。托托临行前，和伊莲娜约好在电影院放映间见面，但始终没等到伊莲娜前来，俩人从此失去联系。

　　服完兵役，托托回到小镇，一切都变了，最后，他听从阿尔弗雷多的劝告，离开家乡，到罗马寻找他真正的天地，并终于成为一个著名的导演。

中年的托托回到阔别30年的故乡，参加阿尔弗雷多的葬礼。家中，母亲仍让他的房间保留原样，托托重温了那盘伊莲娜的录像带。在故乡逗留期间，托托在街头发现了一个长相酷似伊莲娜的女孩。尾随之下，他发现女孩的母亲就是伊莲娜。面对托托关于负约的指责，伊莲娜讲述了那晚的真相：她终于说服了父母到放映间赴约，可是她迟到了，只见到了阿尔弗雷多，阿尔弗雷多劝她为了托托的将来，放弃这段感情。托托惊呆了，自己和心上人

的分离竟是如父亲般爱自己的阿尔弗雷多造成的。无奈中他们也理解了当时阿尔弗雷多的苦心：成全托托和伊莲娜的爱情，小镇上只会多一个默默无闻的放映员；剪断他们的姻缘，世上便多一个才华横溢的导演。

"天堂电影院"早就因观众稀少而停业，托托和镇上的人们一起目睹了影院最终被炸毁的场面。"天堂电影院"在隆隆的爆破声中坍塌，但它留给人们的美好回忆是永远的。托托回到罗马，他打开阿尔弗雷多留给他的遗物：一盘剪辑好的电影胶片。灯光熄灭，当银幕亮起来，托托看到的竟然是早年间被删剪掉的那些拥抱接吻镜头。面对这些画面，托托含着眼泪微笑了。

朱塞佩·托纳多雷被誉为意大利写实主义新锐导演，1956年5月27日出生于意大利的西西里岛。托纳托雷生平最为大家熟知的作品有三部，分别为：《天堂电影院》、《海上钢琴师》和《西西里的美丽传说》。

《天堂电影院》是一部缅怀电影历史以及个人情感历程的作品。影片采用倒叙结构，以中年托托的视角展开回忆，并由此确立了影片的两条时间线索：一条是现实中的托托得生活流程，表现在影片中是短短的几天；一条是回忆中的历史变迁、人物成长的时间流程，表现在影片中是几十年。这两条线索交错并行，而又以后者为主。为了将影片的各个环节处理得自然流畅，影片制作者用了蒙太奇的技术，比如中年托托躺在床上回忆时，海风吹到屋内，屋内的风铃叮当作响，这时镜头一转，闪回到童年托托，他在教堂里睡觉，手里拿着祭司用的摇铃，比如艾佛特的手抚在童年托托的脸上，画面再展开时，托托已经长大。

《天堂电影院》人物众多，而且表现都极出色。法国著名演员菲利普·诺瓦雷精彩演绎了善良热心又带有几许孩子气的老人阿尔弗雷多的形象：在影院门口为小托托"找回"50里拉；在考场上低声下气向托托求助；缠住神父以给托托争取表白爱情的时机……

著名演员雅克·佩兰和在外景地发现的小演员萨尔瓦多·卡西奥表演得都准确到位。尤其是童年的托托，天真机灵狡黠，在观众心中留下了深刻的印象。

影片中的每一个人物几乎都令人难忘：

人性胜于神性的阿代尔费奥神父大喊："我不看这样的电影！"同时，眼睛紧盯着银幕。

一个大胡子去电影院就是为了睡觉，被人往嘴里塞虫子惊醒后，一字不差地要喊这句——"谁干的？我要把你们剁成肉酱，你们等着瞧！"

影院正在放映一部悲情影片，一个男子泪流满面地在片中演员开口以前就背出了全部台词，甚至包括最后一幕"fine"（结束）。

托纳托雷自己这样说："天堂电影院并不仅仅是间放映厅。对我来讲，这是一个奇特的、文化与社会启蒙的地方。一代意大利人曾在这里受到熏陶。我倾向于认为，电影院对一个人来讲或许可以说是一种生活目的，在影片和他本身，和他的愿望、期待之间，也许就存在一种联系。"

值得一提的是，影片中"疯子"的形象富有象征意义，从某种角度来说是独裁者的画像，但他的独裁是没有力量的，最终将被人民扫进历史的垃圾堆。

在《天堂电影院》中,导演通过一系列经典影片的片断表现了电影艺术的发展历程,有让·雷诺阿的《底层》、鲁其诺·维斯康蒂的《大地在波动》、弗里茨·郎格的《狂怒》、约翰·福特的《关山飞渡》,还出现了卓别林、基顿、哈代、埃立克·冯·斯特劳亨、丽塔·海华丝等曾令无数影迷倾倒的明星们。他们既是影院观众喜怒哀乐的缘由,又承载了演绎电影历史的重任。

为本片配乐的意大利作曲家埃尼·莫里康是电影史上最负盛名的配乐大师,所作配乐悠扬婉转,具有深刻的含义和浪漫的气质,更使得他的音乐能够和电影塑造的气氛融合得恰到好处。对于每一部电影作品来说,凡由莫里康内作曲,其中音乐氛围必然得到不同程度的强化。从 1952 年起,他参与制作的各国电影已不下 400 部,是意大利最多产、最有建树的作曲家,他的音乐风格囊括了古典、爵士、摇滚、意大利民谣、先锋音乐等几乎所有的音乐类型。莫里康被尊称为"欧洲电影音乐的领航者"和"电影音乐的上帝、教父和莫扎特",得到过英国电影学院奖最佳电影配乐奖,欧洲电影终身成就奖,金球奖最佳作曲奖等众多国际奖项,2007 年获第 79 届奥斯卡终身成就奖。

十一、沉默的羔羊

国别:美国
编剧:托马斯·哈里斯,特德·塔利
导演:乔纳森·戴米
主演:朱迪·福斯特,安东尼·霍普金斯
出品时间:1991 年
奖项:第 64 届奥斯卡最佳影片、最佳男主角、最佳女主角、最佳导演、最佳剧本改编奖

克拉丽斯是美国联邦调查局特工学校的女学员,她是一个貌美而很有智慧的女子。因她心理学和犯罪学成绩优异,被调往联邦调查局的行为心理科接受培训,并协助调查一起连环杀人案。凶手是一个专门杀害女性并剥去死者皮肤的变态杀人狂。

她的任务就是去一所戒备森严的精神病医院,访问被严密关押的神经科医生、心理学博士汉尼巴尔。因为那个变态杀手很可能就是他的病人。汉尼巴尔智商极高、思维敏捷,并且是个食人狂,他异常残暴,八年来一直被严密地囚禁在这所精神病院里。她拒绝汉尼巴尔主治医生齐顿的陪同,只身前往关押严重精神病患者的地下室。展现在克拉丽斯眼前的是一条幽暗深邃的走廊,走廊两边的牢房里关押着各式各样的犯人,疯狂的犯人发出喊叫:"我闻到了女人的味道"。她压抑住内心的慌乱,来到了关押汉尼巴尔的牢房前,透过一面厚厚的玻璃窗,克拉丽斯看到了衣装整洁、面带微笑的汉尼巴尔。

克拉丽斯的思维能力远不是汉尼巴尔的对手，最终一无所获。

不久，警方又发现一名女尸。克拉丽斯通过尸体判断凶手年约三四十岁，喜欢身材高大的女子，他把抓到的女子饿得皮肤松弛之后才杀害。她又从死者的喉咙里发现了一个蛹，这种蛹产自亚洲，不久前才有一些运进美国，被称为"地狱昆虫"。

又有一位名叫凯瑟林的女子被绑架了，她是参议员的女儿。克拉丽斯又去向汉尼巴尔求助。但汉尼巴尔提出条件让克拉丽斯说出个人经历供自己分析。无奈，克拉丽斯说出了自己惨痛的童年经历。原来，克拉丽斯从小父母双亡，寄养在姨母家，一天清晨她听到了羔羊的惨叫，她想救这些羔羊，可羔羊并不逃走，她抱起一只准备逃走，没走多远就被追回。羔羊被杀，她也被送进了孤儿院。从此，羔羊的哀鸣常常回响在她的梦中，成为挥之不去的隐痛。汉尼巴尔被她的真诚和信任感动，告诉她野牛比尔在童年时曾遭继母虐待，这使他厌恶自己的身份想做变性手术，但遭拒绝，这个病历后隐藏着极度的野蛮和恐惧。

这时汉尼巴尔的主治医生齐顿偷听了他们的谈话想邀功请赏，经过一番严刑审讯但一无所获。不久汉尼巴尔利用齐顿丢下的圆珠笔做成钥匙打开了手铐，并以极其残忍的手段杀害了两名警卫，并利用掉包计逃之夭夭。得知这个消息后克拉丽斯并不紧张，因为她深信汉尼巴尔不会伤害她，而他意味深长的暗示更让她的破案有了极大进展。汉尼巴尔曾说过：贪欲源于日常所见。克拉丽斯猜想比尔肯定认识第一位被害人。在被害者的家里她发现了一条有独特菱形图案的连衣裙，联想到前不久发现的那具女尸身上的菱形伤口，克拉丽斯意识到，凶手寻找身材高大的女子，可能与试衣有关。凶手剥下她们的皮，很可能准备用割下的皮做成女装，完成自己变性的梦想。于是通知上级把搜查范围缩小到缝纫成员身上，最后终于找到了凶手的住处。此时参议员的女儿在枯井下声嘶力竭的呼救，克拉丽斯在阴森的地下室同凶手发生了激烈的较量，最终击毙了比尔，救出了参议员的女儿。

连环杀人案成功告破。在克拉丽斯的庆功会上，她接到了汉尼巴尔的电话："羔羊停止哀鸣了吗？……"电话挂断后，汉尼巴尔戴上墨镜，无声地进入人流，寻找他的猎物——齐顿去了。

恐怖片是好莱坞令人激动的类型片之一，但一直以来它却难登大雅之堂，与电影大奖无缘。然而，1992年3月，美国电影艺术与科学学院把第64届奥斯卡金像奖最佳影片奖的桂冠授予了乔纳森·戴米的一部恐怖片《沉默的羔羊》。更令人惊异的是，本片还获得了最佳导演、最佳改编剧本、最佳男女主角五项奥斯卡大奖，使好莱坞的恐怖片在奥斯卡角逐中扬眉吐气，取得了在电影史上应有的地位。

该片上映后连续5周居票房第一，仅第一周的票房收入就达1500万美元，影片获得了极大的认同和好评。"除了恐怖气氛的营造，影片的社会命题也很有嚼头。警察为了捉一名杀人狂魔而不得不求助于另一名杀人狂魔，这本身就具有强烈的荒诞与讽刺意味。影片一直在寻找人类社会的恐怖之源，最后得出了一个"由于秩序本身的问题造成的，反过来危及秩序的犯罪病例"的结论，这使得影片从另一层面上讲又具有了一定的社会意义。"（第64届奥斯卡奖评委会）

影片根据著名小说家哈里斯·托马斯的同名小说改编而成。以"沉默的羔羊"为名意味深长,《圣经》中说,众生是羔羊,上帝是牧羊人。所以"羔羊"的本意是需要和期待上帝指点和拯救的人,在影片中的表层意义指那些无力反抗而受到比尔宰割的女性,但进一步发现,影片中那些被心理变态带来的恐怖所伤害和那些因变态的心理而焦虑的人,都可以说是沉默的羔羊,甚至包括汉尼巴尔和比尔。

沿袭美国恐怖片一贯的套路,《沉默的羔羊》仍然有一个变态杀人的故事,而柔弱无辜的女性则作为被杀的牺牲品,最后由一位年轻美丽的女警探历经周折终于击毙凶手成为英雄。尽管如此,导演在影片中还是表现出了不同寻常之处。他不但赋予传统的故事以一种"严肃"的包装,而且对这些观众早已耳熟能详的故事进行了"重新制作"。影片的场景阴森、压抑,但却无意去制造一个仅令观众感观惊栗不已的故事,影片并不以制造视觉上的血腥和残忍为目标,而更多地采用了一些希区柯克式的悬念手法,以故事中的两个恐怖人物比尔和汉尼巴尔以及一些间或出现的尸体来铸成想象的支点。它在满足了观众对于恐怖的欲望和焦虑的发泄同时,也以一个悲剧性的气氛告诫了人类和社会。更重要的是影片以对人物潜意识的精神分析为手段和楔子探索人物的心理病患,并不是向人们展示出一种病态的犯罪世界,而不妨说,虽是为当代的美国社会,也为那些仍在不停地感受到焦虑和威胁的美国公众寻找恐怖的根源所在,具有很强的社会意义。

影片塑造最成功的是汉尼巴尔博士。在影片里汉尼巴尔虽然并没有青面獠牙的化妆,并且他带给人的恐怖往往来自于一种近乎日常性的表演,然而他显然是那个恐怖世界的控制者。作为精神病医生,他接受有各种心理障碍的病人的咨询,当他把病人的各种隐私和故事挖尽掏空再没什么只得他去探询时,就把病人杀了。并且他还有一个癖好——吃人。他肚子里装满了各式人等的秘密,加上他博览群书,使他对人性有极其深刻的了解,所以他在某种程度上操纵了人类的精神世界。系列杀手比尔不过是他的囊中之物,贪婪狡诈的齐顿医生和那位不可一世的参议员都被他玩于股掌之上,而主修过心理与犯罪学的克拉丽斯更成为他手中的一个猎物。他在囚室呆得太久了,心灵仿佛漆黑的地狱,他立志以一切手段调侃捉弄所有既定的秩序和规范,于是他逃脱了,混入了人海中。既然人群中还有汉尼巴尔这样的恶魔,就难保"沉默的羔羊"不会再叫起来,这让影片有了一个沉甸甸的分量——魔鬼还游荡在人间,加深了它的社会意义。汉尼巴尔的扮演者安东尼·霍甫金斯凭借炉火纯青的表演获得了奥斯卡影帝的称号,他不愧是一位杰出的演员,其表演才能让人惊叹不已。在谈到《沉默的羔羊》时,霍甫金斯说:"我的方法十分简单,我记住对白,然后分析、思考角色,当我找准了角色的基调时一切都迎刃而解了。"当朱迪·福斯特扮演的联邦局特工克拉丽斯第二次去精神病院见汉尼巴尔时,只见汉尼巴尔沉静地坐在铁栏后面,目光呆滞而深远地久久凝视着前方。突然他伸出舌头,口头发出"嘶噜嘶噜"的声音,仿佛在舔食着什么美味。这段表演既无对白也几乎没有动作,却产生了令人毛骨悚然的强烈效果。在《沉默的羔羊》中,霍甫金斯凭藉只有三十分钟却令人着迷的表演,把汉尼巴尔这个智商极高、思维敏捷、患有精神分裂症的食人魔的形象刻画得非常出色。

另外，本片贯穿了强烈的女性意识，使得女主角克拉丽斯的扮演者格外引人注目。由于在本片中的成功表演，朱迪·福斯特继影片《被告》后再次捧杯，成为奥斯卡双料影后。

十二、红

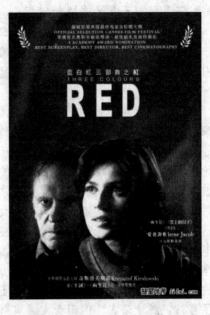

国别：法国，瑞士，波兰
编剧：克日什托夫·皮谢维奇，克日什托夫·基耶斯洛夫斯基
导演：克日什托夫·基耶斯洛夫斯基
主演：依莱娜·雅各布，让—路易·特兰梯尼昂，让—皮埃尔·洛里
出品时间：1994年
奖项：1994年温哥华国际电影节"最受欢迎影片"奖

日内瓦大学女学生瓦伦蒂兼职做模特，她的男友米谢勒远在伦敦，而且生性多疑，对她没有足够的体贴和信任。法律系学生奥古斯特和瓦伦蒂住在同一地区，他和提供私人气象服务的女友关系表面和谐，其实也暗含危机。瓦伦蒂和奥古斯特虽然住得非常近，但他们互不相识。

晚上，参加完表演的瓦伦蒂开车回家途中不慎撞伤一条牧羊犬，从狗牌上她知道了狗的名字"希妲"，并且按照上面的地址找到了狗的主人，退休老法官约瑟夫·盖尔。约瑟夫·盖尔是个脾气古怪的老头，他对瓦伦蒂十分冷漠，并且似乎也不关心狗的死活。瓦伦蒂只好自己把狗带到兽医那儿治疗，并且从兽医那儿知道希妲已经快生仔儿了，于是她把希妲带回家精心照料。瓦伦蒂的生活并不快乐，她的内心很孤独，弟弟马克因为吸毒被捕，生活的麻烦总是接二连三。

一天，瓦伦蒂为了追希妲又来到了老法官家。她告诉老法官，他寄给自己的600法郎医疗费只用掉了130法郎，于是她留下100法郎，剩下的都还给老法官。老法官进屋找30法郎零钱，可是好久也没出来。瓦伦蒂犹豫着走进了屋子，于是她听到了老法官的收音机里传出两个同性恋男子的对话，原来老法官在窃听别人的电话。老法官看到了瓦伦蒂流露出来的惊异和鄙夷，他告诉她，自己是在窃听邻居的电话，并把刚才窃听的人家指给瓦伦蒂，让她到那户人家去告发。瓦伦蒂找到那户人家，打算告知实情，但当她发现那家主妇对丈夫的事情一无所知并流露出对生活满意的笑容，她犹豫了。同时她发现，那家的女孩儿正在用分机窃听父亲的电话，显然这女孩也没有向妈妈告发父亲的隐私。看着这户人家的复杂局面，瓦伦蒂找了个借口离开，没有讲出实情。她又回到老法官家中，劝告老法官别再继续做这种事了，老法官说自己只是想发现生活的真相。瓦伦蒂向老法官倾吐了心中

的阴影和马克吸毒的事情，她还从收音机里听到了奥古斯特和女友的谈话。老法官认为奥古斯特遇人不淑。老法官指给她看窗外远处正在打电话交易的毒贩后，瓦伦蒂忍不住给毒贩打了个恐吓电话。老法官还指点她听一个孤独的老妇人的电话，可怜的老妇人别的都不缺，只是缺少女儿的亲情和探视。

从老法官那儿回来，瓦伦蒂给母亲打了电话，庆幸母亲还不知道马克吸毒的事。老法官写了检举信举报自己。瓦伦蒂因锁孔被塞进口香糖差点耽误了进门接听男友电话，这又引起了专横男友的猜疑，二人显然已经有了难以逾越的鸿沟。奥古斯特通过考试，成了法官。

瓦伦蒂无意间看到报纸上的新闻"退休法官因违法窃听被起诉"。她立即赶往老法官的家，告诉他自己没有去告密。出乎她的意料，老法官告诉她，是他检举了自己，而且是为了引起她的关注。瓦伦蒂看到希妲产下7只幼崽，显然得到了很好的照料。老法官告诉瓦伦蒂，他的预言兑现了，奥古斯特的女友结识了新男友。灯光下，两人对坐饮酒谈心，窗玻璃被愤怒的邻居扔石块打碎。老法官平静地说，这是第6块。奥古斯特给女友打不通电话，于是翻窗来到女友家，却看到女友和一个男人在床上。

瓦伦蒂准备去伦敦看望男友，在老法官的建议下，她准备乘船前往。临走前，她邀请老法官观看她的时装表演。演出后，老法官给瓦伦蒂讲了埋藏在心底的爱情创痛，并且预言暗示瓦伦蒂会开始恋情。回家路上，瓦伦蒂看到一个矮个驼背的老妇人吃力地向垃圾桶放玻璃瓶子，但总不成功，于是走上前，帮助她把瓶子放进垃圾桶。奥古斯特虽然通过了考试，成了法官，但因女友另有新欢而极度苦恼，也准备乘船出游。

在老法官的巧妙安排下，瓦伦蒂和奥古斯特搭乘同一条船出行，可是轮船遇到了暴风雨，一千多名乘客中，只有7人生还，其中就有朱莉和奥里维（《蓝》中的男女主角），卡罗尔和多米妮（《白》中男女主角）以及走到一起的瓦伦蒂和奥古斯特。

本片是基耶斯洛夫斯基的"颜色三部曲"（《蓝》、《白》、《红》）之一。蓝白红作为法国国旗的三种颜色，分别象征着"自由平等博爱"这三种观念，基耶斯洛夫斯基在三部影片中分别探讨了三种观念在个体生命中的实现情况（《蓝》探讨了自由的观念，《白》探讨了平等的观念，《红》探讨了博爱的观念）。通过对三种观念的深入探讨，基耶斯洛夫斯基向人们揭示出，在它们日益体现为法律法规的今天，它们的有效范围往往体现在群体利益的保护和社会权力的制衡方面。人的心灵不会因为表面的观念获救，个体生命要想真正去面对生活的苦难和内心的困惑，只能寻求更为有效的支持，那就是发自人们内心的真挚的爱。

基耶斯洛夫斯基1941年6月27日出生于华沙。1969年，洛兹电影学校毕业的他开始了纪录片生涯，捕捉社会主义制度下人们如何在生命中克尽其责地扮演自己。后来，他对纪录片的局限性产生了不满，发现摄影机越和它的人类目标接近，这个人类目标就好像越会在摄影机前消失。或许就像基耶斯洛夫斯基所说，纪录片先天有一道难以逾越的限制。在真实生活中，人们不会让你拍到他们的眼泪，他们想哭的时候会把门关上。于是在拍了十余年纪录片后，他逐渐转向了发挥空间更大的故事片领域。1988年拍摄了探讨当代人道

德困惑而蜚声国际影坛的《十诫》系列。在这部根据《圣经》中的古老意念重新加以诠释和演绎的影片中，基耶斯洛夫斯基表达了他对当时政治、经济急剧动荡的波兰乃至整个东欧社会的独特思考。从这部影片开始，形成了基耶斯洛夫斯基具有哲学意韵的导演风格，他个人也成了战后波兰"道德焦虑电影"的代表人物。此后，基耶斯洛夫斯基前往欧洲（主要是法国）拍片。1991年，他执导了影片《薇洛妮卡的双重生活》。1993年至1994年间与多年搭档的好友编剧波皮谢维奇一起完成了再次轰动国际影坛的《蓝·白·红》。在这三部曲中，基耶斯洛夫斯基依然发扬着《十诫》以来的一贯宗旨，用包蕴着宗教哲学的精神内涵的戏剧性故事情节表达了自己对当代人生存状态的深刻理解。成为"当代欧洲最具独创性、最有才华和最无所顾忌的"电影大师。

本片中色彩处理独具特色。红色无处不在而且反复出现，既符合观众日常生活中的真实感受，又能以鲜明有力的视觉冲击力让观众感悟色彩含义，品味色彩的象征意义。对于影片中红色色彩的象征意义，导演并没有给出一个明确的答案。但有一点是可以肯定的，影片中各式各样的红色能指符号在共同营造出一个犹豫感伤的氛围的同时，也引领着观众对人的生命的终极意义作出思考。基耶斯洛夫斯基并没有想着为观众提供人生难题的答案，他要做的是促发人们去关注去思考。

本片影调以低调为主，并加入适度亮反差，表现出片中人物既忧郁压抑又坚忍向上的心理情绪，营造了影片犹豫感伤的情感基调。本片中的人物都有着自己的心理问题和情感困惑，但他们并不是一味消极的，最终他们用关爱实现了生命的救赎，达到了理想中的博爱。影片中瓦伦蒂是一个美丽的姑娘，她的善良可爱使老法官摆脱了内心的阴影，但导演并没有把她简单处理为纯粹的亮色，特别是她与老法官倾诉心中情感矛盾时，半明半暗的脸部光线处理恰当地表现出她内心中光明与阴影并存的心理状态。

本片中摄影机运动是活跃的，尤其是大量运用了摇移镜头。摇移镜头可以介绍场景空间，营造气氛，帮助塑造人物，例如瓦伦蒂头两次走进老法官的房间时，从瓦伦蒂视点出发的摄影机镜头四处寻视，游移不定，很完整地介绍了封闭凌乱的场景空间，渲染了神秘恐怖的气氛，很好地表现了瓦伦蒂内心的犹豫和惊恐，以及老法官的孤僻自闭。摇移镜头也体现了人物的内在关系。影片中瓦伦蒂与奥古斯特从来没有直接的对话交流，他们素不相识，但是导演运用了大量的摇移镜头把他们联系在一起，不仅体现了他们"共时态"的存在关系，也暗示了两人若隐若现的缘分。摇移镜头也有着重要的象征意义。例如影片开始时，摄影机镜头似乎追随着电话声波迅速运动，展现了现代科技文明给人们的交流带来了方便快捷，但也使人们相互间日益疏远，隔阂不断加深，感情日渐冷漠。又如老法官向瓦伦蒂讲述自己告发自己时，摄影机迅速后移，停在了堆满破坏物品的书桌上，从破碎的玻璃器皿上，暗示出这里遭受过破坏，同时也象征老法官同过去彻底告别。

在三色系列电影中，出现过一个共同的意象：一个驼背的矮个子老妇人努力地试图向垃圾桶里扔瓶子，但总是够不到垃圾桶的开口。《蓝》和《白》中，老妇人的努力是重复的徒劳，但《红》中，在瓦伦蒂的帮助下，老妇人终于将瓶子扔进垃圾桶。从这个有着明显

象征意义的镜头,我们可以感受到导演的思想。对于人类的现状与未来,基耶斯洛夫斯基虽然有着浓厚的悲观主义情绪,但在内心深处他还是抱有希望的。影片的结尾,三部影片的主人公在遭受种种苦难后都获得了心灵的自由,他们的获救象征了人类的获救。

十三、低俗小说

国别: 美国(1994)
编剧: 昆汀·塔伦蒂诺,罗杰·阿瓦里
导演: 昆汀·塔伦蒂诺
主演: 约翰·特勒沃塔,塞缪尔·L·杰克逊,布鲁斯·威利斯,乌玛·瑟曼,文·雷姆斯,蒂姆·罗斯
出品时间: 1994年
奖项: 第47届戛纳国际电影节最佳影片金棕榈大奖

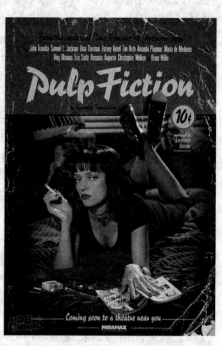

字幕:pulp fiction 的解释:(1)果肉、动植物浆质;软绵、柔软无力之物;(2)印刷很坏、纸张粗糙的低级趣味的杂志。fiction:虚构、杜撰、捏造;小说;明知不符事实而习惯上仍采用的假设。

序幕:盗贼"小南瓜"和"小兔子"是一对情侣,他们在早餐时突发奇想决定打劫正在就餐的餐馆和里面的众多顾客,并立即拔枪开始行动。

一、朱尔斯和文森特

马沙·华莱士是在洛杉矶的黑社会大哥,最近以布莱特为首的几个年轻人侵吞了他一只装满黄金的皮箱,于是派手下朱尔斯和文森特去夺回这只箱子。清晨,朱尔斯和文森特到达目的地并闯进了那几个人的房间,正在吃早饭的三个年轻人都十分惊恐。文森特找到箱子后,朱尔斯就杀死了除内线马文以外的两个青年,像往常一样,在杀人之前,他背诵了一段钟爱的《圣经》。

二、文森特和马沙的妻子

在一间僻静的酒吧里,马沙正在和拳击手布奇谈话,要求他在下一场拳赛里故意输给对手,这样他就能得到一笔不薄的收入。在布奇拿钱离去的同时,完成任务的朱尔斯和文森特带着皮箱回来向马沙交差。由于有事要外出,马沙又给了文森特一个新的任务,让他陪自己的妻子蜜娅一个晚上。

离开马沙后,有毒瘾的文森特到毒贩兰斯那里买了一包海洛因。晚上,他从马沙他从马沙家里接走蜜娅,两人去共进晚餐。晚餐后,蜜娅和文森特通过默契的配合,夺得了一次跳舞比赛的冠军,从而满意而归。森特去厕所的时候,蜜娅无意中在文森特的外衣里找到那包海洛因,便吸食起来。从厕所出来后,文森特发现吸毒过量的蜜娅已经昏死过去

惊恐万分的文森特驾车把垂死的蜜娅带到毒贩兰斯的家里,经过一番手忙脚乱的抢救后,蜜娅终于苏醒过来。把蜜娅安全送回家后,文森特才松了口气。

三、金表

拳击手布奇有一块祖传的金表,也是他死于越战的父亲留给他的遗物,所以他对这块金表格外珍惜。

为了从博彩中得到更大的一笔收入,布奇违背了他对马沙许下的诺言。在拳赛中他将对手活活打死后,迅速地逃离了现场。马沙闻讯后大怒,发誓一定要将布奇干掉。此时,布奇顺利地回到事先定好的汽车旅馆里,第二天一早他就可以和女友菲比一起远走高飞了。但第二天早上布奇发现菲比竟然在慌乱中忘记带上那块金表,于是他只好冒险去回家取表。在自己家里,布奇杀死了蹲守的文森特,取回了金表。在回来的路上,文森特竟然遇到了马沙。追杀中,他们都跌跌撞撞地闯进一家杂货店内。而该店的老板梅纳德将两人击昏并捆绑起来。梅纳德叫来一个同伙撒德,两人都是同性恋变态狂,他们把马沙带到一间暗室内强暴。布奇乘机挣开绳索逃走,但又决定回去搭救马沙。于是他用刀劈死了梅纳德,挣脱了的马沙则开枪把撒德打成重伤。最后在布奇为他保密的前提下,马沙冰释前嫌放过了布奇。

四、邦妮的处境

在朱尔斯和文森特开枪打死布莱特时,厕所里还躲着一个他的同党。这个人突然冲出来向朱尔斯和文森特开枪,但十分不幸的是,他一枪都没能打中目标。在结果这个倒霉的小子之后,朱尔斯认为此次的幸免于难不但是上帝的"神迹",对他更是一道神谕,所以他决定从此退出黑帮洗手不干。文森特却对此不以为然。随后,他们俩带上马文一起离开去向马沙交差。

在路上,文森特不慎走火打死了坐在后排的马文,弄得车内血肉横飞,一塌糊涂。为了避免被警察发现,他们只好到住在附近的朋友吉米家寻求帮助。可"惧内"的吉米告诉他们这样一个事实,他妻子邦妮再过一个多小时就要下班回家,如果她看到这个情景,一定会愤怒地向他提出离婚的。朱尔斯只好向马沙求助。不一会儿,由马沙派来的"狼"先生就赶到吉米家中。在精明干练的"狼"先生的指挥下,朱尔斯和文森特迅速清洗了汽车,换上了干净的衣服,在邦妮回家前妥善地处理了问题。

告别"狼"先生后,朱尔斯和文森特到一家小餐馆里吃早饭。在谈起早上的"神迹"时,朱尔斯打算放弃杀手的生活,准备像苦行僧一样去追求真理而四处流浪。在文森特上厕所的时候,独自一人的朱尔斯在餐馆里赶上了影片开头展现的那场抢劫。朱尔斯把钱包交给了"小南瓜",但"小南瓜"更关心朱尔斯身边的皮箱。在打开皮箱的一瞬,朱尔斯制服了"小南瓜",并稳定住了大惊失色的"小兔子"和刚从厕所出来的文森特。朱尔斯又背诵了一遍那段熟悉的《圣经》,不过这次并没有杀人,而是讲述了自己从中悟出的哲理,最后放走了这对盗贼,自己也和文森特一起离开。

《低俗小说》是一部很难定义的电影,因为它与美国文化、历史和世界电影的相关性太多,人物的对白也有大量的非官方的街头俚语、脏话。"低俗小说"原意是指一类内容和

装帧都很简单的通俗文学读物,它所采用的纸张往往是一些将废弃报纸、杂志、书籍等作为纸浆原料的再生纸。昆汀·塔伦蒂诺把这个名字作为电影的标题,暗示了自己的这部作品本质上是许多其他影片和文学作品的碎片拼贴图。在塔伦蒂诺那近乎漫不经心的拼贴方式下,美国社会许多具有挑战性的文化热点问题都在《低俗小说》中得到了深刻的阐释。影片用游戏般的镜头,把美国文化、政治、历史以及社会暴力等严肃话题都搅拌到了一起,同时又以清晰而深刻的态度,带给人们耳目一新的精神震撼。

对剧作结构的颠覆和创新,是《低俗小说》受到好评的主要原因之一。为了凸现电影的荒诞主题与游戏态度,塔伦蒂诺摒弃了好莱坞传统的戏剧化叙事方式,转而采用视点间离的手法将整部电影的叙事处理成一种首尾呼应的"圆形结构"。而难能可贵的是,《低俗小说》虽然颠覆了传统电影的线性时空观念,却没有滥用实验手法,而是在总体结构的反类型设置下,保持了故事线索的清晰。影片正是通过这种不失条理的碎片化讲述,从各个方面一步步贴近了电影中的事实真相,给观众带来一种主动参与的精神快感。因此,在当年的奥斯卡最佳剧本评选中,《低俗小说》成为了最后的赢家。在戛纳电影节上令人难以置信地击败了基耶斯洛夫斯基的《红色》、米哈尔科夫的《毒太阳》、张艺谋的《活着》等多部名家力作,夺走了金棕榈大奖。在成为1994年美国最为叫好的影片同时,《低俗小说》的票房收入也相当可观,总共赚得一亿多美元,是其成本的数十倍。

影片结构新颖。如果按照影片中故事发生的时间顺序,情节应该是这样的:(1)文森特和朱尔斯为老板马沙杀人。(2)归途中,文森特无意中杀死汽车后座的线人;在朱尔斯好友吉姆的家里,他们在"狼"先生的帮助下清理杀人现场并处理汽车;后二人进入某餐厅早餐。(3)一对情侣餐厅里预谋抢劫。(4)文森特和朱尔斯搞定餐厅抢劫事件。(5)文森特和朱尔斯见老大马沙,文森特奉命陪伴马沙的妻子蜜娅。(6)拳击手布奇和马沙的恩怨。然而在电影中,我们看到的情节顺序却是这样的:(3)(1)(5)(6)(2)(4)。

《低俗小说》发生的几桩事,都跟黑社会有关。可是这几件事情本身是不相关的,每个故事之间也没什么联系。不过,几个故事中的人物会在别人的故事中交叉出现,只有杀手文森特在每个故事中都要亮相,导演希望观众尽可能地忽略时间的因素,时间只不过是人物和故事的附着物,因为他要讲述的并不单纯是一个随时间流逝而发生的故事,他也不仅仅满足于把几段故事的来龙去脉说完。他不厌其烦地罗列了如此众多的人物、如此多的事件、如此多的恩怨,他一次次地营造影片每个段落的小高潮,在看似被剪得支离破碎的胶片后面,导演的思维脉络其实一直都很清晰。在忽略时间之后,影片大段蒙太奇的重新排列组合,产生出全新的逻辑归纳与总结。影片也如导演所愿,最终传达出他所想要传递的主旨,其实说起来就是两个字:救赎!

十四、泰坦尼克号

国别: 美国
编剧: 詹姆斯·卡梅隆

导演：詹姆斯·卡梅隆
主演：莱昂纳多迪卡·普里奥，凯特·温斯莱特
出品时间：1997 年奖项：第 70 届奥斯卡最佳影片奖、最佳导演奖、最佳编辑奖、最佳插曲奖、最佳音乐奖、最佳艺术指导奖、最佳摄影奖、最佳视觉效果奖、最佳音响奖、最佳音响编辑奖和最佳服装奖，第 55 届金球奖最佳影片、最佳导演、最佳电影音乐、最佳女演员奖，第 18 届中国电影金鸡奖外国影片最佳译制片奖

为了寻找 1912 年在大西洋沉没的泰坦尼克号，寻宝探险家布洛克从沉船上打捞起一个锈迹斑斑的保险柜，不料其中只有一幅保存完好的佩戴着钻石项链的年轻女子画像。电视播出这则新闻，引起了一位百岁老妇人的注意，老人激动不已，随即赶到布洛克的打捞船上。原来她名叫罗丝，正是画像上的女子。看着画像，往事一幕幕浮现在老人眼前……

1912 年 4 月 10 日，被称为"世界工业史上的奇迹"的"泰坦尼克号"从英国的安普顿出发驶向美国纽约，开始了它在大西洋上的处女航。罗丝，一位美丽高贵的贵族小姐与她的母亲及未婚夫——钢铁大王之子卡尔霍利一同登上了头等舱。与此同时，影片的另一位主人公——年轻的流浪画家杰克，靠赌博幸运地赢到了三等舱的船票，他欢呼着在最后一刻登上了巨轮。泰坦尼克号启航了，杰克和他的伙伴站在船头眺望前方，高声欢呼，兴奋不已，仿佛此时世界已属于他们。

罗丝在上层社会的交际圈中生活，早已厌倦了贵族们的无聊谈话，而且并不满意母亲给她安排的婚姻，感觉自己无异于笼中之鸟，她愁眉不展地来到甲板上眺望远方，排遣愁情。杰克一看到罗丝，就被她的气质所深深吸引。夜幕降临，罗丝对未来和婚姻感到万分无奈，她冲向甲板，试图跳入大海结束一生。杰克及时发现并且在关键时刻以自己的真诚和独到的幽默说服了罗丝，杰克和罗丝两人从此相识并开始了解对方。罗丝向杰克吐露心中郁闷，杰克也畅诉了自己的生活信念："最关键的是把握好现在，尽情享受生活，享受每一天的食物和阳光，我只有一个信念，就是享受每一天。"于是，杰克带罗丝到三等舱尽情狂舞，教她如何把唾沫吐得又远又直，罗丝找回了失去已久的快乐。

罗丝的未婚夫卡尔发现了杰克和罗丝的来往之后，为了挽回罗丝的爱情，他送给罗丝一条价值连城的钻石项链"海洋之心"，但罗丝已经深深地爱上了杰克。可是在母亲与未婚夫的压力之下，罗丝不得不有意回避杰克的感情。但最终，罗丝还是遵从了自己的心灵，

答应等船靠岸后,与杰克共同享受生活。于是在卧室里,罗丝戴上了"海洋之心",让杰克画下了那张令她永生难忘的画像。

泰坦尼克号撞上了冰山,号称永不沉没的泰坦尼克号将在两小时内沉没。可是杰克却被卡尔栽赃陷害关在下层船舱里,罗丝冒着生命危险救出了杰克。而此时船上的救生艇只够一半乘客使用,船上陷入一片恐慌。船员们拼命维持着秩序,而船上的乐队却在甲板上悠闲地演奏起温馨舒缓的音乐,一直到生命的终结。罗丝在杰克的劝说下上了救生艇。救生艇徐徐放下,罗丝神情恍惚,突然她放弃了也许是最后的逃生机会跳回泰坦尼克号,决定与杰克生死与共。

在船沉没的那一刻,杰克与罗丝紧紧相拥沉入大海。杰克将罗丝推上一块木板,自己则泡在冰冷的海水中。他鼓励罗丝要永不放弃,勇敢地活下去,而自己最终缓缓沉入大海……

几个小时之后,救援船返回救起了奄奄一息的罗丝,而此时早已冻僵的杰克却被冰海无情的吞没。罗丝信守对杰克许下的诺言,勇敢地活着。

84年后,罗丝又来到泰坦尼克号沉没的地方,将"海洋之心"抛入海中,以告杰克在天之灵……

《泰坦尼克号》堪称好莱坞电影工业创造的经典,它投资2.85亿美元,票房收入13亿美元。为了达到逼真效果,导演卡梅隆和他的班子耗巨资造了一个泰坦尼克号模型。而且在影片中动画特技的应用发挥到了极致,3—D数字效果也被使用,剧组还为此制作了几千个人偶,"数字化人偶动起来就像真人一样,有时它们的真实性让人吃惊。"本片位居全球历史上最卖座影片之冠,至今仍无影片可以超越。难怪导演卡梅隆在奥斯卡颁奖大会上接过最佳导演奖时近乎狂妄地对着全场观众重复了影片男主角的一句台词:"我是世界之王!"

泰坦尼克号事件是人类历史上最大的船难,在本片拍摄之前,它已经11次被搬上银幕,如何将这一古老的故事写出新意?卡梅隆在影片的英文原片序言中写道:"写一部新泰坦尼克电影的最大的挑战是它的故事几乎家喻户晓,有什么东西尚未被说过?我感到此前电影中唯一未被探索的是心的领域。我想要观众为'泰坦尼克'哭泣,那的确意味着为每一个在突如其来的死亡降临时分迷失了航向的灵魂哭泣。然而对我们的心灵来说,去领会1500个无辜生灵的死亡显得过于抽象,尽管在心里记住这样一个数字是容易的。"《泰坦尼克号》在再现这场空前绝后的灾难的逼真程度上达到了一个未曾有的高度,更重要的是它蕴涵了关于生命和灵魂的思考。在船将沉的危难面前,每个人都剥离了虚伪的外衣,露出自己赤裸的真实。从容与疯狂、邪恶与善良、崇高与卑下一一接受这最后的审判。恪尽职守的船长,在一片慌乱中仍然气定神闲地在甲板上奏乐的提琴手,怀着"不求同年同月生但求同年同月死"的心境,相拥而卧平静赴死的老夫妇,为了拯救爱人甘心赴死的杰克……这一切的一切都使得生命在这一刻发出了炫目的光辉。影片结尾,罗丝对打捞专家意味深长地说,"你们寻错了地方,只有生命是无价之宝,享受每一天。"

在这场空前的灾难中,影片虚构了一段凄美悲壮的古典爱情故事,让爱情来对抗和超

越灾难。年轻美丽而且出身高贵的女主角罗丝,与穷画家杰克"一见钟情"。当杰克第一次看到罗丝时,就被她与众不同的气质所吸引。而杰克身上所具有的无拘无束的自由,对生命的真诚和生活的挚爱,对贵族出身的罗丝具有不可抗拒的吸引。两个人冲破地位和世俗的羁绊勇敢地相爱了。但是,如果仅有这些,这个爱情故事难免会沦于老套。在灾难来临之际,罗丝为了和爱人生死相随,放弃了逃生的机会。最后杰克把生存的机会毫不犹豫地让给了罗丝,并鼓励她勇敢地活下去。因此,一段炽热与炫目的爱情在导演的安排下,于死亡的考验中和灾难史诗的背景下获得超越一切的美感和力量。《泰坦尼克号》是个神话,而杰克和罗丝的爱情则是神话中的神话。看过影片的人们开始渴望和寻找这种神话力量。人类置身在平凡世俗的生活空间中,对浪漫而悲壮的爱情充满了向往,而泰坦尼克号中的爱情恰好满足了人们的这种心理,对人类的心灵产生了极强的冲击力。当年迈的罗丝拿着昔日船上用过的镜子,感叹道:"真是奇妙!"而后又喃喃自语:"只是镜中的人改变了一点而已……"当她把价值连城的"海洋之心"投向大海来寄托她对杰克的思念时,爱情在这一刻成了永恒。

十五、樱桃的滋味

国别:伊朗(1997)
编剧:阿巴斯·基亚罗斯塔米
导演:阿巴斯·基亚罗斯塔米
出品时间:1997 年
主演:胡马云·埃沙迪,阿卜杜拉曼·巴赫里

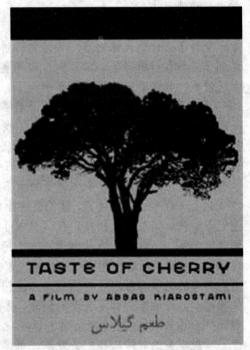

德黑兰街道上,一个男人驾驶一辆轿车行驶在街道上。他就是本片的主人公巴蒂先生,四十多岁,穿着灰色的布上衣,像是在注意寻找什么,在靠近人行道的路面上开车缓慢地行进。一些工人在等待雇主。当工人主动上前,问巴蒂先生是否需要工人时,巴蒂先生的回答是否定的。巴蒂先生继续驾车行进,并且不停地朝窗外看。巴蒂先生开车缓慢地经过电话亭,一个男人正在打电话,从通话内容可以判断出,这个男人显然缺钱,。巴蒂先生主动上前搭讪,提出对方如果缺钱自己可以帮忙,但是被对方粗暴地赶开。

巴蒂先生无奈,重新发动汽车,驾车离去。他慢慢地行驶在干涸的河床上方的土路上,一个身穿红色圆领长袖运动衫的男人沿着陡坡向河床走去捡破烂。巴蒂先生提出,打算请他做一件事,报酬很不错,却遭到男人的拒绝,他说他只会捡塑料袋。巴蒂先生只好继续驾车向前寻找合适的人选。一个年轻的士兵上前搭车时,通过闲聊,巴蒂先生得知年轻士

兵家境贫穷,他告诉士兵有一份报酬丰厚的工作,在 10 分钟之内,就能挣到半年的工资。当士兵追问是什么工作时,他带士兵来到一个土坑前,告诉士兵:"明天早晨 6 点,你到这里来,你喊我两声,要是我回答你,你就抓着我的胳膊把我从土坑里拉出来。这辆车里有二十万里亚尔,你把钱拿去,然后离开这里。要是我没有回答,你就向坑里的我填上 20 锹土,然后,你就把钱拿走,离开这里。"士兵拒绝了巴蒂先生,虽然经过巴蒂先生煞费苦心地劝说和诱导,这个腼腆的士兵仍然没有勇气完成埋葬巴蒂先生的任务,最终甚至趁巴蒂先生不注意落荒而逃。

无论巴蒂先生如何恳请,他都不同意去帮助一个人自杀。

巴蒂先生驾车来到一个采石场的观察哨,哨所的看守是个尽职的人,他不能离开自己的工作岗位。于是巴蒂先生和暂时住在哨所的神学院学生一起散步。贫穷的神学院学生要靠打工维持学业,他很干脆地接受了巴蒂先生的报酬丰厚的工作。当他知道具体的工作内容后,便和巴蒂先生展开了辩论,他认为自杀和"杀死别人没什么区别",是违反《可兰经》教义的。最终神学院学生没能劝说巴蒂先生放弃自杀的想法。巴蒂先生发动汽车,神学院学生目送他远去。

终于有位老人同意了巴蒂先生的请求。巴蒂先生带着老人到了次日将要掩埋自己的地方,交待了工作的具体内容:我给你讲讲我自己的故事吧。那是我们刚结婚的时候,我们遇到了各种各样的痛苦……那时,我简直是烦透了,以至于我决定了结此生。一天早晨,天还没亮,我带着一根绳子开车出走了。我的决心已定,我想自杀,我去了米亚内。那是 1960 年,我到了一个樱桃种植园。我在那里停了下来,那里的天空还要阴沉。我把绳子往一棵树上扔去,可是它没有挂在树上。我再试一次,不行,我又试了一次,还不行。于是,我就爬到树上,将绳子栓好。在树上,我感到手下有些软乎乎的东西,它们是樱桃……味道甘甜鲜美的樱桃。我吃了一个,真是好吃极了,接着我又吃了第二个,第三个……突然,我看太阳从山顶升起来,多么漂亮的太阳,多么美丽的风景,多么青葱翠绿的大地!这时,我听到了一群孩子的欢笑声,他们是去上学的小学生。他们来到我所在的那棵树下停住了,他们看着我,请我摇晃树枝。我这样做了,樱桃从树上落到地上,他们就拣起来吃。我感到非常幸福……后来,我从树上下来,把剩下的樱桃拣起来,并将它们带回家,我妻子还在睡觉。她醒了以后也吃了一些樱桃。她也尝到了吃樱桃的乐趣。我出走本来是想自杀的,可是回来的时候却带来了樱桃。……很快,事情就有了好转,事实上是我改变了主意,我好转了……谁的家里都不会没有问题,没问题是不可能的,不存在没有问题的家庭。……有一个土耳其人他去看医生,他对医生说:"当我的手指触摸我的身体的时候,我的身体就疼当我触摸头的时候,我的头就疼,触摸我的腿,腿也疼,摸肚子肚子疼,摸手手疼,摸哪儿哪儿疼。"医生给他做了检查以后"您的身体没有病,可是您的手指头断了!"亲爱的先生,你的身体没有问题,而是你的精神生病了,改变你对事物的看法吧!你必须改变自己的看法,必须改变世界。你得乐观点。……夏天有夏天的水果,秋天有秋天的水果,春天和冬天也都有那时的水果。没有一个做母亲的能够为自己的孩子把如此多的水果都储存在

冰箱里，做母亲的为自己的孩子做的事情不会像神为他的造物做的事情那么多。你想否定一切吗？你想放弃一切吗？你想放弃品尝樱桃的滋味吗？"

当夜幕降临时，巴蒂先生躺在郊外事先挖好的坑里，此时乌云遮住了月亮，雷声大作，周围一片漆黑，只有一道闪电微微照亮了他的脸。

翌日清晨，雨过天晴，他被一队野营拉练士兵的叫号声惊醒，出现在拍摄外景的现场。

这部由阿巴斯·基阿罗斯塔米自编自导并担任制片人和剪辑师影片，获得第50届戛纳国际电影节金棕榈大奖，使伊朗电影崭露头角，在世界影坛上也能占有一席之地。

《樱桃的滋味》讲述了一个人自杀的故事，影片的主人公巴蒂先生对生活感到绝望，想结束自己的生命，并事先在郊外掘了个坑，打算服用大量安眠药之后躺入坑内，唯一需要的就是一个埋葬他的人。《樱桃的滋味》就是以巴蒂先生寻找这样一个埋葬他的人为线索展开的。他遇上了缺钱的年轻人、收集塑料袋的男子、一个年轻的库尔德应征士兵、一个阿富汗看守人、一位年轻的阿富汗神学院学生，却不断遭到拒绝。巴迪埃伊又一次上路，终于又找到了另一个男子并说服了他。

影片以叙事结构上的重复为依据，一系列的特写镜头上不时被长镜头打断，人和风景进入又淡出，近景和远景交替使用，质朴的叙事风格和简单的故事情节，冷静地表达了导演对人的命运的深沉思考。阿巴斯致力于在生命中那些普通事件里发掘人类最深厚的感情。他的影片往往具有以下特点：采用贴近的现实的"纪录片"手法，喜欢让儿童作为演员和主人公，拒绝使用职业演员，反复推敲人物对话，重复表现同样的主题，开放式的结尾。

《樱桃滋味》中主人公的死亡之旅的过程全部用滤色片将绿色筛掉，结尾的导演现身的纪录片段落才发现，原来那不是一片荒原，而是一片绿野。导演、摄像、群众演员都从隐身的地方走了出来，让人焦虑的土红色山丘变得郁郁葱葱，这一切似乎都暗示：巴蒂先生已经走出了心灵的灰暗。世界变得生机勃勃。

阿巴斯不仅尊重主人公的自由意志和隐私（他没有进入主人公的寓所里面拍摄，没有试图探究主人公出于什么原因打算自杀，在没有对其行为动机做出判断的情况下就赋予了他选择死亡的权利），而且通过一个既有美学意义又有政治意义的手段重申了观众的自由。他说，我选择让影片没有完成，是为了让观众替我完成。我谨慎地让观众自由地发挥想象力，拒绝给他们一个已经完成的答案。在伊朗，自杀是被绝对禁止的。但是，艺术的功能可以将这个问题推到前景，以调动观众对这个极其重要的问题的兴趣和思考。必须把刀子刺入人心，而且毫不犹豫地搅动作口，以便把隐藏在人们内心深处的东西挖出来，这才是艺术的高尚之处。

阿巴斯1940年6月22日生于伊朗首都德黑兰一个中产阶级家庭，自小就表现出对画画的强烈兴趣，18岁开始独立谋生。他一边在交通警察部门设计交通海报，一边给儿童读物画插图，后来还拍摄广告和短片，同时还在市立美术学院上学，总共花了18年才完成学业。早在做广告设计的时候，阿巴斯拍摄的广告片就被人认为拍得很好，阿巴斯也及时地调整方向，转向拍电影。1969年，伊朗电影界新浪潮（Iranian New Wave）诞生了，青少

年发展研究院聘请阿巴斯组建电影学系，1970年，阿巴斯完成了他的首部抒情短片《面包与小巷》，日后的艺术风格已经基本定型：纪录片式的框架，即兴式的表演，真实生活的节奏，现实主义的主题，一切都被他舒缓自然地融合在一起。阿巴斯在实际工作中积累了大量的经验，并在电影里跟主人公们一起成长，80年代关注儿童问题，用儿童的视角去观察这个世界。随着经验的增加，到了上世纪90年代，阿巴斯开始把握成年人题材，从青春、爱情到地震带给人们的生活改变到死亡，思考的深度逐步加强。

阿巴斯说他也很爱电影，而他一生中看过的电影不到50部。除了为了治疗孤独症看过一段时间的捷克电影外，他没有那种疯狂地看电影的阶段，更没有专门追踪某个导演的作品的习惯。对他来说，看过的电影越少越好，这样才不会受别人影响，因此他的电影浑然天成，渗透着质朴的力量。

十六、中央车站

国别：法国，巴西
导演：沃尔特·萨雷斯
主演：菲尔南达·蒙特纳葛，玛瑞莉亚·贝拉，文尼西斯·狄·奥利维拉
出品时间：1998年
奖项：第48届柏林电影节金熊奖、最佳女演员奖，第56届金球奖最佳外语片奖

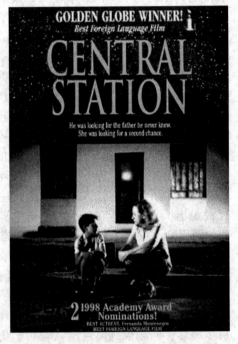

在巴西里约热内卢火车站——中央车站的候车大厅里，清贫自私的退休女教师朵拉摆了一个写字摊，专为文盲代写家书，写一封信收1块钱，如果需要代寄，就再加1块。一天，安娜带着她9岁的儿子约书亚来到写字摊，写信给约书亚素未谋面的父亲耶稣，抱怨耶稣的游手好闲，同时表达了儿子想见父亲的心愿。朵拉把收了钱的代寄信件拿回家，照例和同楼好友艾琳一起，将这些信一一拆开，尽情地奚落取笑一番，然后把认为重要的信寄出去，其他的信则统统锁进抽屉或干脆扔掉，在处理安娜的信件时，两个人的意见不一致，艾琳认为需要寄出，让一家人团圆，朵拉则不以为然，并把信丢进抽屉。几天后，安娜与约书亚再度来到朵拉面前，口述了第2封给孩子父亲的信。安娜把积在心底的话终于吐了出来：其实我心里面是爱你的，你回来吧，我们再也不争争吵吵了……

然而安娜刚刚走出车站，就在横穿马路时被一辆急驰而过的大客车撞死。朵拉把约书亚带到了家中，约书亚发现朵拉并没有把妈妈给爸爸的信寄出，对朵拉充满了不信任。第二天，朵拉就把约书亚带到人贩子家，得到1000元佣金，买来新电视机，艾琳的批评和良

心的谴责让朵拉救出了约书亚。在母性的驱使下，朵拉护送约书亚到北邦吉苏去找爸爸。

一开始，两人总是争争吵吵，朵拉骂约书亚是个"让人讨厌的坏孩子"，而约书亚则回敬朵拉是个"不抹口红，面目可憎的老太婆"……然而随着长途汽车奔驰在广袤的巴西大地上，约书亚与朵拉之间的感情也在慢慢地发生着变化。他们搭上了一个好心卡车司机的便车，原本心态苍老的朵拉借来口红，以不熟练的手法涂抹着嘴唇和面颊，迎接自己久违的爱情，但卡车司机被她的柔情攻势吓跑。她觉得很沮丧，约书亚已经学会安慰别人了，他对朵拉说："你涂上口红很漂亮……"

朵拉领着约书亚不远万里，终于来到安娜说过的那个地址，可是却得知约书亚的父亲已经搬走了。此时是当地隆重的节日——灯神圣母节，但两人身无分文，又累又饿，朵拉禁不住对约书亚的怨怒，指责他不该降生到世上，给自己带来这么多麻烦。约书亚负气跑到祈愿的信徒中，刀子嘴豆腐心的朵拉焦急地到处寻找，晕倒在奇迹屋里。约书亚跟朵拉和解，并且发现在这里可以写信挣钱，这天晚上，他们赚了不少钱，高兴极了，他们在耶稣像边留了影，约书亚还给朵拉买了裙子。到旅馆中休息时，约书亚按照朵拉的老习惯，把信件扔到垃圾桶，朵拉阻止了他，第二天，朵拉把顾客的所有代寄信寄出了。
在路上，朵拉对约书亚讲述了埋藏心底的往事，她16岁离家出走，多年后，酒鬼父亲在路上竟然认不出自己，她希望约书亚不要忘了自己，他们已经亲如母子。他们找到了耶稣的新家，迎接他们的却是耶稣已经离家去寻找安娜母子的消息，约书亚的两个同父异母哥哥赛亚、摩西热情地收留了他们。

黎明来临之前，约书亚兄弟都在熟睡中，朵拉穿上约书亚给自己买的连衣裙，涂上口红，欣慰地登上了返回里约热内卢的大巴。经过这几天的难忘旅程，她学会了想念和相信，学会了爱和宽恕。

《中央车站》被世界各地的影评人誉为"全世界最好看的电影"之一。这部法国和巴西电影人合作的影片展示的是贫困的背景下，巴西普通人的生活。一个很有防卫意识，没有社会经历的9岁男孩，一个自私自利，缺少温情和爱心的老女人，一起踏上了寻父之旅。嘈杂的都市、凋敝的乡村在眼前匆匆掠过，执著的约书亚固守着美丽的梦想，找到理想的父亲，饱经沧桑的朵拉在关心小男孩的过程中，冷漠的心由愤世嫉俗到逐渐被温情覆盖。影片结尾，朵拉在回里约热内卢的大巴上给约书亚写信："我也找到了父亲，学会了想念"。在朵拉含泪的微笑中，观众们看到了人性和亲情的复苏。影片关于人性的内容影响深远。据说影片中在北邦吉苏朵拉的写字摊前，给离家四年的儿子写信的那位演员，是当地普通居民，信的内容也是他的真心话。影片放映后，他的儿子真的回到了他的身边，一家团圆。

最值得一提的是影片中成功的细节刻画。《中央车站》中的细节描写无疑是成功的，甚至是经典。朵拉和各类找她写信的人的面部表情，是那样的丰富，一笑一颦，都蕴藏个性。那些表情，似乎也在呈示着这个国家的贫瘠。影片开头约书亚在朵拉的写信桌上顽炼地玩着陀螺，朵拉几次将陀螺拿下，约书亚又几次拿上来，这些似乎预示了两人扯不清的瓜葛。

《中央车站》是一部现实主义的温情小品，它体现了现实生活，同时从侧面揭示了巴

西整个社会的影子。影片前半部分,有一段关于死亡的展示:一个青年抢了中央车站候车大厅一个摊贩的东西,保安员(同时也是人贩子)佩卓追上去,帮商贩夺回被抢物品,开枪打死青年,车站的人们一副见怪不怪的表情。这一段看似和约书亚的寻父之旅毫不相干,编导的用意显然在于呈现巴西经历多年的政治变乱与经济危机之后社会的复杂性。

影片中,安娜的丈夫叫做"耶稣",儿子们依次命名为"摩西""以赛亚"和"约书亚",三个宗教意味浓厚的名字,预示着朵拉即将开始的心灵旅途,走出迷惑的境地;在《圣经》里,耶和华晓谕摩西的助手约书亚说:"我的仆人摩西死了,现在你要起来,和众百姓过这约旦河,往我所要赐给以色列人的地方去。"正是这个名为约书亚的先知,引领以色列人回到了故土,重建美好家园。而巴西人民在历经苦难后,也需要重新找到通往幸福的旅程。《中央车站》或许暗示了这重含义:"男孩要寻找他的父亲,老妇人要寻找她的归宿。而这个国家,要寻找它的根。"

菲尔南达·蒙特纳葛是巴西最伟大的女演员之一,1970年,蒙坦纳葛罗在莫斯科影展荣获最佳女主角奖。1977年,荣获意大利塔欧米纳影展最佳女主角奖。玛瑞莉亚·贝拉曾被誉为80年代最伟大的十位女演员之一。1982年,获得国家影评人协会最佳女主角奖。文尼西斯·狄·奥利维拉原本在里约热内卢机场当擦鞋童,被导演看上,从1500名人选中脱颖而出,成为《中央车站》的小男主角。

人们对于这部影片的评语是:《中央车站》的不平凡处在于,它是这样一部片子:当它触及你的内心的时候,它在与你的大脑对话。

十七、拯救大兵瑞恩

国别:美国
编剧:罗伯特·罗戴特
导演:史蒂文·斯皮尔伯格
主演:汤姆·汉克斯,爱德华·伯恩斯,马特·戴蒙,汤姆·西泽莫,保罗·吉亚玛提
出品时间:1998年
获奖情况:第71届奥斯卡最佳导演、最佳摄影、最佳录音、最佳剪辑、最佳音效奖,第56届金球奖最佳影片、最佳导演奖,第52届英国电影学院奖

一位老人带着妻子和子女来到了一片墓地,这里埋葬着二战中牺牲的将士。老人在一个十字架前蓦然蹲下身子,手抚十字架痛哭起来,他就是二战中幸存的老兵——詹姆斯·瑞恩。

1944年6月6日,二战同盟军诺曼底登陆,

德军在岸上的防守严密,他们的机枪疯狂地扫射着登陆的同盟军。一排排盟军在枪声中倒在血泊里,鲜血染红了海水,战场上血肉横飞,惨不忍睹。美军上尉米勒躲过枪林弹雨带着自己的弟兄冲上了海滩,他们躲在岩石后面准备伺机反攻,最终他们瓦解了敌人,登陆成功。战场上一片狼藉,到处都是横七竖八的尸体,其中一具尸体的背包上写着名字:肖·瑞恩。

　　在盟军后方的阵亡名单发报处,同时出现了三份阵亡通知单,他们是弟兄三人,另外他们还有一个弟弟生死未卜,叫詹姆斯·瑞恩,是101师空降部队的士兵。为了不让他们的母亲再收到第四份阵亡通知单,美军最高指挥部决定要解救正在前线的瑞恩并将其安全带回家中。米勒上尉接受了这个任务,组成了一只八人小分队,开始了拯救大兵瑞恩的行动。

　　米勒带着他的小分队来到了一个由美国空降部队防守的小镇,这里已经被炸得千疮百孔。米勒说明来意,但谁也不知道瑞恩的下落。他们和残余的101师的战友们与敌人周旋着,战斗中米勒失去了一名士兵卡帕佐,他们从卡帕佐的衣袋里掏出了一封沾满鲜血的遗书,怀着悲痛又踏上了征途。第二天他们来到一座楼房前,这座楼已经被炸得千疮百孔。这时他们遭遇了一群狼狈不堪的德军,双方都在惊恐中举枪相对,一阵枪响,德军纷纷倒下,原来是沙伦上尉和他的士兵救了他们,但仍然没有找到瑞恩。小分队又上路了,他们来到了一个美国海军陆战队集结地,在这里他们得到了一个重要的信息,那就是瑞恩已经被派往梅莱镇守卫一座桥,准备迎接敌人的反扑。于是米勒带领小分队在田野上继续搜索前行。在一片灌木丛附近他们发现了几具尸体。米勒和士兵们隐藏起来观察着,只见在一个小山坡上耸立着一个雷达天线,显然有德军镇守。他们袭击了这个哨所,但在战斗中又有一个士兵阵亡了。小分队又上路了,在与德军的一次遭遇中,他们与瑞恩不期而遇。但此时的瑞恩拒绝现在离开战场,因为他们马上要面临一场生死攸关的桥梁保卫战。米勒被他的精神感动了,决定和小分队留下一起守护这座桥。不久德军的坦克发动了进攻,面对强大的攻势,美军顽强地抗争着,伤亡惨重,由于救援飞机及时赶到,桥被守住了。但米勒身负重伤,壮烈牺牲,临死时叮嘱瑞恩要活下去做一个好人。最后小分队只有一人幸存,他们终于光荣地完成了使命。

　　本片是好莱坞著名导演斯皮尔伯格的一部力作。斯皮尔伯格是一位能成功地将商业与艺术结合到一起的天才。在电影史上前二十部最卖座影片中,有七部是与斯皮尔伯格的名字紧紧联系在一起的。他的电影具有非常强烈的个人风格。虽然本片至今还存在着某些争议,但这并不妨碍我们从本片中再一次感受到这位电影艺术大师所带来的强烈震撼。

　　故事情节还没有展开,导演就给我们再现了 50 多年以前惊天动地的诺曼底登陆战的恢宏场面。在这 22 分钟的时间里,影片对于战争场面的表现非常逼真,几乎是真实再现了当时的战场血腥景象。这与影片开始时迎风飘扬的美国国旗遥相呼应,使观众不由得对二战时期的英烈们肃然起敬。许多二战老兵对影片给予了极高评价,称它是"最真实反映二战的影片"。为了增加真实感,斯皮尔伯格用近乎纪录片的拍摄手法来拍摄影片片头的登陆场面。在大部分时间里,摄影机镜头是在跟踪登陆的士兵们进行近距离拍摄。斯皮尔伯

格说:"这样我就像一个跟随士兵上战场的战地记者,可以真实地拍摄整个登陆场面。"斯皮尔伯格对真实再现登陆战役的信心十足。他严肃地说:"当年的奥马哈海滩是一个屠宰场。整个海滩被战士的鲜血染红了,登陆进攻的部队与后援部队挤做一团。我并不想美化真实发生的事情,我只想尽力将战争的残酷写实地表现出来。"于是,呈现在观众面前的是拖着只剩半截身体的战友而不知所措的士兵,是被炸得飞向天空的尸体,是拼命往肚子里填塞内脏的战地手术,还有一个刚刚摘下钢盔,庆幸自己死里逃生的士兵转瞬间被一颗子弹击中头部暴起一团血雾……战争的惨烈程度是惊心动魄的,所以登陆后对瑞恩的拯救行动也就更显得艰险。著名的历史学家和作家、研究诺曼底登陆战役的权威学者斯坦芬·安布罗思是这部影片的历史顾问。他评论说:"这部影片真实再现了当年战役的情况,毫无疑问这是我曾经看到过的最真实、最准确地反映战争残酷性的战争片,无论是从战斗部署,还是士兵的表情、语言、相互之间的争论与埋怨,以及彼此之间的尊敬与爱,无一不与当年的士兵如出一辙。"

与以往一样,斯皮尔伯格没有忘记为观众塑造一位英雄,米勒就是本片中的英雄。与以往不同的是,这个英雄不再具有神话色彩而更人性化平民化了。抢滩行动中指挥出色的米勒受命去敌战区寻找一位叫做詹姆斯·瑞恩的士兵。这是一项艰巨的任务,因为每向前一步,就离敌战区近了一步,危险也就增加了一分。米勒只是一位普通的上尉军官,这次拯救行动没有任何军事意义,米勒也并不认识瑞恩,但他同情并理解那位可怜的母亲,所以对于这次拯救他义无反顾,最后以自己的生命为代价完成了这项任务。而且在执行任务过程中,他带领小分队不断地为盟军扫清德军的障碍,在雷蒙,他们更是犹如一支神兵帮柯恩的部下守住了大桥。但是,身经百战的米勒并不是战神式的人物,他原本只是一个中学教师,他心里拥有一份只属于他与妻子的甜蜜,这种平民化的身份使米勒充满了人性的光辉。他拯救了瑞恩,拯救了一个美国家庭,他更以自己的牺牲使一个人真正懂得了生命的价值。

反战是本片的一个基本主题。斯皮尔伯格曾经说过:"最伟大的战争电影其实是反战电影。"影片以极具冲击力的视听效果展示了战争对人类的摧残,引发对战争的思考,激起对战争的痛恨。但本片并不仅仅停留在反战层面上,它留给人最大的思考却是一个价值观念的问题,即用八个士兵的生命去拯救一个普通的大兵是否值得。这正如拯救小分队队员的想法:为什么用我们八个人的命去换取一个人的生命,难道我们没有母亲?我们也一样在战场上拼死拼活!而且瑞恩只是一个普通的士兵!从这个角度看,这次拯救的确不合情理。但就是通过这种貌似的不合理,影片充满了对人性价值和生命本身的肯定。正如影片中米勒所说的,希望通过这次拯救抚平战争的创伤,重新燃起生命之火。而且,严格地说,影片中没有一个士兵真正是为拯救瑞恩牺牲的,他们不过是在执行这项任务过程中,为铲除德军、为保护人民而献身的。影片最后,生命垂危的米勒对着俯身过来的瑞恩轻声地说了一句:好好活着,不要辜负大家。这一句普普通通的话语是一位长官对士兵的殷切嘱托,是所有牺牲士兵的共同心声和话语,也是影片对人类的告诫和叮嘱,它让人对生命

的价值有了更高的思考与认同。

十八、霸王别姬

国别：中国
导演：陈凯歌
主演：张国荣，张丰毅，巩俐
出品时间：1993 年
获奖情况：第 47 届英国电影学院奖最佳外语片奖，第 46 届戛纳电影节金棕榈大奖，国际影评人联盟大奖费比西奖，第 51 届金球奖最佳外语片奖，法国电影恺撒奖最佳外语片奖

1924 年的北京，9 岁的小豆子随着做妓女的母亲来到关家科班学京戏，小豆子眉清目秀，却长了六指。为了让他能学京戏，母亲狠下心来用刀切掉他那根畸形的指头，在惨叫声中，小豆子被按倒在香案前完成了入梨园行的仪式。同科班的孩子虽然都出身贫寒，却都歧视这个妓女的儿子。唯有大师兄小石头对他怜悯关照，豪情仗义的小石头成了小豆子的偶像和保护神。关师傅有句名言："若要人前显贵，必得人后受罪。"关家班的学生是在棍棒的威逼之下学习成长的。

小豆子学坤角，虽然对于这种性别颠倒的意识他曾做过本能的抗拒，但最终还是在心理上完成了性别的转换，在舞台和生活中都认同了自己"女娇娥"的身份。小豆子艺名程蝶衣，小石头艺名段小楼。他们合演的《霸王别姬》誉满京城，成了红极一时的名角。蝶衣对段小楼逐渐由师兄之情发展为同性之恋，在他的心里，段小楼就是霸王，自己就是虞姬，他和师兄相约要演一辈子《霸王别姬》，但妓女菊仙的出现打破了蝶衣的理想。段小楼与菊仙结为了夫妻，这让蝶衣觉得自己的理想被无情践踏，痛苦异常，他把自己用屈辱换来的、师兄向往已久的名贵宝剑赠给了段小楼，并声称同师兄分道扬镳。

日本侵略军占领北京，段小楼因与日军发生冲突而被捕。为救段小楼，程蝶衣只身到日军军营演出，但段小楼对此愤怒不已并不领情。蝶衣感到异常孤独，用鸦片来麻醉自己。然而在关师傅的召唤下，师兄弟二人再次合作演出。

抗战胜利了，蝶衣因为日军演出以汉奸罪被捕。小楼夫妇恳求"捧角"的权势人物袁四爷疏通。孰料在法庭上蝶衣并未按原先设定的假口供招供，致使段小楼夫妇大为不满，二人再度分手。可蝶衣却意外获释，原来某国民党大员要看他的戏。

解放后，两人同又登台演出，蝶衣也决心戒除鸦片，重新振作起来。但不久"文化大革命"爆发了，狂热的政治运动最终毁掉了蝶衣对京剧的理想，甚至他亲手抚养的孤儿徒

弟小四不但背叛师门，而且借机整他。而他疯狂迷恋的京戏在现代戏时代也由于他的固执而将他抛弃，使他不能登台演出。蝶衣和段小楼成了牛鬼蛇神。在群众斗争大会上，师兄弟和其他挨斗者一律戏妆示众，蝶衣却宛如当年那样精心为霸王化脸。在造反派的威逼审讯下段小楼首先被迫揭发蝶衣，将他历史上的丑行和美丽的幻想都作为"罪行"抖露出来。震惊而惶惑的蝶衣以牙还牙，他认为小楼背叛的根源在于菊仙，大骂菊仙是"臭婊子"。段小楼又被迫表白："她是妓女，我不爱她。"菊仙承受不了打击，最终上吊自尽。

在舞台上分离二十二年的师兄弟重又登台演出，最后一次合演《霸王别姬》。在霸王面前，蝶衣拔出他赠与师兄的那把宝剑自刎，最终"自个儿成全了自个儿"，实现了他"从一而终"的诺言。

《霸王别姬》是导演陈凯歌的第五部影片，全片气势恢宏，制作精致，将两个伶人的悲欢故事糅合了半世纪以来的中国历史发展，兼具史诗格局与细腻的男性情谊，颇有历史的纵深感，蕴含着深刻的文化内涵，被认为"通俗中见斑斓，曲高而和者众"。陈凯歌选择中国文化积淀最深厚的京剧艺术及艺人的生活来表现他对传统文化、人的生存状态及人性的思考与领悟是很聪明而独到的。国际影评联盟评委评价该片"深刻地挖掘了中国文化历史及人性，影像华丽，剧情细腻，内蕴也更为丰富深广，银幕影像的张力更具历史深度。"《纽约时报》也高度赞誉该片"是中国电影史上的一个新高峰，也是中国电影史上的旷世巨作。"

《霸王别姬》改编自香港女作家李碧华的原著小说，陈凯歌对原小说做了一定的改动，且在作品的主题寓意方面打上了他本人的鲜明印记。陈凯歌曾说："我所有的影片都有一个共同的主题，从大的方面说这主题就是人性。然后每部片子都有不同的附题，但都有联系，这联系的纽带是我自己的人生观。"毫无疑问，陈凯歌是一个自我意识极为强烈的导演。因此，关于《霸王别姬》，他说："对于人来讲，不管时代怎么变，有些东西是不变的，比如迷恋。程蝶衣的痴迷的确多多少少反映的我自己。我试图通过在现实生活中比较罕见的纯真的人，对我一贯坚持的艺术理想作出表达，对个体精神作出颂扬。"他甚至还说："那个虞姬就是我！"

在《霸王别姬》的文化视野中，涉及的不只是单一的人文主题。其中居于核心位置的，是对人生理想与现实存在这对永恒矛盾的阐释。理想与现实，如同生与死、爱与恨、忠诚

与背叛，既是人生永恒的主题，亦是艺术永恒的主题。影片中承担这一文化思考的载体主要是两个京剧艺人，唱旦角的程蝶衣和唱花脸的段小楼。程蝶衣的一生是从满手的血痕开始的，被母亲剁掉了畸形的六指，同时也剪掉了母爱的纽带，只留下了冰冷而卑微的伤痛。由于长得面目俊美骨架清秀，他成了科班里唯一的旦角人才。既已认定，便只有走下去。当师哥的棍杆在小豆子的口中一阵乱捣之时，他终于看清只有这样一条前路，于是，镜头前失魂地坐在太师椅里的小豆子也就只有仪态万方地站起身来，行云流水般，面带一丝微笑地唱："我本是女娇娥，又不是男儿郎。"至此，小豆子的性别指认转换完成。在唱对了《思凡》之后，小豆子已经大致确定了他作为程蝶衣的人生道路，其后的张公公一节，与其说是强调性别指认的最后变换与确立，不如说是导演在向我们昭示小豆子成为程蝶衣后的苦难人生的开始。由此，程蝶衣一生的悲苦也冉冉拉开序幕。在那个欲曙还阴的凌晨，脸上还带着油彩的小豆子从张府默默出来，他此后的人生历程在那一刻已经基本定下了格调。"虞姬怎么演，也都有个一死"，正是程蝶衣一生的伏笔和注脚。舞台上的《霸王别姬》，盖世英雄与绝代佳人的两情相许，缠绵悱恻，最后以身殉情的悲剧故事，使生命和爱情的升华成了永恒的美丽。这种理想境界让程蝶衣迷恋一生，他躲在虞姬的情境中，但愿沉醉不愿醒。因此，只有在戏里，只有英雄美人的故事里，程蝶衣才能找到自己的存在，才能找到一个与自己心灵相契的角色：虞姬。程蝶衣是倔强的，勇敢的，也是脆弱的：说他脆弱，是因为他爱上了自己的理想，不敢也不愿再回到这惨淡现世中来，直面自己真实的人生；说他倔强勇敢，是因为他偏偏又有这样的勇气固执地要把这现实也照了戏来演下去。他真正达到了"不疯魔不成活"的程度，这种传统文化有一种邪恶的魅力，使他疯狂地依恋着京剧、依恋着虞姬、依恋着霸王——他的师兄段小楼。他恪守着师傅"从一而终"的信条，把它外化为对虞姬、对段小楼的从一而终。实际上，这已经不单单是程蝶衣对段小楼的苦恋，而成了虞姬对楚霸王的忠贞，这是舞台朝向现实的延伸，使程蝶衣的人生历程完全走上了英雄气短的永恒困境。她是真虞姬，但段小楼却是假霸王。这个戏里的霸王是能出能入，不但戏做得投入而且人生也玩得圆通。如果说程蝶衣的悲剧在于把戏当人生，那么段小楼的悲剧在于把人生当戏，虚与委蛇，见风使舵，在戏与人生之间，在理想与现实之间有出有度，应付自如。对俗世浮华的迷恋，使段小楼背叛了师弟；对残酷和野蛮的屈服，使他背叛了妻子；霸王意气的消失使他背叛了京戏。所以真正的虞姬只能死，通过自刎来成全自己对理想与梦境的痴迷，来成全自己对"从一而终"的那份孤独的执著。

整个《霸王别姬》就是程蝶衣的一生，从民国一直到文革以后，53年的中国，53年的戏子，面对时事的变迁依然苦苦地固守那份执著。从满手的血痕开始，到满心的泪痕结束。这个生来就被扭曲、被排斥的人，也只能用楚霸王的那句千古绝唱来感慨了——"骓不逝兮可奈何，虞兮虞兮奈若何！"

十九、异度空间

国别：中国
导演：罗志良
主演：张国荣，林嘉欣，潘美琪，徐少强
出品时间：2002 年
获奖情况：第 39 届台湾金马奖"最佳男主角"
提名，第 22 届香港电影金像奖"最
佳男主角"提名

　　章昕是一位自幼父母离异，并受尽感情失败痛苦的年轻女子。生活的创伤使她的精神非常的脆弱，并自以为经常能见到鬼。她靠翻译和写作为生，因为工作的原因章昕单独租住了一处房屋。在入住的第一天夜里她就因房间里奇怪的声音而恐惧不安。阿占是一位成功的心理医生，他不相信世上有鬼存在，认为所谓"鬼"其实是人在成长的过程中大脑所获得的不良资讯所反映出来的影像而已。章昕的表姐与姐夫是阿占的朋友，在他们的极力劝说下，章昕来到了阿占的诊所。经过初步的了解，阿占对她的病例发生了兴趣。当晚章昕与房东共进晚餐，得知房东的妻子和儿子死于泥石流，而房东因为过度悲痛总幻想着妻子与儿子的魂灵会回到房间与其团聚。她非常恐惧，跑回到自己的房间。奇怪的声音再次出现，受到极度恐吓的她找来了阿占。阿占帮她排除了恐惧。在章昕处逗留时，阿占看了她的日记。这些日记勾起了阿占心里深处的某些记忆。

　　阿占对章昕的治疗开始了，但他的意识中却越来越频繁地出现一些很久以前事情的景象。在来往的过程中，章昕对阿占产生了好感，但阿占却下意识地与她拉开了距离，这深深地刺激了章昕，她因为精神的过度紧张再次在夜里产生幻觉见到鬼魂并因自杀而入院。在她住院期间，阿占找到了章昕的父母，让她面对他们解开自己的心结，并教训了在她住所搞怪的房东和房客。章昕康复出院了，阿占却深深地陷入了莫明的恐惧之中。他越来越频繁的感受到已经过世的前女友的魂灵在纠缠着他，生活与工作都陷入了前所未有的混乱之中。在朋友的劝说下，他找到了章昕，并与她开始了新的生活。一切本应归于平静，但在一次朋友的聚会中，前女友的父母偶然发现了他并对他大打出手，这无疑使阿占的病情雪上加霜。阿占开始梦游了，在梦游的过程中他一直在翻找着以前的资料。章昕无奈之下找来了表姐和姐夫，他们非常担心却又无能为力。阿占发现了自己的病情之后自尊心受到了极大的伤害，表示要与章昕不再来往。当晚阿占的病情再度加重，他在梦游之中翻出了

以前的资料，就是那一直躲在他记忆深处，是他一直逃避的心理的阴影。原来在中学时代，阿占有过一个深爱着他的女孩儿——小鱼。因为受他的伤害，小鱼从楼上跳下来自杀了。章昕唤醒了阿占，往事让他彻底崩溃了。慌乱之中阿占鬼使神差地来到了当年小鱼跳楼的地方。在走投无路的情况下，他面对小鱼的冤魂说出了埋藏在心里许久的话，心里的阴影也随之烟消云散。章昕随后赶来，与摆脱了心魔的阿占深情相依，等待黎明。

《异度空间》是一部心理题材的佳片。有人将它归类为恐怖片也不无道理，因为导演在本片恐怖气氛的营造方面确实有独到之处。从影片开始章昕的房东讲自己妻儿意外丧生的失常举止，到林嘉欣夜间身处独屋因幻觉惊见鬼魂等等恐怖情节都可圈可点，但真正令人惊悚的还是张国荣的那后半部分，由画面、音效、演员表演营造出的张国荣幻觉中的女鬼极为恐怖，而女学生用剪刀割腕时的声音，重复几次出现的灵堂，躺在棺材里的尸体，更有一种毛骨悚然的感觉。导演在不少细微之处对画面的处理也极具暗示作用。比如：章昕租房时与房东的戏中，从光线的运用上我们就能感受到这一点，黑暗狭长的过道和过道的尽头强烈的光形成鲜明的对比，两旁侧门投进的侧光更显得楼道的黑暗。房东在介绍房子的时候，他的形象大多是侧光或是背光，尤其在介绍房子的时候，侧光打在他的脸上，两侧都是一片黑暗，镜头慢慢地向他靠近，他站在里屋门前，一个完全黑色的背影与眼前的强光所造成的强烈反差让人有一种不祥之感，再加上他自始至终一成不变的笑脸让人越想越觉得发瘆。声音的运用在恐怖气氛的营造上也起着推波助澜的作用，比如房间内水龙头滴水的声音，以及音效适时的配合等等，都不同程度地夸大了恐怖的效果。

但看完本片细细品来，它不是一部真正意义上的恐怖片。本片从开始似乎就一直在讲闹鬼的故事，但随着剧情的推进，疑惑一个个解开以后，所谓的"闹鬼"，只不过是人的心中有鬼而已。就像阿占分析章昕的病情时时所讲的那样："人的脑袋真神奇，不同部分的细胞其实都有关联，产生幻觉。一旦有事，就会蔓延，就好像水慢慢渗入海绵沾湿的部分就会出现问题……章昕的个案很有趣，几年之内出现了这么多种由脑部不同部位所产生的病，一定有某些事情触发她。她的记忆中一定隐藏着某些事情。" 既然不是鬼在作怪，那么是什么造成了剧中人的恐惧呢？是心魔。由此看来，本片实际上更多地是在讲述一个人对自我灵魂拯救的故事。主人公阿占曾经有过非常美好的回忆：天真可爱的女孩，儿时纯真无邪的感情，年少的轻狂，但情人的惨死让所有美好的记忆都化作缠绕在心头无法抹去的恶梦。尽管记忆的片断时刻在折磨着阿占，但他却一直都不敢去面对这一切，在生活中他想尽一切办法去逃避，只落得越逃越怕，越怕越逃。而在另一个人格空间里，他却又在不停地寻找，最终恐惧无处不在，让他无处可逃。面对小鱼的魂灵，站在宿命的尽头，万念俱灰的阿占终于坦然了，于是心结被打开了，生命有了新的含义，生活也就有了新的开始。

阿占是一个出色的心理医生，他几乎没怎么费事就解决了章昕从儿时就开始有的心理疾病。他是怎么做的呢？答案是面对。他帮章昕寻找恐惧的根源并让她勇敢地去面对，本剧通过对男女主人公心路历程的转变来告诉人们，人要勇于面对恐惧，只有去面对才能获得解脱。这是本片的主旨所在。

同时本片也在彰显着真爱的可贵和人性的光辉。因为爱，章昕在阿占最需要帮助的时候守候在他的身旁；因为爱，亡灵小鱼的噩梦才时时缠绕着阿占；也正是因为爱，最后阿占才得到灵魂的救赎……本片的音乐基调带有浓浓的怀旧色彩，那么的温暖，那么的忧伤。尤其是影片的最后那段儿时的回忆：温暖的阳光下，绿色的草地上充满稚气的小鸟的墓碑，两个忧伤的孩子相依而坐……这份纯真在音乐的烘托下，美得能让人掉下泪来。当小鱼的魂灵被阿占的真情所动，用一双冷灰色的手捧起阿占的脸庞与他亲吻时，那恬静的音乐渐渐地进入了高潮，随着镜头的配合，两个相互注视的灵魂刹那间给人一种升华的感觉，仿佛羽化成仙。此时全剧已达到高潮部分，这时小鱼对阿占冰释前嫌，自己也变回以前青春的颜色。随后镜头一转，章昕出现了，她轻轻地把阿占从楼台的边缘拉回，这时的音乐仿佛婴儿熟睡时的喘息，又宛如晴朗的夜空里静静流淌着的星光，那么地宁静而又安详。

本片是张国荣的最后一部影片，他在这部影片中的出色表现不仅受到影迷的广泛赞扬，也得到了许多业内人士的肯定。并因此获得了第 39 届台湾金马奖"最佳男主角"提名和第 22 届香港电影金像奖"最佳男主角"提名。张国荣从《枪王》后，主攻心理复杂甚至有问题的角色，每每向高难度演技挑战，乐此不疲。《异度空间》可算的上他最成功的代表作之一。这次饰演心理复杂的角色对张国荣而言，是相当乐于尝试的挑战，在接下本片后，张国荣为饰这个角色，造访了他的一位心理医生，彻头彻尾地观察许久。曾有媒体报道说，张国荣因饰演阿占这个角色陷入太深无法自拔而导致抑郁，最终自杀。这虽有炒作之嫌，但从影片中我们能看到他对角色的塑造，尤其是对阿占心理的刻画非常准确到位，这与他对角色的剖析和深入体验是分不开的。2003 年 4 月 1 日，张国荣因抑郁症发作而永远的离开了我们，这位不可多得的影视歌三栖巨星的陨落是让人痛心的，但他的银幕形象却永远的铭刻在我们的心里。

二十、满城尽带黄金甲

国别：中国
导演：张艺谋
主演：周润发，刘烨，周杰伦，巩俐，李曼
出品时间：2006 年
获奖情况：第 26 届香港电影金像奖最佳美术指导奖、最佳女主角、最佳服装造型设计奖，第 79 届奥斯卡奖最佳服装设计奖提名

故事发生在五代十国，当时中原大乱，盛唐灭亡，群雄纷纷拥兵自立。大王(周润发饰)原只是一个禁军都尉，后来领兵造反，自立为王。为了巩固他的权力，他逐走前妻，迎娶了梁国公主(巩俐饰)为王后，从而得到梁王支持，

稳定了政权。前妻留下一子元祥（刘烨饰），大王与王后又先后生下二子元杰(周杰伦饰)、三子元成(秦俊杰饰)。大王东征西战国力渐渐强盛，便立元祥为太子，封元杰为将军。但大王对前妻始终念念不忘，后宫内立着她的画像，谎称前妻已经死去，时时悼念。大王与王后的夫妻关系始终不好，后宫寂寞，终于有一日王后与太子元祥通奸乱伦。但乱伦与被叛的罪恶感始终困扰着元祥，他害怕与王后的私情，他甚至害怕太子位置有可能给他带来的灾难。于是他爱上了蒋太医的女儿蒋婵（李曼饰），他渴望宫女蒋婵毫无保留的纯洁的爱情，他更渴望大王能让他出宫，从而拥有心灵的自由。当王后发觉这一切后变得近乎疯狂，终于伺机把蒋婵赶出了官门。但大王对这一切早已了然于心，为了维持所谓的面子和尊严，他决定暗中置王后于死地。靠着蒋太医的帮助，用一种罕见的菌类中药，慢慢摧毁掉王后的心智。不久，王后发觉了药的阴谋，因为皇宫规矩的约束，无法拒绝吃药的王后筹划在重阳节那天发动政变，以报复自己狠毒的丈夫。她每日都在白丝巾上绣菊花，以此作为叛军的标志。然后竭力劝服三个儿子中最顺从的一个儿子元杰，帮助她起事。为了让母亲逃脱父亲的陷害，元杰鲁莽地担任了起兵造反的重任。

重阳节，大王、王后与三位王子在菊花台登高赏菊。此时被追杀的蒋婵母女逃入官中，由此揭开了一个隐藏了几十年的秘密，原来蒋婵的母亲就是大王的前妻——元祥的母亲。得知真相的蒋婵狂乱地跑出官门被叛军杀死，元祥也随之崩溃。一直默不做声的小王子元成此时突然起事，他杀死了元祥，但却死在了父亲的皮带之下。此时，皇宫外面，图谋造反的军队被御林军团团围住，展开了一场场面壮观的冲突。两大阵营对峙，中间是身上穿着黄金甲的造反军队，外围是黑压压的御林军。原来造反的秘密早已被元祥泄漏。尽管元杰奋力反抗，但最终造反失败，只落得"马蹄声慌乱"，"花落人断肠"。元杰就擒后，大王以王位之诱逼元杰劝母饮下"鸩酒"，元杰挥刀自尽以示救母之心，鲜血染红了洒落在地的那杯毒药。

张艺谋的最新电影《满城尽带黄金甲》（以下简称《黄金甲》）于2006年12月14日终于掀开神秘面纱，开始全球首映。除内地外，该片还在我国香港、台湾地区和美国等地上映，成为中国电影史上第一部真正意义上"全球同步上映"的影片。

作为中国电影史上第一部真正实现了"全球同步"上映的作品，《黄金甲》在美国上映以来，引发美国主流媒体的广泛报道。与该片在国内全面飘红的电影票房遥相呼应，美国主流媒体不约而同地为《黄金甲》喝彩。不同于以往中国电影在美上映只有小众媒体的小范围关注，此次，包括《时代周刊》、《纽约时报》和《华盛顿邮报》、《洛杉矶时报》在内的美国四大核心平面媒体一致对《黄金甲》表现出罕见的热情，对导演张艺谋表现出热忱的敬意。

《时代周刊》率先将刚刚上映的《黄金甲》选入"2006年度10大电影"。《时代周刊》影评人用极为罕见的语气评价："《黄金甲》的确是一部了不起的电影。""《满城尽带黄金甲》是一部充满了张力的正剧。它绝不是肥皂剧，而是恢宏的戏剧。它是关于爱欲与死亡的浓得化不开的戏剧。这部电影极度绚烂，这种绚烂不仅包括它的色调，还有那种狂野的情绪

喷薄而出。"《纽约时报》认为:"《黄金甲》的问世,是张艺谋朝着经典迈出的重要一步。""通过极度浓郁的故事场景来表达无拘无束的艺术意境,这似乎已经成为西方同行对张艺谋想当然的一种要求,好像这是张艺谋理所当然送给世人的一件礼物。"《洛杉矶时报》认为:"《满城尽带黄金甲》是一部超越时空的史诗之作,张艺谋电影里创造的每个世界和时代都具有永恒的意味。电影中王室家族病态的挣扎带着古希腊悲剧的庄严感和形式感。"《华盛顿邮报》称:"《黄金甲》是古装电影的一次狂野之旅,让武侠电影有了新趣味。"

 片名《满城尽带黄金甲》,出自唐末黄巢诗作《不第后赋菊》:"待到秋来九月八,我花开后百花杀。冲天香阵透长安,满城尽带黄金甲。"故事也设定在那个年代。张伟平说,所以片名用了黄巢的诗句,并不是表现反唐的故事,目的是为表现片中刀光剑影、幅员千里的宏大战争场面。

 这部张艺谋继《英雄》、《十面埋伏》之后的第三部古装大片,被张艺谋自己评价是"比较全面的作品"。张艺谋表示,"做到第三部,已经知道用减法,不用加法,不炫技。这次排除杂念,更多的关注人物和故事"。开拍之初,《黄金甲》就说明了故事改编自曹禺的话剧《雷雨》,而从这最后的成品来看,编导几乎是在最大限度上借用了《雷雨》的骨架血肉,甚而连大部分的剧情发展都是由两三人之间的对话来推动。周润发阴沉冷酷的君王形象是周朴园封建大家长的复制,就连偶尔一露的怜子之情和对故人的虚伪情义也照用无疑;巩俐的压抑和疯狂挣扎与繁漪如出一辙,只是她来得更狠点;长子与继母的暧昧关系、兄妹间的不伦之恋者同样来自《雷雨》,包括祥王子的悔恨、蒋婵的疯跑;甚至连喝药这一细微之处都被极尽的夸大:每个时辰都要喝一次,还有一队太监们敲锣报时。而逼令儿子跪下请母亲喝药的那一场戏,也算是全盘套用。不同的是张艺谋将那一出封建大家庭的悲剧搬上了一个金碧辉煌的大舞台。所以对熟悉《雷雨》的观众而言,《黄金甲》的剧情实在是毫无新意,缺乏心灵的冲击力。

 《雷雨》中,周朴园的冷酷和专制作风是悲剧的一个根源,《黄金甲》继续沿用,并试图将其放入了一个看似更宏阔的背景之中,上升到了权力、秩序的层面。大王在《黄金甲》里说得最多的便是"规矩"二字。对于中国几千年的王权历史来说,这个规矩就是至高无上的"王"。他时时告诫王后与他的王子们,家所以为家是因为有规矩的存在。比如说他给王后定的规矩是"有病就得吃药"。这听上去天经地义,但问题的关键在于,王后是否有病得由王来决定。所以王后一直在喝药。因为王认为她有"虚寒症",吃药就是规矩,不吃药就是坏了规矩。对于儿子,王也定下了规矩。王不止一次对英勇神武的二王子元杰说:"你想要的,是我给的,但不能抢。"为了证明自己说话的正确性,他特意坐在椅子上与二王子元杰比武,并将之击败。王作为规矩本身,竭力挽救自己面临崩盘的家庭和尊严,却最终以惨重的代价换来一场悲剧,充分揭示了繁华背后的阴谋、封建礼教的残恶、人性的卑劣、乱伦的罪孽。

 这部投资 3.6 亿元的大制作电影,把张艺谋一贯的大、浓、烈的影像风格发挥到了极致。为了给视觉造成最大限度的冲击力,张艺谋花了大量的财力、人力和时间,他出动

接近 300 个工人，以 5 个月时间，日以继夜在横店影视城内重建原故宫，宫内宫外每个细节都一丝不苟。有报道说，宫内处处贴金，宫外亦一样极尽奢华，整个皇宫的外墙同样雕满菊花图案，总长度超过 600 米，俨如一幅巨型菊花壁画，加上用超过 300 万菊花铺满 13 万平方尺(面积相等于约 25 个足球场)的花海，登上宫内的露天长廊则铺上一条逾 500 米长的红、蓝色地毯，沿途摆放超过 600 盏晶莹剔透的宫灯，好不壮观而奢靡。

整部影片的主色调是饱满的金黄色。从大王的 40 公斤黄金盔甲，到王后的凤冠，眼影；从重阳节的菊花，到造反士兵金色的全副武装，无一不是令人目眩神摇的金黄色。这种明亮的色调既是剧情需要——对王和后的身份的集中渲染，代表皇家的尊贵、威严与奢华；同时又是导演内心的一种呈现，是个体对于人生绚烂的一种感受，浓烈的色彩是一种充分的释放。同时在明亮的色彩背后也深藏着背叛，欲望和冷漠。金黄色是一种冰冷的颜色，因为它有金属质感。金色虽然特别抢眼，但金属色给人带来一种桎酷感，是缺乏温暖的，这正好暗合了本片的主题。影片最夺目的当属规模空前的"菊花阵"。菊花是时令花卉，也是王后密谋政变的暗号。菊花的意向非常明显，它来自黄巢的诗句，反叛的意味非常强烈，因此片中也用它来做叛军的象征。有人认为菊花代表"盛极"、"最后的盛开"，之后便是盛极转衰。菊花本身非常耐寒，片中所用花型的花冠很大，颜色非常艳丽，但绚烂之后即将凋零，最后的绽放非常悲凉，也暗合了片中二王子反叛的结局。

影片把大王的狡诈虚伪，阴鸷残暴；王后的怨锁深宫，欲抗不能；大王子的孱弱胆怯，猥琐狭隘；二王子的任性耿直，知情重义；小王子的狼子野心，乖张变态；小婵的单纯顺从，无知痴情；婵母的弃仇家恨，善良亲信；太医的外残宫闱，内慈妻女，都设置得非常合理，演员也表演得非常精彩。周润发和巩俐无愧于其国际影星的地位，演技令人钦佩。其中，巩俐的表演可以用"压抑"来概括，很多时候是在用眼神讲话。巩俐在《黄金甲》里完全脱胎换骨，发挥得异常充分。她的激情、眼泪、寂寞、阴谋时刻都在镁光灯中心，她抓住了一切细节来刻画王后的复杂与无助。而周润发则长于"爆发"，他的情绪总在不断的变动之中，或喜或怒，或虚或实，每一次变更都具有火山突然迸发般的能量。这不仅体现在人物强势专横的一面，也体现在大王为吃过药的王后轻擦嘴角，甚至美人已经离去，还忍不住细嗅余香这样难得的温情细节上。

张艺谋不同意《黄金甲》相对《英雄》、《十面埋伏》有所突破的说法，他认为该片是一个总结。张艺谋指出，"电影是两条腿在走路，一条是工业产品主流电影，另一条是导演个性化电影，俗称文艺片。任何影片都有两条腿的影子。"《黄金甲》坚持的仍然是艺术和商业两条腿走路的模式。

参 考 文 献

[1] 程季华. 中国电影发展史[M]. 北京：中国电影出版社，1980.
[2] 黄会林. 影视艺术教程[M]. 北京：高等教育出版社，1992.
[3] 贾磊磊. 影像的传播[M]. 北京：广西师范大学出版社，2005.
[4] 姜敏. 怎样欣赏电影[M]. 北京：中国广播电视出版社，1990.
[5] 蓝春雨，王佳泉. 世界情色电影精品鉴赏[M]. 海口：南方出版社，2002.
[6] 李泱. 影视艺术概论[M]. 北京：北京工业大学出版社，1994.
[7] 李泱. 电影美学原理[M]. 北京：中国和平出版社，1997.
[8] 李泱，吕亚人. 电影学原理[M]. 北京：文化艺术出版社，1989.
[9] 李泱，孙志强. 电影文学引论[M]. 北京：文化艺术出版社，1991.
[10] 罗慧生. 世界电影美学思潮史纲[M]. 太原：山西人民出版社，1985.
[11] 潘天强. 西方电影简明教程[M]. 上海：复旦大学出版社，2003.
[12] 潘秀通，万丽玲. 电影艺术新论[M]. 北京：中国电影出版社，1991.
[13] 潘桦. 世界广播经典影片分析与读解[M]. 北京：中国广播电视出版社，1999.
[14] 彭吉象. 影视鉴赏[M]. 北京：高等教育出版社，1998.
[15] 邵牧君. 西方电影史概论[M]. 北京：中国电影出版 1982.
[16] 舒其惠，钟友循. 影视学教程[M]. 长沙：湘南师大出版社，1994.
[17] 孙献韬，李多钰. 中国电影百年[M]. 北京：中国广播电视出版社，2006.
[18] 汪流. 电影剧作概论[M]. 北京：中国电影出版社，1985.
[19] 王迪. 通向电影圣殿[M]. 北京：中国电影出版社，1993.
[20] 颜纯钧. 电影的读解[M]. 北京：中国电影出版社，1995.
[21] 袁智忠. 影视艺术导论[M]. 重庆：重庆大学出版社，2005.
[22] 张成珊. 电影与电影艺术鉴赏[M]. 上海：同济大学出版社，1986.
[23] 郑雪来. 世界电影鉴赏辞典[M]. 福州：福建教育出版社，1991.
[24] 郑亚玲. 外国电影史[M]. 北京：中国广播电视出版社，2006.
[25] 邹红. 中外影视作品赏析[M]. 北京：高等教育出版社，2005.
[26] 〔苏〕爱森斯坦. 爱森斯坦论文选集[M]. 北京：中国电影出版社，1962.
[27] 〔法〕安德烈·巴赞. 电影是什么？[M]. 北京：中国电影出版社，1987.
[28] 〔匈〕巴拉兹. 电影美学[M]. 北京：中国电影出版社，1978.
[29] 〔美〕劳逊. 电影的创作过程[M]. 北京：中国电影出版社，1982.
[30] 〔美〕路易斯·贾内梯. 认识电影[M]. 北京：中国电影出版社，1997.
[31] 〔美〕克莉斯汀·汤姆森，大卫·波德莱尔. 世界电影史[M]. 北京：北京大学出版社，2004.
[32] 〔苏〕普多夫金. 普多夫金论文选集[M]. 北京：中国电影出版社，1982.
[33] 〔法〕乔治·萨杜尔. 世界电影史[M]. 北京：中国电影出版社，1982.